高等职业教育旅游与酒店管理类专业"十三五"规划系列教材

中华面点文化概论

邵万宽 著

东南大学出版社
SOUTHEAST UNIVERSITY PRESS
·南京·

内容简介

本书以世界的眼光来研究中华民族饮食中的面点文化与文明，是系统论述中华面点文化技术理论和文化的第一本大学教材，凝聚作者 35 年来的学术研究与教学实践所得。全书分为九章，分别从中华面点与传统文化、中华谷物种植与米面加工、中华面点文化发展简史、中华面点文化与风味流派、中华面点的技术理论、中华面点造型与配饰艺术、中华面点形制与发展演化、中华面点文化与年节风俗、中华面点文化的传播与开发等方面加以阐述。本书内容科学、系统、全面、新颖，知识性、适用性强，可作为旅游院校中西面点工艺专业、烹饪与营养专业教材，也可作为旅游从业人员的培训教材和参考书。

图书在版编目(CIP)数据

中华面点文化概论/邵万宽著. —南京：东南大学出版社，2021.5
 ISBN 978-7-5641-9549-6

Ⅰ. ①中… Ⅱ. ①邵… Ⅲ. ①面点－制作－中国 Ⅳ. ①JS972.116

中国版本图书馆 CIP 数据核字(2021)第 098551 号

中华面点文化概论

Zhonghua Miandian Wenhua Gailun

著　　者：	邵万宽
出版发行：	东南大学出版社
出 版 人：	江建中
社　　址：	南京市四牌楼 2 号(邮编：210096)
网　　址：	http://www.seupress.com
经　　销：	全国各地新华书店
印　　刷：	南京玉河印刷厂
开　　本：	787 mm×1092 mm　1/16
印　　张：	17
字　　数：	435 千字
版　　次：	2021 年 5 月第 1 版
印　　次：	2021 年 5 月第 1 次印刷
书　　号：	ISBN 978-7-5641-9549-6
定　　价：	45.00 元

本社图书若有印装质量问题，请直接与营销部联系。电话(传真)：025-83791830

版权所有　侵权必究

前　言

自 1985 年执教中式面点课程以来，到现在已整整 35 年了。从《面点制作技术》实践与理论结合开始，到 2010 年后的《中国面点文化》课程的讲授，尽管这期间做了 20 多年的培训与教学管理工作，但对面点教学与研究一直没有停止过。1980 年至 1985 年在南京饭店工作近 6 年，在面点厨房一线参与了各种大型宴会、自助餐、全国会议的接待，夯实了自己的实践基础，并多次独当一面负责重要的接待工作。转调到学校以后，自然能够在技术上、理论研究上发挥许多作用。

在国内食学界，相比菜肴文化，在面点文化的研究方面明显有许多不足。我在饮食文化的研究上确实也花了不少精力，专攻面点技术与理论的研究，在面点技法、面团工艺、筵席配制、风味流派和古代面点制作诸方面有不少开拓性的原创，并于 1995 年出版了《中国面点》一书。除了编写相关教材外，2014 年又撰写了《中国面点文化》专著。2012 年我校在国内率先开辟了"中西面点工艺"专业，当时是江苏省教育厅批准的烹饪工艺与营养专业的扩展方向，2 年后，该专业列入了国家教育部高职学校的专业目录，此专著是在原讲义的基础上为该专业撰写的基础理论教材。如今已使用了 9 年，我将这些内容整理汇集成《中华面点文化概论》，供国内中西面点工艺专业和烹饪相关专业教学使用。这是一本全新的教材，它填补了中华面点文化理论研究之不足，不仅可供中西面点工艺专业教学使用，而且适用于全国烹饪专业本、专科学生学习之用，也是广大面点师、烹调师员工培训和业余学习的专业读物。

全书共分九章，分别从中华面点与传统文化、中华谷物种植与米面加工、中华面点文化发展简史、中华面点文化与风味流派、中华面点的技术理论、中华面点造型与配饰艺术、中华面点形制与发展演化、中华面点文化与年节风俗、中华面点文化的传播与开发诸方面加以系统阐述。本书的编写从面点文化的多角度出发，考虑到不同地域的全面性和文化传承的系统性，既重视技术性问题，又重视理论性内容；既具有科学性，又体现时代性。在理论指导下，循序渐进、由浅入深地阐述面点文化的来龙去脉，以便学生能全面领略面点文化方面的知识。

《中华面点文化概论》是一个全新的视角,涉及的内容广泛。由于作者水平的局限,书中定有许多不足之处,期盼广大专业老师和饮食业同行不吝赐教,以便今后不断完善和提高。

邵万宽
2020 年 10 月 8 日于南京

目　录

第一章　中华面点与传统文化 ·· 001
　第一节　中华面点文化的历史特征 ·· 001
　　一、中华面点与面点文化 ·· 001
　　二、中华面点的基本原理 ·· 003
　　三、中华面点文化的特征 ·· 006
　第二节　中华面点文化的风格特色 ·· 010
　　一、根深叶茂，润泽天下百姓大众 ·· 010
　　二、雅俗共赏，适时应节全民钟爱 ·· 011
　　三、技艺精湛，显现各地风味特色 ·· 012
　　四、传说生动，蕴含古今民族情结 ·· 013
　　五、形象优美，注重色香味形器养 ·· 014
　　六、名称典雅，耐人寻味富有意趣 ·· 015
　第三节　中华面点文化的南北差异 ·· 016
　　一、自然环境差异——南米北面 ·· 016
　　二、社会环境差异——南细北粗 ·· 017
　　三、人文环境差异——南甜北咸 ·· 018
　　四、民族环境差异——南糯北奶 ·· 019

第二章　中华谷物种植与米面加工 ·· 022
　第一节　面点早期的谷物原料 ·· 022
　　一、远古时期的食物探寻 ·· 022
　　二、早期的谷物及其种植 ·· 024
　第二节　谷物原料与米面制作简况 ·· 030
　　一、秦汉至南北朝谷物结构与变化 ·· 030
　　二、唐宋元时期粮食的生产与加工 ·· 030
　　三、明清时期的面点原料与加工 ·· 032
　　四、民国时期的面点原料与加工 ·· 035
　第三节　早期谷物加工与主食制作 ·· 036
　　一、早期谷物加工工具 ·· 037
　　二、早期的主食制作 ·· 038
　第四节　汉魏时期的米面加工技术 ·· 039

一、石臼与碓臼的普及 039
　　二、碾与磨的广泛运用 040
　　三、畜力加工与早期的加工机械 041
　　四、谷物的簸、扇与粉料的罗筛 043
　第五节　近现代米面加工与机械器具 044
　　一、民国时期粮食的机械加工 044
　　二、新中国的谷物发展与烹制加工 045

第三章　中华面点文化发展简史 049
　第一节　早期面点制品的衍生 049
　　一、原始炊具的运用 049
　　二、早期粉食的面点雏形 050
　第二节　饼食文化与发酵技艺运用 051
　　一、早期饼食与面点制作 052
　　二、发酵方法与技艺运用 055
　　三、胡、汉等民族面点文化的交融 058
　第三节　面点制作技艺的大发展 059
　　一、繁荣兴旺的面点制作业 059
　　二、精美丰富的饼食糕点 062
　　三、食疗食养面点的发展 066
　第四节　中华面点体系在发展中形成 067
　　一、面点制作技术更加精湛 068
　　二、面点制作空前活跃 073
　　三、面点市场更加繁荣 076
　第五节　近现代面点技术的发展与提升 077
　　一、民国面点技术的发展与提高 078
　　二、现代面点的发展与壮大 080

第四章　中华面点文化与风味流派 083
　第一节　中华面点风味的区域特色 083
　　一、区域差异——大自然造化 083
　　二、不同区域的风味差异 085
　第二节　中华面点的三大风味流派 086
　　一、北食荟萃的京式面点 086
　　二、南味并举的苏式面点 088
　　三、兼容并蓄的广式面点 091
　第三节　北方地区面点风味流派 093
　　一、面食之乡的晋式面点 093
　　二、孔孟文脉的齐鲁面点 094

 三、辐射四方的中原面点···095
 四、三秦大地的陕式面点···096
 五、华北平原的津冀面点···097
 六、白山黑水的东北面点···097
 七、西北丝路的陇青面点···098
 第四节 南方地区面点风味流派···099
 一、巴蜀胜地的川渝面点···099
 二、东海之滨的浙式面点···100
 三、味兼四方的海派面点···101
 四、山水相拥的湘式面点···102
 五、江汉平原的鄂式面点···103
 六、华东腹地的皖赣面点···103
 七、一衣带水的闽台面点···104
 八、西南高原的云贵面点···105
 第五节 源远流长的民族面点···106
 一、少数民族面点文化形成的因素···107
 二、不同民族面点文化的双向交流···109
 三、少数民族的米面食品精华···112

第五章 中华面点的技术理论···115
 第一节 和面揉面技为本··116
 一、和面技艺重手法··117
 二、揉面重在匀、润、透···117
 第二节 面团辅料显特色··119
 一、水调面团与水···119
 二、发酵面团与酵···121
 三、油酥面团与油···124
 四、米粉面团与粉···126
 第三节 馅心调味和为先··129
 一、馅心与面点的关系··130
 二、馅心的不同种类··131
 三、馅心的调和要求··132
 第四节 加热熟制火为纪··133
 一、熟制与制品的关系··133
 二、熟制的基本原理··134
 三、面点熟制的要领··136
 第五节 宴席配点多技巧··141
 一、宴席面点的设计要求···141

二、宴席面点的配制原则 ………………………………………………… 142
　　三、突出面点的自身优势 ………………………………………………… 144

第六章　中华面点造型与配饰艺术 …………………………………………… 146
第一节　中华面点造型工艺特色 ……………………………………………… 146
　　一、面点造型的工艺特色 ………………………………………………… 146
　　二、面点造型工艺的要求 ………………………………………………… 147
第二节　擀压、抻拉、刀削、包制 …………………………………………… 149
　　一、擀压法 ………………………………………………………………… 149
　　二、抻拉法 ………………………………………………………………… 150
　　三、刀削法 ………………………………………………………………… 151
　　四、包制法 ………………………………………………………………… 151
第三节　捏塑、酿馅、沾黏、模印 …………………………………………… 152
　　一、捏塑法 ………………………………………………………………… 152
　　二、酿馅法 ………………………………………………………………… 153
　　三、沾黏法 ………………………………………………………………… 154
　　四、模印法 ………………………………………………………………… 156
第四节　夹制、剪绘、裱挤、嵌扣 …………………………………………… 157
　　一、夹制法 ………………………………………………………………… 157
　　二、剪绘法 ………………………………………………………………… 159
　　三、裱挤法 ………………………………………………………………… 160
　　四、嵌扣法 ………………………………………………………………… 161
第五节　塑绘、组配、配色、盘饰 …………………………………………… 163
　　一、塑绘法 ………………………………………………………………… 163
　　二、组配法 ………………………………………………………………… 164
　　三、配色法 ………………………………………………………………… 166
　　四、盘饰法 ………………………………………………………………… 169

第七章　中华面点形制与发展演化 …………………………………………… 172
第一节　饭类、粥类 …………………………………………………………… 172
　　一、饭类 …………………………………………………………………… 172
　　二、粥类 …………………………………………………………………… 175
第二节　条类、羹类 …………………………………………………………… 177
　　一、条类 …………………………………………………………………… 177
　　二、羹类 …………………………………………………………………… 179
第三节　饼类、饺类 …………………………………………………………… 182
　　一、饼类 …………………………………………………………………… 182
　　二、饺类 …………………………………………………………………… 185
第四节　糕类、团类 …………………………………………………………… 187

一、糕类 …………………………………………………………… 187
　　二、团类 …………………………………………………………… 190
第五节　包类、卷类 …………………………………………………… 192
　　一、包类 …………………………………………………………… 192
　　二、卷类 …………………………………………………………… 194
第六节　其他类 ………………………………………………………… 196
　　一、馒头 …………………………………………………………… 196
　　二、烧卖 …………………………………………………………… 197
　　三、麻花 …………………………………………………………… 197
　　四、薄脆 …………………………………………………………… 198
　　五、花馍 …………………………………………………………… 198

第八章　中华面点文化与年节风俗 …………………………………… 200
第一节　中华面点与年节食俗 ………………………………………… 200
　　一、年节食俗与面点制作的关系 ………………………………… 201
　　二、传统年节与面点食品的传播 ………………………………… 204
第二节　相袭沿用的年节面点 ………………………………………… 207
　　一、春节·饺子 …………………………………………………… 207
　　二、大年·年糕 …………………………………………………… 208
　　三、上元·元宵 …………………………………………………… 208
　　四、立春·春饼 …………………………………………………… 209
　　五、寒食·寒具 …………………………………………………… 210
　　六、端午·粽子 …………………………………………………… 211
　　七、夏至·冷面 …………………………………………………… 211
　　八、七夕·巧果 …………………………………………………… 212
　　九、中秋·月饼 …………………………………………………… 213
　　十、重阳·花糕 …………………………………………………… 214
　　十一、冬至·馄饨 ………………………………………………… 214
　　十二、腊八·食粥 ………………………………………………… 215
第三节　面点食俗与社会影响 ………………………………………… 216
　　一、人生礼仪与面点食俗 ………………………………………… 216
　　二、历史人物与面点情结 ………………………………………… 220

第九章　中华面点文化的传播与开发 ………………………………… 224
第一节　中华面点文化的传播 ………………………………………… 224
　　一、中华面点文化传播的途径与现象 …………………………… 224
　　二、中华面点文化传播与现代生活 ……………………………… 228
　　三、中华传统面点香飘海外 ……………………………………… 231
第二节　中华面点与非物质文化遗产 ………………………………… 233

一、古代面点与特色品种 ……………………………………………… 233
　　二、历史留存的代表性名点 …………………………………………… 237
　　三、非物质文化遗产与中华面点 ……………………………………… 240
　第三节　中华传统面点与开发革新 ………………………………………… 244
　　一、传统面点的变化与革新 …………………………………………… 244
　　二、现代面点的开发与创新 …………………………………………… 247
　　三、现代面点的产业化经营 …………………………………………… 252
主要参考文献 ………………………………………………………………… 256

第一章 中华面点与传统文化

中华面点品种丰富，品类多样，是自古以来我国广大城乡居民一日三餐必不可少的食品。我国的面点制品，绚丽多姿、工艺精湛、风味独特，为民族灿烂的饮食文化增添了瑰丽的色彩。中华面点制作技艺，反映了我们中华民族古代的文明和饮食文化的成就，它在中国饮食文化中占有相当重要的地位。

从古到今的美食文化史表明，中华面点文化有着丰厚的历史积存，而又汇集了多种文化的成分。九千多年源远流长的中国谷食和四千年制作历史的粉食文化，就其技法之精、品类之多，可谓是独步寰宇、无与比肩；中国饮食文明和丰富绝伦的面点制作技术正是我国各族人民几千年辛勤劳动的成果和智慧的结晶。

在我国面点生产中，每一个地区、每一个民族，乃至每一个自然村镇，都有着特色性的面点食品，这是人类饮食文化中的优秀遗产。这些食品有浓郁的地方风味，更有独特的加工技艺，那些多变的形式、丰富的品种、鲜明的文化风格，是各地区物质文化与精神文化结合的产物。

第一节 中华面点文化的历史特征

源远流长的中华面点集中了全国各民族制作技艺的精华，它具有强烈的时代性、丰富的民族性、特定的地域性、历史的传承性和多种文化现象的综合性。中华面点文化在历史的长河中，在选料、口味、制法和风格上都形成了不同的区域差异和风格特色。不同地区的面点在一定的时空中延续，构成了中华美食文化的基本要素。

一、中华面点与面点文化

1. 面、面食、点心

面（麵、麪），一为粮食磨成的粉，也特指小麦粉。如：上白面，豆面，玉米面，小米面。一为面条。如：切面，挂面，汤面。就中国人所说的面食原料而言，一般是指各种"麦"或"面粉"。在古代，中国人往往只把小麦称作麦，现在仍然沿用这个称谓，实际上，中国的"麦"主要有小麦、大麦、燕麦、黑麦和荞麦；而"面粉"则有麦面粉、玉米粉、高粱粉等。

面食，是以小麦面粉为主要原料制作的食品的统称。中国面食历史源远流长。据记载，面食的主要原材料——小麦的种植历史可以追溯到新石器时代晚期，新石器时代以后，面食的制作逐渐开始发展，甲骨文中已有"麦"字，可以说明当时小麦已是我国人民重要的食粮。秦汉时期，尤其是汉代，我国面食制作得到了长足发展，其对应的面食文化也相应地发展起来。

点心，为糕饼之类的食品。本指正餐以前暂时充饥，后来指饭前饭后的小食（《辞源》）。

点心之名始于唐代,最早的文字记载见于南宋文学家吴曾撰写的《能改斋漫录》,其曰:"世俗例以早晨小食为点心,自唐时已有此语。"①唐代早餐吃"点心"已成为一种习惯,作为"世俗例",说明"点心"食用的普遍性。至宋代则已发展成为两餐之间点补一下口腹的甜食及酥炸面品之类的专门食品。如《梦粱录·天晓诸人出市》记载:"有卖烧饼、蒸饼、糍糕、雪糕等点心者,以赶早市,直至饭前方罢。"②而"饭后饮食上市,如酥蜜食、枣䭅、澄沙团子、香糖果子、蜜饯雕花之类"③。南宋临安"荤素从食店"就有专营诸色点心的专业点心铺,"市食点心,四时皆有"。即使在边区乡域,饼店经营也有迹可寻④,这时期饮食市场供应的点心,种类繁多,有荤有素、有咸有甜,反映了城乡点心食品的日益丰富。

自古以来,点心是我国人民日常生活中不可或缺的一部分。在我国南方地区,人们习惯将面食糕点统称为点心,如馒头、包子、饺子、糕团、月饼等。即使在新中国建立以后的教科书中也是以点心相称,如广东、上海、江苏、浙江等地编写的专业讲义和教材称为《点心制作》或《点心制作技术》。我国南北地区称谓不同的原因是:在北方面食是主食,在南方点心是小食。20世纪70年代后期,全国恢复高考,当时因缺少统一的专业教材,而从全国的烹饪职业教育来讲,急需相应的配套教材。80年代初期,当时的国家商业部教育司负责统编全国教材,结合北方的面食、南方的点心,将其命名为"面点",取名《面点制作技术》,在全国各地职业学校学生和培训班中广泛使用;而当时的劳动部在制定职业工种时,将其确定为"面点师"。由此,"面点"一词就这样约定俗成了。

2. 中华面点

在中国饮食中,面点具有广泛的内容,且与人们的日常生活息息相关。我国南方大部分地区多以大米为原料,用它制作成米糕、米团、米饼等点心,如枣泥糕、梅花糕、年糕、伦教糕、棉花糕、萝卜糕、玫瑰汤团、四喜汤圆、小元宵、摊米饼等。在北方大部分地区以小麦、玉米、小米等为原料,用小麦面做成馒头、面条、花卷、煎饼等,用玉米面做成窝窝头、贴饼子,用小米做成小米面蜂糕、小米煎饼等。藏族地区以青稞掺豆类的炒面做成糌粑作为日常食品。有些粮食低产区,间以薯类等杂粮制作薯松糕、蒸薯圆、红薯羹、红苕饼、红苕粑、苕面窝、高粱团子、秫米面小窝头、芋艿年糕、山药饼、黄豆面饼等多种点心。

面点,即面食与点心的总称,它的内容十分广泛。狭义地说,面一般指麦面、米面、杂粮面类原料(制品);点,则指点心。广义地说,它是用各种粮食(米、麦、杂粮等)、豆类、果品、鱼虾以及根茎类为原料,经过调制、成型(上馅)、熟制的各种小吃和正餐筵席的各式点心。面点制品,既是人们充饥饱腹的较好食品,又是人们茶余饭后调剂口味的方便食品。在人们日常生活中,许多主食就是面点,如面条、馒头、花卷、糍粑、糌粑、馕、年糕等。在这些食品的称谓方面,北方人大多称作主食,而在南方往往就叫点心。总之,面点是包括米、麦、杂粮等粮食作物经和面、揉面、下剂、擀皮、包馅等技法,经过蒸、煮、烤、烙、煎、炸等熟制而成的各种食品。本书将从广义的面点入手,探讨粒食的饭、粥和粉食的糕、饼等各类面点食品。

① (宋)吴曾《能改斋漫录》"点心"曰:"世俗例以早晨小食为点心,自唐时已有此语。按,唐郑为江淮留后,家人备夫人晨馔,夫人顾其弟曰:'治汝未毕,我未及餐,尔且可点心。'"
② (宋)吴自牧:《梦粱录》,浙江人民出版社,1980:118.
③ (宋)孟元老:《东京梦华录》,中华书局,1982:66.
④ 宋代在路边就可以买到现场的点心,如"东坡先生与黄门公南迁,相遇于梧、藤间,道旁有鬻汤饼者,共买食之"。(宋)陆游:《老学庵笔记》(卷一),中华书局,1979:12.

自从中国的饮食业将一个整体分蘖出红案（菜肴烹调）、白案（面点制作）两个工种以后，面点就已成为一个既独立成宗又与菜肴相关联的饮食制作单位。在历代的饮食制造中，面点制作与菜肴烹调一起相互作用、相互补充、相互推动，始终处于独立与合作的制作方式之中。在传统饮食业中，面点制作工种范畴始终包含着主食的加工与制作，并将其紧密地融合在一起，这种沿袭而来的生产制作方式，由于原料雷同，在饮食业中自然就成为一个独立制作单位或分支行业（面点业）。

3. 中华面点文化

文化，是一个内容十分丰富而宽泛的词。《辞海》的解释是："文化，从广义来说，指人类在社会历史实践过程中所获得的物质、精神的生产能力和创造的物质、精神财富的总和。"人类生活的方方面面，都与文化有着千丝万缕的联系。历史是文化，民俗是文化，建筑是文化，饮食也是文化，文化是一个无所不包的概念。中华面点文化，是指与面点相关的地域、民族、宗教、民俗、制作工艺、餐具器皿、消费层次、审美价值等的总和。具体来说，它包含以下要点：

第一，源远流长，绵延不绝，具有强烈的时代性和延续性。中华面点文化有着丰厚的历史积存，而又汇集了多种文化成分。发展至今的中华面点品种是在历代的不断发展中而形成的。从先秦时期的饵、餈到汉代的饼、酵，从宋代的面食市场到清代的面点宴席，一代一代传承和发展，一直延续至今。中华面点文化呈现出继承与发展生生不息的状态。

第二，品种丰富，风格多样，具有鲜明的整体性和工艺的多元性。中国地域广阔，民族众多，不同的地理气候形成了各地不同的面点制作风格。蒸、煮、煎、炸、烤、烙的制作特色，饭、粥、面、饼、糕、团、包、饺等花样众多，技术多变。不同地域和民族的面点文化的结合，汇聚了丰富多样、博大精深的面点制作体系。

第三，长于积淀，注重交流，具有相当的稳定性和一定的创新性。中华面点文化主要是一种积淀型的文化，长期以来，形成了一种具有相当稳定性的民族特点，然而，中华面点文化也不是一种封闭型的文化。数千年来，中华民族的祖先也在许多方面勇敢地接受、吸收并改造外来文化因素，同时，又不断地向外输出自身文化，形成中外面点文化多方位、多层次的交流，从而既丰富了中华面点文化，又对世界饮食文化的发展做出了巨大的贡献，产生了积极的影响。

面点文化的内在结构层次，大致也可按文化的两大层面来进行划分：

（1）面点文化的物质层面，即蕴含丰富文化意义的谷物生产、粮食加工和面点制作技术特色，以及面点生产制作中的工具、设备、能源等；

（2）面点文化的精神层面，即面点生产与经营中反映的特定文化心理、价值观念和思维方式等，食品生产过程中的安全与卫生、产品的营养与审美等在人们饮食中的反映等。

二、中华面点的基本原理

1. 中华面点基本原理的核心：主副搭配

中华面点制作是以粮食为主料，符合古代农业立国的主要食物特点。谷类粮食是我国人民的主食，也是提供人体所需要热能的食物来源，包括大米、小米、小麦、莜麦、玉米、荞麦、高粱、粟米等。

中华民族在悠久的农业生产活动中，依照日常生产与消费的状况，摸索出了一些适合

人们饮食的规律。早在《黄帝内经素问》中，就提出了"五谷为养，五果为助，五畜为益，五菜为充。气味合而服之，以补精益气"①的饮食结构。很明显，这是从中华农学和医药学的角度来论述通过合理饮食达到疗疾康健的。但从中国饮食角度来看，正是中华民族面点制作中主副搭配的最恰当的体现。几千年的实践证明，中华民族特别是以农业为主的民族的饮食，都是按这个饮食结构行事的。

中华面点制作，就是体现"五谷为养，五果为助，五畜为益，五菜为充"理念，即以五谷为主食，五果、五畜、五菜作为副食的补充。为了体现食用五谷的特点，祖先们除了制成饭、粥等食品外，利用精湛的技艺，将谷类粮食制成粉食，揉制面团，包入畜、菜、果类副食，变着花样解决人们的饭食问题，由此形成了花样繁多的面点食品。

主副搭配的面点制作具有科学的合理性。首先，它适合中国国情。中国是以农业为主的大国，要解决众多人口吃饭问题，唯有依赖于粮食作物。从经济上看，粮食种植地域广，产量大，价格低，普通居民也有条件以粮食、蔬果为常食之品，如小米粥、大米饭、菜饭、山芋粥、白馒头、刀削面、荞麦饼、大葱煎饼、素菜包子等。而"五畜"这些养殖物，较之粮食产量要小得多，价格也贵，无条件的居民常难食用，只能作为补充物辅助食用。

其次，它符合平衡膳食、养生健身的总体要求。营养学常识告诉我们，人体须从外界摄取必要的食物，以维持生命与健康。我国大多数民众的主食为谷类，谷类的主要成分是碳水化合物，平均占整个谷类的70%，它是供给人体热能最经济的来源。此外，谷类中还含有5%～8%的蛋白质和1%～2%的脂肪，还有钙、磷、铁等矿物质和数种维生素。谷类与肉类的经济价值比较，前者便宜得多，既容易种植，又易于保管。

"五谷为养"抓住了摄取营养素的主体核心，而"五果""五畜""五菜"只是辅助、补充的作用，使人体摄取食物更加完善。因此，面点中的包子、饺子、烧卖、馅饼等都是把畜、菜、果作为辅助的馅心或配角来对待，如鲜肉包子、白菜饺子、三鲜烧卖、肉夹馍、枣锅盔、南瓜饼、柿子饼、荠菜团子、夹沙荞糕、玫瑰方糕、赤豆汤圆、肠旺面、排骨面等。

综上所述，中华面点的主副搭配既符合人体的营养需要，也符合中国国情，更暗合《黄帝内经》"五谷为养"的食物结构。中华面点的制作原理和基本特色是合理的、科学的，也是行之有效的，它款式繁多，技艺精妙，已成为世界饮食文化史上光彩夺目的璀璨明珠。

2. 中华面点基本原理的根本：食养调和

前面已讲到中华面点制作的精髓是主副搭配，通过两者搭配，更好地满足人们的口味需要，使人爱吃、想吃，以饱人口福；也更加符合人们的身体之需。但面点制品提供人们食用的根本目的，还是为了养生健体。面点制作的意义，就是注重食用与养生相结合，通过熟制而成的美味可口的成品，去满足人们养生健体的需要。因此，食养调和又成了中华面点基本原理的根本。

中华面点制作，是以主食为主，主副兼备。从营养学来看，是十分科学的，它符合平衡膳食的基本思想。利用谷类主食作皮，配合多种副食作馅，使食物满足身体的全部营养需要。为了维持人体的健康，必须把不同食物合理地搭配起来食用。通过主食皮坯料和辅食馅料有效的结合，使膳食中所供给的各种营养素与人体所需要的营养素能保持平衡。应该说这种平衡是膳食平衡的核心与目的。中华面点制作"皮+馅"的食养调和，就体现了食物

① （战国）《黄帝内经·素问》，人民卫生出版社，1963：149.

多样化与平衡膳食的要求。

(1) 口味淡爽利健康

中华面点制作与菜肴烹制在调味上略有不同,从口味要求来讲,一般面点产品的口味较菜肴稍淡。再加上面皮的包制食用,使咀嚼的触觉感到特别的淡雅爽口。中华面点的口味主要是咸味、甜味和咸甜味三大类,馅料都是使用新鲜原料,重视本味,几乎没有刺激性的味道,都能体现雅淡味爽之特色。从面点制作本身来讲,调味品毕竟处于从属的、辅助的地位,它始终不可替代原料本身的滋味。从食疗与营养的角度来看,"淡味""真味"更符合人体营养与养生的需要。古人在饮食上多反对厚味、重视淡味。清代顾仲《养小录》"序言"中明确提出了淡味的问题:"烹饪燔炙,毕聚辛酸,已失本然之味矣。本然者淡也,淡则真。"①曹庭栋在《老老恒言》书中亦说:"凡食物不能废咸,但少加使淡,淡则物之真味真性俱得。"②等等。

中华面点讲究食养调和,是人的健康的需要。原料要搭配,五味要调和。面点制作首先讲究浓淡适宜,即所谓可口,这是指面点食用时的浓淡程度;其次是各种味道的搭配,注重五味得宜,其灵魂就是"平衡"。面点制作在调馅中始终遵循这样的原则,馅心与皮面的结合,总给人以清淡爽口之美味。这里的"淡爽",不是指单调乏味、淡而无味、简单马虎,也不是说在调味时慎用咸味调味品,而是淡而不薄、淡中见真、淡中见浓。面点的至味,恰恰又在于调动一切手段突出本味,少用调味品。其淡雅、淡爽特色,与面点口味的丰富性、独特性和多样性,是辩证的统一。面点淡爽风格的调味原则同时也是健康原则和美学原则,也是面点师追求技术美、艺术美对口味调制的一种境界。

(2) 四时调制益脏腑

中华面点制作,注重根据季节的变化采用适时应节的动植物原料,把人的饮食调和、人的身体和天、地等自然界紧密地联系起来。《礼记·内则》按"礼"的要求,特别提出了季节调和的要求。"凡和,春多酸,夏多苦,秋多辛,冬多咸。调以滑甘。"③在这个总原则下,四时调制相适宜。"脍,春用葱,秋用芥。豚,春用韭,秋用蓼。"④中华面点制作与菜肴制作一样,强调它的季节性特色。广大面点师在制作过程中也都遵循这些原理,特别讲究适时应节的调制,如春天的韭黄春卷、夏天的芝麻凉团、秋天的蟹黄汤包、冬天的羊肉泡馍等。不同的年节也都有相对应的面点食品相搭配。

《黄帝内经》认为人与自然是一个息息相通的整体,共同受阴阳五行法则制约,并遵循同样的运动变化规律。《素问·宣明五气篇》所载的"五味所入"(酸入肝,苦入心,辛入肺,咸入肾,甘入脾)及《素问·阴阳应象大论》所指出的"五味所生"(酸生肝,苦生心,辛生肺,咸生肾,甘生脾)等,皆说明自然界产物的味对机体脏腑的特定联系和选择作用,也即是食物对某些脏腑的"所喜""所入"特性。如《素问·四气调神》指出的"春夏养阳,秋冬养阴"即是说顺应自然阴阳变化而选择合适性味的食物或药物进行养生食疗。我国面点制作中在馅心的调和与品种的制作方面常采用这样的法则去迎合客人的四时饮食所需,如春天的青

① (清)顾仲:《养小录》,中国商业出版社,1984:2.
② (清)曹庭栋:《老老恒言》,人民卫生出版社,2006:9.
③ (汉)郑玄注,(唐)孔颖达等正义:《礼记正义》,上海古籍出版社,1990:521.
④ (汉)郑玄注,(唐)孔颖达等正义:《礼记正义》,上海古籍出版社,1990:527.

团、草头包子,夏天的八宝凉糕、伦教糕,秋天的芋艿糕、莲蓉月饼,冬天的羊肉水饺、姜汁馄饨,道理即在于此。

三、中华面点文化的特征

随着社会的发展与科学的进步,我国面点工艺逐渐由简单向复杂、由粗糙向精致发展。在此过程中,不但通过熟制工艺生产制作出食品,适应与满足了人们饮食消费的需要;而且在烹制生产与饮食消费的过程中,逐渐认识到它们所产生的养生保健作用,并能动地加以发挥与利用;同时,也逐渐认识到了它们所有的文化内涵,赋予它们以艺术的内容与形式,使饮食生活升华为人类的一项文明的享受。因此,中国米、面食品生产活动,兼具有物质生活资料生产、人的自身生产和精神生产的三种生产性能。我们在把握面点文化的同时,不能只注重面点文化的表层结构,如面点制作、筵席组配、加工设备等,更要注重美食文化的深层结构,把握其本质上的某些稳定性特征。这些特征虽不仅只为面点文化所独专,却是我们多角度全方位地审视美食文化所不应忽视的[①]。

1. 时代性

人类的面点文化是由传统遗产和现代创造成果共同组成的。不同的时代创制出的面点风格是不同的。中华面点文化具有时代性,在中国历史发展的进程中,面点文化是代复一代连续发展的。我们今天吃的"粽子"在汉代就出现了,晋代称"角黍",历史上不同地区的异名还有"裹蒸""不落夹""䉛筒"等,千百年来一直延续至今。"面条"的制作历史悠久,汉代人称"汤饼",魏晋人称"水引饼""不托""索饼",唐代称"不托""馎饦",宋代才正式称为"面条",并出现了各式各样的面条品种。社会的饮食习俗传统表现了面点生产制作的连续性,也就是继承性,而不断创新出的新产品则表现了它的阶段性,也就是时代性。如元代出现的烧卖、春卷、河漏、拨鱼,明代出现的扯面、火烧、光饼、艾窝窝等,远古、上古、中古、近代、现代的面点制作与创造组成了一部由简单到复杂、由低级到高级、由慢到快、由满足生理需求到满足心理需求的人类面点文化发展史。

面点文化具有强烈的时代性,不同时代的人们对饮食的追求是不同的。在贫穷落后的时代,人们整天为生存、温饱而奔波,就连吃上一个馒头也比较困难,这时期饮食需求就是养家糊口,把肚皮填饱,以求饮食安全,也根本谈不到面点的文化艺术效果。而在繁荣发展的时代,人们生活有了积余,在饮食上的要求已不局限于吃饱,开始有意识地讲究饮食美味、多样、变化。但从饮食发展角度来讲,历代的中华面点一刻也没有停止过它的继承与发展。翻开中国饮食文化史,实际上是一部中国食品发展史。在古代,许多面点制品和生产工艺都是在继承中发展的,尽管这些美味食品绝大多数都是供帝王将相们享受的。新中国成立后,中华面点在继承的基础上开始注重形的变化多样,由此产生了一大批多姿多彩的造型面点,如苏式船点、四喜饺、知了饺、佛手包、葫芦包、海棠酥、菊花酥等,一时成为面点制作生产的主要内容,影响着大江南北。

进入 21 世纪,人们的饮食又发生了很大的变化,烹饪工艺由繁复向简单逐渐演化,展现在人们面前的"保健""方便"食品影响着全国各地。人们趋向回归大自然,"纯天然食品""无公害""无污染"食品等作为衡量食品优劣的重要依据,也成为面点生产的主攻方向。那

① 邵万宽:《中国美食文化特征之分析》,饮食文化研究,2007(3):98-103.

些药膳面点、粗粮食品、果品菜蔬点心等,成为面点制作最关注的方面。

2. 民族性

每个民族都有着自身历史形成的较为稳定的风俗习惯、行为方式和价值观念,有着与其他民族不同的特征属性,这些属性通常为该民族全体成员所共同具备。面点文化是一个民族饮食生活的重要体现,不同民族的人们每天都要吃饭,而面点制品的民族性是不应忽视的。

(1) 民族个性是面点文化的精髓。浓郁的民族个性交织在面点制作各个层面中,应当得到突出和强化。面点生产从选料、加工到配膳、熟制、装盘等,都要注意发掘民族的个性特长,面点制作者要熟悉了解本民族面点制作的风味特点,在制作生产中不必盲目照搬别的民族的东西,而要突出本民族特色,尽可能地用民族美食文化的独特性来吸引中外宾客对民族美食文化殊异性的追求。

(2) 不同民族间的相互吸引、交流互补,是面点文化最具魅力、令人心仪神往的方面之一。文化学理论认为,文化涵化既是一种过程,又是一种结果。这是两种或两种以上文化接触后互相采借、影响所致。作为广大宾客可以惊讶而又陌生地感知体验异域面点风味,产生令人新奇超脱的审美愉悦,这种异域饮食风味的采借,不同的人会产生不同的效果,关键在于怎么拿来用。作为所在的民族和国家地区,也会因外族宾客涌入而承纳文化新质,越是交往多的地区,借鉴外来的成分越多。如广州,在古代就作为我国的对外通商口岸,与西方接触频繁。广式面点在国内就较早地吸收西式面点的原料和制作方法,并不断地充实和补充自己。不同的人群、年龄、职业、素质对外来饮食风味接受的程度也不同。一般来说,传统的、保守的人对外来风味的掺入欢迎的程度低,而年轻的、开放的人群喜欢接受外来的风味来寻找独特和刺激。总之,中外面点的互相采借会刺激和促进某一特定民族、国家地区美食文化的繁荣和发展,在不同美食文化模式的撞击整合中推动美食文化的进步,如印度的咖喱饺,西点里的包、饼、泡芙等已进入中国食单。各民族之间交流越频繁、越广泛、越长久,则美食文化的发展提高就越快。

3. 地域性

面点文化是众多特定地理范围空间的文化产物,不论是历史传承还是空间移动扩散,都离不开特定的地域。人们喜爱并且不愿意脱离自己及种族的饮食方式、烹饪传统和面点风味。

面点文化的地域性要求制作者注重地方特色和乡土气息的体现,设计、制作与突出有自身地域特色的面点品种。如北方地区以麦面、杂粮为主体,就涌现出像抻面、刀削面、拨鱼、河漏等面食品种;南方壮、苗、瑶、黎、彝、哈尼、景颇、白、羌、佤、傣、布依、侗等民族,以稻作文化为主体,其食用的面点主食主要是稻米等米食品种。从根本上说,文化的地域性是社会中的一套文化特质和文化集合的组合,一种文化就是在一个地方共同群落中发现的文化规则的聚合。我国各地有各自的风味特色,在选料、技艺、装盘等方面都形成了各自的个性。面点制作,就地设计,继承传统,唯我独优地发挥本地的特长,一般说,在江河湖海地区,大米类粮食、鱼虾类水产等资源较多;北部内陆地区,杂粮、麦类资源多;草原地区牛羊肉、奶类资源较多。较好的例子有江苏的糕团制作、山西的面食加工、东北的白面疙瘩等,不论是原料的选用还是技艺的加工,都带有鲜明的地域特征,并可以生根开花,不断扬长避短,影响着中外。

面点文化的地域性也受其他地区美食文化的影响。一般说来,随着交通的发达、中外交往的增多,各地的美食文化特色都潜移默化地影响和促进着制作者的构思与创作。社会的进化发展,各地的面点师在本地特色的基础上,也会受外帮风味、外来面点的影响,特别是美食文化的交流,更加速了食品制作的相互借鉴。

4. 传承性

传承性是从纵向、时间而言,与面点文化地域性的横向、空间角度相对应。任何地区的面点都是人类文化长期历史演变的结果。文化沉积,也说明了美食文化有自身的文化层,是逐渐演变进化而来的。面点文化的传承性,可以说体现在原料的使用上、技艺的运用上、观念的创新上。

(1) 从食品生产的原料使用上说,面点的制作离不开各种食物原料,食物原料本身就有一个传承性,现在的面点原料都是历史上不同时期研究、培植而年复一年被人们制作、食用的。从某一原料诞生之日起,它就被广大面点工作者广泛利用来创制各式各样的食品。

(2) 从制作面点的工艺技术来看,自古及今有一个历史的传承关系。就面团发酵而言,发酵面的使用,在我国少说也有两千多年的历史了。这一点从"酏"字的历史发展可以看出。在古代《周礼》一书中就记有"酏食糁食",酏食即是经过发酵的米面饼[1],之后经过不断发展,到北魏时期,《齐民要术》中已有很详尽的"发酵"记录[2],根据天气温度、发酵面数量而投酵,说得已比较精确,这为以后用"酵母菌"发酵奠定了基础。此外,各种切配技术、烹调技术无不是经历演变而发展成熟的。

(3) 从产品创新的观念层面说,中华面点文化是由传统遗产和现代创造成果共同组成的。有不少宝贵的面点技艺和制作经验仍启迪着代复一代的后来者。人们在继承传统进行扬弃的同时,又创造出许多适合当今人们饮食需求的东西。

面点文化的传承性是以人的意志为转移的,是人们所乐于接受的。在新的文化观念支配下的人类却应该并且能够摆正对待传统的态度,兴利除弊,推陈出新,在对面点文化要素的选择、吸纳与加工融合中,继承人类各民族的精华,从而开拓面点文化的新视野。

5. 大众性

面点文化的最大特点就是紧紧与大众联系在一起。它的产品就是用普通粮食原料生产加工制作而成,其平民化的制作思路得到自古以来的普通老百姓的认可。它是一种大众食品。大众性,是享用的人数多、层次广,其集中体现在面点文化的价值不受地域、阶层、民族、年龄限制的"超文化"意趣。大众性,与面点制品的综合价值有关,在美味可口、价格低廉的饮食消费中,刺激并满足了各阶层人们进食的欲望。

(1) 随着社会经济水平的提高和生活节奏的加快,越来越多的人有条件选择既饱腹又价廉、既美味又可口的面点作为满足身体需要的方式。专门经营面点的店铺,如面食馆、糕团店、饺子店,经营小食品的早点、夜宵、点心铺等,遍布各大中小城市及村镇,它们占据了

[1] 《辞源》释"酏"为:"酿酒所用的配料(稀粥)。"据《周礼·醯人》郑司农注曰:"酏食,以酒酏为饼。"唐贾公彦疏:"以酒酏为饼,若今起胶饼。"

[2] (北魏)贾思勰:《齐民要术》(饼法第八十二),《丛书集成初编》(第1460册),商务印书馆,1937:204.

一定的饮食市场,成为普通百姓日常生活中不可或缺的食品。

(2) 面点制品具有食用方便、易于携带的特点,可以随时取用、边走边食、携带而食。制作面点,也不受繁多条件的限制,取料简便,制作灵活。城镇乡村的家庭都有条件自行制作、供已所用,还可以馈赠亲友。因此,面点制品不仅在满足亿万人民物质生活的第一需要方面做出不寻常的贡献,而且还将为人们高效率的生活和工作提供方便。

(3) 面点制品一般具有经济实惠、营养丰富、应时适口、体积小巧等特点。它价格合理,老少咸宜,且具有较高的营养价值;一年四季,风味各异,可以满足多种消费者的不同需要。精细的面点,还能美化和丰富人们的生活,是人们用以交往的一种特殊赠品,也是深受旅游者、出差人员欢迎的方便食品。

据有关部门统计,我国不少大中城市的职工和居民,每天有半数以上的人食用早点和夜宵,一般初、中级餐馆早点和面点的营业额约占总营业额的25%(不包括独立经营的面食点心店),多的占40%,京、津、沪、穗等城市尤盛。特别是随着旅游与假日经济的发展,面点已成为人们日常需要的方便食品。由此看来,面点不仅在饮食业、旅游业中占有重要的地位,而且还可以节省广大城乡居民制作饭菜的时间,方便人民生活。这充分说明面点制作在人们生活中的重要地位。

6. 综合性

面点文化与人们的生活是密切相关的,它具有特殊的反映社会生活、精神面貌和经济基础的功能。面点的生产,要求制作者具有精湛的技艺和高深的造诣,同时必须把食用、经济、美观的因素紧紧融合在一起,使食品的食用价值最大限度地符合人们摄食水平、消费条件和营养需要。

(1) 面点产品是供人们食用的,人是面点文化的主体,他们不同的年龄、信仰、职业、种族、情趣、喜好、习俗等都会影响其各自对面点文化的接受、偏爱、加工与创造。而面点制作与生产随着时代的发展不断带有多样的、内部不断借鉴综合的特征。面点的文化消费,由此也具有丰富多彩、林林总总的特征。

(2) 面点文化的产品,既有作为物质形态的面点、小吃,也有凝结在生产制作中的文化精神和民俗积存;既有历时性的古代、近现代文化印记,又有共时性的当地、外域不同空间范围的文化因子交汇,还有特定的宗教、习俗、经济等其他文化分支的渗透与影响,从而使烹制的产品成为可供满足宾客多种文化需求、多种消费动机的对象。不论是婚丧嫁娶、聚会庆典,还是交际应酬,都可以找到适合自己意愿的、对象化的满足,从而寻找到日常居家生活所没有的美味感、新鲜感和愉悦感。

(3) 面点制品是提供给宾客食用的,这一点是其与其他任何产品的不同点。面点师们在对食品原料的质地、形状的选择和利用中,对食品的组合与配伍、色彩的协调与互补、餐具的配合与使用等方面都遵循食用的规律,以满足不同消费者的需求。面点文化产品是经烹饪加工后通过形象、色彩来体现产品本身的美。中华面点品种丰富多彩,既有天然色泽,又有装饰美化;既有自然形态,又有人工塑造,并讲究色、香、味、形、质、养、器融为一体。这就使面点的产品具有赏心悦目、脍炙人口的魅力,给人以美的享受,使人感到意味无穷,它是味觉美、造型美、色彩美、意境美的和谐统一和巧妙结合。

第二节　中华面点文化的风格特色

中华面点历史悠久,当它从整体饮食中脱胎出来成为一门独立技艺以后,就一直沿着自己的轨迹发展着:以粮食作物为主要原料,以包捏技法为主要工艺,以馅心变化来补充、增进美味,以熟制后色、香、味、形作为面点的标准。它既可给人们充饥饱腹,又可作调剂口味的补充食品;既可作为食品供人们物质上的享受,又可作为艺术品给人们以精神上的愉悦。就其技术范围来说,它包括物质原料的选择、鉴别和加工配伍的技术、面团的调制使用技术、包捏塑造的成型技术、馅心的制作技术、调辅料的掺和与兑制技术、火候的合理运用技术、成品的装盘装饰技术,以及面点色彩的组配、筵席及其面点配宴技术和营养卫生学、生物化学有关知识等。

一、根深叶茂,润泽天下百姓大众

中华面点灿若繁星,五彩斑斓,那蕴含其中的浓郁的乡土韵味,那古色古香的格调,那美丽的传说,那市井的、乡村的、民族的传奇故事,无处不在散发着古老民族的淳厚的生活气息,并以其悠久的历史和地方特色在祖国饮食的百花园里散发着别样的光彩。

中华面点根深叶茂,它是在民族的土壤中培植和孕育起来的,翻开中华民族饮食史料,见诸文字记载的面点品种,可以上溯到距今三千多年。据考古资料,面点中的谷物原料的出现距今八九千年。

在我国早期先秦古籍中,有关面点的记载已略见端倪。古代陶制炊具和青铜炊具的相继问世,为我国面点制作开辟了广阔的道路。《周礼·天官·笾人》中所记的饵、餈为一种饼,也有人认为是类似糕的品种。《楚辞·招魂》中就记有加蜜的甜食点心。

汉代是中华面点的早期发展阶段。农作物的普遍种植,粉、面食品也开始形成体系,崔寔的《四民月令》中记有农家点心,有蒸饼、煮饼、水溲饼、酒溲饼、枣䊦等。

唐代长安、北宋汴京、南宋临安、元大都均有许多面点小吃店,并且规模空前扩大。点心经营者有店肆、摊贩,也有推车、肩挑叫卖的沿街兜售小贩,还有专售某种食物的面点店。这些主食面点店铺,大都会里有,中小城市里也有。宋代面点店铺甚多,品种数以百计,令人眼花缭乱。

唐宋面点行业的繁荣还表现在营业品种的变化上,吴自牧在《梦粱录》中描写宋代经营面点的盛况时写道:"每日交四更,诸山寺观已鸣钟……御街铺店,闻钟而起,卖早市点心,如煎白肠、羊鹅事件、糕、粥、血脏羹、羊血、粉羹之类……有卖烧饼、蒸饼、糍糕、雪糕等点心者。以赶早市,直至饭前方罢。"①仅早点面点就有如此繁多的品种,其时全貌可见一斑。

元明清时期是中华面点发展成熟时期,这时期少数民族面点与汉族面点相互交融,制作技术已不断丰富和提高,面点新品种不断涌现。据清代杨米人所作《都门竹枝词》载:"日斜戏散归何处,宴乐居同六合局。三大钱儿买甜花,切糕鬼腿闹喳喳,清晨一碗甜浆粥,才吃菜汤又面茶;凉果糕炸糖耳朵,吊炉烧饼艾窝窝,叉子火烧刚卖得,又听硬面叫饽饽;烧卖

① (宋)吴自牧.《梦粱录(卷十三)》,《景印文渊阁四库全书》(第590册),台湾商务印书馆,1982:107.

馄饨列满盘,新添桂粉好汤团。"由此可见,那时出卖食品的店铺就用不胜枚举的各式面点供应给食客。

这时期兄弟民族的饮食交流比以前活跃,许多城市不仅有汉食,而且有大量少数民族的风味面点。据明朝万历年间黄正一辑《事物绀珠》记载,当时有不少兄弟民族面点食馔,都是很精美的佳味。如回族面点有"设克儿匹刺"(蜜面为皮、胡核肉为馅的面饼),"卷煎饼"(百果作馅的油炸食品),"糕糜"(煮烂羊头皮肉加米粉及蜜制成);女真族食品有"栗糕""柿糕"等;蒙古族食品有"不朵"(蒙古粥食)、"兀都麻"(烧饼)、"罗撒"(汤面)、"口涅"(馒头)等。富有特色的面点还有朝鲜族的打糕,满族的萨其马、满洲饽饽,回族的馓子、羊肉饺,蒙古族的肉饼,藏族的糌粑,壮族的荷叶包饭,维吾尔族的馕,白族的米线等。

千百年来,中华面点已成为我国城乡人民不可缺少的方便食品,并伴随着一代又一代的华夏子孙,在历史发展的长河中,协同各式主副食品,为中华民族饮食史写下了光辉的篇章。面点以它独特的个性,品种多样、风味别具和雅俗共赏的风格在食品大世界中独步,而且在世界饮食文化史上也放射出灿烂的光彩。

二、雅俗共赏,适时应节全民钟爱

我国面点适时应节,在一年四季的日常生活中,不同的时令均有独特的面点品种。中华面点的这一特点,古代早已体现。明代刘若愚《酌中志》载,那时人们正月吃年糕、元宵、双羊肠、枣泥卷;二月吃黍面枣糕、煎饼;三月吃江米面凉饼;五月吃粽子;十月吃奶皮、酥糖;十一月吃羊肉包、扁食、馄饨……那时的应时应典、当令宜时的特点更加鲜明。厨师们根据地方风俗习惯和季节的更替,采用时令新鲜蔬菜和荤食,配上不同的原料,制成各式时令面点。在烟花三月、鸟语花香的春季,春卷、韭菜饼、青团是人们喜爱的食品;时逢盛夏酷暑,马蹄糕、绿豆糕、西瓜冻、水果冻之类的清凉面点,助人消暑解渴;秋季天气转凉,正值蟹肥菊黄、莲藕入市,人们便采藕制饼,取蟹制包;冬季气候寒冷,人们爱吃些热气腾腾而又能起滋补作用的面点,故有八宝甜糯饭、过桥米线、沙锅面疙瘩、羊肉泡馍等。还有许多面点是应节令而生的,如正月的元宵、清明的青团、端午的粽子、中秋的月饼、重阳的花糕、春节的年糕等。中华面点是我国人民创造的物质和文化的财富。从文化角度讲,它们寓情于吃,使人们的饮食生活洋溢着健康的情趣。

中华面点方便可口,取材较为简便,制作的范围、场地也不需要过于大而繁复,制作除灵活多样以外,成品取之方便、食之易于饱腹,绝大部分品种都具有广泛的平民性。如糖粥、窝窝头、阳春面、油大饼、黄桥烧饼、牛羊肉泡馍、过桥米线、李连贵熏肉大饼、糯米鸡、鲜肉粽子等,这些大众化面点,口味鲜香,都为群众所喜闻乐见,一般以蒸制式、水煮式、煎贴式、焙烙式、烩焖式、烘烤式、爆炒式、炸氽式、凝冻式较多。就全国不同的地区来看,北京的豆面糕、豌豆黄、三鲜烧卖、艾窝窝等;天津的狗不理包子、什锦麻花、耳朵眼炸糕等;上海的南翔馒头、蟹壳黄、生煎包、擂沙圆等;河北的锅贴饺子、老槐树烧饼、棋子烧饼、满记蒸饺等;山西的刀削面、猫耳朵、剔尖、莜面饸饹等;内蒙古的莜面窝窝、羊肉盒子、牛舌酥饼、羊肉烧卖等;东北的老边饺子、马家烧卖、熏肉大饼、芙蓉糕、长寿饼等;山东的盘丝饼、山东煎饼、杠子头火烧、整米切糕等;江苏的小笼汤包、千层油糕、翡翠烧卖、素菜包子等;浙江的猪油豆沙粽子、宁波汤圆、虾爆鳝面等;河南的油酥锅盔、枣锅盔、油烙馍、牛忠喜烧饼等;广东的蚝油叉烧包、马蹄糕、鸡仔饼、荔浦芋角等;湖北的热干面、炸米窝、黄州烧梅等;四川的叶

儿粑、赖汤圆、龙抄手、钟水饺等;陕西的臊子面、羊肉泡馍、黄桂柿子饼等;福建的鸡蛋煎饼馃子、蚝仔煎、面煎馃等;台湾的麻糬、状元糕、太阳饼等。全国各地及其各民族面点都来源于乡野市井,并得到各地人民的普遍喜爱。

在面点制作中,以筵席面点的要求最高。筵席面点讲究味、形精美,提倡粗料细作,注重美食美色。厨师们凭着高超技艺,将这些不同的皮和馅加以千变万化地组合与造型,可制作成各式各样的花样面点品种。

面点制品具有独特风味,即使是同一品种各地均有自己的制作风格,并适应各方人士。就猪肉馅心而言,江浙地区馅心重视掺冻,汁多肥嫩,味道鲜美,小笼包、汤包驰名全国;京津地区肉馅则多用"水打馅",佐以葱、姜、味精、芝麻油等,吃口鲜咸而香,柔软松嫩,如狗不理包子等。各式饺子所用馅料不同,工艺、营养、风味等也各有特色,男女老幼都可因人而异,大小贵贱都可以各自取用。其他制品亦然。我国面点可适应各行各业、各个档次的人食用,真可谓四方皆宜、雅俗共赏。

三、技艺精湛,显现各地风味特色

面点为人们喜爱,除了在色、香、味、形及营养方面各有千秋外,还由于它们中的大多数品种都具有食用方便、乡土味浓、宜于存放、便于携带的特点,既能代替正餐,又可充作点心。因此,长期以来,古老的品种盛传不衰,新颖花色层出不穷,各地面点的制作也是八仙过海,各有独特之处。

地域广阔的中华民族,自古以来,在食品制作上就有地域性的特色,在制作技艺、饮食习惯上也逐渐体现出各自的乡土风格特色。客观存在的物质基础,为我国百花齐放的面点风格提供了条件。经过几千年的发展演变和广大人民特别是广大面点制作者的辛勤劳动,而今,在我国面点的百花园中,多种多样的风味特色竞相开放:有传统的宫廷面点,有各具特色的地方面点,有众多的少数民族面点,也有色彩斑斓的宴会面点和面点宴;有精工细作的高档次面点,也有普通的面食杂粮面点。它们各有所长,各显技艺,形态美观,味美可口,成为我国食苑中一株鲜艳而独特的奇葩。

在我国丰富的面点群中,各个品种都具有自己的独特风格。古代,人们就讲究面点制作的工艺水平,从晋人束皙的《饼赋》中可见一斑:"笼无迸肉,饼无流面。姝媮冽敕,薄而不绽。腾味内和,臛色外见。柔如春绵,白若秋练。气勃郁以扬布,香飞散而远遍。"清代袁枚《随园食单》中记载的许多特色点心,其技艺绝佳。如千层馒头:"其白如雪,揭之如有千层。"萧美人点心:"凡馒头、糕、饺之类,小巧可爱,洁白如雪。"小馒头:"手捺之不盈半寸,放松仍隆然而高。"小馄饨:"小如龙眼,用鸡汤下之。"由此说明,古代的面点制作已达到相当高的水平。

扬州名点三丁大包虽说是一般大包,但它取用鸡肉、猪肉和笋肉等按一定比例搭配而成,在刀工上,要求鸡丁大于肉丁,笋丁小于肉丁,并用鸡汤烩制,素有"荸荠鼓形鲫鱼嘴,三十二纹折味道鲜"之赞。其特点是馅心多,包子大,鸡肉鲜,冬笋嫩,猪肉香,油而不腻,甜咸可口。北方的"龙须面"、清宫面点"银丝面",虽然主要原料不过水和面,但制作要求高,需经过七八道工序,通过反复押扣拉扯,一块面团可以押变成细如发丝的面条,且不断不乱、互不粘连,被世人叹为观止。

历史悠久的博望锅盔,不但保留着古老的风貌,然其制作工艺更加精湛,风味也更加美

好,经慢火烤烙后,皮焦脆、瓤韧软,饼面呈焦白而非焦黄,盛夏时节,长途携带而不变质。广州的传统面点虾饺,个头比拇指稍大,呈弯梳形,皮薄而半透明,其中馅料虾肉呈嫣红色,隐约可见,外形美观,爽滑,营养丰富,美味可口而不腻。

长江下游的南京、杭州、扬州面点,自古饮食文化发达。南京夫子庙的点心,早在南北朝时期就有一定的规模,茶坊酒肆面点摊点比比皆是,其品种琳琅满目,历久不衰。杭州面点在宋代就闻名遐迩,《梦粱录》中记载的杭州面点制作情况,有金银炙焦牡丹饼、枣䉪荷叶饼、糖蜜酥皮烧饼、芙蓉饼、开炉饼、甘露饼、肉油饼、千层饼、炊饼、丰糖饼、薄脆、糍糕、蜜糕、乳糕、栗糕等。李斗《扬州画舫录》记载清代扬州"茶肆甲于天下,城市外,小茶肆,皆面馆小吃,每旦络绎不绝"。

岭南面点,花色繁多,做工精细,各种粥品不仅风味别具,而且注重营养和滋补功能。它以传统的民间食品米制品为主体,不断吸收外来面点制作之长,中西面点的结合成为其主要特色,而传统的沙河粉、肠粉、叉烧包、虾饺、马蹄糕等,无不具有浓厚的南国风味。

四、传说生动,蕴含古今民族情结

我国面点食用方便,路人喜爱,许多品种具有广泛的全民性。许多面点品种有着内容新奇、趣味隽永的神话和传说,这些迷人的神话和传说,大多反映了面点品种的由来和起源,从而吸引了大批品尝者,这也是一种文化现象。如元宵节食元宵、寒食节吃寒具都与神话传说有关。屈原与"粽子"的来历、戚继光平倭得"光饼"以及宫廷面点豌豆黄、芸豆卷、马蹄烧饼、小窝头等都有脍炙人口的历史掌故。清宫的肉末烧饼、小窝头就因慈禧太后的喜爱而闻名,便成为宫廷风味的著名食品,吸引着中外人士。天津的"三绝",各有绝活,更有绝妙的传说。如狗不理包子,最初就是由清末一个小名叫"狗子"的高贵友摊主制售。他所制的包子外形美观,有咬劲、满口香,吸引了许多顾客,买卖日益兴隆,许多相熟的顾客常戏称他为"狗不理",久而久之,狗不理包子在天津广为传开了。戊戌变法前后,袁世凯进京时,曾将狗不理包子献给慈禧,慈禧吃后非常满意,这样一来,就更加名声远扬了。桂发祥麻花、耳朵眼炸糕也是这样,传说生动,为观光旅游的中外宾客提供了可食的去处。全国各地有关此例不胜枚举。又如油条这种全国皆有的早点食品,相传在南宋时,人们对卖国贼秦桧恨之入骨,临安(今杭州)一制面点小贩,把面团做成人形,两手两足,入油锅炸之,取名"油炸桧",就是演变至今的油条。

乌米饭,乌黑油亮,清香可口,由糯米浸入乌树叶内数小时后烧煮而成,江南农村人人爱吃。据说这个风俗源于战国时期著名军事家孙膑。孙膑被魏国的庞涓陷害后,在狱中装疯,老狱卒献计道:"用乌树叶子浸拌糯米,煮成饭后捏成小团子,跟猪粪的颜色、形状差不多,既可瞒过庞涓,又可救孙膑的性命。"按此计,后来,齐国救出了孙膑,在马陵道这个地方,孙膑打败了魏国,射杀了庞涓。为了感谢老狱卒,孙膑每到立夏就要吃一顿乌树叶糯米饭。从此立夏时吃乌米饭也就流传下来。

潮州老婆饼是广州名店"莲香茶楼"的看家点心,其雅号称"冬茸饼",在东南亚也流传广泛。这是莲香茶楼雇佣的潮州点心师傅的老婆所创制的。当这位点心师傅回老家吃到他老婆制作的油炸"冬瓜角"焦黄油亮、皮酥馅滑、香甜可口时,不禁连声说好,并带些让店里的师傅吃,师傅们和老板品尝后,个个连声称赞,因为点心没有名字,一师傅就取名为"潮

州老婆饼"。后来师傅们加以改进,使得莲香楼生意特别红火,并传遍广州城。

武汉的传统小吃热干面,驰誉全国。20世纪30年代初期,在关帝庙一带有个叫李包的人,专门经营凉粉和汤面,因一次不小心碰翻了麻油壶,将麻油全泼在那些煮熟的面条上,李包灵机一动,索性就把麻油拌和在面条里,然后扇凉,第二天早上,将这些熟面条再放到热水里烫几下,加上卖凉粉所用的佐料,热气一蒸,香味顿时扑鼻而来,人们顿时涌了过来争相购买,饱尝美味的人们就问是什么面,李包脱口而出,说是"热干面"。从此他的生意越来越红火,并在武汉各地风行起来。

在我国各地的面点食品中,人们喜欢当地的食品,也都蕴含着当地人的饮食情结、期盼和希望,每一个特色产品都有一段耐人寻味的故事。如北京的都一处烧卖、潮州的老婆饼、东北的李连贵大饼、镇江的锅盖面、河南的博望锅盔、西安的牛羊肉泡馍、武汉的热干面、南通的西亭脆饼、云南的过桥米线等。这些传统食品,不但有动人的传说,而且饱含传奇色彩。从文化角度看,人们寓情于吃,使人们的饮食生活洋溢着健康的情趣,得到了全国各地广大城乡人民的普遍喜爱。透过这些,人们可以从侧面看到劳动人民的勤劳和智慧以及对食品寄托的情感。

五、形象优美,注重色香味形器养

中华面点艺术性强,技艺精湛,色、香、味、形俱佳,这是我国面点的共同特点。面点制作尤重捏塑的形象,强调给人视觉、味觉、嗅觉、触觉以美的享受,而不追求单一的果腹目的。中华面点自古以来,注重内在美与外在美的和谐统一,始终坚持馅心的味美可口与面点色、形美观生动,特别注重外表形态的变化,讲究一饺十变、一包十味、一酥十态、一卷十样的特色,运用多种造型制作技法,使中华面点既形象生动、朴实自然,富于时代气息和民族特色,又能食用好吃、充饥饱腹。在明清文人的饮食书籍中,对面点食品的质量要求特别强调其感官特色,在色、香、味、形、器诸方面已有许多明示和要求。这在《居家必用事类全集》《易牙遗意》《食宪鸿秘》《随园食单》等书籍中已较普遍。如烧饼:"鏊上熯得硬,燂火内烧熟极脆美。"薄荷饼:"头刀薄荷连细枝为末,炒面饽六两、干沙糖一斤,和匀,令味得所。"卷煎饼:"两头以面糊粘住,浮油煎,令红焦色。"炉饼:"蜜四油六则太酥,蜜六油四则太甜,故取平。"陶方伯十景点心:"奇形诡状,五色纷披,食之皆甘,令人应接不暇。"清人袁枚的《随园食单》更提出了许多有价值的见解:"一物有一物之味,不可混而同之。""熟物之法,最重火候。""美食不如美器,斯语是也……惟是宜碗者碗,宜盘者盘,宜大者大,宜小者小,参错其间,方觉生色。"

注重形态的变化是面点制作独特的个性。如1983年全国烹饪名师技术表演鉴定会的面点,像绿茵白兔饺、莲蓉荷花酥、椰蓉南瓜脯、荷花莲藕酥、硕果粉点、三鲜海星饺等色彩、造型、质地都很优美。就连简单的糕、饼、面如豌豆黄、莲茸卷、人参饼、双麻酥饼、龙须面等也造型生动、色彩和谐,给人一种美的享受。中华面点具有制作别致、技法巧妙、色彩鲜明、神形兼备、小巧玲珑、味美可口的特点,并能真正达到"观之者动容,味之者动情"的美妙的艺术境地。

面点制品是以淀粉、蛋白质为主的粮食为主要原料,配之相应的荤、素馅心,可使食品主副结合、荤素搭配、主食与杂粮有机配合,这些都是符合饮食营养平衡的。中华面点的美,讲究自然成趣,华丽而不妖艳,清新而不平庸,突出真、善、美,以食物的质地美为主,辅

之以形、色、器的艺术美。我国古代很讲究美食与美器的合理搭配,并形成我国面点技艺绚丽多彩的重要因素。干点、湿点、水点因点而易器,圆盘、长盘、深盘因盘而放点,这种食与器的完美统一,使中华面点配以精美绝伦的民族盛器而显现出雅致、完美和强烈的民族风格。

中国的食养食疗食品自古就多有出现,古人对五谷类食物的养生功效有着特别浓厚的兴趣,也常收到显著的效果。其制作方法基本是药物配食物,多选用蒸、煮、炖的制作方法制成饭粥、汤羹、点心。如唐宋时的《食医心鉴》《养老奉亲书》和《山家清供》中记有萝菔面、通神饼、神仙富贵饼等面点治疗慢性病。后世发展更多,元代《饮膳正要》一书以食疗为重点,记载了数十种食疗点心;明清的《食宪鸿秘》《醒园录》和《调鼎集》中所载八珍糕、绿豆糕、茯苓饼、百花糕、莲子糕、白果糕、枣饼、金橘饼、萝卜丝饼等也是宫廷和民间的食疗珍品。才子小说《红楼梦》中的食疗饭粥、点心如江米粥、鸭肉粥、莲枣汤、山药糕、栗粉糕等也说明了它们在民间的深远影响。

六、名称典雅,耐人寻味富有意趣

中华面点大多起自于民间,为广大劳动人民所喜爱。对于民间自古流传的故事、典故、神话、传说,常常应用到面点的名称之中,寓以吉祥如意的心愿。无论是民间流传的,还是面点师创造发展的,很多品种在名称上都引人入胜,富有诗情画意。诸如:"百子寿桃",象征长寿多子;花篮糕点,象征欣欣向荣;"朝霞映玉鹅",呈现生动可爱之趣等。"穆桂英挂帅""嫦娥奔月"等,名称是取自历史故事;许多品种是含有纪念意义的,如粽子表示人们对屈原的永远纪念;光饼、征东饼表示人们对戚继光的纪念;"大救驾"标志宋太祖的征战业绩,等等。祝寿糕点如寿桃、寿糕、寿面、"麻姑献寿""鹤鹿同春",都借喻长寿。寿桃做成桃形,寿糕做成九层糕、八仙糕,寿面取长寿之意。正如"鱼"被很多海内外华人看重,是因为谐音"年年有余",许多面点也是以谐音"福""禄""寿""喜""财"而走红,许多印糕的模具上也直接刻成了有关这类的字样,用以表达人们美好的愿望。另外,从外形美好命名而寓意的,像"开口笑""元宝酥""四喜饺""喜鹊登梅""花好月圆""鸳鸯戏水"等,都给人以吉祥如意、诗情画意的美好感觉。

自古以来,中华民族在礼仪方面多以面食点心作为馈赠礼品,无论是探亲访友还是婚丧嫁娶,常要选用几种不同的点心馈赠。人们在注重礼尚往来的同时,便于携带、方便食用的面点食品常常成为馈赠亲友的较好的互动纽带。古代我们的至圣先师们把人们的倾泄导向于饮食,特别是米面点心食品,这种思维的定式也几乎趋于模式化。这在《红楼梦》中就成为一种常态。贾元春归省时曾赐出琼酥、糖蒸酥酪给宝玉和贾兰;老太太赏给秦可卿山药糕;宝玉送给史湘云桂花糖蒸新栗粉糕;李纨的舅舅送来菱粉糕和鸡油卷儿;史太君特地送给刘姥姥一盒奶油炸的各色小面果子;贾宝玉生日,他大舅舅送来一百寿桃、一百束上用银丝挂面,等等。《金瓶梅》等其他明清小说中以面点作礼品也都是平常之事。

逢年过节和吉祥喜事时都会走亲访友并利用面食点心相互馈赠,在不同地区又有不同风俗,如春节送年糕、生日送寿桃、订婚送花馍、中秋送月饼等已习以为常。而在节日及喜事中许多习俗必有吉祥语相伴,这也直接表达了人们对吉利的追求和希望。我国人民在春节时有吃汤圆、元宵的习俗,元、圆寓意"团圆"之义;也有的地方把汤圆称为"元宝",吃汤圆称

之为"吃元宝",取招财进宝之意。南方一些地区在春节有吃年糕、年粽的习惯。吃年糕是希望生产和生活步步高("糕"与"高"谐音);吃年粽则象征天天都足食,岁岁有余粮。这些都间接地表达了人们对生活的美好愿望。

在婚俗方面,面点是不可缺少的连接媒介。在壮族,点心食品糯米粑粑作为男方迎娶女方的"开门钥匙",是绝对不可缺少的。像河北订婚"尚果盒饼食"、山西订婚必有"花馍六十枚",寓"花好团圆";江苏六合地方在婚礼次日,女家给男家"送茶果糍糕等物,谓之开门茶";还有看望出嫁的女儿,秦晋地区要送花馍,江南地区要送花糕;生日寿辰分别吃寿糕、寿面、寿桃,亲戚朋友都要送寿礼等。这些都离不开面食糕团点心,可见面点食品在社会日常生活中不可或缺的地位。

第三节 中华面点文化的南北差异

中华面点制品百花齐放,风味独具,其重要的一点就是多种风格特色争奇斗艳,融为一体。不同的地理环境、不同的气候状态、不同的生活习惯,都造成了饮食制作的风味差异。晋朝张华在《博物志》中说:"东南之人食水产,西北之人食陆畜。""食水产者,龟蛤螺蚌以为珍味,不觉其腥也;食陆畜者,狸兔鼠雀以为珍味,不觉其膻也。"

自古以来,我国黄河流域、长江流域的人民在饮食习惯中就有明显的差别,"南米北面"的饮食生活,一直是我国人民的习惯饮食方式。至此,我国的谷物生产与面点制作,无论是在选料、口味方面,还是在制法、风格方面,都形成了各自不同的浓厚的地方特色,大体上可分为"南味"和"北味"两大类型。

一、自然环境差异——南米北面

自古以来,由于水土、气候等自然环境的不同,江南与黄河流域在远古时所播种的五谷是有区别的。北方盛产小麦,南方盛产稻米。据考古专家发掘证明:先秦时期,我国北方人民的主粮是黍、稷;南方人民的主粮是稻谷。食的文明分成两大系统,早在公元前五千年就已确立。秦汉以后,北方黍、稷的主食地位逐步让位给麦;在南方,稻始终是广大人民的主食,而北方却列为珍品。产小麦者,面是主食。千百年来,北方人民善于烹制面食,有"一面百样吃"之说。在面食制作方面,蒸、炸、煎、烤、烙、焖、烩、浇卤、凉拌等,任意制作,都别有风味。

大致从春秋时期以后,由于农业技术的提高,其他粮食作物特别是稻、麦的种植面积日益扩展,致使粮食生产结构有所变化,其显著特征是南方稻的地位逐渐上升,而产麦区域主要集中在黄河中下游、陕西渭水及其支流、山西汾水流域、河南、山东等地。先秦时期人们就开始重视麦子,因为麦饭较黍饭、稷饭、粟饭好吃,所以古人十分珍惜它。

从远古开始,北方的劳动人民在源远流长的农事活动中,经过长期的定向培育,发展起一大批适应北方水土的农作物品种:小麦、玉米、高粱、莜麦、荞麦等,为北方面食制作提供了丰富的面点原料。所以,北方人民以面粉、杂粮为主要原料制作的面点丰富多彩。北方人的日常食品是花卷、面条、糖包和大饼。其面食不但制作技术精湛,而且口味爽滑、筋道,被称为北方四大面食的押面、刀削面、小刀面和拨鱼面,受到北方各族人民的喜爱。他们不

仅天天要吃面食,而且几乎家家会做。

晋陕面食花样百出,三晋地区使用各不相同的面,有白面(小麦)、红面(高粱)、米面、豆面、荞面、莜面、玉米面和小米面等,可以说,五谷之粉,无所不用。陕西的面食也是千奇百怪,"渭南的乒乓面,以蘸辣醋水吃之;长安的粘面,以拌大油、蒜泥搅匀吃之;岐山吊面,以韧、薄、光、煎、稀、汪为特色;兴平涎水面,数十人捞面回汤而出名;兼之武功扯面,三原削面,大荔拉面,其形不同,味不同,各领风骚"①。

长江、淮河以南,襟江临湖,盛产稻米和水产。长期以来,这里的劳动人民多以大米为主食,米粉、糕团、汤圆、煎堆等风味食品都用米制成。南方人认为面食只能当点心。他们制作的食品随季节的变化和当地的习俗应时更换品种。如各式汤圆、方糕、拉糕、松糕、年糕、萝卜糕、糯米糕、油炸糖环等,是当地人们的最爱。如"甑儿糕"用白糖、糖油与米粉和制,讲究粘、松、散,在南方的大街小巷都能见到边制作边销售的场面。

在民俗节令方面,除夕守岁吃团圆饭也有很大的差异。北方不可以没有面食的饺子。饺子,形如元宝,音同"交子",除夕子时进食,有招财进宝和更岁交子的双重吉祥含义;而南方守岁必备年糕和鱼,年糕是由粳米和糯米混合制成,寓意"年年高",鱼含有"连年有余"和辟邪消灾的双重含义。

二、社会环境差异——南细北粗

一方水土养一方人。在面点制作方面,南方多用细粮,北方多用粗粮。南方面点比较细腻,北方面点比较粗犷。南北自然气候的不同特点使得南北方的社会环境形成了一定的差别,也造成南北地带生物品种发生较大的变化。早在2 500年前的《黄帝内经》中就对南北不同区域的地理、气候、食物的不同特点进行了深入的阐述。因环境的差异造成北方干旱少雨多产粗杂粮,南方水网密布多产大米等细粮。北方温度下降,生物品种减少。南方温度上升,生物品种增多。生物品种丰富的地方,食物种类也比较丰富。

在北方常常听到一个"大"字,环境是大森林、大草原、大油田、大工厂。人被称为大丫头、大小伙子、大老爷们。与吃有关的是大葱、大酱、大饼、大馒头、大白菜,大口吃肉,大碗喝酒②。而在南方则大不一样,南方地区常体现一个"小"字,环境是小桥流水、小径通幽、小河弯弯、小船荡漾。人被称为小伙子、小妹妹、小姑子、小老太太。与吃有关的是小馒头、小烧饼、小笼包、小白菜、小萝卜。

在面点制作方面,北方人利用粗粮、杂粮制作玉米饼、窝窝头、高粱团、山芋条、棒子面以及杠子头火烧、面疙瘩、河漏等,这些食品的烹调制作都体现了北方的特点,即粗、硬、实。而小馒头、小花卷、小笼包、小菜包、小元宵、小茶徽、伊府面、鱼汤面等体现了南方食品制作的风格,其特点是软、暄、柔。陕西人吃泡馍,用大海碗盛装,碗大似盆,馍大、挺硬,倾倒了大批南方人;江南人吃小烧饼,一两三只,一口一个,饼香、酥脆,折服了不少北方人。"关中十大怪"中有四项都与饮食有关,"面条像腰带,烙饼像锅盖,碗盆难分开,泡馍大碗卖"③,体现了"大""宽""厚""粗"的特色,反映的是粗犷豪放的民族性格。"馒头有200克一个,油条

① 贾平凹:《关中论》,《北人与南人》,中国人事出版社,2009:233.
② 胡兆量等:《中国文化地理概述》,北京大学出版社,2006:132.
③ 黄留球:《秦文化卷》,《中国地域文化》,山东美术出版社,1997:959.

长的有半米,土豆大得像婴儿脑袋,粉条粗得像筷子。餐馆的菜码都很大。不仅盘子大,而且量也足。同样的一盘菜,哈尔滨能大南方三倍以上。"①山东的高桩馒头,形高体大,干硬夯实;山西的刀削面,面硬有韧性,粗得像皮带;陕西的馍、新疆的馕、东北的李连贵大饼等,都体现的是形大、硬实、有咬劲。东南一带的点心小品,玲珑剔透,街头小吃,花色繁多。南京夫子庙的小吃(筵)用的是小茶碗、小茶盅、小果碟、小汤匙,品种繁多、花样精美。而南方的小馒头暄软、小馄饨细巧、小笼包精致,展现的是另一种风格:小巧、细腻、松软。清代袁枚的《随园食单》记曰:"作馒头如胡桃大,就蒸笼食之。每箸可夹一双。扬州物也。扬州发酵最佳,手捻之不盈半寸,放松隆然而高。小馄饨小如龙眼,用鸡汤下之。"②

在谈到南北地区的饮食差异时,生活在北方的南方人最有发言权。"南方人对于北方,最不敢恭维的,便是食物,日常的饭菜之粗糙和匮乏,随意和简便,常常是南方人宣泄不满的话题。""哈尔滨人买菜,不用篮子而用筐……主妇们便成筐成筐地往家买。"③这是用"粗糙"和"量大"来描绘北方人的生活习惯。而北方人到江南,对那里的小碗、小碟看不惯,吃不饱。

南北食品的差别是固然存在的,这与气候、物产、风俗习惯、地域经济、性格差异等都有很大的关系。虽然北方也有些小点、小茶食,但不具有普遍性。周作人先生在《再谈南北的点心》中也深刻地阐述了"南北点心粗细不同"的差别。我国北方冬季漫长,食物品种受气候的影响,人们主要靠越冬储存的大白菜、萝卜度日。东北十大怪之一是"大缸小缸腌酸菜"。腌酸菜是储存白菜的好方法。南方四季常青,终年温暖,丰富的食物原材料是精工细作的基础。

三、人文环境差异——南甜北咸

自古以来我国各地就有不同口味特色的差异。北方人到南方出差、旅游、工作最不习惯的是菜肴中的糖多、甜度大;而南方人到北方最受不了的是菜品太咸,像吃咸菜一样。在咸味面点的制作方面,北方人很少加糖甚至不加糖,北方的面点师做花卷时喜欢加点盐,而南方的面点师做馒头时喜欢加点糖。北方的包子馅、水饺馅等,都是以咸味为主,基本不放糖;而南方的小笼包子、素菜包子、小菜包子、水饺等都离不开糖来吊鲜增味。

我国南甜北咸的饮食特色在很早时期就已存在了。从中国烹饪史上看,先秦时期就流露出南、北两大流派,即南方风味和北方风味。《诗经》中反映出来的食品原料,主要是猪、牛、羊,水产仅有鲤鱼、鲂鱼等少数几种,代表着西起秦晋、东至齐鲁,具有黄河流域的北方风味。而《楚辞·招魂》中反映出来的食品原料,则以水产和禽类居多,具有长江流域的南方风味,这就是明显的分野。南北的差异,不仅仅局限于原材料上,人们在饮食口味上也有相当大的差别。清朝钱泳在《履园丛话》中说:"北方嗜浓厚,南方嗜清淡。"④在我国各地,流传着好几个版本的《口味歌》,如"南味甜北味咸,东菜辣西菜酸。辣味广为接受,麻辣独钟

① 阿成:《哈尔滨人》,浙江人民出版社,1995:49.
② (清)袁枚:《随园食单》,《续修四库全书》(第1115册),上海古籍出版社,2002:695.
③ 张抗抗:《一个南方人眼中的哈尔滨》,文化月刊,2008(4):17-21.
④ (清)钱泳:《履园丛话》,上海古籍出版社,2012:221.

四川。少者香脆刺激,老者烂嫩松软。秋冬偏于浓厚,春夏偏于清淡。"

南甜北咸已是我国人民饮食的自然特色,这主要反映了环境对人们饮食口味的影响。南方湿度大,人体蒸发量相对较小,不需要补充过多盐分,又盛产甘蔗,所以爱用甜食。北方干燥,人体蒸发量大,需要补充较多盐分,性喜咸味。另外,北方气候寒冷,人们习惯吃味咸油重色深的菜;南方气候炎热,人们就偏向吃得清淡些;川湘云贵多雨潮湿,人们唯有吃辣才能祛风祛湿。这些都是自然条件影响人们在生理上的要求,只有这样,才能达到身体平衡,保障健康。

南方人口味比北方甜,也与我国制糖业始于南方不无关系。我国甘蔗制糖已有两千多年的历史。战国时期的甘蔗汁是祭品之一,称为"柘浆"[1],是指甘蔗榨出的糖汁,尚未形成糖的结晶体。唐朝,我国产糖地区由广东、福建扩展到四川、湖南一带。从古代的文字记载,广东、福建自然条件优越,制糖工艺先进,也进一步证实了南方是我国食糖的发祥地。进入16世纪,开始"南糖北运",糖成了南北交流的主要商品之一。率先生产食糖的南方人,人均食糖量高于北方地区,而北方人吃糖不多,只是过去糖难得。这种"南甜北咸"的地域饮食差异,延续至今。

作家和美食家对"南甜"的描述和评论就很生动:"广东人爱吃甜食。昆明金碧路有一家广东人开的甜品店,卖芝麻糊、绿豆沙,广东同学趋之若鹜。'番薯糖水'即用白薯切块熬的汤,这有什么好喝的呢?广东同学曰:'好嘢!'"[2]在谈到无锡人的"南甜"时,汪曾祺说:"都说苏州菜甜,其实苏州菜只是淡,真正甜的是无锡。无锡炒鳝糊放那么多糖!包子的肉馅里也放很多糖,没法吃!"[3]在《北人与南人》一书中,作者记录了各地中国人的性格和文化,其中杨东平先生在《上海人和北京人》的文章里说:"上海人和北京人,在人格特殊性、典型性上,正是南北两地文化的恰当体现。"其中也包括"南甜"的口味特征:江浙一带的南方人"吃大米和甜糯的食物""喝燕窝汤,吃莲子"[4]。

饮食口味习惯,积习难改。不同地域的气候特点和物质条件是形成各地口味特色的最主要原因。当人们的饮食习惯形成之后,基本的口味甚难改变。这就是不同地域风味之间的差异所在。

四、民族环境差异——南糯北奶

从我国众多少数民族的饮食来看,各民族所处的地域环境和气候条件的影响以及在特定环境内的生活方式的差别,使我国各民族在饮食上形成了不同的风格特色。尽管各个民族之间的饮食千差万别,但从总体上看,各民族之间的分布还是有一个共同的分野,这就是以奶食品为主的民族与以稻米为主食的民族的分布。在北方,如内蒙古自治区、青海省、新疆维吾尔自治区、宁夏回族自治区等地,不同的民族带给人们的食品多以牛肉、羊肉、奶制品为主,喝的是奶茶、奶酒,吃的是奶饼、奶粥,尝的是奶片、奶糖,用奶制作的主食、面点随处可见。在南方,如云南省、贵州省、广西壮族自治区、海南省等地,各民族自古以稻米(古

[1] 陈日朋,陈多等:《人类的生命能源:食品》,吉林教育出版社,1994:77.
[2] 汪曾祺:《五味》,《名家谈吃》,成都出版社,1996:265.
[3] 汪曾祺:《五味》,《名家谈吃》,成都出版社,1996:265.
[4] 杨东平:《上海人和北京人》,《北人与南人》,中国人事出版社,2009:72.

代主要是糯米)为主食,过年过节和日常生活常以糯米舂粉制作年糕、糍粑、粘米糕为其生活特色。据农学史专家考证,春秋时吴越人就是以糯米为主食的,自秦汉后东南及岭南地区的居民陆续向西南贵州、广西、云南等地迁徙,他们仍保留以糯米为主食的习惯。云南等南部少数民族(如彝族、侗族等)都可称之为"糯米饮食文化圈"①。因此,"南糯"和"北奶"可以概括出中国少数民族饮食的特点。从东北到西南,似乎有条斜线把他们分开,而从东北的朝鲜族地区到云南西藏南部,恰好形成一个上弦新月形②。这正是民族饮食文化的基本现象。

奶类自古便是我国北方游牧民族的主要食品之一。我国北方草原地区的土壤气候条件均不适于粮食生产,而适宜于畜牧业,因而这些民族的饮食便以肉、乳为主,食肉饮酪便成为他们的基本饮食习俗。现今中国比较典型的畜牧民族主要是哈萨克族和蒙古族了。古代文献记载中曾说哈萨克族、蒙古族等游牧民族的饮食特点是"不粒食",即饮食中没有一粒粮食。现今在这两个民族的饮食中,奶和肉仍占较大的比例。北方民族食用奶食的品种丰富多彩。奶食分为食品和饮料两类,奶制食品有奶皮子、奶酪、奶油、白油、奶豆腐、奶饼、奶果子、乳饼、酸奶疙瘩、奶粥等,奶类饮料则有酸奶、奶茶、酥油茶、马奶酒、奶酒(牛奶酒)等。

中国饮用奶食的民族还有鄂温克族、达斡尔族、土族、裕固族、塔吉克族、藏族、俄罗斯族、维吾尔族、塔塔尔族、柯尔克孜族。这些民族所食用的主要是牛奶,其次是马奶,也有骆驼奶。

在历史上,南方少数民族对于糯米食品的消费是与其稻作农耕的生产方式紧密联系的。通过长时间的生产实践和经验积累,形成了特定的糯米生产和消费习俗,进而造就了独具风格的南方民族糯食文化。在中国南方以稻米为主食的民族有:壮族、畲族、毛南族、仫佬族、苗族、瑶族、黎族、彝族、哈尼族、拉祜族、基诺族、景颇族、阿昌族、白族、羌族、佤族、德昂族、傣族、布朗族、布依族、侗族、水族、仡佬族、土家族、京族、高山族、朝鲜族等。在这些民族中,壮侗语民族和苗瑶语民族的"糯食"最有代表性。这些民族地区是我国野生稻发现的地区,也是栽培稻起源的地区。南方农耕民族普遍种植稻谷,糯稻成了当地许多民族不可缺少的主食。

在我国云南、湖南、贵州、广西壮族自治区四省(区)毗邻的广大地带,山峦重叠,杉木葱茏,盛产水稻等农作物。傣族、布依族、侗族、壮族等无数村寨,就遍布在这一带苍翠的山谷里。这些民族的社会生产方式相近,他们以农为主,以大米为主要食粮,尤喜食糯米。壮族是中国人口最多的少数民族,主要分布在广西壮族自治区、云南、广东和贵州等省(区)。壮族是世界上最早栽培和食用稻米的民族之一。考古资料表明,早在九千多年前,壮族先民就已经开始食用稻米③,而他们对糯米更是情有独钟。对于长期从事稻作农耕的壮族等南方民族而言,不论是节日祭祀、红白喜事还是请客送礼,都少不了糯米食品。这些都是南方民族"糯米"食品文化的显现。各民族代表的"糯米"食品有糯米饭、糯米粥、竹筒饭、瓦罐

① 游修龄:《糯米饮食文化圈的兴衰》,饮食文化研究,2006(3):3-9.
② 李炳泽:《多味的餐桌》,北京出版社,2000:41.
③ 黄禾雨:《壮族糯食文化略论》,《留住祖先餐桌的记忆:2011'杭州亚洲食学论坛学术论文集》,云南人民出版社,2011:759.

饭、五花糯米饭、粽粑、侗粑、粘米饭、糙粑、小米粑、粽子、汤圆、麻米团、年糕、甜糕、打年糕、各式糯米饭、二合饭、糯米糙粑、糯米酒等。

思考与练习

1. 试分析面食与点心的基本含义。
2. 分析中华面点的概念及其地位。
3. 如何理解中华面点文化？它包含哪些特色？
4. 中华面点的基本原理是什么？请简要分析之。
5. 中华面点文化具有哪些特征？请阐述面点文化大众性的基本特点。
6. 中华面点文化的风格特色包括哪些内容？
7. 为什么说中华面点文化南北地区具有差异性？举例说明南北差异的不同特色。
8. 请阐述你印象最深的家乡面点小吃2个，并简要说明理由。

第二章 中华谷物种植与米面加工

中国自古以粮食作为主食,是一个以米面制品为主要食品的国家。在人类二三百万年的历史长河中,有农耕的历史约一万年左右。在中国古代物质文化的发展中,我国人民在饮食习俗、粮食生产、面食品的加工制作方面都有很大的变化。南北各地经济、文化的合流与交融,粮食作物的种植与扩展,饮食行业的兴隆,烹饪科学知识的日益丰富,粮食加工技术的不断提高,这些发展和进步,表现了我国面点技艺的不断成熟与完善。

第一节 面点早期的谷物原料

一、远古时期的食物探寻

追溯远古,我们的祖先是怎样摄食生活的呢?在史前时代,人类绝大部分时间是在采集和狩猎中度过的。早期人类利用最简单的打击石器,攫取自然界现成的食物,不进行任何人为的加工,完全靠自然界的生物来保全自己的生命,这是比较低级、简单也很无奈和省事的谋食方式。

1. 采集植物与尝草别谷

最早的人类都是以采集的手段获取食物。远古的先民起先只能够把捉到的飞禽走兽、蚌蛤鱼虫活剥生嚼,以采集到的果实根茎、叶蔓花卉充饥抵饿。在旧石器时代,人类利用尖木棒、刮削器、尖状物、铲状器,从事采集活动①。

人类所采集的食物中,以植物类为主,有植物的种子、果子、根茎、叶芽和水生植物等。当然,这些都是野生的。北京人遗址发现有朴树子,这是发现最早的采集品。

早期人类的采集也经过了相当长的历史阶段,并经历了从采集食品的过剩到满足不了生活需要的过程。《韩非子·五蠹》说:"古者丈夫不耕,草木之实足食也;妇女不织,禽兽之皮足衣也。"早期人类人口较少,可采集的食物多,自然界就如同一座无边的食物园,一年四季都有采集不完的食品。每个季节都有特定的采集对象,可满足当时人类的消耗。随着时代的发展,人口增多,仅仅靠采集满足不了人类生存的需要。《白虎通义·号》说:"古之人民皆食禽兽肉,至于神农,人民众多,禽兽不足。于是神农因天之时,分地之利,制耒耜,教民农作,神而化之,使民宜之,故谓之神农也。"《新语·道基》说:上古人"食肉饮血衣毛皮,至于神农,以为行虫走兽难以养民,乃求可食之物,尝百草之实,察酸苦之味,教人食五谷"。

这些记载尽管是后人的附会,但也形象地描述了人类生活变化与发展的痕迹。古人类单纯依赖渔猎和采集的食物,已不足以维持人口的繁衍,适应不了人口增长的需要,我们的

① 吴汝康等:《人类发展史》,科学出版社,1978:189.

祖先不得不另辟蹊径，再"求可食之物"，想方设法寻找更多的食物来源，从农业上找出路。在旧石器时代向新石器时代过渡之时，人类分布更广了，人口也明显地增加。传说中的"人民众多，禽畜不足""行虫走兽，难以养民"正反映了当时的社会状况，这就是发明农业的动力。

关于农业的起源，古文献中记载较多，几乎都提到了神农。《史记·补三皇本纪》称神农"斫木为耜，揉木为耒。耒耨之用，以教万民，始教耕，故号神农氏"。《淮南子·修务训》曰："古者，民茹草饮水，采树木之实，食蠃蠬之肉，时多疾病毒伤之害。于是神农乃始教民播植五谷，相土地宜，燥湿肥墝高下，尝百草之滋味，水泉之甘苦，令民知所辟（避）就。当此之时，一日而遇七十毒。"①

古代很多传说一致认为：到了神农氏时，我们的祖先又扩大了食源，由捕捉野生动物、采摘野生植物，发展到自己养殖生物、生产粮食了。在已获得的粗浅的农业知识和笨重工具的基础上，他们开始摸索发展农业的途径。他们无数次地品尝百草，"一日而遇七十毒"，即使中毒也不停止，甚至因误食毒草、毒菌而牺牲了生命。但正是这样，他们才逐渐认识和积累了有关谷物的耕作经验，并通过不断的观察，从直观上一步一步地熟悉了许多谷物、瓜果生长发育的规律，为谷物、瓜果、野菜自然生长转化为人工栽培做好了物质准备和技术准备。

2. 原始耕作与谷物种植

原始农业的耕作、种植是从采集、渔猎进化而来的，并伴随着采集、渔猎走过了一段漫长的道路。正如 A. H. Bunting 所说："尽管在某种特定的时序，某个特定的地点，会突然出现显然已被栽培的植物遗存。但有意识地栽培和照看某些有用的植物，在很多地方似乎与采集、狩猎和捕鱼并存了很长时间。"②

人们在长期的采集实践中，经过反复观察、逐渐了解一些可食植物的生活习性和生长过程。如在土地、水分、季节等条件适宜的情况下，有些可食植物的种子能够发芽、开花、结果。于是他们经过多次试种终于把可供食用的野生植物栽培成为农作物。在试种过程中，又制造了适于从事农业生产的各种工具，这样，原始农业产生了。

在人类长期探寻食物的过程中，人们首先发现的是可以直接食用的植物。如蔬菜的种子、水果果实、块根、块茎，以后才发现经过加工才可食用的粮食。根据考古的有关资料，在河北武安磁山发现了粟（距今约八千年），在浙江河姆渡发现了水稻（距今约七千年），都表明那时的农业已不是发明农业的最初阶段。

新石器时代晚期，中国人民的生活已进入了畜牧兼农耕阶段。谋食的方式，已脱离了采掘经济时代，进入了生产经济时代。换言之，当时的人民已不单靠天然现成食物为生，而能利用人工培养食物为生了③。他们自己饲养动物，栽种植物。栽种的植物，主要有谷物等。

20世纪70年代以后，随着河姆渡等距今七千年左右的稻作遗存的发现，长江下游起源说成了人们所注意的热点。可是80年代，考古工作者又在湖南澧县彭头山发现了比河姆渡还要早的稻作遗存；最近又有学者在湖北宜都红花套发现了距今九千年的一支稻作文化。

① （西汉）刘安：《淮南子》，凤凰出版社，2009：274.
② Joseph Hutchinson etc：*The Early History of Agriculture*，Oxford University Press，1977：156.
③ 周谷城：《中国通史》，上海人民出版社，1957：26.

因此,人们的眼光似乎又要从长江下游转移到长江中游①。

这里我们不从考古学的角度去研究谷物的起源说,而就远古人类食用谷物主食进行探讨。

根据《尚书·尧典》《史记·五帝本纪》等书的记载,舜曾耕历山、渔雷泽、陶河滨,是个兼农耕、渔猎和制陶等多艺在身的人物;接受尧的禅让以后,他成了首领,于是命令后稷播种百谷,又命令伯益驯化草木鸟兽。舜的继承人是禹。禹在平定洪水之后,曾令伯益把稻种发给大家,以便种于低湿之地。据《越绝书》载:"神农尝百草、水土甘苦,黄帝造衣裳,后稷产穑、制器械,人事备矣。畴粪桑麻,播种五谷,必以手足。"②

在古文献中,谷物的记载是较多的。《周礼·天官》载:"以五味五谷五药养其病。"《论语·微子》载,"子路问曰:子见夫子乎?丈人曰:四体不勤,五谷不分,孰为夫子乎?"《周礼》中有"膳夫掌王之食饮……食用六谷,膳用六牲,饮用六清"。同书又有:"大宰之职……以九职任万民,一曰三农,生九谷。"《诗经·周颂》中载"噫嘻成王,既昭假尔。率时农夫,播厥百谷,骏发尔私,终三十里"。《尚书·周书》曰:"纯其艺黍稷。"从以上史料看,先秦时人们已大量栽培谷类作物了,生产技艺由新石器时代到夏商,由夏商到周代不断得到发展。总括说来,新石器时期,大概已由渔猎接近农耕畜牧了,商代确是畜牧而兼农业的时代,周代则是农业盛行之时了。

先秦之前中国主要粮食作物的变化,从采集到播种,发展到原始农业,基本的生产情况如下:

(1) 新石器时期:黍、稷、麻、豆、稻、麦。瓜、果为主粮。《周书》载:"神农之时……五谷兴,以助果蔬之实。"

(2) 商周时期:黍、稷、麻、豆、稻、麦、高粱。黍、稷为主粮。《诗经·鲁颂》载:"俾民稼穑,有稷有黍,有稻有秬。"

(3) 春秋战国时期:粟、菽(豆)、稻、黍、稷、麻、高粱。菽、粟、稻为主粮③。《墨子·尚贤中》载:"耕稼树艺,聚菽粟,是以菽粟多而民足乎食。"

二、早期的谷物及其种植

"五谷"一词,自古就频繁地见于先秦典籍,而且人们习用至今已有不下三千年的历史。谷的原意,是指有壳的粮食。现在泛指谷类作物。当人们还没有栽培作物的时候,依靠渔猎和采集野生植物的块根、嫩茎叶、种子、果实等生活。他们储藏一些食物,以备采集不到的时候吃。干燥的禾本科谷粒最容易保存,抛撒在住所附近的谷粒发出了幼芽,长出了他们需要的植物。人们逐渐观察到这些植物怎样生长起来,久而久之,就自己动手来播种。

在《诗经》这部现实主义的诗歌总集中,粮食作物已有黍、稷、粟、麦、稻、菽、麻等。与现代粮食作物相比,除了原产美洲后经欧洲传入的玉米等少数作物外,多数作物都已生产。

① 裴安平:《彭头山文化稻作遗存与中国史前稻作农业》,《农业考古》,1989(2);林春:《红花套史前农人生活》,《农业考古》,1993(1).
② (东汉)袁康:《越绝书全译》卷八《越绝外传·记地传第十》,贵州人民出版社,1996:160.
③ 洪光住:《中国食品科技史稿》(上册),中国商业出版社,1984:19.

不过,最主要的粮食还不是现在的稻、麦。据统计,黍、稷、粟、麦、稻、菽、麻等粮食作物,至少出现在《诗经》的六十三首诗篇中,共九十五次,即《诗经》三百零五首诗中,每五首中至少有一首要提及粮食作物,而且在诗篇中表述了当时粮食生产的规模。

在两千多年前的先秦典籍中,"五谷"一词已是泛指当时社会各阶层所食多种粮食的总称,大约是指黍、粟、稷、麦、稻、菽、粱等作物品种。先秦的古文献中如《周礼》(郑玄注)、《孟子》(赵岐注)、《楚辞》(王逸注)等均有记载。例如:

《周礼·天官》载:"以五味五谷五药养其病。"郑玄注:"五谷,麻黍稷麦豆。"

《孟子·滕文公》载:"树艺五谷。"赵岐注:"五谷,稻黍稷麦菽。"

《楚辞·大招》载:"五谷。"王逸注:"五谷,稻稷麦豆麻。"

《素问·藏气法时论》载:"五谷为养。"王冰注:"五谷,稻谷、小豆、麦、大豆、黄黍。"

根据上面古籍记载表明,"五谷"包括多种物种,但其具体品种各地所指很不相同。后世的古文献中对"五谷"的阐述也不计其数。由此,很难说清楚全国有多少种粮食或油料作物被列为五谷。在我国古籍中,还有六谷、八谷、九谷、百谷等不同称谓。如上文《周礼》中有"食用六谷"和"一曰三农,生九谷"的记载,《诗经·豳风·七月》有"其始播百谷"等。且不谈早期五谷杂粮的具体所指,这里就先秦至汉魏时期的主食杂粮的主要品种进行简要的述评。农业耕作在中国一开始就形成了南北两个不同的类型,不论谷物品种或栽培方式都存在一定的差别,这都是地理自然条件所决定的。

1. 黍与稷

在先秦的典籍中,黍、稷的记载是较多的,这是当时人们饮食生活中的主要粮食。由殷墟出土的甲骨文字中,就有黍、稷以及其他作物的名字。此两种谷物在《诗经》中常常并列连用,在描述中出现次数超过其他谷物。《诗经·豳风·七月》中有"黍稷重穋"之句;《诗经·小雅·出车》中说"黍稷方华";《诗经·王风》记曰:"彼黍离离,彼稷之穗;彼黍离离,彼稷之实。"《诗经·周颂·良耜》中说:"黍稷茂止,获之挃挃,积之栗栗,其崇如墉,其比如栉,以开百室。"这是描写庄稼丰收,粮仓之高如墙,粮仓之多如栉。《论语·微子》记载,孔子的弟弟子路遇见隐者,隐者"止子路宿,杀鸡为黍而食之"。这在当时也是很不错的招待。据此说明,黍、稷在当时的农业生产中的地位是很高的。所以人们称黍、稷为五谷之长,帝王也奉祀稷为谷神[①]。

黄河流域特定的条件孕育了我国最早的谷物黍和稷,并为早期人类生衍繁育做出了贡献。然而先秦古文献中都未提及两种谷物的形态特征,使得后人在解释时众说纷纭。清代学者陆陇其在《黍稷辨》中叙说得比较清晰:"二物大时相类,愚尝合而观之,黍贵而稷贱,黍早而稷晚,黍大而稷小,黍穗散而稷穗聚,其辨甚明。"

黍原产于我国,而且栽培起源很早,甲骨文和金文中都有记载。黍的同种作物是穄,或称穄子。据秦时李斯《仓颉篇》载:"穄,大黍也,似黍而不粘,关西谓之糜。"《辞源》曰:"性粘。去皮后北方称黄米子。"黍是酿酒的主要原料,《说文解字》说:"酉,就也。八月黍成,可

[①] 关于粟与稷的关系,自古以来一直有两种不同看法。夏纬英《〈管子·地员篇〉校释》(中华书局1958年版,第89-90页)云:"谷名中的稷,向有二说:汉人经注多以稷为粟,是现在谷中产小米的一种;本草家多以稷为穄,是现在黍中不粘的一种。"张孟伦《汉魏饮食考》云:"我国古代,以粟为黍、稷、粱、秫的总称,与今之以粟专称谷子是不同的。按黍为黄米、糯米;稷,别称粢、穄、糜;粱和粟同是一种谷物,只是更好一些;秫是高粱之粘者。"

为酎酒。"黍具有黏性,酿出的酒香味浓郁。黍的生长期短,又适于各种恶劣的种植环境,《孟子·告子下》说:"夫貉,五谷不生,惟黍生之。"这表明在自然环境欠佳和技术条件较差的地区,黍就成了人们最喜爱的谷物。

稷,我国北方人称"谷子",为最早的谷物,古称百谷之长、谷神。故此,古时的农官皆名稷[1]。到了商周时期,稷已是五谷中的主要作物了,它是社会经济地位最高的食粮之一。稷在国民经济和人们生活中的重要性,还可以用"后稷"及"社稷"的含义来说明。《生物史》曰:"稷穗为开展的圆锥花序,枝根细长,结实下垂,子实去壳后叫黄米,粒形椭圆。"先秦时期,"最普通的饭是黍饭、稷饭。二者之中,黍比稷好吃,但是黍子每亩的收获量远较稷为低,所以比稷价格贵"[2]。

进入秦汉时期,黍的地位逐渐下降,这是由于粟类以及其他作物得到较快发展的缘故。在汉魏南北朝时期,黍、稷的发展远不如粟类作物的发展,从品种发展变化的差异中也反映后者已大大超过前者而成为当时的主要粮食品种了。

2. 稻

自古长江流域是我国稻谷培植生长最早的地区。我国栽培稻谷有着悠久的历史,新石器时代的河姆渡文化、马家浜文化、良渚文化和屈家岭文化等,都是以出土了大量稻谷而著称于世的。1973年,在浙江省余姚县河姆渡村遗址中,发掘出大量的水稻遗物,仅在大约500平方米的范围内,发现稻谷、谷壳、稻秆、稻叶和其他植物的堆积,最厚处达70~80厘米,谷壳和稻叶还保持原有外形,稻粒已经炭化。经科学鉴定,认定它们是人工栽培的水稻,已存在了六千九百多年。也就是说,远在六七千年以前,我国已将野生稻驯化成为栽培水稻了。而从考古发现得知,湖南澧县彭头山、湖北宜都红花套发现的稻作文化要比河姆渡文化还要早,距今有八九千年的历史。这些发现还对"神农乃始教民播种五谷"的条文提出了质疑。因为"神农乃始教"的历史距今只有五六千年,而至少在七千年以前江南水乡的稻作却已经相当发达了,并非处在初种时期。

稻,俗名水稻,是原产于我国南方的粮食作物。同一切作物的起源一样,稻也起源于野生稻。《诗经》中有许多关于稻的记载。《诗经·小雅·白华》说:"滮池北流,浸彼稻田。"《诗经·豳风·七月》说:"八月剥枣,十月获稻;为此春酒,以介眉寿。"这两条都是讲陕西的事。可见西周时代稻作物已传入北方,各地有水源的地方都有种植,只是种植并不普遍。

据考古专家发掘证明:先秦时期,我国北方人民的主粮是黍、稷,南方人民的主粮是稻谷。食的文明分成两大系统,早在公元前五千年就已确立。秦汉以后,在北方,黍、稷的主食地位逐步让位给麦;在南方,稻始终是人民的主食,在北方却列为珍品。

在中国食品史上,稻米是江南人自古以来最主要的粮食。酿酒、制醋、炊饭、熬粥、做糕点和小食品等都离不开它。到了商周时期,北方人也开始逐渐推广稻谷的种植,距今三千多年的河南安阳殷墟遗存的甲骨文中,发现有卜丰年的"稻"字和穮(籼)、粇(粳)等不同稻种的原体字,以及关于稻谷生产丰歉的记录[3]。

[1] 《辞源》,商务印书馆,1988:1256.
[2] 齐思和:《毛诗谷名考》,《中国史探研》,中华书局,1981.
[3] 姚伟钧:《中国饮食文化探源》,广西人民出版社,1989:31.

大致从春秋时期以后，由于农业技术的提高，其他粮食作物，特别是稻、麦日益扩展，致使粮食生产结构有所变化，其显著特征是稻的地位逐渐上升。在许多先秦典籍的后人批注中，都将稻谷排在了前面，如上文汉、唐人引注的"五谷"，稻谷往往是放在第一位的。宋代王应麟编写的启蒙读物《三字经》所记六谷，也是以稻居首："稻粱菽，麦黍稷，此六谷，人所食。"明朝宋应星在《天工开物》一书中，更是道出了稻的价值："今天下育民人者，稻居什七，而来（小麦）、牟（大麦）、黍、稷居什三。"这足以说明稻谷的地位和价值。

汉魏时期，是水稻生产的大发展时期。在汉代由于生产力的进步，水利工程的兴修，水稻种植也有了较大幅度的发展，并出现了"一岁再种"的双季稻，而且把汉代双季稻的种植地区扩展到珠江流域。

水稻种植的发展是与南方经济的发展分不开的。汉代水稻种植已达到相当高的水平，粳、籼、糯三大品类已基本成型。至魏晋南北朝时期，水稻的品种体系已经颇具规模。大约从南朝中期起，南方稻米的产量超过北方。江南稻作经济的发展，使水稻的品种和质量有了提高。据晋郭义恭《广志》记载："南方地气暑热，一岁田三熟，冬种春熟，春种夏熟，秋种冬熟。"南方水稻作物的种植与发展，为饮食品种的丰富提供了条件。

3. 麦

在距今大约三千年前甲骨文中已经有表示小麦的文字"麦"或"来"了。稍后，在我国最早的诗集《诗经》中，已有许多歌颂小麦的诗句。这说明远在商代以前麦就存在。例如：

《诗经·王风·丘中有麻》："丘中有麦……将其来食。"

《诗经·大雅·生民》："禾役穟穟，麻麦幪幪。"

《诗经·魏风·硕鼠》："硕鼠硕鼠，无食我麦。"

麦作物虽然在我国种植的时代很早，但在上古之时，它的地位不如粟、黍重要，种植的数量不如粟、黍多。在《诗经》中、在商周以前遗址的考古发掘中，其出现的次数都比粟、黍少。至战国时代这种状况开始改变。据考古发现，中国人栽培小麦的历史远早于"甲骨文时代"。其中最有力的证据是：1957年3月，我国在云南省剑川县海门口发掘到了新石器晚期的麦穗，颗粒发黑，有些像火烧过的，但是尖芒还在，颗粒不乱。1955年，我国又在安徽省亳县钓鱼台新石器遗址中，发现了一个红烧土台的西端上放着一个装了许多小麦的陶鬲。据研究认为，这是古人用于煮制麦食物的典型装置，它距今有三千多年[①]。而在仰韶文化时期的河南陕州区庙底沟新石器时代遗址中，曾发现红烧土上有麦类痕迹。这座遗址距今已有七千年左右的岁月。因此，小麦的种植在我国至少已有七千年的漫长历史了[②]。

我国的古代文献《卜辞》中，有不少"告麦""登麦"的记录。《礼记》中说："仲秋之月……乃劝种麦，毋或失时，其有失时，行罪无疑。"因此可以推断，远在史前时期我国已大面积栽培小麦了。

据专家考证，栽培小麦是从野生小麦起源的。野生小麦只是一种野麦草，草茎丛生，每个小穗上只生一粒很小的籽实，成熟后便自然脱落了。野麦草的籽粒虽小，但味道可口，因而被原始人类当作采集对象。在采集野麦草的同时，人们也有意识地进行种植，有目的地选择那些籽粒大的作为种子，并且加以保护。这样就逐渐育成了栽培小麦。

① 洪光住：《中国食品科技史稿》（上），中国商业出版社，1984：23.
② 赵荣光：《中国饮食文化史》，上海人民出版社，2006：222.

中国古代早期的产麦区域,主要集中在黄河中下游、陕西渭水及其支流、山西汾水流域、河南、山东、安徽等地。先秦时期人们重视麦子,不仅是因为麦饭较黍饭、稷饭、粟饭好吃,还因为麦正是在其他谷物还未成熟、而旧谷已经吃光、人们缺乏粮食的时候出现的,所以古人十分珍惜它。

自秦汉以来,我国的麦作一直呈上升的趋势。由于麦子具有"接绝续乏"的功能,故历代政府一直比较重视麦作的推广。魏晋南北朝时期,随着北方人口的南迁,将北方的旱作物带至南方,麦作开始在南方得到推广。《齐民要术》卷二有专篇讨论大、小麦种植技术,还记载了十数个麦类品种。由于麦类生长过程中需水量较大,一般为粟类作物的两倍,故通常高田种粟类、低田种二麦(指大麦、小麦)。这时期我国华北麦作特别是冬小麦生产,地位较之前代有所提高。而麦类则主要用于做面食,麦饭已大为减少。

4. 菽

菽,为我国古代的大豆,是我国古老的谷食之一。我国是大豆的故乡,从母系氏族社会的神农时代,已将大豆的原始种——野生大豆驯为家生田植。古人所称的"五谷"中,都离不了豆。1973年夏天,在浙江余姚河姆渡遗址发掘中,也有黑豆出土,这样看来,大豆的栽培史大约也有七千年了。如今,全世界的农学家、历史学家、考古学家等公认,大豆的栽培历史以中国为最早。北京自然博物馆里展出的山西侯马出土的两千三百年前的十粒金色滚圆的大豆,外形与现在的栽培大豆十分相似。

秦汉以前,无"大豆"一词,称作"菽"。《诗经》也几次讲到菽。《诗经·小雅·小宛》说:"中原有菽,庶民采之。"《诗经·豳风·七月》有:"七月亨葵及菽。"菽在诗经中出现的次数多于麻和稻。许多战国时期的重要古籍,如《荀子》《管子》《墨子》《庄子》经常是菽、粟并提。三国魏人张揖《广雅》曰:"大豆,菽也。"清代音韵训诂学家王念孙《广雅疏证》转引《吕氏春秋·审时篇》记述:"大菽则圆,小菽则抟以芳。""大豆小豆皆名菽也。但小豆别名荅,而大豆仍名为菽,故菽之称专在大豆矣。"

"荏",是大豆的另一古称。《辞源》:"荏,大豆也。"《诗经·大雅·生民》曰:"艺之荏菽,荏菽旆旆。"其含意是:田地里大豆的枝秆和叶儿,好似小旗儿一般,随风飘扬。

先秦时期,《孟子·尽心》里说:"民非水火不生活……圣人治天下,使有菽粟如水火。菽粟如水火,而民焉有不仁乎?"《神书·八谷生长篇》中说:"大豆生于槐,出于沮石之山谷中。"这是古人对大豆源于野生的推测。西汉后期的《氾胜之书》记载:"大豆,保岁易为,宜古之所以备凶年也。谨计家口数,种大豆。率人五亩,此田之本也。"可见汉时农民已认识到大豆对土壤要求不严,容易侍弄,保证每年有收成。为防度荒年,大豆曾被视为救荒作物。

5. 高粱

据《考古学报》1957年第1期、第2期和1960年第7期的考古发现,新石器时期在山西万泉县发掘的遗址中发现了栽培高粱;西周时期在江苏新沂三里墩发现高粱秆、高粱叶;春秋战国时期在河北石家庄发现有高粱。

高粱,在我国古代诸家本草或农书中,又名蜀黍、蜀秫、芦粟、荻粱等。《诗经·小雅·黄鸟》中有"黄鸟黄鸟,无集于桑,无啄我粱"。《孟子·告子》说,"《诗经》云:'既醉以酒,既饱以德。'言饱乎仁义也,所以不愿人之膏粱之味也"。古文中"膏"与"高"是通用的,这里即指高粱。作为粮食作物,它在我国受到重视和发展较晚。据明代李时珍《本草纲目》载:"蜀

黍不甚经见,而今北方最多。"《后汉书·五行志》记载:"桓帝之初,京都童谣曰:'……以钱为室金为堂,石上慊慊舂黄粱。'"①黄粱则是粱中的上品。

我国是世界上重要的高粱生产国之一。在我国食品科学史上,高粱可以用作主食,做高粱米饭或熬粥,还可以做糕点和酿酒等。

6. 麻

麻,在我国古代常作为谷物之一。在古老的年代,"麻"常常被列为祭品。麻之所以列入谷类,是因为麻籽可以充饥。麻籽叫黂(fén)、蕡(fén)、苴(jū),又叫枲(xǐ)。《周礼·天官·笾人》说:"朝事之笾,其实麷蕡。"郑玄注曰:"熬麦为麷,麻曰蕡。"《说文解字》说:"蕡,杂香草。"《说文解字约注》说:"蕡与芬,实一语。湖湘间称香气甚者曰香蕡蕡,或曰蕡香。"郑玄认为麻就是蕡,脂(芝)麻吃起来香味扑鼻。这里"麻"应指的是芝麻。《诗经》中也多次歌颂"东门之麻""桑麻"。麻籽的收获量不高,有特殊味,而且又很硬,油性大,不容易磨成粉末。

在古代,苴、枲均指麻。《列子·杨朱》曰:"昔人有美戎菽、甘枲茎芹萍子者,对乡豪称之。乡豪取而尝之,蜇于口,惨于腹,众哂而怨之,其人大惭。"可见麻籽在贫苦人看来味道还可以,而富贵人是难以下咽的。《诗经·七月》有:"九月叔苴……食(sì,给食)我农夫。"夏历九月正是麻籽成熟的时候,拾起来可以养活我们的农夫。可见麻籽甚至是农民们的主要食品之一。这种植物及其果实同名的情况在古今语言中都是很常见的。

7. 粟

粟,通常称为谷,谷去壳后称为"小米"(与稻去壳的"大米"对应而言)。我国古代,多以粟为黍、稷、粱、秫的总称,与今以粟专称谷子是不同的。凡古人单言"米"或"饭",多是指粟。先秦时期,"粟"已广泛见于各种诗书古籍中。《诗经·小雅·黄鸟》中有:"黄鸟黄鸟,无集于谷,无啄我粟。"在陕西宝鸡斗鸡台、西安半坡村、河南淅川县黄楝树村,以及其他原始公社遗址中,都发现过大量的炭化粟粒。1953年在西安半坡村仰韶文化遗址中,曾发现一个盛满粟粒的陶罐,还有窖藏的粟粒堆。这充分证明了我们的祖先,早在六七千年前的原始公社时期,就已经培育出粟的栽培品种,并且在我国中原和华北的广大地区已经广为种植了。

殷商时代,粟是我国北方地区人民的主要粮食。据《尚书》记载,在夏代就已经是"四百里粟,五百里米"。《绎史》卷四引《周书》说:"神农之时,天雨粟,神农耕而种之。"在商代则有"若苗之有莠,若粟之有秕"的话。《史记·项羽本纪》载:"章邯军其南,筑甬道而输之粟。"《韩非子·显学》记曰:"磐石千里,不可谓富;象人百万,不可谓强……磐不生粟,象人不可使距敌也。"又:"征赋钱粟以实仓库,且以救饥馑备军旅也。"在《诗经》里有不少篇章是赞颂粟的丰收的。由于粟营养好,又适宜长时间贮藏,原始人类学会了制陶,用陶锅、陶鼎将粟煮熟,更是美味的食品,因此受到原始人类的重视和喜爱。

自汉代以后,粟在"五谷"中处于绝对领先的地位。各地人民在长期的生产实践中,已培育出许多优良品种。

① (南朝宋)范晔:《后汉书》志第十三,中华书局,1965:3282.

第二节 谷物原料与米面制作简况

一、秦汉至南北朝谷物结构与变化

秦汉时期,国家采取了一系列稳定封建秩序的措施,使社会经济得到了恢复和巩固。这时期的食物来源与古代其他时期一样,主要由农业生产提供。汉代为了发展农业生产,维护农业人口的稳定和兴旺,确立了以农为本的基本国策,把农业作为国家稳固的根基。由此,农业生产发展显著,国民开始将农业当成了生产利润和获取利润的主要途径。这些都为劳动密集型农业的发展提供了强大的动力。

汉代的农作物生产,在黄河流域,粟占主导地位,麦作被进一步推广,而大豆则逐步向副食方向转化,南方仍以水稻为主体。魏晋南北朝时期,除了北方旱田作物开始推广之外,粮食布局没有太大的变化。

进入汉代,主食的基本构成是黍、稷、粟、麦、菽、稻。黍是黏性的,稷是非黏性的。粟,即小米,亦称谷子。粟是我国古代人民最早食用的谷物之一。麦是汉时五谷中最基本和食用最普遍的谷物。麦,分大麦、小麦、春麦等不同品种,青稞也可归入此类。菽,是豆类的总称,有大豆、小豆、胡豆等不同品种。汉人食用豆子比较普遍,不仅作主粮,也兼作副食和调味品。稻有籼稻、粳稻、糯稻之分。它到汉代才在江南比较普遍地种植起来,而对中原地区来说,乃是比较珍贵的作物和食物。由于各地自然条件和作物种植状况的不同,不同地区的粮食作物也各具特色。

从魏晋到南北朝,南方粮食作物仍以水稻为主,而兼种菽麦。这时期中原人民移居江南后,把先进的农业生产技术和管理经验带到了江南,从而彻底改变了江南地区火耕水耨的面貌。江南地区水网密布、土地肥沃的自然条件,远比黄河流域条件优越,所以南方稻麦的发展非常迅速,并逐渐成为全国经济中心。

南北朝时期,南方的主食品种比北方更为丰富。长江流域优越的自然条件和丰富的植物资源,为日益增长的南方人口提供了天然的食粮,也为人们的餐桌提供了更多的食物来源。

二、唐宋元时期粮食的生产与加工

自古以来,我国人民种植谷物,以此作为主要的食物资源。中国古代以粟为主食的时间很长,直至北魏时贾思勰的《齐民要术》中仍把粟放在粮食的首位。到了唐代,随着生产的不断进步,农业经济高度发达,谷物品种也有所变化,在人民饮食生活中,传统的主粮结构发生了历史性的变化,稻米逐渐取代了粟,在粮食作物中占首席地位,而麦类也在迅速追赶,至唐后期已与粟并驾齐驱。入唐以后,粟、麦、稻的相提并论,反映了主粮生产与消费已开始出现变化,最突出的是小麦与水稻在生产消费格局上的重大改观,这为人民饮食生活中面食的多样性发展提供了充足的原料。小麦在饮食领域中最大的优越性是加工成面粉后,能够烹制出非常可口的面食,并随着烹饪手段的变化而花样百出。唐朝人充分利用麦面的广泛适用性,加工制作成各种各样的食品,这样既满足了人们对主食细化的要求,又大

大丰富了当时的饮食生活。

唐宋时期的主粮,至南宋时已经基本完成了由粟麦向稻麦为主的饮食结构的转变。而且这时期的主食消费形式多样,花样百出,面点制作更是前所未有。元朝时,继续保持着唐宋时期的北麦南稻为主的局面。然而在北方,由于元王朝国家机构和驻军的凝聚,大量的南方稻米被输送到大都各地,北方人也把稻米当作不可缺少的主食。这种南北交融的主食结构从元朝开始就被确定下来,以后明清二朝立都北京,沿用的便是元人模式。

1. 粟的种植与加工

隋唐时期,粟类作物仍是华北地区的主要农作物。就全国范围而言,粟仍然是最主要的粮食作物,国家征收地租、地税,仍以粟为正粮。中唐五代时期开始,粟类的地位开始受到挑战,就全国而言,它受到南方迅速成长的稻作的挑战。在南方地区,由于水稻种植面积在南朝的基础上更进一步扩展,总产量远远领先,但粟类作物以其对地力要求不高,有耐旱、耐贫瘠、适应性强等特点,在一些地方仍很受欢迎。

进入宋代,中原地区粟的种植区域变化并不大,但由于麦、稻等高产作物的发展,产量较低的粟在粮食结构中的地位进一步下滑,但在北宋时期仍不失为一种大宗的粮食作物。宋室南迁后,北方中原地区属金朝统治,粟的种植面积和总产量仍保持相当规模。与稻、麦相比,粟更耐储存,所以粟也是金朝的大宗储备粮和军粮。

这时期作为主粮的粟,主要用于舂米、炊饭、煮粥。粟米以加工精粗不同,可有精白米和糙米之别,其中糙米炊煮的饭,称为"脱粟饭",在文献中甚为多见。粟米中的品质特佳者,古时称为"粱",为煮粥的上等原料,只有富人才能享用。而黏性重的粟米则称为"秫",其米多用于酿酒,也有少量的加工成粉,制作粢饵之类的食品。

2. 麦的种植与加工

唐朝时期,小麦的种植继续在北方地区迅速发展,也开始逐步推广至南方地区。隋唐以前,随着北方人口的南迁,麦作开始在南方得到推广。到唐代,由于生产力的发展和耕作技术的进步,北方粟麦一年两熟轮作复种制逐渐普及,南方稻麦一年两熟制渐次扩大,随着麦类种植面积的扩大,小麦在人们饮食中的重要性与日俱增。至唐代后期中国北方麦子的种植已是无处不在了。两税法中夏税征收小麦,突破了历代以粟为主一季征收的赋税模式,也反映了唐代中期小麦产量的迅速增长,已经形成了小麦与粟类、水稻鼎立的局面[①]。

由于自然条件的原因,中原、山东、淮北地区是唐代最重要的小麦产区。这一带平原广阔,土地肥沃,气候温和湿润,适于麦类生长,其麦类的种植已居于主导地位。小麦的普遍种植,主要是当时社会的饮食结构发生了变化,特别是"饼"食的普及,对麦作发展的促进作用尤为重要。城乡人民以麦类粉食为主要食料,以此加速了小麦的发展。

至宋代,长江中下游流域地区,稻麦复种更成定制。小麦加工成面粉后,面食制作走上了快速的通道。唐宋时期各种面食的制作品种繁多。进入元代,面食在人们的日常生活中占有很高的地位,能加工成面食的粮食作物主要有小麦、大麦和荞麦。

元代的大麦一般是用来做粥的,但有时也用来磨成面粉加工食用。在江淮以南,荞麦的种植也是很普遍的,但是由于荞麦的产量低,所以种植量不会太大。据《王祯农书·百谷谱之二·荞麦》记载,荞麦食用时的做法是:"治去皮壳,磨而为面,摊作煎饼,配蒜而食。或

① 黎虎:《汉唐饮食文化史》,北京师范大学出版社,1998:9.

作汤饼,谓之河漏,滑细如粉,亚于麦面,风俗所尚,供为常食。"①这里的河漏,即今日山西的名食,就是将荞麦揉成团后,用木制工具压挤成细长的面条,直接压到开水锅内,煮而食之。

3. 水稻的种植与加工

唐代是中国水稻大发展时期。汉魏时,北方人口大量南迁,初步改变了南方劳动人手缺少、生产力落后的状况,推动了南方水稻生产的蓬勃发展,大约从南朝中期起,南方稻米的产量超过北方。至隋唐,北方水稻得到了恢复和发展,有条件的地区大都积极推广水稻种植。水稻的良好收成,为当时南北方人民的生活提供了物质保障,这时全国经济重心逐渐移到南方。

宋代水稻生产更加盛况空前,南粮北运愈演愈烈。一方面,南方地区不断扩种水稻。另一方面,在北方有条件的地区,也积极推广水稻种植。南方大面积种植水稻,按品种分有籼、粳、糯三种,有早稻和晚稻,适应性强,分布地域广。宋代南方农民还培育出许多优良稻种,其中仅籼稻就达几十种之多,糯稻也不下二十种。

由于长期农业生产经验的积累,稻农们培育了好多色、香、味俱全的稻种,如广东的丝苗米、齐眉稻、江西贡米等,米粒细长,米色润泽,做熟后较滑味甘;江苏薄稻,米粒扁圆,米质硬实,淀粉含量高,适于做酿酒原料;陕西香禾、福建过山香,稻花盛开时节,香气袭人,煮饭熬粥,四处飘香,被称为"一家煮饭十家香,一亩稻熟十里香"。宋代周密《武林旧事》卷六《粥》中记载杭州稻粟熬的粥就有七宝素粥、五味粥、粟米粥、糖宝粥、糖粥、糕粥、徽子粥、绿豆粥等数种。

在元人的主食结构中,稻米占有重要的位置。《王祯农书》就说:"稻谷之美种,江、淮以南,直彻海外,皆宜此稼。"经过多年的育化,元朝时的稻米已形成多种品类。粳米中的最佳品种是香粳米,其米如玉,饭之香美,人们将其视为上馔。元朝时,人们主要通过"饭"和"粥"的方式食用稻米。在炊饭过程中,有些人会别出心裁,在米饭里掺加各种物料,形成各种不同风格的花色饭类,增加米饭的品种,提高饭食的质量。粥,元人又称为水饭。人们也喜欢花样翻新,花样粥品层出不穷。《饮膳正要》和《寿亲养老新书》中列载了大量的粥谱,将其按功效分类,并用作保健食品和食疗用品,为后世的饭、粥加工开创了新的天地。

三、明清时期的面点原料与加工

明清时期,我国的农业生产在宋元的基础上继续有所发展,垦田面积也成倍增长。此时,在南方还普遍推广了双季稻,广东、海南等地还出现了三季稻,从而使水稻的亩产量比原来增长了一倍以上。

明清时期,我国的谷物结构、食品烹饪方式都发生了一些明显的变化。谷物中稻米产量及食用量都居于首位,这时期某些杂粮却在增多,玉米、甘薯和马铃薯等高产农作物也在这一时期传入我国,并在各地推广开来,传统的主食与各式粗杂粮的结合成为这时期的饮食特点。人们主食的谷物有稻、麦、黍、粟、豆、稷等品种,据宋应星《天工开物》记载:"今天下育民人者,稻居什七,而来(小麦)、牟(大麦)、黍、稷居什三。"②当时全国人民十分之七吃稻米,而其他谷物总和才占十分之三。在综述"麦"的分布时说:"四海之内,燕、秦、晋、豫、

① (元)王祯:《王祯农书》,浙江人民美术出版社,2015:815.
② (明)宋应星:《天工开物·乃粒》,浙江人民美术出版社,2013:8.

齐、鲁诸道,烝民粒食,小麦居半,而黍、稷、稻、粱仅居半。西及川、云,东至闽、浙、吴、楚腹焉,方长六千里中,种小麦者二十分而一。磨面以为捻头、环饵、馒首、汤料之需,而饔飧不及焉。种余麦者五十分而一。"①这反映了明代谷物的结构情况。

稻米在有大量水的江南普遍种植,并向华北地区发展。与此相反,面粉在江南通常不做主食用,而在做糕点时使用,它适于细巧食品,可做祝寿的寿面,或者作庙宇的供物等。利用稻米制成的粥与饭,是当时人们特别是南方人的主要食品。

清朝的统治,疆域不断拓展,人口也在增多,尤其是中叶以后,人口与日俱增,民众吃粮的压力越来越大。为此整个国家不得不调整谷物结构,很多前朝忽略的杂粮以及外域引进的谷类和薯类,都在这个时期得到开发和利用。因此,玉米、甘薯加入了主食行列,是这时期饮食生活的一个重要标志。

1. 玉米的引进

玉米原称玉蜀黍,又称玉麦、芦粟、苞谷等,原产中美洲或南美洲。16世纪河南、江苏、甘肃、云南、浙江、安徽、福建各省的地方县志或一些专著中已有关于玉米的记载。明代杭州人田艺衡在万历年间写就的《留青日札》中记载,玉米"干叶类稷,花类稻穗,其苞如拳而长,其须如红绒,其实如芡实,大而莹白。花开于顶,实结于节,真异谷也!吾乡传得此种,多有种之者"。另外,明代李时珍的《本草纲目》、徐光启的《农政全书》都对玉米有所记述。17世纪后玉米已在全国普遍推广。

明清时期,玉米在我国传播、推广的速度很快,首先在山区广泛栽培,成为人们的主要粮食。乾隆十二年(1747年)安徽巡抚潘思榘奏称:"芦粟一种,宜于山地,不择肥瘠,六安州民种甚广,春煮为粮,无异谷米,土人称为六谷。"②18世纪60年代纂修的《嵩县志》说:"玉米粒大如豆,粉似麦而青,盘根极深,西南山陡绝之地最宜。"又说:"今嵩民日用,近城者以麦粟为主,菽辅之,其山民玉黍为主。"③道光年间陕西《石泉县志》记述:"乾隆三十年以前,秋收以粟谷为大庄,与山外无异。其后,川楚人多,遍山漫谷皆包谷矣!"这时的陕西《留坝县志》记载:"五谷皆种,以玉黍(玉米)、荞麦为最,稻菽次之。"万国鼎先生据各省通志和府县志记载认为,玉米在明末(1643年)已经传播到河北、山东、河南、陕西、甘肃、江苏、安徽、广东、广西、云南十省。至于福建、浙江两省明代方志虽未记载,但有其他文献证明在明代已经栽种玉米④。19世纪中后叶,玉米在平川地区也有相当发展。其发展推广的原因,主要是玉米有多种特有的优点。玉米籽粒可做粮食。成熟晒干后可磨成面粉,做面食;还可碾成玉米渣,做饭或煮粥。玉米在没完全成熟时,可采收青玉米煮食。在夏秋之交,其他作物还未成熟的青黄不接时,人们可采收玉米以解燃眉之急。玉米从播种至收获,田间管理比其他作物简单,产量也比其他旱地粮食作物高。在温饱问题不得解决的情况下,吃玉米比吃大米或面粉耐饥,这又是玉米深受贫苦百姓欢迎的原因之一。在20世纪前期北方秋收的粮食作物中,大致谷子种植最多,高粱次之,玉米处于第三位。

① (明)宋应星:《天工开物·乃粒》,浙江人民美术出版社,2013:18.
② 陈树平:《玉米和番薯在中国传播情况研究》,中国社会科学,1980(3).
③ 陈树平:《玉米和番薯在中国传播情况研究》,中国社会科学,1980(3).
④ 万国鼎:《五谷史话》,中华书局,1961:26.

2. 甘薯的引入

甘薯又名番薯、金薯、山芋、地瓜等，尽管不是禾谷类植物，但在明清时期（特别是清代）已是主要粮食作物之一。甘薯原产美洲。据资料记载，最早把甘薯引入中国的是广东东莞县人陈益。据《东莞县志》引《凤冈陈氏族谱》记载，万历八年（1580年），陈益去安南（越南），"公（陈益）皆往，比至，酋长延礼宾馆。每宴会，辄飨土产曰薯者，味美甘。公觊其种，贿于酋奴，获之……未几伺间遁归……以薯非等闲物，栽植花坞……实已蕃滋，掘啖益美，念来自酋，因名番薯云。嗣是播种天南，佐粒食，人无阻饥"。万历十年（1582年）夏，陈益带薯种在家乡东莞试种成功。

又据清代陈世元的《金薯传习录》记载，福建长乐人陈振龙"久在东夷吕宋（菲律宾），深知朱薯功同五谷，利益民生，是以捐资买种，并得夷岛传受法则，由舟而归，犹幸本年五月中开棹，七日抵厦门"。据考证陈振龙引进甘薯的时间在万历二十一年（1593年）农历五月中下旬。陈将薯藤挟入小篮内，航海七日，私密输入中国①。陈振龙的儿子陈经纶在家乡试种成功，并得到福建巡抚金学曾的重视与支持，指令各县学种推广。第二年遇荒年，栽种甘薯的地方减轻了灾荒的威胁。后来陈的子孙又将甘薯在浙江、胶州等地推广。因此，甘薯传播的途径不只一路②。

17世纪，江南水患成灾，五谷绝收，百姓流离失所。其时徐光启就委托学生送来种薯，在上海郊区试种，结果收益颇丰。徐光启于是写成《甘薯疏》，归纳出种植甘薯的十三项益处，"四季可种，到处可生，地尽其力，物尽其用，一岁成熟，终岁足食……"。竭力倡导、推广种植甘薯。根据记载，福建、广东、浙江、江苏几省在明代已有甘薯栽培。如明崇祯二年（1629年）江苏《太仓州志》记载："案州中山药，为世美味……然岁获无多。如去年奇荒，则种人先流擘，徒有抱蔓。何不去红山药（甘薯）种，家家艺之，则水旱有恃。"清嘉庆十三年（1808年）《余杭县志》记："甘薯，土名番薯，旧非土产，近年闽粤蓬民……遍种番薯山头上。"其他关内各省基本在清初一百余年都有了甘薯的种植。有些地方将甘薯发展为主粮，所以有"一季山芋半年粮，坏了山芋饿断肠"的谚语。

甘薯既能当主食制作面点，又可代替部分蔬菜。它的适应性很强，能耐旱、耐瘠、耐风雨，单位面积产量很高，亩产几千斤很普遍，病虫害也较少，适宜山地、坡地和新垦地的栽培，不与稻、麦争地。这些优点强烈地吸引人们去发展甘薯的种植。

3. 马铃薯的引种

马铃薯又称土豆、洋（羊、阳）芋、山药蛋、荷兰薯、地蛋、洋番薯等，属茄科，一年生草本植物，起源于中美洲和南美洲。根据史料记载和学者们的考证，明代时期，马铃薯可能从东南、西北和南路或海路等路径传入中国③。

马铃薯在我国推广要相对晚一些，但很快就在一些主要种植区内取得了不可替代的地位。马铃薯通过多种途径传入中国，19世纪传播区域集中稳定在气候适宜、利于其生长发育和种性保存的高寒山地及冷凉地区，如四川、贵州、云南、湖北、湖南、陕西等地的山区。如道光二十四年（1844年）四川《城口厅志》记"洋芋，厅境嘉庆十二三年（1807—1808年）始

① 马南邨：《甘薯的来历》，《燕山夜话》，北京出版社，1979：130.
② 阎万英，尹英华：《中国农业发展史》，天津科学技术出版社，1992：262.
③ 丁晓蕾：《马铃薯在中国传播的技术及社会经济分析》，中国农史，2005(3)：12-20.

有之,贫民悉以为食";同治五年(1866年)湖北《宜昌府志》记"内保所种之羊芋,可当半年粮";同治七年(1868年)湖北《恩施县志》记"环邑皆高山……近则遍植洋芋,穷民赖以为生"。可见,马铃薯可以生长在最贫瘠、最寒冷的地带,比玉米、甘薯对地力、气候的要求更低,所以荒山野岭不长它物之地均可种植马铃薯。

20世纪起,马铃薯在中国进一步传播和扩散,山西、甘肃、辽宁、吉林、黑龙江、福建的方志中开始有马铃薯的记载。

马铃薯推广种植的时间较晚,对于明清两代粮食亩产量的提高作用不如玉米、甘薯显著。总之,这些传入与推广种植的高产粮食作物,适应性较强,耐旱耐瘠,使过去并不适合粮食作物生长的沙砾瘠土、高岗山坡、深山老林等地成为宜种土地,这在扩大耕种面积、提高单位产量的同时,也促进了粮食总产量的提高,缓解了长期以来人口与土地之间的矛盾。

马铃薯在中国传播的早期,作为粗粮的首选,它的重要作用体现在救荒。在方志中有许多这样的记载,在粮食贸易不发达的时代,马铃薯在一定程度上解决了高海拔地区人民的生计问题。在社会经济条件恶劣、人口压力剧增的时代,马铃薯营养均衡全面、产量高、生长期短等特点使得它极大程度上缓解了人粮矛盾,为解决人们的粮食问题起到了十分重要的作用。

四、民国时期的面点原料与加工

民国初期,国力薄弱。正如孙中山先生在《建国方略》中所云:"我国为农业国,其人数过半皆为食物生产之工作。中国农人颇长于深耕农业,能使土地生产至最多量。虽然,人口甚密之区,依诸种原因,仍有可耕之地流于荒废,或则缺水,或则水多,或则因地主投机求得高租善价,故不肯放出也。中国十八省之土地,现乃无以养四万万人。"[①]从当时的面点原料来看,五谷杂粮仍然是人们食品原料的主要来源。中国传统的谷物膳食与大豆、蔬菜相结合,适应了以农业为基础的饮食体系。传统的米面食品如米饭、米粥、面条、馒头、糕饼、粽子、饺子还是主要食物。粮食作物主要是水稻、小麦、大麦、玉米、高粱、豆类以及小米、荞麦、莜麦、燕麦、糜子等。

水稻是南方人主要的食物,其品种分籼米、粳米和糯米。大米炊饭、煮粥,加工成米粉,可做饼、做糕、制米线等。稻米在南方人的思维和社会生活中的重要影响是无与伦比的。它通常是最受推崇的谷物,而其他谷物的存在只是一种调剂品,只在贫穷困苦时食用。

小麦、大麦主要种植在中国的北部、中部和西部。春小麦在北方种植,冬小麦在南方种植。小麦面粉制作的面食是北方人不可或缺的主食,如馒头、面条、大饼、包子、饺子、煎饼、馕等。青稞主要分布在西部寒冷的高原地带,可加工成粉,制成多种食品。

第三种最重要的谷物是玉米,并已逐渐地取代了高粱的地位。高粱耐旱、耐热,生长期极短,主要种植在中国最干旱的农业地区和夏季最短的地区。它在这些地方成为主食,因其口感问题,并不受欢迎,常常作为救济粮,如果有其他更好的粮食,人们就不会食用它。所以,在中国的大部分地方,玉米正在迅速取代高粱的地位。玉米不断传播开来,特别是新中国成立后,玉米杂交品系得以迅速传播,农业改良得到发展。玉米主要用于做大而厚的玉米面饼,可以蒸熟或烤熟,也可以做玉米面粥,成为北方地区人们的重要主食原料。

① 孙中山:《建国方略》,内蒙古人民出版社,2006:216.

民国时期,北方的玉米、高粱、甘薯(俗称地瓜)等杂粮运用是较为广泛的。马铃薯和南瓜等杂粮也成为当时农民的主要粮食。由于粮食紧张的问题,许多百姓将各种杂粮加工成粉料,如玉米、高粱,与面粉、米粉等一起掺和,加工成面条、馒头、粥、饼、糕、团等,这样不仅缓解了大米、面粉的紧缺,而且丰富了面点的口味,特别是增加了面点的营养价值,起到了一举多得的效果。具有一定地位的豆类作物,是我国人民长期食用的品种,特别是大豆,其加工方法很多。其他如蚕豆、豌豆、红豆、绿豆等,都可以煮熟或加工成豆粉与其他粮食粉料掺和做成各种糕点食品。

民国时期开始重视农业的科研,把农作物改良试验作为工作中心,主要集中于对稻、麦及其他作物的改良等研究,产生的社会经济效益比较明显。1919年南京高等师范学校(中央大学前身)开办的成贤街农事试验场,进行对水稻的改良试验,选育出"改良江宁洋籼""改良东莞白"等良种。之后又先后培育出一批优良水稻品种,其产量高于普通品种的10%～20%。1927年在华南的中山大学农学院建立了专业性稻作研究机构——南路稻作试验场,开展水稻育种研究。1932年中央农业实验所在南京成立,在南京孝陵卫开设稻作试验场,进行稻作研究,在当时培育出一大批优质高产品种。各省的农业科研机构也取得了一定成绩,共培育出水稻良种达300余个,其中有120个得到一定程度的推广并带来生产效益[①]。

麦作改良试验研究始于1914年。金陵大学在南京宝华山获得优良小麦单穗,经过该校农事试验场7～8年时间的试验,选育出了我国第一个采用新式育种方法育成的小麦良种——"金大26号",并在长江中下游地区推广。中央大学的麦作试验也开始研究。其他国内多所高校也都开展了小麦改良育种的研究,并取得了较好的成绩。

第三节 早期谷物加工与主食制作

人类早期的谷物是多种多样的。有了谷物,必然要研究如何享用它,怎么去解决农作物果实的硬壳。在人们的劳动创造中,各种加工工具在长期的生产实践中逐渐地衍生出来。

谷物的产生与发展,为我国面点制作提供了物质条件。早期人类由于使用工具的简陋、粗糙,谷物加工还相当简单,以整粒食用为主;后来由于生产力的发展,谷物品种增多,种植面积扩大,人们对食品要求水平不断提高,并出现了较多的谷物加工工具。古人早期对谷物加工使用的是石磨盘、杵臼和碓等,这些工具可以使谷物脱壳,后来也可以破粒取粉,但效率不高,经过长期的探索和实践,终于发明了石磨。据传说,石磨是春秋战国时公输般首创。我国考古工作者,1956年在河南洛阳曾发现过战国时代的石磨,1965年又在秦都栎阳遗址出土过石磨遗址。杵臼和石磨的发明,开辟了人们从粒食到粉食的新阶段,对面点制作与发展具有特别重大的意义。

① 陈仁:《全国主要改良稻种》,农报,1946(10—18合集).

一、早期谷物加工工具

1. 石磨盘

这是我国最早的谷物加工工具。据考证,它在旧石器时代就出现了。在山西下川旧石器时代晚期遗址就出土过石磨盘,距今两万多年①。当时的石磨盘是研磨采集品的工具,农业发明以后,人类就把它作为粮食加工的工具。

在新石器时代的石制工具中,谷物加工工具的石器占有很大比重。据统计,裴李岗新石器时代遗址共出土216件石器,其中石磨盘88件,占石器总数的40.7%;密县莪沟遗址出土133件石器,其中石磨盘、石磨棒20件,占石器总数的15%;河北武安磁山遗址出土1 321件石器,其中石磨盘、石磨棒137件,占石器总数的10.4%。在其他新石器时代遗址中也有不少发现。这些事实说明,石磨盘、石磨棒数量多,体形大,在当时的石器中有突出地位②。

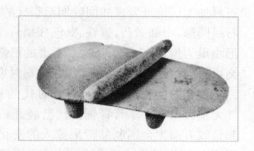

裴李岗文化的石磨盘、石磨棒

郭沫若主编的《中国史稿》中说:"自从我们的祖先经营农业之后,他们便能够用自己生产的食物来满足基本的生活需要了。那时已经发明了一些简单的谷物加工工具。如把谷物放在一种石制的研磨盘上,手执石棒或石饼反复研磨,既可脱壳,又可磨碎。"③早期的谷物就是这样脱壳和磨碎的,然后再加工成饭、粥及其他米面食品。

2. 杵臼

为舂谷物的工具。一般用石头凿成臼,也有挖地为臼的。在古文献中有不少记载。《易系辞》曰:"断木为杵,掘地为臼。"《世本》曰:"雍父作舂杵臼。"桓谭《新论》曰:"宓牺之制杵臼,万民以济。""宓牺制杵臼之利,后世加巧,借身践碓,而利十倍。"从上看出,杵臼是伏羲氏(宓牺氏)发明的,远在渔猎和采集时代就早已存在了。它是人们在长期的生产和生活实践中创制的。

在《周礼·地官·舂人》中记载,周王室中已设有"舂人"的官吏,专门负责王室舂谷物之事。据考古资料,在南方河姆渡文化遗址中,也曾发现过木杵。河南荥阳、江苏邳县等地的新石器时代遗址中,还发现过"地臼"。

杵臼为两种工具,需要配合操作。杵为一根石棒或木棒,臼是掘地成坑,后来又发明了石臼。其加工方法有手(单、双手)握舂和用脚踩踏两种。用脚踩踏,亦称为"碓",用脚踩踏往往需要两人配合同时操作,一人在臼内翻拌谷物,一人用脚踩踏杠杆木棍,木棍的另一端装杵或

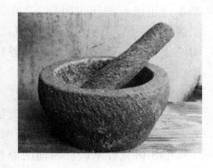

杵臼

① 王健等:《下川文化——山西下川遗址调查报告》,考古学报,1978(3):259-288.
② 吴家安:《石器时代的石磨盘》,史前研究,1986(1).
③ 郭沫若:《中国史稿》(第一册),人民出版社,1976:55.

缚石棒,用脚踩踏木杠,使杵(石棒)起落,脱去谷粒的皮,将谷粒舂成粉。将谷物放入臼内直接舂捣或踩踏而成碎粒或粉状,加工时需用手不时地在臼内翻动谷物,以使所舂谷物均匀。谷物捣舂成粉,为以后的粮食加工和食品制作开辟了崭新的道路。

3. 石磨

考古成果表明,中国在战国时代就已经出现了石磨。如河北邯郸市区遗址发现战国时代的石磨一具;陕西临潼秦故都栎阳遗址发现战国晚期至秦代的石磨一具;陕西临潼郑庄石料加工厂遗址发现战国晚期至秦代的石磨一具。其中,栎阳遗址出土的石磨为下扇。磨石呈圆形,中部微凸,置铁芯(已残缺)。距铁芯10厘米的范围内无齿,其余部分,均凿枣核形小巢为齿,共7排。从这具石磨的形制,人们不难想见,其磨面粉的功效比用臼捣、碓舂要高得多。由此可以证明,我国在先秦时期已有用于磨面的旋转石磨是毋庸置疑的①。

商朝的耕作技术与新石器时代的耕作技术并无重大差别。尽管青铜时代已经开始,在大小和精致方面为金属制品带来惊人的变化,但农具仍用石头、骨头和木头制作,并局限于简单的镢、刈刀、锄、铲、镰刀、杵和臼等。大的镢可能被拖着当原始的犁来用②。谷物的加工工具也不是普遍的,而是以局部地区的运用并伴随着原始的粒食、双手的磨制、石块的磨压等粗糙的方法而存在的。所以,中国青铜时代文明是以十分简单的技术为基础的,这种技术与过去诸世纪的技术没有重大差别。

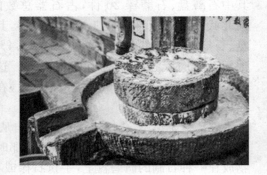

石磨

二、早期的主食制作

1. 饭

何谓"饭"?《辞源》诠释:熟的谷类食品。饭粒,代指"干饭"。粒,谷米之籽粒。早期先民食用谷物是从粗糙的粒食开始的,或烤、或烫、或烙、或煮。从带壳而食,再到去壳食用,都走过了漫长的历史时期。"黄帝始蒸谷为饭,烹谷为粥。"那时候,人们已开始烹煮谷物,制饭、做粥了。《诗经·生民》曰:"释之叟叟(淘米的声音),蒸之浮浮。"热气上升令甑中谷物熟化。甑、鬲的出现,更适于谷物米粒蒸饭。

汉代以前的"饭"字,也有以"食、飡、飱、飧、粲、餐"代之。古汉语还有"粝食"一词,原指粗米饭,也指干饭。

《周礼·天官》中记载了我国最早的名菜"八珍",其中前两款是"淳熬""淳母",即为稻米肉酱盖浇饭、黍米肉酱盖浇饭两味。那时的盖浇饭已是天子常吃的高档菜品。周天子在饮食中还讲究谷米饭食与辅助原料的合理搭配,如《周礼·食医》中记载:"凡会膳食之宜,牛宜稌,羊宜黍,豕宜稷,犬宜粱,雁宜麦,鱼宜苽。"稌为粳稻;苽同菰,即菰米,为夏商周时的细粮,沿至秦汉南北朝仍有此饭。

① 邱庞同:《中国面点史》,青岛出版社,2010:5.
② (美)尤金·N·安德森:《中国食物》,江苏人民出版社,2003:20.

2. 粥

粥的历史应比饭更早,因在甑出现之前的鬲、釜型陶器是只能用来煮流质食物的。流质食物的主要原料(或主料之一)如果是谷米,那就是"粥"。因那时的主、副食即后世所谓的饭、菜尚未分开烹制,还是各种食料共煮一器的进食方式,故早期的粥很可能不是用单纯的谷物原料煮制的。也就是说,当时的粥,极有可能是各种各样的菜粥、果粥、肉粥、鱼粥等①。

粥,本作"鬻",稀饭也。《左传·昭公七年》曰:"饘于是,鬻于是,以糊余口。"孔颖达《疏》曰:"稠者曰糜,淖者曰鬻。"是说,粥之薄者称作"鬻",粥之厚者谓作"糜",与餬、糊同义。《方言》解说:"糊,饘也;饘,厚粥也。"在古代,粥还称作"糜""飦""酏"等。

粥,始于何时?汉代许慎《说文解字》记述:"黄帝初教作糜。"《初学记》《艺文类聚》《北堂书钞》都有类似的记载:"黄帝始烹谷为粥。"其意为,我们的先祖轩辕黄帝,教其子民,"烹谷为粥"。

粥,自古就被认为是养生之品,《礼记·月令》中有"仲夏之月……养衰老,授几杖,行糜粥食饮"的记述。早在三千多年前的西周,就把吃粥列为王公大臣的"六饮"之一。《周礼·浆人》介绍:"浆人掌共王之六饮:水、浆、醴、凉、医、酏(粥),入于酒府。"浆人,就是周朝设置的专门执掌包括粥食在内的官员。

第四节 汉魏时期的米面加工技术

从收获的原粮变成为直接食用的口粮,需要经过脱壳去皮加工或粒食碾碎磨细的过程。由于粮食加工的工序和出粮率的多少,又有精粮、粗粮之分,这就形成了不同等级和质量的粮食。这一时期,除先秦时期就已出现的杵臼和石磨继续使用以外,还相继发明了脚踏碓、水碓、风车、砻磨和连转磨等新型粮食加工机械。在这些粮食加工生产的过程中,先民们都经历了一个漫长的发展过程。

秦汉时代粮食作物的种类虽未超出前代的范围,但各类作物之间的比重发生了一些变化,麦和稻的种植更为普遍,在各类作物中的地位日益重要。当这些粮食作物收获后,还要进行脱壳、去秕、磨粉、过罗等工艺加工,然后才能成为可供食用的米、面食品。

一、石臼与碓臼的普及

米谷加工方法的发展是相当缓慢的。早期"掘地为臼"的脱壳方式"舂"到汉代仍在沿用。从新中国成立以后汉墓中出土的陶、石的杵臼来看,在很多地方,"地臼"已为"石臼"所代替。汉代流行于黄河流域和长江流域中下游地区的杵臼形制,多是在长柱形的石头上凿一凹窝,使用时把稻、麦粒放在臼窝里,舂臼人双手把握一根具有相当重量、下部呈椭圆锥形的木柱,上下舂击,边舂边用木棍加以搅动而成。据《后汉书·梁鸿传》载:"同县孟氏有女,状肥丑而黑,力举石臼。"②东汉王充《论衡·量知篇》云:"舂之于臼,簸其秕糠;蒸之于

① 赵荣光:《中国古代庶民饮食生活》,商务印书馆,1997:20.
② (南朝宋)范晔:《后汉书》卷八十三,中华书局,1965:2767.

甑,爨之以火,成熟为饭,乃甘可食。"说明石臼在当时已较普遍,利用石臼舂谷在一般家庭中已被广泛应用。

从"地臼"发展为"石臼",这是一个加工技术的飞跃。从地臼的"软"到石臼的"硬"得到了很大的改进,这使得粮食的脱壳和碾碎加快了速度,在很大程度上提高了舂谷的效率和粉质的质量。但从其操作方式来看,这种木杵石臼,利用双手的力量,举杵舂臼,其操作生产仍然是相当消耗体力的。

汉代利用木杵石臼加工粮食已经是十分普遍的,由于加工粮食的劳动较为繁重,有条件的人也常常雇佣别人为其舂谷,受雇人谓之"赁舂"。《后汉书·梁鸿传》记载:"遂至吴,依大家皋伯通,居庑下,为人赁舂。"①《后汉书·吴祐传》载:"时公沙穆来游太学,无资粮,乃变服客佣,为祐赁舂,祐与语大惊,遂共定交于杵臼之间。"②

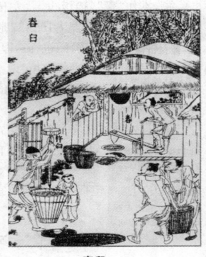

舂臼

随着汉代杵臼的广泛运用,人们在长期的劳动实践中不断探索,在杵臼的基础上利用杠杆的原理又创造出"碓臼",即"脚踏碓"。其形制是在木架上装一根长的杠杆,杠杆一端装着碓头,人用脚踩杠杆的另一端,借助身体下压的力量使碓头翘起,当脚移开时,碓头下落,舂击臼中的谷粒,连续起落,因脚踩与舂臼是在木杠的两头,故需要有另一人在臼旁翻拌粮谷(使其均匀),借以脱去木杵或石杵下面臼中的谷皮,故也称"践碓"。这种利用脚踩的方法大大减轻了劳动强度,还提高了加工的速度。

碓臼,是利用杵臼的原理,由"高肱举杵,正身而舂之"(《汉书·楚元王刘交传》注引晋灼曰)改为以脚踩踏的方法,方便了粮食的加工。正如汉桓谭在《新论·离事》记载"宓牺之制杵臼,万民以济。及后事加巧,因延力借身重以践碓,而利十倍"(《全后汉文》卷十五),汉代"碓臼"的应用与普遍推广,使"杵臼"逐渐退居到次要乃至从属的位置,但在不同的地区、不同的民族中,"杵臼"还一直在民间使用着。

碓臼的发展,由杵臼的一人"舂之"发展为碓臼的两人同时操作,因用脚踩踏,既省力又相对轻松。因此,碓的使用,很快得到普及,到了南北朝时已几乎家家都有。据《魏书·高祐传》载:"令一家之中自立一碓,五家之外共造一井,以供行客,不听妇人寄舂取水。"③可见,以家族、家庭作坊式的碓臼加工已十分流行。

二、碾与磨的广泛运用

碾的出现,在汉代的史料中已有所见。东汉服虔在《通俗文》中曾提到"石碨轹谷曰碾"。魏晋时期关于碾的记载增多。《魏书·崔亮传》记载了北魏崔亮"教民为碾",并曾奏

① (南朝宋)范晔:《后汉书》卷八十三,中华书局,1965:2767.
② (南朝宋)范晔:《后汉书》卷六十四,中华书局,1965:2100.
③ (北齐)魏收:《魏书》卷五十七,中华书局,1974:1261.

请"于张方桥东堰谷水造水碾磨数十区,其利十倍,国用便之"①。由此可见,碾的出现至迟是在魏晋时期。

碾是由碾盘、碾架、碾轮石等组成。碾盘中心有一个固定的中轴,中轴上有一小横轴,横轴上装碾轮。碾轮有两种形式:一为涡轮式(碾盘上有碾槽),一为石辊式(碾盘上无碾槽),由人力推动,亦可用畜力或水力带动,以使碾轮绕中轴做圆形运动。碾既可以将稻谷碾成米,也可以把米、麦磨成面②。碾已由人力改为畜力或水力推动,大大提高了粮食加工的效率,而且形成了大规模的专业化碾磨加工业。

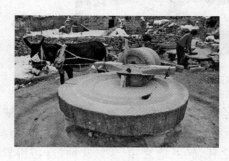
碾

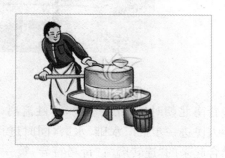
磨

石磨,在西汉时期已经被广泛应用,这是与小麦大面积推广种植同步的。汉代石磨、陶磨在全国各地的不断出土就是较好的明证。满城、西安、洛阳、济南、辽阳、南京、江都、扬州等地均先后发现过两汉时石磨或其明器模型。从出土地域之广,可见当时石磨已在各地广泛应用③。1983年,陕西长武县彭公乡杨家河村和高家坡村,发现了两合汉代石磨。石磨直径50厘米,厚度8厘米(单扇),磨眼、铁堤窝均为2厘米,磨盘上扇有规整的磨纹,下扇为鳞状坑窝④。东汉时,石磨的使用更加广泛。这充分说明中国粮食的"粉食"加工已十分普及,对面点文化产生了深远影响,百姓自制饼食和市场上购买饼食已成为平常之事。

三、畜力加工与早期的加工机械

汉魏六朝时期的面粉与米粉的加工大多是利用人力操作,但从汉代始已开始利用畜力或水力来加工,从而大幅度地提高了加工生产的效率。据汉桓谭在《新论·离事》中所载:"杵舂又复设机关,用驴、骡、牛、马,及役水而舂,其利乃且百倍。"(《全后汉文》卷十五)

西汉时已有了畜力磨。在河北满城中山王陵墓中出土的大型石磨,可以代表西汉时期畜力磨的真正水平。上扇磨通高18厘米,径54厘米,上下磨齿均为窝坑状。磨放在铜漏斗上,漏斗口径94.5厘米,下部漏孔29厘米。漏斗内壁有四个支爪以安放木架承托石磨,漏斗再安放在支架上(木架已腐朽)。在磨旁有一具牲畜遗骸,说明是用畜力牵引的大型石磨⑤。《三国志·蜀志·许靖传》记载:东汉末年,汝南人许靖被其当官的堂弟排挤,不得

① (北齐)魏收:《魏书》卷五十七,中华书局,1974:1481.
② 胡晓建:《中国传统粮食加工工具的沿革及特点》,中国国家博物馆刊,1994(1):10-15.
③ 黎虎:《汉唐饮食文化史》,北京师范大学出版社,1998:56.
④ 梁中效:《试论中国古代粮食加工业的形成》,中国农史,1992(1):75-83.
⑤ 陈文华:《中国汉代长江流域的水稻栽培和有关农具的成就》,农业考古,1987(1):90-114.

"以马磨自给",替别人操作"马磨"以维持生活。畜力磨的使用,进一步提高了粮食的加工能力。

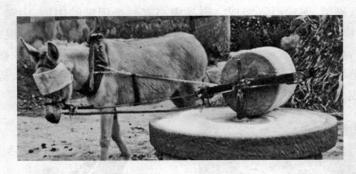

畜力加工

魏晋南北朝时期,社会动荡,百姓流离,社会劳动力和马牛等生产工具极为短缺,勤劳智慧的人民进一步推广水碓、水磨,同时进行一系列革新创造。西晋人创造了畜力与机械原理结合起来的"连转磨":"奇巧特异,策一牛之任,转八磨之重"①。这种"奇巧特异"的连转磨,是运用齿轮平竖装置的原理,构成一套齿轮系。牲畜牵引轮轴,用一头牛推动八部相连的磨,节省了人力、畜力。西晋的杜预又在水碓的基础上创造了连机水碓,利用水力带动好几个碓同时舂米,大大提高了加工效率。《魏书·崔亮传》也记载:"亮在雍州,读《杜预传》,见为八磨,嘉其有济时用,遂教民为碾。"②由此看来,这种连机机械加工确曾得到推广使用。

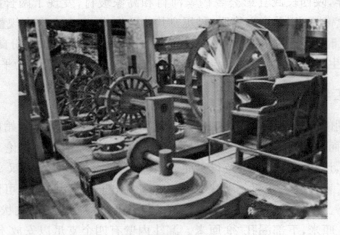

早期的机械加工

由于畜力和水力舂米和磨面可省大量人力,所以在魏晋南北朝时期得到广泛的发展。《晋书·石苞传》记载富豪石崇在洛阳有"水碓三十余区"③。《晋书·王戎传》有司徒王戎

① (宋)李昉等:《太平御览》(卷七百六十二),引嵇含《八磨赋》.
② (北齐)魏收:《魏书》卷五十七,中华书局,1974:1481.
③ (唐)房玄龄等:《晋书》,中华书局,1974:1000.

"广收八方园田水碓,周遍天下"①。《世说新语·俭啬第二十九》也说:"司徒王戎既贵且富,区宅、僮牧、膏田、水碓之属,洛下无比。契疏鞅掌,每与夫人烛下散筹算计。"②水碓的广泛使用,已成为主要谷物加工机械之一。

以水为动力的磨,以其优越的效能而得到不断的改进和推广。南朝著名科学家祖冲之也在国都建康"于乐游苑造水碓磨,武帝亲自临视"(《南史·祖冲之传》)。经过祖冲之改进的新式水碓磨建成后,连皇帝都来"亲自临视",足见它的轰动效果。上述魏晋南北朝时期粮食加工机械的普及,可以证明粮食加工行业已开始摆脱农业,这也导致成规模的专业化粮食加工业的出现。

四、谷物的簸、扇与粉料的罗筛

1. 谷物的簸、扇

谷物经加工去壳之后,还需要除去秕糠才能取得精的谷米。汉魏时期清除粮食秕糠的工具,主要是箕簸、飏扇和扇车。

箕簸。箕,又称簸箕。这是较简单的去秕糠的方法,即是用箕来簸。在簸飏之中,飏去秕糠,留下粮谷。东汉李尤《箕铭》载:"神农植谷,以养蒸民。箕主簸扬,糠秕乃陈"(《全后汉文》卷五十),《晋书·孙绰传》记载:"(绰)尝与习凿齿共行,绰在前,顾谓凿齿曰:'沙之汰之,瓦石在后。'凿齿曰:'簸之飏之,糠秕在前。'"③这是对箕簸功能的生动描绘和箕簸操作的真实写照。

飏扇。飏,风所飞扬也。此法是以手摇两块扇板生风以清除谷物秕糠。如徐州汉画像石馆的"舂米图",画面表现的是一幅生动田园劳作丰收的场面,画像中人物较多,其中刻有两个人物,一人用簸箕去糠秕,一人手持飏扇。从图中可以看出,这手持簸箕的劳作者并非自己在簸箕,而是在倾倒从碓中取出的粮食,利用中间持扇者形成的风力扬去秕糠④。在四川彭县出土的汉画像砖上,也有一人执圆筐倾倒已舂之谷,另一人则用飏扇扇去谷皮⑤。

簸飏

扇车。这是一种清选谷物的农具,又称风车,是利用转轴转动片状扇板而生风,以清除从上方木斗中下流的谷粒中的秕糠、尘末。河南济源西汉墓出土有陶扇车,从其模型看,扇车为卧式,车箱呈梯形,中部有方漏斗形高槛,槛下有窄缝启门,启门的左右两端各有一个很小的启门轴孔,启门下面的正面有方形出米口,风扇口后部有一立俑,双手前伸作摇风车的姿势⑥。西汉史游《急就篇》中有"碓磑(wèi,石磨)扇隤(tuí)舂簸扬"句,唐颜师古注:"扇,扇

① (唐)房玄龄等:《晋书》,中华书局,1974:1231.
② (南朝)刘义庆:《世说新语》,中华书局,1998:882.
③ (唐)房玄龄等:《晋书》,中华书局,1974:1544.
④ 史晓雷:《汉代"扬扇"考辨》,四川文物,2011(4):43-45.
⑤ 黎虎:《汉唐饮食文化史》,北京师范大学出版社,1998:54.
⑥ 张正涛:《汉晋时期的粮食加工机械》,中国国家博物馆馆刊,1989:48-54.

车也;隤,扇车之道也……隤之言坠也,言既扇之且令下坠也。"可以说明汉代用扇车做粮食加工已是较普及的事。

2. 粉料罗筛

稻、麦等经过碾、舂、扇、磨等工序后,为了取得精细的粉料,还需在磨出以后,较好地清除粉料中的麸皮,才可以最后得到纯净的米粉和面粉,这就是当时人们创制的一种加工器具——"罗"。

北魏贾思勰的《齐民要术》中有多处记载"罗""绢""筛"。在"造神曲并酒"中载:制造神曲的方法是将生小麦与经过炒、蒸的小麦合在一起"细磨,罗取麸,更重磨,唯细为良"①。该书在"粲"的食品制作中,也得先"用秫稻米,绢罗之",即将糯米屑筛为面粉。在同一书中有多处提到把秫米粉、麦面粉"绢罗之""细绢筛"等。由此可见在北魏时已经在使用"绢罗",而且有时还要"重磨"和"重罗",所制白面、米粉更为精细。晋人束皙《饼赋》说"重罗之面,尘飞雪白",证明当时已能用重罗筛出极细的麦面粉。这些详细的记载,充分说明了当时面点制作的粉质原料已非常精细,从而保证了面点品质的细腻口感,将面点制作技术提高到一个新的发展阶段。

罗筛

第五节 近现代米面加工与机械器具

一、民国时期粮食的机械加工

几千年来,我国面点制作基本是以传统的手工操作为主,辅之以一些简单的小型成形工具及必需的炉灶、蒸笼等普通成熟设备,进行着家庭作坊型的生产。而今,随着现代化工业的飞速发展,科技产品已广泛地运用到社会生产的各行各业中,与此同时,生产力水平的提高促进了人们生活节奏的加快和生活水准的提高,这也间接地对我国面点制作的水平提出了更高的要求。为了适应这一时代的变化和需要,一些现代化的、先进的面点制作设备便应运而生。

民国时期的粮食加工出现了碾米机,以代替原有的人工舂米。国都南京的食品业,特别是新兴的食品加工业——碾米业异军突起。1913年,南京下关仪凤里开设了最早的米厂——德和米厂,开创了南京机器碾米的先河。此后,其他碾米厂也纷纷设立。1921年,大同面粉有限公司在三汊河成立,年产月兔牌面粉150万袋②。至1926年,南京共有20家碾米厂。据资料记载,1911年,广东协同和米机厂开业,规模虽然不大,但起到了一个推动作

① (北魏)贾思勰:《齐民要术》,《丛书集成初编》(第1460册),商务印书馆,1937.
② 南京市地方志编纂委员会办公室:《南京通史·民国卷》,南京出版社,2011:115.

用。后改名为协同和机械厂,经过几年的发展,规模不断扩大,到 1922 年,协同和机械厂已成为华南一家较大的民营企业。

我国机器碾米开始于 19 世纪后期,在民国初期得到了大的发展。各大城市的专业碾米厂和面粉厂不断出现,为这时期的面食加工生产开辟了广阔的道路。传统的舂米劳动强度大而功效却很低,而机器碾米,一套最小的米磨一昼夜可碾米 2 万斤,大大节省人力和减轻劳动强度。城市碾米业的发展壮大,满足了大批量的生产和工厂化的运营,而农村和山区的粮食加工仍然是以传统的、手工作坊式或家庭自舂、自磨的方式进行生产。

二、新中国的谷物发展与烹制加工

1. 农业的发展与谷物的培植

新中国成立后,政府大力发展农业生产,使其逐步实现农业现代化。其生产手段也不再像传统农业那样以牲畜、简陋的农具和世代相传的传统耕作方法为主。在农业生产中,农地实现了田园化和水利化,农具实现了半机械化、机械化甚至自动化,品种实现了良种化,使其耕作技术实现了创新式的变革。

从粮食需求来看,目前我国每人每日食物消耗 2 600～2 700 大卡的热量,消耗蛋白质 60～80 克,而人均每年需要 100～200 千克粮食,再加上副食品,大体上可以满足这一标准。然而,考虑到我国人口继续增长和人民改善生活的要求以及我国农业自然资源短缺状况,特别是以耕地、水资源为中心的资源紧缺现状,这对农业来说仍是一项艰巨的任务。只有在粮食生产上采取一系列重大措施,使粮食生产达到高投入方案,而在需求方面提倡节约型消费体系,保持粮食需求的低方案,我国粮食的供需才能保持平衡。

(1) 现代农业的发展

第二次世界大战以后,以美国为首的西方发达国家,采用高耗能工业产品投入农业生产,农业生产逐渐实现了机械化、电气化,并且大量使用化肥和农药,促使农业生产开始了飞跃性发展,这是现代农业的初始阶段。此后,随着农业的技术装备、科学技术和管理水平的提高,农业生产实现了田园化、专业化、规模化、科学化,这是现代农业的成熟阶段。现代化农业给我国带来了可喜的成绩,农业机械化的普及、农田水利工程的建设等,使传统的农业生产发生了根本性的变化,粮食产量激增,解决了人口不断增长的粮食短缺。但在这增长的背后也带来了许多负面的影响,化肥、农药的使用,在粮食产量增加的同时,土壤结构、肥力却在不同程度地下降,农作物非常容易受到虫害和真菌的袭击。施用化肥后,野草生长迅速,除草剂得到广泛应用。这一切都无可避免地对环境造成了破坏。为此,人们开始觉醒,重新审视发展和持续的问题。20 世纪 90 年代后,中国的农业才真正走上可持续性发展的道路。

(2) 生态农业的兴起

所谓"现代农业",也称"石油农业""化学农业",其主要特点是通过资源、技术的大量投入和生产的集约化,获取更多产量和经济收入。由于现代农业片面强调农业生产效率而轻视生态环境保护,因此在实现产量大幅度增长的同时,也使环境污染加剧,土壤侵蚀、退化,农产品质量下降,而大量的投入也使农业背上了沉重的包袱。而生态农业把现代科学技术的成果与传统农业技术的精华有机结合起来,把农业生产、农村经济发展和生态环境治理与保护、资源的培育与高效利用融为一体,具有生态合理性,能够进行良性循环,实现高产、

优质、高效与持续发展目标,达到生态、经济、社会三大效益统一。从二十世纪八九十年代开始,我国各地纷纷出现各种模式的生态农业建设,出现了很多高效的兼具经济效益和生态效益的生态农业系统。

(3) 农业的机械化与科学化

新中国成立后,农业机械化的发展已渗透到全国广大农村。拖拉机、收割机、除草机、联合收割机等不断问世。随着经济的快速发展,集约化、专业化农业开始兴起,大型高科技机械化农具大受青睐,并发挥出越来越大的作用。农作物的科学育种,我国杂交育种的最大成就是培育出了杂交稻和超级稻。在袁隆平先生的带领下,20世纪90年代杂交稻种比常规稻平均增产15%～20%。目前科研组已育成10多个超级稻品种,每公顷生产水稻已达12吨之多,被国际水稻界誉为"东方魔稻"。

2. 面点烹制设备与新炊具

随着烹制技术的进一步发展,特别是许多新的炊具不断涌现,20世纪40年代以后,高压锅、电饭锅、焖烧锅、不粘锅、电磁灶、电炒锅等打开了烹饪的新领域,为大批量面点生产提供了许多便利,并在面点的烹制时间和质量上提供了有利条件。许多烹制工艺参数得到了有效的控制,传统面点的烹制工艺又进入了一个新的历史时期。进入21世纪,厨房设备和用品在现有的基础上,正朝着高技术化、多功能化、综合化、节能化、智能化、实用化、小型化、装饰化等方面发展。

(1) 采用现代设备摆脱手工劳动

现代厨房设备与过去相比,由于广泛采用了新材料、新能源和新技术,使得厨房里的环境卫生、能源灶具、饮食用具以及人的劳动强度等方面都发生了巨大的变化。

传统的厨房工作,基本上依赖于厨师的手工操作,饭菜味道由厨师的手艺高低来决定,而现代厨房把繁重的手工劳动交给机械设备来完成。采用机械设备彻底把厨师从单调的手工劳动中解放出来。厨房设备的科学化,方便了厨房生产,减轻了从业人员的劳动强度,改善了厨房的卫生环境,又提高了食品质量,提高了劳动生产率和经济效益。面食厨房机具如和面机、馒头机、饺子机、搅拌机、蔬菜清洗机、剁馅机、绞肉机、电饭锅、电煎锅、多功能蒸烤箱、调温式油炸锅以及自动抽油烟机、自动化碗橱,等等。

(2) 面点制作中常用的电器设备

随着人们的饮食观念不断改变和科学技术的日益发展,厨房设备的现代化已成时代潮流,中国面点制作的发展前景将是辉煌灿烂的。

电饭锅。这是一种只需打开电源开关就能自动煮饭而且保温的炊具,采用永磁性方式控制煮饭温度,能自动保温,于1955年投放市场。用电饭锅做饭比普通锅方便又安全。只要淘好米、加好水、盖好盖,按下开关,它就会自动将饭煮好,并且可保持60℃的温度,随时都能吃上热饭。在饭店一般常用来煮白米饭、各种花色饭等,但在家庭生活中用途广泛,不仅能煮饭,还能煮粥、烧水、蒸馒头、包子等。电饭锅的种类与规格多样,种类有保温式、电脑控制式、定时动作保温式等,可根据实际需求灵活选用。

电饭锅做熟饭后加热开关会自动断开,这主要依靠的是一个磁钢限温器。我国电饭锅的生产始于1965年,1996年初已生产出先进的智能型的"模糊"电饭锅。这种电饭锅的模糊控制程序,专为中国大米所设计,它通过安装在锅底和锅盖上的传感器随时监测环境温度、锅内水温、蒸汽温度和大米质地等,如同人的大脑一般进行思维、判断,使得煮饭时的大

米吸水、加热升温、沸腾、补炊、焖饭这几个阶段的"火候"掌握得恰到好处，让不同质地的大米饭都能做得色、香、味、形俱佳。

烤箱。从传统用木柴、煤炭等烤制食品的烤炉发展到现代化的烤箱，可以大批量的生产各种面点食品，如烧饼、馕、烤饼、月饼、面包、蛋糕等。烤箱是一种密封的用来烤制食物或烘干产品的电器。电烤箱是从欧美引进的厨房电器。随着现代科技的发展，烤制成熟所使用的烤箱，已从传统的远红外线烤箱发展到电气烤箱、瓦斯烤箱、热风旋转炉、专业性摇篮炉。使用的能源从原来单一的电力加热，发展到现代的柴油燃烧加热、瓦斯燃烧加热、热力加热。20世纪80年代初出现了电脑电烤箱，它采用多种传感器（如温度传感器、重量传感器、湿度传感器等）和微处理机，可以根据预先输入的烤制程序，自动选取最佳烤制模式，使烤制过程最优化、自动化。产量上从烤制一两盘发展到现代的大容量18盘、24盘、30盘、36盘等多种选择，不仅在效率上大大提高，而且现代烤箱运用了精确的电子计时器、火焰监视器，因而热量分布均匀，产品质量更高。

微波炉。微波炉是借助微波来实现加热。可以烹制米饭和多种杂粮食品，特别是食品的加热效果更好。所谓微波，是一种波长很短、显得"微"小的电磁波。微波能引起食物内部分子运动并产生热量，达到把食物煮熟的目的。从1947年美国雷西恩公司将磁控管用在了新型烹饪器中，到1974年微波炉成为热销产品。微波加热原理使烹饪原料中的水分子、蛋白质、核酸、脂肪、碳水化合物等吸收了微波能以后，在微波的作用下，分子间频繁碰撞而产生大量的摩擦热，以热的形式在物料内表现出来，从而导致物料在短时间内温度迅速升高、加热或熟化。与此同时，在微波的作用下，抑制或杀灭了物料中的有害菌、虫害等微生物、有害物质，达到杀虫、灭菌、保鲜的效果。它具有煎、煮、烘、烤、焖、炖、蒸、烩、再加热与解冻等多种烹饪功能。由于微波炉热效率高，耗电量少，烹调快，并能保持食物原有的色、香、味与营养成分，且有多种用途，因此被广泛运用。

电磁炉。又名电磁灶，是利用电磁感应加热烹制食物的一种新型炉具。它于1957年研制诞生，1972年投入市场，如今已遍及国内各大饭店，并已走进各个家庭的厨房。电磁灶的外形是一扁方盒，表面是放锅的顶板，是无需明火或传导加热的无火煮食厨具，完全区别于传统所有的有火或无火传导加热厨具。电磁炉是通过电子线路板组成部分产生交变磁场，当用含铁质或不锈钢锅具底部放置炉面时，锅具切割交变磁力线而在锅具底部金属部分产生涡流（磁场感应电流），涡流使锅具铁分子高速无规则运动，分子互相碰撞、摩擦而产生热能，使器具本身自行高速发热，用来加热和烹饪食物，从而达到煮食的目的。电磁炉具有升温快、热效率高、无明火、无烟尘、无有害气体，对周围环境不产生热辐射，体积小巧、安全性能好和外形美观等优点。

在20世纪中后期，各式面点设备应运而生，如和面机、面条机、绞肉机、搅拌机、压面机等，为面点制作提供了良好的条件。进入21世纪，在保证面点产品质量的前提下，简化烹饪工艺流程已成为现代面点工作的当务之急。广泛利用现代科技成果，将其新方法引入现代烹饪生产中，不断革新烹调方法，缩短烹调时间，以保证产品的标准化和技术质量；在保持传统食品风味的前提下，加速厨房生产速度，以满足大批客人进餐消费的需求；在面点生产工艺上，充分利用食物的营养成分，合理配伍，强化烹饪生产与饮食卫生，以达到促进食欲、享受饮食的需求。

思考与练习

1. 我国谷物种植中稻、麦、粟最早的考古遗存在哪里？
2. 我国通常所讲的"五谷"指什么？哪些谷物的原产地在我国？
3. 小麦是怎么种植栽培的？
4. 阐述大豆的栽培历史及其意义。
5. 分析玉米引种及其意义。
6. 早期谷物加工工具有哪些？它对面点制作产生了哪些影响？
7. 碾、磨与罗筛的加工有哪些重要意义？
8. 生态农业有哪些特点？
9. 试述烤箱在面点制作中的价值。

第三章 中华面点文化发展简史

早在人类发明火以后,人们已将生食变为熟食,开始有了烹饪术。火的掌握和使用,使人类扩大了食物的来源,并使食物柔软,吃起来味香,为进入烹饪阶段准备了条件。中华面点制作经过两千多年的发展变化,随着经济的不断发展、食物原料的不断增多、饮食市场的不断繁荣、面点技术的不断提高,中华面点新品种不断涌现,面团的调制、馅心的加工和食品的保藏方法更加精良,面点制作更讲究色、香、味、形的特色,在中国饮食发展史上大放异彩,成为中华民族独树一帜的美食之花。

第一节 早期面点制品的衍生

有了谷物种子,却没有灶、锅工具,怎样使之成为可食呢?我们的祖先发明了"石上燔谷"制作方法。这种原始的烹制方法施行了相当长的历史时期。先秦时期的谷物加工与面点制作是和各种器具分不开的。从生食谷粒、果实到去壳而食,从杵臼舂谷到火化熟食等,人类在探寻食物、加工食物中又经历了漫长的历史时期。《古史考》云:"神农时,民食谷,释米加烧石上而食之。"我国远古时代火食熟谷,是用烧石烙炕成熟,这种方法一直为后代人所沿用。比如清代袁枚《随园食单》中盛赞的"天然饼",就是靠烧石加热的。直到现在,西安一带民间制作的"石子馍",其制法仍沿"石上燔谷"之古风。此食法不仅汉族保存下来,而且有的兄弟民族也有此俗。

一、原始炊具的运用

我们的祖先最初学会用火熟食的这种"炮生为熟"的生活持续了相当长的历史阶段。在这漫长的烧烤食物过程中,聪明的祖先们偶尔想出了用泥土和水揉成一定的形状,把食物放在上面搁到火上焙烤,经火烧烤后,这些泥土变得坚固不漏水,并且可以长久地使用。在长期的实践中,人们从中得到启发,后来根据生活的需要,烧制成多种式样的器具,用于烹饪食物,保藏食品和饮食。最初的器具,是饮、食、器共为一体的。

陶器的发明,也就是烹饪器具的诞生,为中国人从半熟食时代进入完全熟食时代奠定了基础。它使人类熟食的方法产生了新的变革。自从有了陶器用具以后,就给人类的生活带来了许多方便,可以用陶土制成炊事用的罐、鼎、釜、甑,以蒸煮各种食物;还可以制成饮食用的碗、钵、盆等;或制成储藏东西用的釜、罐和汲水用的各种瓶等,给炊事工作带来了许多方便。

陶器首先烧制出来的是具有炊具和食具双重作用的陶罐,以后逐步由陶罐分化演变出专门的炊具和多种钵、盆、盘、碗、碟等一类的器皿食具。陶罐最早演变出来的是釜和鼎,还有鬲(lì)、甑(zèng)、甗(yǎn)、斝(jiǎ)、鬶(guī)等。釜状如陶罐,以后在釜下加了三条腿

就成了鼎，再将鼎足改造做成中空的锥状袋足，也就形成了鬲。由此可见，陶器的发展是经过陶罐到釜、釜到鼎、鼎到鬲这样一个过程。这些炊具都各有各自的用途，如鼎主要用于煮肉，相当于今日的炒菜锅；鬲是当时煮粮食用的饭锅；甑的底部有许多小孔，置于釜或鬲上配合使用，是蒸食物的最原始的笼屉；甑和鬲相结合就构成了甗，也就是最早的蒸锅，它们的名称和式样虽然与现在的锅有区别，却都是今天各种锅的祖先。

商周时期，青铜器在贵族庖厨中广泛运用，取代了小型的陶制炊具。河南信阳出土的春秋时期的铜饼铛、湖北随县出土的战国早期铜炙炉等，都充分说明了春秋战国时期炊具的品种已相当丰富，为我国面点制作开辟了广阔的道路。一些青铜炊具可以用来油炸、汽蒸面点，像铜饼铛之类的青铜炊具则可用来烤烙、煎制面点。

《黄帝内经》中有"黄帝始作陶"之说。《古史考》说："黄帝始造釜甑，火食之道成矣"。有了釜甑，"黄帝始蒸谷为饭，烹谷为粥"。我们再看看考古的发现：在西安半坡遗址中出土的彩陶盆经科学鉴定，是六千多年前的陶器，此时正是神农之世。现代考古学家已证明，大约距今一万年的时期，是新石器时期，已经有简单的陶器了。

新石器时代红陶甗

二、早期粉食的面点雏形

人类的粉食要比粒食的历史晚得多，我们祖先最早粉食的有力证据是新石器时代出现的石磨盘和杵臼。石磨盘和杵臼本是谷物脱壳工具，但难免伴随着粉屑的出现。这是改变粒食和粉食的重要设备，它为原始的粟、黍、稷、穄加工创造了条件。据考古发现，早在夏代以前中华民族就发现有粉食的面点了。

中国社会科学院考古研究所的专家们对青海省喇家遗址齐家文化进行多年的考古研究，2005年，挖掘出离现在4 000多年的面条。这一发现，把中国面条的制作历史向前推进了1 000多年。关于此项研究论文，已刊登在英国《自然》杂志（2005年10月13日）上，这项研究成果能够被世界顶级的学科刊物所重视和接受，说明它的意义是世界性的和前沿性的，也成为世界饮食文化研究领域的一个重大突破。喇家遗址出土有骨制刀叉，还发现普遍使用壁炉烤制食物（面食），与火塘烹煮食物（粒食）同时存在。这里明确发现了粟作农业，也有畜牧养殖业。现在确认的这个粟黍面条，表明喇家遗址的面食可能是比较多样化的①。通过这个考古发现，很自然就可以证明，4 000年前的喇家地区食用的面食已经是加工成"粉状"的食料了。

经过专家研究得出的结论是，当时的喇家人不是刀切、不是擀制，而是早期人类用搓绳子的方法将揉好的面团搓制成如同绳子一样的细的面条，这

青海喇家遗址发掘的古老的面条

① 叶茂林，吕远厚等：《喇家遗址四千年前的面条及其意义》，中国文物报，2005-12-13(07).

显然是说得在理、说得可信的。

由于多种物质条件（石磨盘和杵臼）的具备，在先秦时期，我国古籍中就有关于面点制作的文字记载，其面点雏形主要有以下几种。

1. 饵

一种蒸制的糕，也有说是饼的。《周礼·天官·笾人》记曰："羞笾之实，糗饵粉餈。"据郑玄注解，这是"粉稻米、黍米所为也。合蒸曰饵"。杨雄在《方言》中也说："饵谓之糕。"但许慎《说文解字》中却认为："饵，粉饼也。"

2. 糗

谷物炒成的干粮；也有用熬熟的谷物捣成粉末状食用。《孟子·尽心下》曰："舜之饭糗茹草，若将终身焉。"《尚书·费誓》曰："峙乃糗粮，无敢不逮，汝则有大刑。"孔颖达疏引郑玄注曰："糗，捣熬谷也。谓熬米麦使熟，又捣之以为粉也。"这种糗，因已经加热，就如同后世的炒面，便于携带，方便食用。

3. 餈（糍）

一种饼，也有认为类似糕的，是用稻米或黍米粉做成的。据郑玄注曰："糗者，捣粉熬大豆为饵餈之黏著，以粉之耳。饵言糗，餈言粉，互相足。"则餈（糍）的外表是要裹上一层豆粉以防粘连的。另据许慎《说文解字》中说："餈，稻饼也。"

4. 酏食

一种米饼。《周礼·天官》记曰："羞豆之实，酏食糁食。"《辞源》释"酏"："酿酒所用的配料（稀粥）。"①据《周礼·醢人》郑司农注："酏食，以酒酏为饼。"又据唐贾公彦疏："以酒酏为饼，若今起胶饼。"胶又写为"教"，通"酵"，则酏食可能为中国最早的发酵饼②。

5. 糁食

简称糁。周代宫廷食品。据《礼记·内则》："糁，取牛、羊、豕之肉，三如一，小切之，与稻米，稻米二、肉一，合以为饵，煎之。"可见，这是一种肉丁米粉油煎饼。

6. 粔籹

类似后代馓子的油炸食品。《楚辞·招魂》记曰："粔籹蜜饵，有餦餭些。"据朱熹《楚辞集注》："粔籹，环饼也。吴谓之膏环，亦谓之寒具。以蜜和米面煎熬作之。"

7. 蜜饵

饵的具体品种之一。当时有粉面，又有蜜，这是楚地出现的一种甜点。

8. 餦餭

餦餭（zhāng huáng）见于《楚辞·招魂》中，是一种蜜制糖食。也有人认为是油瀹（yuè）类吃食的较早品种。

第二节 饼食文化与发酵技艺运用

汉代是中国面点早期发展阶段。农作物的普遍种植，人们以稻米、麦类、高粱等作为主

① 《辞源》，商务印书馆，1988：1703。
② 邱庞同：《中国面点史》，青岛出版社，2010：9。

食,制作粉料的石磨也在民间广泛使用,所磨成的细粉,已不仅是麦粉、米粉,还有高粱粉和其他杂粮粉。这个时期,我国面食制作技艺有了很大提高,有关面食的文字记载已相当繁多,并出现了品类丰富的饼类制品。

一、早期饼食与面点制作

汉魏六朝时,饼是主要的面点。当时"饼"的含义不同于今天,是小麦、粟和稻米等谷物粉面制成食品的统称。各式各样的"饼"类食品十分流行,并得到各阶层人士的喜爱。从帝王"好食胡饼"到民间百姓的食品,"饼"成为人们饮食的主流食品。

1. 饼食品种的多样化

汉元帝时黄门令史游《急就篇》卷二记载:"饼饵、麦饭、甘豆羹。"在我国食品史上,古人通称面食为"饼",而"饼饵"则是糕和饼的泛称。唐颜师古注曰:"溲面而蒸熟之则为饼,饼之言并也,相合并也。溲米而蒸熟之则为饵。"又说:"麦饭,磨麦合皮而炊之……麦饭、豆羹皆野人农夫之食耳。"这说明汉时的人们已经过着吃"粉制食品"的生活了,只有"贵人"才能吃到精致白面。但是从"饼之言并也,相合并也"一语看,西汉时的饼已经是分层的了。扬雄《方言》中说:"饼谓之饦,或谓之馄,或谓之馄。"崔寔的《四民月令》中,还记有农家面食,有蒸饼、煮饼、水溲饼、酒溲饼、枣糯等。其中,酒溲饼"入水即烂"。据专家考证,酒溲饼应当为一种发酵饼,是《周礼》中提到的酏食的发展。汉刘熙《释名·释饮食》中记道:"饼,并也,溲面使合并也,胡饼作之,大漫冱也。亦言以胡麻著上也。蒸饼、汤饼、蝎饼、髓饼、金饼、索饼之属,皆随形而名之也。"其中,胡饼为炉烤的芝麻烧饼;蒸饼类似馒头;汤饼是水煮的揪面片,是面条的前身;索饼也类似面条;髓饼为加动物骨髓、油脂和面、蜂蜜制作的炉饼;蝎饼为牛羊脂而制的油炸食品。

汉代时把面食通称为"饼",是"随形而名之",故饼类制品丰富多彩,形状也各有不同。这是我国面食制作发展的一个标志。饼的品种多,制饼、买饼者也多。《三辅旧事》记载:"太上皇不乐关中,高祖徙丰、沛屠儿、酤酒、卖饼商人,立为新丰县。""汉宣帝在仄微,有售饼之异……至今凡千百岁,而关中饼师每图宣帝像于肆中,今殆成俗。"(宋代蔡絛《铁围山丛谈》卷六)

从马王堆汉墓出土的"饼"制品来看,许多"饼"制品是以稻米为主要原料,将稻米捣制或磨成米粉,加水团成饼状、蒸熟而成的粢(小米饼)为主。今天南方食物中的糍饭团大约就是从这种粢发展而来的。据专家介绍,马王堆汉墓出土的饼食有稻食、麦食、黄粢食、白粢食。这四种食品,顾名思义,应是以糯米粉、面粉、黄米粉、白米粉为主要成分的甜食。此外,还有用蜜和糯米粉做成环形、用猪油炸的甜食"粔籹",加鸡蛋的米饼,以及以糯米粉、黍米粉为主要成分,拌上糖、蜜、枣等甜食再做成的饼。

粉类制品的进步,不仅使人们的膳食品种多样化,而且也是人类饮食史上的一大改革和进化。无论从营养上、消化上讲,还是从食品滋味的可口上来衡量,都比把整粒米、麦煮成饭或粥要好得多,因此普遍受到人们的喜爱。

汉魏晋时期的面点,以"饼"为主体,这在中国面点史上具有很重要的承前启后的作用。束皙的《饼赋》提及十多种面点以及制作面点的状况,是早期面点制作的真实写照,文章分别从原料、季节、生产、食用诸方面加以阐述,取用不同的原料,运用不同的方法,特别是不同的成熟烹制方法,在各种饼食中,有死面的,也有酥面的,还有发面的,体现出不同的口感

特色。《饼赋》中对那时的制饼技术极力赞美:"笼无迸肉,饼无流面,姝媮冽敕,薄而不绽,腾味内和,臙色外见。柔若春绵,白若秋练。"①分别从饼的色、香、味、形、质诸方面加以描绘,笼里蒸的包着美馅的包子,皮很薄,能看到馅心的颜色,但皮子不破,令人垂涎欲滴。这种面点"柔若春绵",正是发酵面点的成品特征。文中所介绍的各种"饼"食的制作水平已相当高,它是我国面点史上极其珍贵的资料。

魏晋时,已有花式点心之制,晋代何曾"饼不作十字不食",这种"作十字"的蒸饼,非要将面发透至开花方肯食用,这种裂纹蒸饼与后世北方常食的"开花馒头"差不多,松软多孔,入口即化,是发面食品中的名品。晋代已经能够蒸出开花的蒸饼,可知当时面粉的发酵技术已经较为成熟了。

魏晋南北朝时期,面食、糕点的制作已达到很高的水平。如"细环饼""截饼"的做法,都要用蜜调水来和面,如果没有蜜,煮一些红枣汤来代替,或者牛羊脂膏也可以,用牛奶、羊奶和面也好,这样,饼味好而脆。完全用奶和面做的截饼,吃到口里就碎了,和冰雪一样脆。此时,"乳酪"食品也开始用于食疗,晋书中已有"乳酪养生"的记载。特色的面点"水引"制作则长一尺,"薄如韭叶",类似后代的面条;细环饼也能油炸得"美脆"。这些品种都显现出当时面点制作技术的高水平。

2. 饼食的种类

饼是将麦研成细末或粉,然后经加工、加热做成的。所以宋代黄朝英在《缃素杂记》卷二《汤饼》中说:"凡以面为食具者,皆谓之饼。故火烧而食者,呼为烧饼;水瀹(煮)而食者,呼为汤饼;笼蒸而食者,呼为蒸饼;而馒头谓之笼饼,宜矣。"鉴于面点中"饼食"的差异,这里将饼的种类分述如下:

(1) 烧饼

烧饼,即胡饼。这是汉代才出现的一种饼。张骞通西域后引进了"胡麻"(芝麻),将其烤制成的烧饼便称为胡饼。刘熙《释名·释饮食》中说:"胡饼,作之大漫沍也,亦言以胡麻著上也。"《前赵录》中记载十六国时说:"石季龙讳胡,改胡饼曰麻饼。"明人周祈所撰因物之名而训释其意义的《名义考》就说:"胡饼,即今烧饼。"清人陶炜仿所著《课业余谈》卷中《饮食》曰:"胡饼,即今烧饼,以胡麻著饼上也。"这里已说得十分清楚明白了。

汉代张骞出使西域得胡麻种子,为了与原来所有的大麻有所分别,故叫它为胡麻(《古今事物考》卷七《饮食》)。因制成的饼子上面撒有胡麻,也就叫它胡饼了。到东汉末年桓帝时,赵岐就曾在北海的市上卖过胡饼(《后汉书·赵岐传》);灵帝时,京都洛阳"皆卖胡饼"。

所谓胡麻,又名脂麻(俗称芝麻),敷在饼子上烤熟后,也就"面脆油香"了。胡饼因此而成为当时较为流行的点心。三国时期吕布领兵来到乘州(今山东巨野县)城下,李进先便做万枚胡饼犒劳他的军队(《太平御览》卷八百六十《饼》)。

(2) 汤饼

汤饼,即是用汤煮的面食。在汉代,放入汤水锅中烹制的

三国时期出土的庖丁俑和饺子食品

① 《古今图书集成》第167卷,中华书局、巴蜀书社,1987.

各式面条,如切面、拉面、扯面、索面、水引面等,莫不包括在内。宋皇祐进士吴处厚《青箱杂记》记载:"凡以面煮之,皆曰汤饼。"宋人张师正《倦游杂记》记道:"水瀹而食者,皆可呼汤饼。"俞正燮《癸巳存稿·面条子》也改证说"凡面入汤",都叫汤饼。在汉代宫廷内,有以供奉皇帝食品之职的少府属官——汤官(《汉书·百官公卿表》)。

汤饼,是用水煮而熟的食品,趁热食之,冬则可以御寒,夏则容易出汗。南朝刘义庆在《世说新语·容止第十四》中记曰:"何平叔(何晏)美姿仪,面至白。魏明帝疑其傅粉,正夏月,与热汤饼。既啖,大汗出,以朱衣子拭,色转皎然。"①梁朝宗懔在《荆楚岁时记》亦载:"按《魏氏春秋》:'何晏以伏日食汤饼,取巾拭汗,面色皎然,乃知非傅粉。'"②晋人束皙(《晋书·束皙传》)撰《饼赋》说:"玄冬猛寒,清晨之会,涕冻鼻中,霜凝口外,充虚解战,汤饼为最。"在严寒的冬天食用汤饼以驱寒,是再好不过的了。

(3) 蒸饼

"……笼蒸而食者,呼为蒸饼;而馒头谓之笼饼,宜矣。"放笼上蒸制的食品,皆为蒸饼,笼饼即为蒸饼,如馒头之物。《四民月令》云:"寒食以面为蒸饼,样团,枣附之。"可见汉代蒸饼有做成圆形的,上面还嵌有枣子。有关蒸饼的记载中,《事物绀珠》曰:"蒸饼,秦昭王作。"张岱《夜航船》记载:"秦昭王作蒸饼,汉高祖作汉饼。"晋人束皙在记当时吃饼的品种中说:"若夫三春之初,阴阳交际,寒气既除,温不至热。于是享宴,则曼头(馒头)宜设。"李时珍《本草纲目》集解:"小麦面修治食品甚多,惟蒸饼其来最古,是酵糟发成,单面所造。"

(4) 其他饼类

汉代丰富多彩的面食"花样",对以后面点技术发展起到了重大影响。魏晋南北朝时期,面点制作技术有了进一步的发展,北魏贾思勰所著的《齐民要术》是当时面点制作的最好代表。在"饼法"中,就记载了作白饼法、作烧饼法、髓饼法、鸡鸭子饼、细环饼、截饼、䭔𩜶、水引馎饦法、䴷麴、粉饼法、豚皮饼法、治面砂墋法等。下面列举几种当时流行的"饼品",供品鉴。

"作白饼法:面一石,白米七八升,作粥;以白酒六七升酵中。著火上,酒鱼眼沸,绞去滓,以和面。面起可作。"

"作烧饼法:面一斗,羊肉二斤,葱白一合,豉汁及盐,熬令熟。炙之,面当令起。"

"髓饼法:以髓脂、蜜合和面。厚四五分,广六七寸,便著胡饼炉中,令熟。勿令反覆。饼肥美,可经久。"

"鸡鸭子饼:破,写(泻)瓯中;少与盐。锅铛中,膏油煎之,令成团饼。厚二分。"

"细环饼、截饼:环饼一名'寒具',截饼一名'蝎子'。皆须以蜜调水溲面。若无蜜,煮枣取汁。牛羊脂膏亦得;用牛羊乳亦好——令饼美脆。"

"粉饼法:以成调肉臛汁,接沸溲英粉。若用粗粉,脆而不美;不以汤溲,则生不中食。如环饼面,先刚溲,以手痛揉,令极软熟。更以臛汁溲,令极泽铄铄然。"

"豚肉饼法:一名'拨饼'。汤溲粉,令如薄粥。大铛中煮汤,以小杓子挹粉著铜钵内,顿钵著沸汤中,以指急旋钵,令粉悉著钵中四畔。饼既成,仍挹钵倾饼著汤中,煮熟。令漉出,

① (南朝)刘义庆:《世说新语》,中华书局,1998:586.
② (南朝梁)宗懔:《荆楚岁时记》,《景印文渊阁四库全书》(第589册),台湾商务印书馆,1982:23.

著冷水中。酷似豚皮。臑浇麻、酪任意,滑而且美。"①

3.《齐民要术》在面点制作中的价值

《齐民要术》中记载的面点制作,已把具体品种的制作写得较为详尽,并突出其风味特色。这说明当时已重视面食点心的配料、做法及风味特色了。这些面点品种,也已成为当时人们日常生活中不可或缺的重要内容。从史书、笔记、文章中也能略知一般。《齐民要术》在中国面点发展中起到了非常重要的作用,其主要贡献有:

第一,填补了汉魏南北朝时期饮食文化中的缺失和空白。汉魏南北朝时期的饮食文化著作相对于后世而言,其保存下来的内容不多,多有失传和亡佚。而在《齐民要术》中可看到那些失传著作如《氾胜之书》《杂五行书》《四民月令》《食经》《食次》等饮食古籍中的一些内容,为人们研究饮食古文献提供了较好的线索。

第二,现存资料将中国面点文化推向一个新的历史时期。从书中可以看到当时黄河中下游地区的人们饮食、烹饪制作水平的状况,了解到制作面点所用的原材料、各种饼(面食)的制作方法、多种米食的制作特点等,并且看到了南北方和民族之间、中外之间的饮食文化交流的现象。特别是书中第一次记录了发酵面团的制作,使我国面点生产进入了一个新的历史时期。

第三,面点制作的季节性与数据化使中国面点最早进行科学化的生产。书中的面点品种不仅式样多变,而且制作特色鲜明,在成型、调味、熟制方面也有新的突破。在面点制作中,造型注重变化,熟制方法全面,煮、蒸、炸、烤、煎、烙、复合等法齐备。特别是注重季节性和数据化方面,比前代有很大的改进。如在酵面制作中,强调了冬夏的天气变化、面团兑碱的多少、醒面的时间长短等,这在一千五百多年前的北魏时期,已经掌握了天气与酵面的关系,并且在所撰的饼类食谱中有了具体的原料配方与数据,如"酸浆一斗,煎取七升。用粳米一升,著浆……六月天时,溲一石面,著二升(酵);冬时,著四升(酵)作"。可见当时面点制作技术的娴熟和水平的高超,并已逐步向科学化生产方面发展。

从汉魏六朝时期现存的著述和资料来看,从"饼"的分工、制作到《饼赋》《饼说》的问世,再到《齐民要术》所载入的品种,这时期的面点制作已形成了用料广泛、面团多变、烹制多样、技术全面、流程完备的工艺体系。

二、发酵方法与技艺运用

随着谷物加工生产工具的发展和石磨的普及,到东汉时期人们已熟练掌握把谷物加工成粉末的技术。石磨的出现对我国的种植业也产生了重大影响,导致麦在五谷中的比重和地位迅速上升,麦成为北方种植面积最大、产量最高的粮食作物。汉代饼食品的飞速发展,加快了面食制作的分工明细,宫廷中也专设汤官主持饼饵,面点制作技术已不断地形成体系,各种不同的饼食制作花样繁多。从出土的画像砖和厨夫俑来看,汉代的厨房分工是十分明确的,从事面食白案的工作已有明确的划分。至此,白案工种已在厨房操作分工中出现。面点制作的专业化,使得当时的面点制作出现了许多新的技术成果。

1. 发酵方法的普遍使用

中国面点的发酵方法从"酏食"开始萌芽于先秦,但面食的发酵也走过相当长的历史过

① (北魏)贾思勰:《齐民要术》,《丛书集成初编》(第1460册),商务印书馆,1937:204-207.

程,经过若干次的不断实验,到秦汉、至魏晋南北朝之时,已经总结成文字并普遍使用。

汉代时期,北方种麦面积的扩大,使面食制品逐渐为人们所接受。虽然这时期面食的种类不少,有汤饼、蒸饼、炉饼、胡饼等名目,但这些面食比较硬,食用起来难于消化,尤其是吃剩的面饼,更加冷硬难嚼。所以,古代人在食用中不得不将之掰碎水煮,使之回软。

东汉崔寔在《四民月令》中说:"五月……距立秋,毋食煮饼及水溲饼。"①他告诫人们夏季不要吃煮饼和水溲饼,一方面是因为暑天食用热汤热饼,出汗太多,易伤津液;另一方面是此类食品较难消化,易致积食。他说:"唯酒溲饼,入水则烂矣。"②所谓"酒溲饼",即是用酒醇发面制成的面食品。关于酒溲面的最早记载,见于北魏(386—534年)初年的崔浩《食经》一书中③。北魏贾思勰的《齐民要术》(约成书于六世纪三十年代左右)一书转录了《食经》的文字。书中有"作饼酵法:酸浆一斗,煎取七升。用粳米一升,著浆,迟下水,如作粥。六月时,溲一石面,著二升;冬时,著四升作"④。不仅写明了酸浆酵的制法,还说明了在不同季节的用量。"作白饼法:面一石,白米七八升,作粥;以白酒六七升酵中。著火上,酒鱼眼沸,绞去滓,以和面。面起可作。"⑤这是在粥中加酒的发酵方法。上面两种发酵法,当时已在黄河中下游及江南地区广泛使用。在一千五百多年的北魏时期,人们已经掌握了天气与酵面的关系,因为六月天气热,酵母菌繁殖快,一石只下二升酵;冬天气候寒冷,酵母菌繁殖慢,故用四升。可见当时酵面技术已很娴熟。这时期出现的馒头、白饼、烧饼、䭔䭃、面起饼等都要用到发酵面。

有关"面肥"发酵法,上述的"面起饼"即是。据宋程大昌《演繁露》释两晋惠帝永平年间诏定太庙祭祀用"面起饼"云:"起者,入教(酵)面中,令松松然也。"又《南齐书·志第一·礼上》载齐武帝永明九年(491年)正月诏太庙四时祭:"荐宣皇帝面起饼。"从上述记载中不难看出,至迟在晋代酵面(面肥)发酵方法就已经存在了,甚至更早时间就在民间广为应用并流传着。

酵面技术的产生经历了一个长期的发展过程,起初人们在酿酒、制造酒曲的过程中发现麦曲具有发酵的作用,于是试着将麦曲掺在面粉中制作饼食,发现掺入麦曲蒸制的饼较之不掺麦曲的饼要松软膨胀了许多,而且甘甜适口。经过无数次的观察和反复试验,人们终于掌握了由麦曲制作酵母,再制作酵面食品的技术。在现今河南等一些地区,人们仍习惯于直接用麦曲发面制作馒头,称为酵子,效果也很好。

晋代时期,发酵面团制作技术已发展到相当的高度,还出现了面食品"不折作十字不食"的豪族食家,即蒸饼上蒸出裂纹的开花馒头。其蒸饼发酵技术已经较为纯熟了。

发酵面食的制作成功,为面食的普遍推广开拓了更为广阔的空间。发酵面食因其口感松软,易于消化,老少皆宜,是人们都乐于接受的食品。因此,不仅过去用死面制作的面食如蒸饼、炉饼等纷纷改成发面,而且花样更加翻新。如包子本为汉室宫廷所食的死面加馅心制作的点心,后来发展成为加酵的发面。

酵面技术的发明,不仅扩大了人们的主食范围,丰富了饮食内容,而且促进了北方小麦

① (汉)崔寔著,石声汉校注:《四民月令校注》,中华书局,1965:44.
② (汉)崔寔著,石声汉校注:《四民月令校注》,中华书局,1965:44.
③ 赵荣光:《中国饮食文化史》,上海人民出版社,2006:229.
④ (北魏)贾思勰:《齐民要术》,《丛书集成初编》(第1460册),商务印书馆,1937:205.
⑤ (北魏)贾思勰:《齐民要术》,《丛书集成初编》(第1460册),商务印书馆,1937:205.

种植面积的扩大,到东汉中后期以后,北方农业已经基本上完成了从粟、麦种植到麦、粟种植的转变,麦面食品由此而发展成为黄河流域饮食文化的主体。

2. 面点新品种的不断涌现

由于面点制作技术的不断提高,当时出现了许多面点品种。如粩(类似京果)、膏环(麻花之类)、截饼(类似饼干)、馒头、馎饦(汤饼,为面条之类)、鸡鸭子饼、糉(粽子)、糎(年糕之类)、水引、粉饼、牢丸(元宵)等,都是新出现的品种。这时的面点品种丰富多彩,制作方法详细多变,面点风味多种多样。

端午节吃粽子在魏晋时代开始盛行。西晋周处《岳阳风土记》中记载,"俗以菰叶裹黍米……煮之,令烂熟,于五月五日至夏至啖之,一名粽,一名角黍"。可见这种食品是在每年端午和夏至两个节日里食用。南朝齐人虞悰精于烹饪,一次齐武帝到他家中做客,虞悰献上自家制作的粽子,齐武帝尝后赞叹不已,以为御厨所做远不及此。

南北朝时期开始出现了腊八粥,这与佛教的传入有着密切的关系。佛教进入中华,始于东汉明帝永平年间,而真正在中国社会大流行则是在魏晋南北朝。北魏都城洛阳,人口约五六十万,拥有佛寺一千三百多所;南朝梁代都城建康,有寺院五百余所。佛教的盛行与本土文化民风的糅合,带来了腊八节食佛粥的习俗,这是在两种文化的交融与演变中逐渐形成并流行的。

3. 面点生产与制作用具改进

汉魏时期,烹饪技艺的发展表现是多方面的,从后汉到晋初这段时期的画像石或画像砖来看,已有了反映饮食烹饪生活画面的画像石、画像砖,有厨师和面、做面食图,有宴会图等,无不栩栩如生。1978年山东嘉祥县宋山村出土一块庖厨砖,画面底中部刻着一妇女跪坐在一盆前,身子前倾,一手扶盆沿,一手在和面。山东博物馆现在还陈列着两个栩栩如生的汉代厨夫俑,左边是治鱼厨夫俑,高34厘米;右边是和面厨夫俑,高29.3厘米。两个厨夫俑头戴工作帽,把头发罩得严严的,腰系束带,衣袖高挽,是汉代的厨师装束。他们都是席地跪坐,前有短足案组,以适操作。和面的厨师双手正在揉搓面团,左手五指并拢微曲,以使面团成形,右手握住面团一边使劲旋动搓揉之,好使面团和得均匀光滑。从出土的厨夫陶俑上看,厨师也已有专门的工作服、围裙和护袖,这样从事烹饪操作既干净又利索,有利于提高工作效率。就陶俑上的人员看,人们在生产操作中面带微笑,精神饱满,也体现出当时的工作状态和精神面貌。

在嘉祥县宋山村出土的画像石中,画面左方灶上架一大釜甑和一罐,灶为斜烟道,一人在灶前烧火并手持拨火棍在灶前添火。甑是底小口大的盆形器,底部穿孔,便于蒸食。甑和釜经常结合使用,甑放在釜上部,用釜煮食,用甑蒸食,既省燃料又利用蒸汽,一举两得。汉画中还出现了竹子做的蒸笼。河南省密县打虎亭一号汉墓出土的画像石,图下层有一个大型的长形连灶,每个灶口都放置有釜、甑等,还有好几层蒸笼,正在蒸煮食物,一厨师在灶前添柴。竹子编制的蒸笼在文献上少有记载,但画像石却弥补了这一空白①。

汉魏南北朝时期,粮食加工器具和面点制作工具都有很大的改进,如粮食加工的"水碓"与"绢筛"。魏晋南北朝时期,出现了"平底釜"等,这为面点的煎、烙、烤等熟制方法带来了方便。此外,又出现了"青瓷灶"和"甑釜"等。特别是出现了"蒸笼"等炊具,为面点汽蒸

① 夏亨廉,林正同:《汉代农业画像砖石》,中国农业出版社,1996.

开辟了新的途径。《饼赋》中记有蒸笼,并说在蒸面食时,要"火盛汤涌,猛气蒸作",这样就可以蒸出暄和的面点。

三、胡、汉等民族面点文化的交融

1. 从宫廷而起的胡食之风

汉代,丝绸之路开通。西汉张骞和东汉班超都对丝绸之路的拓展立下了汗马功劳。透过丝绸之路,葡萄、苜蓿、胡桃、胡豆等"番邦"之物传入中国。更为重要的是,张骞出使西域,开通了中西交通;当时的长安,已称得上是国际都市。"胡食"进入了中国市场,从宫廷到富贵人家几乎全以胡食当餐。帝王与贵戚的影响,使胡食之风成为当时国内饮食的时尚。

汉代人非常喜欢吃胡饼等胡食,《后汉书》记载:"灵帝好胡饭……京都贵戚皆竞为之。"①帝王的胡食之风,带动了大臣、贵戚,也影响着广大市民乡野,全国形成了一个胡食热潮,而影响最广的莫过于吃胡饼了。《太平御览》载,东汉末年,李氏兄弟"作万枚胡饼"以犒劳吕布之军队,这不仅说明胡饼在当时使用的范围之广,而且也真实地反映了当时制作胡饼的能力和水平已相当强。晋代的王羲之年幼时就非常喜欢吃胡饼,甚至在豪门

魏晋砖画面点庖厨图

世族前来相亲时,他仍只是"坦腹东床啮胡饼",而不顾其他,足见其对胡饼的喜爱程度了。

胡饭,也是一种饼食品,是将腌制的酸瓜切成条,再与烤肥肉一起卷在饼中,卷紧后切成二寸长的段,吃时蘸醋芹。许多胡食菜肴如"胡炮肉"等,在上层特别流行。当时的域外胡食,不仅指用胡人特有的烹饪方法制成的美味,有时也指采用原产异域的原料所制成的馔品。尤其是那些具有特殊风味的调味品,如胡芹、胡蒜、荜拨、胡麻、胡椒、胡荽等。它们的引进为烹制地道的胡食创造了条件,也直接促进了汉代及以后面点与烹调术的发展。

2. 面点中奶食的运用

魏晋南北朝时期,虽然是历史上政权更迭最为频繁、混战割据最为酷烈的时期,但在经济文化上却是中国历史上各民族大交流、大融合的时期,反映在饮食文化上也是如此。中原的食品传入四面八方,四面八方各民族的食品汇入中原。

在汉民族的传统饮食中,很少吃乳和乳类制品。魏晋南北朝时期,大批游牧民族入居中原后,将他们食用乳类食品的习俗传入中原。中原居民对乳类食品的态度由最初的疑惧,到后来的喜爱,饮食习惯发生了明显的变化,乳类食品逐渐成为人们经常食用的美味食物。《魏书·王琚传》记载,王琚曾向朋友传授保持皮肤光泽的秘诀,说"常饮牛乳,色如处子"。可见当时的人不但经常食用乳制品,甚至还发现了牛奶所具有的润肤美容作用。在当时中原所制作的面点制品中,环饼、拨饼亦成为鲜卑等族所嗜食。为了使之更适宜本民族的饮食口味,在制法上有所变更,制环饼时改用牛奶或羊奶和面,拨饼制作时则用酪浆和胡麻拌和,经改制后的面食酥松香脆,风味更妙。

① (南朝宋)范晔:《后汉书·五行一》志第十三,中华书局,1965:3272.

第三章 中华面点文化发展简史

南北朝时，人们在做炉饼时已懂得在发酵面中加入鸡蛋、牛奶、牛油（或羊奶、羊脂）、饴糖，烤出来的饼松脆可口，称为"鸡子饼"，或取其形状，称"环饼""截饼"，其中有全用奶油和面的，"入口即碎，肥如凌雪"，其口感的特色正是由于奶食的投入，使口味酥香变化而十分诱人。

第三节 面点制作技艺的大发展

拥有丰厚物质基础的唐代社会，是我国古代文化高度腾飞的时期。无论诗歌、乐舞、书法、绘画都呈现出一种前所未有的恢弘气度与魅力。与此相适应，饮食文化也在吸收前代成果的基础上，不断推陈出新，巧加创造。两宋饮食市场的发展和元代民族文化的兴盛，面点制作技术在各地区、各民族的相互交流中不断发展和提高，从而涌现出了一系列的花样面食和特色面点。

唐代磨面、制饼俑

一、繁荣兴旺的面点制作业

唐宋元时期，是我国饮食业发展的高峰阶段。这时期食品原料大量进入市场，各种规模及不同类型的饮食店铺如雨后春笋般地涌出，活跃在城乡各处，就连个体摊贩也侧重于饮食出售。凡是人群聚集的地方，就有面点店铺为之服务，尤其是城市居民。

1. 面点店铺的供应

这时期，我国绝大多数地区仍以稻米、麦面和小米为主食，但随着种麦面积的扩大和南方稻麦连作制的推广，面食制品愈益成为南北方人民共用的主食之一。特别是随着麦作的发展和饼食的日益普及，面粉加工和面粉消费不断增长，由此带来的面食制作技艺也日趋提高。在这样的情形之下，面点店铺迅速增多，展现出面点制作的大好局面。

唐代长安等城市中已经有不少经营面点的店铺。初唐人马周发迹前曾寄住在长安城一位老妇所开的馎饦店中；有一位名叫窦义的商人曾买下长安西市的一块空闲洼地，"绕池设六七铺，制造煎饼及团子"。此外，《酉阳杂俎》记载上都东市有饆饠肆、长安长兴里亦有饆

锣店,并记载了不少面点食品,如粔籹、寒具等①。这些记载说明,从唐朝初期开始,面点饼食店铺已经比较普遍了。特别是"点心"一词的出现,说明面点店铺经营的繁盛。进入宋元时期,面点店铺的发展已品类多样,具体体现在以下几方面。

经营规模空前扩大。唐代长安、北宋汴京、南宋临安、元大都均有许多面点店,而且还出现了糕饼作坊。两宋时期的饼店,规模小者"每案用三五人擀剂桌花入炉",大者有工匠近百人。就《东京梦华录》中提到名字的包子、馒头、肉饼、油饼、胡饼店铺就不下十家。其中,"得胜桥郑家油饼店,动二十余炉",而开封"武成王庙前海州张家、皇建院前郑家最盛,每家有五十余炉"②。除面点店外,其他的酒楼中也有面点出售,至于摊贩就更多了。临安较汴京有过之而无不及,面点铺甚多,品种数以百计,令人眼花缭乱。唐代长安,大臣上早朝,在路边、街旁很容易买到"胡饼""麻团"之类的食物,当时都市的饮食供应点的分布也是很广的。

经营方式灵活多样。面点经营者有行坊、店肆、摊贩,也有推车、肩挑叫卖的沿街兜售小贩;有面食店经营面食,荤素从食店,卖各种荤素点心小食,也有售某种食物的专卖店(如开封皇建院僧舍旁的"花糕员外"家就专卖各种花糕。其他胡饼店、馒头店、馄饨店、粉食店亦属此类)。《梦粱录》中记载的走街串巷的饮食担子:"沿街叫卖小儿诸般食件:麻糖……芝麻糖……栗粽、豆团、糍糕、麻团、汤团、水团、汤丸、馉蚀儿、炊饼……莲肉……并于小街后巷叫卖。"③这种小卖,大都会里有,中小城市里也有。

面点供应讲究时节。传统节日糕饼丰富多彩,这也是唐宋饮食业的重要特点之一。不同的节日有不同的节食,这已形成了民间饮食的风俗习惯。唐宋时期还出现了时节食店。如《古今图书集成·食货典》第259卷"饮食部汇考三"载张手美食肆就是"随需而供,每节则专卖一物"。它的食单有:"元阳脔(元日,即正月初一),油画明珠(上元油饭,即正月十五),六一菜(人日,即正月初七),涅槃兜(二月十五),手里行厨(上巳,系指三月修禊日),冬凌粥(寒食,是指清明前两日),指天馂馅(四月初八),如意圆(重午,指五月初五),绿荷包子(伏日),

新疆吐鲁番出土——唐代饺子

辣鸡脔(二社饭,系指立春、立秋食品),罗睺罗饭(七夕,即七月初七),孟兰饼馅(中元,即七月十五),玩月羹(中秋,即八月十五),米锦(重九糕,即九月初九),宜盘(冬至),萱草面(腊日,系指冬至后),法王料斗(腊八,即十二月初八)"④。此外,郑望《膳夫录》中"汴中节食"也有同样的记载,这些节日食品的做法虽然不尽相同,但此食俗一直流传至今。

就营业时间而言,唐宋大都市里除日市外,还有早市、夜市。唐方德远《金陵记》载:"富人贾三折,夜方囊盛金钱于腰间,微行市中买酒,呼秦声女置宴。"描写夜市的唐诗也有"夜泊秦淮近酒家""夜市千灯照碧云"等。《梦粱录》载:"早间卖煎二陈汤,饭了提瓶点茶,饭前

① (唐)段成式:《酉阳杂俎》卷之七,中华书局,1981:67-72.
② (宋)孟元老:《东京梦华录》,《景印文渊阁四库全书》(第589册),台湾商务印书馆,1982:143.
③ (宋)吴自牧:《梦粱录》,《景印文渊阁四库全书》(第590册),台湾商务印书馆,1982:111.
④ 《古今图书集成·食货典》第259卷,中华书局、巴蜀书社,1987:847.

有卖馓子、小蒸糕,日午卖糖粥、烧饼、炙焦馒头、炊饼、辣菜饼、春饼、点心之属。"①早市的供应不论晴雨霜雪皆然也。面点供应更加特别的是,"最是大街一两处面食店及市西坊西食面店,通宵买卖,交晓不绝"②。这是一种全天候的营业。

元代大都的食店供应多种多样的面点名馔。其中面食店每日五更便开始营业,据熊梦祥《析津志》记载,街市食店有专门蒸饼和蒸糕的店铺,其中用黄米做枣糕者,多用二三升米做成一个大糕团,摆在案板上,零切而卖,不计多少;有蒸花馒头者,把一串串的馒头用长木杆挑起来,当街悬挂,招徕食客;有卖糖糕者,虽然店铺十分简陋,但在墙面上却铺挂山水画和翎毛画,显得雅气十足。食店中出售的麻泥、科斗粉、煎茄、炒韭、煎饼、馒头、小米团、甜食等面点小吃无不精备。

2. 高超的面点制作技艺

面团调制种类齐全。水调面团制作较广泛,有用冷水和面做成卷煎饼的,有用开水烫面做饺皮的;发酵面团技术普遍使用,在酵汁、酒酵发面之外,酵面发酵法已广为流行,并出现了对碱酵子发面法,如元《饮膳正要》中的饳(蒸)饼即采用此法;油酥面团的制法也趋成熟。苏东坡有诗曰:"小饼如嚼月,中有酥和饴。"宋代《吴氏中馈录》中有"酥饼方"谱,并且制作较为详细,其云:"油酥四两,蜜一两,白面一斤,搜成剂,入印,作饼,上炉。或用猪油亦可,蜜用二两,尤好。"③此饼用油酥、蜜、白面按比例调和制成。这说明在宋代就有较完善的酥面制作技术了。南方的米粉面团也很盛行,既有用米类制作的,也有用米粉制作的,既有松糕和小甑糕、花糕,也有粘质糕如年糕等;还出现了其他面团制品,如用绿豆粉皮包馅制作的兜子与鸡蛋和面包制的金银卷煎饼以及各式杂粮粉面团的栗糕、豆糕等。

馅心品种丰富多彩。经过隋唐,宋元时期的包子、馒头、兜子、馄饨等面点的馅心异常丰富,动植物原料均可使用,口味甜、咸、酸均有。如《梦粱录》所记的包子,就有细馅大包子、水晶包子、笋肉包儿、虾鱼包儿、江鱼包儿、蟹肉包儿、鹅鸭包儿、七宝包儿,等等④。馅心制法还被写进了《居家必用事类全集》,有打拌馅、猪肉馅、熟细馅、羊肚馅、鱼肉馅、鹅肉馅、杂馅、蟹黄馅、七宝馅、菜馅、澄沙糖馅、绿豆馅,等等。在制作工艺上,有以拌和为主的生馅,有经过加热成熟调制的熟馅,其风味各具特色。

成形方法富于变化。这一时期面点成形方法发展较快。面条可以擀切成条,也可以拉拽成宽长条;拨鱼可以用汤匙拨入沸水锅中以成"鱼"形;河漏可用木床(特制有漏孔的器具)压成细条入锅;油酥点可以用模子压成形,然后油炸;馒头可以捏成形,也可以用剪刀在外皮上剪出花样,称为剪花馒头;兜子还可以将馅心放在垫有粉皮的盏中先蒸熟,然后再倒入碟中成为一团;至于寿桃、寿龟、卷煎饼、骆驼蹄、梅花饼、花色点心等多种成形方法交替使用,形态各异,技法多变。

熟制方法多种多样。这一时期的面点熟制方法已有蒸、煮、煎、炸、烤、烙、炒等。这是和砂锅、煎盘、鏊、蒸笼、烤炉的发展分不开的。这些熟制方法的应用,在面点制作中已较完备。如蓬糕、玉灌肺糕的蒸,酥饼、糖薄脆饼的炉烤,酥儿印、糖榧饼的油炸,水团、梅花汤饼

① (宋)吴自牧:《梦粱录》,《景印文渊阁四库全书》(第590册),台湾商务印书馆,1982:110.
② (宋)吴自牧:《梦粱录》,《景印文渊阁四库全书》(第590册),台湾商务印书馆,1982:108.
③ (宋)浦江吴氏:《吴氏中馈录》,《景印文渊阁四库全书》(第881册),台湾商务印书馆,1982:413.
④ (宋)吴自牧:《梦粱录》,《景印文渊阁四库全书》(第590册),台湾商务印书馆,1982:132.

的煮,油馃儿的煎,手饼的烙,炒面粉的炒,先熟后形的雪花酥、云英面饼等,均各具不同的风格特色。

面点质量争奇斗胜。段成式的《酉阳杂俎》前集卷之七"酒食"中载道:"今衣冠家名食,有萧家馄饨,漉去汤肥,可以瀹茗。庾家粽子,白莹如玉。韩约能作樱桃饆饠,其色不变。"[①]此乃以汤清米白显示其优点。许多旧有的面点无论是品种还是花色上都有了新的发展。如胡饼出现以油酥、羊肉、豆豉为馅心的名品古楼子;胡麻饼达到"面脆油香"的境界,受到诗人白居易的赞赏;面条出现了过水凉面槐叶冷淘(槐芽叶捣汁加水和面制成),诗圣杜甫认为吃了有"经齿冷于雪"之感;蒸饼出现了莲花饼馅、玉尖面等品种;馎饦也出现了阔片、细长片、方叶形、厚片等形状。

制作技艺精美有甚。如陶谷《清异录》中所载的《建康七妙》里就有:"齑可照面,馄饨汤可注砚,饼可映字,饭可打擦擦台,湿面可穿结带,醋可作劝盏,寒具嚼着惊动十里人。"[②]这就是说,齑捣得匀细,看上去像镜面,可以照见人影;馄饨的揉面、制皮水平相当高,包入馅心下锅煮不走味,汤不浑浊;制饼的工艺较高,做得很薄很透亮,可以看到被其遮住的字;蒸出的米饭质量好,颗粒分明,柔而不烂;做成的面条下锅煮后韧性较大,就是打起结或像带子那样挂起来也不会断;馓子香脆,嚼在嘴里清脆有声,可"惊动十里人"。虽然有些夸饰,但也足见当时制作面点的技艺水平之高超。

这时期的面点不仅质量高、品种多,而且讲究美化造型。段成式撰的《酉阳杂俎》一书中还记载有用木刻印盒做成的点心——"赍字五色饼",文曰:"赍字五色饼法:刻木莲花,藕禽兽形按成之,合中累积五色竖作道,名为斗钉。"[③]又如韦巨源的《食谱》中,列有一种"生进二十四气馄饨",说这种馄饨"花形馅料各异,凡二十四种",一碗馄饨里有二十四种不同的花样和馅料。该书还记载:"素蒸音声部(面蒸象蓬莱仙人,凡七十字)。"这是讲究的笼蒸饼,要加乳、酪、酥油等,并能做成各种仙女形象,制作技术相当精巧。

二、精美丰富的饼食糕点

隋唐宋元时期的面点与制作技艺已经相当发达,主要表现在主副食的品类丰富以及城乡流动人口的不断增多。各种面点品类的增多,已不断地适应各种类型消费者的不同嗜好及需要,同时也反映当时饮食文化结构上的多层次。从面点制作技艺来分析,其面点品种也达到了相当高的水平。

1. 饼食品种异常丰富

唐代在汉魏的基础上,饼食非常丰盛,并出现了许多分支品目。《说郛》卷九十五中保存了韦巨源的一份《食谱》,其中就有多种花样饼食。如"单笼金乳酥",注云"是饼,但用独隔通笼,欲气隔";又如"曼陀样夹饼",注云"公厅炉";又"双拌方破饼",注云"饼料花角";"八方寒食饼",注云"用木范"。其制饼的用具以及方法都各有不同。《江南余载》卷下记载南唐食目有鹭鸶饼、云喜饼、去雾饼、蜜云饼。《酉阳杂俎》卷七记载有五色饼、皮索饼、肺饼。《鉴诫录》卷十记载有糖脆饼,所引陈裕《咏浑家乐》诗云:"满子面甜糖脆饼。"《云仙杂

① (唐)段成式:《酉阳杂俎》卷之七,上海古籍出版社,2012:41.
② (宋)陶谷:《清异录》,《景印文渊阁四库全书》(第1047册),台湾商务印书馆,1982:924.
③ (唐)段成式:《酉阳杂俎》卷之七,上海古籍出版社,2012:41.

记》卷六说:"开元中,长安物价大减,两市卖二仪饼,一钱数对。"唐代,鉴真大和尚东渡日本时,随船携带的食品中有干胡饼、干蒸饼、干薄饼、捻头等,这些面点食品部分系寺院自制。

南方的主食虽以稻米为主,但由于麦作物的大量种植以及稻麦间作的展开,饼类食品亦见丰盛。《北户录》卷二记载"广之人食品中有……薄夜饼、曼头饼、喘饼、撩丸饼、浑沌饼、夹饼",此外,书中还列出了水溲饼、截饼、麻饼和米饼。其中释米饼云:"广州南尚米饼,合生熟粉为之,规白可爱,薄而复韧,亦食品中珍物也。"①可见,南方人制饼,不仅使用麦面,也使用米粉。从这些饼类食品来看,唐朝的饼食可谓洋洋大观。

宋代的饼食品在继承唐代的基础上,在制作方面进一步分之细化,如蒸饼中就出现了宿蒸饼、秤锤蒸饼、睡蒸饼等不同花色。胡饼模式被保留下来,但被宋人多样改造,有时还被加入肉馅,如市面上流行的白肉胡饼、猪胰胡饼、排炊羊胡饼,都是胡饼的翻新品种。公元1023年,宋帝赵祯登基,是为仁宗。由于"蒸"犯"祯"讳,人们遂将蒸饼改叫炊饼。《水浒传》小说中武大郎卖炊饼,实际上就是蒸饼。

从花色技艺看,就《武林旧事》卷六所载南宋杭州出售的饼类来说,就有羊脂韭饼、七色烧饼、甘露饼、荷叶饼、芙蓉饼、金花饼、焦蒸饼、乳饼、菜饼、胡饼、疏饼、凡当饼、阿韩特饼、醍醐饼等②。这些饼的制作,在选料上、花色品种上都比前代讲究精美。据《清异录》载,五代的莲花饼馅,也流传于宋代,这种饼"有十五隔者,每隔有一折枝莲花,作十五色"③。这种荷花形状的馅饼,反映了古代饼师精湛的技艺。

元代的饼大都是扁平形状的面食,与现代的饼基本没有差别。饼的烹制方法很多,但炉内打烙的"烧饼"逐渐成为便捷食品,元人称之为"火烧"。《居家必用事类全集》介绍烧饼时说,每麦面一斤,加入半两油和一钱炒过的盐,用冷水和面,用木槌压碾,使面有劲。若放在鏖锅上烙熟,饼较硬;若放入塘火内烤熟,则又脆又香。元代的饼花样很多,但大多数都使用专制的炉具进行加工烹制,所以店家把饼归于炉造类④。这些饼食成为当时城乡居民生活中上好的美味食品。

元代江南名士倪瓒在《云林堂饮食制度集》中,谈到家乡的美食饼饵,其风味特色与北方大同小异,只是烹饪更加精细,如"手饼"乃是烫面加少许盐和面,将面擀成小碗口大的饼,在鏊子上燠熟,烙制时以盐水烹之,再以湿布卷覆,以保持口感的软香⑤。吕诚写过《粹饼》一诗,描述了一种更为讲究的南方饼,其诗云:"玉尘团小饼,蔗汁灌中边。素可羞宾席,斋宜供法筵。虚心云片落,登豆雪球圆。"可以看出,这种粹饼皮酥馅圆,周边用蔗汁加工过,吃起来定然可口。

在饼类食品中,比较有特色的饼类中,有受客人喜爱的"蜜+酥"制成的饼,此饼酥香甜净,可以携带,方便食用,是男女老少都爱吃的食品。其"酥蜜饼"云:"面十斤,蜜三两半。羊脂油春四夏六秋冬三两,猪脂油春半斤,夏六两,秋冬九两,溶开,倾蜜搅匀,浇入面搜和匀。取意印花样。入炉熬,纸衬底,慢火煿熟供。"⑥这里根据不同的季节投放不同数量的油

① (唐)段公路:《北户录》,《文津阁四库全书》(第589册),商务印书馆,2006:339,341.
② (宋)周密:《武林旧事》,《景印文渊阁四库全书》(第590册),台湾商务印书馆,1982:248-250.
③ (宋)陶谷:《清异录》,《景印文渊阁四库全书》(第1047册),台湾商务印书馆,1982:918.
④ 王赛时:《中华千年饮食》,中国文史出版社,2002:97.
⑤ (元)倪瓒:《云林堂饮食制度集》,《续修四库全书》(第1115册),上海古籍出版社,2002:613.
⑥ (元)佚名:《居家必用事类全集·庚集》,《续修四库全书》(第1184册),上海古籍出版社,2002:585.

脂,说明当时面点制作水平已较为完善。有"觉驼峰、熊掌皆下风"的"松黄饼",其云:"春末,取松花黄和练熟蜜,匀作如古龙涎饼状,不惟香味清甘,亦能壮颜益志、延永纪算。"①以松花制饼,微香、淡黄色,食之有滑润感,并有祛风益气、收湿、止血等功效。此饼的制作,较早地反映了我国人民食用花粉的经验,这对食品的研究价值较高。

2. 面食糕点花样繁多

面食品,不仅充作正膳主食,而且也普遍作为点心。面食品不仅种类繁多,而且花色多样,用料广泛。其种类有:面条、馄饨、馒头、包子、馉、饤饼、馓、酥、糕、饺子,等等。当时面条的品种日益多样,上面浇有各种配料,如猪油庵生面、鸡丝面、炒鳝面、三鲜面、笋辣面、鱼桐皮面、笋泼肉面、子料浇虾燥面、三鲜棋子面、百花棋子面等,都是居民所喜爱的食品。馄饨也是唐宋时期面食的主要品种。当时的馄饨样式很多,有椿根馄饨、十味馄饨、二十四气馄饨、丁香馄饨等,其中的二十四气馄饨是唐代的名点。到宋代,馒头、包子等市食点心,也是"四时皆有,任便索唤,不误主顾"。《梦粱录》卷十六《荤素从食店》中的馒头品种有四色馒头、笋肉馒头、鱼肉馒头、生馅馒头、杂色煎花馒头、蟹肉馒头、太学馒头、菠菜果子馒头、辣馅糖馅馒头、蟹黄馒头等十余种②。其中以太学馒头最为著名。当时的学生们都以吃食这种馒头为荣。其制法颇为简便,它是将切好的肉丝拌入花椒面、盐等作料成馅,再用发面作皮,制成今日的馒头形状,表面白润光亮,软嫩鲜香。包子的品种有细馅大包子、水晶包子、笋肉包儿、鹅鸭包儿等多种。

吴自牧在《梦粱录》中记载了临安的小食店和街巷叫卖的70多种糕点面食,真实地反映了当时面食制作技艺的状况,除上述记载的品种外,还有:薄皮春卷、笑靥儿、金银炙焦、牡丹饼、枣䴕荷叶饼、芙蓉饼、菊花饼、月饼、梅花饼、开炉饼、寿带龟仙桃、子母春卷、子母龟、子母仙桃、圆欢喜、骆驼蹄、糖蜜果食、果食将军、肉果食、重阳糕、肉丝糕、虾肉包儿、江鱼包儿、蟹肉包儿、峨眉包儿、细馅夹儿、十色小丛食、笋肉夹儿、油蝶夹儿、金铤夹儿、江鱼夹儿、甘露饼、肉油饼、糖肉馒头、羊肉馒头、肉酸馅、千层儿、炊饼、鹅弹、山药圆子、珍珠圆子、金橘水团、澄粉水团、乳糖馉、拍花糕、糖蜜糕、裹蒸粽子、栗粽、金铤裹蒸茭粽、糖蜜韵果、巧粽、豆团、麻团、糍团、糖蜜酥皮烧饼夹子、油炸饼、薄脆、虾鱼划子、常熟糍糕、馉饨瓦铃儿、春饼、芥饼等。这些面点的制作,包括了烘烤、油炸、汽蒸、水煮、油煎等方法。用料也十分广泛,包括面粉、糯米粉、黏米粉、淮山粉、芝麻、栗子、莲子、豆沙、鱼、虾、蟹、猪、羊、鹅、鸭、竹笋、茭白、果子、香花、蔗糖、奶糖、蜜糖、鸡蛋、猪油、奶油等。

元代宫廷中的主食,亦以麦面食品为主,因而各式面点的制作也较为讲究,且多喜与羊肉一起搭配制作。据《饮膳正要》记载,元代宫廷中比较著名的面食主要有剪花馒头、莳萝饺儿、天花包子、荷莲兜子、野鸡撒孙、柿糕等。如剪花馒头,就是用羊肉、羊脂、羊尾子、葱、陈皮各切细,加盐、酱拌作馅料,用发面作面皮,包成馒头,然后用剪刀在生馒头坯上剪出各种花样,或花卉,或鸟兽,上笼蒸熟,然后用胭脂加以点染而成。制成的馒头样式精美柔软鲜香。这已与今日的刺猬包、夹花包相似。

这时期利用水果制作食品也有了新的突破。有一种"柿糕",是将成熟的软的柿子去皮、籽后,揉入面粉、香料和糖,成形后上笼蒸制成熟,其色泽金黄,食之绵软清香,回味

① (宋)林洪:《山家清供》,《丛书集成初编》(第1473册),商务印书馆,1937:8. 算(suàn算):计算用的筹。
② (宋)吴自牧:《梦粱录》,《景印文渊阁四库全书》(第590册),台湾商务印书馆,1982:132。

无穷。

在元代的包馅食品中，饺子逐渐多了起来，当时俗称"角儿"。最常见的有水晶角儿，又叫水明角儿，其面皮中掺入豆粉，馅料用羊肉。《饮膳正要》卷一还记载了莳萝角儿和撒列角儿的包制方法，撒列角儿用羊肉为馅，但要加入韭菜，或使用葫芦、瓠子一类的瓜菜，是荤素原料结合的包馅点心。这对后代点心馅料的发展起到了推广作用。

元代出现了新的食品"兜子"。在《居家必用事类全集》中记述了四个"兜子"食品：鹅兜子、杂馅兜子、蟹黄兜子、荷莲兜子。兜子的制作是放在小盏内蒸制的，以盏来固定形状。书中介绍其制法为："每粉皮一个，切作四片，每盏先铺一片，放馅，折掩盖定，笼内蒸熟供。"[①]兜子食品在当时是十分流行的，而且可以提前做好，客人可以随到随吃，十分方便。

米食糕品的品种更是丰富多变，当时糕点店常见的就有粽子、糖糕、蜜糕、栗糕、麦糕、豆糕、花糕、糍糕、雪糕、枣糕、小甑糕、蒸糖糕、生糖糕、蜜糖糕、线糕、闲炊糕、乾糕、乳糕、社糕、镜面糕、重阳糕以及紫云糕、花折鹅糕、水晶龙凤糕、米锦糕等品种。

从用料上讲，已运用了酥、酪、乳、糖、肉等多种原料，有的甚至把"花"也作为糕点的原料。据《隋唐嘉话录》记载，武则天皇帝在位时，每年花朝日（唐历二月十三日）即三月花开之日朝游上苑，即命宫女采集百花，和米一起捣碎，蒸制成糕，赐给群臣食用，名曰花糕。后来花糕的制法外传至食肆，为人们所爱。各地因之出现许多制作花糕的食铺，有的甚至做得很大。据五代陶谷《清异录》所载：有个糕坊老板，做糕发了大财，花钱买了个员外郎，开封人叫他"花糕员外"。他家做的花糕有满天星（金米、粉伴、夹枣豆）、金糕糜员外糁（外有花）、花截肚（内有花）、大小虹桥（晕子）等。

宋代米糕制作比较注意味道，不仅有甜味、咸味，而且重视多料配制成混合味，或甜中带咸，咸中带甜，或合五味，或合十味于糕中，口味绝无单调之感，形状与色彩也都日趋精雅。宋代科举士人常吃的五香糕是以茯苓、人参、白术、糖和糯米粉为料制成的，故名五香糕。这种糕味甜、香浓、松嫩，营养丰富，还有延年益寿的保健功能。

3. 民族面点的发展

元朝是个统一的多民族国家，当时的中国疆域比汉唐时代更为广阔，这个前所未有的大一统局面的出现，大大促进了国内各地区、各民族乃至中外的经济、文化交流，而这种交往，奠定了各地区、各民族之间饮食面点的大交流，这种现象充分地展示了元时代各民族饮食的新气象、新局面。元代有汉、蒙古、藏、女真、契丹、唐兀、回回、畏兀儿等许多民族，他们的饮食方式各不相同。在文献中，可以看到汉儿茶饭、回回食品、女直（真）食品、西天茶饭、畏兀儿茶饭等名称。多种饮食方式共存，呈现出丰富多彩的局面，这是元代饮食生活的一大特色。

在元朝统治的疆域里，汉族主要从事农业，他们的饮食内容受农业生产的制约，食品以农产品为主，主食以米、面为主。蒙古族在元代处于特殊的地位，他们的食品以家畜肉和奶制品为主。元代的回回，指来自中亚和西南亚信奉伊斯兰教的各民族成员。他们食用的粮食以米、面粉、豆为主，食品中常加各种果仁（胡桃仁、松仁、桃仁、榛仁等）和香料。其他一些民族也各有自己的饮食方式。

① （元）佚名：《居家必用事类全集》，《续修四库全书》（第1184册），上海古籍出版社，2002：564．

从元代宫廷中的饮食面点来看,大都是以蒙古族的面点为主,以牛、羊肉作馅心而调制的馒头、包子、饺子等食品。据《饮膳正要》卷一《聚珍异馔》记载,当时宫廷中的面点主要有仓馒头、鹿奶肪馒头、茄子馒头、剪花馒头、水晶角儿、酥皮奄儿、撒列角儿、莳萝角儿、天花包子、荷莲兜子、牛奶子烧饼等。这些面点所用的馅心主要以羊肉、羊脂为主,然后在里面添加上鹿奶肪、茄子、天花等物和各种必需的调料。元代宫廷中还有两种较有特色的面食,一种叫秃秃麻食,一种叫马乞。前者是用手掌将面按成一个个小薄饼,下锅煮熟;后者是一种手搓面。这两种面都离不开羊肉的组配。当时宫廷中常用的还有"大麦筭子粉",它是用大麦粉与豆粉混合,再加上其他必要的佐料精制而成的。此品做成像算盘子儿样的面食,用羊肉、回回豆、草果以及多种调料做成。蒙古族居民以肉、奶为主要食品,他们在制作各种面点食品时,基本上都要用动物肉、奶等原料。

在《居家必用事类全集》的"庚集"中,还记载了其他民族的食品。其中,"回回食品"中的面点就有设克儿疋剌、卷煎饼、糕糜、秃秃麻失、八耳塔、哈尔尾、古剌赤、即你疋牙、哈里撒等①,这些面点所用原料多为羊肉、酥、酪、蜜、回回豆等,这其中的"卷煎饼"是回汉交融的品种。女真食品中的面点有柿糕、高丽栗糕等。高丽栗糕用栗子粉与糯米粉加蜜拌匀,蒸而食之,这种方法对明清时期的食谱编写具有较大的引导和推广作用。《饮膳正要》中记有畏兀儿茶饭,代表品种有"捌罗脱因",是将白面按成铜钱的样子,煮熟后再加上蘑菇、羊肉、山药、胡萝卜等混合而成的浇头。

14世纪中叶,高丽出版了一本《朴事通》的教科书,其中谈到元大都食肆,说午门外全是好饭店,其中有羊肉馅馒头、素酸馅烧卖、扁食、水晶角儿、麻泥汁经卷儿、软肉薄饼、煎饼、水滑经带面、挂面、象眼棋子、柳叶棋子、芝麻烧饼、黄烧饼、酥烧饼、硬面烧饼等②。当时丰富繁多的面食对高丽人一日三餐的主食产生的影响是很大的。

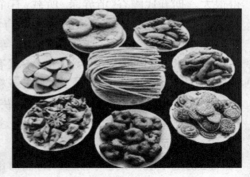

民族面点

元代时期,民族食品得到了不断发展,民族之间的饮食交流也在不断地深入,汉族的许多食品也受到各少数民族的影响,在面点制作方面,取用蜜、酪、油脂的面点食品逐渐增多,许多汉族人以能品尝这样的食品而感到稀罕和高兴。这在明清时期的文字中都有记载。

三、食疗食养面点的发展

关于饮食与医疗之间的关系,我们的先人早已洞悉,并有药食同源之说,即药和食之间本无明显界限,"用之充饥则谓之食,以其疗病则谓之药"。隋唐以来,我国饮食保健的经验进一步积累,食疗饮食专著在唐代进一步发展。

唐代,出现了百岁名医孙思邈的《千金要方》,计30卷,其中第26卷为"食治",后世人称

① (元)佚名:《居家必用事类全集》,《续修四库全书》(第1184册),上海古籍出版社,2002:568.
② 陈高华:《〈朴事通〉所记元代饮食》,中国烹饪,1983(3):181.

之为《千金食治》①。这是我国第一部重要的食疗专著,它综述了前代诸书,系统地把日常饮食之物的防病治病的药用功能做了简要叙述,对后世有良好的影响。

宋朝的养生食疗已经普遍得到广大民众的重视。人们从简单的日常生活出发,悟出了简单的养生方法。如南宋诗人陆游,享年85岁,堪称高寿,他的养生经验即颇重食粥。他有数首诗谈到食粥,其中有一首《食粥》诗最常被人们引用:"世人个个学长年,不悟长年在眼前。我得宛丘平易法,只将食粥致神仙。"其序曰:"张文潜有食粥说,谓食粥可以延年,余窃爱之。"陆游认为其方法简单易行,值得仿效。

到了元代,出现了一部专门探讨食疗和养生的专著《饮膳正要》,这部书的出现标志着我国古代饮食营养学进入了一个高峰。该书把有益于补养身体、防治疾病、简单易行的食疗方剂搜集在一起,堪称我国第一部营养学专著。书中从营养角度提出了不少关于饮食健康的重要观点。如"序"中写道:"保养之法,莫若守中,守中则无过与不及之病。调顺四时,节慎饮食,起居不妄,使以五味调和五脏,五脏和平,则气血资荣,精神健爽,心志安定,诸邪自不能入,寒暑不能袭,人乃怡安……食饮百味,要其精粹,审其有补益助养之宜,新陈之异,温凉寒热之性,五味偏走之病,若滋味偏嗜,新陈不择,制造失度,俱皆致疾。"②这说明,要保持健康,除了营养适当外,还要有严格的饮食卫生制度才行。书中最早记载的"食物中毒"一词,成为医学上的专用名词,一直沿用至今。《饮膳正要》第三卷载有各种食品原料200余种,其中米谷共43种,兽品31种,菜品46种,对每一种食品的性味和作用,都有简单明了的说明。

元大德年间邹铉对《养老奉亲书》进行增补而成一部食疗著作《寿亲养老新书》。邹铉续补了三卷,内容较为丰富,其中也收录了一些食疗面点方,如紫不饦、山药面、羊肉面棋子、糯米糕、茯苓面、山芋面、鸡肉索饼、冬瓜拨刀、鸡子馎等。

从隋唐到宋元,随着医学与饮食的结合和发展,食疗面点不断地涌现出来,在这时期的《食疗本草》《食医心鉴》中均有所记载。食疗面点大抵以动植物食药、面粉为原料,制成馎饦、饼、索饼、馄饨等品种,既可果腹,又可治病,著名的有薯蓣馎饦、生姜末馄饨、羊肉索饼、野鸡肉饼等。宋代的《山家清供》、元代的《饮膳正要》中都有大量用食药制作的面食糕点,并且颇切实用。

第四节 中华面点体系在发展中形成

明清两朝,社会生产力较之前代有了明显的提高。我国面点的发展进入了成熟时期,面点文化也达到了一个辉煌的高度。仅就明清的面点制作而言,其制作技术不断提高,在面团的调制、馅料的加工和食品保藏方法上更加精良,在食品卫生和有关烹饪著作的质量上都较前代大有进步。这时期面点新品种不断涌现,中华面点中的重要品种大体已经出现,面点在饮食中的地位更加突出。随着中外文化的交流,西式面点传入中国,中国的面点也大量传入国外。这时期城市、集镇涌现了许多酒楼、面食店,许多大城市出现了风味餐

① (唐)孙思邈:《千金食治》,中国商业出版社,1985:63.
② (元)忽思慧:《饮膳正要》,上海书店,1989:5.

馆,招待各方人士。饮食点心铺的发展,竞争因素的增强,使得面点制作更讲究色、香、味、形的特点,面点制作技艺更加成熟,它不仅超过前代,而且在中国饮食发展史上大放异彩,起到了承前启后的作用[①]。

一、面点制作技术更加精湛

明清时期的面点制作随着时代的发展已进入新的历史阶段,调制的面团更加多样化,制作的工艺更加精细,调制馅心所用的原料更加广泛,制作的面点食品更是繁花似锦。这时期面点熟制方法比前代进一步提高,主要表现在多种方法的综合使用上。如有的面条要先煮熟,后过水晾干,再经油炸,入高汤微煨而食;有的饼要先烙后蒸,这样就出现了不同的风味。夏天煮制凉糕也较流行。

清代卖吊炉烧饼图

1. 面团调制更加讲究

这时期面团调制水平已达到了一定的高度,并形成了不同风格、不同特色的面团品种,许多制品都有一定的原料规格和数据要求,相对以前的面点制作食谱更加明细化,便于广大面点师们按食谱操作。

(1) 水调面团的调制

调制水调面是最普通的,面粉加水调制即可。明清时期除了原有的面粉直接加水调拌以外,还出现了加入其他辅助料的调制。人们开始讲究在面粉中掺入辅助料,增加品种的风味。如制作"馄饨"的水面配方:"白面一斤、盐三钱,和如落索面,更频入水,搜和为饼剂,少顷操百遍,摘为小块擀开,绿豆粉为粢,四边要薄,入馅,其皮坚。"[②]在和面时掺入了少量的"盐",更增加面团的韧性和延伸性,使面团在擀制时面皮不宜断裂,而且更加薄、坚。"淋饼"的调制是:"调面为糊,入椒苗末、姜屑及盐和匀,一小勺一饼,入油锅炸之,最软美。加入西葫芦丝、冬瓜丝、白菜丝搅匀烙之,曰糊搨,亦佳。"[③]这是将蔬菜丝与面糊一起和制的水面团。

(2) 发酵面团的调制

面点的发酵技术在明代又有了新的发展。元末明初的韩奕在《易牙遗意》卷下"笼造类"中,一开始就记有大酵、小酵、小酵又法三种发酵方法。

这里的发酵面团已有大酵面与小酵面之分,基本接近现代发酵面的制作技术。而大酵所用的发面引子是以糯米煮粥与细曲、红曲、发糟拌和后取"酵种",然后使面团发酵,再制作面点。这种方法较北魏时《齐民要术》中的酒浆发酵法有了很大的改进。清代的发酵面团制作技术已经达到了一定的高度,在调制面团时注重加酵的量和面团的揉功。如"千

① 邵万宽:《明清时期我国面食文化析论》,宁夏社会科学,2010(2):127-130.
② (明)高濂:《遵生八笺》,《景印文渊阁四库全书》(第871册),台湾商务印书馆,1982:669.
③ (清)薛宝辰:《素食说略》,中国商业出版社,1984:50.

层馒头"的制作,"其白如雪,揭之如有千层"①,这是发酵面团制作的又一重要特色。

（3）油酥面团的调制

明清时期的油酥面团制作已十分普遍,在许多烹饪书籍中都有记载。明代的《宋氏养生部》中有"糖酥饼""蜜酥饼""酥油饼""复炉饼""香露饼""一捻酥""透糖"等品种。《饮馔服食笺》中有"松子饼""雪花酥""椒盐饼""酥饼""肉油饼""素油饼"等品种。

进入清代,油酥面团的调制就更加讲究了,对选用的面粉、制作的配方都有具体的要求。如"用山东飞面作酥为皮",故"香松柔腻,迥异寻常"②。朱彝尊在《食宪鸿秘》中对油酥面团说得比较详细,如"炉饼"的要求:"蜜四油六则太酥,蜜六油四则太甜,故取平。"③这里详细而准确地推敲出不同佐料的配方比例,所造成油酥面团的不同味觉效果,已达到了一定的技术高峰。在《调鼎集》中除了一些"单酥饼"品种外,还专门列出了"酥油面食"一项,共 16 个品种,其中不少品种已经使用了"层酥"制作,类似于现代油酥面团的两块酥的"包酥"。

（4）米粉面团的调制

米粉面团是江南地区广泛使用和调制的,在唐宋时江南就有许多特色糕团了。这时期的许多糕团制作更讲究用粉、掺粉、口感和配料,使米粉制品展现出丰富多彩的风格。在明代的食谱中已将"面食制"与"粉食制"分开,《宋氏养生部》中就列出了 24 种粉食品种。而在清代的烹饪食谱中,米粉面团中的糕品,已有不同性质的粉糕,"松糕"则酥松柔软,"粘糕"则黏糯有劲,"风糕"则蜂窝多孔,并讲究用天然色素配色调制。

（5）杂粮面团的调制

利用各种杂粮调制面团在明清时期得到了迅速的发展,这类面点的数量也逐渐地增多起来,特别是明朝时期玉米和甘薯两种植物的普遍种植,为杂粮面点的发展开辟了广阔的前景。如在原有的高粱、豆类、栗子、莲子、山药、芡实等杂粮制品的基础上又增加了玉米和甘薯制作的面点品种。

明代的藕粉、山药粉、莲子粉、葛粉、芡实粉、栗子粉、茯苓粉、蕨粉、芋粉、百合粉的加工已十分普遍,用其制作的面点也较为广泛,这在许多烹饪书籍中都有记载,有些制作成饼,有些制作成糕,有些加工成粥。因这些原料来自广大农村民间,所以城乡居民食用各种杂粮面点确是较平常的事。

明代宋诩在《宋氏养生部》中就记有山药糕、莲药糕、芡糕、栗糕、杂果糕、绿豆粉糕、雪花饼等。高濂的《遵生八笺》中记有山药拨鱼、芋饼、五香糕、煮沙团、玉灌肺、酥黄独方、高丽栗糕方、豆膏饼方等。一方面可以直接用杂粮粉配制做成点心,另一方面可以利用某种果蔬杂粮使其成熟后压成泥蓉调制成点心。如"杂果糕":"炒熟栗去壳,斤半柿饼,去蒂核,煮熟红枣,胡桃仁去皮核各一斤,莲药末半斤,一处春碓糜烂揉匀,刀裁片子,日中晒干。有加荔枝龙眼肉各四两。"④

① （清）袁枚:《随园食单》,《续修四库全书》(第 1115 册),上海古籍出版社,2002:691.
② （清）袁枚:《随园食单》,《续修四库全书》(第 1115 册),上海古籍出版社,2002:694.
③ （清）朱彝尊:《食宪鸿秘》,上海古籍出版社,1990:49.
④ （明）宋诩:《宋氏养生部》,中国商业出版社,1989:204.

2. 馅心制作变化多端

这时期制作面点的馅心很多，荤、素、甜、咸、酸、辣均有，花卉也经常用以制馅，芥菜、青蒜、香菇、冬笋、豆腐干、冬瓜、萝卜、韭菜、松仁、桃仁、芝麻、猪肉、羊肉、鱼肉、虾肉、猪油等都已进入馅料当中，并出现"中用肉皮煨膏为馅"的皮冻冷凝以做汤包的方法。在有些烹饪食谱中，已将"馅料"专列一项单独说明，有二十多个品种。粽子的包裹材料可以用箬叶、竹叶等，而且有不同馅心之别，出现果馅、火腿、豆沙等品种。

（1）蔬菜作馅：《宋氏养生部》中有"新韭饼"，即利用新鲜的韭菜切细，与花椒、胡椒、葱白、酱一起调制成馅。《随园食单》中有"韭合"："韭菜切末拌肉，加作料，面皮包之，入油灼之；面内加酥更妙。"还有用萝卜丝加葱、酱拌和的"萝卜丝汤团"。

（2）畜禽作馅：《饮馔服食笺》中有猪肉制馅的"卷煎饼""肉饼"，也有利用鹅肉作馅的"麻腻饼子"。《金瓶梅》中有"玫瑰鹅油烫面蒸饼"。《随园食单》中有用野鸡肉作馅的"芋粉团"。

（3）泥茸作馅：《饮馔服食笺》中有利用赤豆或绿豆制成的"煮砂团"。《调鼎集》中有"豆沙馒头""豆沙烧卖""豆沙卷""豆沙酥卷""豆糖粉饺""豆沙粽"等。

（4）糖油作馅：《宋氏养生部》中的"酥油饼"（髓饼），是"纳油和面"或"纳蜜和面，或糖和面为馅"制作而成。《饮馔服食笺》有以"糖果为馅"的"水明角儿"。《随园食单》中有"用芝麻屑加糖为馅"的"雪花糕"和"沙糕"等。

（5）椒盐作馅：《饮馔服食笺》和《食宪鸿秘》中都有"椒盐饼"制作。明代的配方是："白面二斤，香油半斤，盐半两，好椒皮一两，茴香半两，三分为率，以一分纯用油椒盐，茴香和面为穰，更入芝麻粗屑尤好。"

（6）水果作馅：《醒园录》中有西瓜、山楂、木瓜、橙子、橘子等制作的糕类。《调鼎集》中有"葡萄糕""枇杷糕"等。

（7）花卉作馅：《宋氏养生部》中有利用松花制成的"松黄饼"。《金瓶梅》中有"玫瑰果馅饼""松花饼"。《醒园录》中有利用蔷薇、桂花制作的糕品。《调鼎集》中有利用玫瑰花、菊花作馅的"春色糖饼""内府玫瑰糖饼""菊花饼"等。

（8）干果作馅：即利用胡桃、松仁、榛仁、瓜子仁、芝麻仁等作馅。《宋氏养生部》中的"蜜和饼""复炉饼""香露饼"等。《养小录》中的"核桃饼"曰："胡桃肉去皮，和白糖捣如泥，模印，稀不能持。蒸江米饭，摊冷，加纸一层，置饼于上。一宿饼实，而江米反稀。"《随园食单》中有"用松仁、核桃、猪油、糖作馅"的"水粉汤团"和"百果糕"等。

馅心的调制是面点口味的关键，面点的价值也取决于馅心的用料和配制。明清时期的馅心制作以比以前更加讲究，在配制的原料方面讲究多料组合，更利于口感和触觉。

糕点摊贩

3. 面点成形方法多样

制作面点除一般的包捏外，擀、切、叠、搓、抻、裹、卷、模压、刀削各显其妙。明代已出现缠在手指上的押面。刀削面在清代也很有名。模压法在此时更为流行，如杭州制作的金

团,就是把调和好的米粉用"桃、杏、元宝之状"的木模压成的,擀、卷、叠等法也有发展,千层饼、蓑衣饼就是经过多次擀、卷、叠后制成。烧卖的形状不仅有普通立式的"松柏"外形,还有"梅花"的"稍梅"、桃花形的"桃花烧卖"和月牙形的"月牙烧卖"等[1]。

这时期的面点形状是较丰富的,将各式面点制成多种多样的外形,如芙蓉叶形、茭白形、梳子形、元宝形等。"芙蓉叶":"用白糯米磨细粉,蜜和薄洒溲粉蒸熟,匀生粉为馎,擀薄片摺切,范芙蓉叶状暴燥,置沸油内煎熟。掺以砂糖面糖香少许。"[2]"玉茭白":"用白糯米粉一升,干山药粉半升,芋魁劂去皮,捣糜烂,和水滤去汁,溲二物揉实,长若茭白状,暴燥。取香油一斤,蜜一斤,同煎肥,复以蜜染。取炒熟芝麻衣之。"[3]"梳儿印"是将面粉与绿豆粉掺和做成筷子头大小,再用小木梳按出花纹,点心小巧可爱:"生面、绿豆粉停对,加少薄荷末同和,搓成条,如箸头大,切二分长。逐个用小梳掠齿印花纹。入油炸熟,漏勺捞起,乘热洒白糖拌匀。"[4]"粉元宝":"米粉磕成小元宝,如豆大,候干,入清鸡汤煮熟,配菜作汤,正月宴客。或糯米染黄色,或小米研粉做小元宝,即名'金元宝'。"[5]这些各不相同的面点造型,有的小巧可爱,有的玲珑剔透,观之,真让人不忍动箸。这也充分体现了明清时期广大面点师制作技艺的高水平。

面点食品包馅或不包馅后装入"印模"中压印成型,明代是一个关键时期。进入明代后,许多面点的制作都依赖于印模成型,不仅糕团店内应用,而且民间家庭应用也很平常。这在明代食谱类书中都很常见:《易牙遗意》中的薄荷饼;《遵生八笺》中的松子饼、白闰方(甘露筋)、豆膏饼方等;《宋氏养生部》中的蜜和饼、蜜酥饼、松黄饼、蒲黄饼、雪花饼、香花、松花、糖花等。如"薄荷饼":"头刀薄荷连细枝为末,和炒面馎六两、干沙糖一斤,和匀,令味得所。入脱脱之。"[6]此"入脱脱之",即是指放入模子中压一下再脱出。再如"蜜和饼":"用面炒香熟,罗细乘热和蜜及少汤,同碾去皮胡桃、榛、松仁,范为饼。"[7]这"范为饼",即在木模上制成饼。这种利用印模制作的面点,在民间最普通的就是端午节的"绿豆糕"和中秋节的"月饼"。

古代印模多为木质的,以杜梨木所刻为多,大小不一,有圆形、正方形、椭圆形、莲花形、六边形等。印模的运用,是古代食品标准化、规格化的生产制作成果,这种方法既简单又实用,既加快了制作速度,又保证了产品的规格和质量,有一举多得之效。它保持了面点食品的规格一致、大小均匀,特别是印模内的花纹与字形的不同,内模的形状不同,形成了外形变化、风格多样、整齐美观的多种风格特色。

4. 面点品种更加精美

明清时期的面点品种已接近现代面点之类,许多品种的制作已达到相当高的水平。这在《随园食单》中已得到充分的展现,在书中"十二项"食单中随处可看到袁枚对各家烹制的食品进行的品评,其用语丰富多彩:有最佳、最精、最鲜、绝妙、绝品、最有名、极鲜、极佳、更

[1] 邵万宽:《明代特色面点制品考释》,农业考古,2013(4):257-261.
[2] (明)宋诩:《宋氏养生部》,中国商业出版社,1989:58.
[3] (明)宋诩:《宋氏养生部》,中国商业出版社,1989:59.
[4] (清)顾仲:《养小录》,《丛书集成初编》(第1475册),商务印书馆,1937:14.
[5] (清)佚名:《调鼎集》,中国商业出版社,1986:763.
[6] (明)韩奕:《易牙遗意》,《续修四库全书》(第1115册),上海古籍出版社,2002:632.
[7] (明)宋诩:《宋氏养生部》,中国商业出版社,1989:50.

佳、更妙、尤佳、尤妙、精绝无双、鲜妙绝伦、甚佳、甚妙、甚精、为佳、为妙、亦佳、亦妙等语。这些都是这位美食家品尝后认可的精美食品。如针对点心形状的描述,"陶方伯十景点心":"奇形诡状,五色纷披,食之皆甘,令人应接不暇。"①在点心味美精致方面如"小馒头小馄饨":"作馒头如胡桃大,就蒸笼食之,每箸可夹一双,扬州物也。扬州发酵最佳,手捻之不盈半寸,放松仍隆然而高。小馄饨小如龙眼,用鸡汤下之。"②"萧美人点心":"凡馒头、糕饺之类,小巧可爱,洁白如雪。"③以上的馒头、馄饨、糕饺都以小巧精致的特色取胜。面点食品在口中咀嚼时的触感,如"扬州洪府粽子":"食之滑腻、温柔,肉与米化。"④又"三层玉带糕":"以纯糯米粉作糕,分作三层:一层粉,一层猪油、白糖,夹好蒸之,蒸熟切开。苏州人法也。"⑤《醒园录》中的"松糕":"要用红的,加红曲末;要绿加青菜汁;要黄加姜黄。"⑥此讲究色泽美观、层次清晰,以色、形媚人也。

山东、陕西等地的薄饼,"薄若蝉翼,大若茶盘,柔腻绝伦";清代北方的抻面已能拉出三棱形、中空的以及细如线的许多品种,显示出面点师的技艺精湛、面艺高超。

5. 面条制作技艺的发展

(1) 利用"食物+面粉"擀制成面条

进入明代,面条的制作水平进一步得到了发展,人们不仅仅是利用面粉直接擀制成面条,而是在和面时将面粉中掺入多种不同原料一起制成面团,增加了面条本身的口感,使面条品种大放异彩。如《宋氏养生部》中就有"鸡面""虾面""鸡子面""豆面""莱菔面""槐叶面""山药面"诸种,这是在唐代"槐叶面"基础上的再发展。明代特色面条的制作进入了一个发展高峰期,人们在和面时加入不同的荤素原料,其口感别有风味。正如清人李渔所说:"南人食切面,其油盐酱醋等作料,皆下于面汤之中,汤有味而面无味,是人之所重者不在面而在汤,与未尝食面等也。予则不然,以调和诸物,尽归于面,面具五味而汤独清,如此方是食面,非饮汤也。"⑦在宋诩的记载中,将鸡肉糜、虾肉糜、鸡蛋、黄豆面、白莱菔(煮熟制糜)、槐叶、山药(泥)分别与小麦面粉一起和面擀制成的面条,风格各异,风味多变。

明代以动物性原料制糜与面粉一起调和面团,擀制、切成面条,这是面条史上的一大创举。既吃面又食汤,面有味汤有料,可以说是面条制作中的珍品。

到了清代,文学家李渔记载的"以调和诸物,尽归于面,面具五味而汤独清"的"五香面""八珍面",则在和面时掺入鸡、鱼、虾之肉及笋、蕈、芝麻、花椒之物,都是以面条本身味的变化魅人的特色面条。

(2) 制面绝技——抻面技术的发端

抻面,号称我国面食制作中的"绝技"。一块面团,通过抻拉变成了细如发丝的面条。根据记载,抻面技术在明代就已出现。在《宋氏养生部》中,第一次记录了"抻面"的制作方

① (清)袁枚:《随园食单》,《续修四库全书》(第 1115 册),上海古籍出版社,2002:694.
② (清)袁枚:《随园食单》,《续修四库全书》(第 1115 册),上海古籍出版社,2002:694-695.
③ (清)袁枚:《随园食单》,《续修四库全书》(第 1115 册),上海古籍出版社,2002:694-695.
④ (清)袁枚:《随园食单》,《续修四库全书》(第 1115 册),上海古籍出版社,2002:696.
⑤ (清)袁枚:《随园食单》,《续修四库全书》(第 1115 册),上海古籍出版社,2002:694.
⑥ (清)李化楠:《醒园录》,《中国本草全书》(第 109 卷),华夏出版社,1999:563.
⑦ (清)李渔:《闲情偶寄》,上海古籍出版社,2000:273.

法:"搋面①:用少盐入水和面,一斤为率。既匀,沃香油少许,夏月以油单纸微覆一时,冬月则覆一宿,余分切如巨擘,渐以两手搋长,缠络于直指、将指、无名指之间,为细条。先作沸汤,随搋随煮,视其熟而先浮者先取之。齑汤同煎制。"②

明代的抻面之法已精工独到,从简短的制法中可以看出这样几个关键点:一是考虑到夏、冬之季由于气候不同,和面、饧面时间有异,这是温度的变化所致。二是考虑到和面的劲道,在水中增加了少量的盐分,使其面团在拉抻时具有很好的延伸性。三是描绘了拉扯面的方法,缠络于指间,拿住面团的两端,上下抖动、拉扯,使其均匀地溜条和出条。四是现扯现煮,煮至浮者先捞起,以保证面条的筋道与爽滑。这五百年前的制作方法与今日抻面制作如出一辙,充分说明那时的"抻面"制作已达到相当高的水平。

二、面点制作空前活跃

在面点制作规模上,明清时期的面点比前代又前进了一大步。在明清皇帝用膳的机构御膳房中,专门的饼师较多,皇帝也常以糕点赏赐下属,故民间也以此相互馈赠。这在明清时期的古籍和小说中都有体现。明代抗倭英雄戚继光,在战场上曾以"光饼"充作军粮,可见当时面点生产已具有相当大的规模。相传今日光饼中所以有一圆孔,即系当时供士兵穿绳悬挂之用(清代施鸿保《闽杂记》)。

1. 南北面点琳琅满目

明清时期名厨辈出,美食家众多,有关面点的著作尤为丰富,是这一时期烹饪发展的最好说明。这些烹饪著作列举的南北面点,不仅内容广泛,而且食品繁多,很多书中都有专门章节涉及面点。

经过历代的发展,明清时期,中华面点的风味流派已基本形成。北方地区精于做杂粮和麦面点心,南方地区擅长制粉面品。这时期全国各地的面点制品丰富多彩,如明蒋一葵《长安客话》中共记载水瀹、笼造、炉熟的三类面点27种,有蝴蝶面、水滑面、托掌面、切面、挂面、饸饹、冷淘、温淘、毕罗、蒸卷、馒头、包子、烧饼、火烧、酥饼,等等。清代北京的面食名品更多,有豌豆黄、驴打滚、萨其马、芙蓉糕、龙须面、小窝头,等等。再如苏州,明清时糕团异常有名,明人韩奕在《易牙遗意》中曾记述了20余种江南名点,仅清代顾禄《清嘉录》所记就有年糕、重阳糕、圆子、油馓、糍团、青团、冬至团等,其中年糕又分为方头糕、糕元宝、条头糕等品种。此外,山西的刀削面、揪片、高粱面,山东的煎饼、饺子、油馓、抻面、刘方伯月饼,扬州的包子、浇头面、运司糕,广州的炒米饼、糯米糍、鸡春饼、油炸糖环,苏州的软香糕,杭州的百果糕,南京的白云片,安徽泾县的天然饼等,都是当时有代表性的地方名点名吃。

在鹤云的《食品佳味备览》中,作者总结各地的面点特色说:"保定府的山楂糕好,河南的茯苓夹饼和状元饼皆好,天津的炸糕好,上海的松子糕好,汉川的空心饼好,都中致美斋的小烧饼好,汉口的小油果好。"

西北秦人的"托面",花香、面香,风格独特,取面糊与各种花卉、蔬菜丝相配,食之松软有特色。"以花瓣或菜之嫩者,裹以面糊,入油锅炸之,谓之托面。朱藤花、玉兰花、牡丹花、木槿花、荷花、戎葵花、蜜萱花、倭瓜花,皆可作。牡丹、玉兰稍苦,荷花戎葵稍韧,倭瓜花最

① 搋面,即扯面、拉面。
② (明)宋诩:《宋氏养生部》,中国商业出版社,1989:39.

佳。菜则嫩香椿、嫩红苋叶、嫩同蒿叶之类,皆可作也。"①

在徐珂的《清稗类钞》中,记载着全国各地许多驰名面点的做法,其中有沙糕、豌豆黄、神糕、云英糕、脂油糕、雪花糕、广寒糕、三层玉带糕、玉兰花饼、蓬蒿饼、广东盲公饼和老婆饼等。

这一时期新出现的面点品种也较多,主要有春卷、青糕、青团、火烧、锅盔、月饼、油条,等等。其中,春卷从元代开始方才叫春卷;青糕、青团为江南清明祭祖食品,以青草汁拌和米粉蒸成;火烧为烤烙成的面点,明清已经有名;锅盔为一种大型的烙饼,也是明清时方才出名;月饼在宋代出现名称,但与中秋联系起来,并出现多种名品却是在明清之时;油条传说是宋人因痛恨汉奸秦桧而作,但明清时方出现制法和名称。

清代煎饼风俗画

在糕点制作方面,出现了一些制作高手。生于乾隆年间的萧美人,是江苏仪征人,天生美貌,制作点心独树一帜。她心灵手巧,精通糕点技艺,所制点心远近闻名。清代大文人、美食家袁枚曾特别向她订购花色不同样的美点,并在其所著的《随园食单》中进行了描述。同时代的诗人吴煊也非常欣赏萧美人的手艺,曾赋诗盛赞:"妙手纤纤和粉匀,搓酥掺拌擅奇珍。自从香到江南日,市上名传萧美人。"

明清时期江南旅游船宴的盛行,利用米粉面团包捏馅心制成的各式各样的花草鱼虫、瓜果菜蔬、禽畜兽类等形状的"船点",或罗列于盘中,或点缀于糕上,或映现在菜肴旁,真是妙不可言。"船点"的制作,不仅形状酷似,还重视点心的色彩,但多用天然色素,如红曲汁、小麦叶汁、青草汁、鸡蛋黄、玫瑰、南瓜、饴糖等。这在当时已成为一种专门的风味食品,并受到游客的普遍喜爱。

2. 民族面点的发展

明清时期兄弟民族的饮食交流比前代活跃,许多城市不仅有汉食,而且有大量少数民族的风味面点。北方以畜牧业为主的蒙古族人民,由于明朝战争遭到严重的破坏,每到春荒时,除打猎外,以"一牛易米豆石余,一羊易杂粮数斗"②。明朝时期,由于灾荒和战争的影响,蒙古族人收留和招来大批汉人到漠南地区耕种,汉人带来了农具、种子和农业生产技术,促进了蒙古地区农业的发展,种植的农作物有麦、谷、豆、黍、秫、糜子等。明代蒙古族的食物就有用牛羊的奶汁制作奶油、奶干、奶豆腐为食品。由于明代中后期农业的发展,食物中的米、面、杂粮日益增多,以肉汁煮粥、以乳和面③,以此制作的饭、面食品也逐渐地多了起来。

清代满族的日常主食,以面食为主,品种多样,风味独特。制作面点的原料主要有麦

① (清)薛宝辰:《素食说略》,中国商业出版社,1984:50.
② 王崇古:《酌许庵王请乞四事疏》,《明经世文编》卷三一八,中华书局,1962.
③ 张景明:《中国北方游牧民族饮食文化研究》,文物出版社,2008:83.

子、玉米、高粱、粟等。满族的面食主要被加工成饽饽、打糕等类。据《清朝野史大观》记载："满人嗜面，不常食米。今日所食者，种类极繁，有炕者、蒸者、炒者；或制以糖，或以椒盐，或作龙形、蝴蝶形以及花卉形。另有一种，中有肉馅。此外有酱数种。"①因满族统称面制品为饽饽，故饽饽的品种极多，有萨其马（满语）、豆面饽饽、搓条饽饽、苏叶饽饽、椴叶饽饽、牛舌饽饽、豆面卷子（俗称"驴打滚"）、马蹄酥、肉末烧饼、豌豆黄、波罗叶饼等。糕点是满族的传统食品，主要有芙蓉糕、绿豆糕、五花糕、卷切糕、凉糕、风糕、打糕、馓糕、炸糕、淋浆糕等多种，被后世誉为"满点汉菜"，足见其面点制作技术之高超。

回族饮食在清代得到了发展，有创办于光绪年间的江苏南京蒋有记餐馆、湖南长沙李合盛餐馆、天津白记饺子馆、北京东来顺羊肉馆，还有创办于清末的西安老孙家牛羊肉泡馍馆，等等。这些清真餐馆分布地区广泛，在全国各地颇有影响，既带动了一大批食客，也创制了不少新的面点品种。当时比较有影响的如西安的牛羊肉泡馍、沈阳的马家烧麦、济南的马蹄烧饼、开封的牛肉烩馍、云南的烧饵块等回族面点，在清代均已制作售卖。

这一时期富有特色的少数民族面点还有朝鲜族的打糕，回族的馓子、钇饹子（一种带馅烙饼）、羊肉饺，蒙古族的肉饼，藏族的糌粑，壮族的荷叶包饭，维吾尔族的馕，白族的米线等。它们与汉族饮食一起形成了前所未有的饮食市场。这些民族食品在汉族中广为流传，汉族古老的食品如麻花、饺子等又成为其他民族的节日佳肴。各民族人民之间的制作交流，使我国面点制作更为考究。

3. 节令面点十分兴旺

明清时期，我国节日所食面点已基本定型。每逢节日，都有应时的面点出现。有些习俗至今仍保留在北京市民的生活中。如明代刘若愚在《明宫史·火集》记道："正月初一日正旦日，五更起……饮椒柏酒，吃水点心，即'扁食'也。或暗包银钱一二于内，得之者以卜一岁之吉。"立春之时，吃春饼和菜；二月"吃黍面枣糕，以油煎之，或以面和稀，摊为煎饼"；三月"吃烧笋鹅，吃凉糕，糯米面蒸熟加糖碎芝麻，即糍粑也"；四月"吃笋鸡，吃白煮猪肉……拌饭，以莴苣大叶裹食之，名曰'包儿饭'"；五月初五日午时，"吃粽子，吃加蒜过水温淘面"；六月初六及初伏、中伏、末伏日吃过水面；八月自初一日起，即有卖月饼者，至十五日，家家供月饼；九月"吃花糕"；十月"吃牛乳、乳饼、奶皮、奶窝、酥糕、鲍螺"；十一月吃羊肉包扁食、馄饨；十二月二十四日"祭灶"，蒸点心办年等。这些虽是应时应景之食俗，却反映了当时的饮食时尚和明代社会的饮食水平。

明代节日食品已较普遍，且纷繁如锦，这在其他作品中也有记载。如描写明代风俗画卷的《金瓶梅》中，也有正月、元旦吃早点心，元宵节吃元宵、团圆饼、玫瑰元宵饼等节令细点，五月初五端午节，吃各色纱小粽子，八月中秋节有赏月、拜月、吃月饼的风俗，重阳节饮菊花酒、吃螃蟹、吃玫瑰果馅蒸糕、蘸着白砂糖，腊月初八吃粳米放着各样榛松栗子、果仁、玫瑰、白糖粥儿，等等。这都充分说明了明朝时期我国的岁时风俗食品已基本上形成了格局。

明清时期，江苏苏州面点的发展已达到了一定的高峰。这时期苏州已是东南最繁华的都会之一，糕团点心生产已形成独立的手工行业，由前店后坊经营。《姑苏志》《苏州府志》《吴门表隐》等志书中，有许多苏式面点的名称记载，其品种丰富多彩。据顾铁卿《清嘉录》

① 小横香室主人：《清朝野史大观》，上海科学技术文献出版社，2010：138.

载:苏州民俗中,四时八节涉及面点节物、享神、祭祖、馈礼、膳食的有二十八项。当时苏式面点传统品种不下一百三十种,并划分为炉货、油面、油氽、水镬、片糕、糖货、印板七类。在节俗中,正月拜春,搓粉为圆而食之,春前一日有"应时春饼"。二月二日春正饶,撑腰相劝啖花糕,是日以隔年糕油煎食之,谓之"撑腰糕"。三月青团、焐熟藕,儿童对鹊巢支灶,敲火煮饭,名"野火米饭"。四月立夏见三新,家设樱桃、香梅、榈麦供神享先,食蚕豆是日尝新。五月,市肆以菰叶裹黍米为粽,谓之馌糉。研雄黄末,屑蒲根和酒以饮,谓之雄黄酒。闾、胥两门,南北两濠,及枫桥西路水滨皆划龙船。六月,瓜茄落苏笋来坐。三伏天,街坊叫卖凉粉、鲜果、瓜藕、芥辣索粉,皆爽口之物。七月,立秋西瓜,七夕市上卖巧果。八月,姊妹走月亮。中秋节令食月饼,十五夜则偕瓜果以供,祭月筵前。二十四日煮糯米和赤豆做团,祀灶,谓之糍团。九月重阳登高,居人食米粉五色糕,名重阳糕。十月,乡田人家以草药酿酒,谓之冬酿酒。湖蟹上簖,居人以买相馈送,汤炸而食,故谓之炸蟹。十一月,冬至大如年,比户磨粉为团,以糖、肉、菜果、豇豆沙、萝蔔丝为馅,名曰冬至团。十二月,八日为腊八,居民以菜果入米煮粥,谓之腊八粥。俱以备年夜祀神,备黍粉和糖为糕,曰年糕,馈遗亲朋等①。清代,在全国各地有关节日面食史料的例子就更多了,这里就不一一赘述。

三、面点市场更加繁荣

1. 民间面点市场的繁盛

明清时期是中华面点发展的成熟时期,这时期少数民族与汉族面点相互交融,制作技术已不断丰富和提高,面点新品种不断涌现。据清代杨米人所作《都门竹枝词》载:"日斜戏散归何处?宴乐居同六合居,三大钱儿买好花,切糕鬼腿闹喳喳。清晨一碗甜浆粥,才吃菜汤又面茶,凉糕炸糕聒耳朵,吊炉烧饼艾窝窝。叉子火烧刚买得,又听硬面叫饽饽,烧麦(卖)馄饨列满盘,新添桂粉好汤团。"由此可见,那时出卖食品的店铺就用不胜枚举的各式面点供应食客。

民间市井食品是随着贸易的兴旺发达而迅速发展起来的。进入明清时期,以大中型城市为中心,社会上对饮食的各种不同的需要相对集中,促使面点制作技术迅速发展。相关烹饪史料说明了这一点。如清代京城北京的饮食面点,汇集了全国面点的精品。乾隆二十三年,潘荣陛所写的《帝京岁时纪胜》说,"帝京品物,擅天下以无双"。"至若饮食佳品,五味神尽在都门……京肴北炒,仙禄居百味争夸;苏脍南羹,玉山馆三鲜占美。清平居中冷淘面,座列冠裳;太和楼上一窝丝,门填车马。聚兰斋之糖点,糕蒸桂蕊,分自松江;土地庙之香酥,饼泛鹅油,传来浉水。佳醪美酿,中山居雪煮冬冸;极品茶芽,正源号雨前春芥。"②这时期,都市饮食市场上繁花似锦,高、中、低档饭店、食摊都有各自的食客,其面点食品之多,为中国各地面点之最,这为以后中、小城市的面点发展开辟了广阔的道路。

长江下游的扬州、苏州、南京,自古饮食文化发达,李斗《扬州画舫录》记载清代扬州"茶肆甲于天下,城市外,小茶肆,皆面馆小吃,每旦络绎不绝"。苏州面点在宋代就闻名遐迩,清代顾禄所撰《桐桥倚棹录》卷十中记载的苏州点心制作情况:"有八宝饭、水饺子、烧卖、馒头、包子、清汤面、卤子面、清油饼、夹油饼、合子饼、葱花饼、馅儿饼、家常饼、荷叶饼、荷叶卷

① (清)顾禄:《清嘉录》,中华书局,2008年版,根据卷一至卷十二应时食品内容整理。
② (清)潘荣陛:《帝京岁时纪胜》,《续修四库全书》(第885册),上海古籍出版社,2002:679-681.

饼、薄饼、片儿汤、饽饽、拉糕、扁豆糕、蜜橙糕、米丰糕、寿糕、韭合、春卷、油饺等,不可胜纪。"①南京夫子庙的面点小吃,早在南北朝时期就有一定的规模,明清时期茶坊、酒肆、面点、摊点比比皆是,其品种琳琅满目,历久不衰。在秦淮河一带,最有名的茶食店有利涉桥的"阳春斋"和淮清桥的"四美斋"②,以把茶食装饰精美宜于款客魅人取胜。这里辅佐零食有酱干、花生、瓜子、小果碟、酥烧饼、春卷、水晶糕花、猪肉烧卖、饺儿、糖油馒首等(棒花生《画舫余谭》)。据陈作霖《金陵物产风土志》介绍,在南京,果饵中的煮熟菱、藕、糖芋,粉粢中的茯苓糕、黄松糕、甑儿糕等都由"市人担而卖之"。又有油炸小蟹、细鱼,炸面裹虾的虾饼,炸藕团为藕饼,担到市巷去卖,并摇小鼓为号,人们闻声出买。

明清时期的面点制作,以宴席面点的要求最高。宴席面点讲究味鲜香、形精美,提倡粗料细作,注重美食美色。厨师们凭着高超技艺,将这些不同的皮和馅加以千变万化的组合与造型,制作各式各样的花样面点品种。民间的大众化面点,品种繁多,口味鲜香,为群众所喜闻乐见。将当时的面点进行汇总分类,可分为蒸制式、水煮式、煎贴式、焙烙式、烩焖式、烘烤式、炒爆式、炸余式、凝冻式等类型,其品种丰富多样,异彩纷呈。

2. 面点制作与中外交流

明清时期的商业繁盛,北京、南京、成都、汉口、苏州、杭州、松江都是商业繁盛的地方。这时期的对外交流也更加频繁。明代成祖永乐派三保太监郑和七次下西洋,前后达27年,游历37个国家,由太平洋而达大西洋彼岸,在当时的航海史上确是一件了不起的大事。这件事对于促进中外文化交流无疑是有益的。明代基督教进入中国,中国食品又引进了番食,如番瓜(南瓜)、番茄(洋柿子,南美传入)、番薯(山芋的良种,从吕宋传入)等。印度的笼蒸"婆罗门轻高面"、枣子和面做成狮子形的"木蜜金毛面"等,也在这时传入。

随着中外饮食文化的交流,不少西洋传教士远渡重洋来到中国。他们不仅在华进行宗教活动,而且还在中国传播西方饮食文化。明朝天启二年(1622年)来华的德国传教士汤若望在北京居住期间,曾用以"蜜面和鸡卵"为原料的"西料饼"来款待中国同事,食者皆"诧为殊味"。在清代李化楠的《醒园录》中记述了许多特色点心,其中的"蒸西洋糕法"和"蒸鸡蛋糕法"采用了西方的蛋糕制作技术。文学家袁枚在《随园食单》中记载了杨中丞的"西洋饼"为"白如雪、明如棉纸"。晚清,西方的面包、布丁等品种传入我国,布丁,"为欧美人食品,以面粉和百果、鸡蛋、油、糖蒸而食之,略如吾国之糕。近颇有以为点心者"。面包,为"欧美人普通之食品也,有白、黑二种,易于消化,国人亦能自制,且有终年餐之而不精食者"。通过中外饮食交流,中国的面条、馒头等多种面食也相继传到国外,从而更加促进了中华面点的发展。

第五节 近现代面点技术的发展与提升

从民间来看,民国时期的面点制作水平,在晚清的基础上总体变化不大。战争的动乱,使人民的生活水平难以安宁。而在后方,情况就大为不同,广州有奢华的"满汉全席",南

① (清)顾禄:《桐桥倚棹录》卷十,中华书局,2008:373.
② 来新夏:《清代前期江浙地区的饮食行业》,《烹饪史话》,中国商业出版社,1987:208.

京、重庆有名贵的"燕翅宴"。在这些豪华的宴席上,所配置的点心也非同一般,其制作的工艺力求精湛、造型力求多姿、口味力求多变,这也导致了这时期的面点制作水平的不断提高[①]。新中国成立以后,中国餐饮业发生了重大的变化。在党和政府的重视关怀下,各地面点师通过对前辈技术的不断总结、交流和创新,使我国面点制作技术不断地丰富完善,多姿多彩的面点品种已成为全国各族人民不可缺少的主食品和佐餐食品。

一、民国面点技术的发展与提高

1. 面团的调配更加丰富

民国的面点是在明清面点制作的基础上发展的。当时一些新开业的饼店、面店、小吃店为了招揽生意,与同行竞争,在质量上严格把关,并注重点心的特色。在面点面团的调制上,讲究在和面时掺入辅助料,增加品种的风味。米粉面团的制作注重美观、可口。松质糕讲究酥松,黏、散均匀,粘质糕制作黏实、糯爽,并利用天然色素调配糕点色泽和不同的辅助料配制成品。松糕如"甑儿糕"用白糖和糖油与米粉和制,是小孩的最爱;海棠糕是用糯米粉配上天然色素调成粉红色,加糖、玫瑰、松子、豆沙等,小巧秀雅,色泽艳美,诱人食欲;玫瑰糕、重阳糕等粘质糕镶嵌着各式果脯、撒上红绿丝,星星点点,引人垂涎。发酵面的用酵和揉功独到,如南京刘长兴的薄皮包子、奇芳阁的什锦素菜包、无锡的小笼包等,各有不同,有的面团筋道,有的面团暄软;在面团特色上,对发酵面已经有很高的技术和要求,有大发面,有小发面,如南京的什锦素菜包,一笼上桌,在雾气蒸腾的弥漫中现出绿洲点点,使人悦目,难怪老食客雅称"翡翠",食之,那一股爽口香鲜美味,使人食欲大振。

广州的"娥姐粉果",面团的调制十分讲究,把晒干的大米饭磨成粉,用开水和面做皮,然后包上馅心供客人品尝,无不称奇。由此粉果渐渐被官僚们传扬开去。而"沙河粉"的面团制作,也是独具匠心:选用黏性适中的黏米,用清洁甘甜的白云山水磨制粉浆;烹制时,兑浆水量适度,讲究火候,所做之粉,薄而透明,韧而滑爽,可与不同辅料烹制而成。

2. 馅心的调拌技术独到

民国时期的面点馅心调制多变,风味多样。北方的猪肉馅掺入多量的水,用力搅拌均匀,肉馅吃水后包制,使其汤卤丰富,口感鲜嫩;而南方的肉馅调拌中加入了"肉皮煅膏为馅"的皮冻,应用已更加普遍。江苏的小笼包子汁多肥嫩,美味可口,食之令人回味,是"皮冻"产生的效果。江苏淮安河下镇文楼面馆制作的文楼汤包,其馅心是一种加汤肉馅,后改用螃蟹、母鸡、猪肉等原料制成汤馅,用水调面制皮做成汤包。此馅重在汤多,用二两馅心,成熟后每盘装载一个,动作要轻而迅速。包大皮薄而不破,口张汤满而不溢,用汤制馅,独创一格,肥厚鲜美,爽滑不腻。食时佐以姜末、香菜、香醋则味更佳。

南京奇芳阁的什锦素菜包,是选用鲜嫩的菠菜或青菜用沸水烫至八成熟,剁碎后掺和芝麻、木耳、豆腐干、贴炉面筋等,用小磨麻油拌制而成,加上皮面的发酵、蒸制的功夫恰到好处,使这种素菜包非同凡品。蒋有记的牛肉锅贴面向大众,在南京食界赢得最佳声誉。据《金陵野史》记载:当时便有"九好一不说"之誉。所谓"九好":一是牛肉新鲜、料子好;二是馅子切得好(细、碎);三是小佐料配得好(保证口味);四是馅子拌得好(匀,水分得当);五是包得好(皮薄、不破);六是煎得好(不生、不过火);七是火工好(黄、香、脆而不焦);八是油

[①] 邵万宽:《略论民国时期我国面点制作特点》,四川烹饪高等专科学校学报,2013(2):10-13.

放得好(多而匀);九是带卤好(饺内多汁、吃来娇嫩)。"一不说"指店家不说好,要让顾客说好。南京包顺兴的薄皮包饺也深得市民喜爱,其造型美观,卤汁丰足,咸中透甜。

广州的"虾饺"在开创之初,取用新鲜鱼虾,加上猪肉、鲜笋等原料为馅,精心制作成虾饺馅心,由于选料的精细、鱼虾的鲜嫩、调馅的讲究,在当时的茶楼得到了广大顾客的好评。

馅心品种多样更体现在"四喜汤圆"上,一款点心四种形状、四种不同馅心,其馅心分鲜肉、什锦素菜、豆沙、玫瑰糖油或芝麻糖油四种,里面揉和着上等的猪板油,上口一包卤,肥香润滑,老少皆爱。汤圆用吊浆米粉制成,皮薄馅大,外形包制成不同的形状,有圆形、椭圆形、锥形、双锥形,盛放碗中,一碗四只,小巧玲珑,不同形状包上不同馅心,制作十分考究,是南京夫子庙冬季著名的风味点心之一。

3. 面点的口味调制精美

民国时期,许多老字号茶馆、饭店,都有一些质量绝佳的面点食品,让人流连忘返。烫面烫得好,发面发得好,酥面擀得好,馅子调得好,原料配得好,自然就成了口感较好的面点。可这五好必须是技术好。一些老字号的店家都有一些好的师傅,吸引着食客们前往品尝。台湾饮食文学作家唐鲁孙先生对扬州富春茶社的点心赞不绝口,在他的文字里都能品读到许多美妙的面点。他在《蜂糖糕与翡翠烧卖》中说:"翡翠烧卖馅儿是嫩青菜剁碎研泥,加上熟猪油跟白糖搅拌而成的,小巧蒸笼松针垫底,烧卖折子提得匀、蒸得透,边花上也不像北方烧卖堆满了薄面(干面粉,北方叫薄面)……夹一个烧卖,慢慢地一试,果然碧玉溶浆,香不腻口。"①

林语堂先生最喜欢吃的家乡食品"厦门卤面",是由各种配料做成卤汤,再和面条混合起来的小吃。面码有香菇、虾肉、猪肉、鱿鱼、牡蛎、笋丝、黄花菜,作料则为鳊鱼、沙虫、芫荽、韭菜、豆芽、胡椒粉、沙茶酱、蒜香、蛋丝,卤汤是骨汤或肉汤。食用时先放些韭菜、豆芽垫底,上放烫好的面条,再与卤汤调匀,随意撒下芫荽、蛋丝、胡椒粉和沙茶酱,风味独特②。利用如此多的原料、调料,把一碗普通的面条也做成了极品,口味自然不在话下。

4. 面点的外形小巧可爱

民国时期江南的船菜、船点比较兴盛。民国三十六年(1947年)出版的《苏州游览指南》对船点有如下的介绍:"其所制四粉四面之点心,尤精巧绝伦,且每次名色不同,亦多能矣。"叶圣陶在《三种船》里写道:"船家做的菜是菜馆比不上的,特称'船菜'。正式船菜花样繁多,菜以外还有种种点心,一顿吃不完。"据王四寿船菜单记录,船点则有四粉、四面、两道甜点,四粉是玫瑰松子石榴糕、薄荷枣泥蟠桃糕、鸡丝鸽团、桂花糖佛手;四面是蟹粉小烧卖、虾仁小春卷、眉毛酥、水晶球酥;两道甜点是银耳羹、杏露莲子羹。《吴中食谱》记道:苏州船菜"尤以点心为最佳,粉食皆捏成桃子、佛手状,以玫瑰、夹沙、薄荷、水晶为最多"③。在这米粉食品制作中,体现了南方食品的精细可爱,荡漾在苏州水乡、南京秦淮河上的游船,配上特色的船菜和船点,人们边游览边品尝美食,那优雅的船点,配上天然的色素,包上味美的馅心,制成各种动植物形象,一盘之中,摆放着桃子、佛手、白菜、荸荠、蚕豆、玉米以及小鸡、小鸭、白兔、鲤鱼、金鱼、鹦鹉等捏制的精巧点心,不仅体现了食品的味、形之美,而且展现了

① 唐鲁孙:《酸甜苦辣天下味》(卷二),广西师范大学出版社,2008:106.
② 周芬娜:《品味传奇Ⅱ——大唐风范与民国味儿》,生活·读书·新知三联书店,2012:15.
③ 王稼句:《姑苏食话》,苏州大学出版社,2004:318,321.

江南厨师精湛的捏塑基本功。

在南京"金陵春中西餐馆"张学良的一次宴会上,京苏大菜掌门人胡长龄师傅亲自为其主厨,其中有一道点心"四喜蒸饺"。此点心的制作颇具特色,四孔方正的造型,配上四种不同颜色的辅佐原料装点成形,色泽美观,馅心鲜嫩,体现了苏式面点的精巧之美。

5. 西式糕点的传播与引进

随着西方列强洋枪洋炮的入侵,也带来了他们的饮食方式和日常食品。19世纪中叶至20世纪30年代,可被称作"西洋"饮食文明传入时期。中外饮食文化的交流,从1840年后进入了一个发展时期。特别是1845年上海租界形成并推广到各通商口岸以后,来华的外国人与日俱增。外国人吃西餐、西点、面包、糖果,喝饮料汽水、咖啡和啤酒。一方面,这些异样的西式点心在国内各大城市逐渐落脚并发展起来;另一方面,中国的菜肴和面点也随着华人的脚步走进了美洲、欧洲和东亚等地。

民国时期,西餐菜肴和点心有了一定的发展规模。面包、蛋糕、土司之类的异国点心术语和具体品种不断地进入中国的餐饮市场,并以前所未有的规模从大中城市渗入中国固有的饮食文化之中。

长江三角洲是我国最富饶的地区,还是长达几个世纪的贸易中心,上海、苏州、杭州、南京、宁波最为著名,特别是上海,由于19世纪与欧洲的贸易及由此产生的"不平等条约"和开发而出现的一座现代化城市——不仅综合了来自中国各个地方的面点特色,还有来自西方的饮食配料与菜式,英国、法国、俄罗斯的侨民都在上海留下了各自的特色,直至1949年后他们撤出上海。上海由此在近一百年间成为西方的扩散中心,它将面包、蛋糕、馅饼、糖果和许多其他的西方小吃扩散到中国的大部分地区。

随着面包、蛋糕、布丁、饼干、罐头等销售量的不断增加,中国商人也逐渐进入这些行业,到民国年间逐渐成为该行业的主体。西式糕点取之面粉,用烘烤之法,口感酥香,相比西菜更容易让广大老百姓接受和喜爱。自此,面包、蛋糕、布丁、饼干等,便融入中国广大群众的饮食习俗,成为广大群众经常食用的饮食用品。

二、现代面点的发展与壮大

从20世纪50年代起,我国设立了烹饪、面点专业,编写了面点教材,经过几十年的发展,培养出了众多的各个层次的面点人才。各地区各部门之间组织了各种类型的面点交流和技能大赛活动,相互取长补短,共同提高,各地的产品特色得到了广泛交流,长期形成的南、北方不同的饮食习惯相互融合,南式点心的北传,北方面食的南移,使南北面点品种大大丰富,出现了大量的中西风味结合、南北风味结合、古今风味结合的精细高级点心和色、香、味、形、营养俱美的创新品种。

随着科学技术的发展,烹饪能源由原来使用的柴、煤、油逐步向煤气、电、太阳能、微波等方面发展;新的生产设备也有了新的飞跃,完全的手工操作正在被机械化、自动化生产方式所取代,这些都使中华面点技艺的发展如虎添翼。

面点生产与人们的生活息息相关,它是饮食业、旅游业不可或缺的重要内容,具有投资少、见效快的特点,在发展饮食业过程中,往往起着先行的作用。速冻食品、快餐食品、保健食品的发展,为面点制作开辟了新的道路。新中国成立后的面点生产走继承、发展、创新的道路,在符合营养、卫生、新鲜、方便、形美、味佳要求的同时,不断加以改进,满足人们多方

面的生活需要,为提高人民的生活水平做出了较大的贡献。

1. 重视面点的营养卫生

面点食品提供给广大顾客食用,它必须是卫生的、有营养的,这是当今食品最基本的条件。如今,饮食平衡、营养的观点已经深入人心。面点的各种主辅料是否做到同类互换、科学搭配以及是否做到合理烹调和利用,已经体现在烹饪的日常工作之中。当我们在设计和制作面点时,应充分利用营养配餐的原则,满足现代消费者的进食需求。

食品的第一特性是供给维持生命所必需的营养物质,食品的第二特性是一种感觉的东西,使人的五官感觉它是否美味,即人们常说的要满足人类的两大需求:生理需求和心理需求。

现代面点制作倡导把营养卫生放在首位,甚至在面点品种中标明所含的各种营养素。从某种意义上说,面点工作者的任务应该引导人们用科学的饮食观来规范自己所制作的作品,而不是随心所欲。

2. 简化复杂的工艺流程

中华面点制作经过了一个由简单到复杂的制作过程,从低级社会到高级社会,面点制作技艺不断精细,于是产生了许多精工细雕的美味细点。但随着现代社会的发展以及需求量的增大,除餐厅高档宴会需精细点心外,人们在面点制作时更多考虑制作工艺的简洁与卫生。点心大多是经过包捏成形,长时间的手工处理,不仅会影响批量生产的速度,而且也有害于食品的营养与卫生。

现代社会节奏加快,食品需求量增大,从生产经营的切身需要来看,过于复杂的工艺难以把握产品的质量,人们在保证质量的前提下重新组合面点工艺流程,那些费工费时、慢工出细活的产品逐渐减少,而营养好、口味佳、速度快、卖相绝的产品,已是现代餐饮市场最受欢迎的品种。

3. 突出携带方便的优势

面点制作具有较好的灵活性,绝大多数品种都可方便携带,不管是半成品还是成品,现代面点产品的制作更加考虑到它本身便携的特点,蒸、煮、煎、炸、烤、烙产品,利用方便、卫生、美观的包装盒或包装袋盛放,有的品种制作成速冻食品投放超市等。如各式小包装的烘烤点心、半成品的水饺、元宵,甚至可将饺皮、肉馅、菜馅等都预制调和好,以满足顾客自己包制的需要。

突出携带的优势,还可扩大经营范围。它不受繁多条件的限制,对于机关、团体、工地等需要简便地解决用餐问题时,还可以及时大量供应面点制品,以扩大销售。由于携带、取用方便,既可以不受餐厅条件的限制,还可以做大餐饮市场份额。

4. 各地创新面点的不断涌现

现代面点的生产制作,在不同的地区显现出不同的地域特色,如山西的各种面食品,西南地区的各样粉食品,宁夏、内蒙古地区的羊肉馅制品,各地在突出色、香、味、形及营养方面,除了制作大家喜闻乐见的普通点心外,更加重视开发本地人喜爱的面点品种。全国各地的名特食品,不仅为中华面点家族锦上添花,而且深受各地消费者的普遍欢迎。诸如煎堆、时米果、汤包、泡馍、刀削面等已经成为我国著名的风味面点,并已成为各地独特的饮食文化的重要内容之一。而利用本地的独特原料和当地人善于制作食品的方法加工、烹制,也为地方特色面点的创新开辟了道路。

现代面点的发展离不开面点品种的推陈出新。新中国成立以后全国各地饭店企业都力求开发创新产品，这是市场的需要、社会的需要。全国、各省区的烹饪面点创新大赛以及企业内部的创新菜点的比赛，对我国面点的发展起到了很好的推动作用。近30年来，全国各类烹饪大赛产生了许多创新和特色面点，如硕果粉点、像生白玫瑰、荔浦芋角、鲍鱼酥、粽子酥、海螺酥、酒坛酥、三色面条、双色八宝饭、灌汤烧卖、南瓜饺、菊叶饼、茭白饼、雨花石汤圆、草莓团、香蕉裹炸、榴莲酥、菠萝酥、什锦果冻、番茄菠萝冻等，每年都会有许多特色而美味的面点品种问世。

5. 迎合餐饮市场的发展潮流

中华面点以米、麦、豆、黍、禽、蛋、肉、果、菜等为原料，其品种干稀皆有，荤素兼备，既填饥饱腹，又精巧多姿、美味可口，深受各阶层人民的喜爱。

利用中华民族各种不同的民俗节日，推广不同时期的节日面点，如元宵节的各式风味元宵，中秋节的月饼推销，重阳节的重阳糕等。许多节日食品，根据不同的节日提前做好生产的各种准备，可以在节日市场的销售中获取较好的经济效益。

在面点制作中，紧紧围绕餐饮市场的需求，一方面开发精巧高档的宴席点心，另一方面迎合大众化的消费趋势，满足广大群众一日三餐之需，制作和开发普通的大众面点。面点制作既考虑到制作的平民化，又要注重提高面点食品的文化品位，把传统面点的历史典故和民间流传的文化特色挖掘出来。在面点的开发方面，更加贴近时代，符合时尚，满足消费，为广大人民群众的饮食活动增添健康的生活情趣。

进入21世纪，在保证面点产品质量的前提下，面点制作要广泛利用现代科技成果，不断革新烹调方法，以保证面点产品的标准化和技术质量；要在保持传统面点风味的前提下，加速厨房生产速度，不断发展面点制作连锁经营，以满足大批客人进餐消费的需求；要在生产工艺上充分利用食物的营养成分、合理配伍、强化烹饪生产与饮食卫生，这正是现代面点工艺发展的主要任务。

思考与练习

1. 先秦时期最早的面点品种有哪些？它们分别指的是什么食品？
2. 青海喇家遗址的面条是怎样加工的？采用的是什么原料？它的出现说明了什么？
3. 汉代的"饼食"分为几类？它们包含哪些代表食品？
4. 《齐民要术》在面点制作中有哪些突出贡献？
5. 发酵面团是怎么形成的？汉代发酵面有什么特点？
6. 阐述唐宋元时期面点店铺的经营状况。
7. 元代民族面点发展情况如何？
8. 明清时期面团调制有哪些特点？
9. 明清时期馅心调制有哪些特点？
10. 分析明清时期面条制作的成就。
11. 简述西式糕点是怎么传入我国的。
12. 现代面点有哪些主要特征？

第四章 中华面点文化与风味流派

常言道:靠山吃山,靠水吃水。不同的地理环境与气候,提供不同的饮食资料,形成不同的饮食习惯与文化。就活动在长城之内的汉民族而言,以秦岭至淮河流域为界,黄河与长江流域的农业生产环境不同,南稻北粟的面点文化早已形成。战国以后,麦子的普遍生产与磨制工艺的改良,粒食与粉食的面点文化逐渐固定,至今仍未改变。不同的主食配以不同的副食,而有南味北味之别。全国各地的面点风味,有的韧滑爽口,有的硬实干香,有的黏糯有劲,有的酥香油润,有的因时迭出,有的四季不衰……这些丰富的面点制品一款款、一件件各具特色,各显技艺,形态美观,技法多变。

第一节 中华面点风味的区域特色

人类历史上的第一批农作物,是人类的祖先向大自然索取的瑰宝。我国是世界上最大、最古老的农作物起源地之一。大量的出土文物可以清楚地表明,我国谷类作物的栽培是很早的,尤其是水稻的种植,可以追溯到9 000多年以前。稻、黍、稷、粟、麦、菽、麻类等粮食作物随着自然界的日月风雨变化和地域地貌情况的不同,各种植物只能在适合的地域和气候中生存,这就自然形成了不同区域的特产农作物。

一、区域差异——大自然造化

居住在江河湖海附近的原始人类,利用雨量充沛、水源便利的自然条件,开辟了草木丛生的湖滨、沼泽地带,成为水田,栽种适宜水田生长的农作物水稻。他们从使用粗陋而适合的农具开始,一代代地传承繁衍下去,一直延续了数千年。我国黄河流域生长着许多狗尾草,这是粟的前身。居住在那里的原始人类,当初只把它们作为饲料种植,这是一种类似粟的野生杂草,以后才逐步培育成为可供人类食用的农作物。而在大兴安岭地区居住的鄂伦春族的人们,妇女们带着孩子进入草甸子、进山林,采集黄花、水芹、菌类和野菜,男子则忙于渔猎。所有这些动植物原料来源于不同的地区,都是大自然的赐予。

在我国辽阔的疆土上,由于地理、环境的差异,各民族的生活习惯不同,自古就形成了饮食风味的差异。我国各地的饮食风味形成是有着悠久的历史渊源的。在我国现存最早的医学专著《黄帝内经》中的《素问·异法方宜论》(卷四)中云:

"东方之域,天地所始生也,鱼盐之地,海滨傍水,其民食鱼而嗜咸,皆安其处,美其食……西方者……其民陵居而多风,水土刚强,其民不衣而褐荐,其民华食而脂肥,故邪不能伤其形体……北方者,天地所闭藏之域也,其地高陵居,寒风冰冽,

其民乐野处而乳食……南方者,天地之所长养,阳之所盛处也……其民嗜酸而食胕……中央者,其地平以湿,天地所以生万物也众,其民食杂而不劳。"[1]

这段远古时期的文字表明:五方之民的地理环境、气候、物产、饮食风俗是构成各地食品风味特色的物质基础。

我国面点食俗的区域性与我国人民自古以来种植的粮食作物是分不开的。我国以"五谷"为主食的历史是相当久远的。从许多古文献得知,甲骨文中就记载了五谷的文字。根据我国考古资料和各专论,江南与黄河流域在远古时所播种的五谷是有区别的。我国五谷的栽培分布广阔,由于各地的地理条件不同,许多早期稻作遗址都分布在长江流域和江南各地(除河南省外),而黍、稷等作物遗址主要分布在黄河流域,高粱、玉米虽然起源略晚,但其栽培还是以北方为主要基地。由此看出,江南水乡与黄河流域在远古时所播种的五谷显然不同。

在中国食品史上,稻米是江南人自古以来最主要的粮食,酿酒、制醋、炊饭、熬粥、做糕点和小食品等都离不开它。对于江北人来说,情况与江南很不相同:明朝时一般平民以大麦、小米或杂粮为主,饭桌上最常见的是馒头、蒸饼、烧饼、烙饼、窝窝头或面条等食品(富豪之家当时已开始用稻米做饭请客了,而平民在条件许可时才用稻米饭来改善生活)。

人们吃饭时的主食是饭、面,辅助是菜(副食)。中国还有一句熟语叫"南粒北粉",就是说南方是吃粒食,即食用谷物的颗粒,这种粒食以米饭为主;北方是吃粉食,即将谷物磨成粉食用,这种粉是用小麦制成的面粉[2]。

中华饮食文化有显著的区域差异,南方与北方的饮食,不仅面点品种有一定的不同,而且形成了相应的区域意识,即本区域文化的认同感,这种认同感与其他因素一起,使得中国各地的饮食文化具有较强的稳定性和继承性。

人类的食物取决于生物资源,生物资源又是构成生态环境的主体。生物资源的丰富与否又取决于地理位置,尤其是气候条件和地理条件。"近山者采,近水者渔"是饮食区域性的物质条件。不同区域的自然条件的差异,逐渐形成了这一区域内人民的饮食风俗和习惯,而这种饮食的习惯具有相对的稳定性和排他性,人们对食物的选择和加工的方法就是这样代复一代地延续着。

古语云:"凡民禀五常之性,而有刚柔缓急音声不同,系水土之风气。"地域广阔的中华民族,自古以来,在饭食上就以"南米北面"著称,在口味上又有"南甜北咸"之别。秦汉以来,我国在饮食上就形成南北地方风味的明显分野,经过历代的发展,中国烹饪技艺开始呈现出特色独具的风格体系,出现了北食、川食、虏食、南烹之不同风味。到了南宋,饮食体系开始分蘖出四大不同风味特色,中餐面点制作中南北两大区域的风格差异越来越明显,北方以咸甜为其特色,南方以甜点呈现优势,且在制作技艺、饮食习惯上也逐渐体现出各自的风格;北方以粗犷的面食风格为主,南方以精美的稻米糕团为主。随着社会的不断发展,还出现了一些特色分明的流派,这些流派都以本地的地理气候、风土物产、技艺发展为前提,以本地广大人民所喜于乐用的风味繁衍着、发展着[3]。

[1] 《黄帝内经素问》,人民卫生出版社,1963:80.
[2] (日)中山时子:《中国人的饮食体系》,《中国饮食文化》,中国社会科学出版社,1992:105.
[3] 邵万宽:《中国面点风味流派浅识》,烹饪学报,1991(3):39-43.

面点风味的区域性是在一定的地理环境中自然形成的。它具有相对的稳定性,在长期的农事生产活动中,人类依据不同的生态环境形成了各自的饮食习俗和加工制作方法,有些习俗和方法不能适应人们不断发展的需要而被淘汰,有的则被流传、保留了下来。一般来说,地理环境决定着饮食习俗的形成,而饮食习俗、粮食加工、面点生产技艺又是形成风味特色的依据和条件,在它们之间存在着相互依赖、相互制约的关系。这些要素相互作用的结果,恰好满足了当地人民或本民族的生理和心理上的需要,也就是说这些要素作用的结果,回答了吃什么、怎样吃、为什么这样吃的问题。

二、不同区域的风味差异

我国南北疆域跨越温、热两大气候带,黑龙江北部全年无夏,海南岛则长夏无冬,黄、淮流域四季分明,青藏高原常年积雪,云贵高原四季如春。正如《齐乘》中所说"今天下四海九州,特山川所隔有声音之殊,土地所生有饮食之异"。《清稗类钞》记述了清末的饮食状况,称:"食性不同,由于习尚也。则北人嗜葱蒜,滇黔湘蜀嗜辛辣品,粤人嗜淡食,苏人嗜糖。"书中还分析道"粤闽人之饮食,食品多海味,餐食必佐以汤,粤人又好啖生物,不求火候之深也""湘鄂之人日二餐,喜辛辣品,虽食前方丈,珍错满前,无椒芥不下箸也,汤则多有之"[①],等等,这是不同地方、不同民俗对饮食风味形成的影响。

大自然赐给人类无尽的宝藏,不同的地理、气候和土壤条件提供着不同的生物原料。自然界如同一座无边的食物园,一年四季都提供了不同的食品,西藏珞巴族有首民谚:

"山里有什么,
我们就吃什么,
地里长多少,
我们就吃多少。"

依赖于大自然固有的生物生长繁殖,这是基于不同地区的特定条件而言的,不同地区体现了不同的地域性和民族性。"就地取材,就地施烹",这是地域饮食文化的主要表现。黄河流域的人民古时多以玉米、高粱、小米、地瓜等杂粮为主食,后来逐渐以面粉为主食,其他杂粮为辅助。同是以五谷为主食的人民,其加工制作和饮食习惯往往因地区不同而发生差异。

在江南尤其长江下游一带,秋收季节,新收割的稻米刚刚舂出壳,呈透明状的新大米在灶上缓缓烘煮,揭开锅盖,那清新的米香弥散在村野所独有的清新空气中;将洗净的甘薯、芋艿、花生、红菱倾倒在一只大铁锅中,洒上适量的水,乡村的厨房里就会飘出一股浓浓的蒸汽,那特有的甜甜的清香味,慰劳着疲劳一天的村民们。

傣族地区与江南大部分地区一样,以大米为主要食粮,但傣族村民只食糯米而不食粳米,蒸食的方法也不一样,先将糯米浸六七个小时,再放在甑中蒸,待米熟,揭开甑盖在饭上洒以冷水,再加盖续蒸,直至米粒软而无核时为止。

仡佬族地区的村民,虽是以玉米为主食,炊饮方法有些不同:先将玉米粒粉

① (清)徐珂:《清稗类钞》(第十三册),中华书局,1986:6238-6244.

碎,然后蒸熟弄碎洒水,再复蒸两次,经此方法蒸出的玉米饭软熟、喷香,可口如同大米饭。

因地理环境而产生的饮食嗜好的不同,自然地反映在人们的饮食生活中,而这样的饮食生活习惯又自然地受到不同地理环境中产生的文化风格的影响。

需要说明的是,中国饮食文化除了具有不同的地区差异外,还有民族差异、宗教差异以及与其他文化圈相融合的程度差异等。尽管中国饮食文化存在着一定的地域差异,但从宏观看来还是一个统一的整体,各种差异所属的文化群体间有着内在的必然联系,并且都统一于整个中国饮食文化体系中。

第二节 中华面点的三大风味流派

中华面点百花齐放,风味独具,其重要的一点就是多种多样的风格特色争奇斗艳,融为一体。在我国幅员广阔的疆土上,肥沃的土地、丰富的物产孕育着中华各族人民。不同的地理环境、不同的气候状态、不同的生活习惯,都造成了面点制作的风味差异。从明清到民国,传统面点进一步在各地民间广为流传,品种日渐增多。在各地的饮食市场,各种面食店、糕团店、茶楼、小食店等分布广泛,像北京的天桥、上海的城隍庙、南京的夫子庙、苏州的观前街等,店铺林立,品种丰富。诸如烧饼、油条、麻花、茶馓、馒头、馄饨、水饺、元宵、阳春面等大众品种,各地市场都能常见到,并已成为全国人民最普通的面点食品。而各地的特色品种显现出个性特色,许多花色品种在这时期不断地增多,如各种花色饺子、花色包子、花色酥点等。

自古以来,我国黄河流域、长江流域、珠江流域的人民在饮食习惯中就有明显的差别,"南米北面"的饮食生活,一直是我国人民的习惯饮食方式。至此,我国的面点制作,无论是在选料、口味上,还是在制法、风格上,都形成了各自不同的浓厚的地方特色。在历代面点师的继承和发展中,面点大体上可分为"南味"和"北味"两大类。进入民国时期,中华面点已凸显出北、中、南三大风味流派。因各地的政治、经济、文化地位和发展状况不同,加之各地的饮食习尚,北方以帝王之地的京都北京为中心,以小麦、杂粮为主食,形成京式面点风味流派;中部的长江流域依托黄金水域、宜人的气候,盛产稻米,特别是民国时期定都江苏南京,成为当时的政治中心,其面点流派以南京、苏州、扬州为代表;南部沿海气候炎热,加之广州自古就是对外通商口岸,临近港、澳,经济发达,各种茶楼、粥店、小食店遍布城市,遂形成了南方特色的面点流派[①]。

一、北食荟萃的京式面点

京式面点,泛指黄河以北的大部分地区(包括山东、华北、东北等)制作的面点,以北京为代表,故称京式面点。京式面点地处我国北方,它是我国小麦、杂粮等盛产地,所以对以面粉、杂粮为主要原料的各种面食的制作特别擅长,代表了我国北方面点的风格

① 邵万宽:《民国时期我国面点风味特色探究》,扬州大学烹饪学报,2013(4):6-10.

特式。

1. 京式面点的形成

京式面点最早源于山东、华北、东北地区的农村以及满、蒙、回等少数民族地区,进而在北京形成流派。北京是六朝古都,早在公元前 4 世纪的战国时代,这里即是燕国的都城,后来又成为辽的陪都和金的中都,特别是元、明、清时被定为三个封建王朝的帝京。随着六朝在北京建都,南北方以及满、蒙等民族面点制作技术相继传入北京。如辽代渤海膳夫的"艾糕",元明之时高丽和女真食品的"栗子糕"以及"回回饮食"和"畏兀儿(维吾尔)茶饭"等。北京面点在元代已甚著称,当时的蒸饼、羊肉包、油炒面等,就是从那时的馅饼、仓馒头、炒黄面等食品逐渐演变而成的。明成祖迁都北京后,北京逐渐繁荣起来,面点也有较大的发展。据《酌中志》载,明人正月吃元宵、枣泥卷、糊油蒸饼,二月吃黍面枣糕,三月吃凉饼,十月吃乳饼、奶皮、酥糕,十一月吃羊肉包、扁食、馄饨,腊月吃腊八粥等,已成习俗。同时,明朝时,有江浙一带的面点师在京开设的南食铺,有河北通州、保定、涿县在京开设的面点铺,还有回民清真糕点铺。清朝进关后,又有为朝廷"供享神祇、祭祀宗庙、内廷殿试、外蕃筵宴"所必需的满洲饽饽铺的开设。宫廷中的小窝头、豌豆黄等精品点心后来也传入民间。都城乃"五方杂处"之地,也是帝王将相等最上层封建官僚的养尊处优之所。因此,这里既集中了四面八方的美食原料,又汇集了东南西北的风味及烹制高手。居住在京城的各族人民,均有自己的饮食习惯和风味食品。但由于长期杂处,又无不相互取长补短,以适应当地的环境,各族人民在彼此竞争、融合的基础上,逐渐形成了以北京为中心的京式面点体系,京式面点便发展成为中华面点的一大流派。

2. 京式面点的发展

北京是我国元、明、清时期的帝京,这里汇集了各地的贵宦显爵、巨商大贾,再加上王亲国戚,讲究吃喝玩乐也一直延续下来。进入民国时期,清朝面点食品一直保留着清朝时期的传统。各种面点和吃法都有因做得特别拿手的而出名,像都一处的烧卖、炸三角,致美斋的馄饨、萝卜丝饼、焖炉烧饼以及月饼,金家楼(王皮胡同口)的烫面饺,穆家寨的炒疙瘩,门框胡同的豌豆黄,天声斋(前外梯子胡同口)之蜂糕,桂兴斋(菜市口)之鸡油饼,什刹海的莲子粥等,都是当时有名气的面点①。专门经营面食、小吃的大多数为下层商贩,只有少部分人开店铺,而多数人是摊贩,这些大众化的面点食店、摊点满足了广大百姓的生活需求。

北京面点、小吃品种繁多,市场十分繁荣。天桥是民国时期饮食店集中的地方。《宣武文史资料》记载:"1949 年以前,天桥地区的饮食以小吃著称,经营小吃的饭铺有 114 家之多,其余大部分为小摊贩,他们都集中在天桥各个市场,或散布于天桥的大街小巷,有的固定设摊,有的肩挑提篮,沿街叫卖……总计达 238 个。"②天桥热闹繁华,游人如织,面点小吃摊点也多。为了抢生意,小吃摊主便千方百计翻新花样,招徕顾客。经过长时间的经营,天桥形成了独具特色的面点小吃场所。其品种有本地和外地各样主食、面点、小吃一百余种。除天桥之外,就是大栅栏的门框胡同。这里的饮食摊位与摊商几乎全部经营北京小吃,从门框胡同南口至廊房头条,小吃摊位鳞次栉比,有"年糕王""年糕杨""豆腐脑白""奶酪魏"

① 知否:《谈到北京的小吃》,《船菜花酒蝴蝶会》,辽宁教育出版社,2011:113-114.
② 朱锡彭,陈连生:《宣南饮食文化》,华龄出版社,2006:23-24.

"羊头马"等。如果说天桥小吃是大众化品种居多,那么门框胡同则是精品化小吃一条街了。

当时北京的点心店叫做饽饽铺,而饽饽是当时对点心的总称。北方重面食,面类食品便在北京的面点小吃中长期位居前列,如馒头类就有开花馒头、硬面馒头、枣馒头、香糟馒头、水晶馒头等;烧饼类又有一品烧饼、麻酱烧饼、油酥烧饼、吊炉烧饼、马蹄烧饼等。民国时的北京,讲究的面点店面都挂着"满汉细点"的木牌[1],专卖满族和汉族的点心。店铺里有满族点心萨其马;北京特产蜂糕,用糯米粉调制蒸成,质地松软;花糕,夹有枣泥馅、胡桃、红枣、松子、葡萄干等;薄脆,又薄又脆,咸甜均有;茯苓饼,是北京特产;艾窝窝,以江米煮饭捣烂为皮,中裹糖馅,如元宵大小;藤萝饼、玫瑰饼,是饽饽铺中的特色点心,用鲜花新制,气味浓馥。如京味正明斋糕点铺,张学良将军在京时喜欢定做玫瑰花饼;京戏名净郝寿臣最喜欢食用鸡油饼;满蒙客宾喜爱食用正明斋的奶油萨其马和杏仁干粮等[2]。

民国时期的北京,制作面点最为有名的当数"致美斋饭庄"。"致美斋点心以萝卜丝饼、焖炉烧饼、酥饺、双馅馄饨最为有名……京师之有萝卜饼,实以致美斋开风气之先,其形只类铜圆大小、厥味极佳。"[3]

从清宫流传出的芸豆卷、豌豆黄、千层糕等,也成为民国时期的特色点心。油炸面点"焦圈",俗称"手镯",乃自清宫传出,民国时广为流传,这是用面和上明矾、碱面及盐,做成圈状经油炸而成。焦圈形似手镯,食时酥焦香脆。当时北京的油炸小吃尚有薄脆、糖泡、脆麻花、蜜麻花、炸三角、炸回头、炸荷包等,其中马蹄烧饼中间空心,夹肉末吃最适宜。北京最普通的家常便饭要数炸酱面,全部内容分炸酱、面条、菜码儿三部分。吃时把炸酱、菜码儿盛在面条上,拌着吃,面又韧、又滑,炸酱又香,菜码儿又鲜、又爽口,是北京普通人的最爱。

3. 京式面点的特色

由于北京是各民族人民长期杂处之地,又长期受宫廷供奉的影响,这就使得京式面点的品种不断增多,质量不断提高。其面食品不但制作技术精湛,而且口味爽滑、筋道,受到广大人民的喜爱。京式面点应时应节,适应民俗,春日多以糯米、黄米、豌豆等原料制作艾窝窝、黄米面炸糕、豆面糕等,还有夏天的小豆凉糕、凉面等,秋天的栗子糕、江米藕,冬天的羊肉杂面、羊肉包等,四季不同。除了麦、米以外,利用豆类制作的面点花样繁多。京式的小食品和点心丰富多彩,如一品烧饼、清油饼、龙须面、北京都一处烧卖、天津狗不理包子,以及清宫仿膳的肉末烧饼、千层糕、艾窝窝、豌豆黄等,都享有盛誉。在馅制品方面,京式面点的肉馅多用"水打馅",佐以葱、姜、黄酱、味精、芝麻油等,味道鲜咸而香,柔软松嫩,具有独特的风味。

二、南味并举的苏式面点

苏式面点,系指长江中下游江、浙、沪一带地区所制作的面点,以江苏为代表,故称苏式面点。因处在富庶的鱼米之乡,经济繁荣,物产丰富,饮食文化发达,为制作多种多样的苏

[1] 梁实秋:《梁实秋谈吃》,北方文艺出版社,2006:236.
[2] 周简段:《老滋味》,新星出版社,2008:167.
[3] 朱锡彭,陈连生:《宣南饮食文化》,华龄出版社,2006:68.

式面点创造了良好的条件。苏式面点制品具有色、香、味、形俱佳的特点,是我国"南味"面点的正宗师承者,在中华面点史上占有相当重要的地位。

1. 苏式面点的形成

江苏自古以来就是饮食文化的发达地区。据许多史料记载,苏式面点早在战国时代即已颇负盛名,到唐代时,苏州点心已闻名远近,白居易、皮日休等诗人曾在诗词中屡屡提及苏州的"粽子""粔籹""䊦"等点心。大运河通航后,扬州市曾以"十里长街市井连"而闻名全国,并有"扬一益二"之称。到了宋代,南京的点心制作水平技术高超,陶谷《清异录》列举的"建康七妙",有五妙是谈点心的:"馄饨汤可注砚,饼可映字,饭可打擦擦台,湿面可穿结带……寒具嚼着惊动十里人。"这虽有点夸饰之辞,但也从另一个角度反映了当时南京的面点师制作水平之高。明清时期,江南点心已相当丰富多彩,苏扬美点亦以选料严格、做工精细而享誉大江南北。明人韩奕在《易牙遗意》中曾记述了20余种江南名点。明代的扬州,已是"饮食华侈,市肆百品,夸视江表"。明清时期的苏州已是东南最繁华的都会,在《姑苏志》《苏州府志》《吴门表隐》等志书中,有许多苏式糕团点心的名称被记载,著名品种有麻饼、月饼、松花饼、盘香饼、棋子饼、薄脆饼、油酥角、马蹄糕、雪糕、花糕、蜂糕、百果蜜糕、脂油糕、云片糕、火炙糕、定胜(定榫)糕、年糕、乌米糕、三色玉带糕等,其中既有烘烤、蒸制制品,也有油炸制品等。当时的《随园食单》《清嘉录》等著作论述的面点,不但品种繁多,而且制作精湛,如南京莲花桥的松饼、朝天宫的芋粉团,质量精佳。

优越的地理位置和丰富的物产资源,为苏式面点的创制和发展提供了良好的条件。苏式面点最早兴盛于苏州、扬州,苏州为"今古繁华地",襟江临湖,盛产稻米和水产,市井繁荣,商贾云集,游人如织,文人荟萃。古城扬州,则是官僚政客、巨商大贾和文人墨客的汇聚之地。长期以来,这里的劳动人民为苏式面点不断谱写着新的篇章,形成了苏式面点品种繁多、应时迭出、风味独特的风格。《吴中食谱》记曰:"苏州船菜,驰名遐迩,妙在各有其味,而尤以点心为最佳。"《随园食单》记曰:"扬州发酵面最佳,手捺之不盈半寸,放松仍隆然而高。"由此,我们可以看出苏式面点的制作及发展状况。

2. 苏式面点的发展

民国时期,江苏点心号称全国之最。国府南京的点心和小吃更是影响全国各地。在南京的街头和夫子庙地区,无论走到何处,都能发现做工精细的家常点心和小吃。在南京夫子庙地区,小吃点心店不胜枚举,如文德桥两边的得月台、饮绿园和市隐园、魁光阁、奇芳阁、永和园、迎水台,东牌楼口的义顺茶社,桃叶渡口的"问渠",龙门街口的六朝居和南园等,都是著名的点心小吃店[①]。

南京秦淮河畔的饮食风味在民国时期十分繁荣,许多店家推出独特风味的食品借以打开市民市场。民国的南京,成了官员、政客的宴请大舞台,夫子庙成为人们休闲的好去处。贡院街鳞次栉比的茶馆饮食店,不但老南京人喜欢光顾,外地过客也无不慕名前往。当年的"奇芳阁"为两层楼的大茶馆,楼上楼下每日座无虚席,门庭若市,可见一斑。在张通之先生的《白门食谱》中可看到这样的一些记载:"利涉桥迎水台的油酥饼,饼厚而酥以猪油煎成,味香面酥油滋而不腻,耐人索味。殷高巷三泉楼酥烧饼,酥而可口,无一卖饼家可及,远

① 邵万宽:《浅谈民国时期南京点心小吃》,四川烹饪高等专科学校学报,2009(2):10-13.

近驰名。马巷口正春园汤包,其内满贮肉汁,皮薄而肉嫩,包不过大,一口可食,味美汁浓。"①

在夫子庙的各家餐饮小吃店中,当时供应的小吃品种繁多,包子、烧饼、干丝、烫面饺子、牛肉锅贴、春卷以及各种糕团之类,应有尽有,各类又有不同的应时品种,且具传统特色。奇芳阁的"菱儿菜烫面饺子"别具风味,每年农历四月上市。这种饺子香甜淡雅,细嫩鲜美,风味独特,引得食客络绎不绝。乌米饭、糖藕粥、茶糕是南京的著名风味食品,它遍及南京的门东门西,是早餐、下午餐的主食小吃。街巷叫卖的糖芋苗亦是有名的风味甜食,去皮的白嫩芋芳,加糖和桂花,调入少量的菱粉、藕粉成羹状,色泽红润,味香汤浓,酥甜可口。南京夫子庙的元宵,摊担遍地,店铺林立,花色品种丰富多彩,如桂花酒酿小元宵、赤豆小元宵、莲子藕粉小元宵,等等。

苏州点心茶食坊肆极多,南宋时就有许多记载,经过明清时期的发展,品种已相当丰富。至民国时,陆鸿宾《旅苏必读》记道:"点心店凡四种,如面店、炒面店、馄饨店、糕团店。面店则有鱼面、肉面、虾仁面、火鸡面;炒面店则有炒面、炒糕,看夜戏回栈,尚可喊唤来栈;馄饨店则有馄饨水饺、烧卖、汤包、汤团、春卷;糕团店则有圆子、元宵、年糕、团子、绿豆汤、百合汤。"以糕团店为例,时有黄天源、颜聚福、乐万兴、谢福源、柳德兴五户,颇有名气,民间有"黄颜乐谢夹一柳"和"四根庭柱一正梁"之说②。苏州面店茶食,除坊肆零卖之外,玄妙观中为最多,面店、糕团、茶食店,门市如云。特别是民国元年(1912年)弥罗宝阁火毁后,废墟上竟成为小吃摊的世界。茶馆里也有点心供应,如吴苑茶馆有丁金龙饼摊,鸭蛋桥长安茶馆边有王承业王云记饼店,所制生煎馒头、蟹壳黄、盘香饼、火腿粽子、夹沙粽子等脍炙人口③。特色名点如定胜糕、茶糕、玫瑰粘糕、咸猪油糕、百果蜜糕等也走红各地。宁波汤团遍布各地市场,其黏糯的口感吸引了众多的食客。

民国时期,维扬细点在明清的基础上进一步发展,许多经营者走进北京、上海、南京的饮食市场,在各地的生意都很兴隆,供应的品种主要有三丁包子、五丁包子、小笼包子、翡翠烧卖、千层油糕等。台湾饮食文学作家唐鲁孙先生对民国时扬州富春茶社的点心赞不绝口,在他的文字里都能品读到许多美妙的面点。他在《蜂糖糕与翡翠烧卖》中说:"翡翠烧卖馅儿是嫩青菜剁碎研泥,加上熟猪油跟白糖搅拌而成的,小巧蒸笼松针垫底,烧卖折子提得匀,蒸得透,边花上也不像北方烧卖堆满了薄面(干面粉,北方叫薄面)……夹一个烧卖,慢慢地一试,果然碧玉溶浆,香不腻口。"④

3. 苏式面点的特色

苏式面点以米、面为主料,糕团店、包饺馆、茶食坊、点心铺之类的食品店较多。苏扬细点、秦淮点心等制作精巧、造型讲究、馅心多样,并随着季节的变化和群众的习俗应时更换品种。沿海的南通、盐城、连云港除采用一般的原料外,还利用海产以及植物的花、叶、茎等为原料制皮作馅,创制出芙蓉藿香饺、文蛤饼、鲸鱼饼、沙光鱼饺等。在品种繁多的面点中,尤以软松糯韧、香甜肥润的糕团见长,且重视调味,咸点略带甜味,馅心注重掺冻,汁多肥

① (民国)张通之:《白门食谱》,南京出版社,2009:131-132.
② 王稼句:《姑苏食话》,苏州大学出版社,2004:253.
③ 王稼句:《姑苏食话》,苏州大学出版社,2004:253.
④ 唐鲁孙:《酸甜苦辣天下味》,广西师范大学出版社,2013:136-137.

嫩,味道鲜美,如淮安文楼汤包、镇江蟹黄汤包、扬州三丁包子、翡翠烧卖以及茶馓、酥油烧饼、莲子血糯饭、五色大麻糕、松子枣泥糕等驰名全国。在馅心的配制上,春夏有荠菜、笋肉、干菜等,秋冬有虾蟹、野鸭、雪笋等各种馅心。苏、锡船点,形态各异,栩栩如生,被誉为食品中的精美艺术品。

三、兼容并蓄的广式面点

广式面点,泛指珠江流域及南部沿海地区所制作的面点,以广东为代表,故称广式面点。由于地理、气候、物产等自然条件的关系,当地人民在饮食习惯上与北方中原地区存在着明显的差别,广式面点的制作自成一格,富有浓厚的南国风味。

1. 广式面点的形成

自古地处一隅的岭南,山重水复,交通不便,与中原地区联系困难,古代的面点及饮食还是很粗糙的。直至汉代,建立"驰道",岭南地区的经济、文化才与中原相互沟通,饮食文化才有了较大的发展。汉魏以来,广州成为我国与海外通商的重要口岸,唐朝商胡大率群集于广州,糕饼生产已初具规模。南宋京都南迁,大批中原士族南下,中原的面点制作技术促进和融入南方面点制作之中,并有许多饼、馒头、蒸饼的记载。明清时期,广式面点广采"京都风味""姑苏风味"和"淮扬细点"以及西点之长,融会贯通,使广式面点集技术于南北,贯通于中西,共冶一炉,并在我国面点中脱颖而出,扬名海内外。

广式面点,最早以岭南地区民间食品为主,原料多以大米为主料,如伦教糕、萝卜糕、炒米糕、糯米糕、年糕、油炸糖环等。在明清的发展中,民间的面点制作风气较盛。如明嘉靖时黄佐的《广州通志》记载:"妇女以各式米面造诸样果品,极为精巧,馈送亲友,谓之送钉。"迎春时"蒸春饼,圆径尺许,厚五、六寸,杂诸果品供岁"。中秋节"城市以面为大饼,名团圆饼"等。明末清初屈大均《广东新语》中记下广州人所食的点心就有炒米饼、糖环、薄脆、煎堆、粉果、粽子、荷叶饭达数十种之多。清代满族人南下,南北交流增多,民间面粉制品不断增加,并出现了酥饼等面点。如乾隆二十三年(1758年)的《广州府志》中已有白饼、黄饼、鸡春酥等的记载。明清时珠江三角洲富庶,讲饮讲食之风盛行,茶楼、酒楼点心的制作不断繁盛,从而形成了品类多样、粉面多变、口味鲜爽、质优味美的风格特色。

2. 广式面点的发展

广州是我国的南大门,较早就成为我国对外的通商口岸。从晚清到民国,广州的饮食业发展变化较大。从茶居到茶楼、茶室,广州人"饮茶"风俗越来越浓,点心制作工艺越来越精致,茶楼、酒楼、粉面粥饭店、甜品店、饼饵店等越开越多。

清末民初,佛山七堡乡人纷纷到广州投资,经营茶楼。起初开业的有四家茶楼,以后茶楼越开越多,促进了广州饮茶风气的兴盛。茶楼早市供应各种点心,午、晚餐市除点心外,还有炒粉、炒面、锦卤云吞等[①]。抗战后到广州解放前夕,茶楼业不断兴盛,店铺不断增多,有"五步一楼、十步一阁"之称,并出现了多位拥有多家茶楼的掌门人,规模也越做越大,业内竞争激烈,点心质量不断提升。点心师傅不断地在产品上求精、求新,也从姑苏式、京津式、沪式及西式点心制法中得到借鉴和启发,创出种种名点。如陆羽居茶楼面点师郭兴推出了"星期美点",即每周推出12~20种新颖点心,受到了顾客的普遍青睐。一经推出后,其

① 高旭正,龚伯洪:《广州美食》,广东省地图出版社,2000:44-46.

仿效者日众,不久后便轰动全市。后来,"星期美点"成为广州茶楼招徕顾客的有名手法。星期美点,每星期更换一次点心品种①,每期点心形状不同,且注重色泽搭配,从而大受顾客欢迎。至二十世纪三四十年代,涌现的广州、香港点心名师就有禤东凌、李应、余大苏和区标,他们技艺高超,被誉为"四大天王"②。这也给当时广州的美食增添了光彩。

民国时期的广州点心,主要分为两大类:一是从古代流传下来并有所发展的岭南民间小吃,如米花、沙壅、炒米饼、糖环、薄脆、荷叶饭、粉果、糯米糍等;二是传入广东而相继被改善创新的北方面食点心,像千层饼、萨其马、灌汤包、烧卖、馄饨、面条、包子、馒头等。

蟹黄灌汤饺,是从北方的灌汤包发展而来的,用热面皮包肉馅蒸制而成,已有百年历史。点心师傅作了改进,用鸡蛋液、碱面作皮,猪皮冻中酌情加些琼脂,使汤汁饱满而不腻口。叉烧包,亦为北方包子发展而成,用掺糖的发酵面团作皮,包入叉烧肉,蒸熟后包子色白松软,富有弹性,咸甜可口。干蒸烧卖,在20世纪30年代已盛行广东各地,用鸡蛋、水和面揉擀成皮,猪肉、虾肉和冬菇作馅,捏成石榴花形,点缀蟹黄于顶上,吃起来皮软肉爽。肠粉是广州著名点心,它是把大米磨成浆,蒸熟后卷成长条形的一种粉,以形状像猪肠而命名,其兴起于20世纪20年代,最初由小贩沿街叫卖,后成为茶楼、酒楼早市必备之品。

创制于20世纪20年代的虾饺,个头比拇指稍大,呈弯梳形,皮薄而半透明,其中馅料隐约可见。由于虾饺外形美观,爽滑,美味可口而不腻,因此便成为几十年来茶楼必备的老牌点心。广州传统美点粉果,是抗战前一位名叫娥姐的女佣创制的,由于它别有风味,因而被一有名的茶室"茶香室"的老板看中,特聘这位娥姐主持粉果制作,并命名为"娥姐粉果"。后来各家茶室竞相仿效,成为这时期的热门点心。泮塘马蹄糕,是广东最普通的糕点之一,创制于清末年间广州西关泮塘乡,20世纪40年代,随西关"泮溪酒家"的开设而声名远扬。德昌茶楼的咸煎饼创制于1938年,由于用料精良,制作得宜,皮脆、心软、松香,一直深受群众欢迎,远近驰名。此品还是华侨带回侨居地馈赠亲友的佳品。

此外,广州沙河地区的沙河粉,荔枝湾的艇仔粥,九龙城的云吞面,广州各大茶楼特约"三姑"手制的薄皮粉果,成珠的小凤饼,佛山的盲公饼③,以及萝卜糕、芋头糕、伦教糕、糯米糍等,都是绝美的面点食品。

在香港、澳门和广州,许多街边还叫卖荷叶饭、咖喱饭,成为流动人员常用的午餐。荷叶饭量足,内有鸡粒、笋粒、冬菇粒、干贝、虾仁等材料。咖喱饭品种多,有咖喱牛肉饭、咖喱鸡肉饭、咖喱虾饭等,一般是肉、饭各半,其调味之美,余味饶舌。特色点心"叶仔",外面是两片碧绿的叶子,用竹签穿好,里面是糯米粉皮、椰丝或鲜虾、鸡肉馅的团子一只,一对装一碟,既美味又饱腹。

民国时期广州的粉面小食店铺也如雨后春笋般兴起。粉面店则供应米粉、面条。米粉有两种,皆用黏米磨粉制成。一种是圆形长条,称"桂林米粉";一种是薄带形状,称"沙河粉"。面条有加碱所制和加鸡蛋所制,有的切得特别细,称为"银丝细面"。广州的制面师傅将面条在以猪骨等熬制的上汤中滚熟,再加上用鲜虾、猪肉、韭黄剁碎一起拌和为馅的云吞,便成"云吞面"。粥品店则以供应粥品、肠粉、油器为主。广州的粥饶有风味,加入各种

① 英弟:《广东的茶馆》,《人间世》,1935(33);周松芳:《民国味道》,南方日报出版社,2012:45.
② 黄辉,胡卓:《星期美点的由来》,《食经》(一~三辑合订本),广东科技出版社,1985:48.
③ 张亦庵:《食在广州乎?食在广州也!》,《新都周刊》,1943(2);周松芳:《民国味道》,南方日报出版社,2012:39.

肉食"生滚",更觉鲜美,代表的粥品有鸡粥、鱼片粥、虾生粥、牛肉粥、及第粥、皮蛋瘦肉粥、艇仔粥等。

海南地处岭南,历史上与广东、广西等为南越人聚居之地。汉以后的2 000多年间,其地位并不突出,且多为广东管辖。海南为热带地区,四周濒海,五指山屹立岛中,峰峦绵延几百里。唐宋以来,这里融合了闽粤食艺、黎苗食俗和南洋风味。在饮食上,得天独厚的鲜活原料,清鲜的椰子和海鲜常年食用。古籍中早有海南人食用椰子的记载。常用的饭品有竹筒香饭、椰丝饭、椰汁饭、椰蓉炒饭等。利用椰子制作的点心有椰蓉包、椰子香环酥、椰子角、椰蓉酥角、椰奶软糕盏、酥皮椰丝球、椰丝蜂巢角、椰蓉月饼、椰奶馒头等。煎堆是广东、海南共有的面点,有的称为油滋。在粤、琼的饮食市场上,煎堆的馅心有爆糯谷、莲蓉、豆沙、糖冰肉、麻蓉、椰丝花生等。海南的空心煎堆,有足球般大,是民间用以飨客的年节食品。

3. 广式面点的特色

广式面点以广州最具代表性,长期以来,广州市一直是我国南方的政治、经济和文化中心,经济繁荣、贸易发达,外国商贾来往较多。广东地区地处亚热带,濒临南海,四季常绿,物产富饶,可供食用的动植物种类繁多,蔬果丰茂,四季常鲜,给面点制作提供了广阔的天地。它既受中原文化熏陶,又受外来文化的滋润。在面点制作中,广式面点在本地岭南米食制品的基础上,多使用油、糖、蛋,味道清淡鲜爽,营养价值较高;其品种特点是由不同的皮、馅料和技艺融合而出,并且善于运用荸荠、土豆、芋头、山药及鱼虾等作为坯料,吸收面点制作技法,制作出多种多样的美点,如白糖伦教糕、娥姐粉果、沙河粉、叉烧包、虾饺、莲蓉包、蜂巢芋角、鲜虾肠粉、马蹄糕、奶黄香麻枣等面点,无不具有浓厚的南国风味。

第三节 北方地区面点风味流派

中国的南方和北方概念,基本是以秦岭-淮河一线为界,这是我国一条重要的地理分界线,是我国暖温带和亚热带的分界线。此界线以北为旱地农业,以南为水田农业;以北粮食作物以小麦为主,以南粮食作物以水稻为主。南北区分早在先秦时期就已存在,在后来的长达350多年南北对峙的魏晋南北朝时期更加明显。从那以后,南北概念便几乎牢牢印在每一个中国人的脑子里。就目前的划分来讲,它们显然是指黄河流域地区和长江流域地区。

一、面食之乡的晋式面点

晋式面点,系指三晋地区城镇乡村所制作的面点,故称晋式面点。它是我国北方风味面点中派生的又一流派。因处在我国的北方,面食是三晋人民离不开的主食。这里的面食不仅在城市占领了饮食市场,而且覆盖了广大农村,山西地区人民不仅天天要吃面食,而且家家会做。婚丧嫁娶、祝寿贺节、生儿育女更是面食的天地。面点食品不仅是山西人必不可少的食品,而且已成为三晋文化不可缺少的一个组成部分。

1. 晋式面点的形成

晋式面点最早起源于三晋地区的广大农村,继而在城镇得到了发展和提高。黄河怀抱

中的三晋地区是华夏文化的发祥之地,从远古开始,当地的劳动人民在源远流长的农事活动中,经过长期的定向培育,发展起一大批适应北方水土的农作物品种:小麦、高粱、莜麦、荞麦、红豆、芸豆、玉米等,为山西面食提供了丰富的面点原料。

山西素有"面食之乡"的称誉,千百年来,山西人民总是利用自己特有的原料制作风味不同的面食。流传至今的晋东名食"石头饼",饼上一个个小坑,它的源流上溯到了几千年前的"石烹"——原始人用火把石头烧热,然后把生面团放在石头上使之成为熟食。早在春秋时期的晋国,就有许多石磨和箩的制粉工具。自东汉以来,就有"煮饼"、"水溲饼"(崔寔《四民月令》)、"汤饼"诸多称谓。宋太宗火烧晋阳,建立太原城后,山西面食吸取汴梁(今开封)风味,有了长足发展。到了明代,山西已有炸酱面、鸡丝面、萝卜面、蝴蝶面等。清代,随着晋商的崛起,晋式面点制作技术有了迅速发展,祁县、太谷等地的票号、钱庄曾在一个很长的时期中兴旺发达,这些地方的私家菜点适应店主追求享乐的需要,技术精益求精,逐渐形成了以北方风味为代表的晋中面点,即以各种杂粮为代表的面食点心传遍北方。

2. 晋式面点的特色

晋式面点制作精细,用料广泛,注重色味口感,具有浓郁的乡土习尚,制作各种花样的面食,使用各不相同的面。有白面(小麦)、红面(高粱)、米面、豆面、荞面、莜面、玉米面和小米面等,可以说,五谷之粉,无所不用。制作时,各种面或单一制作或三两混作,各有千秋,风味各异,如刀削面、刀拨面、搯圪瘩、饸饹、剔尖、拉面、抿圪蚪、猫耳朵等。其吃法也是多种多样,煮、炒、蒸、炸、煎、焖、烩、煨都可以,或浇卤,或凉拌,或有浇头,或有菜码,或蘸作料,任意制作,并有"一面百味"之誉。其品种因时而异,吃面必加醋是山西人吃面食的又一大特点。

二、孔孟文脉的齐鲁面点

齐鲁面点,是指黄河下游齐鲁大地上城镇乡村所制作的面点,故称齐鲁面点。山东地区以面食为主食,是北方地区面食制作的主要代表,以其品种多样、方法多变、技术高超、经济实惠而闻名于世。各种馅心的包子、饺子以及馒头、煎饼是山东民间的家常主食。

1. 齐鲁面点的形成

齐鲁面点发展较早。汉桓帝延熹三年(160年)赵岐流落北海(山东临淄北),在市内卖胡饼(《魏志》《资治通鉴》),是关于经营面点的较早记载。到了南北朝时,北魏(公元6世纪)高阳太守贾思勰,曾遍访山东等地撰写了《齐民要术》一书,书中记录了丰富的面点品种,其分类就有饼法、羹臛、飧饭、粽子等。其中有最早记载的面条制法"水引饼",有"用秫稻米屑,水蜜溲之……膏油煮(炸)之"的"膏环",有"入口即碎,脆如凌雪"的"截饼"等。这些用乳汁、枣汁、蜜水、脂和制面团,还有夹羊肉馅、鹅鸭肉馅的面点品种,制作技术已很讲究。唐代,又有了馄饨、樱桃䭔、汤中牢丸、五色饼等品种。到了宋代有炊饼、诸色包子等。明清时山东面点已形成独特的风味,制作精细,用料广泛,品种丰富。明代时的福山拉面,用手能拉出细如银丝的圆形、扁形、三棱形的面条,是堪称巧夺天工的操作技术。清初文学家蒲松龄已有记述:"霍罗(饸饹)压如麻线细,扁食捏似月牙弯,上盘薄脆连甘露,透油飞果有掏环,油徹霜熟兼五色,糖食酥饼亦多般。"袁枚在《随园食单》中称赞山东薄饼:"薄若蝉翼,大若茶盘,柔腻绝伦。"煎饼,是旧时山东广大地区的主食,它曾养育了2/3的齐鲁人民。其品种多样,有麦子煎饼、高粱煎饼、玉米煎饼、瓜干煎饼等,口味也是多种多样。

2. 齐鲁面点的特色

齐鲁面点多源自民间，各地面点制作方法多样，有木炭或锯木烤的吊炉烧饼，有先烙后烤的油馓，有先煮再炸后炒的蛋酥炒面，有炸制的油馓子、八批果子，有各式饺子——鱼肉饺子、济南扁食、博山石蛤蟆饺子等。齐鲁面点与人们的生产劳动、节气时令、风俗习惯以及当地物产都有密切关系，如适应渔民出海食用的糖酥火烧，适于旅行的周村烧饼、潍县杠子头火烧、济南的糖酥煎饼，等等。山东人习惯称小麦面粉（白面）为细粮，用其制作的馒头、花卷、煎饼以及缸炉火烧、酥肉饼、盘丝饼、六角旋饼、麻汁酥饼等为民间的常见品种。乡村传统面食大多为粗粮食品，其中以玉米、高粱、地瓜为常见，利用其制作的面点主要有煎饼、玉米饼子、窝窝头等。这些既是民间常食，又是食市摊档的经营品种。

三、辐射四方的中原面点

中原地区，即中州，是以别于边疆地区而言，先秦时期已有雒邑（今河南洛阳）和陶（今山东定陶）是天下之中的说法，其后华夏族活动范围扩大，古豫州仍被视为九州之中，故称此地为中原。狭义的中原指今河南省一带。中原面点，以河南为代表，主要是指河南及周边地区所制作的面点品种。

1. 中原面点的形成

河南地处中原，是中华文明的发祥地之一。饮食文化自古发达，面点的历史积淀给人以古朴、厚重、苍劲之感。在考古的文化遗存中，新郑县发掘的裴李岗文化遗址，表明在距今七八千年前，这里开始农耕，人们学会了种粟。陕县发掘的庙底沟遗址，属于仰韶文化和早期龙山文化，炊具、食器、盛器等饮食三具已很齐备，而且造型都很精美。著名的司母戊大方鼎，就是在安阳出土的，这是商代最大的铜鼎。安阳出土的商代"妇好墓"，其中的妇好三联甗也是河南炊具中的珍品。

周朝建立了宫廷饮食制度，《周礼》就是搜集周王室官制和战国时期各国制度，这里对宫廷饮食机构的设置和从事饮膳官员的分工有详细记载。孟元老的《东京梦华录》记述了北宋都城开封社会、经济之繁华，特别指出开封市场"集四海之珍奇，皆归市易；会寰区之异味，悉在庖厨"之景象。其饮食市场中，酒楼、茶馆、饼店林立，如油饼店、胡饼店、粉食店、各种包子铺等，早市就有卖粥饭点心的，深夜也有酒食担卖饮食品。当时的面点数以百计，风味多样，为一时之冠。如开封皇建院僧舍旁的"花糕员外"家就专卖各种花糕。从张择端《清明上河图》中可欣赏到当时开封的茶坊、酒肆、面店、肉铺等繁华景象，印证这里的饮食市场的繁盛。

在庖厨人物中，有商代大臣伊尹，他是由厨人宰相的。他入过厨行（被后世尊为烹饪之圣），还懂得医药。《吕氏春秋·本味篇》记伊尹论烹饪用水、用火、调味和制作的原理，对后世的烹饪有着深远的影响。《古史考》记载过姜尚（吕尚、字子牙）曾"屠牛于朝歌，市粥于孟津"，朝歌即淇县。诗圣杜甫是河南巩县人，一生留下了许多饮食的诗篇，对烹饪文化的贡献不可磨灭。

河南息县的香稻丸，是谷类的佼佼者。其品呈椭圆形，晶莹剔透，状若碧玉，含有花香。用其熬粥、做饭，芳香满屋。郑州的凤米，米粒酷似凤凰眼，三粒米一寸长，蒸熟后颗颗亭亭玉立，并散发着桂花香气。这两种米皆是河南稻谷之佳品，不仅历史悠久，而且也是面点制作的上好原材料。

2. 中原面点的特色

中原面点制作繁盛于宋代。河南是产粮大省,与周边地区交往频繁,面点品种以面粉、杂粮为主料,由于历史地位和地理区域的优势,古代的遗存留传和适应面广是河南面点的主要特色。自古以来,中原面点制作与周边地区面点技术相互借鉴,并不断地吸收周边地区的面点特色为己所用。在口感上除甜味外,咸味的品种并不太咸,较为平和,以适应四方来客,代表品种有开封的枣锅盔、白糖焦饼、八宝馒头、瓠包、凤球包子、鸡丝卷、小焦杠油条、鸡蛋布袋,南阳的博望锅盔、油酥火烧,信阳的勺子馍,沈丘的顾家馍,安阳的血糕,豫东的四批油条、八批油条、粘面墩、荆芥面托等。

四、三秦大地的陕式面点

陕式面点,泛指我国黄河中游三秦大地城镇乡村所制作的面点,故称陕式面点。它是我国西北地区的又一重要流派。陕西是华夏文化的摇篮之一,古都西安一直是西北地区的中心,又是丝绸之路的起点。汉族的古老面点与少数民族的风味点心水乳交融,是陕式面点的主要特色。

1. 陕式面点的形成

陕式面点最早源于西北地区乡村的回族、维吾尔族、蒙古族等少数民族地区,在古都西安形成制作特色。秦地历史上曾是古代经济、文化的发源地,因此,陕式面点的形成和发展,与历史、地理、气候、风俗有着密切的关系。西北地区是我国少数民族的聚集之地,各个民族都将自己的饮食习惯保留下来,并不断得以充实。周、秦、汉、隋、唐等11个王朝都曾在西安建都,历时达1 000余年。西安(古称长安)号称世界文化古都,作为文化反映的面点制作技术,在秦地有着悠久的历史。

陕式面点是在周、秦面食制作的基础上,继承汉、唐制作技艺传统发展起来的。盛唐时期,京师长安的面点制作已经基本形成自己的体系,属于"北食"。据文献记载,当时在长安设有糕饼铺,有专业的饼师,品种除了糕、饼外,还出现了团、粽、包等。如今遍及关中各地的"石子馍",唐时叫做"石鏊饼",其源流可上溯到石器时代的"石烹"。陕式面点,是由古代宫廷、富商官邸、民间面食、民族美食等汇聚而成。民间流传的古代面食之制对陕式面点影响较大。"富平太后饼"相传是西汉文帝刘恒的御厨传入富平民间而保存下来的;三原名点"泡儿油糕"、榆林佳点"香哪"、定边"糖馓子"分别来源于唐代韦巨源"烧尾"食单中的"油浴饼(见风消)""消灾饼""酥蜜寒具"。由于唐代兄弟民族居住在长安的较多,所以陕式面点中民族饮食品较为普遍,最有代表性的是清真食品"牛羊肉泡馍",这种食品在唐代叫做"油供末胡羊羹",其他如"乾州三宝"之一的乾州锅盔,当是新疆维吾尔民族食品"馕"的发展和提高。西北少数民族的许多面食制品千百年来在秦大地上一直繁衍、发展着,并拥有四方食客。

2. 陕式面点的特色

远在秦汉以前,陕西等地的农业生产中就种植小麦,几千年来,陕式面点在西北劳动人民的长期烹饪实践中,形成了主要以面粉为原料,同时涉及米、豆、荞麦各类,制作的糕、饼、馍、面条和其他点心三四百种,而且各具传统风味特色。因西北地区人民有喜食牛羊肉的地域特点,所以面点制作的馅料、配料、浇头选料极为丰富,创造了自成一体的面食特点。这里的名点小吃多以油酥制品为主,面食品具有筋韧、光滑的特点,口味注重咸辣鲜香、民

族风味浓厚,制作出许多受当地群众喜爱的面点食品,著名的有牛羊肉泡馍、黄桂柿子饼、虞姬酥饼、金丝油塔、泡儿油糕、岐山臊子面、石子馍、烩扁食、油泼扯面等。

五、华北平原的津冀面点

津冀面点,是华北平原、渤海之滨的津冀地区城镇乡村民间制作的面食点心,故称津冀面点。津冀地区紧密相连,这里以面食居多,选料广而精,面点制作口味筋道,喜用杂粮,多味兼备,富有北方浓厚的特色。

1. 津冀面点的形成

津冀之地,春秋战国时为燕、赵之地,明属京师,清为直隶。战国时邯郸的石磨,东汉满城汉墓出土的畜力磨,均说明津冀地区早就能加工面粉了。东汉涿郡安平人崔寔的《四民月令》中记有煮饼、水溲饼、酒溲饼、枣糒等食品。清代时的"涿州饼子"常供给乾隆皇帝和皇后吃。城乡间普通百姓日常生活都以面食为主,家常制作的面条、水饺、馍馍、馒头已有较高的水平。天津城早期的居民聚居点,形成于宋辽时期,到元代日渐繁荣。明永乐初年筑天津城,鸦片战争后辟为商埠,商业和饮食业开始兴旺。特别自金朝天德元年(1149年)建都北京后,津冀地区逐渐成为交通枢纽。"舟车商贾之所萃集,五方人民之所杂处",加之当地劳动人民的勤劳智慧,使当地面点得以汲取南北各地技艺,汇集众多行家高手,形成自己的特色。如著名的面点"嘎巴菜",最初是由山东移民在山东煎饼的基础上加工制作的。据《承德府志》及《隆化县志》记载,乾隆二十七年(1762年),乾隆皇帝率文武百官赴木兰围场狩猎,特命当地拨鱼师姜家兄弟为乾隆制作荞麦拨鱼,并将其改名"拨御面"。

明、清以来,天津逐渐成为手工业、商业、饮食业的集中地。据《津门纪略》记载,当时天津著名的面点已有"狗不理"大包、鼓楼东小包、查家胡同小蒸食、甘露寺前烧卖、大胡同鸡油火烧、袜子胡同肉火烧等多种。清末民初,天津有五个面点销售聚集区,号称"小吃五群",各种面点小吃种类繁多,盛极一时。

2. 津冀面点的特色

津冀地区有山有水,有平原有海洋,气候适宜,不同的地形孕育了许多名特原料。津冀面点受山东风味影响较大。天津又是我国的港口城市,这里逐渐形成了本地面食和外来风味面点相结合的特色。天津、石家庄、保定等地随着城市的发展,各类面点小吃摊点成群,网点成片,风味突出。最著名的是1984年天津建成全国规模较大、集各地及海外风味面点小吃于一处的"南市食品街"。

天津著名的面点小吃有狗不理包子、桂发祥什锦麻花、耳朵眼炸糕、煎饼馃子、烫面炸糕等,因操作方法各有绝处,全国闻名。河北地区盛产黍米(黄米),性黏,用黍米、黄豆面等做成的"驴打滚",豆香馅甜,入口绵软。宣化莜面窝窝,晶莹剔透,香味扑鼻。代表的面点还有荞麦河漏、饶阳金丝杂面、油酥饽饽、棋子烧饼、混糖锅饼、莜面猫耳朵、蒸拨鱼等。

六、白山黑水的东北面点

东北面点,系指我国东北地区辽宁、吉林、黑龙江三省所制作的面点,由于地理位置相近,风俗差别不大,有诸多共同之点,故称东北面点。它是我国北方面点中的一个分支,与京、鲁式面点也有许多相通之处。

1. 东北面点的形成

自古以来,东北是多民族集居之地。商、周时代,就有满族祖先定居在这里,并以狩猎的鏖献给周成王做贡品飨以宫廷了。汉代,满族先世的另一部落挹娄部兴起,在东北植五谷、养猪、制陶鬲、织麻布。隋、唐时期,满族先世活跃在东北地区,他们"相与偶耕,土多粟、麦、稷""其畜多猪"。由此,东北早期的饮食,是一种简单粗陋的牧猎式风格。12世纪初,女真族建国号为金,特别是金取代北宋,建都燕京,统辖黄河以北,致使东北的牧猎式饮食与先进的汉族饮食第一次有了重大交融,促进了东北饮食的进步。在元代《居家必用事类全集》中记载的六种"女真食品"中,"柿糕"和"高丽栗糕"是面点品种:"柿糕"用糯米、大干柿同捣为粉,加枣泥蒸熟,入松仁、胡桃仁再捣成团,浇蜜汁后食用;"高丽栗糕"用栗子捣成粉加糯米粉,加蜜水拌润,蒸熟而食。

元、明时代,女真族人主要集居在黑龙江和吉林省一带,与高丽(今朝鲜)隔江相望,两地的经济、贸易往来十分密切,高丽饼、打糕、高丽糊及种植水稻的技术也传入了东北。清代满族入主宫廷,国家统一,汉族人民走进东北,特别是中原汉民大批进入,汉族的饮食在东北的影响不断扩大。至皇太极晚年,许多当地民众从射猎转变为农耕,盛永及大小城堡、屯庄,只造酒一项,日用米"不下数百石",从中可以看出入关前的满族已成为"尚俗耕稼"之民[①]。在清宫廷内,满族饽饽也发展成为最高规格的宴席——满席中的主品,与汉族饮食有机交融成为清宫饮食体系,满族的面点也成为影响全国的著名食品。

2. 东北面点的特色

东北地区早期以渔猎经济为主,但也有一定的农业经济。早在辽、金时就有了一定规模的农业并且种植了黍、菽、粱等农作物。东北早期种植的粮食以杂粮为主,主要有小米、黄米、高粱米、玉米、稷等。用这些粮食做成干饭、稀饭、水饭和黏饭,同时还可以将其磨成面做成各种面食。满族人把面粉做成的馒头、包子、饺子等面食统称为饽饽。这样,饽饽的种类就很多,其中有代表性的有:豆面饽饽、苏子叶饽饽、搓条饽饽、黏米饽饽、萨其马(又称油炸条甜饽饽)、包儿饭、小窝窝头。东北面点以面食、杂粮为主体,注重实惠,口味咸鲜。著名的品种有:辽宁的老边饺子、马家烧卖、奶油马蹄酥,吉林的李连贵熏肉大饼、杨家吊炉饼、冷面,黑龙江的椒盐饼、黄米切糕、白鱼水饺等。

七、西北丝路的陇青面点

陇青面点,以西北甘肃、青海一带广大地区所制作的面点为代表,故称陇青面点。它是我国西北面点的一个重要流派。陇青两地相连,农作物相近,形成了农牧兼有、多民族、多文化体系的面食风格特色。

1. 陇青面点的形成

甘肃古称陇上,其地形狭长,是古丝绸之路的黄金要道。据专家考证,小麦经丝绸之路传入中国,面食特别是面条很早就出现在丝绸之路沿线的一些地方。先秦时期的周族发祥于甘肃东部,后逐步东迁,定居关中。汉代,张骞凿通西域,从汉代到魏晋时期,"胡食"东传,而地处丝路中段、华夏民族和西域各民族交接地带的古代甘肃,起到了关键的交接作用。随着汉代面粉加工技术的进步,以胡饼为代表的饼食家族在汉地迅速传播。从嘉峪关

① 王建中:《东北地区食生活史》,黑龙江人民出版社,2004:205.

魏晋墓画的图像中可以看到仆人供食手端蒸饼的图像。魏晋时期,吴均的《饼说》列举了各地数种做饼的原料,其中大部分出于甘肃。

青海历史悠久,曾发现多处新石器时期或更早时期的文化遗存。在民和县官亭镇喇家遗址发掘的齐家文化中发现有4 000年历史的粟黍面条,改写了中国面点制作的历史。青海历史上古为西戎地,汉初为羌地,隋设西海、河源郡,唐代吐蕃兴起,南部、西部属吐蕃。清为甘肃省西宁府青海蒙古部,南为玉树等土司地。清代,青海面点涌现了一些特色品种,如焜锅馍、泡油糕、锅塌、拉面、馓子、尕面片等。西汉赵充国戍边屯田以来,直到明清两朝,从内地迁徙了大量的汉族。千百年来,他们与当地的土著人民、少数民族共同生产、生活,在饮食方面形成了以面食和杂粮为主的面点文化特色。

2. 陇青面点的特色

陇青面点的制作,以面粉食品为主,辅之以丰富的杂粮。粮食作物主要有小麦、玉米、糜子、青稞、荞麦、莜麦、豆类和薯类等。由于两地大面积种植小麦,其中面食品类繁多,极富地方特色。

甘肃地区汤面品种最多,如兰州牛肉面、张掖炒炮仗、武威行面、庆阳饸饹面、西和杠子面,还有陇中臊子面、浆水面、雀舌面等。面食还有蒸馍、烙饼、馓子、炒面等,其他代表品种有兰州的黄金饼、肥肠面,静宁的锅盔,泾川的罐罐馍,临洮的石子馍,河西走廊的饧面,敦煌的驴肉黄面,天水的荞麦呱呱、粉面呱呱,陇南的洋芋搅团等。青海面食制作方法众多,用羊肉汤煮的面片是青海人十分喜爱的面食,俗称"尕面片"。这种面片是用手指揪出来的,讲求小、薄、匀,充分体现了青海人粗中有细的饮食特色。面食还有面片、拉面、擀面、疙瘩儿、扁食、搅团、韭盒儿、糖饺儿、焜锅馍、锅盔、泡油糕等。牧业区面食主要以糌粑、奶制品为主。

第四节 南方地区面点风味流派

在面点的风味上,南北两路的特色是非常显见的。周作人先生在1956年谈到南北点心制作的差别时,就有这样的论述:"中国南北两路的点心,根本性质上有一个很大的区别,简单的下一句断语,北方的点心是常食的性质,南方的则是闲食,我们只看北京人家做饺子馄饨面总是十分苴实,馅绝不考究;面用芝麻酱拌,最好也只是炸酱;馒头全是实心。本来是代饭用的,只要吃饱就好,所以并不求精。若是回过来走到东安市场,往五芳斋去叫了来吃,尽管是同样名称,做法便大不一样,别说蟹黄包子、鸡肉馄饨,就是一碗三鲜汤面,也是精细鲜美的。"[①]

在南方的面点流派中,"海南面点"已在第二节的广式面点中介绍,中国五大自治区的面点内容将在第五节"源远流长的民族面点"中系统叙述。

一、巴蜀胜地的川渝面点

川渝面点,系指长江中上游川渝一带所制作的面点,故称川渝面点。它是我国西南地

① 周作人:《再谈南北的点心》,《知堂谈吃》,中国商业出版社,1990:203.

区的一个流派。西南地区气候温和,雨量充沛,物产富饶,四川自古又有"天府之国"的美誉,其面点制作和川菜一样久享盛名。

1. 川渝面点的形成

川渝面点,源自民间,它起源于早期的巴国和蜀国。巴蜀民众和西南各族人民自古喜食各类面点小吃。早在三国时期就有"食品馒头,本是蜀馔"之说。相传诸葛亮南征孟获,将渡泸水,"土俗杀人首祭神,亮令杂用牛、羊、豕肉包之以面,像人头代之"。晋人常璩《华阳国志》记载,巴地"土植五谷,牲具六畜",蜀地"山林泽渔,园囿瓜果,四节代熟,靡不有焉"。品种多样的粮食和产量丰富的甜味物和水果,为川渝面点制作提供了优越的物质条件。唐宋时期,川渝面点有了新的发展,并逐渐形成了自己的风格特色,出现了许多特色的面点品种,如"蜜饼""胡麻饼""红棱饼"等。杜甫盛赞的"槐叶冷淘",是用槐叶汁和面粉制成的凉面。"胡麻饼样学京都,面脆油香新出炉"(白居易),"小饼戏龙供玉食,今年也到浣花村"(陆游),这是诗人描绘当年川渝面点制作之精细、展销场面之热闹的佳句。唐宋之间的五代时期,中原战祸频起,而蜀地却相对稳定,经济比较繁荣,面点制作继续发展,出现了一些有名的品种。至元明清各代,经几百年的发展演变,川渝面点在门类、品种、规格、花样等方面,逐渐走向完备。到清末,川渝面点的面貌已经整齐可观了。清人傅樵村曾著《成都通览》一书,其中专章介绍了成都的面点,可作为川渝面点的代表。他把成都面点分为普通食品类、饼类、糕类、酥类、席点类等类别,具体列载了138个品种。1 000多年来,川渝面点的风味依地区、民族、气候、风俗、习惯及消费者嗜好的不同而有异。川渝面点是在适应四川等地的特定条件下,在历代民间主妇、官宦家厨、楼堂店馆名师妙手的继承、创新之下,逐渐形成了自己的独特风格。

2. 川渝面点的特色

长江中上游的川渝土地肥沃,四季常青,历来为中国著名的农业区,物产丰富,四川又素有"天府之国"的美称,这为川渝面点奠定了雄厚的物质基础。川渝面点用料广泛,制法多样,所用主料包括稻、麦、豆、果、黍、蔬、薯等。川渝人既擅长面食,又喜吃米食,仅面条、面皮、面片等就有近百种。川渝面点口感上注重咸、甜、麻、辣、酸等味,地方风味十分浓郁。其品种花样多、质量高,价廉物美,供应面广,适应性强,如成都的赖汤圆、担担面、龙抄手、钟水饺、珍珠圆子、鲜花饼,重庆的山城小汤圆、鸡蛋什锦熨斗糕、提丝发糕、八宝枣糕、九圆包子,泸州的白糕、五香糕,宜宾的燃面等。

二、东海之滨的浙式面点

浙式面点,是指东海之滨和钱塘江流域地区城镇乡村所制作的面点,故称浙式面点。它是我国东部风味的一个特色流派,以米、面为主料,选用配料广泛而精细。浙江凭依鱼米之乡和濒临东海的优越资源条件,形成了浙式面点咸甜、鲜香、酥脆、糯滑的不同风格特色。

1. 浙式面点的形成

据浙江余姚河姆渡文化遗址的实物表明,浙江先民早在7 000多年前,就以稻米脱壳炊煮为主食。最迟至南宋时,面点就具有品种繁多、风味各异的特点。根据宋代吴自牧的《梦粱录》、周密的《武林旧事》等记载,当时的都城临安(今杭州)饮食市场繁华,风格各异的面点店铺林立,其经营面点小吃的就有蒸作面行、馒头店、粉食店、菜羹店、素点心店以及兼营小吃的茶肆、酒店等。浦江吴氏的《吴氏中馈录》收录了当时的15种面点甜食,有雪花酥、五

香糕、糖薄脆等。清代朱彝尊的《食宪鸿秘》、顾仲的《养小录》都记载了许多面点制品。浙式面点兼收了北方和苏式面点的特长,形成了自己的面点体系。

在古今的饮食市场上,浙式面点花色品种众多,有烧饼、蒸饼、糍糕、雪糕、澄沙团子、豆儿糕、羊脂韭饼、灌浆馒头、虾肉包子、蟹肉包子、炒鳝面、笋泼肉面、丁香馄饨、油酥饼儿、麻团、油炸夹儿、猪油汤团等。仅糕团点心、面食小吃,就达数百种之多。许多品种经改进后流传至今,形成了各自的风味特色。除日常品种外,还有各种独特的节令品种和应时点心,如百果糕、乌饭糕、苋菜饺、冬瓜饺、地栗糕等,使浙式面点绚丽多姿。

2. 浙式面点的特色

浙式面点的制作,主要是依据本地区的实际条件创制点心食品。在杭、嘉、湖和宁、绍地区,盛产稻谷、豆类和各种水生动植物,这些地区的面点多以各种米、豆类原料做主料,讲究甜、糯、松、滑风味。如杭州的剪团、麻心汤团、西湖藕粥、桂花鲜栗羹、八宝饭,嘉兴的五芳斋鲜肉粽子、糖年糕、蟹粉包子,湖州的诸老大粽子、千张包子,绍兴的香糕、方糕,宁波的龙凤金团、雪团、蜂糕等。浙江西南丘陵山区,主产麦类和杂粮,制作的点心以咸、香、松、脆为特色。如金华的干菜酥饼、糖霜粿、永康的肉饼,台州的蛋肉素饼,天台的花边鲜肉饺、十景糕,温州的豆沙汤团、麻心元宵等。沿海地区则以海鲜小吃见长,如舟山的虾饺、奉化的苔菜千层饼及沿海各地的鱼肉皮子馄饨、虾米饼等。在此基础上发展起来的著名面点品种有虾肉小笼、丁莲芳千张包子、虾爆鳝面、猫耳朵、宁波汤团、吴山酥油饼等,历久不衰。

三、味兼四方的海派面点

海派面点,是指长江三角洲平原东端东部、长江入海口地区城市与乡镇所制作的面点,以上海为代表,故称海派面点。因地处江、浙之间,自古就形成了独特的兼具江、浙两省的民情风俗和饮食习惯,是古代吴越文化的一个重要组成部分。当地人民利用本地的物产创制了具有地方风味的面点品种,加之全国各地的饮食风味逐渐汇聚大上海,使当地的面点在吸收外来文化的基础上逐渐形成了自己的海派特色。

1. 海派面点的形成

在这块土地上,据考古发现,早期人类就已种植植物类的稻谷、菱角、芡实等含一定淀粉类的主食,以及蔬菜和瓜果。这里自古为海边渔村,农作和捕鱼是早期居民们谋生的主要手段。据文献记载,南宋咸淳年初,上海一带元宵节有春玺、糖圆,端午节有角黍、水团,重阳节有栗粽、花糕等节令食品。明初,上海成为东南名邑,各种面点品种的制作渐趋精美。据《嘉定县续志》记载的"纱帽"(烧卖),其边薄底厚,面皮透似绸纱,形圆正如纱帽。明代上海松江人宋诩撰写的《宋氏养生部》得之于其母的口传心授,记载了面食制品52种、粉食制品24种。清康熙年间,商业日趋繁荣,应时适节的各类米制糕点,有薄荷糕、绿豆糕、花糕、蜂糕、白果糕、丁香糕、薛糕等十余种。最典型的面点,如南翔小笼馒头,既有皮薄馅多的紧酵面皮,又有松软可口的松酵面皮。清末,上海列为对外通商口岸后,相继吸取了各地特色风味面点之精华,面点小吃店、摊、担遍街林立,风味之多几乎包括了全国各主要地方的特色,并在原有特色的基础上加以发展和提高,形成了自己的特色。

2. 海派面点的特色

开埠后,上海作为内联全国、外通世界的商埠,为适应八方杂处的口味需要,在保持本

帮风味主流的同时,汇聚了苏、扬、锡、宁、杭、徽等面点风味。海派面点也最早吸纳了西方包饼的制作方法,无论是传统面点还是创新面点,都体现了海派面点的清新秀丽、温文尔雅、风味多样的特色风格。

海派面点品种繁多,制作精细,兼具南北风味。在继承和发扬上海面点风味的过程中,涌现了一批名店名点。如城隍庙的南翔馒头、枣泥酥饼、鸽蛋圆子,沧浪亭的四季糕和苏式面点,乔家栅的粽子、松糕、八宝饭,沈大成的时令糕团,鲜得来的排骨年糕,小绍兴鸡粥店的鸡粥,杏花楼、功德林的月饼,等等。在季节供应上,春季有松糕、春卷、汤团,盛夏有各种米制冷糕、冷团、冷面,夏秋之际,有各种热食糕团、鲜肉月饼、蟹粉小笼,隆冬有祛寒滋补的羊肉面及各种年糕,等等。

四、山水相拥的湘式面点

湘式面点,是指湘湖地区广大城镇乡村所制作的面点,故称湘式面点。湖南三面环山,呈U字地形,北面有洞庭湖,全省都被山水所包围。这里的地理条件和气候特点,加上千百年来沿袭而来的农耕文化,共同造就了湘式面点的制作特色。

1. 湘式面点的形成

湘式面点历史悠久,风味别具。新石器时期的遗存证明,湖南人在8 000年前就食用稻米了。在2 000多年前,这里就有许多点心。在长沙马王堆出土的西汉古墓中就有粔籹、稻蜜糯、麦糯、黄粢食、白粢食、麦食、稻食等多种粮食加工的食品。长沙曾是封建王朝的重要都会,政治、经济、文化十分发达,促进了商业经济的繁荣,饮食业同样得到不断发展和提高。魏晋南北朝时期,湘式面点出现了粽子等名品。南朝梁宗懔撰写的《荆楚岁时记》就记载了不少当时湖南人的饮食习俗。湖南古代是"三苗""九黎""百越"聚居地,因交通不便,多处于封闭状态,有自己的一套饮食习俗。从整体上讲,仍以米、米粉制点心为主体,有粽、糕、团、粑、粢等。到了清代,《湖南商事习惯报告书》介绍的面点花样开始增多,分为米食、面食、肉食、汤饮、鲜食、治豆等大类,数十个品种。市肆出现"朝则油条之类,夜则河南饼之类,皆提篮唱卖;又有饺饵担,兼卖切面、汤圆,夜行摇铜槃,敲小梆为号,至四、五鼓不已"的景象①。长沙火宫殿汇集了各种面点小吃食摊,著名的有姜氏女的姊妹团子、张桂生的馓子等,衡阳排楼街的排楼汤圆等都是以特有的风味影响一方。民国时期,湘式面点发展迅速,与湘菜一起走向全国。

2. 湘式面点的特色

湘式面点,源于民间,起于民食,所用食物多为就地取材,极富地方特色。湖南位于我国中南地区,气候温暖,雨量充沛,农牧副渔兴旺,洞庭湖平原素称鱼米之乡。长期以来,当地人民充分利用本地物产资源,精工细作,形成了浓厚的地方面点风味。湘式面点始终保持米、面、杂粮的制作特色,以咸、甜味型为主。如长沙面点用料广泛,做工精细,代表品种有甜咸双味合吃的鸳鸯酥、姊妹团子和八宝果饭、杨裕兴鸡蛋面、湘潭的脑髓卷等;湘西、湘南等地多山,盛产麦、豆、薯、果及各类杂粮,擅长制作面粉、豆、薯类为主料的各式糕饼,如社饭、各式米粉等;洞庭湖区一带水产资源丰富,盛产稻米,以制作肉杂、鱼虾、淀粉等类面点见长,成品以软、嫩、鲜著称,像糯米藕饺饵、虾饼、糍粑等都是具有浓厚

① 熊小羚,沈逸文:《湖南小吃》,《中国烹饪百科全书》,中国大百科全书出版社,1992:243.

湖区色彩的面点小吃。

五、江汉平原的鄂式面点

鄂式面点是指长江中游、华中地区荆楚一带城乡所制作的面点,以湖北为代表,故称鄂式面点。它是我国长江流域中部地区南味面点中的一个流派。临江倚湖的荆楚大地,地处我国中部,由于当地河网纵横交错,湖泊星罗棋布,自古就有"湖广熟,天下足"的江汉粮仓。其谷物的丰富多样,为当地的面点制作提供了良好的条件。

1. 鄂式面点的形成

鄂式面点,历史悠久。早在战国时期,屈原在《楚辞·招魂》中记述过楚王宫的筵席点心,如粗粢、帐馄、蜜饵之类,它们是甜麻花、酥馓子、蜜糖糕和油煎饼的雏形。魏晋南北朝时,湖北已有众多的节令小食。《荆楚岁时记》中有楚人立春"亲朋会宴啖春饼"和清明吃大麦粥的记载,《续齐谐志》介绍了楚地端午用彩丝缠粽子投水祭奠屈原的风俗,而且有荆州刺史桓温常在重阳邀约同僚到龙山登高、品尝九黄饼的记载。

唐宋时,湖北面点创造出了许多流传至今的名品,如黄梅五祖寺的白莲汤和桑门香(油炸面拖桑叶)、黄冈人新年祭祖的绿豆糙粑,秉承石燔法的应城砂子饼,可存放一旬的丰乐河包子,酷似荷花的荷月饼,以及"泉水麦面香油煎"的东坡饼等。

明清两代,湖北面点不断充实新品种,又推出孝感糊汤米酒,黄州甜烧梅,郧阳高炉饼,光化锅盔,宜昌冰凉糕,荆州江米藕,沙市牛肉抠饺子,江陵散烩八宝饭,以及武汉的谈炎记水饺、四季美汤包和苕面窝、米粑、热干面等。产于清嘉庆年间的黄石港饼,是当时大冶县黄石港的著名点心,过往船只停泊港口后都可以尝到这种饼,遂成为地方名品。另外,武陵山区的土家族米食品以及五祖寺和武当山的素食点心也风味别具。

湖北位于华夏腹心,九省通衢,是发达的水陆交通枢纽和物资集散中心,使荆楚之地从古至今汇集了天南海北各地人,同时兼收并蓄了东西南北的面食文化,致使当地的饮食面点制作具有较强的包容性,并对外来的面点品种大胆移植和吸收改进,形成了本地独特的面点风格。

2. 鄂式面点的特色

鄂式面点得益于江汉平原的农作物,大米和鱼是当地人们日常饮食的重要主副食原料。其面点制作多用大米、豆制品以及面、薯、蔬、蛋、奶类为原料,米粉面团和米豆混合磨浆烫皮的制品甚多。荆楚的米类制品,量大品种多,除了普通的大米饭、粥外,米糕、米面窝、米泡糕、米圆子、炒米粉子、米粉丝,以及用糯米制成的汤圆、年糕、糙粑、团子、粽子、凉糕等丰富多彩。鄂式面点重视多种粮食作物的配合使用,其花色品种丰富多样,并对外来的品种大胆移植和改进,像五叶梅、一品包、碗碗糕等都是外来品种演化而来的。湖北人早餐离不开面食小吃,武汉居民不论春夏秋冬,都习惯在小食摊上过早(吃早餐)。其米面食品质感糍糯香滑,调味咸甜分明。代表品种有武汉热干面、黄州烧卖、云梦鱼面、黄石夹板糕、老通城豆皮、四季美汤包、东坡饼等。

六、华东腹地的皖赣面点

皖赣面点,是指华东地区安徽、江西两省城镇乡村所制作的面点,故称皖赣面点。皖赣两地南北相连,有江有湖,有山有水,长江、赣江、鄱阳湖、巢湖、淮河,横跨境内;大别山、黄

山、九华山、罗霄山、庐山、井冈山等镶嵌其地。面点制品多来源于这山山水水的广大民间，滋味各异，咸甜适中，南北风味兼备。

1. 皖赣面点的形成

皖赣风味具有悠久的历史传统。唐代，合肥地区（肥东县）至今流传的著名品种"示灯粑粑"，相传是唐代肥东龙灯节的食品。"寿县大救驾"相传因宋朝开国皇帝吃过而得名。北宋《东京梦华录》就载有徽菜烩面特征的南食店在汴京经营。南宋时期，由于徽商的崛起，徽式风味面点逐渐进入市肆，流传于长江中下游一带。徽商富甲天下，生活奢靡，其饮馔之盛、筵席之丰，对徽式面点的发展推波助澜。明清时期，徽商在扬州、武汉盛极一时，那时传入扬州的徽州饼、大刀切面等，至今仍盛名不衰。民国时期，徽式面点在长江中下游的大都市中多有售卖。

江西的地理位置史称"吴头楚尾，粤户闽庭"，早在汉代，南昌地区就"嘉蔬精稻，擅味于八方"。唐宋时期，客家人开始迁入南方，客家先民对古韵古风推崇备至，他们十分注重节日饮食，在农时节日，他们都要制作相应的风味面点米粿糖食。宋代，江西的米线类食品制作技艺高超，远近闻名。南宋诗人杨万里有多首咏家乡的汤饼、蒸饼的诗作。清代，有米粉索、小麦面索、寒具、馄饨（又名清汤）的记载。民国初期，南昌饮食业较为兴盛，当时有祥记馆的过桥面，时鲜楼的鸡丝拉面，姚老耷的蟹黄汤包，清洁菜馆的炸酱面，均为顾客所喜爱。

2. 皖赣面点的特色

皖赣地区地处华东腹地，江河、湖泊横贯境内，物产丰饶，民风多姿，以米、面、豆类为原料的面点遍布各地。面点风味众多，各有特色，与民间习俗的关系极为密切，一年四季的民间节日均有其独特的食品，且面点品种具有浓郁的乡土气息。如江淮之间的油炸馓子，多以糯米水磨粉为原料蒸制粑粑（徽州地区称米粿）。皖南著名的面点清明粿、苎叶粿之类均来源于民间食俗。

皖赣面点的口味受苏式面点的影响，咸鲜略甜，重视酥、糯、软、香之品质，著名的品种有：安徽寿县的大救驾，庐江的小红头，芜湖的虾子面、鳝鱼面、小笼馅肉蒸饭，安庆的江毛水饺、萧家桥油酥饼、蚌埠的烤山红、干菜包，合肥的冬菇鸡饺、蚕蛹酥、庐阳汤包，徽州的徽州饼、蝴蝶面、黄豆肉粿等；江西南昌的牛肉米粉，九江的桂花茶饼，彭泽的蒸米粑，赣州的黄元米粿，萍乡的打发糕，信丰的萝卜饼，景德镇的清汤泡糕等。节令品种如乌饭团、糯米粽、酒酿元宵、馓子、荠菜团子等，也都是皖赣地区民间保留的传统节令佳品。

七、一衣带水的闽台面点

闽台面点，泛指台湾海峡两岸地区所制作的面点，因闽台相望，一衣带水，故称闽台面点。福建和台湾地处我国东南，以水相连，隔海相望，两地境内均多山林，盛产海味、山珍、水稻、蔬菜，自古在饮食上有许多相通之处，特别是面点小吃，海峡两岸的人民都有不少的共同食品。

1. 闽台面点的形成

福建负山倚海，物产丰富，不仅有海产美味，而且稻米、糖蔗、蔬菜、佳果等作物常年不绝。据唐代林谞《闽中记》记载："闽人以糯稻酿酒，其余揉粉，岁时以为团粽粿糕之属。"清人施鸿保撰《闽杂记》亦记述："福州俗以正月二十九日为窈九，人家皆以诸果煮粥相馈。"

"冬至前一夜堂设长几,燃香烛,男女围坐作粉团,谓之搓圆。且以供神蹼祀祖,并馈赠亲友,彼往此来,髹篮漆盒,交错于道。"并记有圆子、花饼、光饼、扁食、汤饼、油馃、烧卖、梅花饼等,面点制作可见一斑。宋代流传的"薄饼",味醇香、甜润,并且流传海外。明代抗倭名将戚继光为便于行军路食而创制的"光饼",外酥香内松软,流传数百年,仍为世人所称道。

台湾四面环海,物产丰富。台湾饮食文化既有当地的特色,又深受大陆尤其是福建的影响。自明朝郑成功收复台湾以来,台湾饮食就与大陆饮食有着密切关系,但初期开拓受到物质及生活水平所限,显得特别节俭。清朝统一台湾后,设立台湾府,隶福建省厦门道,台湾得以全面开发,农产品最大宗的是米,如"饭以黍米,卤浸鱼虾供馔"。清代台湾面点品种逐渐增多,所记载的品种就有半年丸、糍团、草粿、肉粽、薄饼、米粉、糕等。特别是半年丸,许多诗词中都有记载,并被批注曰:"台俗以六月朔或望日,家杂红曲于米粉为丸,曰半年丸。"另据郑大枢《风物吟》中"宜雨宜晴三月三,糖浆草粿列先龛"之句,从这些记载中不难看出台湾在清明时吃的"草粿"与福建漳州所食点心品种是十分相似的。可见闽台之间的饮食交流很密切。1949年后随着大陆各界迁台人士增多,他们的饮食习惯也带到了台湾。台湾的金门岛与闽相连,也将大陆的风味带到金门和台湾岛上。所以台湾、福建两地的饮食影响较为广泛。据统计,台湾人口中汉族占97%,其中80%祖籍福建,两地方言相通,习俗相仿,故有同一食文化内涵①。

2. 闽台面点的特色

闽台面点以米、麦、豆、薯类为原料,加工技术在国内颇负盛名。粿是福建点心的主要部分,它的主要原料是米、油、糖,一般先将糯米磨浆,沥干后再以不同技法制成各种点心小吃。粿大致有粿、馃、粽、糕四大类,形状、式样多种,烹制、口味多样,都各具特色。如福州的油粿、糯米粽、芋粿,厦门的麻糍、油葱粿,泉州的柑红糕、白糖豌糕,漳州的双糕嫩、米烧粿、手抓面等。台湾点心种类繁多,且处处可见,如卤肉饭、切仔面、意面、河粉、米粉、爌肉饭等。代表性的品种有台北的蚵仔面线、鱼汤手拉面线、什锦米粉、鼎泰丰汤包,基隆的八宝冬粉,台南的凤梨酥、太阳饼、担仔面,花莲的麻糬,鹿港的凤眼酥等,均富有浓郁的地方特色。

八、西南高原的云贵面点

云贵面点,是指云南、贵州民间广大地区的城镇和乡村百姓所制作的面点,故称云贵面点。滇黔毗连,气候相近,民族众多。该地区自古就是水稻的种植地,以糯米、大米为原料的面点食品占大多数,荞麦、芋类也是面点制作的主要原料。云贵地区是汉族和多民族集聚地区,它是依凭滇、黔地区特定的自然环境下的农作物生产和各民族饮食交流与互动所形成的。

1. 云贵面点的形成

据考古和文献记载,战国以前,云南、贵州就有野生稻的种植。汉代滇国时期,稻米已是农业地区居民的主食,当时有熬粥、蒸饭、磨粉等各种吃法。两晋、南北朝时期,还有黍、稷、麻、粱与豆类作物。明代《云南通志·全省土风》载"食有米缆(线)、蓬饵(蒿饼)、蒜胯

① 刘振义:《中国食文化与地域分野》,《中华食苑》(第七集),中国社会科学出版社,1996:134.

（剁生）、煎碟"等品。明末旅行家徐霞客的最后一站是云南，他在滇游日记中记曰："馒后续以黄黍之糕，乃小米所蒸，而柔软更胜于糯粉者。"在市中所见的有师宗的粉糕，永平的粑粑、豆焖饭，凤庆的胡饼，蒙化的眉公饼等。光绪年间，昆明有酒席馆、炒菜馆、素饭馆、甜浆馆、糕饼铺、饺面馆、包子铺、面铺、米线坊、米线摊等，特别是火腿滇式月饼、过桥米线、破酥包子等名品享有盛誉。

汉代以前，居住贵州的民族已有较原始的烹饪术。唐代，中央政权置黔中道，宋代，有了"贵州"的称呼。明代，朱元璋"平滇"，后数十万士兵留守贵州。贵州也是重要的移民区，汉族人逐渐由外地迁入，并带来了服饰、米饭、面条、炸糕等。少数民族也大都是在漫长历史过程中陆续从四面八方迁到贵州来的。多元的贵州饮食文化的形成，使得这里的食品丰富化、多样化。从清代《黔西州志》《平远州志》《安顺府志》《镇远府志》等地方志可以看到，这些地区节日面点中有角黍、月饼、糍粑、饵块粑、黄糍粑、米线、面条等。

2. 云贵面点的特色

云贵面点以稻米为主料，其食品主要有米线、米粑、米糕、米倮、米饼等。云南南方为稻作文化之地，东北部以杂粮为特色，荞麦、燕麦、薯类食品，粗粮细作，花样翻新，做荞面、炕荞饼、蒸荞馍、熬荞粥等。云南的风味面点有过桥米线、鸡蛋米浆粑粑、玫瑰洗沙荞糕、重油鸡蛋糕、玫瑰鲜花饼、鸡片凉粉卷、小锅卤饵块、滇味炒面、凤庆粑粑卷等。

贵州是多山之地，大山的阻隔造就了这里多民族的原始古朴的民风民俗，温和湿润的气候培育了这里丰富多彩的原始生态。依照当地粮食作物水稻、小麦、薯类制作的面点品种丰富。地方特色面点有肠旺面、夜郎面鱼、荷叶粑粑、绵菜粑、酥麻龙眼、米豆腐、豆面汤圆、荞麦迎宾糕、遵义鸡蛋糕、威宁荞酥、豆花面、刘二妈米皮等。

第五节　源远流长的民族面点

我国是一个拥有56个民族的国家。在中华民族这个大家庭中，各兄弟民族之间不断交流，共同发展，创造了包括饮食文明在内的光辉灿烂的中华文化。由于我国各民族所处的社会历史发展阶段不同，居住在不同的地区，形成了风格各异的饮食习俗。根据各民族的生产生活状况、食物来源及食物结构，从历史发展来看，可大致划分为采集、渔猎型饮食文化，游牧、畜牧型饮食文化，农耕型饮食文化等类型。

在这个民族大家庭里，一方面，由于各地的自然环境和人文环境的不同，人们的生活、消费、饮食、礼仪等都各具特有的风情。以牧业为主的民族，习惯于吃牛、羊肉，喝奶类和砖茶；以农业为主的民族，南方习惯于吃大米，北方习惯于吃面食及青稞、玉米、荞麦、洋芋等杂粮。气候寒冷地区的民族爱吃葱、蒜；气候潮湿、多雾气的民族就偏爱酸辣。各民族所留下的宝贵的饮食文化遗产，有些完整地保留下来了，有些进行了改良，有些也已被全国各地引进和移植。另一方面，随着各民族人口不停地迁移，民族之间的饮食文化也相互地影响与模仿着。事实上，人们的饮食生活是动态的，饮食文化是流动的，各民族之间的饮食文化都是处于内部和外部多元、多渠道、多层面的持续不断的传播、渗透、吸收、整合、流变之中。

各民族均有独特的饮食风尚的知名食品。我国的少数民族大都散居在边远的大漠、林原、水乡或山寨。他们千方百计开辟食源，食料选用各有特点，烹调技艺独擅其长，炊具食

器奇特简便,民风食俗别具一格。民族菜风味浓郁,选料、调制自成一格,菜品奇异丰满,宴客质朴真诚。像维吾尔族的抓饭、朝鲜族的冷面、傣族的竹筒米饭、侗族的侗耙、回族的油香、苗族的鸡肉粥,都不同凡响①。

一、少数民族面点文化形成的因素

众多的民族,各自不同的发展历史,形成了各民族丰富多彩的饮食文化。北方一些少数民族由于从事畜牧业生产,养成了以吃肉、喝奶为主的饮食习惯。南方的少数民族大部分以农业生产为主,因此大多把米、面作为主食。

1. 地理环境和气候物产的差异

我国少数民族人民分布的地区十分广阔,东西南北各地区都有分布,而且大多居住在边境地区。我国2.1万多公里漫长的陆地边防线,有1.9万多公里在少数民族地区,不同的气候区和地形地貌中都有少数民族分布。

不同的地理环境、物产资源和气候条件,有着不同的饮食习俗,反映着不同民族的地域性特点。新疆、宁夏、内蒙古、云南、贵州、广西等民族地区有着适宜发展农业的肥田沃土,盛产水稻、小麦、青稞、玉米、高粱、大豆等农作物和葡萄、哈密瓜、荔枝、芒果、菠萝、香蕉等名贵水果以及种类繁多的经济作物;东北大兴安岭、长白山林区,西北天山、阿尔泰山林区,西南横断山林区,中南林区等茂密森林的集中地区,除出产木材外,还有人参、红花、天麻、三七、贝母、雪莲等名贵药材;内蒙古、新疆、青海、西藏等地的草原,是我国重要的畜牧业生产基地,牛羊成群,牧场广阔,不善农耕和鱼类养殖,水产品较少,他们的食物主要来源于陆地动物,牛羊肉、奶制品就成为他们的主要食品。各地由于自然条件的不同,形成了各民族人民的饮食习俗,使面点文化具有突出的地域特点。即使社会发展变化,也难以改变民族这种特有的地域风貌特色。饮食方面的地域特点同其他物质文化方面的特点相比,有着难以比拟的稳定性和长久性。

傣族是我国西南一个有着悠久历史的少数民族,他们居住的地区多为群山环抱的河谷平坝地区,属亚热带气候,四季常青,雨量充沛,山川秀丽,土地肥沃,盛产稻谷和经济作物。因此,傣族饮食文化属于平坝农耕民族型饮食文化,以大米为主食,尤喜食糯米。瓦罐糯米饭是他们的风味米食。著名的竹筒饭特别香,这是因为他们运用了一种含蕴清香的香竹做材料,这并非一般的竹子,这种香竹在傣家每家的竹园中都有,在山里也可以找到。这一切都体现了地域文化的特色。布依族的"粽粑"、侗家的"侗粑"等都是这种文化的显现。

在长期的历史发展中,各个民族都创造出本民族的风味米、面制品,而且有着本民族的制作方法、饮食习俗,如蒙古族的炒米、满族的饽饽、维吾尔族的抓饭,等等,反映出各个民族特有的文化、习尚和风俗。

2. 生活方式与食物种类的不同

我国各民族地区,大多地处崇山大川,自古交通不便。一山相隔,有声音之殊;一水相望,有习俗之异。这就造成了不同民族面点制作的风格有很大差异,从原料的特性、加工处理、生活方式到食品的风味,呈现着明显的地域差异性。

不同民族之间的饮食差异是由多方面因素所形成的。生活方式的差异与食物原料的

① 邵万宽:《中国境内各民族饮食交流的发展和现实》,饮食文化研究,2008(1):12-20.

来源都形成了不同的风格,饮食的民族性表现在不同民族对同一种食物资源的取舍不同,对同一种食物资源的态度和解释不同。有时在同一个地域内不同民族也对同一种食物采取不同的取舍,除了饮食背景之外,就是所处的环境与生活方式的差别。应该说,地理、气候等自然特点是决定各民族生活资料、饮食、烹制特色的最主要方面。但是,许多民族所处的地理、气候较为相似,而在饮食上却有许多不同的特点,如东北的满族和朝鲜族的饮食差异,青海、甘肃一带几个民族的饮食不同,以及全国各地回族在饮食文化上的差别等。

各民族的食物种类的差异首先是由自然环境所影响的。我国北方自古以粟为主,南方以稻为主。草原游牧民族的肉食和海边捕鱼民族的肉食不同。其次才是由此而来的饮食方式和习惯。生产力水平越低,这种限制和影响越明显。

朝鲜族人民主要居住在东北地区,在长期的生产实践中,他们除具有农耕民族饮食文化的共同特点外,也形成了带有本民族特点的饮食文化。他们常吃米、面,善制泡菜,爱做打糕,这种饮食文化的显著特点,再加上米、糕制品做工精美,在色、香、味方面都恰到好处,成为代代繁衍的美食佳品。这与本民族文化传统、经济作物、生活习惯是密不可分的。

3. 特定条件与烹调方法的影响

自然环境对饮食的影响还体现在制作和烹调方法的不同。青藏高原海拔高,气压低,水的沸点低,烹煮米饭等食品需用高压锅加热,这也是藏族等民族多喜欢焙炒青稞再碾为粉末做"糌粑"吃的主要原因之一。藏族如果不是居住在青藏高原,其饮食必定是另外一种样子。北方寒冷的气候是制作风干肉的有利条件,南方只在西藏地区有这种习俗,这也是青藏高原的地理和气候的赐予。东北的气候使土地不能长年提供新鲜蔬菜,因而人们才有腌制酸菜过冬的习俗。

南方众多少数民族中很少有狩猎经济占较大比重的。而北方民族尤其是东北的许多民族,因为身处气候寒冷、无霜期短的自然环境中,单纯从事农业无法保证食物的来源,因此渔猎和畜牧所占的经济成分比重较大,也有兼营农业的,但开始只是蔬菜的栽种,后来也只是种植不需要细致管理的作物,如黍米之类,在他们的生活中肉食还是占主要地位。他们把林海中飞行驰骋的狍子、野猪等各种飞禽走兽作为主要的生活食品,这些风味独特的美味肉食向来是他们的饮食方式,粗犷的烤肉、煮肉、炖肉、肉干、烧肉是他们的饮食菜品,才能抵御寒冷的气候。

谷类作物——稷子,生长在我国北方,是居住在嫩江流域的达斡尔族人所喜爱的传统粮食,也是他们用来款待贵客的主食。这是他们多年来的饮食风俗。他们常常利用自己种植的刚出锅的飘散着清香的稷子米饭,供客人品尝和享用,以此让客人领略他们的盛情厚意。特定的自然条件,烹煮着芳香的米饭,招待着亲朋好友,这就是当地最好的款待。稷子米饭的特殊加工方法也是达斡尔族人对于我国米食文化的一大贡献。

4. 历史背景与经济类型的促成

地处北方的畜牧业比较发达的蒙古族和哈萨克族等民族,他们"吃肉喝奶"的饮食习惯自古流行。除此之外,饮用奶食的民族还有北方十多个。

在西北,饮食受到农业经济和畜牧业经济混合的影响,如维吾尔族是历史上从今天的俄罗斯贝加尔湖周围地区迁到新疆的游牧民族与那里的农业民族融合而成的。这就是今

天维吾尔族的饮食中既有畜牧民族特点,又有农业民族特点的原因。如游牧特色的食品有奶茶、清炖羊肉、烤肉、酸奶、马奶等,其农业饮食风味则是馕、拉条子、面片汤、包子、炒面、馄饨等。

而在南方的许多民族多以稻米为主食,尤其是壮侗语民族和苗瑶语民族。南方农耕民族普遍种植稻谷,糯稻成了当地许多民族不可缺少的主食,吃糯米饭、打年糕是他们的日常食品。有的民族还保留着一种"当炊始舂"的饮食观念,即不吃隔宿粮①。

中国各民族的饮食活动形式多种多样,不同的饮食习俗不仅可以展示出各个民族饮食文化的精华,而且还可以透过这些食俗反映和认识各个民族传统的经济类型状况。不同民族由于分布地区的差异,以及不同气候的特征,因而经济类型就不同,也就带来饮食习惯的变化。这是南北方不同民族饮食个性特色的自然条件使然。同一民族由于所处位置不同,自然也会出现饮食的变化。特别是受经济作物的影响,就形成了自己特有的、稳定的生活方式。如黔东南的苗族以水稻种植为主,黔西北的苗族以畜牧业为主,而滇东南苗族则以刀耕火种为主。

5. 宗教信仰和风俗习惯的不同

由于受传统习惯的影响,有些食物在一些民族中是被禁食的。在我国有回、维吾尔、哈萨克、乌孜别克、塔吉克、塔塔尔、东乡、保安、撒拉、柯尔克孜十个少数民族信仰伊斯兰教,他们在饮食习俗与禁忌方面遵守穆斯林教规。我国清真风味由西路(含银川、乌鲁木齐、兰州、西安)、北路(含北京、天津、济南、沈阳)、南路(含南京、武汉、重庆、广州)三个分支构成。清真菜品的制作遵守伊斯兰教规,在原料使用方面较严格,禁血生、禁外荤,不吃肮脏、丑恶、可怖和未奉真主之名而屠宰的动物。在选料上南路习用鸡鸭、蔬果、海鲜为原料的烹饪特色,西路和北路习用牛羊、粮豆,烹调方法较精细。清真菜品的制作方法多为煎、炸、烧、烤、煮、烩类等;制作工艺精细,菜式多样,口味偏重鲜咸;注重菜品洁净和饮食卫生,忌讳左手接触食品。清真小吃以西北特色为主,尤以西安、兰州、银川、西宁等最为有名。面食制作方面以植物油和制的酥面、甜点以及包、饺、糕、面等别具一格,如酥油烧饼、什锦素菜包、牛肉拉面、羊肉泡馍、油香、馓子、果子、馕、麻花等。

油香、馓子、馃子,都是用植物油炸出来的特制面食。这三种油炸面食是我国西北信奉伊斯兰教的回族、东乡族、保安族、撒拉族穆斯林群众待客或是日常生活中必不可少的美食佳点。在他们婚丧嫁娶之日的筵席,款待宾客的餐桌,宗教仪式的舍散,尤其离不开这些食品。穆斯林的节日更是吃油香、馓子、馃子的时节,这些面食点心,把节日的气氛点缀得异常浓厚。可见,这些面食是这些民族饮食文化的重要组成部分。

二、不同民族面点文化的双向交流

不同民族的饮食,都以本地区所生产的经济作物在当地所占的地位及其在饮食中所占的比重而突出自己的风格特色。"靠山吃山,靠水吃水""就地取材,就地施烹",这是民族饮食文化的主要特点。

自古及今,饮食与文化的接触和交流历来都是双向的。我国历史上的四次民族大交融,不仅各族人民相互杂处,其民族饮食也在潜移默化地发生着变化。

① 李炳泽:《多味的餐桌》,北京出版社,2000:49,55.

1. 国内战乱与都府迁移引起民众的迁徙

中国几千年的历史更替,不仅是一部漫长的人类文明史,也是一部社会创造史和战争发展史。从战天斗地,赢得生存,到血与火作战,克敌制胜,人类不断地因战争而迁移;从秦灭六国,到楚汉、三国、南北朝、五代十国、元代、清代等历代的纷争,民族之间的战争、和平与统一,各民族为生存条件而不断内移和杂处。残酷的战争给人民带来了深重的灾难,各民族、各部族被迫迁徙,人民流离失所,生活得不到安定。从古到今,朝代的更替,固是残酷的种族斗争的结果,但这也为各民族的迁徙与杂居和民族饮食的交流提供了许多有利条件。

历史上朝代的更替也导致了广大民众的南北迁移。如宋代末年,皇室南逃,有的一直到达海南岛,他们迁家带口,把中原的饮食及其习俗也带到了琼海。朝代的变迁,大臣的交替,许多官府大臣携带家眷子民到边塞镇守边关或到各地赴任就职。所有这些变化或交往,从一个地区到另一地区,都会把本地的饮食带到其他地区,这也为各地区、各民族的饮食交流提供了土壤。

2. 贸易的发展加快民族之间的流动

汉代时期通西域,逾葱岭,打通了汉与西域诸国间的道路,招徕诸国,以图通商往来。张骞出使西域后,为各民族间的经济文化交流创造了有利条件。自此以后,西域的苜蓿、葡萄、石榴、核桃、蚕豆、黄瓜、芝麻、葱、蒜、香菜(芫荽)、胡萝卜等特产,先后传入内地,大大丰富了内地汉族地区的饮食生活。

在民族饮食文化的交流上,早在汉代就有胡人到内地从事餐饮业,将胡人的饮食文化与汉族进行交流,伴随而来的还有"胡饼"等异域食品。

北魏《齐民要术》中谈到了许多少数民族的饮食品。从书中看,饮食的南北交流、汉族与北方少数民族之间的交流也很普遍。书中记载了一些原来只有少数民族常用的食物及其烹调方法和配料。这些食物原料和配料许多是汉代从西域引进来的,已经在汉族地区生根开花结果,如胡麻、蒜、兰香、葡萄等。

从汉的丝绸之路,到后代的海舟来舶,直到波斯胡商定居中国,都是商业与文化交流的重要因素。此后,民族之间人员来往更加频繁,食物交流的成果也不断扩大。

3. 帝王将相的接纳与"和亲"政策的施行

东汉末年,由于桓、灵二帝的荒淫不政,宦官外戚专权,祸乱不断。灵帝刘宏不顾经济凋敝、仓廪空虚的事实,一味享乐,并对胡食狄器有特别的嗜好,堪称地道的"胡食"天子。史籍记载,灵帝喜爱胡服、胡帐、胡饭、胡床、胡笛、胡舞,京师贵戚也都学着他的样子,一时蔚为成风。他喜爱的胡食,主要有胡饼、胡饭等,其烹饪方法比较完整地保留在《齐民要术》等书中。胡饼,即敷上胡麻的饼,在炉中烤成。胡饭是一种饼食,并非米饭之类,而且将酸瓜菹长切成条,再与烤肥肉一起卷在饼中,卷紧后切成二寸长的节,吃时蘸以醋芹。

北魏时期,匈奴、鲜卑和乌桓等兄弟民族将先进的汉族烹调术和食品制作,应用于本民族传统食品的烹制当中,使这些食品在保持民族风味的同时,更加精美。如寒具、环饼、粉饼等,本为汉族古老食品,许多兄弟民族人都喜欢吃,寒具和环饼均改用牛奶或羊奶和面,粉饼要加到酪浆里面才吃,等等。

进入隋唐,汉族和边疆各兄弟民族的饮食交流,在前代的基础上又有了新发展。唐太宗时,地处丝绸之路要冲的高昌国的马乳葡萄,不仅在皇家苑囿中种植,并用它按高昌法酿

制葡萄酒,其酒色绿芳香,在国都长安深受欢迎。"葡萄美酒夜光杯,欲饮琵琶马上催"的著名诗句,表达了唐人对高昌美酒的赞美之情。而汉族地区的茶叶、饺子和麻花等各式美点也通过丝绸之路传入高昌。1972年在吐鲁番唐墓中出土的饺子和各样小点心,是唐代高昌与内地饮食交流的生动例证。唐朝与吐蕃(今西藏)亦有密切的联系。唐太宗时,文成公主下嫁松赞干布,唐中宗时金城公主嫁给吐蕃王弃隶缩赞,从而唐与吐蕃"同为一家"①。西藏地方史料记载,唐太宗"给与(吐蕃)多种烹饪食物、各式饮料……公主到了康地的白马乡,垦田种植,安设水磨……(文成公主)使乳变奶酪,从乳取酥油,制成甜食品"。

4. 民族之间面点文化交流的不断深入

宋、辽、西夏、金,是我国历史上又一次民族大融合时期。北宋与契丹族的辽国、党项羌族的西夏,南宋与女真族的金国,都有饮食文化往来。如辽代契丹人吸收汉族饮食的同时,也向汉族输出自己的饮食文化。契丹人建国初期以肉食为主粮食为辅,中期以后粮食在主食中的比重加大。同时契丹人的奶食影响了汉族,尤其是进入北宋都城,发展为"酪面"。西夏是中国西北地区党项人建立的一个多民族的王国。西夏人饮食,粮、肉、乳兼而有之,公元1044年与北宋订立和约后,在汉族影响下,西夏的饮食逐渐丰富多样化,其肉食品和乳制品有肉、乳、乳渣、酪、脂、酥油茶;面食则为汤、花饼、干饼、肉饼等,其中的花饼、干饼是从汉区传入的古老食品。在汉族饮食文化逐渐为党项羌人、契丹人和女真人吸收的同时,这些兄弟民族的不少食品也在中原地区广为流传。

元代蒙古族入主中原,带来了北方游牧民族的饮食品、饮食原料、制作方法等。蒙古族的祖先原在黑龙江上游额尔古纳河流域过着游牧生活。至成吉思汗时代,蒙古地区的农业逐渐产生,临近汉族地区的汪古部及弘吉剌部已"能种秋穄""食其粳稻"。如元代北京正月初一太庙荐新的时候就使用酥酪、马奶子,二月二太庙荐新时神厨御饭中有秃秃麻、酪解粥,八月十五洒马奶子。元代太医忽思慧撰写的《饮膳正要》中的许多民族菜品流入民间,对汉族人的影响颇大。公元1279年,忽必烈完成统一中国的大业,更有利于各民族间的饮食交流。中原沿海汉族地区先进的烹调术传到了少数民族地区,少数民族特有的食汤和面点也传到了内地。

明代,汉族和女真、回回、畏兀儿等兄弟民族的饮食交流空前活跃。这可从刘伯温所著的《多能鄙事》一书中看出来。书中收集了唐、宋、元以来各民族的食谱。清朝建立以后,汉族佳肴美点满族化、回族化和满、蒙、回等兄弟民族食品的汉族化,是各民族饮食交流的一个特点。满、汉民族共同协作、影响深远的满汉全席形成于清代中叶,吸取了满、汉以及蒙、回、藏等民族的饮食精华。特别是满族的糕点与汉族的菜肴一起构成了影响后世的"满汉全席"。乾隆时《大清会典》中有关满席的内容记载:"凡燕筵,满席视用面多寡定以六等价值,以是为差。"袁枚曾在《戒目食》中曰:"余尝过一商家,上菜三撤席,点心十六道,共算食品将至四十余种。"②这里的点心十六道,很可能就是当时的满席特色。

清代《随园食单》中记有许多民族面点,有面茶、酪、杨中丞西洋饼等,《调鼎集》中记载的民族食品更是琳琅满目,还专门有"西人面食"一节,记载我国西北地区人民的种种面食

① "和亲"政策至迟在周代就已经有过先例,《史记·秦本记》中记载了周孝王与西戎和亲,汉高祖刘邦与匈奴也采取了和亲的措施。这是我国历史上战争与融合的史诗。

② (清)袁枚:《随园食单》,《续修四库全书》(第1115册),上海古籍出版社,2002:651.

品,可谓蔚为大观。在清末到民国时期,许多汉族人到云南少数民族地区从事饮食贸易,如酿制蒸馏酒、做豆腐等。

千百年来,回民与汉族人民长期居住在一起,在生活上许多食品已水乳交融,不少食品的制作方法是你中有我,我中有你。传统的回民风味面食品有油香、馓子、麻花、酥合子、油旋子、牛肉拉面、油糕、甜醅、羊肉泡馍等。这都是回、汉民族都爱食用的面食品。

饮食文化的交流带动了贸易和生产。有些农作物的传播穿越了许多民族地区,甚至漂洋过海而来去。饮食文化的交流在很多情况下是奇异的调味植物和大宗主食植物的传播,前者如胡椒、大蒜等,后者如玉米、甘薯、洋芋等。

三、少数民族的米面食品精华

1. 自然淳朴的民族之味

民族的米面食品,在鲜明的民族特色的基础上,运用的是本土原料,加工、烹制的是传统方法,体现的是朴实无华的农家与牧民风味、自然本味,其最大特色是:朴实无华,就地取材,不过于修饰,淡饭蔬食,聊以自慰。由于其鲜美、朴素、淡雅,令人们十分向往。

在我国民族地区,广大的老百姓并无多少商品交换,而只有自食其果的欢愉。民族食品能够根据各地的现有条件,尽管加工简易,风味朴实,但在不同地域、场所、季节中都能体现不同的特色。它既不寻觅珍贵,又不追美逐奇,处处显得恬淡而自然。

民族食品,质朴无华,却蕴藏着诱人的真味。淡淡的自然情调,浓浓的乡土气息,在各民族间俯拾即是。如铁锅焖饭、石锅拌饭,品种繁多的打糕、发糕、蒸糕、切饼等,不仅朝鲜族群众爱吃,也受到其他民族的欢迎。云南中缅边境的苦聪人以采集和狩猎为主,其别有风味的"竹筒饭"是用木杵臼将玉米和旱谷去皮,用水淘洗干净,将春好的玉米面和大米放在如一节手电筒粗细的薄竹筒内,加上少量水,用树叶塞紧竹筒口后将竹筒放入火上烤,烤熟后破开竹筒,将饭倒入芭蕉叶上就可以食用,风味自然而清新。在内蒙古自治区和黑龙江省交界的嫩江流域,是达斡尔族人劳动生息的主要地方。他们以肉、奶为主导,面食和米食是他们的主要食粮,喜食面饼和稷子米饭,荞麦米狍子肉粥最受欢迎。他们精心炮制的米面主食有饽饼、荞麦面馒头、苏子馅饼、稷子米面发糕、饭、面片、疙瘩也品种繁多。

淳朴厚实、恬淡宁静的各族人民,创造了朴实清新、恬淡自然的民族饮食文化,使得民族面点食品具有质朴清新的乡土风味。这种取之自然、不加雕琢的制作方法,使得米面食品充分体现其鲜美本味和营养价值。

2. 不同民族的面点精华

每一个民族的饮食中,总有一种或几种是特别受欢迎的食品。这些食品不论是主食还是副食,往往被看作是这个民族的象征。某种食品与某个民族产生这样的联系有许多原因,或是地理环境的决定,或是宗教信仰的规定。环境所决定的民族食品往往在周围的许多民族中都存在,这些民族的社会生产方式相近。另外还包括蕴含在某种饮食中的历史、文化所积淀的心理和习俗等内涵。这是物质和精神两方面的互为补充和促进,使某种食物与某个民族的关系日益紧密,相得益彰。

蒙古族人民自古以游牧生活为主,饮食上多食用牛、羊肉,他们在长期的实践中创造草原上独特的米食方法——炒米。那黄灿灿珍珠般的炒米,兑上酸奶子,用白糖一拌,吃起来清香爽口,既解饿,又解渴。哈萨克族放牧时常食用的"柯柯"(哈萨克语),是用小米或麦粒

炒熟制成的食品,放牧时随身携带,食用十分方便,质脆而味香,往往和肉食一起食用,十分耐饥。

在我国湘、黔、桂三省(区)毗邻的广大地带,山峦重叠,杉木葱茏,盛产水稻等农作物和鱼类。侗族的无数村寨,就遍布在这一带苍翠的山谷里。勤劳的侗族人民以农为主,兼营林业。他们以大米为主要食粮,平坝地区以粳米为主,山区则多食糯米。款待贵客的佳餐——合拢饭,就是侗族最有特色的饮食文化之一。吃合拢饭,不仅限于一家之中的几个兄弟吃,有时,甚至包括一个房族、一个寨子或一个村里的人一起赶来吃,特别是某人在某地办了好事后。饭有粘米饭、粳米饭、糍粑、小米粑等,还有多种荤菜。各家各办,样样俱全。

布依族常常以米食作为礼品,反映了农耕饮食文化的特征。五花糯米饭,就是他们相互拜访时的见面礼食品。在蒸糯米饭时,把淘泡好的糯米分成五份,盛入盆或钵中,用红、黄、紫、绿四色水浸泡,然后合放在木甑中蒸熟。每年过春节,家家户户包粽粑,这是布依族特有的糯米美食品,已成为布依族传统食品和礼品[1]。

北方的畜牧民族,对奶食充满了特殊的感情。哈萨克族人说:"宁可一日无食,不可一日无茶。"又说:"奶子是哈萨克的粮食。"他们把吃饭称为"喝茶"。蒙古族人把奶食品称为白食,一方面是指奶的颜色,另外一方面是视其为纯洁、高贵的象征。各种奶食和饮料丰富多彩。

风味别具的满族的饽饽,朝鲜族的打糕、冷面,傣族的瓦甑糯米饭、竹筒米饭和青苔菜,锡伯族的南瓜饺子,毛南族的露蒸红薯,壮族的花糯米饭,布依族的二合饭、粽粑、魔芋豆腐,门巴族的石板烙饼,达斡尔族的稷子米饭,藏族的糌粑,维吾尔族的馕,等等,为我国饮食的百花园增添了灿烂的篇章。

壮族是全国55个少数民族中人口最多的民族,是具有悠久历史的南方稻作文化代表性的民族。壮族地区盛产水稻、玉米、红薯、花生、甘蔗等。他们以大米为主食,日常生活和节日食品中有多种多样的米制食品[2]。多味粥,在白粥中加葱和盐、油的"油盐粥",加鲜嫩艾叶煮的"艾叶粥",加肉末、葱、盐的"肉末粥"以及猪肝粥、牛肉粥、鸡粥、鸡杂粥等味鲜可口,暖胃生津。多样饭、多种米粉、各式米糕和米豆腐等,是典型的米食文化的代表。

藏族的饮食因所居地不同而各异。牧区以牛羊肉为主食;农区以青稞面做成的糌粑为主食,青稞炒熟后磨面,与酥油、奶渣、热茶拌匀后,用手捏成团状,手抓着吃,不仅营养丰富,而且便于携带。藏地居民都喜欢喝青稞酒、酥油茶,吃糌粑,这是独具特色的藏族传统食品和饮品。

彝族大部分地区以玉米为主食,其次是荞麦、土豆、小麦、燕麦、粟米、高粱等,稻米数量较少。将这些加工成粉,与水和成面团后,煮成疙瘩,用锅贴制成粑粑,擀成条成粗面条,经发酵烤熟后成泡粑粑。蜜制品是彝族人的重要食品之一,"荞粑粑蘸蜂蜜"是年节期间的美味,也是平时待客用的名点。

思考与练习

1. 我国南北地区粮食作物的早期分布情况是怎样的?在面点食品上又有哪些差别?

[1] 赖存理:《中国民族风味食品》,中国商业出版社,1989:54.
[2] 颜其香:《中国少数民族饮食文化荟萃》,商务印书馆国际有限公司,2001:985.

2. 京式面点制作的风格特色是什么？
3. 苏式面点制作的风格特色是什么？
4. 广式面点制作的风格特色是什么？
5. 山西为面食之乡，请分析晋式面点的制作特色。
6. 根据本地域的人文个性，阐述本地区面点制作的风味特色。
7. 列举南北地区某一两个风味流派进行比较，叙述它们之间的异同点。
8. 从北方地区各流派的特色看，请系统阐述我国北方地区面点制作的特点。
9. 从南方地区各流派的特色看，请系统阐述我国南方地区面点制作的特点。
10. 试述少数民族面点文化形成的因素。
11. 根据所学内容，分析少数民族面点有哪些基本特点。

第五章 中华面点的技术理论

从面点制作技术来看,先秦时期虽有面点制作的产品,但留存的资料很少,有些只是简单的名词品种,没有具体的操作记载。在专家的研究中,也只是对其品种进行一些诠释和分析。自汉至唐代,是我国面点发展的第二阶段,从现存的资料来看,当时我国面点制作大多被统称为"饼"。各种不同的饼食品种,实际上早于秦代就出现了,只是没有文字留存。但到了汉代,特别是魏晋南北朝时期,《齐民要术》的出现,为我们展现了北魏及其以前的一些面点的制作状况。书中第八十四篇的"饼法"中,对具体饼食品种的详细记载以及其他一些书中的载录,为我们带来了无限丰富的、珍贵的饮食资料。所记录的饼食品种有白饼、烧饼、髓饼、膏环、鸡鸭子饼、细环饼、截饼、水引、馎饦、粉饼、豚皮饼等15种,反映出当时饼食文化发展和兴盛,且饼的制作与加工的技法均已达到较高的技术水平,品种也较为丰富。唐朝以后,有了"面食"之谓,并出现了面食品类的分化,形成了几大系列,如带馅的包子、不带馅的馒头、水煮的面条和饺子等,加工和制作技术也逐渐得到完善。

中华面点制作技术内容丰富,发展至今,已形成了一套科学而行之有效的工艺程序和制作方法。尽管现在大批量的面点生产已采用机械设备操作,但这只是部分大众化的产品。许多风味特色点心的制作,采用机械设备还达不到应有的效果。故此,中华面点制作还是属于以手工艺为主的操作,面点师手上的"功夫"如何,与成品的质量关系很大。面点师手上功夫到家,就可熟能生巧,制作面点时,不但效率高,而且质量好、风味佳。

在通常情况下,我国面点制作工艺有下列程序:选择原材料(粉料与辅助料,馅料及其加工,调味料)、调制面团(和面,揉面,饧面)、成形预加工(搓条,下剂,制皮,上馅,成形)、加热熟制。

不同的面点制品,均有不同的工艺操作程序。面点制作中每道程序又有若干环节,每个环节和程序之间都互相联系,这些程序中工艺技术联系紧密,几乎是一环套一环。根据面点品种而定,有时几个程序都有,有的只有其中一两道程序。但大多数情况,要做生产前的准备工作(包括原料、工具、发酵、制馅等),这是面点制作的先决条件。

1. 原料与工具的准备

面点制作的原材料一般分为皮坯料、馅料、调料和其他辅助料四类。在生产之前,根据制作品种、数量,将需要的材料全部备齐,放在固定之处。根据需要,把应用的小型设备、用具、工具准备齐全,放在取放方便且顺手的地方,以利工作。

2. 面点的工艺制作流程

面点制作经过几千年的发展,至今已形成一套较为科学而系统的面点制作体系。从制作技艺来看,无论是手工操作,还是机械化程度较高的机械加工,尽管有些面点在原料的选择、成形及熟制的方法上有明显的差异性,但面点的制作一般都包括和面、揉面(压面)、搓条、下剂、制皮、上馅、成形、熟制等程序。

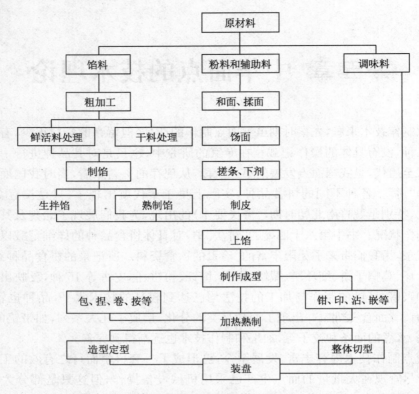

中华面点工艺流程图解

第一节 和面揉面技为本

从考古发掘的青海齐山文化喇家遗址证明,我国四千年前就有"面条"(粟黍)的制作[①],尽管那时没有面点制作的工具,但我们聪明的祖先就是利用双手和面、揉面制作出"条"状食品,以便于加热食用。可以这么说,在四千年前的中国,面点制作中就有和面、揉面、搓条的技术。所以,面点制作中如果没有和面、揉面,是很难制作出具体品种的。

面点制作的基础工艺,从和面开始。而面和得好不好、面揉得匀不匀是面点制作技术最关键的问题。和面,是将各种粮食粉料加水、油、蛋液等其他辅助原料掺和揉成面团的过程。它是整个面点制作中最初的一道工序,亦是一个重要的环节,面和得好坏、是否符合面点品种的要求,将直接影响成品的品质和面点制作工艺能否顺利进行。

揉面就是在粉料吸水发生粘连的基础上,通过反复揉搓,使粉料颗粒充分吸水而膨胀粘连,使其均匀、柔软、滑润从而形成各种面团的过程。揉面可使面团进一步增劲,增加黏性、柔润度、光滑度等,它是调制面团的关键。

① 叶茂林,吕远厚等:《喇家遗址四千年前的面条及其意义》,中国文物报,2005-12-13(07).

一、和面技艺重手法

制作面点的第一步就是"和面",它是制作面点的关键一步,对后面的揉面、包捏等工序有着决定性的影响,也关系到面点制品的口感特色等。北魏《齐民要术》中就有文字记载,如"作白饼法"中有"绞去滓,以和面,面起可作","髓饼法"中有"髓脂、蜜,合和面","细环饼、截饼"中有"皆须以蜜调水溲面",等等。

不同的制品采用不同的面团,不同的面团也就有不同的和面方法。目前,和面的手法大体有五种,即抄拌、调和、搅和、擦和、叠和,其中以抄拌法用得最多。和面的质量好坏,直接影响着面点制品的质量,为了保证制品的品质符合要求,和面应做到:(1)和面要和得均匀、透彻、不夹生粉粒。(2)面的软硬度、劲力大小要符合面点制品的要求。(3)面和好后要干净,要做到"三光",即"面光""手光""案板光"。

抄拌法。 将粉料放缸、盆中或案板上,粉料中间开一个凹塘,放水,用双手从外向里,由下而上反复抄拌均匀,将粉搓成雪花状,双手搓揉成面团。

调和法。 粉料放在案板上,在粉料中间开一个大凹塘,左手拿水勺将水倒入坑中,边倒边用右手五指沿凹塘四周从里向外转动进行调和,面成雪花状后,再洒少量水,双手揉制成面团。

搅和法。 粉料放在盆内,左手浇水,右手拿着面杖或馅刮搅和,边浇水边搅,成均匀的面团后,再用双手反复揉匀面团,也有的面团是在开水锅中搅和而成的。具体操作:左手将粉料倒入开水锅中,右手拿着面杖搅和,边倒粉、边搅和,搅成均匀的面团后,将面团倒在案板上,双手将面团扒开摊在案板上等面团凉透后,再用双手揉制成团,最后在面团上盖上一块洁净湿布,这样既防止面团干燥、开裂,又清洁卫生。

擦和法。 这是一种调制特殊面团的方法,多用于油酥面点中的干油酥面团调制。具体操作:将面粉倒在案板上,中间开一凹塘,将凝结的熟猪油或黄油放在凹塘中间,将面粉粘在油脂上,用右手掌根反复擦和使面粉均匀地吸附在油脂上成团。

叠和法。 这是用来调制重糖、重油、重蛋品种的面团,广式面点中用得较多。具体操作:把面粉和发酵粉或化学膨松剂拌匀,放在案板上,面粉中间开一凹形的塘坑,加入白糖、熟猪油、蛋液,用右手擦至糖七成溶解,然后放进臭粉搅合均匀,再把旁边的面粉拌入和匀,采用"复叠"方法,即摊开、叠起,如此轻轻反复 2～3 次即成。

二、揉面重在匀、润、透

揉面的方法早在《齐民要术》中就有较详细的记载了。如"膏环(一名粔籹)"记曰"用秫稻米屑,水米溲之……手搦团,可长八寸许","粉饼法"记曰"先刚溲,以手痛揉,令极软熟"。这"手搦团"和"以手痛揉"就是揉面技术的最早记述。在"饼法"中多次提到"溲面",在现今的山东胶东民间,"和面、揉面皆曰'溲面'"(《中国鲁菜文脉》110 页)。至迟在北魏时期,揉面已在民间的面点食品制作中十分普遍了。

目前,我国面点制作中揉面的手法主要有揉、捣、揣、摔、压等。揉面时姿势要正确,身体不能靠住案板,两脚稍微分开,一般两脚之间的距离与肩宽相符,站成丁字步伐,身子站正,上身略向前倾,这样,揉面时便于使劲,也不致推动案板,并可防止粉料外落,造成浪费,污染环境,揉面时无论是揉制大量面团或者小量面团,都要将面团揉光、揉匀、揉透,使面团吸水充分,有利于提高制品的质量。

揉。揉是调制面团的重要动作之一，反复揉面能使面团中淀粉膨润，黏性增大，蛋白质吸水充分均匀，产生弹性的面筋网络，增强面团的劲力和光泽度，提高面点制品的质量。具体操作动作：双手掌根压住面团，用力伸缩向外推动，揉面时为达到揉匀的目的，将面团放在案板上，两手掌根交叉压在面团上，把面团摊开、叠起、再摊开、再叠起，如此反复，直至面团揉透揉光。

辽代墓壁画揉面图

捣。捣是使面团增劲的一种揉面手法，它主要适用于面点劲力要求高的面团品种。其具体操作：将面团放在缸内，双手紧握拳头，在面团各处，用力向下均匀捣压，一般力量越大越好。当面被捣压、挤向缸的周围，把它叠拢到中间，继续捣压，如此反复多次，一直把面团捣透上劲，有光泽为止。此种方法适用于调制量较多的面团。

揣。揣就是双手紧握拳头，交叉在面团上揣压，边揣、边压、边推，把面团向外揣开，然后卷拢再揣。揣比揉的劲大，能使面团更加均匀、有劲、光泽、柔润。

摔。摔分为两种手法，一是双手拿面团的两头，举起来，手不离面，摔在案板上，摔匀为止。另一种是使稀软面团增劲，用右手拿着面团的一端（另一端面粘在案板上），提起摔下，再提起摔下，如此反复多次直至摔到面不粘手、不粘案板起劲为止，如扬州名点千层油糕以及春卷面皮的面团调制，均用此法。

压。压是运用机械的动力使面团增劲、光润、柔软的面团调制方法。使用机械压面，面团的劲力更大，光洁度更高，适用于高产量的面团揉制。机械压面不仅可以提高产品的质量，而且工作效率也可大幅度提高。

不管是什么样的工艺手法，揉面都需要揉得匀、揉得透、揉得光。只有这样，面团制品才能口感好，色泽亮，包制成形时面皮韧性强、可塑性好，面皮就不易干裂、破损、有沙眼，熟制时就不易张开、裂皮漏馅，不易串味。像馄饨皮、面条皮，揉得好，就不易断裂有缝；春卷皮打制（揉的一种方法）上劲，就不会出现皮上沙眼；抻面、削面的面团更要揉制的功夫，否则，不可能抻出柔软、均匀、细长的面条，也不可能削出筋道、光亮、清爽的条状。所以，揉制面团是制作面点品种的重要一环。

揉面时必须要注意以下几点：第一，揉面时须用掌根压面揉，这样才能将面揉实，揉得有劲、光滑。第二，揉面时用力要用"巧劲"，既要用力揉使面团增劲，又要揉"活"，不能将面团揉"死"。第三，揉面时，要按照一定的次序，顺着一个方向揉，不能随意改变，否则不易达到光洁，也不利于面团增劲。第四，面团揉好后，一般需要洁净的湿布盖上静置片刻，有利于提高成品的质量。

和面、揉面是面点制作中最基础、最重要的工艺手法，也是面点品种质量的关键所在。在这两个基本操作的基础上，后续的工艺还有搓条、下剂、制皮等相关工艺。但在整个基础操作过程中，后续的工艺手法是在前者的基础上进行的，只有前者的工艺达到基本要求，才能保证面点制品的特色和风格。

第二节 面团辅料显特色

在《齐民要术》的"饼法"中,所记载的15个面点品种,有水调面团,如"水引""馎饦";有发酵面团,如"作饼酵法""作白饼法";有油酥面团,如"髓饼法""细环饼";有米粉面团,如"粉饼法""豚皮饼法";有蛋和面团,如"鸡鸭子饼"等,其面点的制作和面团的调制是丰富多彩的。

面团调制是形成面点制品的最基本的一道工序。从某种意义上说,没有面团也就无所谓面点制品。调制面团是取用粮食粉料加入适量的水、油、蛋等液体,加以调和、搅拌、揉搓,使其相互黏合成一个整体的团块的过程。面团之所以能够形成,是因为粮食粉料中含有丰富的淀粉、蛋白质等成分,具有与水、油、蛋等结合的条件。而粮食粉料的品种不同,掺入的添加料不同,调制的方法不同,面团的性质也就各不相同。面团在调制过程中,其调制的适当与否,对面点的色、香、味、形都有着重大的影响。所以,只有采取相应的合理的调制方法,才能得到面点制品所需要的各类性质的面团种类。

一、水调面团与水

水是面点制作的必要原料之一,从面团调制来讲,几乎面团无水不成,水调面团更是非水不可。正确使用水,对水调面团来说,确有不少学问。

利用水加面粉直接拌和调制(有时适当掺入盐等辅料)的水调面团,在饮食行业应用较为普遍,品种花色也极为繁多。这种面团组织严密,质地坚实,内无蜂窝孔洞,体积也不膨胀,故很多地区把水调面团称为"呆面""死面"。这当然是同发酵面团、油酥面团相比较而言。其实,水调面团的调制还是相当灵活的,单是水的变化就能制作出丰富多彩的面团品种。例如,根据水温的变化,可以调制出冷水面团、温水面团、热水面团、水氽面团(在开水中氽面成团);根据水量的多少,还可以调成软面团、硬面团、稀面团及不软不硬的爽面团。因澄粉面团是面粉与经特殊加工的澄粉加热水调制的面团,故也归于水调面团。

上述各种面团,是随着水的变化而变化的。为了认识这一变化规律,我们先从面粉的性质来看。面粉具有较强的亲水性,一遇到水后,它就开始凝结成块。这是因为面粉中含有丰富的淀粉和蛋白质,也正因为这两者的存在,才使面粉随着水温的高低而变性,随着加水量的多少,面团或软或硬[1]。

1. 水温的变化关系

当水温从0℃上升为100℃时,面粉中加水后,其中的淀粉将逐渐糊化,膨胀,黏度也逐渐增高。在常温下,淀粉的物理性质基本没有变化,吸水率很低,将淀粉与水搅和成混合液,静置一段时间,淀粉很快就会沉入水底。因此,淀粉基本不溶于水。在0~30℃时,淀粉的吸水和膨胀性很低,黏性变动不大,不溶于水,这就是冷水面团略硬、体积不大、面团内部无孔洞的原因。但水温升至53℃左右时,面粉中淀粉的物理性质就发生了明显的变化,吸水量增多,面粉颗粒溶于水并逐步膨胀糊化,并逐步产生黏性。随着温度的升高,淀粉的吸

[1] 邵万宽:《水调面团与水的关系》,中国食品,1988(2):25-26.

水性就会越来越强,当温度升至60℃以上时,淀粉的吸水率和膨胀率趋向饱和,而且也进入糊化阶段。淀粉颗粒体积比常温下胀大好几倍,吸水量增大,黏性增强,并有一部分溶于水中。当水温升至67.5℃以上时,淀粉大量溶于水中,成为黏度很高的溶胶,至水温90℃以上,黏度越来越大。

再看蛋白质,当水温从0℃上升到100℃时,它逐渐开始热变性而凝固,劲力逐渐下降。在常温条件下,蛋白质吸水率高,不会发生热变性。如水温30℃时,蛋白质能结合水分150%左右,经过和面时的反复揉搓,蛋白质含有的亲水成分能吸附水,形成柔软而富有弹性的胶体组织,俗称"面筋"。也就是说,面粉在用0~30℃的水温调制时,其中的蛋白质会与少量的纤维素、脂肪等形成面筋网络,将其他物质紧密包住,而不发生变化。这时反复揉搓面团,面筋网络作用也逐渐加大,面团就变得光滑,有劲,并有弹性和韧性,显现冷水面团的性质和特点。而当水温升高时,情况则发生了变化。当水温升高至50℃左右时,蛋白质有部分开始发生热变性,吸水率降低,面筋的筋力也开始下降。因此,面团柔中有劲,但劲力不如30℃水温和的面大,此时面团的可塑性逐步增强。当水温升至60~70℃时,蛋白质就开始发生热变性(蛋白质凝固与淀粉糊化温度相近),温度越高,时间愈长,这种变性作用也愈强。这种变性作用使面团中的面筋质受到破坏,因而,面团的延伸性、弹性、韧性和亲水性(吸水性)都逐渐减退,只有黏度略有增加。而温水面团是用50℃左右的温水调制的,这时,蛋白质尚未变性,但因水温也较高,面团中的面筋质的形成遇到一定障碍,因此,温水面团的筋力、韧性也差于冷水面团。

水调面团水温的变化,还与各种成形技术、熟制方法有关,运用掌握适当与否,会给成品带来很大的影响。例如,水温过高的热水面团,适用于蒸、煎、炸等制品;如制品下锅经长时间煮制,则易烂化,没筋力、没韧性。用冷水面团做蒸饺、锅贴之类的品种,就显得不滑爽、不柔软、不黏糯,皮硬难咬;而用它制煮、烙食品,则比较适宜,筋力足,韧性强,拉力大。有人试用开水面做各种花色蒸饺,但饺子成熟后,总比不上温水面团制作得美观。原因是温水面团介于冷水面团与热水面团之间,具备既柔软又有一定韧性的特点。水氽面团制品,多经热油炸熟,如换其他水面油炸,制品坚实、僵硬,而不够酥脆。所有这些都是面粉水温变化导致的结果。

通过上述分析,就可得出水温不同,各种水面的性质也就不同。现将水温不同的各类面团的关系及适用范围列表如下:

水调面团不同水温的风格特色

面团种类	水温	熟制方法	特　点	代表品种
冷水面团	0~30℃	煮、烙、煎	不能引起蛋白质热变性和淀粉膨胀糊化,能形成致密的面筋网络;具有质地硬实、筋力足、韧性强、拉力大的特点;成品色白、吃口爽滑、有劲道	面条 水饺
温水面团	50℃	蒸、煎	蛋白质接近变性,又没完全变性,能形成面筋网络,又受到一定限制;保持一定筋力,柔中有劲,有可塑性;成品不易走样,口感适中	知了饺 蝴蝶饺
热水面团	70℃以上	蒸、煎、炸	蛋白质发生热变性,面筋胶体破坏,淀粉膨胀糊化后黏度增强,具有柔软劲小、黏糯、韧性差的特点;成品色较差,口感细腻,略带甜味	蒸饺 锅贴

续表

面团种类	水温	熟制方法	特　点	代表品种
水氽面团	100℃	炸、烤	蛋白质完全变性，淀粉完全糊化，具有无筋道、黏糯性大、细腻的特点；成品口感甜糯，色泽灰暗，烤炸后黏糯、酥腻、香脆①	糖糕 油饺
澄粉面团	90℃	蒸	系纯淀粉，淀粉糊化，没有筋道，有黏性，细腻光滑，呈半透明，风吹易变硬，成品口感滑溜，洁白、无筋，清淡爽口	虾饺 江南白花饺

2. 水量的变化关系

面团的调制，往往有加水量的问题。除冷水面团外，一般加水量适中、爽手即可。冷水面团（包括少数温水面团）淀粉、蛋白质的物理性质都未发生变化，在制作时，就可根据各种面点的需要而掺入各自不同的水量。如刀削面要求面团硬实，水饺面要求面团爽滑，春卷皮面要求面团稀软等。这些面团的变化主要是水量的多少问题。水量少，面团发硬，硬面制品耐煮，不易烂化；水量多，面团变稀，可以做饼及其他一些特色品种。这要根据具体品种而言，反之，则会出现许多麻烦。如在制品的成形上，用软面团擀面条、制馄饨皮易粘连、难以成形；用硬面团做水饺、蒸饺、馅饼等，则擀皮、成形会很困难，要花大力气；摊春卷皮要用稀面团，水加得过多或过少，都不能快速而顺利地摊好皮子。从大多数品种看，面粉和水的比例为2∶1，即1公斤面粉500克水。具体见下表：

冷水面团加水量不同的特色

面团种类	100克面粉水量	熟制方法	特　点	代表品种
硬面团	35～40克	煮	易裂皮，耐煮，吃口筋道、硬实	刀削面、馄饨
爽面团	45～50克	煮、蒸、炸、煎	软硬适宜，吃口爽滑，适用广泛	四喜饺、锅贴
软面团	55～65克	煮、烤、煎	吸水性好，韧性强，有拉力	抻面、馅饼
稀面团	70～80克	烤、煮	色白，柔软，爽滑，但制品无法竖立	春卷皮、拨鱼

水温与水量的合理掌握，也不是一成不变的。上面两表所示的只是一般情况下的调制标准。具体应用还要根据气候和面粉质量情况来决定。气温的高低、空气的干湿、面粉的新陈都对吃水量有影响；掺水的水温也要根据天气情况来定，冬天面粉本身适度低，热量容易散发，故水温要相对高一些才好，夏天要相应低一些。因此，要调制好水调面团，既要正确掌握水温、水量运用的一般规律，又要积累操作经验，还要参照各地传统的操作习惯。

二、发酵面团与酵

何谓酵？酵即指酵母发酵也。发酵就是酵母菌在面团中分裂繁殖的活动过程。发酵面团之所以与其他面粉类面团的性质不同，暄软可口，风味独特，主要取决于"酵"的反应变

① 邵万宽：《水氽面团的性质、原理与调制》，中国烹饪，1987(6)：30-31.

化的过程,即投入一定的酵量使其发酵。

发酵面团,简称酵面、发面。它是面粉加入适量发酵剂用冷水或温水调制而成的面团。这种面团通过微生物和酶的催化作用,具有体积膨胀、充满气孔、饱满、富有弹性、暄软松爽的特点。它是饮食业面点生产中最常见的一种面团,但其发酵技术比较复杂,因为影响发酵面团质量的因素很多,而这些因素都集中反映在这"酵"字上,如不同的发酵剂(有酵母、面肥、酒酿、发酵粉、苏打粉等),酵量的多少差别,发酵时的天气、水温、时间,不同的投酵方法(老酵、大酵、自来酵、嫩酵、抢酵、急酵、烫酵等)。因此,只有经过长期的认真的操作实践,反复摸透"酵"的性格、特征,才能制作出多种多样的色、香、味、形俱佳的发酵面点品种。

寿桃包

"酵"决定了发酵面团的一切,因此,它对发酵面团的质量、成败关系很大。经过发酵的面团同未经发酵的面团比较,有不少差别。发酵后的面团比较疏松、体积膨大,有酸味和酒香味,也有一定的热量,这主要是由于面团内引进发酵剂后发生了复杂的生化变化,这种变化实际上就是"酵"的变化。

1. 酵的变化过程

和面时引入酵母的面团,酵母菌在足够的水分、适宜的温度和必需的营养物质中就会出现许多反应,酵母即可得到面团中淀粉酶分解的单糖(葡萄糖)养分而繁殖增生、分泌"酵素"(是一种复杂有机化合物的酶,生成大量新的芽孢),这种"酵素"可以把单糖分解为乙醇(酒精)和二氧化碳气体,并同时产生水和热。酵母不断繁殖和分泌"酵素",二氧化碳随之大量生成,并被面团中的面筋网络包住不能逸出,从而使面团出现了蜂窝组织、膨大、松软、浮起和产生酒香味、酸味(杂菌繁殖所产生的醋酸味),这就是面团发酵的原理和变化的全过程。面团发酵最适宜的温度是28℃,高于35℃或低于15℃都不利于面团的发酵。酵母在面团中发酵繁殖的增长,与面团的软硬度有很大的关系。在一定范围内,面团含水量多,酵母细胞增殖快,反之则慢。这个变化过程,大体说来,有以下三个方面:

第一,淀粉的分解。面粉中除含有少量的单糖和蔗糖外,其中大部分是淀粉。淀粉是一种多糖,它不能直接供应酵母菌繁殖所需的营养成分,首先发生变化的是面粉中的淀粉酶将淀粉分解成双糖(麦芽糖),麦芽糖再通过麦芽糖酶的作用,进一步分解成单糖(葡萄糖),葡萄糖能够为酵母菌生长繁殖直接提供养分,供其发酵。具体生物反应过程是:淀粉在淀粉酶的作用下水解生成麦芽糖,麦芽糖在麦芽糖酶的作用下产生葡萄糖,提供酵母繁殖所需的养分。

第二,酵母的繁殖。酵母菌获得淀粉分解成的葡萄糖作为生长繁殖的养分,开始与面团中的氧气进行有氧呼吸,将葡萄糖进一步分解成二氧化碳气体、水并释放热量,此时面团逐渐变得膨松多孔,面团比原来稍软并且发热。其变化过程为:随着有氧呼吸作用的进行,面团中的氧气逐渐消耗殆尽,酵母菌的有氧呼吸逐渐减弱,无氧呼吸取代有氧呼吸。酵母菌将面团中的葡萄糖分解成酒精、二氧化碳并释放少量的热量。此时,面团呈现出酒香气味。

第三,杂菌的繁殖。

生物膨松面团的调制方法,一种是利用添加酵母调制;还有一种是采用传统发酵工艺,添加面肥调制。面肥中不仅含有酵母菌,而且还含有一定数量的醋酸和水,使面团产生酸味。因此,传统的面肥发酵需要在面团中加入碱,行业上称之为"兑碱"以除去酸味。

2. 酵对面团的影响因素

和面掺入一定量的生物发酵剂,不等于就能达到发酵的要求,面团的发酵受很多因素的牵制,它必须具备一定的条件。这种条件主要有两方面:一方面取决于面团内部产生气体的能力;另一方面也取决于面团内部保持这种气体的能力,具体说来有以下几点。

第一,酵母的用量。酵母的用量多少,对面团发酵也有一定的影响。通常数量多,则发酵速度快、时间短、效果好;反之则发酵速度慢、时间长、效果差。但酵母数量增加不能超过一定的限度,否则也会抑制酵母的活力。根据实验,酵母的数量占面粉量的2%左右,发酵力最强,效果最佳。用于发酵的酵母菌通常有三种,即液体酵母菌、压榨鲜酵母和活性干酵母。面点行业通常使用活性干酵母来发酵。

第二,酵面的温度。温度是影响面团发酵的主要因素,这是因为酵面和淀粉酶对温度都特别敏感。根据试验,酵母菌最适宜的温度是30℃左右,此时它的繁殖速度最快,在单位时间内,所产生的气体最多,发酵的效果也最好。酵母菌在15℃以下繁殖缓慢,0℃以下失去活动能力,60℃以上则会死亡。所以,面团发酵的温度控制在30℃左右,温度偏低,发酵时间要相应延长,过高其作用也会相对减退,以致杂菌滋生,使制品酸度增高,控制的办法主要是运用不同的气温和水温。春冬季节天气较冷要注意面团的保温。

第三,发酵的时间。酵面的发酵时间,对面点成品质量影响极大。发酵面团调好后,若放置的时间长,则产生的气体就多,发酵的效果就越好。但若时间过长,则面团会过度发酵,不仅面团的弹性差、酸味大,而且做出的成品容易坍塌不成形。若放置的时间短,则产生的气体少,面团发酵不足,制出的成品色泽差、发僵、不松软。因此,调制发酵面团时,时间的掌握非常关键。

第四,面团的软硬程度。调制发酵面团时,需要加一定数量的水分,水多则面团较软,容易被酵母产生的气体膨胀,但面团过软,面团中蛋白质形成的面筋网络会稀,其保持气体的能力不强,不利于面团发酵。水量少则面团较硬,不容易被酵母产生的气体膨胀,发酵时间会延长。因此,调制发酵面团时,要正确掌握好用水的数量。水过多或过少都不利于发酵,具体操作时要根据面点的品种,结合气候、面粉的新鲜度等正确把握水量。

第五,面粉本身对面团的发酵也有影响。面粉质量对发酵的影响主要体现在两个方面。首先,面粉中所含蛋白质的高低。蛋白质具有较强的亲水性,在30℃以下能形成包裹气体的面筋网络,促进面团的胀大,但蛋白质含量过高或过低对发酵的效果都有影响。高筋面粉蛋白质含量高,生成的面筋网络较多,保持气体的能力过强,反而抑制面团的胀大,延长发酵时间。低筋面粉蛋白质含量低,生成的面筋网络较少,保持气体的能力过弱,也不利于面团的胀大。因此,调制生物膨松面团使用中筋面粉效果好。其次,面粉中淀粉酶含量的高低对发酵也有很大的影响,生物膨松法在发酵过程中,主要是面粉中要提供足够数量的养分(单糖)供酵母菌繁殖。新鲜的面粉含有较高的淀粉酶,若面粉在保管中变潮、霉变或经高温处理后,淀粉中酶的含量会降低,从而影响淀粉在酶的作用下水解成单糖的数量,进而会影响到酵母繁殖,减弱酵母产生气体的能力,最终会影响发酵的效果。

综上所述,在具体调制生物膨松面团时需要全面、综合考虑以上五种因素对发酵能力的影响,不能片面理解,要将各种因素结合起来灵活运用,才能保证发酵的质量。

三、油酥面团与油

油,是油酥面团成团的主要原料,也是形成油酥制品酥松可口特色的重要辅助料,没有油,也就没有油酥面团。

油酥面团,简称油面,它是利用油脂和面粉(或加水)调制,经过复杂而独特的工艺制作而成的面团。油酥制品突出的一个特点是"酥",是油导致了酥:入口酥化、香脆、松嫩,富有营养;是油的不黏着性产生油酥制品的外形:酥松饱满,层次清晰,色泽美观,光洁柔韧;是因为掺和了油,才可以将油酥面团经过不同的起酥方法,制作出各种不同的形态,如水果、花卉、蔬菜、禽鸟等,形象生动而富有艺术性,也正是因为用油多少的缘故,才会出现制品的僵硬、炸边破裂、漏馅、松散等毛病。由此看来,油脂及其正确使用在油酥面团中是相当重要的一个环节。按标准使用油脂,正确地调制面团、擀制、包捏成形,配上精细美味的馅心制作的成品,实是面点中之精品。这些制品大都用之于高档宴席之中。

1. 油脂和面成团起酥原理

制作油酥面团的油脂,动物性油脂、植物性油脂都可使用。花生油、豆油、芝麻油等可以制作素点;猪油、羊油、黄油、奶油、鸭油、鸡油都可制作酥点,而以猪油和黄油为好。自古以来,中式面点以熬制猪油(冷冻)和面最为普遍,效果最好。它色泽洁白,杂质少,味道香,有黏性。油脂,是一种胶体物质,具有一定的黏性和表面张力。调制面团时油脂掺入面粉内,油脂分布在面粉中蛋白质或淀粉粒的周围,形成油膜,面粉颗粒就被油脂包围粘连在一起。因油脂的表面张力强,不易化开,所以油和面粉黏结不太紧密(比面粉与水结合松散得多),如果像一般的面团调制,油酥面团成团就很松散,制作品种就很困难。所以必须经过反复的"擦"的动作和面,扩大油脂颗粒与面粉颗粒的接触面,也就是充分增强油脂的黏性,使其黏结逐渐加强,成为面团。这就是油酥面团必须经过"擦"成团的基本原理。显然,这是油脂本身的性质特点所决定的。

油酥面团通过擦制成团,但是面团中的面粉颗粒与油脂颗粒并没有真正结合起来,只是油脂颗粒包围面粉颗粒,并依靠油脂黏性黏结起来,并不像水调面那样,蛋白质吸水形成面筋网络,淀粉吸水膨润增加黏度,所以,油酥面团仍然比较松散,没有黏度,没有筋力,使面团的弹性降低。这也就形成了与水调面团不同的性质,从而提高了油酥面团的可塑性,便形成了面团的酥性结构。这种酥性除了它没有面筋网络和淀粉黏度外,还有两个主要原因:一是面粉颗粒被油脂颗粒包围、隔开,面粉颗粒之间的距离扩大,空隙中充满了空气,受热膨胀,使成品酥松。二是面粉颗粒吸不到水,不能膨润,在加热时更容易炭化变脆。根据上述原理,完全用油与面粉调制的面团,虽具有良好的酥性结构,但面团松散,成形加热后容易散开,无法加以利用。因此,必须采用其他方法与之配合,这就形成了加水、糖、膨松剂的单酥,用水油面和干油酥结合的酥皮、擘酥等多种油酥面团。

梅花酥

2. 油酥面团的几种制法

油酥面团因面粉中掺入油脂,所以都具有酥性。"油"和"酥"是分不开的。凡是使用油脂调制的面团制品都有酥性,故用油脂调制的油酥面团制品,简称为酥点;用油脂调制的油面又称为酥面;水油面又称为水油酥。从面团称谓上看,有单酥(又称硬酥、混酥)、炸酥、酥皮、擘酥等;从制法上看,有包酥(又分大包酥、小包酥)、擀酥、起酥(又称开酥)、卷酥、叠酥等;从外形上看,有明酥、暗酥、半暗酥、圆酥、直酥等;从制品名称上看,有酥饼、酥饺以及各种造型的花色酥点,如眉毛酥、鸳鸯酥、蝙蝠酥、梅花酥、佛手酥、兰花酥、樱花酥、白兔酥、鹅酥等;其他还有酥心、酥层、酥皮之说。总之,酥是与油不可分割的一个整体,否则,就无所谓"酥"。由于油脂的使用、制法不同,也就形成了各自不同的面团特色。

(1) 单皮酥类

俗称"混合酥面""硬酥面"等。它是由面粉、油脂、蛋、糖、水等原料一次混合揉和而成。投放佐料的种类和比例,则根据品种的需要而决定。它不分层次,但也具有酥、松、香等特色,如杏花酥、核桃酥、小凤饼、菊花酥等。制作这类面团如再加入一些化学膨松剂,则更能增加面点酥松的特色。

(2) 酥皮类

酥皮类油酥制品是由两块面团组合而成的,一块是水油面,一块是干油酥。酥皮类制品系用水油面作皮,包入干油酥,经过擀、叠、卷后,使两块面团均匀地相互间隔,形成具有一定间隔层次的油酥坯料。将其包入馅心,捏制成形。成品成熟后,明显地呈现出层次而酥松膨大。酥皮类品种很多,它的"水油面"种类大致可分为三种。

一种是水油面皮酥。它是以面粉、油脂和水拌和,揉制而成,即上面所说的水油面。这种坯皮最为普通,如苏式月饼、酥盒、酥饺、酥饼,以及各种形状的花色酥,都可以用它来制作。

一种是发面皮酥。它是以发酵面代替水油面,即用烫酵面团和干油酥为坯料制成坯皮的品种,如蟹壳黄、黄桥烧饼、香脆饼、盘香饼等。

一种是蛋面皮酥。它是以鸡蛋和面粉(有的略加一些清水)拌制而成的水油面,再包入干油酥擀制而成油酥制品。广式点心较多使用这类皮酥,如蛋挞、蛋酥等,是比较高档的品种。

酥皮类品种的制作方法较多,其"起酥"工艺是中式面点制作中技术含量较高的,也是目前高级面点师技术等级考核和各种面点大赛的关键内容。油酥制品的"起酥"是整个油酥品种制作过程中最基本、最难掌握,也是衡量技术水平的重要环节。起酥的好坏会直接影响成品的质量,具体制作方法又分大包酥和小包酥两种。为了适合不同油酥品的质量和特色要求,油酥坯皮又分为明酥、暗酥和半暗酥三种。凡制成品酥层能够明显呈现于外的叫明酥。酥层的形式因起酥方法(卷和叠)和刀切方法(直切或横切)的不同而有所不同,一般有螺旋纹形和直线纹形两种。前者叫做圆酥,后者叫做直酥。

(3) 擘酥皮类

擘酥,是广式面点最常使用的一种油酥面团。它是两块面团经多次折叠而成。由于它油脂量较多,起发膨松的程度比一般酥皮都要大,各层的张开位比其他酥皮要宽要分明。因为它有筋韧性,当受热时产生膨胀,成为层次分明的多层酥,因此有千层酥之称。其特点是松香、酥化,配上各种馅心或其他半制品,可以变成多种款式,如鲜虾擘酥夹、擘酥鸡粒

角等。

制作擘酥所用的两块面团,一块是用凝结猪油(现多用黄油)掺面粉调制的油酥面;一块是由水、糖、蛋等调制的水面,然后折叠一起,成为油酥面团。其中水面作皮、油酥面作酥心,经包、叠、擀制,然后刀切均匀成剂,再包制馅心而成。

四、米粉面团与粉

粉,这里指米粉,它是米粉面团中的主要原料。在制作中,米粉面团的质量,主要取决于粉的质量,粉的粗细、粉的干湿、粉的糯硬,对米粉制品的质量关系重大。由于米的种类较多,通常又有糯米粉、粳米粉、籼米粉之别。如何合理地制作粉团、粉点,关键是两点:一是粉料,二是粉的调制方法。

米粉面团简称粉面,是指用米磨成粉后与水或其他辅助料调制成的面团。我国盛产稻米,南方诸省如江苏、浙江、安徽、江西、湖南、湖北、广东、四川、云南等,都是稻米的主要产地。南方用米粉制作的各种糕团饼点花色品种也极其复杂,制作细巧精致,尤其是粉面中的船点,形态美观,具有一定的艺术性,是粉面中的上品。

粉面的性质不同于面粉,它有自身的特点、制作方法和工艺过程。会做面粉制品的师傅,并不一定做得好各式粉点。这就要对米粉和粉面有一个全面的认识,使制作出的食品更加美味可口、丰富多彩。

1. 粉的加工、特性与掺和

(1) 米粉的加工

米粉因加工方法不同,可以制成不同质地的粉料,即使是同一种稻米,也可以加工成不同规格、不同用途的粉。粉的加工,也是制成米粉面团的最初的一道工序。粉的质量直接影响到面点的质量,因此加工粉料是最基本也是极其重要的一环。用于调制粉面的米粉,按加工方法,可分为干磨粉、湿磨粉和水磨粉三种。

干磨粉,是指不经加水直接用干米磨成的细粉。一般均由粮食生产部门出售。这种粉含水量少,保管方便,不易变质,用途较广,使用简便,但粉质粗糙,制作的成品滑爽性差。一般用来做糕、团、饼等。把炒透的米干磨或把干磨制成的粉面再炒熟或蒸熟,具有质地松香、干燥等特点,可直接用来制作糕、饼以及开水冲泡食用等。

湿磨粉,是加工前用冷水经过淘米、静置、淋水的过程,至米粒松胖体大时再磨制的米粉。湿磨粉粉质比干磨粉细软滑腻,成品吃口也较软糯,但含水量多,难于保藏,特别是热天,应随磨随用,如要保藏,必须晒干才行。目前已由机械磨代替传统的石磨,机械磨在磨的出口装有罗筛,可根据成品要求调节网眼的粗细,磨出来的粉一次就符合要求,大大提高了米粉的质量。此粉可用来制作年糕、蜂糕等。

水磨粉,多数使用糯米,掺入少量的粳米(一般糯米占 80%～90%,粳米占 10%～20%),粉质比湿粉细腻,成品柔软,吃口滑润,但因含水量多,不易保藏,而且在浸泡时,会使一部分营养素丢失。它可以制成一些特色糕团,如水磨年糕、水磨汤圆等。水磨粉要经过淘米、浸米的过程,使米浸至米粒极其疏松,手指轻轻一捻即可粉碎为止。磨制时将米和水一起磨,磨好后,将水磨粉浆装入袋内压去水分即可。

(2) 米粉的特性

米粉是米的加工品。根据米的种类,有糯米粉、粳米粉、籼米粉三种。不管是哪种粉,

它们都具有与面粉相同的淀粉和蛋白质成分。但它们两者之间的性质是各不相同的,如下表所示。

面粉与米粉的性质比较

粉料	淀粉		蛋白质	
	成分	性质	成分	性质
面粉	糖淀粉(直链淀粉)	淀粉酶活力强	麦胶蛋白、麦麸蛋白	能形成面筋
米粉	胶淀粉(支链淀粉)	淀粉酶活力低	谷蛋白、谷胶蛋白	不能形成面筋

从上表来看,米粉与面粉性质不同,主要是其中的淀粉酶活力低,不能形成面筋,这就形成了米粉一般不能用以发酵的原因。但从三种米粉的情况来看,性质又有所不同。糯米粉黏性大,所含几乎都是胶性大的胶淀粉;粳米粉也有黏性,含胶淀粉也较多;籼米粉硬度高,黏性小,含胶淀粉较少,约占淀粉的30%左右,对气体的生成抑制少或不抑制,只要采取一些特殊方法,如在调制时,掺入辅料糖、面肥或酵母等,以增加酵母繁殖的养分和增强保持气体的能力,也可调制成发酵粉团和制成松软可口的膨松制品,如棉花糕、伦教糕等。

粉质重而坚实,缺乏韧性,这是米粉制团的又一个特性。米粉中所含的淀粉质多,磨成粉面后,通气性差,不像面粉那样疏松。另外,米粉中所含的蛋白质少,也不能像面粉那样形成很强的面筋网络,也就缺少韧性和延伸性,不能擀制很薄的皮子。由于米粉黏性重,特别是纯糯米粉更黏糯,制品成熟后,容易软塌。

米粉的调制需要使用热水才能成团,这是米粉的一个特性。米粉的淀粉在常温下不能吸水膨胀产生黏性,用冷水调制米粉面团,则无劲、松散、筋性差,形不成硬实的团块,不利于包捏形成。这是因为米粉既不能形成面筋网络,又不能使淀粉充分吸收水分。因此,调制米粉时,必须使用热水,以促使淀粉吸水膨胀糊化,产生较强的黏性,把米粉颗粒紧紧地黏在一起而形成面团。米粉成团主要是通过水温促进淀粉糊化产生黏性。

(3) 米粉的掺和

糯米粉、粳米粉、籼米粉单独使用,口味单调,品种单一。如纯糯米粉糕团黏性太大,形状易塌;粳米粉欠黏糯,口味生硬;籼米粉硬度高,黏性小。这些粉料单独使用,常常满足不了人们的口味要求,由此而产生了各种粉料的掺和。米粉的掺和,就是将两种以上不同的粉料掺和在一起,行业上简称掺粉或镶粉。不同品种、不同等级的米磨成粉,其软、硬、粳、糯各不相同,为了使制品软硬适度,增加风味特色,常采用多种掺粉的方法。粉掺和的好坏,对制品的质量影响很大,所以掺粉是粉制品中比较重要的一道工序。它有以下作用:

第一,改进原料的性能,使粉质软硬适度,便于包捏,熟制后保证成品的形状美观。从米质上看,所制的糯米粉、粳米粉、籼米粉等,其硬度、黏性有很大的差别。如用某一种米粉制作糕团点心,其成品或是黏塌,或是坚硬。如使用两种以上的米粉掺和,可以改进粉料的固有特性,弥补不足,在制作中便于包捏成形,熟制后,成品也不会僵硬、软塌。

第二,扩大粉料的用途,提供成品质量,使花色品种多样化。通过几种粉料的掺和使用,可进一步扩大各种米粉的使用范围。如将糯米粉与粳米粉,或糯米粉与籼米粉,或粳米粉与籼米粉,或者三种粉一起采取不同的比例掺和使用,即可根据各种制作需要,制成丰富多彩的点心品种。

第三,多种粮食综合使用,可提高制品的营养价值。为了扩大米粉的用途,增加特色风味,米粉与其他粮食粉料的掺和,可增加米粉的风味,在营养上也起到了一定的互补作用。掺和的方法主要有:糯米(粉)、粳米(粉)、籼米(粉)掺和;米粉与面粉的掺和;米粉与杂粮粉(泥、蓉)掺和,如豆粉、薯粉、高粱粉、小米粉、淀粉等,还有南瓜泥、山药泥、熟薯蓉等,米粉与多种杂粮粉、泥、蓉的组合,不但增加了面点的风味特色,营养价值也得到了互补提高。

玫瑰花粉点

2. 米粉面团的几种制法

米粉面团的制品很多,按其属性一般分为米糕类制品、米团类制品和船点制品三大类型。

(1) 米糕类

米糕是米粉的主要制品之一,花色品种极为丰富。从它的操作技法看,大致可分为三类。

一是松质糕,简称松糕。它的制作是将糕的生坯成形后再成熟。粉料以糯、粳米粉掺和后加入糖、水或熬好的糖水(又叫糖浆、糖汁等),拌成松散的粉粒状后,饧置,筛入各种糕模中,蒸制成熟即成。其特点是多孔、松软,大多为甜味或甜馅品种,如松糕、薄荷糕、苏式方糕等。

二是粘质糕。它的制作是先将糕粉拌和上笼蒸熟后再包捏成形。一般是米粉原料与水拌制成软稀适度的粉团、粉粒,放入笼屉中上火蒸熟,再用搅拌机搅至表面光滑、不粘手为度;如少量的米粉,可用手衬上干净湿布反复揉搓至表面光洁、不粘手为止,最后包馅做成各种糕团和年糕。粘质糕的特点是黏实、韧滑、软糯。

三是酵粉糕。它是用籼米浸泡磨成粉或直接用籼米粉经发酵制成的糕点。以广式、苏式面点使用较多,著名的有伦教糕、棉花糕等。其方法是先制出水磨粉,压成干浆,然后与发酵过的糕粉、糖一起和米粉浆拌和均匀,置于较暖处发酵。熟制前亦可加入枧水(或碱水)、发酵粉搅拌均匀,即可倒入糕盆中蒸制成熟。酵粉糕的特点是色泽洁白,松而暄,绵而软。

(2) 米团类

米团也是米粉面团的主要制品之一,其操作过程也和一般面团制法一样,经过和粉、揉匀、搓条、下剂、上馅、包捏成形等过程。米团的坯皮一般是用干磨粉和水磨粉制成的,其粉料大多经过掺和使用。糯米粉、粳米粉的比例根据品种要求和米的质量而定。

干磨粉和水磨粉的调制各有特色,生粉团子较硬滑;熟粉团子较软糯;水磨粉团细腻、滑润、黏性重。所以,水磨粉团适宜做各种汤团。

(3) 船点类

船点是江苏省苏州、无锡地区的特色点心,是面点制作中出类拔萃的名点之一。船点相传发源于明清时期苏、锡水乡的游船画舫之上。当时的面艺制作者以精湛的艺术,将粉团经过染色,捏制成各种花卉、飞禽、水果、蔬菜等形状,制作精巧,形态逼真,馅心讲

第五章 中华面点的技术理论

什锦船点

究,专供游人品尝。现在江南一带制作的船点,一般都用在高级宴席上,或者在节日作特种供应。

船点制作有四个过程,即揉粉、配色、包捏成形、熟制。船点一般是用干磨粉以煮芡的方法揉制粉团。船点配色一般取用自然色素,如菜汁、南瓜泥、胡萝卜蓉揉入粉团中,不但色泽好,营养也很丰富。每个剂子包成馅心后捏制成各色动植物的形状,然后上笼蒸熟,趁热涂上素油,装盘而成。

第三节 馅心调味和为先

面点制品的构成是:皮+馅。皮,即面皮,面团,是体现外形的特色;馅,即馅心,是具体内容,体现口味,丰富品种,呈现价值。要使面点制品口味丰美,最终起决定作用的是馅心的食材和调和的技术。

馅心调制,是面点制作过程中的重要工艺之一。馅心调制的好坏,种类的多少,不仅与面点品种有密切关系,而且对成品的质、味、营养、香、形、色也有很大的影响。

馅心,就是用各种不同的原料,经过精细加工拌制和熟制而成,作为面点皮坯中的心子。馅心往往可形成面点的重要特色,很多面点就以馅心命名,如叉烧包、莲蓉酥、萝卜丝饼等。

制馅技术比较复杂,要制成味美适口的标准馅料,不但需要熟练地掌握刀工技巧、烹调技术,熟悉各种制馅原料的性质、特点、用途,还要善于结合各种制品成形及熟制的不同特点,采取不同的方法,才能制成较完美的馅心[①]。

① 邵万宽:《试论中点馅心的特色及制作要求》,中国食品,1991(6/7).

一、馅心与面点的关系

1. 馅心与制品口味

在我国面点制品中,绝大多数品种都是带有馅心的。带馅心的面点品种,其口味主要还是由内在的馅心所决定的。人们一般所说的面点好吃不好吃,鲜嫩不鲜嫩,都是以馅心作为衡量的重要标准。如三鲜馅饺子比普通的肉馅饺子好吃,蟹黄汤包比一般的包子好吃等,都是以馅心作为标准。所以,日常形容包馅面点的口味都用"鲜、香、爽、嫩"等加以表达,而"鲜、香、爽、嫩"都是反映馅料质量的。由此可见,馅心的好差,在包馅面点口味上起了决定性的作用。

2. 馅心与成品形态

馅心与面点的成形有着密切的关系。馅心不仅作为面点内的心子,而且可以美化成品的外形。有些品种,由于馅料的配饰,形态显得优美。在各式花色品种中,许多都是用馅料来做装饰的。如各种花色蒸饺,在生坯做成后,再在空洞内配以各式馅心,如火腿、虾仁、青菜、蟹黄、鸡蛋清、蛋黄末、香菇末等,以使形态生动,色泽鲜艳。再如制作松糕、八宝饭等,通常用馅料在制品表面摆成各种图案花纹,使其美观、悦目。又如水晶包子,馅心经成熟后晶莹雪白犹如水晶一般,令人喜爱。

不但如此,馅心调制得适当与否,对成品成熟后能否保持原形,使其"不走样""不塌",亦有很大关系。例如用于各种花色品种的馅心,一般皆应保持稍干一些,稍硬一些,这样成熟后,才能撑住皮料,保持形状不变。皮薄或油酥品的馅心,一般情况下,要用熟馅以防内外生熟不一或影响形态。同时,皮坯性质柔软,馅料如不适应,也很难包捏成形。例如,馅料过于粗大,就难包捏;水分过多,也不利于成形和熟制。由此可见,馅料与成形亦有密切的关系,制作馅心,必须根据面点的成形特点作不同的处理。

3. 馅心与品种花色

面点的花色品种主要是由于用料、做法、成形等不同而形成的。但由于所用馅料的品种不同,口味不一,亦使花色品种更为丰富多彩,例如大包、汤包、水饺、蒸饺等花色名称,大都以馅料来区别。如大包类分有菜肉大包、鸡肉大包、三丁大包、雪菜大包、豆沙大包、枣泥大包、莲蓉大包等,汤包有鲜肉、蟹黄、虾仁、菜肉等,水饺、蒸饺则有鲜肉、菜肉、什锦、三鲜、三丝、花素等。米团、米糕亦是如此,其种类亦是由馅料不同而形成的。就以棉花糕为例,它的种类名称亦很多,有菠菜、橘子、枣、奶油、玫瑰、香蕉等。几乎只要更换上一种馅心,即可形成一种花色。

馅心与品种花色的另一个方面,即是用一种原料作馅,也可以形成不同的花色品种。例如鲜肉就有肉丁馅、肉丝馅、肉片馅、肉末馅之分;同样用豆类和果仁,也可分为沙馅、泥馅、蓉馅。调味一变,就出现甜、咸和咸甜混合等不同的口味品种。由此可见,馅心的多种多样,也使面点花色内容大大增多。

4. 馅心与品种特色

面点品种的特色,虽与所用皮坯料以及成形加工和成熟方法等有关,但所用馅心往往亦可起衬托甚至决定性的作用,并形成了浓厚的地方风味特色。很多面点的地方特色,是由其馅心制作而突出的。例如广式面点馅心,用料广,制作细,口味清淡,具有鲜、爽、滑、嫩、香等特点,尤以虾饺、叉烧包等品种独具风味。苏式面点馅心调料重,口味浓,色泽深,

肉馅多掺鲜美皮冻,卤多味美,以汤多肥厚、味道鲜美的小笼汤包为最。京式面点馅心,注重咸鲜口味,多用"水打馅",并常用葱、姜、黄酱、芝麻油等为辅料,皮薄馅满,形成北方地区的独特风味。

5. 馅心与面点价格

一个面点品种的价格(带馅的),是由皮料、馅料、调辅料的成本加毛利构成的。皮料和调辅料,在整个面点中所占的比例是较少的,而面点的价格额定与所用馅料有很大的关系。同样是五只大小相等的包子,其皮料相等,调辅料相近,但馅料不同,如蟹黄馅、虾仁馅、鸡丁馅、鲜肉馅、素菜馅,其价格是互不相等的,这主要是以其品种馅心的贵贱而定的。

从另一方面讲,包有馅心的面点,其馅心用量对整个面点来说,又都占有较大的比重,通常是皮坯占50%,馅心占50%,有的重馅品种,如烧卖、馅饼、春卷等,馅多于皮坯,其馅心占整个面点重量的60%~80%。从馅心用量上看,它对面点的价格也有着重要影响。

二、馅心的不同种类

我国面点的馅心制作种类繁多,且花色不一,它不同于皮坯料局限于粮食淀粉类原料。能够作为制作馅心的原料非常广泛,即使是同一种原料,如果配料不同,制法不同,调味不同,那就可以制成多种风格各异的馅心。在众多的馅心品种中,人们一般有以下三种分类方法。

中华面点的馅心分类,一般都是以口味不同来划分,传统的分类一般为咸馅和甜馅两大类。此外,还有一种又甜又咸的馅,这种馅心以甜为主,略带咸味。甜馅的主要原料是糖,根据配制用料情况,有鲜甜味、果甜味、香甜味等。而咸馅所用原料较多,除盐外,还有酱油、酱等,其味有鲜咸味、咸甜味、咸辣味、椒盐味等。

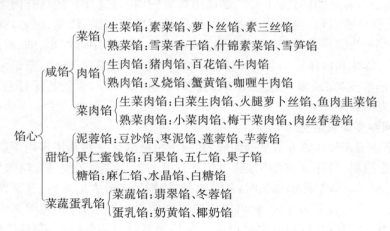

如果按馅心所用原料分类,一般可分为荤馅、素馅两大类。也有互相掺和使用的,有荤有素。如果分得细一些,即可分为家畜类馅心、禽蛋类馅心、水产类馅心、豆品类馅心、果品蜜饯类馅心、新鲜蔬菜类馅心、干制蔬菜类馅心等。

从馅料制作方法上,又可分为生馅、熟馅两大类。所谓生馅,是将各种生的原料,通过

加工切配,用调味品拌制的方法。所谓熟馅,是将经过加热成熟的原料进行调制的一种方法。另外,还有一种生熟混合馅,即是将一半生馅经过炒或烧制,然后与生馅掺和在一起的馅心。此馅嫩香鲜美,别具风味。

总之,馅心分类,一般都以咸、甜、荤、素、生、熟加以区别。各类馅心的制作方法相差也较大。而今,面点馅心的开拓也发生了很大的变化,面点借鉴菜肴的制作与调味,引用到馅心中,只是在加工中注意刀切的形状。除传统的馅料以外,开发出了辣味馅、麻辣味馅、酸甜味馅、怪味馅等。在原料上大胆利用海鲜、山珍、野蔬,如刀鱼馅、草头馅、豆角馅、香蕈馅,确实给馅心制作开辟了一条广阔的道路。

三、馅心的调和要求

1. 馅料大多需切成小料

无论调制何种馅心,作为制馅的原料一般都要将原料切成或剁成泥、蓉、末或绞成细泥,即使是三丁馅、萝卜丝馅、叉烧馅的馅料,所切成的丁、丝、片也不能过大、过粗,特别是肉馅中的肉、菜馅中的菜,剁得要细。这是由于面点所用的皮坯料均是粮食粉料,性质非常柔软,加之面点品种的个头一般都很小,如果馅料的块形大了,会给成形操作带来困难,不便于包捏,以致影响成品质量。

2. 调味应较一般菜肴稍淡

馅心在口味上与菜肴一样,要求鲜美适口。但由于馅心包入皮料后,还需经过熟制时的加热处理。这样,在成熟过程中会减少一些水分,而使馅心的咸味相对增加。另外,有些制品则是薄皮大馅,以吃馅为主,因此,无论在拌制生馅或调制熟馅时,口味都要淡一些,以免制品成熟后,馅心过咸而失去鲜味。

3. 生馅拌制要鲜爽多卤

拌制生馅,一定要取用新鲜原料,无论是生素馅,还是生荤馅。生素馅要用新鲜蔬菜,食用时要体现味美鲜爽的特色;生荤馅要选用新鲜的肉类,这样才能具有肉嫩、鲜香、爽口的特色。要达到鲜嫩爽口,必须要卤多。如果食用时感到干燥、汁少、硬老,就会使人感到无味,与不带馅的面点一样,所以人们在拌馅时,常常在馅心中增加水、油、皮冻等料,以增加馅料的嫩度、鲜味和卤汁。如素馅生料增加油,使其鲜嫩、柔软、味美;荤馅生料添加水或皮冻等,使得馅心皮薄、汤多、卤足。广式面点的馅料,如虾胶,要使其摔打上劲,保持韧性口感,达到鲜爽的效果。

4. 熟馅调制要柔软带芡

调制熟馅是用多种加热方法烹制而成,其制法稍微繁琐。熟菜馅多用干制蔬菜和一些粉丝、豆制品作原料,口味要求油肥;熟肉馅往往几种原料调配在一起,口味要求味鲜、油重、吃口爽、有卤汁。调制熟馅加热时,各种原料,特别是水分大的原料,在烹调过程中要溢出一部分水分。采用着芡的方法,就可以吸收馅料中溢出的水分,并可增加馅心的黏合浓度,使馅料和卤汁混合均匀,同时也可以起到保持原料鲜嫩柔软的作用,使之味美可口,否则,如烹制后水分过多,就会给面点包捏成形带来一定的困难,而且在熟制过程中会产生露馅走油、掉底等不良现象。

5. 甜馅调制要甜香质美

甜馅多以糖、油和各种豆类、鲜果、干果、蜜饯以及果仁等作为原料配合使用,因为保

管和存放的关系,这些原料容易受到虫伤鼠害而引起部分霉烂变质。在选用时一定要去除泥沙、杂物、皮壳、内核、霉烂变质部分等。甜馅以糖为主,无论是利用什么原料配制馅心,都要体现甜味中松爽味香的特色,并且要全面注意到馅心色、香、味、形的整体效果,更不能单单理解为一种"甜味",如糖馅的鲜甜、果馅的香甜、豆馅的酥甜、瓜馅的蜜甜等。

6. 调制馅心要灵活善变

作为一名面点师,在调制馅心时,要懂得味的运用。如果在味料用量上机械地照搬,那就避免不了产生更多的矛盾,因此要做到灵活善变,掌握各方面的内在关系。例如,厚皮的点心,馅心的口味适宜重一些;薄皮的点心,口味要适当淡一些。肉馅的味道,一般热天要清淡些,冷天要味重一些。馅心的加水量也是如此,冷天总比热天吸水多一些。熟制方法不同,对口味亦有影响,如使用蒸汽加热的,馅心不但能保持其湿润性,而且能体现其本来的鲜美和咸淡之味。煎、炸的面点因加热时水分挥发,食品本身有干结或脆硬的现象,其口味容易觉得偏咸等。所以,在制馅时,要细心调拌好各种情况下的每一种点心的馅心,这样才能保证面点的香、味俱佳,色、形美好。

第四节 加热熟制火为纪

面点的面团和馅心制作完成、包捏成形之后,还是一个半成品,最终要依赖于加热熟制这道工序。两千多年前,古人就提出了"火之为纪"的理论,首见于《吕氏春秋·本味》中。其曰"……火之为纪,时疾时徐,灭腥去臊除膻,必以其胜,无失其理"。这里的本意主要是说明烹调时火候有大有小,要注意调节和掌握用火,通过加热熟制,合理运用火候,可以去除食物中的不良气味,必须遵循用火的规律。这个道理,都集中体现在这个"纪"上。在该书的注释中也说:"纪,犹节也。"而"节"的词义,有调节、节度、适度之意。在面点制作中,时刻把握"以火为纪",根据品种的不同,注重把握和调节火力、火势,用火适度,就可以制作出适合人们口味的美味面点。

《齐民要术》中记载的15种饼,熟制方法可以分为三大类。第一类是水煮之法,有水引、馎饦、切面粥、粉饼、豚皮饼等;第二类是炉烤之法,有烧饼、髓饼等;第三类是油煎、油炸之法,有𪌙、膏环、鸡鸭子饼、细环饼、截饼等。其他如烙、蒸之法,书中没有收集和记述,实则在北魏之前就早已存在,如"馒头""烙饼"等。

面点的熟制工艺就是把生的半成品通过各种方法加热,使其在一定的温度作用下,发生一系列的变化,成为色、香、味、形俱佳的熟食品(又叫成品)的过程。它的主要目的是:消灭半成品生坯内和表面的有害物质,使成品成为可供安全食用的食品;以味美可口的方式达到其最大营养价值;使制品中的养料分解,便于人体消化吸收;改进食品的色、香、味、形以增加其可口性。

一、熟制与制品的关系

1. 体现制品质量的重要环节

熟制是面点制作的最后一道工序,也是体现制品质量的重要环节。熟制后的成品形状变不变,馅心是否入味,色泽是否美观,这些都是在熟制过程中决定的。如果熟制方法恰

当,不但能体现生坯原有的制作特色,而且还能使制品改进色泽,增加香味,提高滋味。如蒸制品体大膨胀,光润洁白;炸制品组织膨松,色泽金黄等。熟制处理不好,面点品种的质量和特色就不能体现出来,如生熟不匀、半生不熟,该松软的不松软,该酥脆的不酥脆;色泽和形态还会出现很多问题,如蒸出的馒头干瘪变形、色泽暗淡灰白,煮饺破肚、裂口,烙饼色泽变黑,煮的面条粘连、烂糊,更严重的是一些品种出现焦煳而失掉营养价值,不能食用。

2. 对面点口味有很大影响

熟制对面点的口味也有很大的影响。面点的馅心能否入味,特别是生馅心能否入味,也是由熟制所体现的。熟制火候适当,加热时间适宜,馅心就能产生鲜香美味;而欠火的馅心,就没有味或产生其他异味(没有成熟);过火的馅心,或因外皮破裂流失,或被水分浸入,都不能保持馅心的原味。即使是无馅面点,如果火候不到,也没有香味。不仅如此,熟制还能改善制成品固有的口味。

3. 形成面点成品的特色

加热熟制不但能改变制品组织,而且无论何种面点,在制面团、制面皮、上馅、成形等过程中所形成的质量特色,都必须通过熟制才能体现出来。如蒸制"开花馒头",需要火大汽足,如果火较小,则汽不足,馒头就不会开花,并且不能充分达到膨松效果。相反,蒸"蛋糕",蒸制时就需要小火,大火蒸制就会使蛋糕蒸泡、蒸空,影响质量。又如"黄桥烧饼"放入烤箱时,若烤箱温度低于160℃,烤出的烧饼就会僵硬,达不到酥松的效果;若高于190℃,就会出现里外成熟不一致,甚至外表焦煳的现象。每个面点品种特色的形成,往往取决于最后的熟制阶段。只有适当把控好熟制的火候,才能使制品质量优良。

4. 决定面点的质感风格

根据制品的要求选取熟制法,就可以达到不同的口感效果。如制品的要求是在食品外表形成一层金黄色,熟制方法就应采用干加热法,即烤、烘、炙、油煎、油炸、烙等。黄桥烧饼受欢迎全靠烘烤烧饼时芝麻、酥皮所产生的香味。肉的香味、豆的香味、薯的香味等都是由加热熟制而形成并得到提高的,烤所产生的香味、炸所产生的香味、长时间蒸煮所形成的质感和滋味,都各不相同。面点品种之所以能产生酥、脆、软、糯、嫩、硬、爽、松等不同质地,形成不同特色,除了与所用的原料性质和面团质地有关以外,主要通过熟制才得以充分体现。如馒头蒸熟后暄软膨松,油条炸熟后酥脆多孔,面条煮熟后软润爽滑等。

此外,面点的加热熟制能消灭和破坏引起食物传染性疾病的微生物和物质。大多数熟制方法在制品内部产生的温度是60~85℃,某些烘烤制品的内部温度可接近100℃。在这一温度范围内,许多有害的微生物不能生存。但重要的是,馅心的所有部分都必须达到这一温度并保持相当长的时间,面点才能成熟。

二、熟制的基本原理

1. 热传递的基本方法

热传递,亦称传热,它是物质系统内的热量转移过程。它通过热传导、热对流和热辐射三种方式来实现。在实际的传热过程中,这三种方式往往是伴随着进行的。

(1) 热传导

亦称导热。热量传递的一种基本方式。热传导是由于大量分子、原子或电子的互相撞击,使能量从物体的温度较高部分传至温度较低部分的过程。它是固体中热传递的主要方

式,在气体或液体中,热传导过程往往与对流同时发生。每当热借传导从一部分传到另一部分时,该物体的材料就被加热。如金属容器底加热,最靠近底部的分子较快地振动,这些快速运动的分子撞击相邻的分子并使其也快速运动。能量较高的分子将部分能量传给能量较低的分子。这一动作一直继续到远离热源的分子接到通过传导而来的热能为止。热由锅边或传热介质传导至食物中心部位。油炸是传导加热食品的一个例子,热由油温传至食品上。

(2) 热对流

液体和气体中较热部分和较冷部分之间通过循环流动并相互掺和,使温度趋于均匀的过程。对流是液体或气体中热传递的主要方式。不管是气体还是液体,在加热时,对流就以相同方式从较密集的地方向较稀疏的地方流动。最靠近热源的那部分气体或液体首先变热且变得不太浓,于是便上升并被这种物质的较浓密部分所取代。煮水时水的上下循环流动是靠对流作用,烘烤主要靠对流作用来完成。烤箱中的热源置于箱底,使热空气上升并不断被较冷空气取代,这种对流会在烤箱的中心部位产生均匀的温度。食品与烤箱中金属架接触的部分受到的是对流加热。此外,烘烤也包括热辐射。

(3) 热辐射

物体因自身的温度而向外发射能量的过程。热辐射和热传导、热对流不同,它能把热量以光的速度穿过真空从一个物体传给另一个物体。温度越高,辐射越强。辐射热是通过发射高频振动并快速在空气传播的能量波来产生,借助波来传输的能量就是辐射。热与光波被碰到的物体吸收,更加快分子的振动,从而提高其温度。当辐射热触到食品时仅只表面被辐射热加热,而不能贯穿到食品内部。食品内部以传导加热。热辐射多用于烤箱烘烤食品,一般无光泽的、黑色的与粗糙的表面比平滑的、色白而光亮的表面能更好地吸收热辐射。

2. 面点熟制的几种传递情况

面点熟制,首先是热从炉子传给金属锅,由于加热的方法不同、传热介质不同,所以热传递的方式也不一样。

(1) 以水为介质传热

以水为介质传热,主要作用是对流。水在受热后温度升高,并使水中的原料受热。水的沸点是100℃,也就是说,不论火力怎么旺,水的温度只能达到100℃,超过了,水就要变成蒸汽逸出。如果盖紧锅盖并在锅盖的四周用桑皮纸密封以增加锅内的压力,则水的沸点可升高到102℃左右。

(2) 以油为介质传热

油在受热后温度升高并使制品受热,也是靠对流作用。油的沸点比水的沸点高得多。例如,当锅中油的温度升高到开始冒青烟时,植物油(豆油、花生油、菜籽油)可达170~190℃,猪油可达190~210℃。因此,用油作介质传热时,制品表面的温度会迅速地达到100~120℃。

(3) 以蒸汽为介质传热

以蒸汽传热,主要靠对流作用。蒸汽就是水达到沸点而变成的气体。所以,以蒸汽为介质传热,实际上是以水为介质传热的发展。水的沸点是100℃,在常压下,蒸汽的温度最高也只能达到100℃。但当盖紧蒸笼盖、开大火、加强笼内气压时,可使笼内的温度上升到

102℃左右。另外用蒸汽传热,制品的各种成分不会流失,可保持原汁原味。

(4) 以金属锅底为介质传热

以金属锅底传热,主要靠传导作用。燃料燃烧,热介质使金属锅底温度升高,热锅底将热传递给制品使其成熟,如烙、贴、炒等法。这种传热可根据火力的大小、制品的情况而调节,烙制点心一般使用中、小火。

(5) 以热空气为介质传热

以热空气传热主要是辐射、传导作用。燃料燃烧,使空气变热,或热源借助红外线以传输能量直接向四周发散热空气的辐射,使支撑架或烤盘上的制品成熟。如烘烤(明炉烤、暗炉烤、电烤箱烤)之法,介质就是热空气,这种热空气可以高达 100~250℃,制成品具有香、酥、脆的特点。

3. 面点内部热的传递情况

热从锅及各种介质传到制品的表面以后,继续传到制品内部还要有一个过程。这是对制品的成熟度是否恰到好处、营养成分是否得到了最大限度的利用,以及制成品是否合乎食用卫生和色、香、味、形俱美的要求等起关键作用的过程。由于在这一过程中,热的传递方式主要是传导,因此,热从制品表面传到内部的热度,不但取决于火力的大小和传热介质所能达到的温度,也取决于制品本身质地的松糯和形状的大小。一般食品的传热能力都很差,大都是热的不良导体。形状较大的糕类,如果加热时间不长,尽管它的表面温度已经很高,但内部的温度仍然很低。根据试验,一块重 3 公斤的千层油糕、枣泥拉糕、蜂糖糕放在蒸笼内旺火蒸 45 分钟,才能把糕的内部完全蒸熟;一只重 50 克的麻团,需放在温油锅内余浸 8 分钟左右,才能炸出内空、外酥、熟香的美味。

三、面点熟制的要领

"面点的技术熟制"主要有六大方法,即煮、蒸、炸、煎、烤、烙,其他方法使用较少,这里围绕六种方法重点分析它的技术要领。

1. 煮制法的技术要领

煮制之法,是面点制作中最简便、最易掌握的一种方法。它是把成形的生坯,投入水锅中,利用水受热后产生的温度对流作用,使制品成熟。煮的使用范围较广,一般适用于冷水面、生米粉团所制作的半制品以及各种羹类的甜食品等,如面条、水饺、馄饨、片儿汤、各式汤圆、元宵、粥、饭、粽子及莲子羹、百合羹、杏仁鲜奶露等。其重要特点是:清润、爽滑、有汤液。

要使制品煮得恰到好处,形状完整,必须注意以下几点。

(1) 煮锅内水分要充足。在煮制过程中,煮锅中水量一般要比制品多出十几倍,这样可使制品在水锅中有充分的滚煮余地,并使受热均匀,不致粘连,且汤不易浑,清爽利落。当然,水量的多少,还要根据制品的数量和体积的大小而定。总之,以制品既有活动余地又不至浑汤为准。

(2) 要掌握煮沸后的"点水"次数及煮制时间。要根据制品的品种和皮坯的性质掌握沸煮后"点水"次数和煮制时间。如煮馄饨时因其皮薄馅少,煮沸后开锅就要捞出,时间一长就会煮烂。水饺皮厚馅大,时间要长还要点几次水,才能内外都熟。煮元宵的时间要更长,因其皮坯厚实,原料为糯米粉,成熟时间比水饺长得多。

(3) 要保持煮锅内汤水清澈,使成品质量优良。在连续煮制时,要不断加水,如发现水变浑时,要更换新水,以保持汤水清澈,使成品质量优良。

(4) 防止品种沉底和相互粘连破裂。煮制时,品种容易沉底,特别是刚下锅时,必须边下锅边用勺子等工具轻轻沿锅边顺底推动,使之不要粘底或相互粘连,直到浮起。捞制成品时,因煮熟的制品比较容易破裂,先要经过轻轻推动制品,浮起之后,再下笊篱快而多地捞出。

2. 蒸制法的技术要领

蒸是把制品生坯放在笼屉(或蒸箱)内,用蒸汽传导热的方法使制品成熟。蒸制品摆放在笼屉内,可使熟制品形态完整,馅心鲜嫩,口感松软,易被人体消化吸收。它是面点制作中应用最为广泛的熟制方法,除油酥面团和矾碱面团外,其他各类面团都可使用,特别适用于发酵面团、米粉面团、水调面团中的烫面等。熟制品种如馒头、花卷、蒸饺、糕类、包子类、米团类,南北各地蒸制食品品种繁多。

要使蒸制品熟制后效果良好,必须注意以下几点。

(1) 掌握制品的饧发时间。为了使蒸成的制品具有弹性和膨松组织,凡酵面、膨松面等制品,成形后必须先静置一段时间,使其充分饧发,让生坯有继续膨松的时间,以达到蒸熟后松发暄软的目的。但饧发时要掌握好生坯的温度、湿度及时间,以免影响质量。温度过低,蒸制后胀发性差,不够松发;温度过高,生坯的上部气孔过大,组织粗糙,也影响质量。制品饧发的湿度过小,则生坯表面容易干裂;湿度过大,表面又易结水,蒸制后会产生斑点,也容易瘫塌,影响美观。饧发时间过短,起不到饧发的作用,不能最大限度地松发膨大;时间过长,则生坯中又会增加酸味。因此,饧发时间应根据品种、季节、温度、湿度等条件灵活掌握。

(2) 必须开水上笼,盖严笼盖。使用蒸制法时,不论蒸制什么品种,首先必须把水烧开,蒸汽上冒时,才能放上笼屉,然后再根据品种的不同要求,调节和掌握蒸制火候和时间,绝不能冷水或温水上笼蒸制。开水上笼会迅速产生大量蒸汽,生坯表面的蛋白质也会迅速变性凝固成熟,若水不开就上笼,此时笼内温度不够高,生坯表面蛋白质逐渐变性凝固,不利于成熟。若蒸制的是发酵面团制品,笼内温度不高还会抑制生坯膨胀,并且酵面还会跑碱,产生酸味。此外,盖严笼盖,可以提高笼内温度,增大笼内气压,加快成熟时间,减少燃料耗费,保证成品的质量。

(3) 保证火候恰到好处。蒸制时掌握好火候才能保持蒸制品的质量。由于面点的品种不同,所用面团、原料、质量的要求也不同,因此在蒸制时对火候的需要程度也较高。一般来说,蒸制面点都要求火旺气足蒸制,自始至终如此,中途不能停气或减少气量,并且不能揭盖,以保证笼内温度与湿度的稳定。但由于制作面点的原料不同,因此也不能千篇一律,否则会影响成品质量。如利用米粉制作的"苏式船点"就需用小火蒸制,否则成品容易瘫塌,不利于造型。

(4) 保持笼锅水量足水质洁。笼锅水分充足才能保证蒸汽充足,但水量也不宜过多,水量过多则水沸后会浸湿生坯;过少则气不足,不利于生坯成熟。标准的水量一般是蒸锅六至八成满为好。另外,笼锅要勤换水,保持笼锅内水质的清洁。因为笼锅中的水经过不断蒸制后会发生水质的变化,使水质发浑、油脂含量高并有悬浮物等杂质,这种水质形成的蒸汽会污染面点制品,使蒸制出的面点色泽变暗、串味,甚至有异味。

3. 炸制法的技术要领

炸是将制作成形的面点生坯，放入一定温度的油内，利用油的热量使之成熟的一种方法。炸制法是用大锅满油加热，将制品全部浸泡在油内，并使制品在锅内有充分活动的余地。油烧热后，制品逐个下锅，炸匀炸熟，一般呈金黄色，即可出锅。炸制法应用较为广泛，主要用于油酥面团、矾碱盐面团、米粉面团、水氽面团等制品，如油酥面点、油条、麻花、麻团、炸糕、鸡冠炸饺等。

要使制品达到香、脆、酥、松的效果，需要注意以下几点。

（1）油量要使制品有充分活动的余地。采用炸制法的面点品种，往往需用大油量，进行小批量的生产操作。油炸的温度比较高，炸制时间短，如炸油条、炸油饼等，批量少，速度快，制品要能全部浸没在油锅中，并要有足够的活动余地。其油量是点心的十几倍甚至几十倍，只有这样，才能达到炸制的特色效果。若油量不多，则造成面点活动余地受限制，使得面点不容易成熟或色泽不均匀，严重影响面点成品的质量。

（2）注意油质的清澈。油炸制品，必须油质清澈。若油质不洁，会影响热的传导或污染制品，使制品色泽变差，不易成熟。特别是先前用过的油，一定要过滤；不能使用色泽变深的油。另外，如用植物油，一定要事先熬制过，使其变熟，才能用于炸制，防止带有生油味，影响制品风味质量。

（3）火力不宜太旺。火力的大小关系着油温的高低，火大油温高，火小油温低，油温随火力的大小变化，很难控制。因此，炸制面点时，切忌火力过旺。如油温不够，可适当延长加热时间。如火力太旺时，就要适当改小或离火降温。总之，宁可炸制时间稍长一些，也不要使油温高于制品的需要，防止发生外皮焦糊而内不熟的现象。

（4）要注意制品所需要的油温。不同制品需要不同的油温，有的需要温度较高的热油，有的需要温度较低的温热油，也有的先高后低或先低后高，情况极为复杂。从面点炸制情况来看，油温大体可分为两类：一是温油，一般指油温150℃左右，行业称为"五成热"，低于这个油温为三四成热（80~130℃），也属于温油范围；二是热油，一般指油温220℃左右（有的指180℃），行业称"七成热"。各地对油温的划分不很相同，但其温度划分较为相近，上面指一般情况。

（5）严格控制炸制时间。油炸制品很多，均应根据其特点、品种大小等掌握好炸制时间，油温高低、火力大小等因素对其也有很大影响。炸制时间过长、过短都将影响制品的质量。有些制品一次炸制达不到成熟要求，需要用多次炸制的方法。这种重复炸制的面点，需要的时间就稍长些。如炸麻团，首先应用低温油浸炸，待其发鼓后再进行复炸。当然，油炸的时间与火候、品种、大小有很大的关系。

4. 煎制法的技术要领

煎是用煎锅中少量油或水的传热使制品成熟的方法。煎锅大多用平底锅，其用油量多少，视品种需油量多少而定。一般以在锅底平抹薄薄一层为限，有的品种需油量较多，但以不超过制品厚度一半为宜。煎法又分为油煎和水油煎两种。油煎的特点是两面金黄，口味香脆；水油煎是在油煎的同时，再加少量清水，利用部分蒸

生煎包

汽传热使制品成熟。其特点是：煎后成品底部金黄，上部柔软而油色鲜明。操作时一般须加锅盖以减低蒸汽散失。

要使制品煎制后色泽美观，煎熟、煎匀、煎香，必须注意以下几点。

（1）掌握火候与油温。煎是用少量油成熟法，油温升高较快，所以煎制时一般以中火为宜。油温一般应保持在六成油温160～180℃为宜。温度过高，容易将制品煎焦，影响口味；温度过低，煎制时间较长，而且不易成熟。

（2）由四周向中间摆放生坯。放入生坯时，必须从四周向中心逐渐摆入和排列。通常情况炉灶的火候是中间火力大，锅烧热后，中间锅底的温度及油温要比四周锅底及温度高。因此，放入生坯时，应该从四周向中心、从低温到高温排列，其目的就是使制品受热均匀，防止成品焦嫩不匀的现象。否则，在放入生坯这段时间里，中间的生坯先受热而得到油煎先熟，造成一锅成品的成熟度不一致。

（3）不时地转动锅盘。为防止炉灶火力四周不均匀，煎制时应经常不断地转动平锅，或移动煎制品位置，有时还要经常翻煎制品的两面，使制品受热均匀，火力相当，充分保持制品质量，使成品色、香、味一致。

5. 烤制法的技术要领

烤，又叫烘、炕。它是利用烘烤炉内的高温，即热空气传热使面点成熟的一种方法。在烤制时，炉内热量是通过辐射、传导和对流的方式进行，其中起主要作用的是辐射热，其次是传导热，对流热作用最小。烘烤中的辐射是热源直接向制品辐射热能；传导是通过放置制品的铁盘、铁模受热后直接将热量传给制品；对流是炉内的热空气与制品表面挥发的热蒸汽相互对流。在烘烤过程中，这三种传热方式是混合进行的。这种烤制的主要特点是：炉温较高，制品受热均匀，成品表面色泽鲜明，形态美观。它主要用于各种膨松面、油酥面等制品，如面包、蛋糕、酥点、饼类等，从普通面食到精细美点，适用范围较广。

一般烤炉的炉温都在200～250℃，最高的达300℃，炉内高温的作用，可使制成品外表层呈金黄色，富有弹性和疏松性，达到香酥可口的效果。

烤制之法因是高温起的重要作用，所以，要想取得烤制品独具特色的效果，关键是掌握好烘烤的火候。

（1）注意运用炉膛的火候。烘烤的火候掌握比较复杂。烤箱炉膛的上下左右对制品成熟质量都有着重要的影响。烤箱的火力分小火、中火、旺火三种，而且还有底火、面火之分。小火的炉温为110～170℃，用这种火型烤出的制品色泽淡黄。中火的炉温为180～220℃，用这种火型烤出的制品色泽金黄。旺火的炉温为220～270℃，用这种火型烤出的制品色泽枣红或红褐色。烤制法的难度主要是火候的运用。有的品种要求大火，有的要求中火，有的要求小火。即使是同一种品种，整个烤制过程中对火力的要求也不一样。有的先用大火，再要小火；有的则要求先底火大、面火小，再要底火小等。因此，烤制面点时要根据具体的面点品种加以调节，正确选用火候并不断总结，保证烤制品的质量。如烤制蛋糕需要小火，烤制烧饼需要大火。

（2）使用炉温要适当。在烤制品中，绝大多数品种外表受热150～200℃为宜，即炉温保持在200～250℃左右，过高、过低都会影响制品的质量。炉温过高，烘烤时间短，则制品内部不容易成熟；若烘烤时间长，则成品会产生焦糊现象。炉温过低，则淀粉糊化前，水分受长时间烘烤而散失，影响淀粉糊化造成制品组织粗糙，制品干硬，也不能形成金黄色的外

表光泽。因此,炉温对面点烘烤后的质量起决定性的影响。在具体烤制时,要根据原料的性质、生坯的大小、成品要求等诸要素,灵活选择合适的炉温。根据试验,制品表面受到250℃以上高温时,制品内部温度始终不超过100℃,一般均在95℃左右。

(3) 善于调节炉温。大多数品种都是采取"先高后低"的温度调节方法,即刚入炉时,炉火要旺,炉温要高,使制品表面达到上色的目的。外壳上色后,就要降低炉温,使制品内部慢慢成熟,达到内外一致成熟的目的。这样,才能外有硬壳,内又松软。其他也有"先低后高再低"的,有的使用中火,有的底火大、面火小,等等,要根据具体品种而定。

(4) 掌握烤制时间。烤制的时间要根据面点的形态、体积大小、厚度等把握。一般体积大的、有厚度的品种,烤制时间较长;体积小的、厚度薄的品种,烤制时间较短。烤制时间和炉温有较紧密的关系,烤制时间长,则炉温相对低一些;烤制时间短,则炉温相对高一些。因此,把握烤制时间应与烤箱温度结合起来,不能单单考虑一方面。面点品种特色不同,在烤制时间上也有许多差别。如烤烧饼,其烤制时间根据烧饼大小而定,一般2只50克的小烧饼要烤6~8分钟。另外,烤制时间是受炉温影响的,炉温恰到好处,符合品种的要求,烤制时间也就能够把握。总之,要按制品内部成熟的需要,控制和掌握烤制时间。

6. 烙制法的技术要领

烙是把成形的生坯,摆放在平锅内,架在炉火上,通过金属传导热量使制品成熟的一种方法。烙的特点是热量直接来自温度较高的锅底,金属锅底受热较高,将制品放在上面,两面反复烙制成熟。一般烙制的温度在180℃左右,通过锅底热量烙成熟的制品具有皮面香脆、呈类似虎皮的黄褐色(刷油的金黄色)而内里柔软等特点。烙制主要适用于水调面团、发酵面团、米粉面团(包括粉浆)等制品,特别适用于各种饼的成熟,如大饼、煎饼、家常饼、酒酿饼等。根据具体的操作方法,烙可分为干烙、刷油烙和加水烙三种。

无论是哪种烙制方法,要使烙制品达到应有的效果,必须注意以下几点。

(1) 烙锅必须刷洗干净。烙制法是通过金属锅底的传热方法,锅的洁净与否,对制成品影响很大。操作时,必须把锅边的黑垢(原垢)用火烧烫,铲除干净,以防经烙制的成品皮面有黑色斑点或锅周围的黑灰飞溅到制品上,影响制品的外表美观和清洁。

(2) 要注意控制火候。使用烙制法精神要集中,稍一疏忽,制品表面就会出现焦煳的痕迹。掌握烙制的火候极为重要。不同的制品需要不同的火候,一般薄的饼类要求火力强,厚的饼类要求火力小。操作时,必须按不同的要求,掌握火力大小、温度高低,切不可粗心大意,混淆搞错。

(3) 勤移动或勤翻动制品,使其受热均匀。烙的平锅上火后,其温度一般是中间高、四周低,整个锅底的温度不很均匀。因此,在烙制时,必须移动锅位和制品位置,即所谓"三翻四烙""三翻九转"等。一般说来,制品下锅,正面朝上,剂口朝下,烙到一定程度,三次翻身,烙过四次,至制品成熟。所以烙的制品,都要经过翻转移动的过程(加水烙制是只移动制品而不翻动制品),目的是使中间和四周受热均匀,达到一起成熟的效果。

7. 复加热熟制技术法

中华面点种类繁杂,熟制方法也是丰富多彩的,除上述这些单加热法以外,还有许多面点需要经过两种或两种以上的加热过程。这种经过几种熟制方法制作的称为复加热法,又称综合熟制法。它与上述单加热法的不同之处,就是在成熟过程中往往要多种熟制方法配合使用,基本上与复杂的菜肴烹调相同。归纳起来,大致可分为两类。

第一类,即为蒸或煮成半成品后,再经煎、炸或烤制成熟的品种,如油炸包、伊府面、烤馒头、糍粑、紧酵包子等。

第二类,即是蒸、煮、烙成半成品后,再加调味配料烹制成熟的面点品种。如蒸拌面、炒面、烩面、焖饼、牛羊肉泡馍等,这些方法已与菜肴烹调结合在一起,变化也很多,需要面点师掌握一定的烹调技术。

第五节 宴席配点多技巧

我国宴席的产生,距今约有四千年的历史。它是在继承古代的优良传统的基础上,结合时代的特点,经发展、变化、改进、演变而来。宴席自古以来就是人们隆重、正规的宴饮活动,它是人们为着某种社交目的需要,根据接待规格和礼仪程序而精心编排的一整套菜点。因此,又被称为菜点的组合艺术。面点,作为宴席内容的一个重要方面,古已有之。要合理地配备菜点使整个宴席和谐、达到完美的境界,也不是一件容易的事。所以,对于宴席面点的配备,必须遵循一些艺术规律。

一、宴席面点的设计要求

宴席面点不同于一般早点、饭点等普通面点的制作。它要求制作规格化、口味多样化,技法、熟制都要各有特色,不能雷同。所以在制作时要注意以下几点[①]。

1. 风格的独特性、统一性

宴席面点的配备要与整个宴席的菜肴格调一致。在制作上,要发挥面点所长,即要施展本地本店的技术专长,避开劣势,充分选用名特物料,运用独创技法、名点名法,力求新颖别致,振人耳目,使人一朝品食,面点风格、特色永久难忘。如淮扬菜就得有正宗的淮扬名点;宫廷宴就得上宫廷风味名点;闽菜席应当是闽乡的风味面点;全席菜也得用其主料配合而行。风格独特,给人以一种高雅美、新鲜美,风格统一,本身就是一种和谐的美。这些自然具有美学价值,受人欢迎。

2. 工艺的多变性、丰富性

不论何种宴席,都应根据不同需要合理灵活排妥点心单。在安排面点品种时,既要注意风格的统一,又应避免面点色、香、味、形单调和工艺的雷同。尽管面点在宴席中所占比例不多,但也要努力体现变化的美。一桌宴席,二道、三道、四道、六道面点,都应显示各自不同的风格和个性。如果第一道面点是饼,可能反映还不错,假如几道点心都是饼,那么就显得很单调了,客人也感到乏味。在馅料方面,应鸡、鱼、肉、蛋、豆等分别选用。馅味特色上,应甜、咸、鲜、香、荤、素交错。面团品种上,烫面、酥面、酵面、粉面等适当变化。成形上应叠、擀、包、捏、卷和饼、饺、糕、团、花色等组合不同。熟制技法上,要蒸、煮、煎、炸、烤、烙有所区别。质感上要酥、脆、软、糯、嫩、滑有所差异。要做到干点、湿点、水点的组配。只有这样,才能使面点有动态美,不枯燥,体现中华面点的制作特色。

① 邵万宽:《筵席面点的配色、造型与装盘》,烹调知识,1995(11):4-5.

3. 制作的精致性、合理性

突出中华面点的工艺性,在准备周密的情况下,单有多变、丰富还不够,还应该努力做到精湛,符合科学营养知识。突出风味,展现美好形态,呈现精湛而丰富的技法,使中华面点的风格特征在面点师的创作中,更加美味可口,增进食欲。这就要求面点师具有扎实的基本功和高超的制作技巧。这种技艺技巧,不应是唯美主义的,把工艺制作强调到不合适的程度,见佛贴金,乱加造型,看上去蝶飞凤舞,花枝招展,吃起来味同嚼蜡,难以下咽,违背了中华面点色、香、味、形、质、养的传统要求。这种过于追求精细逼真的制作方法,是不可取的,也是宾客所不欢迎的。

什锦酥点(工艺的精致性、多样性)

另外,有人认为面点在宴席中占的比例较少,便马虎、应付了事。这本身就是对面点制作的不重视。中华面点工艺独特,技术精湛,更要发展,宴席面点就是一个最好的表现平台。在色、香、味、形、质、养的前提下,应反对粗制滥造、草率应付、重色低味、时长工费等。这都是不符合宴席面点的制作原则,不但会使面点的发展受到影响,也使个人技艺得不到好的发挥。因此,面点在宴席中的配备是一门有法有则的学问。

二、宴席面点的配制原则

1. 因人而配

通过调查研究,了解宾客的国籍、民族、宗教、职业、年龄、性别、体质和嗜好忌讳,并依此确定品种,做到重点保证主宾,同时兼顾其他。如东南亚国家客人喜欢吃米点心,回族人喜欢吃牛、羊肉馅的面点,北方人喜欢吃口味浓厚的面食,南方人喜欢吃清淡爽口的细点心,小孩喜欢吃细巧变化的小点心,老人喜欢吃粗粮软点心等。掌握宾客的饮食习惯,可以起到宾客满意的最佳效果。相反,不注意宾客的饮食喜好与忌讳,尽管认真配备与制作,还是会造成事与愿违的后果。

另外,在因人而配的过程中,要考虑到客人的身体状况。特别是客人提出某些体质不足时,应注意在营养成分的种类和数量上达到合理平衡。这就要求我们在学好面点制作技术的同时,应掌握合理营养的原则。了解各种面点原料的营养特点,以便配制出色、香、味、形都好,又富于营养、符合卫生的面点,更好地为完善人们的饮食生活服务。

2. 因时而配

中华面点因时而异,这是面点制作的一个重要特色。一年四季按季节而饮食,这是中华饮食的主要特征,也是中华民族的饮食传统。对于面点制作来说,也从不例外。

宴席有春、夏、秋、冬四季之差别,菜肴如此,面点亦然。面点的季节性问题应从两方面考虑为妥,即与宴席的季节适应和这一季节里生物周期生长规律相协调,这样就使整个宴席风味盎然。

如春季,气候变暖,人们喜爱不浓不淡的食品,配宴面点则可上春卷、荠菜包子等。同

时,春季也正是早期植物芬芳吐艳的季节,可以配一些杏花、梨花、桃花命名的具有自然丰采的面点。夏季,正是百花争艳、鸟语花香的季节,酷暑炎热,味觉自然有些变化。这时,配的面点既要有消暑、清凉之作用,如伦教糕、如意凉卷、双凉团等;又要体现季节特色,如荷花酥、鲜花饼、绿豆糕等。秋季,菊黄蟹肥,天气转凉,如配菊花酥、蟹黄汤包、葵花盒子等,寓意收获,唤起食客无限的秋思和遐想。冬季,气候寒冷,且是梅花傲霜斗雪之季,如配梅花饺、雪花酥等有象征意义的面点,起到烘托宴席气氛的作用。

面点与我国民风食俗有很大关系,如果宴席的日期与我国某个民间节日临近,面点也要相应安排。如初夏办席正赶上端午节前,各种粽子制品也可即席配备。民间节日很多,如春节,配食年糕、春卷等;元宵节,可配汤圆、元宵;清明节,配食青团(又名翡翠团子)、酒酿饼;中秋节,配食月饼等。

3. 因价而配

宴席的级别以其价格而定。它的分类一般以用料价值的高低、选料精粗、烹制工艺的难易程度、菜肴贵贱及席面摆设来区分。据此划分有高、中、普通三级。宴席中的菜肴也相应分高、中、普通三个档次。对于面点级别来说,可从用料的多少、馅心的精粗、成形的繁简几方面来划分。高级面点的特点是:用料精良,制作精细,造型细腻别致,风味独特;普通面点的特点是:用料普通,制作一般,其有简单造型。面点要适应宴席的价格和级别,才能使席面上菜肴质量与面点质量相匹配,达到整体协调一致。

4. 因席而配

宴席形式一般分为国宴、晚宴、便宴、招待会等,宴席又有寿宴、婚宴、庆功宴、节日宴等不同内容。面点的安排就要紧紧围绕宴席的形式、内容来组合,同时做到与整席其他内容合拍。如做成"欢迎"字样的点心,以表达对外国友人的欢迎;用"寿桃"表示祝寿喜庆的席面气氛;根据客人的饮食特点配置点心等。总之,要使席面造型生动,使席点配合贴切、自然,紧紧围绕着食客中心。

第一,配点要适应宴席菜肴的口味。面点按口味分有咸、甜、咸甜三类;按馅心分则有荤、素、荤素混合馅三类。面点口味的变化是通过馅心种类的变换表现出来的,宴席中不论安排几道点心,都要做到咸味菜带咸点,甜味菜带甜点。在确定某一味的馅心时,要考虑到原料的时令情况,把握"物以稀为贵"的食者心理。如冬季宴席配点,咸馅里放点韭黄,定会使宾客唇齿留香,回味无穷。总之,在宴点配制上,做到以万变(原料、面团、成形、熟制的变法)应不变(味不变)。

第二,面点口感要顺应宴席菜肴的烹调方法。"口感"乃口味感觉,即指适应程度。所谓面点要适应菜肴的烹调方法,不能理解为炸菜跟炸点、蒸菜跟蒸点的配合,这里强调的是依据菜肴的烹调方法考虑与面点口味上的配合。如烤鸭、鸡、鱼、乳猪、猪肉方,配备蒸或烙的饼片。大件甜菜,配两种形态各异的甜点等。各地席点的配备各有不同,但只要配置较符合进食需要,口感上比较平衡即可。

第三,全席配点要顺其一致。全席,古代称之为"屠龙之技",系指用一种主要原料制成的全套菜点,如全羊席、全鸭席、全藕席等。作为这种性质宴席的配点,也要求用同一主料使其成为名副其实的全席。全席宴要求主料统一,形成系列,讲究精细,追求雅新,是我国传统的档次高、要求严的宴席。从营养学角度看,"全席"不利于平衡膳食,营养有所偏颇,建议不宜多办。但偶尔展现中国古代宴席的文化特色,还是深受广大中外宾客的

欢迎。

三、突出面点的自身优势

一桌丰盛的宴席,没有面点配合就好比红花缺乏绿叶。在饮食行业中有句俗语,叫做"无点不成席"。随着人们生活水平的提高和国际交往的增多,宴席面点制作技术在饮食、旅游行业中的地位日益重要。

怎样发挥和突出面点自身的优势?从面点自身着眼,应该发掘潜力。宴席面点是整个宴席中的一个优美的插曲,如何使这支插曲在整个旋律中打动宾客,这就要在面点的制作上下功夫。总之,就是要使面点有个性、有特色,体现与菜肴的不同点,使人们对这段插曲产生浓厚的兴趣,并留下深深的印象①。

1. 宴席面点要求色泽素雅、简洁自然

很多人都想把面点制作得很漂亮,以此来吸引客人,但需注意:第一,浓妆艳抹,一味地在色彩上下功夫的面点,尽管一时吸引客人,但宾客终"不忍下箸",造成适得其反的效果。第二,精雕细刻,一味地在时间上下功夫的面点,不能适应高效率的生产制作和生活节奏,加之长时间的手触处理,影响卫生,这也是宾客所不予接受的。

我们提倡"清水出芙蓉",以淡雅的自然风格、简洁大方的制作特色,以质地美、自然美赢得客人的喜爱。如水晶玉兔,洁白莹亮,形态酷似,配味郁香甜润。四喜蒸饺,简洁美观,五彩缤纷,皮薄馅大,配味鲜香。

2. 宴席面点在制作形态上做到简易变化

宴席面点的数量一般根据宴席的档次而定,一般是二道、三道、四道面点,较高级的也有六道、八道。配备点心不能都是圆饼、菱形糕之类的普通形制点心,应注重面点制作形态的简易变化。面点造型是通过成形技法再现出来的。面点技法多样,宴席面点的制作就是要选用灵活多变的包捏、卷镶、模印等技法展现各种方形、圆形、长形、花卉形、动植物形的不同平面、立体图案。如一块油酥面团,既可做成梅花、海棠花、兰花等缤纷的花卉,也可捏制成玉兔、白鹅、金鸡等生动的形象。同是水调面团,既可押出状如粉丝、整齐利落的圆、扁面条,也可擀出薄如纸、圆如月的单饼。宴席面点在符合宴席级别、口味的同时,考虑形态的变化多姿,做到不拘一格、简易适口是很有必要的。

3. 宴席面点要力求精致小巧

宴席面点上席一般有两种,一是间隔上,即顺应菜肴的特点配上面点;二是不间隔上,即几盘面点前后连着上。上席的面点品种一般有糕、团、饼、酥、卷、角、片、包、饺、面、羹、冻等。无论是何种上法,无论是哪类点心,根据人们的就餐特点,一般总是以量少精细为妙。宴席面点以每单只不超过25克为宜,每道面点(整形)以不超过250克为佳。提倡小巧精妙,目的是以小取胜,以精得优。特别是价高、级别高的宴席,面点品种多,更应讲究面点的玲珑、精致、可口。大件菜肴之后,配上小巧可爱的花色细点,可以使食客在品尝之余,留下难以磨灭的印象,以此抬高面点的知名度。

① 邵万宽:《筵席面点的配色、造型与装盘》,烹调知识,1995(11):4-5.

4. 宴席面点要突出本地风味特色

我国每个地区都有许多风味独特的面点品种,为了充分突出宴席面点的特色,可在宴席中展现出本地的独特风味品种,使宾客领略正宗的乡土风味,增加宴席的气氛和主人的诚意。宴席中配上富有地方特色的名点,置于整个宴席之间,可使席面增色,同时也体现对宾客的好客和尊重,具有双重效果。地方风味宴席更应如此。表现面点的地方特色,这是我国筵席面点配备不可忽视的一个重要内容。

思考与练习

1. 和面的手法有哪些?揉面为什么需要匀、润、透?
2. 水温对水调面团的调制会产生哪些影响?
3. 影响面团发酵的因素有哪些?
4. 油酥面团的成品为什么会酥松有层次?
5. 米粉面团调制时为什么要掺和其他粉料?
6. 馅心调制对面点成品会产生哪些影响?
7. 在调制馅心时有哪些具体要求?
8. 面点由生变熟,它的热传递的基本方法是怎样的?
9. 煮制法、煎制法要注意哪些技术要点?
10. 怎样突出宴席面点的自身优势、产生最佳的设计效果?

第六章 中华面点造型与配饰艺术

中华面点是闪烁着文化艺术的历史。自古以来,面点制品源源不断地呈献给各地、各民族人民。随着早期陶器的问世,面点制作的雏形就已形成。有史料记载,我国造型面点的制作已有几千年的历史。进入隋唐时期,面点在美感的追求方面又迈出了可喜的一步。谢讽在《食经》中提到的"撮高巧装坛样饼",即是圆坛形高置而巧装的面饼。韦巨源在《烧尾食单》中记有"二十四气馄饨",其"花形馅料各异,凡二十四种",宋代的"莲花饼馅"作十五色,还有"梅花汤饼"如梅花样,明代的"五色小饼",等等。这些都是早期我国面点造型工艺中的主要代表,充分表现了我国古代面点师的聪明和智慧。

面点的造型是面点制作中一项技艺性很强的工作。它直接影响着成品的形态和质量。从古到今,面点制品的造型方法很多,除揉、卷、擀、叠、摊、按、切、拨、压、印、挤、镶等基本技法以外,还有一些综合的、特色的操作方法。本章将从面点艺术造型技法方面逐一进行探讨。

第一节 中华面点造型工艺特色

我国面点制作有着独特的表现形式,它是通过面点师精巧灵活的双手经过立塑造型而完成的。制作食品的主要目的是供人食用,面点制品也不例外,它通过一定的艺术造型手法,使食品达到审美效果,其主要目的就是使人们食之津津有味,观之心旷神怡。

面点造型与装饰,不能强加,不能生硬,而是要合乎情理,让人可食可信。面点的造型就是根据被表现物象的不同特点,将其形象的主要特征有意地组合在一起,从而出现一种新的风格和优美式样,产生一种新的款式和意境。有时可根据想象,使形象之间相互符合,或求全于自然现象,使造型后的面点显得清雅优美,更加瑰丽。

一、面点造型的工艺特色

1. 食用与审美的完美结合

在中国传统的面点制作中,食用是面点制作的主要内容。一切审美活动都是为面点内在的食用价值而服务的,面点造型艺术中一系列操作技巧和工艺过程,都是围绕着食用和增进食欲这个目的而进行的。它要求面点色、香、味、形、器、质、养的和谐统一,不仅要讲究色和形,更要讲究香、味、质、养,使食用与审美两者达到完美的结合。

中国面点的形,主要是在面团、面皮上加以表现的。自古以来,我国面点师就善于制作形态各异的花卉、鸟兽、鱼虫、瓜果等,以增添面点的感染力和食用价值。形态和色彩是由人们的视觉来感知的,人对它的感受最敏感,如人们常说的"货卖一张皮",就是商品出售中被公认的一种心理因素。花色造型的面点味好、形好,不但可以给人以艺术的享受,而且可

以创造更好的经济效益。

面点配色应以自然色彩为主,体现食品的自然风格特色。当制品不足以表现食品特色的时候,可适当以色彩做补充,但应以食品的天然色素为主。自然、丰富的色彩不仅能影响人们的心理,而且能增强人们的食欲。色彩与造型结合起来,可使面点制品达到较高的艺术境界。自然色彩的审美功能比造型强,表现形式也很自然。我们反对一味地乱加色素,甚至浓妆艳抹、画蛇添足,以掩盖食品的本来风格。

2. 精湛的立塑造型手法

面点的立塑造型,是内在美与外在美的统一。它经过严格的艺术加工,可将面点制成一种精致玲珑的艺术形象,对食者能产生强烈的艺术感染力。面点造型与美术中的雕塑手法十分接近,其中,搓、包、卷、捏等技法属于捏塑的范畴;切、削等手法又与雕刻技法相通;钳花、模具、滚、镶、沾、嵌,也近似于平雕、浮雕的一些手法。可以说,面点造型工艺是一种独特的雕塑创作。

面点的造型是通过一整套精湛的技艺而包捏成各种完整的形象。如通过折叠、推捏而制成的孔雀饺、冠顶饺、蝴蝶饺;通过包、捏而制成的秋叶包、桃包;通过包、切、剪而制成的佛手酥、刺猬酥;通过卷、翻、捏而制成的鸳鸯酥、海棠酥、兰花饺,以及各种花卉、鸟兽、果蔬的象形船点和拼制组合图案等品种,每种面点既有各自不同的形态、色彩和表现手法,又是各种整体造型的艺术缩影。这就要求面点师具有较高的面点捏塑技艺和美学、美术知识的修养。

面点立塑造型方法,是利用主料中粉、面皮的自然属性,采用包、捏的手段将其塑造成各种形象。这种造型方法是技巧与艺术的结合,其难度比较大,它要求面点师具有娴熟的立塑造型技艺,熟练地掌握每种小坯皮的性质和包捏的限度,以及在加热过程中的变化规律,只有过硬的操作本领,才能达到完美的艺术效果。

3. 玲珑雅致的艺术小品

经过包捏造型的艺术面点,都是供人们食用的食品。它现做现食,美味可口,但又不同于花色拼盘、热菜的造型,在食品制作上,它使用的空间最小,一张直径8.5厘米左右的面皮的限度,一块小面剂子的空间,每一件都是单个的独立体,每一张面皮、每一个面剂都要塑成大小相等、做工精致的形态。它与无锡惠山泥人有异曲同工之妙,但比泥人更小、更精致,特别是能包馅食用;它与北京"面人汤"有相同的魅力,但比"面人汤"更实用、更自然,特别是取用自然色素之美。

面点的造型艺术,不仅需要较好的包、捏工艺,还要有一定的雕塑艺术功底。一盘美点,是许多单个品种的拼摆组合,而每个品种都是栩栩如生、小巧玲珑的精美的艺术品,它正是中国烹饪艺术中的艺术小品。这种艺术往往出现在高级宴会上,表现宴会的"身价"和面点师精湛的制作水平。

二、面点造型工艺的要求

面点造型无论是手工包捏,还是模具制作,其造型工艺绝非一朝一夕之功,它需要有一定的基本功。面点捏塑是比较复杂的工艺,就面点塑造外形而言,它是利用灵巧的双手,加以艺术塑造;即使通过模具刻印,制出各种造型点心来美化面点的外形,也要求规格一致,纹饰、线条清晰美观,从而保证外形质量,增加面点造型款式。

1. 掌握皮料性能

面点造型具有较强的立体感,所选皮坯料必须具有较强的可塑性,质地要细腻柔软,只有这样的皮坯料才具有面点立塑的基本条件。糯米、粳米、面粉、薯类都具有这种特性但做工要十分精细:米要泡透,粉要磨细,不酸不馊,老嫩适度,才能做到皮料色白、柔嫩且具有较好的可塑性。面粉制品中,一般烫面可塑性较强。一些简易造型的点心,如象形点心"寿桃""菊花花卷"等,可采用发酵面团(用嫩酵面,以免熟制后变形)制作。对于用薯类作皮的点心,须加入适当的辅助料如糯米、面粉、鸡蛋、豆粉等,才便于点心成形。用澄粉作为粉料而制作的花色品种,色白细滑,可塑性强,透明度好,如"硕果粉点""水晶白鹅""玉兔饺"等,造型逼真、色泽自然[①]。

2. 配色技艺有方

配色技艺是面点造型艺术的重要组成部分。面点的色彩讲究和谐统一,有以馅心原料配色的,包括火腿的红、青菜的绿、熟蛋清的白、蟹黄的黄、香菇的黑,如鸳鸯饺、一品饺、四喜饺、梅花饺等;有利用天然色素配色的,例如红色的红曲粉、苋菜汁、番茄酱,黄色的蛋黄、南瓜泥、姜黄素,绿色的青菜或麦汁、菠菜、荠菜、丝瓜叶捣烂取汁,棕色的可可粉、豆沙等。另外,还有以合成食用色素配色的,但需要掌握好配用比例,尽量不要使用合成食用色素。面点的色彩只能是简易的组合和配置,既要考虑到用色过程中的清洁卫生,又要考虑到外界条件的影响,不能将面点装扮得像纯工艺品而显得花枝招展。过多的用色和不讲卫生的重染,不仅起不到美化的目的,而且会适得其反,使人恶心。面点造型艺术是吃的艺术,其色彩的运用应始终以食用为出发点。坚持本色,少量缀色,是面点配色的基本原则。

3. 馅心选用适宜

为了使面点的造型美观,艺术性强,必须注意馅心与皮料的搭配。一般包、饺类点心的馅心可软一些,而花色象形面点的馅心则不宜稀软,以防影响皮料的立塑成形。否则,面点的整体效果会受到影响,容易出现软、塌、漏馅等现象,影响面点造型的艺术效果。所以,不论选用甜馅或咸馅,用料和味型均需讲究,不能只重外形而忽视口味。若采用咸馅,烹汁宜少,并制成全熟馅,使其冷却后,再进行包捏加工,以保持制成品的最佳形态。另外,尽量做到馅心与面点的造型相搭配,如做"金鱼饺",可选用鲜虾仁作馅心,即成"鲜虾金鱼饺";做花色水果点心如"玫瑰红柿""枣泥苹果"等,则应采用果脯蜜饯、枣泥为馅心,务使馅心与外形互相衬托,突出成品风味特色。

4. 造型简洁形象

面点造型艺术选择题材时,要结合时间因素和环境因素,采用人们喜闻乐见、形象简洁的物象为佳,如喜鹊、金鱼、蝴蝶、鸳鸯、孔雀、熊猫、天鹅等。面点造型艺术关键要熟悉生活,熟知所要制作的物象的主要特征,抓住特征,运用适当夸张的手法制成,就能收到食品造型艺术美的效果。如捏制"玉兔饺",只需把兔耳、兔身、兔眼三个部位掌握好,把耳朵捏得长大些,身子丰满,兔眼用红色原料嵌成,就会制出逗人喜爱的小白兔。又如"金鱼饺"着重做好鱼眼和鱼尾,"天鹅"则突出它的颈和翅,只要对这些部位进行适当的夸张变化,即可制出造型可爱的成品。这种夸张的造型手法就是要体现在"似与不似之间"。如过分讲究

① 邵万宽:《中国面点》,中国商业出版社,1995:144-147。

逼真,费工费时地精雕细琢,一是手工操作时间过长,食品易受污染;二是不管多漂亮的点心,一经上桌观赏后即被吃掉,无长久贮藏的价值。若过于追求奇巧,不免趋于浪费,甚至弄巧成拙,影响人的食欲。所以,面点造型艺术不必丝丝入扣。

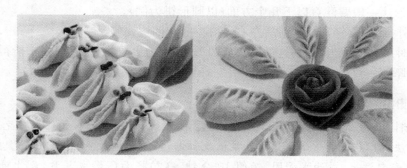

造型简洁形象

5. 盛装拼摆适宜

一盘面点是许多单个面点组合的艺术整体,所以,盛装拼摆技艺也是面点造型中重要的一环。面点捏塑需要精湛的技艺、美妙的造型,而装盘也不可马马虎虎,上下堆砌,随便乱摆,否则将损坏面点的立塑成型,造成前功尽弃。面点的盛装拼摆,总体要求是对称、和谐、协调、匀称,根据面点的色、形而选择合理、和谐的器皿,运用盛装技术按照一定的艺术规律,把面点在盘中排成适当的形状,突出面点的色彩,呈现捏塑的形态。如"牛肉锅贴"可摆成圆形、桥形,底部向上而突出煎制后的金黄色泽,下部微露出捏制的细皱花纹;"四喜蒸饺"可摆成正方形、品字形,在操作时应将四种馅料按一定的顺序装盘,排列时也应注意四色的方向要有序摆放,给人以整齐、协调之美,而不是随便放置,给人以色、形的零乱感觉。就是简单的菱形块糕品,也应有一定的造型,如八角形、菱形、等边三角形等。总之,面点应拼摆得体,和谐统一,使人感到一盘面点整体是一幅和谐的画面,单个面点是一个个活灵活现的艺术精品。

第二节 擀压、抻拉、刀削、包制

一、擀压法

擀压法是面点制作的基本技术动作,是目前使用最多、最广泛的一种成形方法,大多数面点的成形都离不开擀压的工序。它主要适用于各式皮子的制作和面条的前一道工序及饼类的擀制。

擀压成形,需要根据不同成品的要求而合理选用擀面杖。如大包、馅饼、糖三角等,要用单手杖擀制;烧卖皮子要用通心走槌或一只橄榄形的擀子擀制;擀面条、馄饨皮要选用大面杖双手擀制。所有的饼类制品都用擀法,一般制饼的面团都很软,比较好擀,擀时要符合成品要求的厚薄和形状。

擀压的工具和方法,也是多种多样的。所用的工具有大面杖、单面杖、走槌、橄榄形的

小双擀。制皮擀压,使用小擀面杖,分为单杖和双杖两种,适用于各种饺子皮的制作;大擀面棍擀,适用于馄饨皮、面条的制作;小擀面棍擀,适用于油酥坯皮擀制;通心槌擀,适用于烧卖皮的擀制。

擀压成形法一般要注意以下几个方面(以圆形饼为例)。

(1) 向外推擀,要轻,要活,前后左右,推拉一致,四边要匀。

(2) 擀时用力要适当,特别是最后快成圆形时,用力更要均匀,不但要求擀得圆,而且要求每个部位厚薄一致。

例:葱油饼

原料:面粉2 000克,葱花500克,精盐适量,素油1 500克(实耗500克)。

制法:(1)将面粉2 000克放入案板或缸内,扒入凹塘放入素油200克、热水约900克,和匀揉光,成油水面团,饧约10分钟。(2)将面团擀成薄片,刷上油,将葱末抹在上面,从一边卷起卷紧,卷成圆筒形,用手摘成大小相同的剂子,擀压成厚薄均匀的圆饼。(3)素油至锅中上火,烧至五成热,将擀薄的圆饼逐个放入油锅中,炸至金黄成熟时出锅装盘即成。

特点:色泽金黄,葱香有酥层。

二、抻拉法

抻拉法是将面团用一定的手法反复抻拉而成形的一种方法。抻主要是北方制作面条的一种独特的方法,其技术难度较大,不经过刻苦练习,是不容易掌握的。抻的用途较广,不仅抻拉龙须面常用此法,制作盘丝饼、银丝卷、一窝丝饼等,抻都是必不可少的重要工序。

抻面(又叫拉面)的步骤主要有和面、溜条、出条三步,其吃口筋道、柔润、爽滑。抻面团规格和粗细程度不同,品种较多,规模分扁、圆两种。出条前将大条按扁,再抻即成扁条。粗细以扣数多少确定,扣数越多,面条越细。品种有"中四条"、"葛条"(粗条)、"一窝丝"(细条)、"龙须面"(最细条)等。

1. 和面

抻面的面粉要求用筋质强、劲力大的优质粉,调制面团的要求也很严格。一盘投料标准是:面粉2 500克、水1 250克、精盐10克、碱面10克左右。把2 500克面粉倒入缸盆内,加盐、碱面,先加750克水,从下向上炒拌均匀,打成麦穗面,再用手撩水继续和,先用两手拌和,再用两手捣揉,此后撩水、捣揉、揉压,一直揉至不粘手、不粘盆,没有疙瘩和粉粒为止,然后搓净盆边的干面,再转圈撩水,把面团揉至光滑,和成较软的面团,盖上湿布饧面。一般饧半小时至一小时,把面团饧透,成为不夹一点疙瘩的匀透面团,这样再抻长、抻细时,不易断条。

2. 溜条

溜条又叫溜面,用手拿住面团的两端,上下抖动,使之顺溜。具体做法是:和好饧透的面团,切取1块(一般水面1 000~1 500克左右),放至案板上,用两手根反复推揉,揉至上劲、有韧性,搓成约70厘米长的粗条,两手各握住一头,将面提起,两脚叉开,两臂端平,运用两臂的力量及面条本身的重量和上下抖动时的惯性,将面上下翻动。抻开时,要达到两臂

不能再扩张为止。在粗条变长,下落接近地面时,两条迅速交叉使面条两端合拢,自然拧成麻花劲,即两股绳状。然后右手拿住另一头,再抻开溜。待延长后,两手迅速向第一次交叉的后面交叉,再形成麻花绳状,如此反复抻拉翻动,正反交叉,经过多次操作,面条粗细均匀、柔滑有劲,呈现出一缕缕的条丝即可。

溜条不可溜得过度,过度会使面质发澥,出条时粗细不匀。另外,溜时如感到筋力不足,可用些碱水增劲,以免出现断条现象。

3. 出条

出条,有的叫开条、放条,即将溜好的大条,开出均匀的细面条。具体做法是:将溜好的大条(要求越长越好)放在案上,撒上铺面,用两手按住两头对搓,上劲后,两手拿住两头,一抻,甩在案上一抖,左手食指、中指、无名指夹住条的两头,右手拇指、中指抓住条的中间成为另一头,然后右手向外一翻,一抻一抖(一甩)。把面抻长,把右手的头扣到左手,这时条放在案上成三角形,用右手抓

抻面

住三角形的正中部位,抓得适中,条才抻得匀,如此反复抻,至面条达到要求的粗细即可。

也有的开法是:将两个面头按在一起,右手掌心向上,中指勾住面条左端;左手掌心向下,中指勾住面条右端,反手向上将面条提起端平,用力抻长,放回案上,撒上铺面,照上述方法反复多次,抻至要求的粗细为止。运用抻法,要求做到动作迅速,一气呵成,不能缓劲。

三、刀削法

刀削法,是用刀直接削面条的成形方法。用刀削出的面条又叫刀削面。削分为机器削和手工削两种类型。手工削面的具体做法是:先和好面,面要硬些,每500克面粉掺水150~175克为宜(根据季节的变化适当增减)。和好后约饧置20分钟,再细揉成长方形面团块,左手掌心将面团托在胸前,对准煮锅,右手持削面刀(用铁片弯曲制成屋瓦形),从上往下,一刀挨一刀地向前推削,削成宽厚相等的三菱形面条,落入锅内,煮熟捞出,再加调味即成。刀削面吃口特别筋道、劲足、爽滑,是一种别具风味的面条,很受大众的欢迎。

削面的关键:

(1) 刀口与面块持平,削出返回时不要抬得过高。

(2) 第一刀从面团下端中间开刀,第二刀由开刀口上端削出,即削在头一刀的刀口上,逐刀上削。

(3) 削成的条,要呈三菱形,宽厚相等,以长一点为好。

四、包制法

包制是将擀好或压好、按好的皮子包入馅心使之成形的一种方法。包的手法在面点制作中应用是较多的,很多带馅心的品种都要包。诸如各式包子、馅饼、馄饨、烧卖、春卷、汤团、粽子等,都采用包制成形法。包制时注意包馅要细心,先将皮子平放在左手心里,再将

馅放在皮子中间按实,包好收口时用力要轻,不可将馅挤出,要捏紧捏严,厚薄均匀,包好后,馅子在面皮正中。

包制因制品不同,也各有不同的操作方法,下面介绍几个品种的包制法。

1. 大包

左手托皮,手指向上弯曲,使皮子在手中呈凹形,便于落馅。右手用刮子(包挑、扁尺、扁匙)等工具上馅,上后稍捻,然后右手将四边邻起,拢向中间,包住收口,掐掉剂头,成为无缝的圆形、蛋形、腰圆形等。翻转过来,光面朝上,剂口朝下,放在案上,其外形似馒头,也可叫有馅馒头。

提褶包

2. 烧卖

托皮、上馅方法与大包相同。右手上馅后,左手五指将皮子四边朝上,托在馅以上,从腰处包拢或用右手上馅的扁尺顶住,左手五指从腰部包拢,稍稍捏紧,但不封口,在上端可见到馅心。包好的烧卖下面圆鼓,上呈花边,形似石榴。

3. 馄饨

馄饨的包法较多,最常见的叫捻团包法,即手拿一叠皮子,右手拿筷子,挑一点馅心,往皮上一抹,朝内滚卷,包裹起来,抽出筷子,两点一粘,即成捻团馄饨。其他还有蝴蝶形馄饨和四川抄手(四川馄饨)的包法。

4. 汤团

一般用包馅法。将米粉面团搓条下剂后,搓圆,先捏成半圆球心的空心壳(中间稍厚、边口稍薄,形似臼窝),包入馅心,把口收拢、收小,封口包死,掐去剂头,然后两手托起,搓成圆形。

第三节 捏塑、酿馅、沾黏、模印

一、捏塑法

捏塑法是在一般捏法的基础上进一步的艺术发挥,它是花色面点的主要制作方法,即是在粉皮或面皮内包入馅心后,先捏一般轮廓,然后右手拇指、食指再运用推捏、叠捏、扭捏、花捏等各种手法,捏塑成各种立体的、象形的、花纹花边的面点品种。如花色饺子、花色酥品、苏式船点、花色包子等。

在面点成形技法中,捏塑法是比较复杂且花色繁多的方法,应用也很普遍,具有较高的艺术性,捏塑出的形态不但美观,而且还要形象逼真。

花色饺子的制作,是捏塑法最典型的代表。如运用推捏法可捏制月牙饺;运用折捏法可捏制鸳鸯饺;运用叠捏法可捏制四喜饺、蝴蝶饺、蜻蜓饺等。此外,运用捏塑法还可以捏制提褶包、秋叶包、苹果包、桃包等花色包子。

油酥制品中的许多花色酥点也是运用捏塑法而制成的。将酥面擀皮、包酥,再擀成直径8.5厘米左右的圆皮,包入馅心,皮子对折捏拢成半圆形,然后右手拇指、食指对捏,前后推拉,把边捏出绞丝花边形,如果将一头向里塞进一段,即成"眉毛酥"。如果再用竹筷在酥饺上按下两个凹形,即成"秋叶酥"。如果两角向上捏推,即成"蚶子酥"。如果将眉毛酥的一头压扁拉长,剪成鱼尾,另一头做成鱼嘴、鱼头,点上眼睛,再用剪刀在身上划上鱼鳞,即成"金鱼酥"。其他如"酥盒""海棠酥"等都离不开捏塑法。

苏式船点,是用米粉面团做坯包馅、捏塑而成的花色点心。成品多以象形物出现,花色种类繁多,如瓜果食物类的南瓜、茄子、桃子、柿子、枇杷、橘子、梨、玉米、菱、荸荠等,兽禽虫类的兔、猪、青蛙、小鸡、鸭、白鹅、鸽子、孔雀、企鹅及水产鱼类、虾等,捏工精细,形象逼真。

花色蒸饺

捏塑法工艺性强,历史悠久,应用广泛,在制作捏塑时应注意以下几点:

第一,捏塑时馅心要放在皮子中间,皮馅配合适宜。切不可将馅心抹到收口处,以防止皮坯捏制不黏或成熟后皮坯分家等现象。

第二,花色面点的捏塑纹路要巧妙,部位要恰当,两手的配合要协调一致。

第三,在较粘连的皮子上,可适当在手指上蘸点油,保证成品的完整和美观。

第四,在捏塑时要精益求精,但不要一味地装扮和长时间手触处理,要求抽象和神似。

例:燕子饺

用料:面粉250克,鲜肉馅200克,香菇末少许。

制法:

(1)面粉放案板上,中间扒一小凹塘,用温水100克倒入面粉中,调和成温水面团,反复揉搓后,摘成25只剂子,将剂子按扁,擀成直径8.5厘米左右的圆形皮子。

(2)将面皮的圆周大约分成六等份,上端1/6留作头形,下端1/6留作尾巴,两边各2/6分别推好花边,然后放上8克馅心,包起时,两边推过花的部分分别对折比齐捏紧,使翅纹能够翻出来,成双翅状。

(3)在尾部取中心推进,然后捏拢为尾;顶端只要用二指捏出嘴形,就成燕子饺生坯,空的头中,放些香菇末,放入笼中蒸熟即成。

特点:形似燕子,饺形挺立,纹样清晰。

二、酿馅法

酿馅法,是中国面点制作中常用的一种造型方法,它是将已调制好的荤、素馅料用手或工具(如条勺、筷子、包挑等)装入已做好的生坯窝或眼孔中,制作成饱满、完整形状的一种

艺术造型方法①。

酿馅法是一种较简便但又富于变化的手法。此法的运用是在前期的面皮擀制、折叠或包捏的基础上进行的,通过填酿馅心,使生坯的成形全部完成,便进入制品的成熟阶段。采用酿馅法的面点制品,一般使用蒸、烤类熟制方法,因半成品进入成熟阶段时,需保持整体形状的完整,以防填酿之馅心跑溢,故煮、炸之法不适合此法的运用。

运用酿馅法制作面点,其技术要求主要是掌握馅料填入量的程度。酿馅过多,熟制时易外溢,感到外形臃肿;酿馅过少,熟制后馅心收缩、干瘪、不饱满。对于面点的挞、盏类品种,要求酿馅时分量深浅适宜,其馅料低于挞、盏口下,以挞、盏的3/4为宜;而对于花色蒸饺中多馅料的品种,要求色彩酿填和谐,馅料均匀,深浅一致。诸如广式点心中的椰蓉核桃盏、点红松酥盏、架英蛋泡盏、岭南鸡蛋挞、酥皮鸡蛋挞以及花色蒸饺类的鸳鸯饺、一品饺、四喜饺、梅花饺、知了饺、蜜蜂饺,等等。

酿馅法中所用的馅料要根据制品的要求,但不可水分太多,有的需要茸性状料,有的需要末性状料,有的需要泥性状料和厚糊状料。"椰蓉核桃盏"是将蛋泡椰蓉核桃馅酿入菊花松酥皮盏内。将松酥皮揪成小剂子,捏入菊花盏内。蛋白放入蛋桶内抽打发泡,然后放进白糖、椰蓉、核桃粒拌匀,把拌好的蛋泡用手挤成圆球形,填酿在每个松酥盏内,放入烤盘烤至黄白色即成,去掉菊花盏,便成椰蓉核桃盏。"鸳鸯饺"是将对比鲜艳的两种颜色的原料酿入包制好的生坯孔洞中,使制成的鸳鸯饺色彩悦目,形状对称。

使用酿馅法制作点心时,须注意制品的整洁、干净,切不可把馅末、馅茸填酿到制品的其他部位,亦不可用手指使劲挤压而影响外形美观,像四喜饺、梅花饺之类,酿料品种多、色泽不同,在酿制时各个品种馅料色彩的顺序应一致,不可乱装乱填,给人以混乱、花里胡哨之感。

例:酥皮鸡蛋挞

用料:水油酥皮375克,鸡蛋150克,白糖150克,清水200克。

制法:

(1)将白糖与清水煮沸,溶为糖水后即可取出,待凉;将鸡蛋磕开,入碗中用筷子搅拌后,与凉糖水混合,过滤,成为蛋挞糖水。

(2)取水油酥皮摊平,分别用平底盏压出20件圆形光边酥皮,用三号平底盏捏成圆盏窝。

(3)将蛋挞糖水馅料酿进圆盏窝里,放入烤盘,用中火烘烤熟即成。

特点:外皮酥松,内馅细嫩,造型整齐,甜香爽口。

三、沾黏法

面点制作中的沾黏之法,是指初加工或半生坯,通过一定的手法"沾""滚""黏",使其粉粒或细小原料粘在半生坯上,成为一个完整形状的制作成型方法。沾黏的手法虽不过于复杂,但还是有一定的技术要求的。在面点制作中,沾黏之法应用较为广泛,根据其制作特

① 邵万宽:《中国面点特色造型技艺之一:酿馅法》,美食,1997(2):20.

第六章 中华面点造型与配饰艺术

色,它一般可分为两类、三个步骤①。

两类,即是指"湿黏"和"沾滚"两个类别,具体见下表:

```
              ┌ 单面湿黏:黄桥烧饼、油大饼、小麻饼
         ┌湿黏┤ 双面湿黏:双麻酥饼、豆茸煎饼
         │    └ 边缘湿黏:鲜肉酥饼、豆沙酥饼
    沾黏 ┤
         │    ┌ 生坯沾滚:芝麻元宵、麻团、麻枣、珍珠圆子
         └沾滚┤ 熟品沾滚:椰蓉软糍、擂沙圆、驴打滚、撺皮圆
              └ 加热沾滚:藕粉圆子、首乌圆子
```

三个步骤,即是完成一个整体工序的三个动作:"沾""滚""黏"。

1. 沾

沾是将半生坯浸湿,或接触某种液体,被某种东西(液体等)附着上的一个步骤。如麻团、麻枣、麻球的制作,将糯米粉团搓条、下剂包成馅心后,制成圆形和枣形,然后均匀地滚上一层芝麻,在滚制之前,为了防止芝麻脱落油锅中,往往增加浸湿沾水工序,以使芝麻牢固地黏结在麻球、麻枣上。再如黄桥烧饼包成馅心后,就要上芝麻,这就必须要增加一道沾饴糖的步骤,才能使饼上的芝麻黏在一起而不易脱落。

2. 滚

滚是滚动经沾湿的半生坯料。滚有手滚和机器滚两种。手滚需要借助于一般的工具如簸箕、竹匾等才能完成其动作。它是通过双手配合滚动半生坯,如北方的摇滚元宵、江苏盐城的藕粉圆子以及椰蓉软糍、珍珠圆子、麻团等,使其滚动均匀。元宵的做法即是先把馅料切成小方块,放在水中湿润,投入盛有糯米干粉的簸箕中,用双手拿住簸箕均匀摇晃,馅心在干粉中滚来滚去,沾黏上一层干粉,再湿润水,继续摇晃,又沾黏上一层干粉,如此反复多次(一般要7次),最后滚沾成圆形元宵。机器滚是用机械来大批量地制作,如食品加工厂、粮站大批量制作大元宵、小元宵,其产量高、质量较好。

3. 黏

黏是通过刷上一种连接物(如饴糖、蛋液等),并且能使一个物体附着在另一物体上或者互相联结的步骤,黏是在沾滚的基础上完成的。没有沾的浸湿和滚的动作,也就难以形成黏的效果。如双麻酥饼沾饴糖后,才能两面分别粘满黑、白两色芝麻;藕粉圆子在开水锅中沾入开水后,才能在周身粘满藕粉,使其体积增大。

"沾""滚""黏"是连在一起、不可分割的一套动作,它们都相互依赖地配合完成。

例:首乌圆子

用料:何首乌粉300克,杏仁15克,蜜枣50克,松子仁15克,芝麻50克,金橘饼15克,糖板油丁125克,核桃仁15克,绵白糖25克,糖桂花少许。

制法:

(1) 先将金橘饼、蜜枣均匀切成细粒,杏仁、松子仁、核桃仁碾碎与芝麻、油丁

① 邵万宽:《面点"沾粘"技法漫谈》,中国烹饪,1995(7):18.

一起和匀擦透,做成30个小圆子。

(2) 将何首乌粉面放少许在小匾内,小圆子馅心分2~3次放入小匾中,来回摇动,待圆子均匀地沾上首乌粉,取出,在沸水锅中浸一下,迅速倒入小匾中复滚,使馅心沾黏一层首乌粉。如此反复4~5次即成生坯。

(3) 将生坯放入温水锅中加热,沸后改用小火煮熟,碗内放上绵白糖、糖桂花,舀进汤汁,再盛入圆子即可食用。

特点:圆子均匀圆滑,富有弹性;馅心甜润爽口,入口香味浓郁。

四、模印法

模印法是中国面点的传统技法,即是利用各式食品模具将生熟坯料冲压印制成形的一种造型方法。此法是将糕坯或面剂(揉成团包馅或不包馅)压入或按入模具内,成形后拿出、倒出或拍出,因模具上有规格和花纹,可使食品表面定型或呈现花纹图案,这种成形法优点很多,使用也很方便,规格又一致,且能保证形态质量,如苏式方糕、双色印糕、梅花糕、雪蒸糕、蒸儿糕、绿豆糕、花生糕、月饼、圆蛋糕、莲茸晶饼、水晶橘盏、岭南酥蛋挞等①。

模印法一般使用的模具有木质、塑料、铁皮盏、纸盏等。塑料和木质的模具花纹图案常用的有鸡心、桃形、梅花、佛手、鸟形、蝴蝶、鱼、虾等多种花鸟虫鱼形态,还有各种字形图案,如传统的囍、寿、福、禄、富、贵、荣、华等,各种纹饰的花卉图案也多种多样。盏、盅类的形状一般是圆形、椭圆形两大类。

1. 模印法成形的基本方式

(1) 整块模印

这是由一个整块的糕板模具通过加入糕粉坯料、填馅后撒糕粉再成熟的印制法,如江苏的"玫瑰方糕",一整块模具中共印出20~40个单块糕,是成形和成熟同时进行的糕品。

(2) 系列模印

这是由单个模子在一块板或一个平面上组成的一套模印。如印糕的模具有福、禄、寿、囍、荣、华、富、贵组成的系列印模,有各式花卉组成的系列印模,有花鸟虫鱼组成的系列印模等,如绿豆糕、花生糕、双色印糕所用的模具。另外,有整板中组合成的单个模具,如苏州"梅花糕"的模具,大食堂中做馒头使用的馒头型模具等。

(3) 单个模印

这是一个单独的模具,在制作中通常一个品种印压一次,如广式月饼的模印制作,月饼包好馅后,再分别放入模具中印制而成。

月饼模印

① 邵万宽:《中国面点特色造型技艺之五:模印法》,美食,1997(6):43.

(4) 盅、盏模印

这是利用各式盏具、盅具直接盛装生坯,一起加热至熟。对于铁皮盏、盅或不锈钢盏、盅,一般成熟后倒出盏、盅具,如岭南酥蛋挞、鸡肉批、水晶橘盏等。对于纸盏、盅,一般成熟后连盏、盅具一起上桌,如鲜奶棉花杯等。

2. 模印法成形的特色

利用模印法成形的面点品种大体可分为三类:

第一是生成形类,即将生坯包馅或不包馅后放入模具压印成形后取出,再经过熟制定形,如广式月饼、莲蓉晶饼、肉丁馒头等,就是在下剂、制皮、上馅、捏圆后,剂口朝上,压入模具内(内撒干粉或抹些油,防止粘连),成型后磕出,再上烤箱或笼屉烤或蒸熟。

第二是熟成形类,即将粉料、糕面先上笼蒸熟或烤熟,然后利用其黏性放入模具中压印成形,取出后直接食用。如绿豆糕、花生糕等,即是先将绿豆、花生去外皮后,上烤箱烤熟,碾压或搅碎成绿豆粉和花生粉,然后用白糖、麻油、熟面粉拌擦起黏性,待食用时,用模具冲压印制上盘上桌。

第三是加热成形类,即将调制好的生坯原料装入模具内,经加热熟制定型后取出。如梅花糕、小圆蛋糕等,将米粉浆、蛋泡面糊和好后,浇入模具内(一般模具都要预先加热到100℃以上,并刷些油,这样糕浆才不会粘模),约八成满(给糕浆有胀发余地),蒸或烤、烙制成熟后,再从模具内起出,冷却即成。

使用模具时,在印制前,一定要将模具进行消毒清洗处理,以确保模具的清洁卫生。在印制中如模具沾黏面剂和糕粉,可用油脂略抹模具内壁,有的可用干粉略拍,蛋糕之类可衬上刷过油的纸等。像绿豆糕、花生糕的制作,每制一块糕,都要用软面团沾尽嵌在模具里面的糕粉,以保证每块糕的形态完整。

> **例:莲蓉晶饼**

用料:熟澄面500克,白糖150克,猪油25克,莲蓉馅200克。

制法:

(1) 将熟澄面加入白糖擦至白糖全部溶解,然后加入猪油擦匀成晶饼皮。

(2) 将晶饼皮和莲蓉馅各分20份,分别包入莲蓉,用晶饼模具印成饼形,分放在已刷薄油的蒸笼里,用大火蒸5分钟,熟后取出,并在晶饼上涂刷熟的花生油即成。

特点:色泽白净,晶莹透明,软嫩爽口,香甜糯韧。

第四节 夹制、剪绘、裱挤、嵌扣

一、夹制法

夹制法,是中式面点制作中较为独特的一种工艺手法。它是借助于能够夹捏的工具如花钳、花夹、镊子和筷子等,在包馅或不包馅的半制品中,夹捏成一定形状的造型方法,如各色花卷、苏式船点以及花色酥点、夹花包和菊花蛋酥等。夹制法在面点制作中应用

较广,发酵面、油酥面、米粉面制品经常采用此法。通过各种夹制,可使面点形态美观且形象动人①。

夹制法的造型一般可分为两类:一类是将两个或两个以上的面片或条状面剂用工具夹合黏牢成一定形状,使用工具大多为尖头筷,如菊花卷、菊花酥、友谊卷、蝴蝶卷等;另一类是在包有馅心的面皮上夹捏出一定的花纹,使用工具一般为专用花钳,有锯齿形、锯齿弧形、直边弧形等,如鲜肉酥饺、钳花包、船点夹花等。

运用夹制方法,不但丰富了我国面点品种的形象,而且还弥补了人们手工捏制所达不到的效果,使面点品种造型新颖,栩栩如生。如"菊花卷"就是运用尖头筷夹制而体现出菊花花瓣形状的。将对好碱的酵面用擀棒擀成薄片后,一半涂上油,撒上火腿末,卷起,再将酵面翻过来,另一半涂上油,撒上蛋皮末,再卷起。然后用快刀一片片切下,取一片刀口向上放,用尖头筷将两只圆卷同时在中间夹紧成四只圆卷,再取刀将四只圆卷各切至圆心,用竹筷将中心夹紧。由于夹牢中心,所以拨开卷层后即成菊花卷生坯,上笼蒸熟,中心粘牢,菊花瓣伸开,宛若一朵开放的菊花。"夹花包"即是用花钳夹捏而成的。将酵面皮包馅收口朝下,然后用弧形小铜钳自下向上一层一层夹出花瓣,如梅花状,夹时先夹下面一圈,第二圈夹花时每一瓣叶子都夹在下面两瓣的当中,蒸制成熟后,花钳夹出的花瓣形象酷似,若顶部放些红丝装饰,则更为美观、逼真。

夹制法的工艺虽不太复杂,但夹至恰到好处必须注意以下几点:

第一,夹制法操作的面团要揉匀揉透,才能使所夹制的两边面皮软硬相同、性能一致,吃口爽滑。

第二,夹制时,用力要轻重得当,切不可一边重一边轻,以免影响面点形态的对称与和谐。

第三,面皮一般都较柔软,夹制时,既不可用力过猛将面皮夹断,也不能用力过轻,以防止成熟后松散不粘连或造成花纹不清。

例:鲜肉酥饺

用料:面粉500克,熟猪油175克,猪肉馅350克,鸡蛋1个,牛奶90克,葱姜末少许。

制法:

(1)将250克面粉与130克猪油制成干油酥,250克面粉、45克猪油、90克牛奶制成水油面。

(2)将猪肉馅取1/2煸熟,冷却,加葱姜末,与另一半生肉馅拌匀制成鲜肉酥饺馅心。

(3)将水油面包入干油酥,擀成长方形薄皮,一叠三层,再擀成长方形薄片,用一只玻璃茶杯,依薄面皮的上端逐个向下撳成圆的皮子。将每只皮子包上馅心,对折成半圆形。用花钳在一面依收口边一排粘结夹捏成花纹,即成鲜肉酥饺生坯。

(4)将生坯放入烤盘,表面涂上蛋液,放入150℃的烤箱中,待饺子肉馅成熟、

① 邵万宽:《独特的面点技法——夹、剪》,中国烹饪,1990(10):24.

表面和底部都呈金黄色时,出炉即成。

特点:外形饱满呈半圆形,弧边花纹均匀美观;酥饺鲜香酥嫩,色泽金黄,食之爽口、葱香扑鼻。

二、剪绘法

剪绘法,顾名思义是以剪刀为主要工具,在制品或半成品的表面绘制出各种花纹的一种独特的成形技法。它在面点成形中应用较为广泛,不少花色饺子、花色包子、花色酥点,特别是动植物的船点制作,都离不开剪绘之法。剪刀人人会用,但运用到面点的生坯和成品中,确有许多讲究之处。它的技艺性较强,一般使用的是小型剪刀,操作时用力不宜过重,剪刀剪出的深浅、粗细、厚薄、大小,对制品的成形关系较大,一般要求剪绘后深浅要一致,长短要相等,粗细要均匀,使一盘之中的每个品种和谐统一①。

剪绘法既可以在包馅以后边捏制边剪绘成形,如佛手包、刺猬包、兰花饺、海棠酥等,也可以在成熟后剪出形状,如菊花包、荷花包等。运用剪绘法,它可使表面光滑的坯皮形态更充满生机,如刺猬包的刺,佛手包的佛手,船点小鸡的翅、嘴、脚,船点小猪的耳朵、腿,船点小兔的尾巴、耳朵、小腿等。

运用剪绘法,是在小小的面剂成形的生坯或制品中剪出形态,它要求操作者具有一定的技巧和熟练程度。刺猬包是剪绘法中较为独特的品种,它的成形从头至尾都是剪绘而成的。将酵面坯皮包入馅心后,收口捏拢向下,先捏成一头尖一头圆的形态,尖头做头部,用小剪刀横剪一下成嘴巴,嘴巴上方自后向前剪出两只耳朵,耳朵略捏扁竖起,两耳前放两颗黑芝麻成眼睛。刺猬的身上从头部至尾部依次剪出长刺(要清晰有立体感),剪至尾部再剪出尾巴,即成生坯,若要涂色,成熟后趁热涂上棕色,即成刺猬包。荷花包是先成熟后剪绘的成形品种。将酵面包馅收口捏紧朝下,制成圆馒头形后上笼蒸熟,取出趁热剥去圆馒头的一层外衣,然后用剪刀自下而上地剪出一层层花瓣,约5层,剪时要下面的花瓣稍大些,上面的花瓣稍小些,上面的花瓣必须在下层花瓣的两瓣中间。若要配色,用牙刷在花的顶部刷上淡淡的一层红色食用色素即可。

刺猬包

① 邵万宽:《中国面点特色造型技艺之四:剪绘法》,美食,1997(5):44.

剪绘法所用剪刀一般都是小型剪刀,因面点体积本身玲珑小巧,特别是宴会点心,所以在剪绘时一定要掌握力度和技巧,以防有馅品种外露馅心而影响整体形态的美观。另外,在剪绘时要注意坯料形体的大小尺度,使其剪出的条与形体相一致,防止小坯粗条、大坯细条的不和谐现象。只有这样,才能使剪绘的成品达到匀称、美观、形象的效果。

例:兰花饺

用料:面粉250克,鲜肉馅300克,火腿末、蛋黄末、蛋白末、青豆末少许。

制法:

(1) 取温水100克和面,揉匀后搓条揪成30个剂子。将剂子擀成8.4厘米直径的圆形皮子,挑上肉馅10克,再将皮子四等分向上包拢成四角形,中间留一小孔洞。

(2) 在包捏皮子的每条边上面剪出1厘米左右粗细的条子两根,一边的第一条与另一边的第二条在下端黏合,这样八条黏成了4个小斜孔。

(3) 将剪刀剪过的4只角剩余部分在边上剪出均匀的边须,每边剪好后用两指将它略撅弯。四边斜孔和中间孔间分别填进5种不同色彩的馅料末,即成兰花饺生坯,然后上笼蒸熟。

特点:造型美观,玲珑可爱,色泽缤纷,构思精巧,为宴会中的花色饺类。

三、裱挤法

裱挤法是中式面点仿照西点制作的常用操作方法,其制作工艺是"裱"与"挤"相结合,以挤奶油花的方法裱绘而成一定的形状。欧、美等地人的饮食习惯中,凡是吃面包都喜爱蘸上奶油或果酱等,由此人们便将各式点心运用一定的工艺手法,将奶油、果酱等原料用特制的工具制成各种花款图案,供人们品尝,这样可使点心既美观又可口,以博取广大顾客的喜爱,如蛋糕、布丁、批等。

裱挤法的一般制作方法是:取牛皮纸筒或布袋,在下面用剪刀稍剪,放上奶油裱花嘴,将椰泥、菜泥、奶油、蛋白糖、蛋厚浆等装在其中,像画笔一样,裱挤出各种花鸟、瓜果图案。这种方法多用于蒸、烤制的花色面点,如各式裱花蛋糕、奶油花篮等。

裱挤法技术性较强,制作精湛,挤、塑、绘多法配合默契,在制作中要掌握裱挤的力度,不同形体的裱花嘴可以裱挤出不同的花卉、禽虫、鸟雀等形态。在蛋糕和许多点心中,都可以运用裱挤方法使点心装扮得美妙动人。如"寿字裱花蛋糕",将烤制冷却后的圆形蛋糕用刀切成12块,装在圆盘内,铺上一层奶油或蛋白糖,抹平,取部分奶油或蛋白糖加入红色素,用裱花嘴在蛋糕表面中心裱一"寿"字。在其周围裱一罗纹状的大五角星。取部分奶油或蛋白糖加入黄色素,用牙齿裱花嘴在五角星的五个角上各裱一个小桃子。取部分奶油或蛋白糖加入黄、蓝色素,用裱花嘴裱上桃叶,再取奶油或蛋白糖用牙齿裱花嘴在蛋糕四周裱上波浪式花边,在蛋糕周围裱上锥体宝塔形花边即可。

裱挤技法须掌握不同物体的裱挤手法和挤捏适度的工艺技术,只有通过长期的操作实践才能使裱挤技术运用自如,使裱体形象、活跃。在具体操作时,手法要灵活,要注意变化,构思要精巧,更要注意制作中的清洁卫生,并防止掺色原料过多而使用不完,造成浪费现象等。

例:奶油花饼

原料:净鸡蛋500克,白糖300克,低筋面粉300克,奶油400克,椰蓉30克,黄梅酱25克。

制法:

(1) 先将鸡蛋加白糖一起抽打调搅后,放入面粉,入烤箱烤制成蛋糕坯,倒出冷却,待凉透后,在一面上涂上奶油,在蛋糕面上用光滑的奶油刀轻轻抹至平整。

(2) 在蛋糕四周继续涂抹奶油,涂至均匀、平滑,然后在四周粘上椰蓉。

(3) 将奶油用食用色素调好几种颜色,取裱花纸,做成圆筒状,剪去头部,放上裱花嘴,将奶油放入裱花纸筒内,在蛋糕面上裱挤上各种花草,并在花草面上挤上黄梅酱以作点缀,即成。

特点:蛋糕光滑、绵软有弹性,造型得当,栩栩如生。

四、嵌扣法

嵌扣法是中国面点制作中较传统且具乡土风格的一种成形方法。在我国民间的许多糕品、点心中,人们习惯在糕品内部及其表面嵌镶一些小型食品,以显示其美观、有层次、有色彩,或装在碗内使其固定成圆馒头形,再反扣盘中,以显示其整齐、完整、饱满、均匀、大小相似等。这种简易而朴实的美化,给中国面点的造型技艺增添了又一份光彩[①]。

嵌扣法,即是在糕品、点心生坯中嵌入一定的原料,或扣入碗中,或制成块糕等,成熟后使其表面色泽和谐或图案美观,或层次清晰,或色调优雅,或形状完整饱满,起到装饰美化成品作用的一种独特技法。

嵌扣法,制作虽不复杂,但构思精巧,方法奇特,色与形显现明朗、有风格。根据其制作特色,可将此法划分为三个方面,具体分类如下:

```
                    ┌ 直接镶嵌:如枣糕、夹心糕
            ┌嵌而不扣法┤ 间接镶嵌:如赤豆糕、五仁玫瑰糕
            │       └ 里外镶嵌:如千层油糕、果仁发糕
嵌扣法 ─────┤
            ├扣而不嵌法:如双色糯饭、蜜汁红芋
            └既嵌又扣法:如豆沙八宝饭、喇嘛糕、果仁发糕
```

1. 嵌而不扣法

根据制作方法的不同又可分为直接镶嵌、间接镶嵌和里外镶嵌三法。

(1) 直接镶嵌

将糕饼生坯和好后,把有色彩的碎形原料嵌入中间或表面,使制品成熟后色彩纷呈,形状美观。直接镶嵌往往是糕粉与嵌料有规律的结合,或中间或表面,具有层次性,如枣糕表层、夹心糕的中间层等。

(2) 间接镶嵌

把各种配料和粉料拌和一起,制出成品后,其表面星星点点露出配料,如赤豆松糕、百

① 邵万宽:《中国面点特色造型技艺之六:嵌扣法》,美食,1998(1):45.

果年糕、五仁蜜糕等。

(3) 里外镶嵌

糕品的内部和表层都镶嵌着不同的原料,如果仁发糕,将多种果料与粉浆一起拌和,上笼屉蒸制,待快成熟时,在糕品的上面均匀地摆上红枣肉和核桃仁,蒸熟后取出冷却切成块,糕内五彩缤纷,糕面枣仁凸现,货真价实。

糯米糖藕是镶嵌法的典型代表,藕洗净后,去头灌进淘洗晾干的糯米于藕孔中(切下一段露孔),填塞后,用牙签插住切下的藕头,盖上,成熟晾凉,切成圆片,红藕嵌白米,非常好看。

2. 扣而不嵌法

即是采用大或小型的碗,在碗壁四周涂上油,装上食用原料,待制品成熟后扣在盘中的一种普通方法。扣法在菜肴制作中运用较为广泛,如扣鸡、扣鸭、扣肉等,在点心制作中也较普遍,如双色糯饭,取一小碗,将煮熟的白糯米饭与血糯米饭,各占一半装入碗中,蒸烫后扣入盘中。若加糖拌制,即又成双色甜糯饭。蜜汁红芋,将红山芋削成橄榄形或切成圆形,用水加糖煮熟,用筷子夹入碗中排放整齐,上笼蒸透后,扣入盘中浇上糖液,即可上席,其外形饱满、整齐,使较普通的山芋变成细巧而美味的宴席甜菜。

3. 既嵌又扣法

是嵌与扣结合的方法,像八宝饭、山药糕、喇嘛糕则是先把配料(果仁、蜜饯)铺放在碗底,摆成各式图案,先放进一部分糕坯使图案固定,然后将原料放进其中将碗口抹平,上笼屉蒸熟,取出后倒扣于盘内,上面即呈现色彩鲜艳的图案花纹。嵌与扣的结合,需要面点师傅细心操作。拿豆沙八宝饭来说,就必须要做好以下几点:

(1) 碗壁四周涂油要匀称,最好是熟猪油,若不匀就会出现饭粘碗底倒不下来,或破坏嵌料的图案。

(2) 摆放果料八宝要对称,色彩配置要恰当,不要"眉毛胡子一把抓",而要整齐、清爽。

(3) 装饭时应将碗底图案固定后再装满糯米饭,再在中间处填上豆沙。

(4) 装盘扣碗后,浇上糖卤,动作要轻,不可使汁液冲散八宝果料,而应显得清爽而雅致。

例:山药糕

用料:山药500克,糯米粉250克,熟猪油100克,白糖150克,蜜枣10个,桂花少许,糖板油丁15小粒,水淀粉少许。

制法:

(1) 将山药洗净,煮熟(或蒸熟)煮烂,去皮捣烂成泥,与糯米粉、猪油、白糖拌和均匀;蜜枣去核。

(2) 取小碗5只,在碗内四周涂上熟猪油。碗底分别放糖板油丁3粒、桂花少许、去核蜜枣2个,把拌匀的山药泥纳入碗中,上笼蒸熟,吃时将碗扣入盘中。

(3) 锅洗净上火,加少许清水,放入白糖,待水开后,加入少许水淀粉,勾薄芡,浇入山药糕中即成。

特点:色泽素雅美观,吃口软糯甜蜜。

第五节 塑绘、组配、配色、盘饰

一、塑绘法

塑绘法,是中国面点制作技艺中独放异彩的造型手法。它是利用各式面团(或掺入食用色素),根据成品构思的需要,运用手工或简单工具将面团剂坯塑制成立体或平面形态的一种艺术造型方法①。

塑绘法艺术性较强,操作者必须具备一定的美术基础方能达到最佳的造型效果。许多面点品种在制作前要求面点师经过构思、选料,并按构思设计,分别把每个部位加工成形。这类品种像朵朵鲜花,在中国食苑的大百花园里竞相开放,这些千姿百态的经过精巧创造的"面点杰作"都充分体现了历代中国面点师的聪明才智和刻苦探索。

塑绘法,根据其制作的特点不同,可划分为三个类别,即单品捏塑法、立体塑造法和平面绘图法。

1. 单品捏塑法

单品捏塑法是在一般"捏"法的基础上进一步的艺术发挥,它是花色面点的主要制作方法,即是在粉皮或面皮内包入馅心后,先捏一般轮廓,然后右手拇指、食指再运用推、叠、扭等塑造手法,制成各种立体的、象形的、花纹花边的面点品种,如花式饺子、花式酥品、苏式船点、花式包子等。单品捏塑法的成品,要求形态美观,而且还要形象逼真。

面点制作中,凡是需要塑形的点心都要经过捏制的工序。像广东的"虾饺",是以澄粉面团经下剂、拍皮包上虾仁馅,利用手指捏塑成月牙形。苏式船点中的各种动植物形状,也是通过揉面、包馅、捏塑、装配等工序完成的。动物的体型、翅膀、头尾、脚爪以及植物的外形、叶片、花卉等都是面点师捏塑之功。

油酥制品中的许多花式酥点也是运用捏塑法而制成的,将酥皮包馅捏拢后,运用拇指、食指可捏塑成眉毛酥、秋叶酥、金鱼酥、海棠酥、藕酥、菱角酥、元宝酥、青蛙酥、白兔酥、佛手酥、枇杷酥等,这些单品都离不开捏塑造型之法。

花式饺子、花式包子的制作,都是捏塑法的典型代表,如月牙饺、鸳鸯饺、四喜饺、蝴蝶饺、蜻蜓饺以及提褶包、秋叶包、苹果包、寿桃包等,都是运用捏塑而完成制作过程的。

2. 立体塑造法

立体塑造法是用掺入天然色素的面团,塑制成立体图案的一种造型方法,这是为大型宴饮活动而创制的装饰品种。它类似食品雕刻制作方法,是经构思设计、成形并成熟的各部分,组装入盘上席的艺术品种,其造型美观别致,色泽淡雅,给人以艺术的享受。

立体塑造法所制成的品种,摆入大的盘子中,就如同一个个盆景,如假山熊猫、菊花盛开、花瓶小鸟、荷塘莲藕等。在成形时,可根据捏塑的要求将选用的原料按面点的制作方法分别加工,然后把分别制作的各部位如花、枝、干等按各自的要求通过蒸、炸、烤、烙等过程使之成熟,最后把成熟后的各部位按原设计图案顺序组合起来,使花、枝、虫、鸟成为一个立塑

① 邵万宽:《中国面点特色造型技艺之八:塑绘法》,美食,1998(3):38-39.

的整体,达到图案构思设计要求。立体塑造法多采用水调面、水油面、水蛋面和米粉面,因为这几种面团成熟后不易改变形状,组装时可采用奶油、糖糊等辅助原料,但必须注意卫生。

立塑制作时,可尽量减少食料用色,多用自然色。上桌时可装入精制的容器内,特别是大型自助餐、冷餐会,可起装饰和渲染场景气氛的效果。

3. 平面绘图法

平面绘图法是利用可食的糕品做底坯,然后在糕坯上制作出各种花卉、瓜果、鸟兽、鱼禽、古今人物形象及"花好月圆""鱼乐图""老寿星"等平面图案。这种造型富有诗情画意,给人以逼真的艺术美和脍炙人口的糕团香,大多为喜庆、馈赠之佳品。

苏州艺术糕团,是江苏苏州30多年来旅游、饮食行业面点师创造的一个新品种,它就是采用平面绘图法精心制作的。如"花好月圆"糕团的图案绘制,它是由制"蛋黄猪油松糕"和制"花好月圆"图案两部分组合完成的。底部先将制熟的"蛋黄猪油松糕"放入大盘或瓷盘里,上部绘制图案。面团用细粳米粉加糖沸水和面,蒸熟,分别用青菜汁、可可粉、蛋黄粉、红曲米粉、酱色揉成各色粉团,然后在蛋黄松糕上绘制图案。

平面绘图法是采用苏式船点的制作方法制作而成的。制作时它需要一定的小型工具,如小剪刀、小木梳、骨针、鹅毛管、小钳子等。面点师运用此法时,动作要熟练,速度不能太慢,以防长时间的手触处理。另外,在使用天然色素时,必须随蒸随制,不可回蒸,否则会导致颜色退化,影响质量和美观。

塑绘法工艺性强,应用较广泛,在制作时需注意以下两点:

第一,根据包捏馅心的品种,馅心要放在皮子中间,皮馅配合适宜,以防止捏制时露出馅心或成熟后皮馅、皮坯分家等现象。

第二,在配色、制作和装饰中,要以食用为主,不要一味地涂脂抹粉、长时间手触,在形象上要以抽象和神似为主流风格。

二、组配法

组配法是艺术面点制作中常用的一种手法。艺术面点的制作,往往需运用几种技法,许多品种要通过组配手法才能完成。所谓组配法,即是将许多零散部位的生坯逐个装配组合成完整形体的一种造型方法。这种方法是我国传统面食制作中普遍采用的一种艺术手法,其做工精细,制作严谨,衔接自然,造型生动,外形美观,如鸭酥、枇杷酥、菱角酥、苹果包、桃包及苏式船点中用各种动植物制作的组配衔接等[①]。

组配法具有一定的艺术难度。作为面点师必须具备一定的艺术组合和审美能力,否则组配工艺就难以达到最佳效果。人们常常看到许多艺术点心比例失调,或头重脚轻,或头轻脚重,外形各连接处搭配失衡,形象不完美,影响了整体风格,这就是在组配技法中不均衡而造成的失误。

"枇杷酥"的制作就是枇杷与枇杷梗子两者的装配组合。假如单是一个圆圆的枇杷放在盘子中,人们是不会想象出枇杷的完美形象的。将水油面团加入黄色素、红色素水(少许)擦匀揉润,染成枇杷颜色,包入油酥,擀片折叠后卷成长条,揿成面剂。将面剂擀圆包入

① 邵万宽:《中国面点特色造型技艺之七:组配法》,美食,1998(2):37.

枣泥馅心制成枇杷形状,一头用细筷子头轻轻戳一个窝,抹上蛋黄,粘上几粒黑芝麻,表示枇杷脐;另一头用面团、可可粉制成枇杷梗子,装配在枇杷上,即成一个完整的枇杷酥生坯,烘烤装盘即成一盘艺术枇杷酥点。

组配法是制作苏式船点的必备手法,如玉米中的淡绿色叶子、玉米穗蒂与玉米坯形的组配;柿子、梨子、辣椒、橘子、苹果、桃子等植物与其蒂盖、枝梗的组配;荸荠中的嫩芽与荸身的组配;动物青蛙、金鱼、小鸡、白鹅、鹦鹉、孔雀,几乎都是装配而成,如孔雀的体身、尾巴、颈翎、翅膀等都是一个个经组装配制的,即使常制作的月季、牡丹、玫瑰花卉,也是一瓣瓣叠合配接而成的。

组配法是在捏的技法基础上进行的,其工序复杂,制作繁琐,稍有不慎将损坏整个面点形态。为了使其达到形象美观的效果,在制作时应注意以下几点:

第一,制品的主体与配体两者匹配要和谐,比例要适当,配体不可过大,以防影响主体或比例失调。

第二,在装配时,衔接的位置要恰当,要能充分体现制品的形象和特色。

第三,装配时用力要适中,不可用力过大而挤掉馅心,也不应用力过轻,而使其成熟后易掉落、粘连不上。

第四,当主配两体不易粘连时,可适当蘸点蛋清或蛋黄加强凝结,或者用尖头筷戳小窝接黏。

一个小小的面团,体态虽小,但组配起来就能产生栩栩如生的效果。目前较流行的面点拼合组配工艺,采用两种以上不同的面点品种,组合在一盘之中,构成一组完整的小品形象,如"荷花争艳""荷塘藕香""鸳鸯戏水""百花齐放"等。一盘之中各品种运用的技法都不尽相同,所以拼摆组合的艺术要求也较高。

"荷花争艳"是用油酥面团制成5只宣化酥和7只荷花酥,要求两酥花纹层次清晰,拼合时,5只宣化酥花纹层次一致向外放入盘子中心,围成花形,上面放1只荷花酥,其余6只荷花酥围在盘子四周,似一池盛开的荷花,如若用面粉配色做成莲花池,则更加美观悦目。荷塘藕香是在荷塘中拼装荷花酥、藕酥、荷叶、莲蓬等。"硕果满园"则是澄粉面团制作的各式水果制品,如香蕉、苹果、梨子、橘子、杨梅、枇杷、樱桃等。组装时,盘中间是一只小型花篮,里面放满水果,盘四周围上各种不同的水果品种。"鸳鸯戏水"是选用油酥面团,将油酥面分成9个小剂,用1个小剂制成莲花酥,下油锅炸出层次至熟,另8个小剂,分别制成4对鸳鸯(雌雄有别,雄旗翅向上提,雌旗翅向后伸),入烤箱烤熟。取黄瓜皮用开水烫一下,用白糖浸泡后做成莲花叶形,把做好的鸳鸯、莲花和莲叶按设计图案拼摆于盘内。最后用琼脂加糖熬化,待凉,倒入薄薄一层,使其凝结将组配图案即可上席使用。

组配法应用广泛,产生的效果也十分独特。一个简单的面团,经巧妙组配就可给人耳目一新的感觉。只要广大面点师不断探索,根据自然形态恰到好处地采用组配法,就一定能制成可爱而形似的面点品种。

例:青椒酥

用料:面粉250克,果料馅150克,熟猪油1000克,鸡蛋1个,绿色素少许。

制法:

(1) 取面粉100克、熟猪油50克,擦成干油酥。取面粉125克,加温水50克、

熟猪油25克,揉成水油面,留下25克面粉。

(2) 将水油面加进绿色素,染成绿色面团,中间包入干油酥,收口捏紧向下,擀成长方形,横叠3层,再擀成长方形,对折擀制成长16厘米、宽15厘米的酥皮。修去四周毛边,用刀切成0.5厘米宽、15厘米长的条子32根,涂上蛋液朝一个方向翻,刀切面向上。分成四等份,每份8根条子。将每份顺长捏拢擀平,涂上蛋液。

(3) 将四周涂上蛋液的酥皮,中间放上馅心,收口捏拢。将生坯顺纹捏成长尖椒形状,再将四周毛边揉成团,搓成青椒梗。将青椒梗与主体青椒坯用蛋液粘连组配成完整的青椒形(最好梗插入收口处)即成生坯。锅中倒入其余熟猪油,加热后将青椒酥下油锅氽炸熟即可。

特点:酥条清晰,组配结合,形似青椒。

三、配色法

面点的色彩是面点造型艺术的重要组成部分,我国烹饪对面点色彩的配置和运用尤为重视和讲究,并把它列为"色、香、味、形"四大特色之一。色泽艳丽、美观是面点诱人食欲的前提,但一味地浓妆艳抹也会使人们大倒胃口。正确地运用面点的色彩技术,可使面点制品更加绚丽多彩。

面点配色在制作技艺、合理搭配上都有一定的要求。面点的配色,以自然的风格和食用性为先导,适当配色,以达到淡雅、美丽的境界。

1. 面点配色的基本要求

(1) 立足自然本色,发挥皮面的内在特色

面点制作以皮料为基础,大部分为皮料包馅心制成,立足皮料的自然本色,保持点心坯皮的原有本色特点,这是面点色彩运用中的上策,如馒头、包子的雪白、暄软的风格;虾饺、晶饼的雪白中透出馅心的特色;黄桥烧饼、春卷的金黄色等。这样制作的面点色泽自然,符合卫生要求,有利于发挥本味,制作也方便,是面点制作的天然风格[①]。

在面点制作中,充分利用原料固有色彩,不仅易使面点色相自然,色调优美,也适应面点消费者对色彩安全卫生的要求。因此,在面点色彩运用中,应充分利用各种原料的固有色,并在工艺实践中探讨开辟使用固有色的途径和方法。

(2) 掺入有色菜蔬,增添面点的色泽与风味

在面点皮坯上做些色彩的变化,是面点增加色泽的一个较好的途径。如利用南瓜泥与米粉制成的黄色南瓜团子,色泽鲜艳,南瓜味浓,营养丰富;枣泥拉糕,利用大米粉、糯米粉与枣泥的配合,枣香浓郁,枣色可人,枣味甜净等。这种掺入有色菜蔬的制作方法,既立足本味,又增添风味与色泽,是面点制作中最有潜力的配色方法。

面点制作中可用于配色的原材料很多。如奶油的奶白色,蛋黄的黄色,西瓜、草莓的鲜红色,猕猴桃的翠绿色,白糖的雪白色,咖啡的深褐色等,若采用合适的工艺美术手段,将这些带色的面点原料,经过整形后组合在一起,就会构成色彩鲜美、色调自然、食欲感强的面点产品和图案。

① 邵万宽:《筵席面点的配色、造型与装盘》,烹调知识,1995(11):4-5.

(3) 点缀带色配料，使面点淡雅味真

在坚持本色的基础上，将点心用色彩点缀，进行适当装饰。这种点缀的原料应为可食的原料，如葱煎馒头，可在洁白的馒头上点缀碧绿的葱花，显得和谐悦目。苏式糕团中常加果料，果料的天然色彩，在面点中星星点点起了缀色的作用。如凤尾烧卖在包裹肉馅的烧卖面上缀上火腿末、蛋糕末、青菜末，中间镶嵌一粒大虾仁，红黄绿白相间，似凤尾一样美丽。又如甜食中的配料多用果干，乃至直接用鲜水果，切开的草莓、去皮的猕猴桃片、菠萝片、雪梨片，被镶嵌在蛋糕中组成美丽的图案，五颜六色的果品巧妙搭配，绚烂夺目，散发着浓郁的果香，无不令人赏心悦目。

(4) 调配天然色素，把面点装扮得多姿多彩

运用天然食用色素调配面点，这在我国有悠久的历史。近几年来甜食的制成品都讲究颜色的搭配、造型的准确、装饰的典雅。甜食中所有的颜色都十分艳丽，却都是天然之色，绝不使用化学合成色素。鲜艳的玫瑰红色是用杨梅提炼的，淡雅的黄色是柠檬皮的提取物，清新的绿色来自橄榄，纯正的棕褐色是巧克力的颜色等。

香菇船点与配色

天然色素，主要是指从动植物中提取的色素或微生物分泌的色素。如植物性色素有类胡萝卜素、叶绿素、花青素、姜黄素、甜菜红、红曲米、焦糖色素等，动物性色素有虫胶色素等。它们对人体安全无害，有的还有一定的营养价值和药理作用，是比较理想的食用色素。如翡翠烧卖，是将青菜中的叶绿素榨取成汁烧开烫面，使烧卖皮碧绿，制品皮薄，透明色似翡翠。

2. 把握烹调中的色彩变化

面点的色彩除来源于原料自身以外，面点生坯及蔬菜、肉类在加热过程中色彩都会发生变化。通过加热，面点原料自身产生某些色彩的变化，制品形成了一些制作前所不具有的美丽色彩。因此，我们应正确把握面点在成熟工艺中的变化与面点图案固有色的关系，以保证面点色彩的鲜艳、光亮，为进一步运用各种复杂的固有色奠定基础。

(1) 糖类焦化着色

糖类（淀粉、蔗糖、饴糖等）在没有氨基化合物存在的情况下，当加热温度超过它的熔点时，即发生脱水或降解，然后进一步缩合生成黏稠状的黑褐色物体，这就是焦糖色素，这个过程称为糖类焦化反应。

面点中含有一定的糖分，糖在烘烤、煎炸的过程中，随着温度的升高、水分的挥发，糖分逐渐焦化，使制品呈现金黄、棕黄色等色泽，从而达到对图案着色的目的。成品图案色彩的深浅，主要视面点的含糖量和加热火力而定。一般来说，面点含糖量多，制作中温度高，色彩就深，反之则浅。

(2) 刷蛋着色

对面点生坯进行刷蛋，使图案经烘烤而产生金黄美观的色泽，这是刷蛋面点图案色彩制作中的重要一环，也是应用原料固有色的方法之一。刷蛋着色的原则是涂抹均匀，动作

快慢适度,否则,蛋液浓处成熟后易起疹点,蛋液少的地方又达不到着色的目的。

(3) 烤制着色

生坯进入烘烤炉后,受到高温的包围,内部水分蒸发,糖类焦化形成金黄、深黄、棕黄等色彩,即烘烤制品的色彩,是随着炉温的高低和烤制时间的长短而变化的。炉温越高,制品外表的色彩色度越深,反之则浅。一般来说,170℃以下的低温,宜烤制皮色浅的面点图案;170℃至240℃的中温,宜烤制黄色酥皮类及其他颜色较深的面点图案;240℃以上高温,宜烤制色泽深黄的面点图案。

(4) 油炸着色

油炸着色是指制品生坯在煎炸过程中,由于油脂本身的色素氧化聚合或氧化分解及面点中糖类的褐变反应,而产生金黄、棕黄或深褐色等色彩的一种面点着色法。其中,60℃至100℃的温油,宜炸制带馅或包油酥、表面颜色淡白的面点,如眉毛酥;140℃至180℃的热油,宜炸制较厚且需表面色泽金黄的面点,如开口笑等。

3. 面点配色注意事项

(1) 尽量少用或不用人工合成色素

使用食用色素的目的是为了增添面点的外观色泽,给人们以美的享受和增进食欲。使用食用色素时应尽可能利用天然色素,在单用天然色素达不到要求时,可按国家规定标准少用合成色素加以补充。

通过化学方法合成的色素,一般较天然色素色彩鲜艳,性质稳定,着色强,易溶解,可任意调色,使用方便,成本低廉。但是,合成色素很多是以煤焦油中分离出来的苯胺染料为原料而制成的,其本身不仅无营养价值,而且多数对人体健康有害。因此,在使用中,首先应坚决忌用非食用色素;其次,应严格按《食品添加剂使用卫生标准》的规定适当使用合成食用色素,各种合成食用色素混合使用也应根据最大允许使用量按比例折算。我国的食品卫生标准对使用合成色素有严格规定。目前,允许使用的合成色素有苋菜红、胭脂红、柠檬黄、靛蓝和日落黄五种,但是,使用合成食用色素应严格控制其使用量。苋菜红、胭脂红的最大使用量为 0.05 克/千克,柠檬黄、日落黄、靛蓝最大使用量为 0.1 克/千克。

(2) 根据美学原则恰当地调配颜色

对面点进行科学、合理、恰当的着色,可以改善和优化面点的外观色泽,使面点达到完美的境界。但是,面点的化妆配色,必须符合形式美的种种规律,应懂得色彩运用的对比与调和、多样与统一等原则。

面点中的色彩运用,虽不像绘画那样可将几种颜色调和在一起呈一种新的颜色,但色彩的搭配关系却和绘画一样,离不开对比、统一、调和等原则。面点师必须了解色彩中的基本知识,应根据艺术的规律而调配色彩。俗话说"大红大绿,丑得发笑",而"万绿丛中一点红",就别有生趣。这就要求人们正确掌握色彩的顺色配和逆色配。顺色配即主色和配色都是相似色,如鸳鸯饺,两个空洞中分别填入蛋黄糕末和红火腿末,红黄两种都是暖色,属于相近色,色调和谐顺眼。逆色配也称花色配,是利用不同原料色彩,互相搭配、衬托,形成美丽的对比色调。如绿茵白兔饺,是运用花色配方法,白兔洁白如玉,菜松碧绿如茵,使人感到色调清新明亮。另外,应慎用冷色调中的紫、黑、蓝等近色相配,它们会给人一种消沉、食物变霉的心理感受。

四、盘饰法

面点造型与装饰工艺是中国面点工艺中不可忽视的内容,特别是一些高档点心,面点装饰造型贯穿在不同口味、不同形态、不同烹制方法的点心中,一款玲珑可爱的点心常常集中了多种技艺,捏塑出多种形态,可谓技法多变,精工细作,从而形成丰富多彩、形象生动、甘甜酥松、鲜嫩可口的各式面点[①]。

1. 面点装饰要求

面点装饰一般是通过设计点心图案、造型,运用辅助手段围边、增色来实现的。无论是手工包捏,还是模具制作,其装饰点心的工艺都需要一定的面点制作功底。在包捏技艺和外形盘饰中,不仅需要一定的美术基础,而且也要求规格一致,盘饰清洁,不杂乱无章,要注重整盘的色彩协调,从而保证和体现产品的规格质量标准。

(1)原料的要求

面点装饰与美化,是以点心为中心,在不损害点心特色的基础上做好辅助性的装扮,以适当的美化达到完美的效果。在原料的使用上,可多利用各种面团捏制成小型的装饰物,如动物、花卉或利用植物原料的片、丝、叶等来装饰点心;而铁丝、牙签之类的东西,是绝不允许放入食品内部的。另外,还要注意生、熟原料的隔离等。

(2)造型的要求

第一,在装饰点心时,制作者应具备面点制作的基本操作技能,掌握原料的合理使用及工具的正确使用方法。

第二,要达到面点装饰美化的目的,制作者应具有一定的艺术修养,不断培养观察、模仿能力。

第三,操作利落,制作熟练,力求做到"三精",即精选原料、精捏细包、精巧美化,使点心形态美观、栩栩如生,给人以美的享受。

2. 面点装盘艺术处理

(1)利用面点本身的形态在盘中拼摆造型

多种多样的面点成形技法,通过各种不同的包捏造型,可制成动物、花卉、蔬菜等形态。在装盘拼摆中,充分利用面点本身的形态,在盘中拼摆出造型优美、协调一致、素雅的面点,如"荷花莲藕""绿茵白兔""什锦花饺"等。

(2)借助装饰形具组合而成的拼摆

利用美化和装饰点心的纸垫、纸杯、铝盏、不锈钢盏、白糖、荷叶、小篮子等进行装盘,简单、别致且高雅,既方便食用,又清洁卫生。"鲜奶梅花杯"用铝盏或纸盏进行装盘,"椰蓉软糯糍"用白色垫纸装盘,更显清洁、整齐、美观。炸、煎、烤类点心用纸盏、纸垫类等组合装盘,既美观又能吸去点心中的油迹,是目前较常用的装盘方法。

(3)色艳体小原料的点缀拼摆

以食用原料作点缀的装盘方法,在面点的空隙中点缀一些色彩醒目、小巧别致的装饰物,可提高面点的艺术趣味和食用价值。如在面点中或盘边用红樱桃、绿樱桃、红绿瓜、红绿丝、有色水果进行装饰拼摆、点缀,可起到美化和食用的双重作用。

① 邵万宽:《筵席面点的配色、造型与装盘》,烹调知识,1995(11):4-5.

(4) 捏制小型动物、植物形象的艺术拼摆

在宴席面点装盘中,有时需捏制一些小型动植物船点,装饰在面点的盘边或盘中。这些装饰的米面粉点一般用食用色素调配,造型多姿,效果极佳,但不能食用,如花卉、玉米、辣椒、茄子、黄瓜、熊猫、小鸟、孔雀等。如果能将装饰物形态与面点品种相协调,就更能起到渲染气氛的效果。

(5) 纯艺术性的欣赏拼摆

这种拼摆特色,是以欣赏为主,不必过多地考虑食用效果,可从艺术的角度去构思、设计,以便在色彩和造型等方面取得较好的艺术效果。这种供观赏的面点艺术,是很体现面点师的技术功力和技艺水平的。在制作时要注意突出主题,构思的寓意要合理,色彩应追求协调、高雅,造型要美观。总之,要体现面点制作的独特艺术风格,如苏式面点中的粉点"熊猫戏竹""孔雀开屏"等。

3. 面点装盘围边

围边是选用色泽鲜明、便于塑造的可食性材料,在盘边或盘中装饰一些图案或者花卉鸟兽作为点心的点缀,是面点装盘中的辅助性美化工艺。

因面点的外形大多是几何型,许多成品都没有复杂精致的造型,对于一些在造型上没有明显特色的品种,围边会使点心增色不少。用于围边的材料有许多种,工艺较为简单的有粉丝花、威化片、炸蛋丝、炸青菜丝,以及莲花酥、兰花酥等;工艺难度较大的有裱花、琼脂花、澄面捏花、糖饴等。裱花、琼脂花、澄面捏花、糖饴不仅在工艺上要求较高,有一定的技术难度,而且必须具备一定的美术图案知识与动物花卉塑型技能。

围边材料应具有观赏性和可食性,主要用于观赏,但必须可食。不能使用非食用材料(如塑料、竹签)来围边。围边材料还必须注意卫生,如琼脂花应注意新鲜,放置时间过久容易产生杂菌;澄面捏花做好后须用蒸汽短时间消毒,以保证清洁卫生。用围边材料点缀点心时,要与点心及盛装器皿的格调相吻合。

制作围边材料时,总的要求是构图简洁,色调清新,情趣高雅,绝不可喧宾夺主,搞得过多过杂,或做一些令人讨厌的动物。为了突出适令季节,可以直接选用时令鲜果作为点心的围边材料。

4. 几种装饰方法

面点造型需要运用各种不同的工具和材料,施以不同的制作技法,以产生各种不同的艺术效果。我国面点造型方法除上面常用的面点造型技法以外,还包括一些特殊的工艺,其手法主要有以下几种[①]:

(1) 撒

即用手抓取碎小的丝、粒、末等原料,在点心成品或半成品的表面上,松手将碎形原料均匀撒播,形成有星星点点图案的装饰造型工艺技法。

用手撒制时,要松放得当,撒播均匀,产生协调美,切不可一边多,一边少,或一块重,一块轻,如蜂糖糕、千层油糕在糕面撒放红绿丝,在黄桥烧饼的面上撒放芝麻等。光滑的表面,经红绿丝、芝麻等的均匀点缀,使得面点成品色泽美观,食之更为香甜可口。

① 邵万宽:《面点装饰技法多多》,中国烹饪,2002(8):48-49.

(2) 点彩

即利用各种印章、食用色素直接盖或点在糕点表面,装饰点心的一种技法。此法在民间特别流行,如广大乡镇的饭店、食堂制作的馒头、馍馍,在其表面盖上红印,供人们吉日喜庆、婚寿之用;都市、乡村各式米糕、点心在其表面印上花纹,也体现了一种喜庆气氛。

(3) 切划

即利用刀具在半成品的表面用刀切下适当的部位,来体现面点花纹特点,达到装饰和美化的一种工艺技法。当面点半成品包馅或不包馅后,用刀略划或切断可突出面点的形态,增加面点的风格特色和美感,如蜜三刀、开口笑,是利用刀具略划后,露出一点馅心而体现风格的;京江脐、菊花酥是通过刀具划坯后体现出五角星和菊花形的;猪爪卷、菊花卷是刀切后将卷制的层次一层一层地露出而显现形和卷的。

思考与练习

1. 面点造型工艺有哪些基本要求?
2. 根据所学知识,阐述面条制作的三种不同方法和技术关键点。
3. 面点制作是以手工操作为主的,在捏塑造型时应注意哪些关键点?
4. 以"四喜饺"为例,请说出酿馅过程中应注意些什么。
5. 夹制法应用较普遍,如何使夹制成品达到最佳效果?
6. 组配是艺术造型点心的最后一个环节,如何使组配效果完美而绝妙?
7. 面点配色有哪些基本要求? 在配色中要注意些什么?
8. 面点在装盘过程中应注意哪几个方面?

第七章 中华面点形制与发展演化

中华面点经过历代的发展已成为我国食品中的一大重要门类。千百年来,从谷物粒食到加工粉食再到变化多样的面点品种,倾注着历代劳动人民的辛勤汗水。中华面点制作工艺作为一种艺术和科学,经过几千年的发展变化,品类众多,形制多样。全国各地、各民族的各式面点荟萃一起,真是百花齐放,万紫千红,把我国的食品装扮得多姿多彩。本章将从面点的不同形态出发,探讨面点的形制变化及其制作与发展的情况。

第一节 饭类、粥类

一、饭类

自古以来,米饭一直是我国南方人民不可缺少的主食。饭的种类一般有两大类:一类是普通米饭,即仅有主料,如白米饭、红米饭、血糯米饭,凭借原料的精良取胜,吃时有一股天然的清香;另一类是花色饭,即主料添加配料,如周代的"淳熬"(盖浇肉酱白米饭)、南北朝的"鸭饭"(米与鸭同煮)、藏族的"哲色"(加酥油、白糖及果料),风味多样,回味悠长。

1. 饭的演进与名品

饭是去壳的粮食经煮制而成。周代天子食用的"八珍",其中就有两款是特色米饭,一曰"淳熬",一曰"淳母",分别是稻米和黍米肉酱盖浇饭。三千年前的周天子祭祀的食品也十分讲究,其主食有一定的规矩:谷米蒸或煮成的饭食,菜肴不是随意陈列的,讲究米谷饭粒必须配以某种相应的肉类,不可错位。这在《周礼》等先秦时期的典籍上都有具体要求。

在古代,饭有干、稀之分。所谓干饭,却不是我们日常所吃的饭,而是行旅时便于携带的干制食粮。《释名·释饮食》说"饭,暴而干之",便是这种干饭。既经晒干,携带方便,故可馈赠行人;吃时又不动烟火,故可长期食用。

饭除了米谷饭粒外,古代的杂粮饭也是极其普通的。《汉书·翟方进传》及注中记载,西汉成帝时,宰相翟方进以请鸿隙陂下之良田不得,乃奏罢陂,致使灌溉水源断绝,农民不能种植粳稻,"饭我豆食羹芋魁"[1],只有种豆而吃豆饭了。久食豆饭,是有害身体的,只能备凶年的饥荒。荒年食稗饭,也是百姓的所取。《植物学大辞典·稗》引周宪王曰:"稗……结子如黍粒……性温。以煮粥、炊饭、磨面食之,皆宜。"稗是凶年灾荒饥民之好粮食。《金瓶梅》第一百回记载的几个挑河夫子吃的"一大锅稗稻插豆子干饭"[2],正是挖河民工艰难生活的写照。

[1] (汉)班固:《汉书》卷八十四,中华书局,1962:3440.
[2] (明)兰陵笑笑生:《金瓶梅》,齐鲁书社,1991:1570.

宫廷贵族的饭品,体现了古代的高水平。唐代《食单》中有唐中宗李显吃的遍镂卵脂盖饭面的"御黄王母饭",唐敬宗李湛食用的四合一(水晶米、龙睛粉、龙脑末、牛酪浆)调兑的"清风饭"。宋代《山家清供》中记有"金饭""蟠桃饭""玉井饭"。"金饭"是用黄色菊花炊饭,而"玉井饭"是用嫩白藕与莲子煮制成饭。宋代赵希鹄《调燮类编》介绍"炊饭"八字经验"饭水忌减,粥水忌增",是告诫炊事者,蒸饭煮粥,米与水之比例,务必一次调配适宜,不得中途增减,与清代袁枚所谓"相米放水,燥湿协和"所见略同。

清代王士雄说:"饭为世间第一补人之物。"而袁枚在《随园食单》中强调:"饭者,百味之本。"所以古今之帝王君主,也都奉行"君王以民人为天,民人以饭食为天"的原则。古代著名的饭品有:

(1) 淳熬、淳母

这是古代较早见于文字的饭品。在周天子所享用的"周代八珍"中,就有这两款代表性的饭品。它是周代帝王最早的宫廷御膳,也是周代最早的宫廷宴会常食用的美味。它就是最早的盖浇饭,即稻米肉酱盖浇饭、黍米肉酱盖浇饭。

淳熬,取用肉酱、旱稻米饭、油脂为原料,烹制时,先将肉酱放在锅内,加油及调料煎浓后,浇在已烧熟的米饭上,再淋上油脂,即成。

淳母,取用肉酱、黄米(黍米)、油脂为原料。制作时,先将肉酱入锅煎熟,卤汁熬浓后浇在已烧好的黍米饭上,再浇上油脂,即成。

(2) 雕胡饭

雕胡饭是我国古代较有名气的饭品。雕胡,即菰、菰米,属禾本科多年生水生植物,嫩茎肥厚,也叫茭笋、茭白。菰米,为夏商周时的细粮,沿至秦汉南北朝仍有此饭。菰米呈黑色,杜甫有"波翻菰米沉云黑"的诗句。用菰米做的饭,便叫雕胡饭。有关雕胡饭的做法,在《齐民要术》中有一条"菰米饭法"的记载:"菰谷,盛韦囊中,捣瓷器为屑,勿令作末!内韦囊中,令满。板上揉之,取米。一作,可用升半。炊如稻米。"[①]这里并未讲如何烹制菰米饭,只介绍了取菰米的方法,具体制作菰米饭的方法如同稻米煮饭一样。

"菰米饭"在古代诗词歌赋中记载较多,如宋玉《讽赋》有"主人之女,为臣炊雕胡之饭"的记载。汉司马相如《子虚赋》有"东蔷雕胡"之述。这里都指的是雕胡饭。唐代王维有"香饭青菰米""楚人菰米肥",李白有"跪进雕胡饭,月光明素盘",杜甫有"滑忆雕胡饭,香闻锦带羹";明代孙齐元有"留得博山炉内火,待君今日进雕胡"。大约到了明代以后,我国用菰米煮饭就日益罕见了。因为菰米谷粒成熟期不一致,籽实容易脱落,收获困难,产量较低,农民将它改种成不开花结籽的茭白,当作蔬菜食用,所以今天已很难见到菰米。

(3) 青精饭

青精饭[②]为我国古代一种富有营养又有食疗价值的饭食。它的原料和制作方法是:先将南烛树的叶子捣碎、压榨取汁;将米放在这种汁里浸泡后,捞出蒸熟、晒干。食用时,或泡或煮都行。因为它的颜色是青的,故名青精饭。古时也称青精干石饳饭。据《本草纲目·谷部·释名》说:"饳,同信。义同飨,即熟食、干饭。"又因南烛树俗称"乌饭树",唐陈藏器称它为"乌饭"。

[①] (北魏)贾思勰:《齐民要术》(饼法第八十二),《丛书集成初编》(第1460册),商务印书馆,1937:213.

[②] (宋)林洪《山家清供》,《丛书集成初编》(第1473册),商务印书馆,1937:1.

青精饭最早见于南北朝药学家陶弘景的《登真隐诀》,开始只是道家炮制服食的方剂,作为"以谷断谷"的"辟谷"方法①。南宋林洪也曾将青精饭收入他所著的《山家清供》一书之中。古代许多诗人对此都有记述。陆龟蒙诗:"乌饭新炊芼蕵臛香,道家斋日以为常。"皮日休诗:"传得三元馉饭名,大宛闻说有仙卿。分泉过屋春青稻,拂雾彩衣折紫茎。"杜甫诗:"岂无青精饭,令我颜色好。"

青精饭的炮制方法,据《本草纲目》引《登真隐诀》所载"青精干石馉饭"曰:以酒、蜜、药草等溲(浸泡)而曝之,以白粳米一斛二斗,用南烛木叶五斤(干者三斤),杂茎皮取汁浸米炊之。四至八月用新生叶,色皆深;九至三月陈叶色皆浅。可随时加其斤两。如四五月间做饭,可用十余斤叶熟舂,以一斛二斗热水浸之,染米炊饭。近年只以水浸一二宿,不必用汤,将米漉起炊之。初时米作绿色,再蒸之,便如绀色。如色不好,可淘去,更以新叶浸之,使饭作青色乃止。然后高格曝干,而再三蒸三曝,每一曝,皆以青汁湿之②。

(4)碎金饭与金饭

宋代陶谷《清异录》载谢讽《食经》中五十三种食品,其中有一款"越国公碎金饭"③。越国公,指隋朝大臣杨素,因功被封越国公。杨素家吃的这款饭叫"碎金饭"。

林洪《山家清供》中记载了一款"金饭",其法:"采紫茎黄色正菊英,以甘草汤和盐少许焯过。候粟饭少熟,投之同煮。久食可以明目延年。"④这是一款用黄色正品菊花与饭一起煮制而成的饭品,有花香、饭香的双重优点,并且还能使眼睛明亮,增进健康。

2. 饭的演绎

从古到今,饭可分为普通米饭和花色饭两大类。普通米饭即是利用粳米、籼米经过淘洗,放入适当的水,加热熟制而成。因熟制方法不同又可分为蒸饭、煮焖饭、蒸焖饭和煮蒸饭(捞饭)等。制作米饭,无论采用何种方法,均要加入适量的水,使米的颗粒吸收水分而膨胀,成为质软味美的米饭。花色饭是饮食业经营的主要品种,品种多,口味美,营养高,如蛋炒饭、盖浇饭、菜饭、甜味八宝饭等。著名品种有上海的猪油菜饭、广东的荷叶饭、扬州的什锦炒饭、新疆风味的羊肉抓饭、傣族风味的竹筒饭、苗族风味的花米饭、朝鲜族风味的药饭、古典风味的赤豆糯米饭、香椿鸡蛋炒饭、宫廷风味的猪油夹沙八宝饭等。

我国饭的代表品种有:(1)盖浇饭,是将配料烹制后,不与米饭同炒,直接浇在米饭上即可。这是一种方便饭食,盖在饭上的菜肴,要求鲜香、味厚、勾芡,食时拌和均匀。盖浇饭品种较多,有红烧牛肉盖浇饭、鱼香肉丝盖浇饭、什锦素菜盖浇饭等。(2)蛋炒饭,先将蛋打入碗内,搅匀,锅中放油烧热,加入鸡蛋炒碎,随即加入米饭、葱花、盐一起翻炒,煸炒均匀,即可盛盘。根据其法,可制成肉丝炒饭、什锦蛋炒饭、虾仁蛋炒饭等。(3)八宝饭,先制作糯米饭,饭成后与白糖、油拌匀,盛入装有果料(糖莲子、松子仁、瓜子仁、蜜枣、金橘饼、葡萄干等)的碗里,在米饭中夹一层豆沙,使碗口抹平,上笼蒸约一小时即可,食用时浇入稠浓的糖水桂花卤,撒上青红丝即成。(碗中放果料时,先将碗内壁涂上一层熟猪油,果料可拼摆成花样美观、排列整齐的图案。)

① 许图南:《食疗古方青精饭》,中国烹饪,1984(1):45.
② (明)李时珍:《本草纲目》,人民卫生出版社,1979:1535.
③ (宋)陶谷:《清异录》,《景印文渊阁四库全书》(第1047册),台湾商务印书馆,1982:920.
④ (宋)林洪:《山家清供》,《丛书集成初编》(第1473册),商务印书馆,1937:19.

二、粥类

粥,就是用较多量的水加入米中,煮至米粒充分膨胀,汤汁稠浓成为半流质品,因此亦称稀饭。食粥是中国人一种独特的传统饮食方法,已有数千年历史。古时的粥也有两大类:一类以大米为主料;另一类以其他粮食作物为主料。这两种粥都可以添加配料,做出许多花色。我国的粥究竟有多少,真是无法统计,仅元代神医李杲的《食物本草》,就列出有疗效的粥品二十七种;古代的《粥谱》记载甚多,到明清时期粥品就更加丰富多彩了。自古以来,粥品就是人类养生补品,在加工粥品时,几乎每换一种配料,就可以治一种病,可说是神奇之极。

1. 粥的演进与名品

古书谓"黄帝始烹谷为粥"①。粥字本作"鬻",因为古人是用"鬲"来煮粥的。据考古发现,新石器时代的龙山文化遗址和西安半坡村遗址中所发现的大量陶器中就有鬲的身影。

在古文献中,《礼记》有"食粥天下之达礼也"之句。在三千多年前的西周,就把吃粥列为王公大臣的"六饮"之一。《周礼·浆人》中的"浆人",就是周朝设置的专门执掌"六饮"(包括粥食在内)的官员。《太公金匮》里还叙述了武王伐纣时,洛邑雪深丈余,姜太公使人献粥以御寒的故事。由此看来,粥的起源当在周汉之前。

古人的食粥都与养生延年、追求健康长寿有关。许多医药、保健的书籍中记载得很多。如唐朝孟诜的《食疗本草》一书,据甘肃敦煌石窟残卷本,此书中载有"茗粥、柿粥、秦椒粥、蜀椒粥"等常用的粥方二十八种;昝殷的《食医心鉴》,收录药粥方五十七种,并按中风、心腹冷痛、五种噎痛、七种淋痛等分为九类;孙思邈的《备急千金要方》"食治"中有治疗因维生素B缺乏所致的脚气病的谷皮糠粥,有温补阳气的羊骨粥,还有"去四肢风"的防风粥等。

宋代记载的粥品更是丰富。《圣济总录》收录食疗粥方一百一十三种,《太平圣惠方》收录食疗粥方一百二十九种,《养老奉亲书》中收载适合中老年人的补养药粥四十三种。元代忽思慧所撰的饮食营养学专著《饮膳正要》中,收录食疗粥方二十二种。明朝方书巨作《普济方》收录食疗粥方一百八十种,高濂的《遵生八笺》收录食疗粥方三十八种,刘伯温的《多能鄙事》收载粥方三十多种等。清朝粥谱更是琳琅满目,曹庭栋的《养生随笔》收录食疗粥方一百○二种。他将药粥分为"上品""中品""下品"三类。黄云鹄在光绪年间编写的《粥谱》,是我国最早的一部药粥专著,载粥方二百四十七种,有谷类、蔬类、木果类、植药类、卉药类、动物类等,品种之全可见一斑。

唐朝诗人白居易有诗曰:"粥美尝新米,袍温换故绵。"煮粥之米,总以新米为上。宋朝张耒在《粥记》中说:"每晨起,食粥一大碗,空腹胃虚,谷气便作,所补不细,又极柔腻,与肠胃相得,最为饮食之良。"这就是人食粥的好处。清朝袁枚在《随园食单》中对烹制粥的见解更是独到:"见水不见米,非粥也。见米不见水,非粥也。必使水米融洽,柔腻如一,而后谓之粥。尹文端公曰:'宁人等粥,毋粥等人。'此真名言,防停顿而味变汤干故也。"道出了粥品的口感和价值。

① 《初学记》《艺文类聚》《北堂书钞》都有类似的记载。

(1) 莲子粥

用莲肉一两,去皮煮烂,细捣,入糯米三合,煮粥食之。功用:益精气,强智力,聪耳目①。

(2) 茯苓粥

茯苓为末,净一两,粳米二合,先煮粥熟,下茯苓末同煮,起食。治欲睡不得睡②。

(3) 神仙粥(治感冒伤风初起等症)

糯米半合,生姜五大片,河水二碗,入砂锅煮二滚,加入带须葱头七八个,煮至米烂,入醋半小钟,趁热吃,或只吃粥汤亦效。米以补之,葱以散之,醋以收之,三合甚妙③。

(4) 木耳粥

《鬼遗方》:"治痔,按桑、槐、楮、榆、柳,为五木耳。"《神农本草经》云:"益气不饥,轻身强志。"但诸木皆生耳,良毒亦随木性。煮粥食,兼治肠红。煮必极烂,味淡而清。(清《养生随笔》)

(5) 腊八粥

初八日,吃"腊八粥"。先期数日,将红枣槌破泡汤,至初八早,加粳米、白米、核桃仁、菱米煮粥,供佛圣前;户牖、园树、井灶之上,各分布之,举家皆吃,或亦互相馈送,夸精美也。《明宫史》)

2. 粥的演绎

我国古代的粥品非常丰富,历代的粥谱就有很多种。从宫廷到平民,粥是古人养生延年的较好食品。从上面可以看出,粥的品种可分为普通粥和花色粥两类。普通粥就是一般家庭每天食用的煮米粥、焖米粥。花色粥即是掺入其他荤、素原料一起烧制的米粥,有甜味粥和咸味粥之分。在制法上又分为两类:一类是配料与米同时煮焖,如绿豆粥、红豆粥、豌豆粥、腊八粥等;一类是煮好粥后冲入各种配料,以广式咸味粥为代表,品种多、风味全,常见的有鱼片粥、鸡片粥、肉丝粥等。花色粥也像花色炒饭一样,加什么配料,就叫什么粥。上海的小绍兴鸡粥、广东的艇仔粥、牧区的鲜乳粥、乡村的青菜粥和全国各地的荤素粥品、药膳粥品,可谓洋洋大观。

甜味粥,如绿豆粥,锅中放入清水,倒入绿豆、米使其烧开,改用小火焖煮,使米、绿豆膨胀至烂,即可。如绿豆不易烂,可先将绿豆煮酥再下米烧煮,赤豆粥、豌豆粥亦然。

咸味粥,如鱼片粥,先将新鲜鱼整理后,切成薄片,加姜末、葱花,放入碗底,将米粥熬好烧开,加猪油、盐、味精等调料,调好口味冲入鱼碗,调拌均匀,即成鱼片粥,又叫鱼生粥。鸡片粥、肉丝粥方法相同。药膳粥是将某些药物与大米一起煮成粥,熬制简单,食用方便,历来备受推崇。无论在宫廷,还是在民间,药膳粥品甚多,如百合粥、莲子粥、枸杞羊肾粥、枣仁粥、猪蹄当归粳米粥、薏米芡实粥、大枣陈皮粥、鲤鱼阿胶粥、胡桃粥等。

① (明)高濂:《遵生八笺》(卷十一),《景印文渊阁四库全书》(第871册),台湾商务印书馆,1982:631.
② (明)高濂:《遵生八笺》(卷十一),《景印文渊阁四库全书》(第871册),台湾商务印书馆,1982:633.
③ (清)朱彝尊:《食宪鸿秘》,上海古籍出版社,1990:43.

第二节 条类、羹类

一、条类

条类，是指长条形的面点食品，主要指面粉类面条，另外还有用米粉直接制成的米线（米粉面条）和其他条形面食品。面条是我国南北同嗜的传统面食品，多将面粉加水制成细长条、宽条、长薄片等形状。

面条，这种以面粉制成的大众化食品，在我国多用作主食品，南方也有将面条当作"点心"的。对面条的食法，北方人和南方人的口味有很大差别。北方人喜食粗而软滑的面条，而南方人喜吃细而爽韧的面条。

1. 面条的历史演进

面条的历史起源较早，青海省喇家遗址中发掘的面条已有四千年的历史。面条有史料记载是在东汉，距今也已有两千年的历史。

面条，在东汉时称为"煮饼""汤饼""索饼""水溲饼"，魏晋时名"汤饼"，至南北朝曰"水引""馎饦"。汉代刘熙在《释名》中提及"饼"的类别，有"皆随形而名之"的说法，"汤饼""索饼"同时存在，而"索饼"有可能是在"汤饼"的基础上发展成的早期的面条。根据古代记载，面条显然是由汤饼发展而成的。汤饼据今人考证实际是一种面片汤，将和好的面团托在手里撕成面片，下锅煮成。在汤饼的基础上发展成的"索饼"，据赵荣光先生考证，是中国历史上最早的水煮面条。东汉时期的"索饼"是用手工搓揉延引成的长而细的面线形态，是边制作边投入沸汤中煮熟的。[①]

《齐民要术》记有"水引饼"的制法，是一种长一尺、"薄如韭叶"的水煮面食，类似阔面条。《夜航船》有"晋作不托"之句，张岱自注："不托即面，简于汤饼。"到了唐代，面条仍称"不托"。程大昌在《演繁露》中这样说汤饼："旧未就刀砧时，皆掌托烹之。刀砧既具，乃云'不托'，言不以掌托也。"在唐代，面条的称谓多了起来，又有以"冷淘""温淘"称之的。其中"冷淘"指凉面，"温淘"指过水面，"汤饼"兼有今日的"热汤面"之意。杜甫有《槐叶冷淘》诗。《唐六典》云："冬月量造汤饼及黍臛，夏月冷淘、粉粥。""太官令夏供槐叶冷淘。凡朝会燕飨，九品以上并供其膳食。"

面条从起初的片状，发展到后来的粗条状，后来才发展成为细的"条"。唐代诗人刘禹锡曾有"举箸食汤饼"之句，说明面条在唐朝时其制作已进入新的阶段，出现了细而薄的"岁岁面"。

到宋代，面条正式称作面条，而且品种更为丰富，出现了"索面"和"湿面"，面条开始有了地方风味之别。当时北宋汴梁（开封）城内，北食店有"淹生软羊面"，南食店有"桐皮熟烩面"，川饭店有"大燠面"，寺院则有"斋面"；南宋临安城内，有北味、南味之分，如北味"三鲜面"，南味"鹅面"，山东风味的"百合面"。市场上出现的面条还有炒面、煎面及多种浇头面等。面条品种花样逐渐增多，遂形成独特的地方风味，也成为当时人们的日常主食。这时

[①] 赵荣光：《中国饮食文化史》，上海人民出版社，2006：246．

制面条的技术已比较高,质量也非常好。《清异录》中列举的"建康七妙",其中有一妙是"湿面可穿结带"①,是讲调配揉制的面团做成的面条,下锅煮后韧性更大,就是打起结或像带子那样挂起来,也不会断。制面技术之高,可见一斑。

元代时期,可以久贮的"挂面"问世。在元代太医忽思慧所作的《饮膳正要》中载:"挂面,补中益气。羊肉一脚子,挂面六斤。蘑菇半斤,鸡子五个煎作饼,糟姜一两,瓜荠一两。右件用清汁中下胡椒、盐、醋调和。"

明朝初,刘伯温著作中有"萝卜面""荣萸面""蝴蝶面"等八种面条制法的记载。这时期"抻面"也出现了,明代宋诩《宋氏养生部》中有记载。"扯面":"用少盐入水和面,一斤为率。既匀,沃香油少许,夏月以油单纸微覆一时,冬月则覆一宿,余分切如巨擘。渐以两手扯长,缠络于直指、将指、无名指之间,为细条。先作沸汤,随扯随煮,视其熟而先浮者先取之。齑汤同前制。"②

清代时,除面条的花色品种更加丰富外,北京的"炸酱面"、扬州的"裙带面"、四川的"担担面"、山东的"伊府面"、福建的"八珍面"皆为人们称誉一时,特别是北方出现了"刀削面"等制法特殊的品种。近代又有细如发丝的"龙须面"。如今我国面条品种繁多,风味各异,名品迭出,熟制和"味型"都很丰富。

2. 古代特色面条

(1) 冷淘面

"生姜去皮,擂自然汁,花椒末用醋调,酱滤清,作汁。不入别汁水。以冻鳜鱼、鲈鱼、江鱼皆可。旋挑入减(咸)汁内,虾肉亦可,虾不须冻。汁内细切胡荽或香菜或韭菜生者。搜冷淘面在内。用冷肉汁入少盐和剂。冻鳜鱼、江鱼等用鱼去骨、皮,批片排盆中,或小定盘中,用鱼汁及江鱼胶熬汁,调和清汁浇冻。"③

(2) 槐叶面、齑汤

槐叶面:"取稚槐叶捣自然汁,匀面,轴开薄切之,细切如缕,投猛火汤中煮熟。"齑汤四制:"用切肥猪肉为胫,水煮加酱醋、施椒、葱白、缩砂仁调和。""用熬熟油取鸭子调匀,细洒于内,加酱、醋、施椒、缩砂仁、葱白调和。""用煮鸡鹅肥汁,加胡椒、施椒、酱油、葱白,少醋调和,切取为胫,置面上。""用大蟹煮熟取汁,加胡椒、花椒、酱、醋、葱白调和。蟹取黄白,置面上。凡下酱时,必俟其沸过乃动。后仿此。"④

(3) 五香面

"五香者何?酱也,醋也,椒末也,芝麻屑也,焯笋或煮蕈煮虾之鲜汁也。先以椒末、芝麻屑二物拌入面中,后以酱、醋及鲜汁三物和为一处,即充拌面之水,勿再用水。拌宜极匀,擀宜极薄,切宜极细,然后以滚水下之,则精粹之物尽在面中……"⑤

3. 条的古今演绎

我国面条的种类是十分丰富的,许多品种的制作花样也较为繁复。明代宋诩的《宋氏养生部》中有风味面条十二种,清代袁枚的《随园食单》中有五种不同风格的面条,而且每一

① (宋)陶谷:《清异录》,《景印文渊阁四库全书》(第1047册),台湾商务印书馆,1982:924.
② (明)宋诩:《宋氏养生部》,中国商业出版社,1989:39.
③ (元)倪瓒:《云林堂饮食制度集》,《续修四库全书》(第1115册),上海古籍出版社,2002:611.
④ (明)宋诩:《宋氏养生部》,中国商业出版社,1989:38.
⑤ (清)李渔:《闲情偶寄》,上海古籍出版社,2000:273.

种都很有特色。清代《调鼎集》中有二十三种面条。这些面条都与当今相似,代表性的品种有北方的押面(拉面)、山西的刀削面、陕西的臊子面、杭州的虾爆鳝面、武汉的热干面、晋中的拨鱼面、朝鲜族的冷面、镇江的锅盖面、苏州的枫镇大面、东台的鱼汤面、漳州的手抓面、扬州的刀鱼羹卤子面、贵州的肠旺面,等等。其他还有不同烹制方法的焖面、烩面、糊面、锅面等。概括来说,条的种类有下列几种:

一是汤面。面条通常是带汤水的食品。汤面的汤一般有两种:一种是在碗内放入各种调料,制入鸡汤或清汤(开水);另一种是将鸡汤或清汤和种种调料放入锅内烧开,撇去浮沫,再盛入碗内。汤做好以后,再下入煮好的面条。汤面有清汤面和花色汤面之分。清汤面,即光面、素汤面,南方叫阳春面。将煮好的熟面条盛入碗内,汤水要清爽,所用调料一般有芝麻油(或熟猪油)、酱油、盐、味精、蒜花等。花色汤面,煮面和制汤与清汤面相同,只是汤面中放上事先做好的熟料,如肉丝、鸡丝、虾仁、三鲜、排骨等,即可成为肉丝汤面、鸡丝汤面、虾仁汤面、三鲜汤面、排骨汤面等。

二是炒面。炒面是将面条先经过蒸或煮,再经过炸、炒、煎、焖制成,是一种复加热法制成的面条制品。食用炒面往往要配上浇头,有素炒面与荤炒面之分。有人又习惯将炒面称为"两面黄"。代表性的炒面有双冬炒面、肉丝炒面、三鲜炒面、什锦炒面、鸡丝炒面等。炒面的浇头烹制有如烩菜,汤水略多,勾芡使其稠浓,浇入炒面中,面条酥脆,汤汁稠浓入味,浇头鲜嫩,甚是可口。伊府面做法:用鸡蛋和面制成面条,煮成七八成熟捞出,控干水分,用油略拌,再用油炸成金黄色。另起锅,放入适量鸡汤,将面条放入焖软,盛在盘内。然后用虾仁、海参、玉兰片、火腿等料煸炒,加汤、调料,勾薄芡,浇在面条上,或者将炸好的面条与配料一齐炒熟。

三是凉面,为夏日之食品,面条熟制后,晾凉,加各种调料拌食。凉面的调料复杂,味道多样,鲜香、咸、甜、麻、辣都有。在配料方面,各地均有不同特色。总体要求是:吃口清爽,筋道有劲,互不粘连(用油略拌)。

四是卤子面。将面条先经煮熟,盛入碗内,都不带汤水,再浇上不同的汁、酱、卤和配料,拌和食用。代表性的卤子面有麻酱面、四川的担担面、北方的炸酱面等。麻酱面即是麻酱放点盐和凉开水,搅拌溶合成稠糊状,浇在面上,外加黄瓜丝、焯过的白菜等。担担面即用肉丁或肉末和面酱炸好,浇在面条上拌和食用。

五是米线,用米粉制成。云南过桥米线是独具风味的传统食品,已有一百多年的历史。此品由三部分组成:一是热汤;二是切成片的副食品;三是粮食制品米线。云南过桥米线集各种鲜味肉类及菜蔬于一碗,味美清醇,油而不腻,各种生片甜嫩香鲜,滑润爽口,各种绿菜漂于汤碗内,红绿黄白相间,色泽美观,诱人食欲。

六是粉条,用米粉制成。最具代表性的是广东的沙河粉和海南的海南粉。沙河粉因最早出自广州市沙河镇而得名。用米浆蒸成薄粉皮,再切成带状而成。盛行于广东、广西、海南,所产的粉薄白透明,爽软韧筋兼备,炒、泡、拌食皆宜。近年来,广州等地将菜汁、胡萝卜汁掺入粉浆中,制成彩色沙河粉,更具特色。

二、羹类

羹,是我国自古就享用的食品类别。在先秦时期许多的典籍中都有羹的记载。面点制作中所说的羹,是在古代肉羹、菜羹的基础上演变而来的,通常分为两大类,一类是咸羹,另

一类是甜羹。咸羹的代表如《红楼梦》中记载的莲叶羹,甜羹如赤豆元宵。

1. 羹的历史演进

早期"羹"的含义,基本上都指的是菜肴。在先秦时期的典籍中,羹类食品记载较丰富,最有代表性的如《尚书·说命》曰:"若作和羹,尔唯盐梅。"可见要使羹汤味美,全在于五味的调配。《韩非子·五蠹》述及最早君王的饮食,云:"尧之王天下也,粝粢之食,藜藿之羹。"《礼记·内则》曰:"羹食,自诸侯以下至于庶人,无等。"孔颖达正义曰:"食谓饭也,言羹之与饭是食之主,故诸侯以下无等差也。"① 即不论贵贱贫富,都将羹作为主菜,与饭相合作为饮食的主体。此进一步反映了"羹"是古代菜肴的代表。《说文解字》云:"羹,五味盉(和)羹也。"② 这里只说出羹的特点为和,却未言明羹为何物。据王力先生在《古代汉语》(第四册)中指出:"上古时的羹,一般是带汁的肉,而不是汤。到了中古以后,羹和汤就差不多了。"③ 唐代诗人王建新嫁娘诗曰:"三日入厨下,洗手作羹汤。未谙姑食性,先遣小姑尝。"把新嫁娘为婆婆做羹的动作表现得惟妙惟肖。

北魏《齐民要术》中专列"羹臛法"一节,载录当时的肉羹、鱼羹、鸡羹、菜羹等二十九种。此后历代都有不同特色的羹品问世,如唐代的不乃羹、十远羹、双荤羹,宋代的东坡羹、宋嫂鱼羹、金玉羹,元代的炒肉羹、萝卜羹、假鳖羹、螃蟹羹、团鱼羹,明代的爊鸭羹、虾肉豆腐羹、絮腥羹,而清代的羹品更是丰富多彩,如羊肚羹、鳝鱼羹、鲫鱼羹、鸭羹、鸡羹、苋羹、芋羹,仅《调鼎集》中就记有二三十种名羹。

我们再看现代词典中对"羹"的解释。《辞海》:"羹,本指五味调和浓汤,亦泛指煮成浓液的食品。如:菜羹;肉羹;豆腐羹;橙子羹。"《汉语大词典》:"羹,用肉类或菜蔬等制成的带浓汁的食物;今多指煮成或蒸成的浓汁或糊状食品。如:鱼羹;豆腐羹;水果羹;煮羹。"《汉语大字典》:"羹,用肉(或肉菜相杂)调和五味做的有浓汁的食物;用水果或蔬菜做成的汤汁,如:莲子羹;银耳羹;烹煮。"通过以上解释,可以得出:羹的主要食料为肉类,辅之以蔬菜及米等,兼带有汁或成糊状。

莲子羹

除了上文说的肉羹、菜羹的制作以外,还有一种用米、面、菜、果品调和而成的羹,也是羹类制作的一个重要类别。这正是本篇中特别要叙述的类别,面点中的"羹类",其制法主要用米(或面),将米碾成米屑,称为糁。《说文解字·米部》释为"以米和羹也"④。《礼记·内则》有"犬羹、兔羹,和糁不蓼"。郑玄注:"凡羹齐(剂)宜五味之和,米屑之糁。"⑤ 西汉史游所撰的《急就篇》卷二中记曰:"饼饵麦饭甘豆

① (汉)郑玄注,(唐)孔颖达正义:《礼记正义》,上海古籍出版社,1990:528.
② (汉)许慎:《说文解字》,中华书局,1963:62.
③ 王力:《古代汉语》(第四册),中华书局,2007:1507.
④ (汉)许慎:《说文解字》,中华书局,1963:147.
⑤ (汉)郑玄注,(唐)孔颖达正义:《礼记正义》,上海古籍出版社,1990:521.

羹。"颜师古注:"甘豆羹,以洮(淘)米汁和小豆而煮之也。"①《齐民要术》在"羹臛法"中记道:"醋菹鹅鸭羹:方寸准,熬之,与豉汁、米汁。"②在《齐民要术》所列的二十九种羹臛中,其中用米或米汁者有十七种之多,用面麦粉者一种,兼用面米者一种,凡十九种③。由此可知,在古代的羹类食品中,有相当数量的羹类是要加米或面或菜调和的,这就是面点中的重要形制——羹。

面点中的羹(包括菜肴)大多成浓汤或薄糊状。一般多加米、面等调和,熬煮成熟后多成薄糊状。而《释名·释饮食》曰:"羹,汪也,汁汪朗也。"④凡此,均是浓汤薄糊状羹。古代的羹类制作都是以熬煮之法烹制,无论是肉羹还是菜羹,以及用米、面制成的羹,几乎都是在沸水中熬煮。先将食物置于较多的水中,将水烧沸,然后再用中火或文火在沸水中熬煮多时,直至食物熬煮酥烂羹熟。

2. 古代特色羹类

(1) 酸羹法

用羊肠二具,饧六斤,瓠叶六斤,葱头二升,小蒜三升,面三升,豉汁,生姜,橘皮,口调之⑤。

(2) 葛粉羹

葛粉半斤,捣取粉四两,荆芥穗一两,豉三合。右三味,先以水煮荆芥、豉六七沸,去滓取汁,次将葛粉作索面,于汁中煮熟⑥。

(3) 一捻珍

用猪肥精肉杂鳜鱼、鳢鱼,俱精为炸,机上报斫细为醢,以生栗丝、风菱丝、藕丝、麻菇丝、胡桃仁细切,胡椒、花椒酱调和,手捻为一指形,蒸之入羹⑦。

(4) 酥果膏

用腌乳饼,加绿豆粉、白糯米粉,切碎退皮胡桃仁,揉和为丸饼,甑蒸;或锅汤中煮熟入羹⑧。

(5) 八宝羹

荸荠、白果、菱、栗、枣、藕加糖、米熬之,用小碗盛上⑨。

3. 羹的古今演绎

从上面的释义中也能看到,"羹"除了肉羹、菜羹以外,还有以面点为主体的"羹类"。这里所介绍的羹类,主要是面点之羹。其类型有两大类,一类是咸羹,另一类是甜羹。

咸羹的代表品种,如清代《红楼梦》中的"莲叶羹",在第三十五回"白玉钏亲尝莲叶羹,黄金莺巧结梅花络"中,宝玉为琪官儿金钏的事挨了他父亲的一顿痛打,躺在怡红院里动弹不得。王夫人探望时问宝玉想吃些什么,宝玉说:"也倒不想什么吃,倒是那一回做的那小

① (汉)史游著,颜师古注:《急就篇》,中华书局,1983:132.
② (北魏)贾思勰:《齐民要术》,中华书局,2009:844.
③ 黄金贵:《"羹"、"汤"辨考》,湖州师范学院学报,2005(6):1-7.
④ (汉)刘熙:《释名》,中华书局,2016:57.
⑤ (北魏)贾思勰:《齐民要术》,中华书局,2009:837.
⑥ (元)忽思慧:《饮膳正要》,上海书店,1989:96.
⑦ (明)宋诩:《宋氏养生部》,中国商业出版社,1989:197.
⑧ (明)宋诩:《宋氏养生部》,中国商业出版社,1989:197.
⑨ (清)佚名:《调鼎集》,中国商业出版社,1986:582.

荷叶儿小莲蓬儿的汤还好些。"于是"贾母便一叠声的叫人做去"。"薛姨妈先接过来瞧时，原来是个小匣子，里面装着四副银模子，都有一尺多长，一寸见方，上面凿着有豆子大小，也有菊花的，也有梅花的，也有莲蓬的，也有菱角的，共有三四十样，打的十分精巧……凤姐儿也不等人说话，便笑道：'姑妈那里晓得，这是旧年备膳，他们想的法儿。不知弄些什么面印出来，借点新荷叶的清香，全仗着好汤，究竟没意思，谁家常吃他了。那一回呈样的作了一回，他今日怎么想起来了。'"①上面的介绍尽管没有具体的制作过程，实际上就是一款用面模子制出的面印糕，用鸡吊汤，蒸面印糕时要以荷叶垫底，借其清香，面印糕蒸熟后氽入鸡汤烹制，因"借点新荷叶的清香"，故名曰莲叶羹，类似于今天的"片儿汤（羹）"。

面点中的咸羹，是菜与面结合的品种，如青菜面絮羹、素菜拨鱼羹等。咸羹中还有一类产品采用"泡"制方法，是将成熟的面点成品直接用汤、开水泡制而成，这在民间食用较多，如泡炒米的炒米羹、泡油条（粒）的油条（粒）羹等。清代郑板桥爱吃炒米羹，其记道："天寒地冻时，穷亲戚朋友到门，先泡一大碗炒米送手中，佐以酱姜一小碟，最是暖老温贫之具。"②咸羹最典型的要数陕西的牛羊肉泡馍。它是将烙熟的馍用手指掰开成红豆大小放入碗中，然后用烧开的牛肉或羊肉汤冲泡成羹状，汤清、馍胀、面稠，食之美味可口，饱腹充饥。

甜羹的特色是汤羹中不加盐、酱，只加糖，其口味区别于咸羹。通常情况下，甜羹中以米粉点心、豆类、根茎类杂粮等含淀粉质较多的物料为主体，借以增强羹汁的稠度和甜度。南宋陆游《剑南诗稿》卷二十二载有一首《甜羹》诗："山厨薪桂软炊粳，旋洗香蔬手自烹。从此八珍俱避舍，天苏陀味属甜羹。"

"泡"之法也适用于甜羹，如泡焦屑（炒面）的炒面羹、泡馓子的馓子羹等。江苏民间流传有不少描述时令民俗的歌谣谚语，其中有一句"六月六，吃口焦屑长块肉"，说的是夏令食俗，焦屑为面粉干炒而成者，有一股清香气味，将炒熟的面粉放碗中，加点糖，用开水冲泡至糊状而食用。这在江苏广为流传，其实就是炒面羹。江苏民间有妇女坐月子吃"泡馓子"（馓子羹）之俗，酥脆油香的馓子，用手掰碎，放入碗中，加点糖，用开水冲泡，爽口而舒心。上面的炒米羹、油条羹也可以加糖制成甜羹食用。

"羹"发展到现代，已不仅仅是菜肴一类的食品，已成为人们休闲的甜品或补品，如赤豆小元宵、桂花小元宵、玫瑰山药羹、桂花糖芋苗、百合香芋羹、奶香玉米羹、银耳莲子羹、红果芋头羹、木瓜薏米羹、山楂糯米羹、地瓜羹、荞麦南瓜羹等。

第三节　饼类、饺类

一、饼类

饼是我国最流行的面点种类之一，也是我国面点的主要形态。在我国古代，饼曾是一切谷物、粉面制成的食品的统称。宋代黄朝英曾述说："凡以面为食具者，皆谓之饼。"并根

① （清）曹雪芹，高鹗：《红楼梦》，人民文学出版社，1982：476.
② （清）郑燮：《郑板桥文集》，巴蜀书社，1997.

据不同的成熟方法分为烧饼、汤饼、蒸饼三大类。随着时代的发展,饼类食品才逐渐地剥离异族,形成今天的模样。

1. 饼的历史演进

面食之圆扁者皆曰饼。《辞海》引《说文·六书》:"以粉及面为薄饵也。"扬雄《方言》曰:"饼谓之饦,或谓之饪,或谓之馄。"许慎《说文》:"饼,面餐也。"刘熙《释名》:"饼,并也。溲面使合并也……蒸饼、汤饼、蝎饼、髓饼、金饼、索饼之属,皆随形而名之也。"

晋代饼的制作技术已较高,束晢作《饼赋》,盛赞各种饼类食品。北魏贾思勰在《齐民要术》中有"饼法",介绍了白饼法、烧饼法、髓饼法、细环饼法、截饼法、汤饼法、水引馎饦法、粉饼法等制作方法,均详述和面、做饼、成熟的过程。其法有烤烙、油炸、水煮、发酵、包馅、加卤,形成了饼的分类。

至唐代,饼的制作更为精巧,富贵人家以玫瑰、桂花、梅卤、甘菊、薄荷和蜜为馅。另用鸡、鹅膏、猪脂、花椒盐"厚掺干面卷之,直捩数转",做"千层饼"。这种"千层饼"最早是为皇帝制作的,"食之甚美,皆乳酪膏胰之所为"。

宋代陶谷《清异录》中记有不少唐代食品,如"五福饼",是用五种馅料制作的炉饼集于一盘,皆精美无比;"莲花饼"有十五隔,每隔有一折枝莲花,作十五色(十五隔有十五种颜色)。北宋汴梁已有专营的"饼店",分为胡饼店、油饼店。明代饼类更为繁多,蒋一葵《长安客话》的"饼"文中,按成熟方法将饼分为三大类:水瀹而食者皆为汤饼;笼蒸而食者皆为笼饼,亦曰炊饼;炉熟而食者皆为胡饼。此时饼仍作为面食的统称。直至清中叶以后,饼才开始专指扁圆、长方扁形的面食品。

清人薛宝辰在《素食说略》中重新归纳各种饼类的名称,则是:"以生面或发面团作饼烙之,曰烙饼,曰烧饼,曰火饼。视锅大小为之,曰锅规。以生面擀薄涂油,摺叠环转为之,曰油旋。《随园》所谓蓑衣饼也。以酥面实馅作饼,曰馅儿火烧。以生面实馅作饼,曰馅儿饼。酥面不实馅,曰酥饼。酥面不加皮面,曰自来酥。以面糊入锅摇之使薄,曰煎饼。以小勺挹之,注入锅一勺一饼,曰淋饼。和以花片及菜,曰托面。置有馅生饼于锅,灌以水烙之,京师曰锅贴,陕西名曰水津包子。作极薄饼先烙而后蒸之,曰春饼。"①这时期饼的品种已相当丰富。沿袭至今,饼已成人类的一种主要面点食品。有蒸、煮、烙、烧、炸、扒、煎等方法制作的,有水面、酵面、酥面、蛋面、米面等制作的各种风味的饼食。

2. 古代特色饼

(1)梅花汤饼

"初浸白梅、檀香末水,和面作馄饨皮。每一叠,用五分铁凿如梅花样者,凿取之。候煮熟,乃过于鸡清汁内,每客止二百余花,可想一食亦不忘梅。"②

(2)莲花饼

郭进家能作莲花饼。有十五隔,每隔有一折枝莲花,作十五色。自云:"周世宗有故宫婢流落,因受雇于家。婢言宫中人,号'蕊押班'。"③

(3)顶皮饼

① (清)薛宝辰:《素食说略》,中国商业出版社,1984:48.
② (宋)林洪:《山家清供》,《丛书集成初编》(第1473册),商务印书馆,1937:6.
③ (宋)陶谷:《清异录》,《景印文渊阁四库全书》(第1047册),台湾商务印书馆,1982:918.

"生面,水七分,油三分,和稍硬,是为外层(硬则入炉时皮能顶起一层。过软则粘不发松)。生面每斤入糖四两,纯油和,不用水,是为内层。扞须开折,须多遍,则层多,中层裹馅。"①

(4) 蒸酥饼

笼内着纸一层,铺面四指,横顺开道,蒸一二炷香,再蒸更妙。取出,趁热用手搓开,细罗罗过,晾冷,勿令久阴湿。候干,每斤入净糖四两,脂油四两,蒸过干粉三两,搅匀,加温水和剂,包馅,模饼②。

3. 饼的古今演绎

自古及今,饼的制作方法,可根据不同品类的要求,区别较大,主要表现在面团、馅料、成熟方法上。

第一,水面饼类。具体又有冷水面团、沸水面团制作的饼。每公斤面粉加水 400～500 克,拌和后进行揉搓,和匀成面团;再饧面 15～20 分钟,然后搓条、下剂、擀饼、成熟。纯用水调面团制成的饼,基本上都是采用烙的加热方法(有的用煎法),有大饼、家常饼、薄饼、清油饼、馅饼及复制品六类,具体品种很多,各地均有不同。①大饼,也叫筋饼。以烫面和冷水面与少许盐揉和成面团。揉时不断地用手沾水揣揉,直至揣匀揣软。将面团擀开,刷油,卷起,分剂,擀成饼形,下平锅两面翻、转,烙成金黄色即熟。吃口柔软,有筋性和层次。切成饼丝炒、焖、烩,即为饼的复制品。②家常饼,比大饼小,每只剂子用擀面杖擀成长方片,刷上芝麻油,由外向里叠起来,拿住一头伸长,由一头向里卷,盘成螺丝转圆形,用擀面杖推拉成圆饼形,两面烙成浅黄色。此饼略有层次,外香里软,筋道适口。如加些配料,可制成葱花饼、脂油饼、麻酱饼、糖家常饼等。③薄饼,又叫荷叶饼,分大小两种,大的叫春饼。有单饼和两层合饼的制法。加水和匀后,下成剂子,用手按扁,在面板上摆齐,刷上油,将两个剂子油面相对合在一起,用面杖擀成薄饼。上锅烙制成熟,揭开,叠成月牙形即可,有的食时再稍蒸一下。适宜夹烤鸭食用。④清油饼,是一种特殊制法的饼。面粉加盐和成稍软的水面团,略饧,放案上抻条,然后刷油,抻成挂面粗细,把剂子从一头卷起,另一头压在剂子底下,用手轻轻地按扁,将饼两面烙成金黄色,放在盘子里,用手将饼抖几下松散开即成。此饼由许多细条组成,不断、不开、不乱,嫩、酥、松、脆、香、味美适口。⑤馅饼,是一种流传很久和食用区域很广的饼食。这是一种包有馅心的饼。先将面粉用凉水(或温水)和成软面团,以猪肉或羊肉、韭菜等为馅,经和面、制剂、包馅、烙制(或煎制)而成。此饼外脆里嫩,鲜香可口。

第二,酵面饼类。加酵和面制成的饼类制品,主要有烙、烤制的饼和蒸制的饼等。代表品种有:①烧饼,是以发面皮包干油酥制作而成的,食之层多油酥,香脆适口。烧饼在我国种类很多,根据不同炉灶的制法,可以分为平锅烙烧饼、烤炉烧饼、吊炉烧饼、缸炉烧饼等几种;根据馅心的不同,有甜馅类饼如芝麻糖烧饼、豆沙烧饼、枣泥烧饼、糖油烧饼、五仁烧饼等,咸馅烧饼如蟹黄烧饼、火腿烧饼、干菜烧饼、香蕈烧饼、肉松烧饼、雪里蕻烧饼、鲜肉烧饼等,还有一般的不带馅心的烧饼,以江苏泰兴黄桥烧饼最为有名。②蒸饼,古代流传至今的一种蒸食饼类。现在的蒸饼,南北做法多样,一般以发酵面团为坯剂,熟油、葱花、食盐等为

① (清)朱彝尊:《食宪鸿秘》,上海古籍出版社,1990:47.
② (清)朱彝尊:《食宪鸿秘》,上海古籍出版社,1990:48.

辅料。制剂后有的擀成直径10厘米左右的圆饼,抹油,一层层摞在一起蒸熟;有的做成一条长剂,盘旋而成突起的饼形,如千层饼、团圆饼、葵花饼等。③酒酿饼,采用煎或烙法熟制而成。和面时加入甜酒酿和鲜酵母,包上白糖馅,成圆形饼状,上平锅煎或烙而成。此饼酒香浓郁,富有弹性。运用煎制法还可制成咸煎饼、麻酱饼等。

第三,酥面饼类。用油酥面制作的饼类,带馅的俗称"酥饼",熟制方法主要分为余炸和烘烤两类。主要品种有:①酥饼,这是带馅的油酥面饼的总称。根据馅心品种不同,酥饼的名称也随之不同,如豆沙酥饼、鲜肉酥饼、枣泥酥饼、葱油酥饼、百果酥饼、叉烧酥饼、萝卜丝酥饼等。这类酥饼的面皮制法基本一致,都是水油面包入干油酥,擀叠卷后下剂包馅,油炸、烧烤均可。②苏式月饼,是苏州的传统节令食品之一。它是月饼制作的一种类型,为重馅酥皮的一种特色品种。苏式月饼油多糖重,层酥相叠。以水油面包油酥面擀制,再包馅、成型、烘烤、冷却、装盒。它是苏式糕点中的精华,有甜咸、荤素之别。③葱油饼,是较普通的家常酥饼,一般不带馅心,有包酥、不包酥两种。包酥的制法较精细,饼形不大,酥香脆松;不包酥的用水油面制作,一般形制较大,是大众化的早餐食品。除此之外,还有各具特色的太师饼、牛舌酥饼、包袱饼、鲜花玫瑰饼、三角饼、龙凤喜饼、金钱饼、菊花酥饼等。

除上述的饼类以外,还有用米制作的五色玉兰饼、煎米饼等;有利用果蔬杂粮制作的土豆饼、荸荠饼、桂花栗饼等;还有一些独具特色的地方名饼,如浙江的金华酥饼,江苏南通的文蛤饼,盐城的鲸鱼饼,福建的闽南薄饼,浙江湖州的姑嫂饼,湖北黄州的东坡饼,山东的周村烧饼,济南的糖酥煎饼,内蒙古的哈达饼,青藏的焜锅馍,天津的赖皮饼,北京的茯苓饼,上海的状元饼、太史饼,长春的双酥饼,河南的双麻饼,广东的鸳鸯夹心饼,太原的加利饼,遵义的特加饼,沈阳的李连贵熏肉大饼,等等。

二、饺类

饺子是我国特别是北方地区人民所喜爱的家常食品之一。"舒服不如倒着,好吃莫如饺子。"这是广泛流传于北方人民群众生活中的一句俗语。中华饺子,是历史的产物,也是中国对世界人民的一大贡献。其皮薄馅大,主副兼备,鲜美可口,已成为人们日常生活中饱腹的美食。

1. 饺的历史演进

饺子是我国面食的一种重要形态。据古籍记载,已有一千四百多年的历史了。但从业已发现的出土文物来看,饺子的历史还要久远些。1978年考古工作者在山东滕州市的薛国古城遗址中挖掘出的一盒白色包馅食品,其形状和大小均与今天的饺子相同,研究者认为,这些食品就是现在的饺子。薛国是我国春秋时期的一个小国。若这一考古成果最终得到证实的话,那么饺子至少有两千年的历史了。

据推测,早时的饺子煮熟后,是连汤带饺子一块儿盛在碗里,因而当时人们把饺子叫做"馄饨"。三国魏人张揖在《广雅》中提到的馄饨即是饺子。旧版《辞源》介绍:"馄饨,薄面裹肉,或蒸或煮而食之。"南北朝时北齐的颜之推在其《文集·家训》中说得更确切:"今之馄饨,形如偃月,天下之通食也。"偃月就是半月形,这形状和今天的饺子相仿。

北魏《齐民要术》的"饼法"、唐代《字苑》、宋代《演繁露》《集韵》等著作中的"馄饨""浑氏屯氏""浑屯""餫饨"等,字意都是指今天的饺子。

大约到唐朝的时候,才时兴饺子煮熟后捞在盘里,和今天的形制一样。关于饺子的名称,自古有许多别称,如"饺饵""粉角""角子""扁食""饺儿""水点心""煮饽饽"等。唐朝《酉阳杂俎》中的"汤中牢丸"亦是。

有关"饺子"的称谓,明代张自烈曾做过考证,他在《古今文辨》中说:"水饺饵,即段成式《酉阳杂俎》……'粉角'。北方人读'角'为'矫',因呼矫饵,伪为饺儿。"《辞源》也注释:饺子是由粉角演绎而来,北方读角为矫,故呼为饺。

按我国古老的食风,饺子本是岁尾年初之特色食品,即腊月三十晚上及正月初一早晨所进之餐,以送旧迎新。清代《燕京岁时记》记述:"每届初一,无论贫富贵贱,皆以白面作角而食之,谓之煮饽饽,举国皆然,无不同也。"①

古时把吃饺子视为至上食馔,除过年进食外,再就是款待至爱亲朋,名曰"接风饺子"。经过一千多年的发展,我国饺子已名扬四海,也深得许多外国人的喜爱。如今的饺子,已成为跨国食品,传到世界各地,形成了形态各异、馅料多样、熟制方法各有特色的丰富多彩的饺子品种。

2. 古代特色饺子

(1) 水晶角儿

"羊肉、羊脂、羊尾子、葱、陈皮、生姜各切细,右件,入细物料、盐、酱拌匀,用豆粉作皮包之。"②

(2) 撇列角儿

"羊肉、羊脂、羊尾子、新韭各切细。右件,入料物、盐、酱拌匀。白面作皮。镟上炮熟。次用酥油、蜜。或以葫芦、瓠子作馅,亦可。"③

(3) 酥皮角儿

"用面以油水少许盐和为小剂,擀开纳前馄饨腥馅、素馅,或热油、盐调干面而缄其缘,油煎之。"④

(4) 蜜透角儿

"用面以生熟水和,擀小剂,内去皮胡桃、榛、松仁,或糖蜜,豆沙。缄其缘油煎,乘热以蜜染透。"⑤

3. 饺子的古今演绎

饺子是从饼类面点中衍生出的食品,从早期的水煮发展到后来的笼蒸、油煎、油炸等法。其馅心可荤可素、可甜可咸,外形也是千姿百态。在面团上主要有水面饺子、油面饺子,还有利用其他植物掺和制作的其他类饺子。

一是水面饺类。用水面作面眼,包以馅心,捏成饺子形状,品种较多,如水饺、蒸饺、锅贴、馄饨等。加热方法以煮、蒸为主,有的油煎,还有的油炸。①水饺,又叫煮饺。其形状主要是木鱼形和月牙形两种,制作水饺的馅心种类很多,如三鲜馅、鸡肉馅、虾仁馅、鱼肉馅等,常见为猪肉馅和菜肉馅。②蒸饺,采用蒸制方法。其馅心和水饺大体相同,种类较多,

① (清)富察敦崇:《燕京岁时记》,北京古籍出版社,1981:2.
② (元)忽思慧:《饮膳正要》,上海书店,1989:42.
③ (元)忽思慧:《饮膳正要》,上海书店,1989:43.
④ (明)宋诩:《宋氏养生部》,中国商业出版社,1989:48.
⑤ (明)宋诩:《宋氏养生部》,中国商业出版社,1989:48.

大多数是鲜肉馅。蒸饺和面,必须使用烫面,大多数用"三七"面,和成雪花状后,再揉制成团。一般蒸饺都为月牙形。③花色蒸饺,一般采用温水和面,讲究造型,其花色品种较多,如鸳鸯饺、寇顶饺、四喜饺、梅花饺、三角饺、孔雀饺、蝴蝶饺、金鱼饺、蜻蜓饺、知了饺、兰花饺、青菜饺、蜜蜂饺等;馅心种类也很多,有肉馅、虾肉、三鲜、素馅等。④鸡冠炸饺,采用氽面团而制作的饺子。面粉过滤下油锅氽熟,然后与糯米粉揉和,包制成鸡冠花状。馅心可用芝麻糖、枣泥,也可用鲜肉、三鲜、虾仁等。其成品酥香黏糯,别具风味。火饺、油饺方法亦然。⑤虾饺,是广式具有独特风味的点心之一,以澄面作皮,虾肉作馅,选料精,制作细,形态美观,口味鲜美。制皮采用刀压皮之法,一边厚一边薄,包捏后透明晶莹。⑥馄饨,名称很多,四川叫"抄手",广东叫"云吞",江西叫"清汤",有的叫"小饺"。馄饨因成型方法、馅料、汤汁不同,种类也很多,如绉皮馄饨、豆沙馄饨、红油馄饨、三鲜馄饨等。其形制有大馄饨与小馄饨之分。大馄饨用包捏方法,可煮可煎;小馄饨用捻团包法,煮制成熟。用菜汁和面又为菜汁馄饨。⑦锅贴,制皮、馅心、包捏均与蒸饺相似。锅贴采用煎熟方法,底壳脆香,面皮柔润,别具风味。锅贴的形状,多数为月牙形,也有做成牛角状的。

二是油面饺类。利用油酥面制作饺子,俗称"酥饺",因成品呈花边饺形,故名。其品种也较多。①肉酥饺,酥饺的一种。将水油面包入干油酥后,折叠擀成薄皮,然后用茶杯或圆模具压成圆皮,包上稍干的鲜肉馅,用花夹在对折的面皮上夹出花边,烤、炸均可,以烘烤为多。②花色酥饺,此馅心一般以甜馅为好,如枣泥、豆沙、芝麻糖、五仁等。将起酥好的剂子包入馅心,成饺子形状,用右手拇指和食指在边上绞制捏出绞丝形的花边,用温油小火慢炸,见浮出油面即熟。

三是其他饺类。利用其他辅助料或米粉调制的面团,如蛋面制作的马蹄饺,米粉面制作的红白饺子和合肥的三河米饺。还有独具特色的灌汤蒸饺、三皮蒸饺(面皮、蛋皮、粉面)、豆腐蒸饺、炸芋头饺、冬瓜饺、玉米面蒸饺以及广式的鸡粒擘酥饺、烤鸭脆皮饺、三鲜海星饺等。

第四节 糕类、团类

一、糕类

糕是我国历史悠久的食品之一。它是以米类为主要原料(也有用面粉的),以蒸制为主的黏性食品。在周代已经有了类似的糕类食品,在汉代,糕的称谓已经出现。《齐民要术》是我国早期糕品制作较详细的重要资料,而且制法已较为高超。宋代,糕的品种已较丰富,当时糯米粉、黄豆粉、粳米粉、麦面、豆面已均能做糕了。明清时期,糕的品种已多姿多彩。清代的《调鼎集》中单糕品就有五十多种,有不少精品,制法很有特色,其糕料有菜蔬、豆类、果品、杂粮、花卉等。

1. 糕的历史演进

据典籍记载,我国糕类的制作至少有两千年的历史。《周礼·天官》中记载"糗饵粉餈"之食。所谓"糗饵粉餈",即今之糙糕之类。《扬子方言》云:"饵谓之餻。"餻即今之糕。

《急就篇》云："溲米而蒸之则为饵。"徐锴云："粉米蒸屑皆饵也。"《楚辞·招魂》中提到的"粔籹蜜饵"，即蜜制米糕。《礼记·内则》曰："稻米二，肉一，合以为饵，煎之。"历史表明，我国周代不仅有一般的米糕，而且有加荤馅用油煎的米糕，那时的糕点制作已有一定的技术水平。

两汉时期，我国制糕技术有了发展，又有枣糕之制，果品进入了糕点。南北朝时，已有制作米糕的食谱留了下来。《齐民要术》第八十三篇"粽䅡法"云："《食次》曰䅡，用秫稻米末绢罗，水蜜溲之，如强汤饼面，手搦之令长尺余，广二寸余，曰破，以枣、栗肉上下着之，遍于油涂，竹箬裹之，烂蒸，奠二。箬不开，破去两头，解去束附。"这是我国现存的最早的米糕食谱。此种米糕成型后，很像今天的条块年糕。

隋唐时期，我国米糕制作技艺有了新的发展，并日趋精美，出现了所谓的"花糕"，著名的有紫云糕、花折鹅糕、水晶龙凤糕、米锦糕等。五代后周，开封城有一个糕坊老板，卖糕发了财，花钱买了个员外郎，开封人叫他"花糕员外"。他家做的花糕有满天星、大小虹桥、花截肚、金糕糜员外糁等。南宋杭州糕点品种甚多，有糖糕、蜜糕、栗糕、麦糕、豆糕、生糖糕、蜂糖糕、线糕、间炊糕、乳糕、重阳糕、社糕等。

五色方糕

明代李时珍的《本草纲目》卷二十五中更突出了糕的特点："糕以黍、糯合粳米粉蒸成，状如凝膏也。"这个说明中的"凝膏"二字，甚有妙味。"糕"品本身与"膏"相似才产生了这样的名字，其外形像"凝膏"（煮烧溶解的膏凝结起来）。

明清两代，江南鱼米之乡的花色糕点更多，苏州、扬州、南京一带有脂油糕、雪花糕、软香糕、百果糕、三层玉带糕、沙糕、茯苓松子糕、水晶糕、八珍糕、喇嘛糕等，并且都是当地名产。

2. 古代特色糕

（1）柿糕

"糯米一斗，大干柿五十个，同捣为粉，加干煮枣泥拌捣，马尾罗罗过。上甑蒸熟。入松仁、胡桃仁再杵成团。蜜浇食。"[①]

（2）松糕

"陈粳米一斗，砂糖三斤。米淘极净，烘干，和糖、洒水入臼舂碎。于内留二分米拌舂，其粗令尽。或和蜜，或纯粉，则择去黑色米。凡蒸糕须候汤沸，渐渐上粉，要使汤气直上，不可外泄，不可中阻。其布宜疏，或稻草摊甑中。"[②]

① （元）佚名：《居家必用事类全集·庚集》，《续修四库全书》（第1184册），上海古籍出版社，2002：581.
② （明）高濂：《遵生八笺》（卷十一），《景印文渊阁四库全书》（第871册），台湾商务印书馆，1982：668.

(3) 蒸茯苓糕

"用七成白粳米、三成白糯米,再加二三成莲肉、芡实、茯苓、山药等末,拌匀,蒸之。"①

(4) 蒸萝卜糕

"每饭米八升,加糯米二升,水洗净,泡隔宿。舂粉,筛细,配萝卜三四斤,刮去粗皮,擦成丝。用熟猪板油一斤,切丝或作丁,先下锅略炒,次下萝卜丝同炒,再加胡椒面、葱花、盐各少许同炒。萝卜半熟,捞起候冷,拌入米粉内,加水调极匀(以手挑起,坠有整块,不致太稀),入蒸笼内蒸之(先用布衬于笼底),筷子插入不粘,即熟矣。"

"又法:猪油、萝卜、椒料俱不下锅,即拌入米粉同蒸。"②

3. 糕的古今演绎

我国食糕以南方为多,南方用糯,北方用秫,有直接用米者,有磨成粉再熟制者。糕以米粉制作为主,又可用面粉制作,根据糕的品种,可分为松质糕、粘质糕、酵浆糕、面粉糕、蛋糕等几大类。

一是松质糕类。以米粉为主要原料,一般制法是糯米粉与粳米粉各半掺和,加水、糖拌成松散的粉粒状,和粉时不可粉质过烂,否则就松散不爽,如赤豆松糕、猪油百果松糕、黄松糕、玫瑰方糕、茶糕、麻糕等。赤豆松糕,是将赤豆煮烂,用砂糖略拌,限掺和的松质米粉2/3,与拌糖的赤豆轻轻拌和。限糕框,铺上干笼布,层层撒上赤豆粉糕坯(不要用手压粉粒),铺平后,将另外的1/3糕粉过筛后,层层铺在赤豆粉上,撒上青红丝,上笼蒸熟即可。绿豆松糕亦然。

二是凉糕、粘质糕类。凉糕可分为米制的凉糕和米粉制的凉糕两种。米制的凉糕有糯米凉糕、白元香糕、芝麻糕等。米粉制的凉糕有藕丝糕、柠檬冷糕、龙须糕、枣泥糕等。粘质糕做法与松质糕相同,只是在拌粉蒸熟后,要倒入搅拌机里,再加入适当的冷开水,打透打匀,如年糕、蜜糕等。糯米凉糕,北方叫江米糕,是最普通的糕点,即将糯米淘洗,放入盆内加水蒸烂,用净湿布包起,放入案板揉碎、揉黏,再放入长方形木框内(框内涂油垫净湿布),压平,冷却后去掉木框,切成小长块,放入盘内,撒上白糖即可。若中间夹一层果酱、豆沙、枣泥,风味更佳。

三是酵浆糕类。酵浆糕类即是用米粉发酵制成的膨松糕点,著名的有广州的伦敦糕、棉花糕等。这种糕主要限于大米粉(籼米类优质米)。伦敦糕、棉花糕的制作方法,是先取出米粉浆加糕肥(发过酵的糕粉)拌和搅匀,置于较暖处发酵,待起泡、稍有酸味时,放入绵白糖拌和,使糖溶化被吸化,再加发酵粉、枧水,搅拌均匀,即可用于制作成品。两糕的投料略有不同,制作时可使用蒸、烘、炸等多种制法。

四是面粉糕类。利用面粉制作的糕品也较多,如千层油糕、发糕(双色糕、百果糕)、蜂糖糕等。双色发糕,是将面加水和酵母调成面团,将面团分成同样大的两块剂子,一块揉白糖,一块揉红糖,同时各放桂花揉匀,稍饧,再分别将两块面擀成1.5厘米厚的长片,在一面皮上刷上水,两片叠在一起,然后将青梅粒、葡萄干摆在上面,上屉蒸熟,晾凉,切块装盘。

五是蛋糕类。蛋糕的品种较多,按熟制方法分,主要有蒸蛋糕和烤蛋糕两类;从形状上分,主要有方蛋糕和圆蛋糕、夹层蛋糕、模具蛋糕等;从口味上分,有清水蛋糕、可可蛋糕、果

① (清)李化楠:《醒园录》,《中国本草全书》(第109卷),华夏出版社,1999:562.
② (清)李化楠:《醒园录》,《中国本草全书》(第109卷),华夏出版社,1999:561.

味蛋糕、奶油蛋糕等；从裱花图案上分，则有各式各样的造型图案，如寿字裱花蛋糕、生日裱花蛋糕、双喜裱花蛋糕以及水仙花、红梅、幸福、面花、金鱼戏水、桃形、白兔拜月、花瓶、棋盘、迎客松等各式裱花蛋糕。

我国糕点丰富多彩，除上述这些糕类外，还有利用各式水果、干果、杂粮、菜蔬等制作的糕品，如栗糕、枣糕、松仁糕、花生糕、桂圆糕、杏仁糕、菱粉糕、山药糕、百合糕、莲子糕、荸荠糕、薄荷糕、扁豆糕、豇豆糕，等等。

二、团类

团类制品，又叫团子，是以米类为原料，制作成圆形的黏性食品。它与糕是孪生姊妹，人们习惯称为糕团。团的起源发展与糕大致相同，只是熟制方法稍有变化，糕以蒸为多，团以煮为多。团大多要包以馅心，它的品种变化主要在于馅心的变化和皮料的变化。馅料品种荤、素、甜、咸均可，皮料品种糯、粳、粱、黍、稷、豆、粟皆用。

1. 团的历史演进

团形，是我国古代常见的面食造型方法。最早，人们称此为"丸饼"，即饼类食品中的一种。后来，团形面食的花样品种越做越多，也就形成了一种独特的面食造型类别。

我国古代对团形面食有许多称谓，如称之为丸、馄、团、圆子、团子等。南北朝时，团形面食已在北方流行，当时称之为"馄"，加糖者称糖馄，大个者叫大馄。《资治通鉴》卷一百六十八记载："周世宗明敏有识量，晋公护惮之，使膳部中大夫李安置毒于糖馄而进之。"胡三省注云："馄，都回翻，丸饼也。"唐朝时，馄已成为人们普遍食用的面食。李日新《题仙娥驿》诗云："商山食店大悠悠，陈黦馄饠古饐头。"在韦巨源的《食谱》中还列有火焰盏口馄、金粟平馄的名单。

宋元时期，"馄"仍为团形面食中的一种制品，并成为正月十五元宵节的通用食物，当时称作"焦馄"。宋人吕原明《岁时杂记》记载："上元节食焦馄最盛且久。又大者名柏头焦馄……列街巷处处有之。"熊梦祥《析津志·岁纪》记载："（正月）十六日名烧灯节，市人以柳条挂焦馄于上叫卖之。"《析津志》所记皆燕京之事，焦馄，即油馄。

明代以后，江苏南部的居民在元宵节继续食用油馄。屈大均《广东新语》记曰："煎堆者，以糯粉为大小圆，入油煎之，以祀先及馈亲友者也。"①顾铁卿《清嘉录》卷一记载："上元，市人簸米粉为丸，曰'圆子'。用粉下酵裹馅，制如饼式，油煎，曰'油馄'，为居民祀神享先节物。"②广东人的面食中有"煎堆"，即古之"焦馄"。堆、馄，同音。直到如今，广东人仍食用煎堆。明清时期，"馄"这个最早兴起的团形食品在南方还继续制作，并保留了它的原始名称，在北方虽然有此食品的制作，但称"馄"者已不多见了。

宋代是古代团形面食的隆兴时期，而且名称与种类也多了起来，诸如圆子、元子、团子等称呼。宋代的饮食业十分发达，饭店、酒楼均能制作形形色色的团形面食。如《梦粱录》卷十六记载的开封城："又有粉食店，专卖山药元子、真珠元子、金桔水团、澄粉水团、乳糖馄……豆团、麻团、糍团及四时糖食点心。"此外，沿街叫卖的还有"元子、汤团、水团"等。这时期出现的团形食品花样较多，如炒团、澄沙团子等。除了用糯米粉制作以外，还有高粱

① （清）屈大均：《广东新语》卷十四，中华书局，1985：381.
② （清）顾禄：《清嘉录 桐桥倚棹录》，中华书局，2008：56.

粉、秫粉、炒米粉等,烹制方法有水煮、油煎、汽蒸等。在制作团形食品时,最讲究的是在米粉中掺和胭脂染成的花香,使团形食品具有特殊的花的芳香,以吸引广大食客品尝。

　　清朝时期,团形食品已非常丰富,特别是南方地区,团形食品一年四季均有供应,如麻团、汤团、青团、凉团、糍团等。《湖州岁时记》记载:"正月初七日,家家吃叠砂团子,俗名曰人口团,食者可一年人口平安。"《清嘉录》载:"八月二十四日,煮糯米,和赤豆作团,祀灶,谓之糍团。"《吴中岁时杂记》载:"腊月二十四夜……以米粉裹豆沙馅为饵,名曰谢灶团。"团形食品这种简易方便、造型特别、品种繁多的团圆型食品,取名吉祥、寓意吉利,一直得到我国人民的由衷喜爱,并长久地传承下来。

2. 古代特色团

(1) 水团

"秫粉包糖,香汤浴之:团团秫粉,点点蔗霜。浴以沉水,清甘且香。"①

(2) 煮砂团

"沙糖入赤豆或绿豆,煮成一团,外以生糯米粉裹作大团。蒸,或滚汤内煮亦可。"②

(3) 萝卜汤团

"萝卜刨丝,滚熟去臭气,微干,加葱、酱拌之,放粉团中作馅;再用麻油灼之,汤滚亦可。春圃方伯家制萝卜饼,扣儿学会,可照此法作韭菜饼、野鸡饼试之。"③

(4) 水粉汤团

"用米粉和作汤团,滑腻异常。中用松仁、核桃、猪油、糖作馅,或嫩肉去筋丝捶烂,加葱末、秋油作馅亦可。"

"作水粉法:以糯米浸水中一日夜,带水磨之,用布盛接,布下加灰,以去其渣,取细粉,晒干用。"④

(5) 神仙果

"三分白米,一分籼米,六分糯米,作团如纽扣大,蒸熟,可入菜中,可作点心,扬州作之尤佳。"⑤

3. 团的古今演绎

　　团子是利用米类和杂粮食品制作而成的,主要包括汤团、元宵、麻球等品种。汤团,一般用压干水磨粉制作,也有用米粉调制成团的,水磨粉团需取少部分煮成熟芡再拌和。馅心有甜、咸两种,制作也较为简单,将粉团剂子搓圆,捏成圆窝形,包入馅心,从边缘逐渐合拢收口,即成团子。煮时开水下锅,用手勺推出旋涡,边下边搅,不使黏结,煮至成熟即可。圆子,较汤圆小,如南方的鸽蛋圆子、珍珠圆子,其馅心多为甜味,制法与汤团相似。有些圆子是煮熟后沾上芝麻屑食用。珍珠圆子制成生坯后,滚上泡透的糯米,上笼蒸熟食用。凉团,是夏日冷点,将掺拌的糯米、粳米粉加糖和水调成稀软状,上笼蒸熟后,晾凉,下剂后包入豆沙或枣馅,蘸上芝麻屑即可直接上桌食之,如米粉中掺入菜汁、麦汁可制成青团。

　　元宵是我国南北方的节令食品。其馅心大多为甜馅,花色也很多,多数是麻仁、白糖、

　　① (宋)陈达叟:《本心斋疏食谱》,《丛书集成初编》(第1473册),商务印书馆,1937:2.
　　② (宋)浦江吴氏:《吴氏中馈录》,《景印文渊阁四库全书》(第881册),台湾商务印书馆,1982:413.
　　③ (清)袁枚:《随园食单》,《续修四库全书》(第1115册),上海古籍出版社,2002:693.
　　④ (清)袁枚:《随园食单》,《续修四库全书》(第1115册),上海古籍出版社,2002:693.
　　⑤ (清)佚名:《调鼎集》,中国商业出版社,1986:767.

桂花、玫瑰馅。馅心制成较硬的馅,将其切成小方丁,然后在糯米粉中滚沾成圆球形。煮的方法与汤团相似,也是盛入碗内,加清汤食用,口感较汤团稍硬一些。

麻球,分苏式、广式两种,基本做法相同。苏式麻球是用米粉(占82%)、面粉(占18%)混合调制的粉团,而广式麻球全部用米粉调制粉团。苏式麻球,是把米粉、面粉和糖调和均匀,加入熟芡和开水,揉成团,下剂,包入糖或豆沙馅,滚匀芝麻,油炸成熟。炸时先"炸外壳",后温油"养透",最后加大火,用勺不停搅拌,炸至金黄色,外壳发硬即可。广式麻球炸法相同,但较简单,待麻球炸至受热浮起时,移小火上炸四五分钟,使其胀发,呈金黄色即可出锅。

利用米类制作的团类制品还有富有特色的四喜汤团、雪花团子、五仁西米团、南瓜团子、炒肉团子、蛤蜊团子、萝卜馅团子、姊妹团子、擂沙圆、擢皮圆、夫子酒烩汤圆、西安桂粉汤圆、成都赖汤圆、可可元宵、果馅元宵,等等。

第五节 包类、卷类

一、包类

包类主要指各式包子,利用发酵面制作而成。包子的种类较多,一般可分为大包(25克一个或50克一个)、小包(50克三个或五个)两类。大、小包除发酵程度不同外(大包酵大,小包酵嫩),小包的成形、馅心都比较精细,多以小笼蒸制。从形状上看,还可分为提褶包、花色包(秋叶、佛手、苹果、钳花等)和光头包三类。从馅心口味上分,也有甜咸之别,甜馅有糖馅、豆沙、五仁、水晶、莲蓉、枣泥等,咸馅有肉馅、三鲜、蟹黄、干菜、素馅等。

1. 包的历史演进

包子,是由"蛮头"起因而来,但又演变出真正的"馒头",我国早在三国时期就有制作了。最早的馒头是在其内部包制羊肉、猪肉馅料,做成人头形状,以此代替人来祭拜河神,这是宋代高承《事物纪原》中的记载。唐五代,我国包子的制作已有相当高的水平。宋代陶谷的《清异录》记载,五代后周京城汴梁间阊门外的张手美,随四时制售节日食品,他在伏日出售一种叫"绿荷包子"的面点。孟元老的《东京梦华录》记载北宋京都开封的小吃店就有瓠羹店、油饼店、胡饼店、包子铺等,其包子的品种有梅花包子、荷叶包、软羊诸色包子、猪羊荷包等。就其花色和馅心也可以看出品种的变化,特别是"诸色包子",虽未点出包子的具体名目,但从"诸色"一语中,可想见宋朝时开封包子品种之多。《梦粱录》中记有:"更有包子酒店,专卖灌浆馒头、薄皮春茧包子、虾肉包子、鱼兜杂合粉、灌燋大骨之类。"[1]书中谈到的包子品种有:细馅大包子、水晶包儿、笋肉包儿、虾鱼包儿、江雨包儿、蟹肉包儿、鹅鸭包儿、七宝包儿等[2]。王栐的《燕翼诒谋录》说:北宋大中祥符八年(1015年)的某天,正是宋仁宗赵祯的生日,宋真宗赵恒十分高兴,群臣称贺,真宗命御厨造"包子以赐臣下"。《鹤林玉露》记载,北宋蔡京的太师府内,有专做包子的女厨。这些女厨分工精细,有切葱丝的、拌馅

[1] (宋)吴自牧:《梦粱录》,《景印文渊阁四库全书》(第590册),台湾商务印书馆,1982:127.
[2] (宋)吴自牧:《梦粱录》,《景印文渊阁四库全书》(第590册),台湾商务印书馆,1982:132.

的、和面的、包包子的等。这些都反映了宋代包子制作技术的精湛程度。

至明清,我国包子的品种已相当丰富,逐步形成特色鲜明的南北风味,而且各地都具有独特的制作方法。

从古代的饮食典籍看,历代的馒头与包子也常常是混用的,馒头也有叫包子的,包子也有叫馒头的,如古代的剪花馒头、山药馒头、天花包子、绿荷包子等,其实都是带馅心的,是包起来的。到今天也还有许多人这么叫,如上海的南翔小笼馒头、苏南的小笼馒头等,其实就是小笼包子。

2. 古代特色包子

(1) 天花[①]包子(或作蟹黄亦可,藤花包子一同)

羊肉、羊脂、羊尾子、葱、陈皮、生姜各细切,天花滚水烫熟,洗净,细切。右件,入物料、盐、酱拌馅,白面作薄皮,蒸[②]。

(2) 米粉菜包

用饭米舂极白,洗泡滤干,磨筛细粉。将粉置大盆中,留余一大碗。先将凉水下锅煮滚,然后将大碗之粉匀匀撒下,煮成稀糊取起,倾入大盆中,和匀成块。再放极净热锅中,拌揉极透(恐皮黑,不入锅亦可),取起,捏做菜包。任薄不破。如做不完,用湿巾盖密,隔宿不坏。若要做薄皮,当调硬些,切不可太稀。

其馅料,用芥菜(切碎,盐揉,挤去汁水)、萝卜(切碎)、春蒜(切碎)同肉皮、白肉丝油炒半熟包入[③]。

(3) 灌汤肉包

春秋冬日,肉汤易凝。以凝者灌于罗磨细面之内,以为包子。蒸熟则汤融而不泄。扬州茶肆,多以此擅长。

到口难吞味易尝,团团一个最包藏。

外强不必中干鄙,执热须防手探汤[④]。

3. 包的古今演绎

"实心馒头空心包",是我国老百姓对这种发酵面食的称谓。在饮食业,包子的种类很多,有提褶包、花色包、光头包几类;按面皮来分,有发酵、半发酵和不发酵之别,如小笼包子、文楼汤包等是用半发酵或不发酵的面皮包制的。

提褶包是最普通的一类包子,特别是它的形状:荸荠身,鲫鱼嘴,菊花纹。其技术要求也较高。因提褶包成圆形,所以要求皮子中间稍厚,四周稍薄,馅心要放到中心。通常甜味馅有:糖包(白糖加熟面)馅心;豆包(红豆煮烂加糖、油、熟面炒制)馅心;豆沙包(红豆煮烂、去皮,加油、糖熬成)馅心;枣泥包(红枣煮烂去皮核,加油、糖、桂花炒制成)馅心;水晶包(猪板油丁加白糖、青红丝、桂花制成)的水晶馅;五仁包(用桃仁、青梅丁、麻仁、松子仁、瓜子仁等与猪板油小丁加蒸熟面粉、白糖等混合拌成)的五仁馅,等等。咸味馅有:利用猪、牛、羊肉等制作的肉馅包;利用干菜与肉丁制成的三丁包;利用素什锦原料制成的什锦素菜包等。

① 天花,指天花蕈,又叫天花菜。味甘、性平、无毒,主治益气,杀虫。
② (元)忽思慧:《饮膳正要》,上海书店,1989:43.
③ (清)李化楠:《醒园录》,《中国本草全书》(第109卷),华夏出版社,1999:565.
④ 见清代《邗江三百吟》。因汤包蒸熟后,中间的卤汁温度很高,故食用时要防止手被烫伤。

各地的特色品种有天津的"狗不理"包子,江苏的小笼汤包,山东的牟平包子,上海的南翔小笼馒头(实际上是包子)等。

花色包子,甜咸均有,主要以外表形态命名,很有特色,如秋叶包、柿子包、佛手包、黄梨包、钳花包、菊花包、百吉包、三花包、寿桃包、刺猬包、金鱼包、苹果包、南瓜包,等等。

光头包,指的是没有提褶、没有花纹、没有造型的圆包。制皮包馅后,收口向下,直接上笼蒸熟,外表看像圆形馒头,而内里包着馅心。馅心品种可素可荤,可甜可咸,只是外表较单调。

二、卷类

卷的形态,是我国面点中较常用、变化较多的一类。它的发展变化,离不开新中国成立以后广大面点师的辛勤创造。当今卷的品种已非常多,有发酵面团的各式花卷制品,有米粉面团制成的各式凉卷,有用鸡蛋和面制作的蛋(糕)卷,有用油酥面团制作的松酥卷、擘酥卷,有制成煎饼、奶皮包馅卷食的煎饼卷、奶油卷,有似卷非卷的春卷等。

1. 卷的历史演进

中华面点卷制形态的出现相对比较晚一些。早期的面点大多以饼相称,卷的形态主要是从饼发展演变而来的,最早是从烙饼中分蘖出来,后来又从蒸饼中发展出一分支,而后又从酥饼中衍生而来。

唐宋时期,食用春饼、春盘之风很盛行。烙得很薄的春饼中,放上多种炒制而成的荤、素原料,卷而食之,这就是卷制面点的最初形式。当时春饼的形制随地区略有差异,既有烙制的,也有蒸制的;既有大如团扇的,也有小如荷甲的。烙制的就像今日的春卷皮。若将春饼包上熟馅卷好,用面糊黏住,放入锅中油炸,就类似于我们今天的春卷了。元代的《居家必用事类全集》中有"七宝卷煎饼"和"金银卷煎饼"两味食品。"七宝卷煎饼"的制作方法为:"白面二斤半,冷水和成硬剂,旋旋添水调作糊。铫盘(平底锅具)上用油摊薄煎饼,包馅子,如卷饼样。再煎供。馅用羊肉炒燥子、蘑菇、熟虾肉、松仁、胡桃仁、白糖末、姜米,入炒葱、干姜末、盐、醋各少许,调和滋味得所用。"[①] 元明之际的《易牙遗意》中"卷煎饼"条的记载,与其制作基本相同。

从蒸饼中发展而来的卷,就是从馒头发展成花卷的。人们为了改变馒头的花样和吃法,遂逐渐产生了卷的系列。明代宋诩的《宋氏养生部》中记载了"蒸卷",并分别记述了三种卷的制作方法。这三种

花卷

蒸卷就是今日的发面"花卷",中间涂有不同的馅料。它是酵面团经擀制成薄片,放入馅料以后卷起,再用刀切等工序制成生坯,蒸熟而食的花样主食品。以上三款花卷就是今天的"椒盐花卷""蜜糖花卷""夹枣花卷"。品种的特点是洁白暄软,味香芳馥。根据其方法可制成不同形状、不同馅心的各式花卷。

另外一类卷制点心,是从胡麻饼、油酥饼中延伸出来的。为了突出酥饼中的层次并保

① (元)佚名:《居家必用事类全集》,《续修四库全书》(第1184册),上海古籍出版社,2002:585-586.

持口感酥松,将面片擀开成片,或放入酥面再卷起,就成为卷酥品种。古代已出现了不少这样的品种,如明清时期的顶皮酥饼、顶皮饼、顶皮酥等,饼的口感酥松,就是由于卷酥中两种不同质地的面团交叉,经加热后,酥皮顶起的缘故①。

2. 古代特色卷

（1）卷煎饼②

摊薄煎饼,以胡桃仁、松仁、桃仁、榛仁、嫩莲肉、干柿、熟藕、银杏、熟栗、芭榄仁,已(以)上除栗黄片切,外皆细切,用蜜、糖霜和,加碎羊肉、姜末、盐、葱调和作馅,卷入煎饼,油炸焦③。

（2）油烙卷 三制

用浇薄饼或春饼,将前料物卷折粘之,少油内烙。

用盐蜜生熟水和面擀薄饼,油中烙,涂以蜜糖,卷食。

用鲜乳饼揉面中,和盐生熟水,擀薄饼,油中烙,涂以蜜糖,散以细切去皮胡桃、榛、松仁,卷。合酥揉面中亦宜④。

（3）蒸卷 三制

用酵和面,轴开薄,同花椒盐于面卷之,分切小段,俟肥蒸。

以酵和赤砂糖或蜜匀面为卷,蒸。

用酵和面,卷甜肥枣子,蒸⑤。

（4）油煎卷

脂油二斤,猪肉一斤(鸡肉亦可),配火腿、香蕈、木耳、笋斩碎作馅,摊薄面饼内卷作一条,两头包满,煎令红焦色,或火炙,用五辣醋供⑥。

3. 卷的古今演绎

卷制面食在古代是较为普遍的,人们习惯将春饼、煎饼包上馅心卷起来吃,不仅方便食用,而且饼卷馅有咬劲、口味有触感变化。卷制面食主要有酵面卷、米(粉)团卷、蛋(糕)卷、饼皮卷、春卷等。

一是酵面卷,这是卷类制品的主要部分,其花式品种较多,一般可分为卷花卷、折叠卷和抻切卷三类,做法都各有不同。①卷花卷,是采用卷制法卷成的。其造型手法大体说来分为单卷法和双卷法两种。主要品种有：葱花卷、糖花卷、绞形卷、麻花卷、秋叶卷、枕形卷、脑花卷、双馅卷、四喜卷、蝴蝶卷、菊花卷、友谊卷、双桃卷等。②折叠卷,这种酵面花卷是采用折叠法成形而制成的卷子,如常见的猪爪卷、千层卷、荷叶卷等。③抻切卷,这是采用抻面、切面方法制成的卷类,主要品种有银丝卷、金丝卷、鸡丝卷、盘丝卷等,其制作很有特色。制作要领主要在抻制拉面,形成柴束状卷制。

二是米(粉)团卷,是利用糯米或糯米粉掺和粳米粉调制成团面擀制卷成的,口味多为甜的,为夏季食用的凉点,如意芝麻卷、三星凉卷即是其代表。如意芝麻卷是把蒸熟放凉的

① 邵万宽：《油酥点心顶皮饼》,《金瓶梅饮食大观》,江苏人民出版社,1992：145.
② 这是元代著名的"回回食品"之一,类似今日的春卷。
③ (元)佚名：《居家必用事类全集·庚集》,《续修四库全书》(第1184册),上海古籍出版社,2002：579.
④ (明)宋诩：《宋氏养生部》,中国商业出版社,1989：45.
⑤ (明)宋诩：《宋氏养生部》,中国商业出版社,1989：43-44.
⑥ (清)佚名：《调鼎集》,中国商业出版社,1986：750.

糯米粉团放于铺满芝麻糖的案板上,用手揿薄成长方形饼状,把豆沙摊在上面,自外向里、自里向外同时卷起,卷至中心碰拢黏住成如意形,最后用刀切片上盘。

三是蛋(糕)卷、酥皮卷。蛋(糕)卷是利用鸡蛋调制而成的卷子,因其调制方法不同,又分为蛋卷和蛋糕卷。蛋卷是鸡蛋打散摊成蛋皮或加面粉、水调拌后摊成蛋皮卷馅熟制而成,如豌豆泥蛋卷、羊羹鸡蛋卷等。蛋糕卷是利用鸡蛋抽打成泡制成蛋糕后,铺上馅心卷起而成,如椰蓉蛋糕卷、果酱蛋糕卷、桃仁蛋糕卷等。酥皮卷是油酥面团制品,大多取用松酥皮、擘酥皮,将酥皮裹馅卷起熟制而成,如豆沙松酥卷、榄仁擘酥卷等。还有一类是酥皮与蛋糕卷配合制成,如酥皮蛋卷、松酥蛋卷等。

四是饼皮卷,是利用水面糊烙制或蒸制圆形饼再包卷而成的制品,如煎饼卷、苹果煎饼卷、山楂奶皮卷、芝麻鲜奶卷、苹果奶皮卷等。苹果奶皮卷是鲜爽柔软的夏季凉点。制作方法是将苹果去皮切成粗丝,洒少许丁香粉,加入苹果酱拌匀后,放入冰箱冷藏;将面粉、蛋清、奶粉、白糖加清水搅拌成面粉酱,用小铁锅摊煎成直径约 25 厘米的圆形熟面皮,包入冰冻的苹果丝,成长方形卷上盘,洒上白糖粉即可。

五是春卷,这是由古代春饼卷馅食之演变而来,是一种油炸的小面点,在江南等地较为盛行。它是稀软的冷水面烙制成圆饼后,包卷馅心,封口后,炸熟而成。目前,春卷所用的馅心很多,其名称也是根据馅心的变化而变化的,如肉丝春卷、鸡丝春卷、三丝春卷、荠菜春卷、豆沙春卷、水晶春卷等。

第六节 其他类

我国面点的形态千变万化,除前文所述的主要形态外,还有许多经常食用的制品,现简介如下。

一、馒头

馒头之名始见于晋代(3 世纪下半叶)束皙的《饼赋》。而宋代的《事物纪原》这部书中记载,三国时代(3 世纪上半叶)蜀国诸葛孔明征伐孟获时,受人之劝,祭蛮神以祈保佑,而蛮俗有杀人供首的风俗,诸葛亮想出一法,用面把羊肉、猪肉包起来,做成人头形状,以此代替人头,这就是馒头的开始。有关"馒头"名称的演变有两种说法。一是明代的《七修类稿》中关于馒头的名称的说法,因为原来做成蛮人的头形,所以才叫"蛮头",后来讹传为"馒头"("蛮"和"馒"同音)。另一种是日本学者青木正儿的说法,他认为,原先《饼赋》中写作"曼头",后来因为是食品,就写成了"馒"字。分析一下这个"曼"字,有"曼肤""曼致""曼泽"等熟语,都用来形容皮肤细腻而有光泽,所以"曼头"这东西看上去也一定是因为有那种感觉才取了这个名称[①]。

馒头,有的地区叫"馍""饽",是我国南北方人民重要的酵面食品,其地位与面条、米饭大致相同。其形态有圆形、长形、高桩形(高圆柱形、高四方形)等。根据制作及投料比例的不同,又可制成戗面馒头、开花馒头、肉丁馒头等。

[①] (日)青木正儿:《中华名物考(外一种)》,中华书局,2005:116。

(1) 剪花馒头

羊肉、羊脂、羊尾子、葱、陈皮各切细。

右件,依法入料物、盐、酱拌馅,包馒头,用剪子剪诸般花样,蒸,用胭脂染花[①]。

(2) 黄雀馒头

用黄雀,以脑及翅、葱、椒、盐同剁碎,酿腹中,以发酵面裹之,作小长卷,两头令平圆,上笼蒸之,或蒸后如糟馒头法糟过。香法(油)炸之尤妙[②]。

(3) 山药馒头

以山药十两去皮,粳米粉二合,白糖十两,同入擂盆研和。以水湿手,捏成馒头之坯,内包以豆沙或枣泥之馅,乃以水湿清洁之布,平铺蒸笼,置馒头于上而蒸之[③]。

二、烧卖

烧卖又称烧麦、烧梅、稍麦、捎卖等,它以面皮包馅,皮薄馅大,开口似花,是我国大江南北较流行的风味食品。它的外形,既不同于包子,又不同于饺子,是一种具有特色的点心制品。它是利用热水面团作皮,将皮擀制成荷叶褶边。其制作品种较多,所用馅心不同,制品的命名也各有差异,如开口似梅花的称为"烧梅",《金瓶梅》中有"桃花烧卖",其开口似桃花形,而"大饭烧卖"因以糯米为馅而命名[④]。

烧卖是一种重馅的蒸制食品。它是从蒸饼中脱胎而出的一个品种。烧卖一词最早见于宋元时期话本《快嘴李翠莲记》中。李翠莲在夸耀自己的烹饪手艺时曾说过:"烧卖匾食有何难,三汤两割我也会。"[⑤]公元14世纪朝鲜李朝出版的《朴通事》一书记载了元代国都——大都(今北京)的社会生活、饮食情况。在下卷记述了"午门外"的饭店有"羊肉馅馒头、素酸馅稍麦……"文中并注曰:"以麦面做成薄片,包肉蒸熟,与汤食之,方言谓之稍麦……当顶撮细似线稍系,故曰稍麦。"又云:"以面作皮,以肉为馅,当顶作为花蕊……"故称"稍麦"。以上清楚地记载了烧卖的起源、做法和命名,是十分难得而宝贵的资料。

清嘉庆郝懿行《证俗文·卷一》考证:"稍麦之状如安石榴,其首绽中裹肉馅,外皮甚薄,稍谓稍稍也,言麦面少。""绽开者谓之稍麦""今京师卖者谓之烧麦"。从清代相关饮食史料可知,到清代,烧卖已风行南北,而且品种在不断增多。

烧卖首先在北方出现,然后又流传到南方。它以面粉为皮,用特制的面杖擀皮,成型后不需封口,有褶折纹,像花瓣。如江苏的糯米烧卖和翡翠烧卖、北京都一处的三鲜烧卖都是全国重要的烧卖品种,其他还有鲜肉烧卖、牛肉烧卖、什锦烧卖、冬瓜烧卖、虾仁烧卖、蟹粉烧卖、蟹黄养汤烧卖、车螯烧卖等。

三、麻花

麻花是采用矾碱、面肥、糖或盐等与面粉调制而成,然后揉拧成麻花形,炸制而成,是遍及全国各地的小食品。其历史悠久,源远流长。古代把麻花、馓子作为寒具的代表,寒食节

[①] (元)忽思慧:《饮膳正要》,上海书店,1989:42.
[②] (元)倪瓒:《云林堂饮食制度集》,《续修四库全书》(第1115册),上海古籍出版社,2002:611.
[③] (清)徐珂:《清稗类钞》,中华书局,1986:6401.
[④] 邵万宽,章国超:《金瓶梅饮食大观》,江苏人民出版社,1992:125.
[⑤] 邱庞同:《烧卖》,《中国烹饪百科全书》,中国大百科全书出版社,1992:512.

禁火之日,多食此品。据《续晋阳秋》记载:"桓灵宝好蓄书法名画,客至,常出而观。客食寒具,油污其画,后遂不设寒具。"从此典故可知寒具是油炸食品。唐韦巨源《食单》载有"巨胜奴——酥蜜寒具"。明代李时珍《本草纲目》中也有其记载。到清代,据御膳房食单载:"乾隆十九年(1754)三月十六日总管马国用传,皇后用野意果桌一桌十五品。"其中就有"发面麻花"作点心。大约从清代起将麻花、馓子分立,麻花较硬而粗,馓子细而散也,但二者都是油炸食品。

麻花的制作,将面团和好后搓成长条,下剂,用双手搓麻花条,搓成单条后,右手捏住一头向左一甩,成为双条,左手拿住双折头,右手往里搓,搓好一合,就成为麻花,下油锅炸成金黄色即可。麻花用盐即为咸麻花,用糖即成糖麻花。麻花油润,呈棕黄色,麻条粗细一致,其口感香、甜、酥、脆,而且规格多样,久存不绵。较著名的有天津十八街麻花,其他如馓子麻花、芝麻麻花、蛋黄麻花、小麻花、冰糖麻花、蜜麻花、脆麻花、酥麻花、夹馅麻花等,还有不同形状的凤尾麻花、燕子麻花、元宝麻花、蝴蝶麻花、梅花麻花、绣球麻花、套环麻花等。

四、薄脆

薄脆是流传在我国民间的一种大众化面点。它以面粉为主要原料,所制成品金黄、酥脆、香味扑鼻,自古以来就是深受我国南北方人民喜爱的普通食品[①]。

早在宋代,薄脆就开始创制食用。浦江吴氏在《中馈录》中记载"薄脆"道:"白糖一斤四两、清油一斤四两、水二碗、白面五斤,加酥油、椒盐、水少许,搜和成剂。捍薄,如酒盅口大,上用去皮芝麻撒匀,入炉烧热,食之香脆。"[②]到了明代,有关薄脆的记载增多,屈大均的《广东新语》云:"寻常妇女相馈问,则以油糊、膏环、薄脆,油糊、膏环以面,薄脆以粉,皆所谓茶素也。"[③]蒲松龄以山东鲁中地区的民间俗语、方言写成的《日用俗字·饮食章》记有:"上盘薄脆连甘露,透油飞果有掏环。油馓霜热兼五色,糖食酥饼亦多般。"兰陵笑笑生在《金瓶梅》第三十九回中载有:"……安排了四碟儿素菜咸食,又四碟薄脆、蒸酥糕饼,请大妗子、杨姑娘、潘姥姥陪二位(道士)师父吃。"综观得知,薄脆是素点心,是用素油制的。在明末清初,薄脆已被人们普遍食用,并相互馈赠,成为较受人们欢迎的食品了。

目前,薄脆在我国民间流传十分广泛,而且有多种调制方法,如有利用明矾、碱面、盐、素油等调制的化学膨松剂面团制作法;有用酵面、素油、盐等调制的发酵面团制作法;有用鸡蛋清、豆腐乳、碱面、盐等调制的方法;有利用红糖、碱面、芝麻、素油等调制的方法等。其口味有咸有甜,以满足不同消费者的需求。

五、花馍

花馍又称礼馍、面花、花食等,为花样馒头,广泛流行于中原地区,盛行于陕西关中和陕北以及山西、河南、山东等地。它起源于汉代民间祭祀活动中用面塑动物代替宰杀牛羊等动物的习俗。

花馍是由于黄河流域民间长期习食面食而积累的面点技术的产物。其加工制作不是

① 邵万宽:《薄脆及其几种制法》,烹调知识,1999(5):6.
② (宋)浦江吴氏:《吴氏中馈录》,《景印文渊阁四库全书》(第881册),台湾商务印书馆,1982:414.
③ (清)屈大均:《广东新语》卷十四,中华书局,1985:381.

以食用为主要目的,而是因某种特定礼俗活动需要制作的,在完成它的礼俗使命之后,才会被人们吃掉。

在陕西等地,举凡婚丧嫁娶、生儿育女、贺寿庆典、四时八节、祭祀天地、悼念亡灵、礼尚往来等都是不可缺少的。按其使用性质的不同,大体可分为喜庆和祭祀两大类。

花馍是一种面塑馒头,它的花饰以花鸟鱼虫、蝴蝶、蔬菜、水果等万物生灵为主,表达对祖先的祭祀、老辈的祝福和对美好生活的向往等丰富内容。常见的品种有猫馍、虎馍、盘龙、元宝、金鱼、佛手、寿桃、鲤鱼等。春节时期人们多做枣花馒头,象征幸福与多寿。

花馍

花馍的花样有上百种之多,不同的事由可制作出不同的花样,一般能想到的就能做到,并不拘泥于形式。制作花馍,也是女性比巧手的方法之一。制作工具都是手边的普通物件,如剪刀、木梳等,关键是一双巧手。而和面、蒸馍的火候都有讲究,只有那些技术高超的人才能蒸出形状好、不变形的花馍。

思考与练习

1. 目前我国主食饭、粥有哪些代表类别?
2. 阐述古代不同时期面条的别称和"条"的特色种类。
3. 请叙述面点制作中羹的类别、特色及代表品种。
4. 古代饺子有哪些别称?当今饺子有哪些类别?
5. 糕的品种分为几大类?请叙述每一品类的代表点心。
6. 在列举的古代特色"团"的品种中,试分析它们的不同点。
7. 请分析馒头与包子各自的特色及其异同点。
8. 上网查阅"花馍"的介绍。请说出花馍的特点、花样及其流行地区与习俗的关系。

第八章 中华面点文化与年节风俗

打开中国古代的史册,沿着先民饮食的轨迹探寻,人类由茹毛饮血、生吞活剥,进入燔炙烹煮的熟食时代,不难发现,在漫长的历史征途中,人们饮食生活的发展似有两大趋势。一方面,古代人们在种种自然灾害面前无能为力,常常以五谷杂粮来创造、制作食品以供奉天地神灵,希冀风调雨顺、生活安定。如在农事伊始的二月,以麦、豆、稻、黍等农产品制成节令时品,祭祀主温暖的太阳、主水的龙。如周代的"献羔祭韭"的祭祀活动,唐宋时期各种米、面食品用于祭祀等。由此,产生了一系列用于祭祀的年节食品。另一方面,先民们为了生存,就得在饮食上不断地征服自然,扩大食物来源。人类由生食进入熟食阶段,就是这种征服具有划时代意义的成果。这一成果大大增强了人类征服自然的信心、勇气和力量,使人类在饮食资源的开发、食品制作技术的发明、饮食器具的创造以及食用方式等,都不断地发生伟大的变革,从而进入全新的饮食天地。从这个意义上说,在一定的历史时期,人们在饮食活动中制造、发明、创新的各种食品,也就显示了人类在一定历史阶段的饮食水平。

第一节 中华面点与年节食俗

几千年来,中华民族的传统饮食文化,在年年岁岁,在时时节节,在东西南北,在城镇乡村,以其独具民族特色的风采展现在人们面前,这些就是我国风俗中年节食俗产生、发展的无比丰富的宝库。

年节食俗是一个民族在饮食生活中的观念、心理、喜好、习惯、禁忌等方面最具有本民族特征的表现形态。因为饮食的传统,常常反映一个国家、地区或民族独特的生活方式、文化特点和宗教习惯,并伴随着许多优美的神话和传说。了解我们民族的饮食文化传统也是我们广大饮食行业人员一项有意义的工作[①]。

年节与食俗,是血脉相连的一个整体,有年节即有与之相对应的食俗,而有食俗即有不可或缺的面食糕点。年节食俗,集中展示了一个民族的饮食文化传统和古老文明。由于地域、民族、信仰、生活习惯、情趣爱好等不同,年节食俗也五彩缤纷,丰富多样。每个年节都离不开蕴含的饮食文化,尽管节日家宴荤素菜肴多样齐备,成为人们不可缺少的节日活动,而更具有象征意义的莫过于面食糕点品种,因为这些美食面点文化大大地扩展了不同年节原有的内涵。

① 邵万宽:《中国面点》,中国商业出版社,1995:244.

一、年节食俗与面点制作的关系

中华面点食品以粮食作物为主要原料,这是我国以农为本、以农立国的特征所致。年节本身就反映出农业社会的生活规律,面点作为年节食俗中的主要载体,能够饱腹、耐饥,反映出古代农业社会的人民渴望丰收、颐养天年、追求幸福生活的情趣①。

自古以来,中华面点与中华民族的古老风俗和淳朴情感有着千丝万缕的联系。在年节四时之中,常常把饮食与节日欢庆连在一起,以表达社会的安定和生活的美好。我国应节面点是多彩多姿的,就苏州的四季茶食而言,品种繁多,口味各异,并随着一年四时八节的顺序翻新花色,即所谓"春饼、夏糕、秋酥、冬糖"。例如春饼,一月(指农历,下同)的主要供应品种是酒酿饼、油馃饼,二月为雪饼、杏麻饼,三月为闵饼、豆仁饼;夏糕,四月的黄松糕、松子黄千糕、五色方糕,五月的绿豆糕、清水蜜糕,六月的薄荷糕、白松糕等;秋酥,七月的巧酥、豆仁酥、月酥,八月的酥皮荤素月饼,九月的太史酥、桃酥、麻酥等;冬糖,十月的黑切糖、各色粽子糖,十一月的寸金糖、梨膏糖,十二月的芝麻交切片糖、松子软糖、胡桃软糖等。

我国面点注重时令,并以它特殊的地位在年节食俗中独占鳌头,究其年节食俗中取用面点的原因,不外乎有以下几点。

1. 顺应农时的节令性,寄托着人们美好的心愿

古老的神话传说,把人们的生活点缀得多姿多彩,人们向往生活的安定,不得不去征服自然、了解自然、掌握自然。春秋时期,"四时八节"的产生,正是了解自然、掌握农时规律的结果。

我国自古以农为本,以农立国,以农时计算岁时的农事节日伴随岁时交换和生产习俗相传承,并形成了群众性活动。一年中有关农业和副业生产的岁时是很多的,每个节气都有相应的民俗活动。这些民俗活动往往都与面点生产制作有着许多的联系。

面点时令的特点,在创制之初,常常是维系于时令和当地人们的饮食偏好。如今通行南北的美味食品"春卷",北宋时称作"面玺",是人们在立春日发明的应时面点,将"馒头饺馅"用面皮卷裹,做成蚕茧儿样的食品。这与祈求蚕业的丰收兴旺有关。

周代起,每年只在立春、春分、立夏、夏至等节气时祭祀太阳。唐宋以后,始有二月初一是太阳生日的说法,这一天又称"中和节"。到了清代,北京人这一天要做"太阳糕"。《燕京岁时记》载:"二月初一日,市人以米麦团成小饼,五枚一层,上贯以寸余小鸡,谓之太阳糕。都人祭日者,买而供之,三五具不等。"②这种糕的形制,显然来自古代神话中太阳爬上树以后"皆载于鸟"(乌鸦带着太阳走)的神话形象。

二月初二,或称为"龙抬头"。此时春气萌发,百物新生,农人们都要准备一年的春耕生产了,而与此同时,经过一个冬天伏眠的各种虫类也开始苏醒了,它们会给农作物的生长带来一定的危害。对此人们就只能祈求有一种至高无上的吉祥之物来降伏百虫,使上天风调雨顺。而"龙"恰恰是百姓心目中最具崇高地位的吉祥之物,是天地主宰的化身。所以龙自然成为古人祈祷丰年的形象。"二月二,龙抬头"的古谚,便是这神话在节令上的表现。明

① 邵万宽:《中国年节食俗中的面点取向》,扬州大学烹饪学报,2012(4):10-14.
② (清)富察敦崇:《燕京岁时记》,北京古籍出版社,1981:10.

清时,北京、开封等地,这一天盛行吃面食。这天做的面条名"龙须面",烙饼名"龙鳞",饺子则叫"龙牙"。为了消除各种虫害,二月二的这一天,北方人要在庭院中生火摊煎饼,这种在院中摊煎饼的食俗是取"薰虫"之意。

春耕生产的田间劳动需要农夫有强健的体魄,因而江南人在二月二有吃"撑腰糕"(油煎年糕)的风俗。徐士铉《吴中竹枝词》咏道:"片切年糕作短条,碧油煎出嫩黄娇。年年撑得风难摆,怪道吴娘少细腰。"

面点食品注重时令性,各地都有较丰富的品种,除与农时的缘起有关,许多品种与农副产品的收成有直接联系。每当嫩柳吐绿的春天到来时,江南有菜汁或麦汁制作的青团、韭芽肉丝春卷、艾饺应市,北方则有艾窝窝、豌豆黄出现于食市;时值溽暑蒸人的夏令,冷凝滑爽的杏仁豆腐、绿豆糕、地栗糕等登盏入盘;在收获的金秋季节,蟹黄汤包、重阳花糕、糯米甜藕、八宝莲子粥等又展现在人们面前;在岁寒年末、腊梅傲雪的冬天,那热腾腾的腊八粥、滚烫喷香的羊肉杂面、黏糯爽口的年糕等,为食者送暖驱寒。

2. 面点自身的独特性,成为人们可取的意向

(1) 食用方便,易于携带

我国面点的制作以米、面为主,除馅料外,取料较为简便,制作的范围、场地也不需要过于大而繁复。制作除灵活多样以外,成品取之方便,容易携带,食之饱腹、可口,如端午节包粽子。粽子尽管品种较多,形态各异,但取之竹叶、糯米即可制成,用竹叶包入糯米,品种多少,个头大小,任人而宜,其制品既可摆放较长时间,又可馈赠他人,还可随时自取食用。其他如年岁饺子、中秋月饼、重阳花糕等,都具有这种特点。

(2) 应时适口,老少咸宜

面食糕点成为年节食俗的外在表征,更多的是它在年节历史中沉积的文化内涵。这不仅是古代农事活动中的祭祀需要,还因为在历代的饮食活动中,面点制品一般具有经济实惠、营养丰富、应时适口、体积小巧等特点。它价格合理,老少咸宜,且具有较高的营养价值。一年四季可以随时节不同而变化,其风味各异,可以满足绝大多数消费者的需要。精细的面食糕点,还能美化和丰富人们的生活,也是人们用以交往的一种特殊物品。

(3) 与传说紧密联系

中国岁时节令是农耕文化的反映,而每个节令又都与面食糕点密切相关。多种多样的饮食活动营造了不同的年节气氛,其蕴含的意思是非常丰富的。每种年节食品,大都有着内容新奇、趣味隽永的神话和传说。这些迷人的神话和传说,寄托着人们美好的愿望,抒发了民众的情怀,也反映了年节食俗的由来和起源。元宵节食元宵、寒食节吃寒具等与神话传说有关。冬至吃馄饨的习俗,南宋时有关岁时风俗的书中已见记载:"冬馄饨年馎饦。"清代富察敦崇曾解释其中原委:"夫馄饨之形有如鸡卵,颇似天地浑沌之象,故于冬至日食之。"馄饨之名,概括由"浑沌"谐出,而"浑沌"在古代神话传说中,乃为开天辟地的圣人。以馄饨祭祀创造天地者,也是历代人们不忘先祖恩泽之意。

(4) 具有象征意义

年节食俗的品种,根据传说主观而来,又根据心愿想象而制。自古以来,中秋圆月又素被人们看作团圆的象征,因而中秋节又称团圆节。中秋过节始于唐代,中唐以后,开始有了在中秋之夜"争占酒楼玩月"的习俗。到了宋代,"玩月羹"成了人们中秋节的必食之物。明代已有了月饼作为中秋美点的记载。明人"以月饼相遗,取团圆之意",这是人们用月饼寄

托一种美好的象征。其他如"年年糕"象征着万事如意年年高；春节第一顿饺子必须在大年三十夜里十二点包完,这个时辰是"子时",为取"更岁交子"之意。具有象征意义的主要方面,在于面点制作中的面团能够捏塑成人们所需要的形态,要圆则圆,要方则方,要形则形。面点可以根据人们的想象而捏塑成所要表现的形态,达到美好的愿望和祭祀的效果。七夕巧果,可以包捏成各种想象的面食果子,中秋月饼可制成嫦娥奔月的图案等。

(5) 全民族适应

面点制品大多具有独特风味,同一品种各地均有自己的制作方式,并适应各方人士。就月饼来说,有适应北京人食用的京式月饼,多施素油,中含素馅,皮松馅香,清甜适口；有适应江浙人食用的苏式月饼,油多糖重,层酥相叠,玫瑰、枣泥、五仁、椒盐因人而需；有适应岭南人食用的广式月饼,重糖轻油,豆蓉、椰蓉和五仁作馅,味道清香爽口,具有隽永的南国风味。年节饺子所用的馅料不同,工艺、营养、风味等也各有特色,男女老幼都可因人而异,大小贵贱都可各自取用。其他制品亦然。我国面点可适应各行各业、各个档次的人所食用,真可谓四方皆宜、雅俗共赏。这也是年节食俗取用面点的一个重要原因。

3. 面点制品的多样性,使得年节食品更为丰实

中华面点品种繁多,表现在应节面点上也是多姿多彩的。它不仅表现在应节面点的多样,而且表现在同一种食品品种的多样和同一节令食品的多样。我国应节面点是丰富多彩的,如宋人庞元英所撰的《文昌杂录》记道：唐岁时节物,元日有五辛盘、咬牙饧,人日则有煎饼,上元则有丝笼,二月二日有迎富贵果子,寒食则有子推蒸饼、饧粥,四月八日有糕糜,五月五日则有百索粽子,夏至则有结杏子,七月七日则有金针织女台、乞巧果子,八月一日则有点炙杖子,九月九日则有茱萸、菊花酒、糕,腊日则有面药、澡豆,立春则有彩胜、鸡燕、生菜等。在同一类食品的品种上也很丰富。如端午粽子,在魏晋南北朝仅有角黍和筒粽,到两宋时已有角粽、锥粽、艾粽、筒粽、秤锤粽、九子粽和艾香粽子等。今天,各地的粽子更是琳琅满目,以风味来分,就有京式、苏式、广式、川式等,其品种已多达数十种,味道甜、咸皆有,馅心荤、素有别。至于饺子、年糕、元宵等传统应节食品,其品种之繁则更不待言。

我国年节食俗的面点,由于地域的差异也表现出不同的风格特色,体现着应节面食品的多样性。如同是过春节,无论是华北、东北、西北,还是中原,饺子、面条和各样蒸食(如喜字饺、枣糕馍)等是一定不会少的；而在南方,过春节以年糕、松糕、汤圆、粽子等为美味,一般不吃饺子。南方年糕的品种较多,有用糯米做的,有用粳米做的,也有用糯米、粳米搭配做成的。年糕的吃法也较多,有蒸软蘸芝麻糖吃的,有油炸蘸白糖吃的,也有切片加油、盐、蔬菜炒着吃的。而汤圆(团子)也有多种馅料,荤的是肉或肉菜馅,素的则有细豆沙和芝麻馅,大年初一早上煮了吃,有的团子馅心中还包了小钱,谁吃了这个团子说明谁会交"好运"。

不同民族在年节食俗上也表现着食品的多样性。少数民族的饮食风俗,大都有自己的独特风格,有的还与汉族的不少食俗相同或相似。我国西北信奉伊斯兰教的回族、东乡族、保安族、撒拉族穆斯林群众年节待客的主要食品是油香、馓子和馃子。藏族人民过新年,则家家要制酥油、糌粑、曲拉和各种油炸食品,还要摆上染了颜色的麦穗或青稞,以示喜迎新春,预祝丰收年。壮族人民过春节,要包粽子、油团和粑粑。彝族人过年家家要做荞粑和年酒。这些丰富的年节食俗,使得中华民族的饮食文化更具有迷人的魅力。

二、传统年节与面点食品的传播

年节习俗是一种综合的民俗文化。年节面点的传播,是人们社会交往活动过程中产生于社区、群体及人与人之间共存关系的一种文化互动现象。它是联结人们社会交往的中介和社会结构的锁链。正是各种年节文化因素的积淀与渗入,才使得中国传统年节如此绚丽多彩、撩人兴味。

一般而言,各民族的民间节日都是在特定环境和文化下产生的,其目的和动机都不太一样。如过大年吃年糕,是祝愿生产生活年年高涨之意;立春之日吃春饼,在唐宋时期很流行,这是季节"迎新"的习惯;寒食节吃青精饭,取南烛枝叶浸米蒸熟而食,可以益颜延寿①;端午节吃粽子,是为了纪念爱国主义诗人屈原;中秋节吃月饼,有全家团圆之意等。各个民族的传统节日,其外部表现形式虽然各异,但实际上在众多不一的形式上,隐藏着不为人们所注意的一些共通的内在本质,即无论任何民族的传统节日,都具有一些共通的基本功能。

1. 加强亲族交往,密切人际关系

在一年四季的社群生活中,年节是亲族联系和人际关系的最好纽带,而便于携带的面点食品等就成为了联结亲族关系的交际媒介和见面礼。我国民间的传统节日,通常是全家人团聚在一起。每逢佳节,家庭中人与人之间更加讲究团圆,尤其元宵节、中秋节,天上月圆,地上家庭团圆。例如元宵节,根据民间传统的习惯,要在一元复始、大地回春的第一个月圆之夜,家家户户亲人相聚吃元宵来共庆节日。中秋月圆之时,家人围坐在一起,一边吃月饼,一边赏月,共享天伦之乐。《东京梦华录》记载宋代"中秋夜,贵家结饰台榭,民间争占酒楼玩月"②,并且"安排家宴,团圆子女"。明代人又称中秋节为"团圆节"(《帝京景物略·春场》)。到了除夕,家人团圆的气氛就更浓了,各地都有合家守岁之俗,全家围聚在一起,通宵不寐,叙旧话新。《东京梦华录》记载,除夕"士庶之家,围炉团坐,达旦不寐,谓之守岁"③。

从年节文化来讲,饱享美食是年节交往中不可或缺的重要活动;而年节面点确是年节食俗中的重要音符和载体。家与年节、年节与食品的联系是如此紧密,以致我们无法将其区分开来。直到现在,人们在过传统节日时,家庭成员、亲朋好友团聚用餐吃点心或礼尚往来送糕点仍是一项重要活动。如农历四月初八是侗族的姑娘节,姑娘回娘家,以乌饭赠婆家和亲友,还有过年吃饺子、端午吃粽子、中秋吃月饼等,正是这些节日面点食品,使得年节味道更浓、亲情更加突显。

中国传统节日中,走亲访友、看望族众、慰问孤寡、关爱童叟等,不仅密切了人际关系,也使亲族名分进一步得到认同。逢年过节的走亲习俗,使亲族的名分认同和保持家庭人伦关系巧妙地结合起来。在中国,许多重大的传统节日都有着走亲送点心的习俗:大年正月初二,嫁出去的姑娘(包括外甥、晚辈亲戚)要给娘家行拜年礼,礼品多为面糕、点心等;端午节女儿要给娘家送粽子、油糕、绿豆糕,娘家也要回送各种食物;中秋节,女儿女婿要给娘家

① (宋)林洪:《山家清供》,《丛书集成初编》(第1473册),商务印书馆,1937:1.
② (宋)孟元老:《东京梦华录》,《景印文渊阁四库全书》(第589册),台湾商务印书馆,1982:165.
③ (宋)孟元老:《东京梦华录》,《景印文渊阁四库全书》(第589册),台湾商务印书馆,1982:174.

送月饼;重阳节,娘家要给女儿家送花糕①。走亲送点心这种习俗,一方面在进行亲族名分认同,另一方面又密切了家庭的人伦关系。对于亲朋好友,节日期间问候与团聚,可以进一步增添友好感情,消除矛盾和误会。

2. 丰富社群生活,陶冶民众性情

传统年节文化,都带有一定的群众性,是一种社会群体活动,小至家族,大至一个村落、一个地区、一个民族以至几个民族、几个地区共同开展某一项节日文化活动。春节、端午、中秋等重大年节文化活动,可以说是形成了国人齐欢腾的局面。作为观念形态的年节文化活动一旦形成,即有着顽强的传承性,许多年节的面点食俗一代一代地沿袭下来,有的能够流传几千年,跨越不同的社会形态。

中国传统节日中的习俗活动,起源于民族民众之中,经约定俗成,演变成一种社会习惯,成为人们行事必须遵守的规范。因此,传统年节是具有一定社会意义的活动,是社会群体广泛参与的主要形式。

许多面点食品具有一定的季节性,这也不断地适应了群体民众的不同季节的饮食变化需要。年节中不拘礼节的美食,也是使社群成员心情欢愉的一个原因。传统节日中丰富多彩的习俗活动,充足的美酒佳肴细点,都能使社会群体成员身心处于放松状态。平时为了谋生而忙碌的社群成员,在节日期间他们疲劳困倦的身体得到了逐步恢复,紧张压抑的精神得到了解脱,心理状态达到了一种平衡,身心均得到了自我调适。在闲逸的节日生活里,人们走访亲戚、朋友聚会、互送礼品、品尝点心,那种抑制不住的喜悦心情在传统节日中得到了酣畅淋漓的发泄,最终也复归于较平适的心境状态。每一个传统年节中均可找到重亲情、重友情的心理因素和操作内容,并都有点心相配适。宋代元旦至初五,亲戚间要互相走访拜贺,宋施宿《嘉泰会稽志》曰:"元旦男女夙兴,家主设酒果以奠,男女序拜,竣乃盛服,诣亲属贺,设酒食相款,曰岁假,凡五日乃毕。"此种亲戚走拜之风古代盛行,现在亦然。像我国藏族的"锅庄"、彝族的火把节、回族的开斋节、羌族的"跳锅庄"等民族节日都是歌舞娱乐、饮酒助兴、美点装点,使节日的欢快气氛达到高潮。

年节文化的传播,可以扩大本民族的文化影响,同时也是保护民族文化、强化民族个性和民族认同感最有效的方式,可以使人们的民族认同感得以实现,群体内部凝聚力得到加强。如端午节的文化流传,屈原成了中国传统文化的一个代表,隐藏在他的故事中的深层含义,人们敬仰他的爱国主义精神,这中间还蕴含着中国传统文化的伦理道德和价值观念。为了纪念他,每年五月五日屈原自投汨罗江之日,人们吃粽子以示纪念。人们宁可相信端午吃粽子习俗起源于屈原而不去探寻究理,这种心理状态就来源于年节传说所带来的一种民族认同感。年节面点食品已经成为具有一种抽象意义的象征。

3. 烘托节令气氛,增添节日乐趣

传统节日中的年节食品是烘托气氛的重要旋律。在《红楼梦》中,描写节日和吃食的场面十分普遍。如第五十三回"荣国府元宵开夜宴",至十五这一晚上,贾母便在大花厅上命摆几席酒,定一班小戏,满挂各式花灯,带领荣宁二府各子侄孙男孙媳等家宴。在祥和的气氛中,菜肴一道接一道地摆放着,上了热汤接着又献了元宵,这是节日里不可缺少的环节。戏完乐罢,烟火、炮仗齐备,欢乐的场景随处显现,就连那一般小戏子们也有幸得到贾母的

① 范勇,张建世:《中国年节文化》,三环出版社,1990:117.

"恩典"。

从年节文化方面来看,古代的年节所需要的面点食品,许多品种往往需要通过商品交换,因此,节日期间商品交换就显得更加突出,也有利于市场的繁荣,刺激着个体经济的发展。宋人孟元老《东京梦华录》记载北宋都城汴京的主要节日情况说:"(清明)节日坊市卖稠饧、麦糕、乳酪、乳饼之类。"①到了端午节城中"卖桃、柳、葵花、蒲叶、佛道艾,次日家家铺陈于门首,与粽子、五色水团、茶酒供养"②。清代顾禄《清嘉录》记节日的节令食品供应曰:"春前一日,市上已插标供卖春饼,居人相馈贶。卖者自署其标曰'应时春饼'。"③在各地民间,节日期间利用面点食品相馈赠是很普通的事。中秋节,"中秋民间以月饼相遗,取团圆之义"④。平时生产自给自足的小农家庭,到年节时往往用自己的一些生产物作为商品来交换,扩大了商品的种类和数量,特别是面点食品的制作摊点更加普遍,一方面,面点制作者投入节日市场的品种、数量大大增加;另一方面,节日期间需要进行商品交换的群众又很普遍,购买人群遍布城镇乡村。因此,节日期间常常是购销两旺,商品成交额远远高于平时。对于中国封建社会自然经济为主导的经济来说,商品交换的发展,不能不将其原因与年节联系起来。

新年多吉庆,合家乐安然

中国传统年节不仅为社会群体提供了聚会的场所和时间,也为商品交换提供了场地。宋人周密《武林旧事》中记载南宋都城临安元夕:"节食所尚,则乳糖圆子、馓饀、科斗粉、豉汤、水晶脍、韭饼及南北珍果,并皂儿糕、宜利少、澄沙团子、滴酥鲍螺、酪面、玉消膏、琥珀饧、轻饧、生熟灌藕……十般糖之类,皆用镂锡装花盘架车儿,簇插飞蛾红灯彩盏,歌叫喧阗。幕次往往使之吟叫,倍酬其直。"⑤节日中的商品价格竟涨了一倍,正是因为节日期间生意好做,所以逢年过节,许多商店贾贩都抓紧利用节日这个机会,"开张赶趁",组织货源,制作生产年节面点食品,以满足人们年节食用的需要。

① (宋)孟元老:《东京梦华录》,《景印文渊阁四库全书》(第589册),台湾商务印书馆,1982:155.
② (宋)孟元老:《东京梦华录》,《景印文渊阁四库全书》(第589册),台湾商务印书馆,1982:162.
③ (清)顾禄:《清嘉录》,中华书局,2008:58.
④ (清)顾禄:《清嘉录》,中华书局,2008:162.
⑤ (宋)周密:《武林旧事》,《景印文渊阁四库全书》(第590册),台湾商务印书馆,1982:194-195.

中国传统的年节离不开各种食品的生产与交换,由于全民参与,也使年节衍生出与商品经济有关的功能,这一功能也促进社会的商品生产和商品交换。面点食品在各种年节中所起的特殊作用,因其食用方便、便于携带的特点得到了社会群体的广泛欢迎。可以断言,面点食品与传统年节的相互不可分割性将会长期保留,年节促进社会群体对面点食品的依赖性,也必将继续持久下去。

第二节 相袭沿用的年节面点

我国年节食俗经过了几千年的变化发展,由遥远的古代流传下来,如历代宫廷的赐食制度,随都城变迁而流传的节食,古代食店商贩的食规传承,历代社会动乱人口迁徙而流传的食俗,等等。这些历史的脚印,给中国年节食俗增添了绚丽的色彩。有关我国年节食俗的古籍也相当丰富,古农书类、正史类、笔记类、类书类、诗词小说类、地方志类、医书类以及外国人的见闻录等都从各个不同角度相继记载着我国古代城镇乡村年岁节令的饮食习尚。这些宝贵的文化遗产,使我们得以勾勒出中国年节食俗发展的轮廓。随着社会的不断进步和发展,有些食俗已被人们遗弃、淡忘;有些食俗又得到了丰富和升华;有些食俗加以改良并掺进新的内容;有些节令食品已跳出了应时食品以外,成为一种四时皆备的面点;有些食俗增加了许多饶有兴味的品种。翻开我国年节食俗的大量资料,不难看出中华面点食品是中国年节食俗中的主旋律。它的社会性、民族性、传承性、季节性、实用性在人们生活中的地位是相当重要的。这里结合我国人民传统的重要节日及其长期食用、流传深远的年节面点,作一简要的叙述,供大家参考。

一、春节·饺子

农历正月初一是我国各族人民共同的传统佳节"春节"。在我国北方,新春佳节,不管都市和乡镇,均爆竹声声,全家人围坐一起,边吃饺子边聊天,不时引来欢声笑语,大有其乐无穷之意。

"水饺人人都爱吃,年饭尤数饺子香。"饺子,是我国具有民族特色的面食品之一。据我国古代文献记载,早在公元5世纪,饺子已是黄河流域人民的普通面食。当时的饺子"形如偃月,天下通食"。1968年新疆吐鲁番发掘唐代的墓葬时,曾出土饺子的实物,保存完好,其形状与今天的饺子完全相同,说明这种食品早在唐代就传到了我国西域地区。

饺子在漫长的发展过程中,名目繁多,但正式成为我国北方的春节美食,是明朝中期以后,在明清史料中记载较多。"元旦子时,盛馔同享,如食扁食,名角子,取其更岁交子之义。"又说:"每届初一,无论贫富贵贱,皆以白面做饺食之,谓之煮饽饽,举国皆然,无不同也。富贵之家,暗以金银小锞藏之饽饽之中,以卜顺利。家人食得者,则终岁大吉。"这说明新春佳节人们吃饺子,寓意"吉利",以示辞旧迎新。饺子,作为"贺岁"食品,历来受到人们的喜爱。究其原因,一是饺子形如元宝,人们在春节吃饺子取"招财进宝"之意;二是饺子有馅,便于人们把各种吉祥的东西包进馅里,用以寄托人们对新岁的祈望。如:包进蜜和糖,希望来年日子甜美;包进枣子,表示来年"早生贵子"。还有故意在个别饺子里包进一枚"制钱",谁得到这个饺子,谁就财运亨通。看得出,饺子除供人美餐食用外,兼有寄托人们的理想的意

念之意。此外,由于春节第一顿饺子必须在旧年最后一天夜里十二时包完,这个时辰也叫"子时",此时食"饺子",取"更岁交子"之义,寓意吉利。此传统相沿成习,流传至今。

二、大年·年糕

新春佳节,南方不少地区俗称过大年,在欢度大年春节的时候,同爱吃饺子的北方人不同的是,南方人爱吃"年糕"。我国南方汉族人过年为什么要吃年糕呢?人们说吃上年糕,可以万事如意年年高。

年糕是一种用黏性比较大的米或米粉制成的糕,它光洁如玉,柔糯细软。人们吃年糕,实则是借年糕谐音,祝愿生产、生活"年年高(糕)。"

民间吃年糕还有纪念春秋时期伍子胥的说法。相传,春秋时期,吴王阖闾为了防止敌人侵略,命伍子胥建造阖闾城。阖闾城建成后,吴王大宴群臣,举国上下一片欢腾。这时,建城有功的伍子胥却闷闷不乐。一天,他对左右部将说:"我去世后,如果吴国遭难,人民饥苦无着,你们可在东门下掘土数尺,民饥可救。"后来,伍子胥果然遭谗身亡,越国乘势发动战争破吴。战争使百姓民不聊生,饥民遍野,众人在危难中忽然想起伍子胥生前说过的话。于是部将们率领民众拆砖挖城,挖下三四尺后,竟发现基砖是由糯米做成的。众人大喜,洗净后蒸食充饥,缓解了老百姓饥荒的危难。后来人们为了纪念伍子胥备战备荒之功绩,每逢过年之时,都要蒸糕以示纪念。

如今,吃年糕的习俗已由南方发展到全国各地,成为全国性的节令食品。桂花糖年糕、水磨年糕是南方两大年糕佳品。桂花糖年糕以苏州为盛,水磨年糕以浙江宁波为佳。其他有北方城镇的白糕饦,塞北农家的黄米糕,西南少数民族的糯粑粑,宝岛台湾的红色糕。北京人爱吃江米制成的红枣年糕、百果年糕和白年糕,河北人则爱吃黍米年糕,山东人多爱红枣黄米糕,海南人爱吃含糖量极高的年糕,还有些地区爱吃咸味年糕等。

清末时,有人从年糕的糕(高)字起兴,写下了一首阐述年糕寓意的诗,诗中云:"人心多好高,谐声制食品。义取年胜年,籍以祈岁稔……"由此,过年家家备年糕,正是"义取年胜年,籍以祈岁稔",这只是古代劳动人民的一种美好愿望和真情期盼。

三、上元·元宵

农历正月十五,春节刚刚过,人们余兴尚浓,又迎来了一年一度的传统节日"元宵节",又称"上元节"或"灯节"。元宵节期间,我国民间都有吃元宵的传统习俗。

据记载,元宵节源于西汉时期。古时正月又称元月,"夜"在古语中叫"宵",所以汉代就将正月十五这一天定为元宵节。到后来,司马迁(公元前145—公元前86年)创建了《太初历》,把元宵节列为重大节日。

至唐代,元宵节又受到道家之说的影响。道家提出正月十五为上元,乃天官赐福之日;七月十五为中元,乃地官赦罪之日;十月十五为下元,乃水官解厄之日。从此"元宵"始为"上元夜"之别称。

元宵作为节令食品相传始于东晋,盛于唐宋,但最初并不叫元宵。南朝梁人宗懔的《荆楚岁时记》记载"正月十五日作豆糜,加油膏其上""正月半作白粥泛糕"[①]。这两种食品都是

[①] (南朝梁)宗懔:《荆楚岁时记》,《景印文渊阁四库全书》(第589册),台湾商务印书馆,1982:18.

元宵最早的制作形式。唐代,称这种形似弹丸的食品叫"汤中牢丸"或"粉果"。宋代吕原明《岁时杂记》中说:北宋东京人在元宵节"煮糯为丸,糖为臛(肉羹),谓之圆子盐豉"。这显然是后世南方所言的汤圆,与北方所言的元宵类似。宋朝笔记《岁华忆语》中说:"十五日元宵节这天,至夜要供元宵,元宵是用米粉果糖制成的。"陈达叟在《本心斋疏食谱》中描述"水团"曰:"团团秫粉,点点蔗霜。浴以沉水,清甘且香。"可见,当时的元宵已是清香宜人、香甜可口了。

明代,元宵作为上元节的食品在北京已很常见。《明宫史》载,自正月初九日起,北京人开始吃元宵了,"其制法用糯米细面,内用核桃仁、白糖为果馅。洒水滚成,如核桃大,即江南所称汤圆者"。清代时,元宵节沿用前代的风俗。《清稗类钞·饮食类》记载:"汤圆,一曰汤团,北人谓之曰元宵,以上元之夕必食之也。"而御膳房所制的宫廷风味"八宝元宵",早在康熙年间即为朝野所传闻。

元宵也叫圆子、团子,因煮熟后浮在汤面上,故又称"汤圆""浮团子"。吃元宵是取"团"形"圆"音,寓意团团圆圆。元宵发展到今天,在粉面、馅料、包法、熟制上都各有不同的特点,已形成地区有别、风味各殊、丰富多彩的特点。

庆赏元宵图

四、立春·春饼

立春这天,我国北方民间素有吃春饼的习俗。这是我国的一种古老风俗。饼是两合一张,烙得很薄,也叫"薄饼",上面涂以甜面酱,夹上羊角葱,把炒好的韭黄、摊黄菜、炒合菜等夹在当中,卷起来吃,别有一番风味。立春吃春饼,餐桌上还要准备一些水萝卜,边吃春饼,边嚼水萝卜,旧俗叫做"咬春"。

最早,春饼是与合菜同放在一个盘里的,这就是"春盘"。唐初,"立春日食萝菔、春饼、生菜,号春盘"(《四时宝鉴》)。唐宋时吃春盘风气较盛,杜甫有"春日春盘细生菜"的诗句,这说明唐代的春盘中已有春饼。苏东坡也写有"青蒿黄韭试春盘"的诗。据《开元天宝遗事》记载,开元天宝年间,长安春时盛于游赏。都人仕女每至正月半后,各乘车跨马,带上"春盘",供帐于园圃或郊野中,号为"探春之宴"。而从北宋到明清,多有皇帝在立春日向百官赐春盘或春饼的记载,例如北宋时,"立春前一日,大内(皇宫)出春饼,并酒以赐近臣。盘中生菜染萝卜为之装饰,置食中""民间亦以春盘相馈"(陈元靓《岁时广记》)。

春盘的制作是很讲究的,宋代周密在《武林旧事》中记载,立春日,"后苑办造春盘供进,及分赐贵邸宰臣巨珰,翠缕红丝,金鸡玉燕,备极精巧,每盘值万钱"①。清代,春盘中的青菜常用芹、韭、笋组成,包含勤劳、长久、兴旺的意思。

唐宋的"春盘""春饼"大多用荠菜作馅,宋人有"盘装荠菜迎春饼"之句。明代,据《燕都游览志》记载,"凡立春日,(皇帝)于午门赐百官春饼"。此时,已有立春吃春饼"取迎新之义"的说法。

立春吃春饼,是中华民族流传的古老风俗。发展到今天,春饼在制作形式和食用时间上都因地区的不同而异。它也一直深受各族人民的喜爱。

五、寒食·寒具

清明节的前一天(一说前两天)是我国传统的古老节日——寒食节。这一天,家家要禁烟火,人人只能吃预先做好的冷食,故谓之"寒食节"。

寒食节的起源说法不一,《周礼》云"仲春以木铎修火禁于国中"。这是源于原始社会的改火风俗及由此发展而来的奴隶制时代的火禁制度②。《荆楚岁时记》则有"冬至后一百五日,谓之寒食,禁火三日"的记载。另一种说法是寒食禁火起源于春秋时期人们对介子推公的悼念。

《荆楚岁时记》记载曰:"晋文公与介子推俱亡,子推割股以啖文公。文公复国,子推独无所得,子推作龙蛇之歌而隐。文公求之,不肯出,乃燔左右木,子推抱木而死。文公哀之,令人五月五日,不得举火。"③到了汉代,周举在并州(汉武帝所置"十三刺史部"之一,约当今山西大部和内蒙古、河北一带)任刺史时宣布:"寒食"之日,因为介子推抱木焚死,神灵不乐举火,所以士民不得烧火煮饭。后来魏武帝专门为"寒食"节颁发了禁火罚令:冬至后百五日绝火寒食。往后有的朝代还规定三日不得举火,冷食三日,士庶都做干粥吃④。干粥又名糗,即干炒后磨成粉面的小麦或粟、粳米,吃时用水调成稀糊状。

随着时间的推移,约略从魏晋时起,在上层社会的贵族和士大夫中间出现了寒食节的必食之品,名曰"寒具"。北魏贾思勰《齐民要术》中说:"环饼一名'寒具'……以蜜调水溲(和)面……"然后油炸,"入口即碎,脆如凌雪",被列为当时的珍贵食品。唐代的"酥蜜寒具"为当时官方宴席上不可缺少的名贵细点,在市井的糕饼作坊也成为热门食品。宋庄季裕《鸡肋编》云:"馓子,又名环饼,或曰即古之寒具。"《本草纲目》称:"寒具,即今馓子,以糯粉和面,入盐少许,牵索扭捻成环钏之形,油炸食之。"由此可知,馓子是伴随寒食节而诞生并流传下来的,其雏形在我国已有两千多年的历史了。

今天,寒食节禁烟冷食的风俗在我国大部分地区已不流行,但与这个节日有关的馓子这一节日食品,却仍为人们所喜食。它已成为我国各族人民都爱吃的一种炸食,具有款式繁多、风味各殊的特点。有的以麦面为主料,有的以米面为主料,有甜味也有咸味,各兄弟民族的馓子更是多彩多姿。

① (宋)周密:《武林旧事》,《景印文渊阁四库全书》(第590册),台湾商务印书馆,1982:192.
② 王仁兴:《中国年节食俗》,北京旅游出版社,1987:62.
③ (南朝梁)宗懔:《荆楚岁时记》,《景印文渊阁四库全书》(第589册),台湾商务印书馆,1982:20.
④ 罗启荣,阳仁煊:《中国传统节日》,科学普及出版社,1986:115.

六、端午·粽子

农历五月初五,是我国民间传统的古老节日,俗称端午节,又称端阳节。每至端午节,时值艾叶飘香,石榴花开之际,家家户户吃着黏韧甜香、清凉爽口的粽子,别具风味。

《风土记》曰:"仲夏端午。端者,初也。"端,就是事物的初始;午,是十二地支之一。原来端五只意味着每月初五日,后来特别将五月五称为端五。到了唐代,因唐玄宗八月五日生,宋璟为了讨好皇帝,避"五"字的讳。此后,"端五"正式改为"端午"。

每到端午这一天,民间有吃粽子、划龙船的习俗,非常流行的传说是与纪念屈原(公元前343—公元前278)有关。闻一多先生认为,这是古代吴越族——一个龙图腾部族举行图腾祭的节日①。

秦汉时代,端午节就被我国南方的一些民族定为节日了。到了宋朝,朝臣追封屈原为忠烈公,把五月五定为端午节,传谕全国纪念屈原,并让人们佩带香袋,表示屈原的品德节操如馨香溢世,流芳千古。

端午吃粽子的习俗由来已久。古代粽子又叫角黍、筒粽。角黍因粽子的形状有棱有角,内包有糯米而得名;筒粽是最初的粽子用竹筒贮米烧煮而成。魏晋时期,周处所撰的《风土记》中记有"仲夏端五,烹鹜角黍"。这是关于粽子的最早记载。书中说:"古人以菰叶裹黍米……煮之,合烂熟,于五月五日至夏至啖之,一名粽,一名角黍。"南朝吴均的《续齐谐记》中,也记载了屈原投江自杀后,楚国人民哀悼他,便在每年端午以竹筒贮米投于水中祭吊的事。唐代,食粽之风已很盛行,粽子已经成为节日和民间四季出现于市场的美味食品。唐明皇有"四时花竞巧,九子粽争新"的诗句。段成式在《酉阳杂俎》中记有"庾家粽子,白莹如玉"之句,唐代长安城内已有专门制作粽子的店,而且品种繁多,有锥粽、菱粽、筒粽、七巧粽等各种花样。到了宋

裹角黍

代,粽子制造愈发精巧,花色品种也较丰富。明代的粽馅已相当多了,有蜜糖、豆沙、猪肉、松仁、枣子、胡桃、火腿等。

时至今日,在端午节,几乎家家户户都要吃粽子,且花样不一,风味各异。我国的粽子有南北之别,馅则有荤素之分。江南粽子以苏州、宁波、嘉兴等地最负盛名,其馅多包以豆沙、枣泥、咸肉、火腿等。北方以北京江米小枣粽子为佳,其馅以小枣、果脯等最为常见。千百年来,吃粽子的风俗不但盛行不衰,而且还流传到日本、朝鲜、越南、马来西亚等。

七、夏至·冷面

我国伏日的食俗也较多。"冬至馄饨夏至面",这是北京人的食俗。自古北京人每到夏

① 闻一多:《端节的历史教育》,《闻一多代表作》,河南人民出版社,1992:298.

至都喜食冷面。《帝京岁时纪胜》上说:"京师于是日家家俱食冷淘面,即俗说过水面是也,乃都门之美品……爽口适宜,天下无比。"①谚语中还有"头伏饺子二伏面,三伏烙饼摊鸡蛋"的说法。伏日吃冷面的习俗,大概源于上古时的"伏日祭祀"活动。古籍中有"其帝炎帝,其神祝融"之说。"炎帝"指传说中的太阳神,"祝融"指火神。太阳给人们带来了光和热,使万物生长,人们才得以丰衣足食,所以古时人们有伏日祭祀活动。

据记载,伏日吃冷面,在魏晋时已形成民俗。《魏氏春秋》上已有"伏日食汤饼"的记述。所谓"汤饼",即后世面条的先河。至于古人为什么在伏日吃汤饼,《荆楚岁时记》中的一段文字可以作答,书上说:"六月伏日,并作汤饼,名为辟恶。"②所谓"辟恶"即拂除不祥。到了唐代,冷淘面已是宫廷和民间的夏令必食饭食。《唐六典》中记载有"太宫令夏供槐叶冷淘",在朝会上文武官员要供应冷淘面。槐叶冷淘是用鲜嫩的槐叶取汁,用以和面,做成碧绿的面条。杜甫有《槐叶冷淘》诗:"青青高槐叶,采掇付中厨。新面来市近,汁滓宛相俱。入鼎资过煮,加餐愁欲无。碧鲜俱照箸,香饭兼苞芦。经齿冷于雪,劝人投此珠。"如今,夏至伏日吃冷面的习俗,就一直沿袭下来。

另外,在江苏、河北、山东、河南等地,旧时又有"六月六,吃炒面"的习俗。六月正是夏粮收获的季节,人们常用大麦、小麦、豆麦、米等放在铁锅里炒成微黄,然后磨成粉(有些地方整谷不磨),用开水加糖冲泡来吃,江苏人称为"焦屑"。据考证,这种食法在汉代已有记载,唐宋时叫"麨面"。宋朝皇帝在三伏天赐臣属"冰麨"和"麨面"。据唐代医学家苏恭说,麨"和水服",可"解烦热,止泄,实大肠"。后世不少地区"六月六,吃炒面",此食俗实源于宋代帝王向臣属赐"麨面"的制度。

八、七夕·巧果

每年农历七月初七,是民间的"七夕节",或称"乞巧节""女儿节"。七夕坐看牵牛织女星,是民间的习俗。传说这天牛郎星与织女星要在鹊桥相会,其实牛郎织女永远不会相会。这对传说中的"夫妻",虽然仅隔"盈盈一水",但实际上却相距遥遥万里。七夕相会的传统,只不过是人们善良而美好的愿望而已。

七夕节源于汉代,东晋葛洪《西京杂记》中记载:"汉彩女常以七月七日穿七孔针于开襟楼,人俱习之。"古代,七夕节是妇女的节日。人间的巧姑姑、巧媳妇除了要向"天孙"织女乞来技艺外,还要制作各式"巧果"和"花瓜"。巧果又名"乞巧果子",是一类花色糕点的统称,其款式极多,用料上有白面做的、米面做的;做法上有炉烤的、油炸的;形式上有圆饼形的、梭子形的。用麦面做的叫面巧,用糯米粉做的又名粉巧。面巧用料一般是二斤面、七两糖和少许芝麻。做时先将白糖放在锅中溶为糖浆,然后和入面粉芝麻,拌匀后摊在案上擀薄,晾凉后用刀切为长方块,最后折为梭形面巧胚,入油锅炸至金黄色即成,待冷食之甚是脆美。粉巧用料一般是二斤糯米粉、八两糖,以及少许芝麻、淀粉。做时先将糯米粉加白糖用温水拌和,蒸熟取出,晾凉后加芝麻淀粉揉匀擀薄,切成三四寸方块,再将每块折成三角形,最后剪为花形粉巧胚,晾后炸之即可。

花瓜是"以瓜雕刻成花样,谓之花瓜"。巧果与花瓜的创制,渊源于古代七夕的"乞巧"

① (清)潘荣陛:《帝京岁时纪胜》,《续修四库全书》(第885册),上海古籍出版社,2002:635.
② (南朝梁)宗懔:《荆楚岁时记》,《景印文渊阁四库全书》(第589册),台湾商务印书馆,1982:23.

活动。《荆楚岁时记》载:"七月七日为牵牛织女聚会之夜。是夕,人家妇女结彩缕,穿七孔针,或以金银鍮石为针,陈几筵酒脯瓜果于庭中以乞巧。"①

巧果,是人间的巧女们用油、面、糖等做成的各种面食。这些巧果有模拟神话中牛郎与织女相会时脸上泛起微涡的果食"笑靥儿",有模拟天上织女织布梭的小星的梭形面果,有模拟传说牛郎投掷给织女的牛拐子的小星的三角形面果。把这些"花样奇巧百端"的果子和花瓜一起陈放在自家庭院的几案上,以示向天上织女乞得天工之技巧。唐宋时期,巧果作为"七夕"节日美点在民间已广泛制售。时至今日,巧果仍为我国江南七夕的传统面点。

九、中秋·月饼

每年农历八月十五是我国人民传统的中秋节,我国城乡人民乃至海外侨胞,均有中秋吃月饼的习俗。

"中秋"一词,始见于《周礼》:"中春昼,鼓击土鼓吹豳雅以迎暑;中秋夜,迎寒亦如云。"中秋之夜,月亮最亮、最圆,月色也最美好。人们望着玉盘般的明月自然会联想到家人的团聚,独在异乡旅居的人们,也期望借助明镜般的皓月寄托自己对故乡和亲人的思念之情。因而,人们又把中秋节叫做"团圆节"。

月饼作为一种食品的名称,始于宋代,盛于明清。唐代以前虽然已有祭月、拜月活动,但那时还没有月饼,到了宋代,月饼已经作为商品正式出现。北宋诗人苏东坡已有"小饼如嚼月,中有酥和饴"之句。专门记载宋代民俗的《梦粱录·荤素从食》中说:"市食点心,四时皆有,任便索唤,不误主顾……芙蓉饼、菊花饼、月饼、梅花饼……应千市食,就门供卖。"②明代,月饼成为我国南北各地的中秋美食。刘若愚《明宫史》称:"八月,宫中赏秋海棠、玉簪花,自初一日起,即

中秋月饼

有卖月饼者……至十五日,家家供月饼瓜果……如有剩月饼,仍整收于干燥风凉之处,至岁暮合家分用之,曰'团圆饼'也"。明代的《西湖游览志馀》记载:"八月十五日谓之中秋,民间以月饼相遗,取团圆之义。"③刘侗、于奕正的《帝京景物略》也说:"八月十五祭月,其祭果饼必圆……"沈榜的《宛署杂记》记明万历年间北京风俗时说:"八月馈月饼,士庶家俱以是月造面饼相馈,大小不等,呼为'月饼'。市肆至以果为馅,巧名异状,有一饼值数百钱者。"④

到了清代,关于月饼的记载又多了起来,并讲求制作的精巧,在饼面上还印上各种美妙的图案,如"嫦娥奔月""银河夜月""西施醉月",等等。《燕京岁时记·月饼》记曰:"中秋月

① (南朝梁)宗懔:《荆楚岁时记》,《景印文渊阁四库全书》(第589册),台湾商务印书馆,1982:24.
② (宋)吴自牧:《梦粱录》,《景印文渊阁四库全书》(第590册),台湾商务印书馆,1982:132.
③ (明)田汝成:《西湖游览志馀》,东方出版社,2012:372.
④ (明)沈榜:《宛署杂记》,《稀见中国地方志汇刊》(第1册),中国书店,1992:160.

饼,以前门致美斋者为京都第一,他处不足食也。至供月月饼到处皆有,大者尺余,上绘月宫蟾兔之形。有祭毕而食者,有留至除夕而食者,谓之团圆饼。"①

月饼发展到今天,已有京式、苏式、广式、滇式等之别,并已成为传统的糕点品种。其花色品种又因馅心成分、制作工艺、饼面花形而各异。按馅心分有五仁、豆沙、冰糖、火腿、甜肉等,按表皮又可分为酥皮月饼和糖浆面皮月饼。

十、重阳·花糕

金秋送爽,丹桂飘香。农历九月九日,是我国民间风俗的重阳节。古人以九为阳数,月日都逢九,叫做"重阳",俗称"重九"。自古以来,每逢这一天,人们都有吃花糕的习俗。

重阳吃花糕的习俗源于魏晋时代。《西京杂记》记载:"九月九日,佩茱萸,食蓬饵,饮菊酒,令人长寿。"蓬饵,是用植物叶子和米面制作成的重阳花糕。隋代的《玉烛宝典》一书说,因此时"黍秫并收,以因黏米嘉味,触类尝新,遂成积习",因以做糕。唐宋时吃花糕的风气更盛,唐代《岁时节物》上说:"九月九日则有茱萸酒、菊花糕。"唐代武则天就曾经命宫女采集百花,和米捣碎,蒸制花糕,赏赐众臣。宋代《东京梦华录》说,都人九月重阳,"前一二日,各以粉面蒸糕馈送,上插剪彩小旗,掺钉果实,如石榴子、栗黄、银杏、松子肉之类"②。临安(今杭州)的重阳糕,"以糖、肉、秫面杂揉为之,上缕肉丝鸭饼,缀以榴颗,标以彩旗。又作蛮王狮子于上,及糜栗为屑,合以蜂蜜,印花脱饼,以为果饵"③。可见花糕制作之讲究。到了明代,沈榜的《宛署杂记》载:"九日蒸花糕,用面为糕,大如盆,铺枣二三层。"明清时,京师重阳节花糕食风极胜,制作方法多种多样,有油糖果炉作者,有发面垒果蒸成者,有江米黄米捣成者,并在糕面上插五色彩旗以为标帜。清代的花糕,成了亲朋好友间相互馈送、增进友谊的节令礼品。《帝京岁时纪胜》说:"京师重阳节花糕极胜。有油糖果炉作者,有发面累果蒸成者,有江米黄米捣成者,皆剪五色彩旗以为标帜。市人争买,供家堂,馈亲友。"④更有制作讲究者,把花糕做成像宝塔一样的九层,并在上面精心做两只小羊,以象征九月九重阳节。

古人重阳吃花糕,"糕"音谐"高",又在每块糕上插一"剪彩小旗",代表着插茱萸,这样重阳花糕既包含了登高的意义,又象征着插茱萸的风俗,所以成为当时的风俗食品一直流传下来。如今,每逢重阳佳节,天南海北各式花糕喜迎食客,一直受到我国广大人民的喜爱。

十一、冬至·馄饨

冬至,在我国古代是一个非常重要的节气。在民间,不少地区有过冬至的习俗。时间为每年农历十一月中旬,约当阳历十二月二十一(或二十二)日。宋元以来,我国民间有在这一天吃馄饨的习俗,民谚也有"冬至馄饨夏至面"之说。

古代在冬至这天,许多地区家家户户都要吃馄饨。宋代陈元靓的《岁时广记》载:"京师

① (清)富察敦崇:《燕京岁时记》,北京古籍出版社,1981:30.
② (宋)孟元老:《东京梦华录》,《景印文渊阁四库全书》(第589册),台湾商务印书馆,1982:165.
③ (宋)周密:《武林旧事》,《景印文渊阁四库全书》(第590册),台湾商务印书馆,1982:204.
④ (清)潘荣陛:《帝京岁时纪胜》,《续修四库全书》(第885册),上海古籍出版社,2002:679-681.

人家,冬至多食馄饨,故有冬馄饨年馎饦之说。"①周密的《武林旧事》说:"冬至……享先,则以馄饨,有冬馄饨年馎饦之谚。贵家求奇,一器凡十余色,谓之百味馄饨。"②清代《燕京岁时记》曰:"(冬至)民间不为节,惟食馄饨而已,与夏至之食面同。故京师谚曰:'冬至馄饨夏至面。'""夫馄饨之形有如鸡卵,颇似天地浑沌之象,故于冬至日食之。"③直到今天,这个风俗仍在我国不少地方流行。有些风俗以为冬至吃了馄饨,冬天不冻耳朵,这当然是一种牵强附会的说法而已。

冬至吃馄饨,也是源于古代祖先的祭祀活动。我国人民自古以来就有在年节全家相聚纪念祖先的美德。古代有"冬至大如年"之说。所以每于冬至,人们总要做些好吃的祭祀祖先。宋代《梦粱录》上说:"冬至岁节,士庶所重,如送馈节仪,及举杯相庆,祭享宗,加于常节。"④宋代用馄饨祭祖,本是原始宗教中祖先崇拜在后世的演变。因为古人认为开天辟地之前,天地是处于"混沌"状态的。曹植在《七启》中记有"夫太极之初,浑沌未分",这正是宋人"冬至享先,则以馄饨"的依据所在。随着历史的推进,人们才将"浑沌"变为"馄饨"。因为在唐代已有小食品馄饨了。唐代最有名的有"萧家馄饨"(唐代段成式《酉阳杂俎》前集卷七)和"花形馅料各异"的"二十四气馄饨";宋代更出现了"百味馄饨"等。

我国馄饨随着历史的发展,品种已很丰富,特别是馅料多变多彩。今天,馄饨已不独为冬至的应节食品,而成为四时皆有的面点小吃了。

十二、腊八·食粥

农历十二月初八,俗称"腊八",是我国很久以来相沿成俗的一个传统节日——"腊八节"。腊八之日,按照民间传统习惯,家家户户在这一天都要煮食"腊八粥"。许多地区对腊八节都十分重视,头一天就要置办好煮粥的用料,全家动手拣簸米豆,剥果涤器,经夜加工,五更前要把粥煮成,天不亮全家老少就要团聚一起,围炉品尝,享受节日之乐。

据古书记载,"腊"是一种祭祀。因为远古时代,人们常在年终打猎获得禽兽来祭祀天地、祖宗,以祈福求寿,避灾迎祥。从汉代起才把年终行祭的日子定在腊月初八这一天。"腊八"这一天,也是佛教徒的节日,相传是释迦牟尼得道成佛的日子。到了南北朝时期,佛教盛行起来,又把年终祭日与佛祖纪念日合为一体,统一在十二月初八这一天。

每到腊八这一天,我国民间家家户户都要吃一顿别具风味的"腊八粥"。各寺院都用香谷和果实做成粥来供佛,故又称为"佛粥"。宋《梦粱录》载:"十二月八日,寺院谓之腊八,大刹等寺俱设五味粥,名曰'腊八粥'。"⑤到了腊八这一天,朝廷、宫府、寺院要做大量的腊八粥。《东京梦华录》载:"初八日……都(汴京)人是日,各家亦以果子杂料煮粥而食也。"当时杭州的风俗也是如此:"八日,则寺院及人家用胡桃、松子、乳蕈、柿栗之类作粥,谓之'腊八粥'。"⑥

明代,皇帝在腊八这一天要"赏腊八杂果粥米"。其做法是"先期数日,将红枣槌破泡汤,至初八早,加粳米、白米、核桃仁、菱米煮粥",食者皆"夸精美也"。

① (宋)陈元靓:《岁时广记》,《续修四库全书》(第885册),上海古籍出版社,2002:431.
② (宋)周密:《武林旧事》,《景印文渊阁四库全书》(第590册),台湾商务印书馆,1982:205.
③ (清)富察敦崇:《燕京岁时记》,北京古籍出版社,1981:39.
④ (宋)吴自牧:《梦粱录》,《景印文渊阁四库全书》(第590册),台湾商务印书馆,1982:52.
⑤ (宋)吴自牧:《梦粱录》,《景印文渊阁四库全书》(第590册),台湾商务印书馆,1982:52.
⑥ (宋)周密:《武林旧事》,《景印文渊阁四库全书》(第590册),台湾商务印书馆,1982:206.

据清《雍和宫志》记载,腊八盛典分熬粥、供粥、献粥、舍粥四大幕,而且场面大,数量多,时间长。最早的腊八粥只用米与红小豆来煮,后来用料逐渐增多。《燕京岁时记》载:"腊八粥者,用黄米、白米、江米、小米、菱角米、栗子、红豇豆、去皮枣泥等,合水煮熟,外用染红桃仁、杏仁、瓜子、花生、榛穰、松子及白糖、红糖、琐琐葡萄,以作点染。"[①]清宫腊八粥中还要加桂圆、羊肉丁、奶油青红丝等。近年来,有的地方添加珍珠米、薏仁米,也有的放百合、白果、莲子、绿豆、龙眼肉等,再配以蜜饯果品,不仅营养丰富,而且具有健脾、开胃、补气、安神、清心、养血之功。时至今日,北京、东北、胶东、皖中等地,以及江浙沿海、西北的一些地区,仍保留着吃腊八粥的习俗。随着人民生活水平的不断提高,色香味俱佳的腊八粥越来越受到人们的欢迎。

第三节 面点食俗与社会影响

在饮食风俗中,有关节日的食俗表现最丰富,也最具有民族特色。节日风俗的形成,适应人们生产和生活的需要,其中有些节日,是随着季节变化、生产要求而产生的。如各民族的年节,出现在粮谷入仓的农事生产结束之后,这一方面是为了庆祝一年的收获,另一方面是祈祷列祖列宗降福于来年再获丰收。面点食品是人们的主要粮食制品,也常常寄托着人们美好的愿望,往往与图腾崇拜、敬畏祖先、祈求幸福、人间喜事的供奉与进食有关。这样,食俗结构因活动形式而发生变化,人们总是竭尽智慧,改进食品制作花样,丰富平时的饮食生活,为各种食品赋予不同的含义和象征。

一、人生礼仪与面点食俗

礼仪食俗主要不是从生理需要出发,而是从各种礼仪性的饮宴活动和礼仪的社会活动出发,形成了多种类型的惯制。"礼"的含义很广,既是一种政治、法律制度,又是一种仪式和行为规则,还表示人所具有的恭敬、谦让之心,以作为社会各阶层等级秩序的标志。早在西周时,周公旦制定的《周礼》就对饮食规定了很多礼仪规则,直接约束人们的行为,他将祭礼中的宴乐改为为活人而设的宴会礼仪,其名目有"乡饮酒礼""婚宴礼""公食大夫礼""飨燕礼"等,并且立为国家的礼仪制度,成为后来各个朝代沿袭的饮宴礼仪。

在民间,礼仪食俗也有多种类型,以旧式婚礼饮食为例,从定亲到相亲,民间都有以食品酒类为部分礼品的,如设筵席,席上盘盏数字,菜肴名目花色,都有祝吉的含义。结婚典礼中的"交杯酒""食姊妹桌""食汤圆";或东北的"吃子孙饽饽",台湾的"食酒婚桌",江南的"吃新娘菜";或男方送的"龙凤饼""喜饼",女方回送的"状元饼""太史饼"等,都是祝贺的形式。食品的名称也多谐音取义,以求吉祥,如红枣(早)、花生(生)、桂(贵)圆、瓜子(子)、"龙凤呈祥"等。

1. 求吉祥讨口彩的面点制品

(1) 长寿面、寿桃包、寿糕

自古以来,生日与祝寿常常离不开面点食品,这已成为历代的传统风俗。用面条祝寿,

① (清)富察敦崇:《燕京岁时记》,北京古籍出版社,1981:42.

谓之"寿面"。据专家考证,寿面,至迟在唐代已有。在明代,生日吃寿面的风气是很盛的。《大明会典》记载:宣德年间,东宫千秋节,有寿面(此处的"千秋节"是对寿辰的尊称);正统年间,皇太后寿诞,有寿面。

祝寿吃面条,这是图"吉利"。面条在各类食品中是最长的,因此,人们多把它与长寿联系在一起,于是面条便成了人们最合适的生日食品。这种习俗最早始于北方。北方人喜食面条。故看望亲戚、为人祝寿,都习惯敬赠面条,它既易于制作,又易于消化,还寓长寿之意,所以深受人们喜爱。

祝寿献寿桃,也是家喻户晓的民间礼节。桃子富有营养,香嫩可口,确实于长寿有益,但桃寓意长寿主要与我国广泛流传的民间传说有关。据说,有一次正逢汉武帝生日,有青鸟降落殿前。汉武帝问宠臣东方朔:"此是何鸟?"东方朔以"西王母乘坐的'青鸾'"作答,并说是西王母特来向陛下祝寿了。不多一会,王母果然姗姗而来,并献五只寿桃给武帝。武帝感到这桃子色美、味馨、可口,想差人种植,被王母劝阻住,她说这桃在天宫三千年开花,三千年结果,人间难植,又指着东方朔说:"此人曾三次偷我的仙桃了!"其意是说东方朔居寿已有一万八千岁以上。从此,桃就被视为长寿之物,"祝寿献桃"也成了我国的风俗习惯了。

但是,鲜桃不可能四季常有,于是人们在祝寿的时候便制造出各种象征"寿桃"的代用品,如用面粉发酵制作的"寿桃包""桃夹",用糯米粉制作的"桃糕"等。其颜色均为淡红色,以示兴旺并渲染寿日的热烈气氛。"寿糕"也随之产生,因"糕""高"谐音,同样有吉祥之意。祝寿送"糕",意即祝福高寿。糕以南方一带使用较多。用糯米粉掺大米粉制作的糕点,形式多样,造型各异。如《金瓶梅》第七十四回中记载的"玫瑰八仙糕",就是一种图案造型的寿糕,为了取其吉祥,增其华丽,糕面上饰以彩色面制成"八仙过海"等人物,美丽动人[①]。

我国人民崇尚文明礼仪,自古就有祝寿的习俗。而寿面、寿桃、寿糕等,均为祝寿的传统吉祥食品。

(2)龙凤饼

自古及今,从宫廷、官府到民间都有用"龙凤"为食品取名的。"龙"与"凤"都是中华民族传统的吉祥之物,在糕点中印制成吉祥物的图案或用原材料以寓意,不仅烘托用餐的主题,而且可给人以愉悦,自然得到用餐者的欢迎。这是其流传的主要原因。

在我国古典书籍中记载,隋朝有"缕金龙凤蟹",谢讽《食经》里有"龙须炙",唐代"烧尾宴"食单里有"水晶龙凤膏""凤凰胎",《养小录》里有"凤凰脑子"。后世还把龙肝、凤髓列为"八珍"之一,"炮龙烹凤"则用来称赞食品的丰盛和珍奇。时至今日还有"龙须面""龙虎凤""丹凤朝阳"等。龙凤用作食品名称,成为吉祥、富贵的象征。

我国古代典籍,关于龙凤的记载史不绝书。然而自然界并没有"龙凤"存在,古生物学家也从来没有在地层中发现"龙凤"化石,只是出土文物中的器皿上有"龙凤"花纹,这说明"龙凤"的传说起源很早。

"龙凤"是我国原始氏族的一种图腾,是我们祖先想象中的神灵生物。据说它有神性,人们视其为镇妖驱邪的吉祥之物。随着古代各大氏族的文化融会,从龙腾云驾雾变化多端的联想,到凤天上地下时急时缓的想象,龙凤逐渐成为华夏各民族美的象征、力的体现,反

① 邵万宽,章国超:《金瓶梅饮食大观》,江苏人民出版社,1992:143.

映在民俗文化中,就构成了独特的美的结构,成为民众生活中吉祥如意、幸福美好的象征。

自古以来,我国人民关于龙凤有许多美好的传说。《诗经》上已经有了"凤凰于飞"的名句,孔子曾有"凤鸟不至,河不出图"之叹,《新序·杂事》有"叶公好龙"的佳话,有用龙凤创造的成语:龙跃凤鸣、龙凤呈祥、龙飞凤舞等。

著名学者兼诗人闻一多先生把龙凤当作我们民族发祥和文化肇端的象征。龙象征着才德出众,奔腾前进;凤凰象征着祥瑞、爱情。为了庆贺胜利、祝贺荣进、喜庆婚配等,许多食品或被赠送的礼品,往往以"龙凤"的形象来制作。

龙凤饼的制作一般有两种类型,一种是使用龙凤图案的模具,将包好馅心的饼子放入模印中压成清晰的龙凤花纹后,反扣倒出再加热烹制,如孔府中的龙凤饼;另一种是以两种不同荤食原料制作的馅心包捏而成的双味饼子。

(3) 鸳鸯点心

我国传统面点以鸳鸯命名是比较普遍的,如鸳鸯饺、鸳鸯酥、鸳鸯糕、鸳鸯卷、鸳鸯叶儿粑等。鸳鸯是一种很可爱的吉祥之鸟,雌鸳雄鸯,偶居不离,行影不分,因为其成双成对,在我国民俗中,被视为爱情、忠贞和幸福美满的象征。将鸳鸯之名运用到食品点心上,图的是一个好口彩,表现出人们的美好理想和追求。按烹饪传统,味成双、色成双、料成双、馅成双、形成双,都可以称为"鸳鸯"。特别是在婚宴上,总少不了这种鸳鸯菜肴或点心。

最具代表性的鸳鸯点心就是鸳鸯饺、鸳鸯酥。鸳鸯饺,是用温水和面,制成面皮后包上馅心,捏成对称的两个孔洞的饺子,然后在孔洞中填上两种不同颜色的原料(如胡萝卜末、蛋白末),就成为鸳鸯饺。鸳鸯酥,是用水油面包油酥面擀制成酥皮,一种为白色,一种为红色,红酥皮包甜馅,白酥皮包咸馅,都捏成半圆形的饺子形,两者相拼合在一起制成一个整圆形,沿边再捏成绳状花纹,经炸熟后食用。鸳鸯包子,是一种发酵面点,主要是两种馅心,一甜一咸合二为一,一点双味。这两种点心在宴席上都有一定的寓意,博得了许多客人的欢心。

2. 婚姻习俗与面点食风

洞房花烛夜是人一生中的大喜事。传统的婚姻习俗往往与食品、糕点有很多联系。在各地习俗的影响下,衍生了专门的婚姻习俗和饮食习惯,出现了一些具有爱情寓意的特殊食品。

北方多种小麦,北方人爱吃面食,面食遂成为许多地方的聘礼物品。河北保定乡间,过去送聘礼少不了馒头和饦。大馒头重五百克左右,因太大不易蒸熟,先蒸小馒头,外加面再蒸,俗称"大包子"。饦又称龙凤饼,有圆形亦有方形,表面有龙凤花纹送至女家,各一百个,男家也留若干,双方分送亲友。安徽有句俗话:"吃了饼子,套了颈子。"就是说当女方一旦收了男方的喜饼,则表明这家女子已许配于人了。

在黄土高原地区,新婚男女要吃用黄米面、红枣做成的黏糕,这种又黏又甜的黏糕象征着男女爱情亲密无间、黏黏糊糊,永不分离。

在老北京,娶媳妇的男方,要在结婚的前一天给女方家里送去米、面、肉、点心、红枣、花生、莲子等食品,娘家人要请有儿有女、有丈夫、有老人的"全和人",给新娘子做"子孙饺子、长寿面",要把栗子、花生、大枣放在新人的被褥底下。入洞房后,新郎、新娘共坐一处,由"全和人"给他们喂煮得半生不熟的饺子,并问:"生不生?"新娘一定要回答:"生!"新娘子结婚后的前三天,每天只能吃少许饭,其他可享用的食物就是栗子、花生、百合、鸡蛋、长寿面,

取"早生贵子、和和美美、天长地久"之意。

在甘肃、宁夏等地,由于当地百姓喜爱吃面条,面条也就成为男女定情的爱情食品。男方到女方家里去提亲,若能吃上长面、宽面,就表示女方已经答应了这门亲事,希望男女双方长久来往;如果得到的是又细又短的杂混面,就表示这门亲事还不成熟,需要继续考验;如果得到的是煮鸡蛋,那就意味着这门亲事要完,知趣的男方最好早早离开。结婚这一天,还要把新娘从娘家带来的两把长寿面煮成四碗,男女各吃两碗,祝福他们情深意长、成双成对、白头偕老。

在浙江金华地区,男方到女方去相亲,必须先带上四斤糕点。女方如果答应这门亲事,则煮茶、煮鸡蛋,招待对方,俗称"食茶凑双"。

宁夏回族的婚宴,除了干果以外,还有馓、抓羊肉、抓饭、油炸馓子等几样主食。云南傣族地区的婚宴上,有芭蕉叶包的糯米糕及加料血炖等食品。云南苗族男女之间传递爱情要相互赠送糯米饭。未出嫁的少女相中某一男青年时,为表达自己的爱慕之情,会主动送给心上人一包糯米饭,数量越多,表示爱情越强烈;如果男方对女方也感到满意,会同样赠送很多包糯米饭,以表示男女之间的爱情,就像糯米饭一样香软甜蜜、黏糊在一起。

3. 丧葬习俗与面点祭祀

我国的祭祀食品起源较早,远古时期人们祈求平安、风调雨顺常利用不同食品来祭祀神灵和死去的祖辈,而且讲究食品的规格、祭祀的方式等。于是,就形成了丧葬习俗与祭祀食品,像粽子、八宝粥、糕饼、猪头肉等,就起源于祭祀食品。

最典型的祭祀活动要数清明时节的上坟祭品。上坟祭品主要有鸡蛋、糕点、夹心饼、清明粽、馍糍、清明粑、豌豆黄、干鲜水果、猪头、羊头等。

在山西沁水、阳城的农村,丧家在出殡前,儿女侄孙辈要提米饭、油饼、馒头等到坟地会餐,撒五谷于地,儿女连土带谷抓在手里,装入口袋,名曰"抓富贵"。保德、河曲一带,出殡这天早饭要吃得特别早,食物为红粥、油糕、面条。饭后进行祭祀活动,祭品有馒头、点心、猪肉、羊肉等。应县祭品则是十二个白面馍,外加猪头、面鱼等食品。宁武县的一些地方祭品分大祭、小祭,大祭是十二个马蹄馒头和猪、羊、鸡三牲,小祭是十二个白面馍。

山东的富贵之家办丧事出手比较阔绰,丧葬习俗也特别讲究,要五畜具备,五谷齐全,各种美食应有尽有。单是一年一度的祭孔场面,人们就为其祭品之多、礼节之繁而感到震撼。至于平民百姓的祭祀食品,一般是能简就简,不外乎黄米糕、红枣蒸糕、煮鸡蛋等。

在江西樟树市的黄土岗镇柘湖一带,死者下葬那天,全村人都去吃"送葬饭"。山东的一些地方,这一顿酒席谓之"吃丧"。有的地方在辞灵(下葬仪式结束后,亲属回家祭拜死者的牌位,谓之"辞灵")以后,亲属要一起吃饭,叫做"抢遗饭"。临朐的遗饭是豆腐、面条。据说吃了豆腐,后代托死者的福,会兴旺富裕;而吃了面条,后代蒙死者的阴德,就会长命百岁。有的还吃栗子、枣,意即子孙早有、人丁兴旺。在黄县等地,圆坟(葬后的第二天或第三天,死者亲属为新坟添土,称"圆坟")之后,每人分一块发面饼,据说吃了发面饼,胆子就会变大,夜间走路不害怕。

过去,满蒙八旗祭拜去世亲人,大多要送白面"饽饽"。所谓饽饽,就是满汉饽饽铺所定制的"七星饼"。"七星饼"如同汉人的点心,上有小孔。祭祀死人的"七星饼"要半生不熟,以祈祷去世的亲人在另一个世界灵魂转世,获得重生。"七星饼"放在灵位的矮桌子上,五

个一层,每层几十份,上架红油木板,共架七层到九层不等,最上层放假花盆等物。如今满族人办丧事,要在院中搭大棚,安排厨房,租赁家具,置办丧宴。

苏南一带,清明节要吃刀鱼、桃花粥、青团等。青团是用野生植物"浆麦草"捣烂后,挤压出汁,接着取用这种汁同晾干后的水磨糯米粉拌匀揉和,制成团子。青团的馅心用豆沙、猪油制成,口感细腻,香甜味美。青团包好后,入笼蒸熟,出笼时再刷上熟菜油,青团油绿如玉,糯韧绵软,清香扑鼻,吃起来甜而不腻,肥而不腴。北京人则吃春卷、菜团、馓子。馓子,就是过去的"寒具",是一种油炸食品,可带馅,也可不带馅。苏北一带有"偷碗计寿"的习俗。《海州民俗志》载:"用从喜丧人家偷来的碗筷给孩子吃饭,也能讨来长寿。因此喜丧人家常多买些碗筷供人偷。"这就是丧葬食俗中所谓的"偷碗计寿"。可见,民间的丧葬食俗,主题有二:一是尽孝,二是祈福。

二、历史人物与面点情结

面点是以粮食为原料加工制作的食品,它是历代劳动人民的智慧结晶。现在人们所吃的许多面点品种都是历代劳动人民的创造成果。在阅读浏览古代史料的时候,不难发现不同的时代产生出了不同的饮食品种,并且还有许多的个人情结在内。每一部史书的本身,也是作者的心血浇灌,从屈原、司马迁、李白、杜甫到苏轼、陆游、袁枚、曹雪芹等文坛巨匠,都著文记名馔、名吃,有的还亲自下厨,使得名点佳肴世代流传。

这里所选的面点品种与历史人物,有些是史书上记载的,也有些是历史传说,因其在国内有一定的影响,故选其代表以赏之。

1. 龙凤喜饼促亲缘

三国时期,吴主孙权采用了大都督周瑜的计策,佯称要把自己的妹妹孙尚香嫁给刘备为妻,实则是想把刘备骗到东吴,让刘备还荆州。孙权、周瑜许婚是假,所以不敢让吴国太、朝中臣僚和普通百姓知道,以免弄假成真。诸葛亮一眼就看穿了其中的阴谋,遂将计就计,派赵云保着刘备前往江东。

在刘备临行之前,诸葛亮令下面厨房大量制作龙凤喜饼,让赵云一起带到江东,并让赵云一到江东,就大量分发给江东的臣民,江东臣民拿到了龙凤喜饼,弄清了刘备来东吴是成亲的,于是奔走相告,顷刻间全城皆知,就连深处宫中的吴国太也知道了。吴国太在甘露寺相亲,看到刘备十分中意,于是就同意了这门亲事。孙权、周瑜弄巧成拙了。由于是龙凤喜饼促成了这段姻缘,因而它也就在民间流传开了。

2. 诸葛亮征战用馒头

诸葛亮是三国蜀汉著名的政治家与军事家,原籍琅琊阳都(今山东沂南),东汉末年隐居湖北襄阳西,人称"卧龙先生"。刘备三顾茅庐时,他曾提出著名的"隆中对"。后来刘据此联吴攻魏,取得了"赤壁之战"的胜利,建立了蜀汉政权。

诸葛亮与馒头制作有一段重要的渊源。据宋朝《事物纪原·酒醴饮食部》载:"诸葛亮南征,将渡泸水。土俗杀人首祭神,亮令杂用牛、羊、豕肉包之以面,像人头代之。馒头名始此。"三国时诸葛亮曾亲率兵征伐在云南、贵州一带割据称雄的孟获,七擒七纵,平定了叛乱,凯旋回师至泸水时,忽然狂风骤起,水急浪高,兵难以渡。当地人告诉诸葛亮说,是"猖神"兴风作浪,要用多个人头及黑牛、白羊祭祀,才能风平浪静,平安渡水。诸葛亮听后说:"吾为仁义之师,哪能忍心杀人以人头当牺牲?"便命下人以面为皮,裹牛、羊、猪肉作馅于

内,包入面皮之中,塑成人头模样祭祀泸水之神。

3. 唐僖宗与消灾饼

据《新唐书·僖宗本纪》载:唐僖宗,懿宗的第五子,名俨,讳儇。其即位之后,天下大乱,民不聊生。黄巢率众起义,于广明二年(881年)攻入潼关,进而攻陷京师长安。僖宗慌忙带着部分朝官和妃嫔宫女,经兴元逃往蜀中成都①。

在逃难途中,僖宗一行人吃了不少苦头。宋代陶谷在《清异录·馔羞门》"消灾饼"②的记事中载,僖宗等人因匆忙出逃,来不及带上足够的食品,逃至中途,所带食品吃完,只得忍饥挨饿地勉强行进。

一天,僖宗饥饿难忍,命人四处搜寻食物。一个宫女从随身的包裹中找到一块裹着东西的方巾,打开一看,竟是半升面粉。这时,正巧有一个宫女找食回来,手里拿着村人所献的一提酒。二人赶紧用酒和面,点燃炉火,制成面饼生坯,放入炉中烘烤。

第一个面饼烤熟后,女官便急忙捧去给僖宗食用。僖宗闻到阵阵酒香,问道:"这是什么饼,我怎么没吃过呢?"女官见僖宗如此狼狈,不禁哽咽着回答说:"这是消灾饼,请陛下勉强吃半块吧。"僖宗也不再多言,接过饼狼吞虎咽起来。后来,陶谷将消灾饼及其轶事收入其所著书中,保存了这段史料③。

4. 赵匡胤病中有救驾

五代十国政权交错,战火纷争。传说在显德三年(956年),赵匡胤随后周周世宗征战淮南,南唐之战连续数月,捷报频传。因战事劳顿所致,赵匡胤身体不适,多日不思饮食。赵匡胤手下有位手艺高明的厨师见此情况疼在心上,想方设法在饮食上面翻花样,他参照当地的点心,特别做了几样精致的面点,慰劳慰劳将军。点心选用白糖、青红丝、核桃仁、橘饼等制馅,外皮层层起酥,色泽金黄,饱满圆润,香气扑鼻。赵匡胤看到这种色如凝脂、金丝盘绕的圆饼,顿时食欲大增,一口气吃了好几块。赵匡胤恢复食欲后,很快消除了疲劳,精神又振奋了起来。

后来,当上北宋开国皇帝的赵匡胤经常忆起征战沙场的岁月,特别回味病中所吃的那种点心的味道,认为它救驾有功,亲切地为点心起了"大救驾"的名字。在安徽,名点大救驾一直流传至今。

5. 韩世忠得计定胜糕

宋朝建炎年间,金兀术骚乱临安,被当地军民打得立不住脚,只得败走,闯进了苏州城。当时,驻防在松江一带的南宋名将韩世忠,立即和他的夫人梁红玉带领八千人马紧紧追击,准备截断金兵的归路。金兀术急忙讨来救兵,和韩家军决一死战。这一仗杀得天昏地转、鬼哭神嚎,足足打了七七四十九天。

一天深夜,韩将军正在筹划军机,夫人梁红玉端来一盆糕点,恭恭敬敬地说道:"将军,苏州百姓又送来了几箩甜糕,犒劳将士。这一盆糕点,他们一定要请你品尝。这是他们的一点心意。"韩世忠接过来一看,糕点式样别致:两头大,中间细,很像个定榫,一股甜香味儿直冲鼻端。他伸手拿起一块,咬了一口。没想到,从糕里咬出了一张纸条,上面写着四句

① (宋)欧阳修,宋祁:《新唐书·僖宗本纪》,中华书局,1975:263-272.
② (宋)陶谷:《清异录》(卷下),《景印文渊阁四库全书》(第1047册),台湾商务印书馆,1982:921.
③ 杜莉:《饮食好尚》,《中国食经》,上海文化出版社,1999:841.

话：“敌营像定榫，头大细腰身，当中一斩断，两头不成形。”韩世忠看罢，心里一动，连忙把纸条递给夫人。夫人一看说：“老百姓真是知道将军的心思。这四句话明明告诉我们，打蛇要打七寸，金贼最怕拦腰一刀。”

于是，韩世忠连夜调兵遣将，像一把飞刀直插金营。待金兵察觉，已经被劈成两段，金兵顿时阵脚大乱，各自夺路逃命。太湖一仗，韩家军大获全胜。苏州百姓送的定榫糕，立了大功。因为"定榫"和"定胜"谐音，韩世忠就把这糕命名为"定胜糕"。后来，苏州人常常喜欢把它作为喜庆和节日赠送亲友的礼物，这个风俗一直传到现在。

6. 为恨奸臣做油条

南宋绍兴十一年（1141年），岳飞被昏君宋高宗召回京师的第二年，这位精忠报国曾使金军闻风丧胆的元帅，便被秦桧陷害致死。消息传开后，南宋军民个个义愤填膺。在临安城里的众安桥头有个卖烧饼的摊主和街头其他几个卖小吃的人，听到岳飞被害更是按捺不住自己心中的悲愤之情。他们聚在一起，拿起案板上做烧饼的面团，捏成形如秦桧和王氏的两个面人：一个是吊眉毛大汉，一个是翘嘴巴女人。然后有一人抓起刀向"大汉"颈上横切一刀，又往那女人肚皮上竖剖一刀。此时，卖烧饼的摊主就将两个面人丢入一油锅内，并说："我让他俩下油锅。这叫油炸桧！"众人都拍手称快。面人炸熟了，人们将其捞起分给来买早点的顾客食之，感到十分解恨。大家纷纷要求他们就照这样的做法多做多炸，人们都叫它"油炸桧"，以此来表达、发泄对奸臣的痛恨情感。后来，人们感到捏面人儿太费事，就用两根小面团的长条来代替，一根代表秦桧，一根代表王氏，并将二者用木棒压一下，扭在一起，下油锅煎炸。现在有些地区人们仍叫这种食品为"油炸桧"。

由于这种食品制作方便，味道香脆，加之有一种十分解恨的寓意，很多人便来此处购买这种食品。小店顿时生意兴隆，应接不暇，而且这种食品很快传到全国各地，一直延续至今。但时间长了，人们总觉得一种美味可口的早点冠以"油炸桧"之名似乎不雅，又因这种食品炸熟后呈长条形状，久而久之，人们就称它为"油条"。

7. 戚继光平倭得"光饼"

军事家戚继光是明代抗击倭寇的名将。戚继光于明嘉靖三十四年（1555年）调往浙江任参将，数年抗倭。嘉靖四十年（1561年），当倭寇溃不成军退至台州附近时已再无退路，欲与戚家军进行最后的决战。此一战连续数日，戚继光与将士们奋勇杀敌，根本顾不上到军营休息，一日三餐也是匆匆在阵前吃下的。

一天，经过厮杀后敌军刚刚退去，戚继光正在喘息间吃些面饼的时候，哨兵十万火急来报，称倭寇的一队人马再次攻上来了。敌情就是命令，戚继光顺势抓起几张饼，在上面戳了个洞，用绳子穿在一起挂在颈肩，又率兵杀向了敌军。此役战罢，戚继光传令各军营赶制带有圆洞的面饼，让士兵人人随身携带，以利战事与身体。当地的父老乡亲们又制作了大量的圆饼为将士们送行。为了纪念戚继光的功绩，当地人民特把此饼称为"光饼"。将士们在军中食用"光饼"，从一定程度上增强了将士们的杀敌勇气，很快一举歼灭倭寇，取得了台州大捷。"光饼"不仅给广大将士们饱腹充饥，而且也饱含着爱国的情怀。

思考与练习

1. 阐述年节食俗与面点制作之间的关系。
2. 年节面点传播的意义是什么？

3. 年糕、元宵各自习俗的内在含义是什么？
4. 请叙述粽子的古代别称及其端午节俗的深远意义。
5. 试述月饼的出现及其发展情况。
6. 重阳节风俗与花糕之间有什么样的联系？
7. 腊八节食粥的风俗是怎么形成的？
8. 我国古代长寿食品都有哪些寓意？
9. 请分析鸳鸯点心的制作技巧和寓意。
10. 了解我国历史人物与面点的情结。

第九章 中华面点文化的传播与开发

中华民族面点文化的形成与发展,与几千年的历史文化和社会现实状况相关联,由于各地的历史背景、地理环境、社会文化、食物生长等诸多不同,造成了各地区、各民族面点文化的差异。面点制品作为谷类食品能填饱肚子,进而会转化为商品,那些特色而美味的产品,在人们日常生活中会影响到城镇乡村的每个人,甚至席卷整个地区、整个国家乃至世界。如中国的粽子、月饼、饺子、包子等传遍全球,它们作为食用的商品成为一种普照的光投射到各个角落。面点制品还可以作为休闲食品被人们灵活地消费,因其美味可口的特点,被各地民众所享用、所传播。各地区、各民族在形成自己面点文化的基础上,通过相互之间的交流,实现了优秀面点文化的传播,在交流过程中,也不断创新中华面点文化和创制新的面点品种。

第一节 中华面点文化的传播

中华面点文化丰富多彩,是与中华民族的多民族群体分不开的。不同地区、不同民族孕育了不同的面点文化。从历史发展来看,面点的族群传播是最普遍的现象。古代各地的庙会、集市、商业街坊、酒楼茶馆等是面点产品集中的场所,也是人们获取信息的场所和传播面点文化的场所。而口头语言、面点产品的叫卖则是最直接、最方便、最深刻的传播工具。可以说,族群之间交往的人际传播和商业往来的传播最为普遍和实用。现代,各地的商业网络、美食活动、美食博览会、烹饪技能大赛等是面点文化传播的主渠道;特别是大众媒体的介入,使人与人之间的信息传递间接化和远距离化,原来是人与人之间的直接传递,心传口传直截了当,现在,人与人不打交道,而是人与物,人与书刊、报纸、广播、网络接触,或是用电视机、手机等机械地发生联系。面点制品信息传递的间接化,使人与人的距离变得远了,但却在较小的物理空间里和广大的社会生活发生联系,加之现代交通体系更是加快了面点文化的传播,所有这些都促进了面点文化在全国乃至全球的传播和影响。

一、中华面点文化传播的途径与现象

中华面点文化传播包括境内不同地域间、民族间的交流传播和境外传播两种情况。其传播的流行,一般是通过三种渠道:一是自上而下的纵向扩散,即由社会的上层政治、经济、文化界领袖人物带头倡导,上行下效,形成风气。这中间,权威的影响是相当大的。如汉代"灵帝好胡饼,京师皆食胡饼",灵帝带头食用胡饼,从上层社会影响到平民百姓的食用。二是社会各阶层或群体的横向扩散,即由社会的某一阶层或某一群体首先发起,通过群体作用、社会交往和传播媒介,向其他阶层或群体蔓延、普及,形成风气。如改革开放初期,城市中上一族群体从西方引进的过生日吃"生日蛋糕"之风,在城市逐步蔓延,

并影响普通阶层群体和广大农村,进而演变为一种风气。三是自下而上的纵向扩散,即由社会的普通阶层首先采用,然后向上推广,形成风气。如宋代"油条"(油炸桧)和清代"窝窝头"的传播,是从平民百姓传至中上阶层乃至帝王的,"窝窝头"甚至成为宫廷帝王的食品。向境外传播主要是华人华侨定居海外的影响或外国人来中国后的传递所致。

面点文化的流动和传播是多方位、多渠道、多层面的,在不同的历史时期和背景下,传播途径有所不同,概括起来主要有以下几种情况。

1. 自然传播

自然传播,早期是通过人与人、人与物之间的传递和传播,逐渐地由极少数向大多数的单向传播过程。在社会的低级阶段,人类依靠大自然食物而生存。当人口发展到一定数量时,便寻找新的宜居地方。于是在迁徙过程中,就会造成文化传播。随着各族人口的不停移动或迁徙,一些民族在生存空间上交叉存在并在食品制作上相互影响。各个族群民众的食品在交往、交流中也会相互传播和模仿。如先秦时期的姜尚(姜太公)曾"屠牛于朝歌,卖饮于孟津",唐代白居易有"胡麻饼样学京都,面脆油香新出炉"的诗句,这些是单向传播过程。随着社会生活的发展,自然传播的方向日趋双向化。如宋代时,街市上已有南食店、北食店、川饭店等。中原不同地区的食品制作,在相互交往中,面点食品相互传递、相互影响并被模仿制作,成为各地民众都乐于享用的食品。三国时期蜀国的"曼首"(馒头)传至北方和南方,而南方地区的"糕团"也传到北方各地,这些都是双向的。

现在,随着交通的日益发达,人的流动性大大加强,人员的流动和物流的发达促进了面点文化的交流传播,如甘肃的兰州拉面在各大城市随处可见,广东的虾饺走进全国的许多大酒店,西式面包屋遍布大小城镇的街头。图书、期刊、电视、网络等现代传媒的繁荣,也加速了面点文化的全球传播,电视上的美食节目、面点食品知识的宣传和普及,都带动了面点文化的全民交流与传播。

2. 民族传播

历史上,中华各族人民之间的饮食交流大大丰富了各民族的饮食生活,形成了相互依存的关系,起到了相互促进的作用。秦汉封建帝国的建立,标志着农耕文明社会的全面形成,从此中华农耕与游牧这两种基本的经济类型形成了一种相互恒定的交互融通定式,两大文明区绝非自我禁锢的系统,而是以迁徙、聚合、战争、和亲、互市等形态为中介,农耕饮食与游牧饮食彼此交往、相互融合,不断实行互摄互补。

在漫长的历史发展过程中,朝代更替,虽然经历过分裂、统一、再分裂、再统一的情形,各兄弟民族也曾建立过自己的政权或联合政权,但作为统一的中国,各民族之间的饮食文化与技术交流从未停止过。各兄弟民族的饮食相互影响,促进共同发展。

魏晋南北朝,是封建史上第一次民族大融合。西晋末年所谓的"五胡乱华",大量涌入黄河流域的匈奴、羯、鲜卑、氐、羌五个北方民族,自然带来他们各自民族的饮食文化。一方面,北方游牧民族的甜乳、酸乳、干酪、漉酪和酥等食品相继传入中原;另一方面,汉族的精美菜点和烹调术又为这些兄弟民族所喜食和引进,如汉族的寒具、环饼、粉饼等。

隋唐至五代十国,中华饮食又经历了一次民族大交流。唐初,高昌国的马、乳、葡萄及其酿酒法已引入长安,而唐代使臣也带去了中原的食物原料、食品,唐代饮茶之风也传入吐蕃。这时期从西域引进了许多蔬菜和水果,如苜蓿、菠菜、芸薹、胡瓜、胡豆、胡蒜以及葡萄、

扁桃、西瓜、安石榴等,调味品有胡椒、砂糖等。

宋、辽、西夏、金时期是我国第三次饮食大交融时期。北宋与契丹族的辽国、党项羌族的西夏,南宋与女真族的金国,都有饮食文化往来。这些民族的人们在交往与杂居中相互接受不同民族的饮食习惯,特别是在汉族饮食文化的影响之下,各地民族的饮食生活更为丰富起来。

清王朝建立以后,满族、回族、蒙古族等兄弟民族与汉族饮食的结合是我国第四次饮食的大交融。满族的点心与其他民族饮食的结合成为当时饮食的主要特点。一方面,满族、蒙古族、维吾尔族和回族的面点进入中原内地;另一方面,各民族不断吸收汉族食品的制作方法。最典型的代表是朝廷和官府的"满汉席"中汉族菜肴和满族点心的大交融。另外,满族食品萨其马、排叉,回族食品豌豆黄,清真菜塔斯密,壮族名食荷叶包饭等发展为清代许多城市酒楼、饽饽铺和饮食店的名菜、名点而广为流传。

3. 商贸传播

商业贸易是社会发展的必然产物。随着商品经济的发展,不同地区之间的商贸交流同时也是文化传播的渠道。历史上随着对外通商和对外开放政策的推行,一方面,中国传统饮食文化冲出了国门;另一方面,外国的一些饮食文化也涌进了我国的餐饮市场,如汉代引进的"胡食",元代的"四方夷食",明代引进的"番食",鸦片战争以后"西洋"饮食东传,等等。千百年来,我国食物来源随着国际交往而不断扩大和增多,面点品种不断丰富。

秦统一中国以后,进入汉代文、景之治,大汉帝国国力逐渐强盛,与外国的文化交流活动逐渐多了起来。据《史记》《汉书》等记载,汉武帝时期朝廷曾派张骞多次出使西域,通过丝绸之路同中亚各国开展经济和文化的交流活动,中国文明迅速向外传播,西域文明也流向中原。张骞等人除了从西域引进了胡瓜、胡桃、胡荽、胡麻、胡萝卜、石榴等物产外,也把中原的桃、李、杏、梨、茶叶等物产以及饮食文化传播到西域。今天在西域地区的汉墓出土文物中,就有来自中原的木制筷子。后来班超再次出使西域,两汉文明北传和北胡饮食习惯进一步传入中原。

元世祖时,威尼斯人马可·波罗(1254—1324年)旅居中国17年,足迹遍及长城内外、大江南北的重要城市,曾任扬州总管3年。威尼斯作家蓝姆士根据马可·波罗在中国的经历主持编写的《马可·波罗游记》较为详细地向西方介绍了中国,在游记中对元朝的工商、饮食业的繁盛作了生动、具体的描绘,其中包括了面点文化在内的中国信息。他把中国面条、馅饼带到意大利,经勤劳聪明的意大利人民发展创造,演变为今天举世闻名的意大利面条和比萨饼。

明代,中国杰出的航海家郑和曾率领船队7次下西洋,前后经历了亚、非30多个国家,达27年之久。这加深了中国和所到各地的贸易和文化交流,而郑和远航对东南亚地区的开发,贡献尤大。与邻国特别是越南、缅甸、马来西亚、柬埔寨、泰国、印度以及南洋各国之间的饮食文化与政治接触比以前更加频繁了。他们也把中国的面食文化带到了南洋,发展了中国和南洋的商业关系。

4. 移民传播

在我国的发展史上,由于多种原因,人们往往会自发地流动性迁徙或向海外移民。俗话说:凡是有水源的地方,就会有华人华侨定居。华侨遍布世界各地,成为中华食品文化向海外传播的群体力量。第二次世界大战以后,大量的中国移民旅居国外,这些海外的华人

华侨也先后加入居住国国籍。广大的海外移民，一则多聚居，联系紧密；二则大都从事低微的体力劳动谋生。绝大多数的海外移民以经营中式餐馆为谋生手段。早期的"唐城""唐人街"等华人生活集聚区以传统的中国文化的生活方式在异国他乡保留着、保持着，许多华人杂货店、中国餐馆的经营不仅满足了旅居海外的华人的需求，也给所在国的当地居民带来了中国的食品原料、饮食菜品，把中国的饮食文化、茶酒菜点带到了五湖四海，在当地落地生根。

公元9—10世纪，我国南部沿海等地居民大批移居东南亚，中国食品文化对泰国、缅甸、老挝、柬埔寨等国影响很大，其中泰国、缅甸较为突出。许多中国商人旅居泰国、缅甸，给当地人的饮食生活带来很大变化，很多商人在泰国定居，中国的食品文化在当地传播较快，以至于泰国的米食、挂面、豆豉等，都与中国有许多共同之处。到缅甸的中国商人大都来自福建，所以缅甸语中与食品文化有关的名词，不少是用福建方言来拼写的，像筷子、油条、豆腐、荔枝等。

海外唐人街一景

晚清时期不仅欧、亚、非、美四大洲，而且大洋洲也有了中国侨民，中外饮食交流遍及全球。中国的茶叶、菜肴、面点食品、调料等都大量出售国外。中外各国的饮食文化交流，更是十分密切。我国的饮食著作在日本广泛流传，日本还出版了中国社会风貌、市场和宴会等场面的画册，向日本人民介绍中国的文化和烹饪的制作情况。海外移民在新的生息地保持着故土的文化，在展示和传播中华文化的同时，也逐渐渗入当地的主体文化。旅居在海外的华人，在融入当地文化的同时，也在不断地传播中国的美食文化，海外市场上的饺子、包子、烧卖、春卷等，正是他们坚守中华传统、传播中华美食而做出的贡献。

5. 宗教传播

宗教传播是中华面点文化传播的一个重要途径。东汉时期佛教传入我国，其后自南北朝至唐宋发展兴盛。在这一漫长的历史进程中，印度等地弘法者来华，随着中国求法者的西去和传法者的东行，中外饮食文化在不断地影响和扩散。东晋僧人法显为求取佛律自长安出发，西渡流沙，越过葱岭至天竺求法，历时13年，游历29国，历尽艰险。其撰写的《佛国记》记录了他的行程和见闻，记述了中亚、

鉴真东渡

印度及南海地理风俗，其中有许多关于饮食文化的珍贵资料。后有唐代玄奘"西天取经"以及鉴真东海传教。鉴真东渡时，携带了多种中国食品，其中有落脂红绿米、面、干胡饼、干蒸

饼、干薄饼以及甘蔗、蔗糖、石蜜等①，豆腐也约在此时传入日本。至今日本人还奉鉴真为豆食始祖。许多外国王孙来朝受聘人员众多，波斯胡商云集长安、扬州、广州等地。仅日本一国就先后派出"遣唐使"32次，每次少则数十人，多则达五百余人。大批留学生来到中国，其中就有专门学习制造食物（包括造酱）的味僧。

16世纪中叶以后，西方文化以天主教传教士（随后又有基督教传教士）为媒介相继进入中国。传教士不仅给中国带来了饮食文化的时代文明、异域习尚及理论知识，而且还带来了许多具体食品品种及其制作工艺。鸦片战争后，列强瓜分中国，中国沦为半殖民地，帝国主义势力所及的大城市和通商口岸，出现了西餐菜肴和点心，并且有了一定的规模。到了晚清，不仅市场上有西餐馆，甚至西太后举行国宴招待外国使臣时也用西餐。如面包、布丁、泡芙、蛋糕之类的异国烹饪术语也进入中国，同时我国大量居民外流，把中国饮食技艺也带到了国外，并在国外有着很深远的影响。

二、中华面点文化传播与现代生活

在中华民族的文化史上，有发达的农业和手工业的支撑，由此派生出的面点文化的历史源远流长。自古以来的文化传播都是双向的、对流的。中华面点文化通过多种途径传播到世界各地，随着面点文化传播的加速和西方食品文化的传播，深深地影响着每个人、每个家庭的饮食生活。

1. 食物原料和种类不断丰富

我国食品原料的传播历史是久远的。早在汉唐时代，中原内地与西北少数民族和外域引种蔬菜就开始了。除本土生长的蔬菜以外，两千多年来，从外域陆续引进了27个种类，约占现在我国常食蔬菜的一半。能够如此多地从外域引进，与我国的蔬食传统和地域的多样性是密不可分的。这些蔬菜对我国蔬食的更新和发展起到了重要的作用，已成为我国蔬菜的重要组成部分。

据章厚朴《中国的蔬菜》介绍，两千多年来，从外域引进的蔬菜中，主要以吃果实的瓜、果、豆为主，占引进蔬菜的44%，如瓜中的黄瓜、西瓜、南瓜、丝瓜、苦瓜；果中的番茄、辣椒、茄子；豆中的豇豆、菜豆、豌豆、扁豆等②。瓜、果、豆类蔬菜占据了主要地位，已成为我国全国性的蔬菜。

自丝绸之路打通以后，汉朝不断派使者往西域，以及彼此客商往来，这时期是从外域引种蔬菜最多的一个朝代。从外域传入中国的蔬菜种子，大体上在秦汉时是从西北、新疆、蒙古等少数民族地区传入；汉时从中亚、西亚、近东、外高加索和印度北部传入；唐宋元时从东南亚、印度、马来西亚传入；明清时从地中海、中南美洲传入。

石声汉的《中国农学遗产要略》认为：从两汉两晋这一时期所引种的蔬菜，都冠以一个"胡"字，如胡瓜、胡荽、胡葱等，但也有不冠以"胡"字的，如茄子、豇豆、香芹和苜蓿等。隋唐时期海上丝绸之路畅通，引进了莴苣、菠菜、豌豆等；宋元引进的有丝瓜、南瓜、苦瓜等；明清时期从东南沿海一带引进的有冠以"番"和"洋"字的，如番茄、番椒、洋山芋、洋姜（菊芋）、洋白菜等，但也有不冠以此二字的，如菜豆、花椰菜、苤蓝等；近代引进的有洋葱、生菜、洋大头

① 卞孝萱：《鉴真东渡所带食品考略》，中国烹饪，1980(1)：43-45.
② 章厚朴：《中国的蔬菜》，人民出版社，1988：48.

菜等。

新中国成立以后,中外合作、相互引进和自主研发的新品蔬菜品种繁多。我国的许多蔬菜品种传布到国外,世界各地的蔬菜品种只要能适应中国人的口味,都陆续引进,以满足国内各地百姓的生活之需。

随着近现代的对外开放,特别是近十多年提倡优质高效农业,我国从世界各国引进了许多优质的烹饪原料。如植物性原料有玉米笋、微型西红柿、夏威夷果、荷兰豆、西兰花、洋葱、洋姜、朝鲜蓟、芦笋、抱子甘蓝、凤尾菇、奶油生菜、结球茴香等。这些植物性原料经过科研人员的培植与利用,已大量地用于烹饪生产中。每一种原料在烹调师的研究与开发中都制作出许多新品种、新风味。所有这些蔬菜原料,都是制作各式面点很好的馅料和坯料,如胡萝卜糕、南瓜饼、豇豆水饺、什锦素菜包、豌豆黄、薯仔饼等,都是影响全国的特色美点。

2. 面点加工设备的更新与变化

新中国成立以后,中华面点在设备、工具和能源方面发生了翻天覆地的变化,打破了传统的纯手工作坊式的烹饪劳动。就能源而言,木柴、煤炭已退居次要地位,城镇中主要使用的是煤气、天然气、电能,另外还有液化石油气、柴油、太阳能等,部分农村则使用沼气。新的能源用来加热烹饪制作食品,大多有省时、方便、卫生等优点。如以电为能源、利用微波加热、电磁炉烹制原料的新型加热炉具,不仅方便厨房操作,而且能够定时调控,其烹调速度比一般炉灶快4～10倍,还能保持食物原有的色、香、味和营养价值,受到人们的广泛喜爱。

面点设备工具的不断改良和更新是现代的一个显著特色。随着烹饪生产和食品机械工业的迅速发展,以及人们对饮食环境的不断追求,厨房、餐厅设备已步入科学化、现代化的行列。国内高档次的厨房、餐厅,设备先进,流程合理,排烟畅通,地漏无阻,窗明几净,一尘不染。新的厨具设备,为面点制作提供了科学、安全、便利、实用的炉灶和设备,为面点生产与经营提高了规格和档次。

面点设备新品不断涌现,方便了厨房生产,减轻了烹调人员的劳动强度,改善了厨房的卫生环境,又提高了菜点的食品质量,提高了劳动生产率和经济效益。代表性的厨具机械有:蔬菜清洗机、切菜机、剁菜机、切片机、绞肉机、和面机、压面机、馒头机、饺子机、搅拌机以及电炒锅、电煎锅、烤箱、保温箱、多功能蒸烤箱、调温式油炸锅等。这些设备使用方便,效率高,且干净卫生,大大减轻了工作人员的劳动强度,也促进了面点文化的交流与传播。

3. 营养安全的理念在面点制作中深植

中华面点制作有着悠久的传统,以谷类粮食作物为主要原料,配制动植物原料作为馅心,这就是一个很好的搭配方法。人们开始重视饮食平衡对身体健康的重要性,注意通过营养面点的摄入,保障身心健康的需要;开始提高鸡鸭鱼肉及蔬菜水果的利用率,减少破坏营养素和有损健康的技法,减少老式油重炸技法和烟熏馅料的配制,推出一些营养面点、食疗面点、养生面点,如馅心中多利用木耳、香蕈、芦笋、秋葵等食物原料,合理配制。

饮食营养与健康问题已成为现代人们饮食的头等重要的事情。20世纪80年代以前,由于大部分中国居民脂肪、蛋白质摄入不足,造成儿童发育不良、抵抗力不足,成人体质虚弱。然而,经过几十年的发展,人们的消费观念发生了变化。而今,由于营养不当、营养过

度引起的疾病越来越多,其中最具代表性的就是所谓的"富贵病"——诸如肥胖症、糖尿病、冠心病等。营养不足是个问题,营养过剩也是个问题。如今的餐饮业和广大顾客更注重的是"三养哲学"——营养、保养、修养。

我国人民的饮食消费经由初级阶段的饱腹消费、中级阶段的口福消费,已发展到高级阶段的保健消费。如今,人们对于食品的色、香、味、形十分讲究,但动物性食品的比重超过了植物性食品,导致了营养过剩和失衡,诱发了富贵病的流行,食品消费日益陷入口福第一、精细第一、方便第一的误区。随着口福消费弊端的显现、科学技术水平的提高以及营养科学的进展和普及,人们开始进入保健消费阶段,即不再把口感作为对食品好恶取舍的唯一标准,而是采取口福与健康、美食与养生兼容并包的态度;不再对营养素摄入采取多多益善的方针,而是根据人体生理需要和劳动消耗的具体情况,对各种营养素予以适量的调配和安排等。总之,当今人的食品消费行为,被进一步纳入科学的规范,实现饮食为健康服务、美食与养生统一。

中华面点的制作,在重视色、香、味、形的同时,更加重视食品的安全卫生和食品所含的营养素,要从实际出发,根据不同人群的各种营养需要和最佳吸收量,合理配膳,以增强全体国民素质。

我们所提倡的注重食品的营养价值,并不是要选择富含营养的精良原料,而是强调在现有的基础上,注重食品营养素协调、搭配合理、加工工艺合理,这样就可以提高现有原料的营养价值和现有原料中营养素的利用率,使营养学从单纯研究食物养分的狭窄天地中解脱出来。另外,讲究营养不是片面地要人们吃得"好",而是要人们吃得科学合理。

中华面点在继承传统的制作技艺的基础上,与现代科学结合起来,以科学饮食和合理营养为前提,保证菜品的安全、卫生、营养、质地、温度与色彩、香气、口味、形状、器具的完美统一,保障和提高我们民族的体质。

4. 传承中华面点文化,构建新生活

我国古代食疗保健面点层出不穷,如山药饼、芡实糕、姜末馄饨、枸杞面糊羹等。中华饮食传统历来强调饮食与医疗保健的结合,历代本草中对于食物的性味与功能的论述比较多,已经总结了几千年的经验。更具特色的是强调药食同源,利用食物来防病治病。中国传统的药膳理论在继承和发扬传统中医"食疗"方法的基础上,以中医辨证施治理论为指导,将药物和食物(包括亦食亦药之物)有机合理组合,通过独特的烹调加工方法,制成具有防病、治病、强身、健体等功效的特殊物质。"食疗"形是食物,性是疗效,取食物之功效、食物之营养,食借功效、疗助食威,可以收到食物治疗、食物营养的双重效果。

中华面点文化的养生保健特色是影响深远的,利用传统饮食文化精华招徕中外宾客,必然能吸引广大消费者。早在《黄帝内经》中,我们的先人就指出了"五谷为养,五畜为益,五果为助,五菜为充"的膳食结构。中医学也提出"阴阳平衡,肺腑协调,性味和谐,四因施膳"等理论,可见中餐历来讲究营养均衡。《寿亲养老新书》曰:"人若能知其食性,调而用之,则倍胜于药也。"在中医和膳食的研究中,我们的祖先发明了神奇的食疗和药膳。在这方面,中餐有着西餐无可比拟的优势。开发传统养生菜品,谱写中国饮食文明的辉煌成就,中餐在21世纪极有可能成为"智能饮食"的主流。

中华各地有不同的地理气候条件,种植着不同的粮食作物,为各地的面点制作提供了较为丰富的食品原料,因此中国传统面点制品重视五谷搭配。"五谷为养",人们相信五谷

可以带来全面的营养,具有全面的保健功能。明代养生家高濂提出"饮食进则谷气充,谷气充则血气盛,血气盛则筋力强"①,并对谷食粉面的食品功效进行了具体的分析。而现代的营养学研究正在逐步揭示"食五谷治百病"的道理。

三、中华传统面点香飘海外

近百年来,中国面点小吃随着华人及中国餐馆在海外的不断增多而在海外市场传播,并越来越多地引起世界各国人民的关注和重视。细心浏览一下,海外华人杂货店、食品商场、各式中餐馆、中式快餐店等,随处都可发现这些风味浓郁的传统的中国小吃品种②。

"春卷"是流传海外销路最广且最令外国人叫绝的面点风味食品。从美洲到澳洲,从东南亚到欧洲,其酥脆油香的特色,无不令当地人所叹服。早就有人传闻,在美国的华人中有专卖春卷而发大财的。在海外,几乎每家中餐馆都有春卷出售,其品种也在不断增多,有大卷、小卷的,有肉馅、素馅、甜馅的,等等。在海外,时常可见人们坐在路边的太阳伞下饮着啤酒、嚼着春卷,或在大街上一边行走一边品尝。

精致小巧、特色分明的中国面点深受广大海外人士的普遍欢迎,许多华商们瞄准市场,开始利用机器大批量地生产制作烧卖、虾饺、蟹钳、水饺、馄饨等速冻食品,以满足海外华人、中餐馆、外国各地人民的需要。这些小巧玲珑、品种丰富的面点与小吃品种,现已成为中国传统食品的代表,在海外广为流传。

"虾饺"以其形美、色艳、味鲜、透明的风格特色而被人们大加赞赏,因其皮薄味鲜、爽滑不腻,隔皮可见嫣红的虾肉,摆在盘中如艺术品一般,看了就让人赏心悦目。香港、新加坡的华人利用机械化生产虾饺,用小保鲜盒包装,八只一小盒,这就是目前海外饮食市场上的速冻虾饺,欧美、东南亚都有出售,客人随点随蒸随食,十分方便。

"烧卖"在海外是与虾饺一厂而出的机械化速冻食品。它是模仿广式干蒸烧卖的制作方法而成的。烧卖皮的用料有全蛋的,也有半蛋半水调和的。一张正方形烧卖皮包入一个小虾肉圆,食用时,馅身润滑,质地爽嫩,烧卖皮软滑而爽口,并带有枧水(植物碱)的香味。

"蟹钳"是由炸酿蟹钳这道热荤菜演变而改良再由机械化生产的面点冷冻食品,它以虾仁、猪肉斩泥做成椭圆球,在一边插上螃蟹的大钳,外层沾上加入黄色素的面包粉而成。这是广式的风味面点,造型美观,食品商将其装入盒内,速冻保鲜。食用时先放入温油锅氽熟,然后重油炸至金黄,外配一个沙司碟。它色泽金黄,外酥香内软嫩,沾上沙司,十分可口怡人。

"馄饨"有包装现成的速冻品,而一般中餐馆多买现成的速冻馄饨皮,由厨师自己当场制作当场供应。馄饨是海外中餐馆较为畅销的面点品种,一般餐馆都有"馄饨汤"和"炸馄饨"两种,馄饨汤一份两至四只,馅料用虾仁和肉馅配合,用小汤盅盛装,配上葱花,滴上麻油,食者甚众。炸馄饨大多用大馄饨皮包制,放入油锅炸熟后,面皮酥脆,馅心鲜嫩,很受欧美人青睐。

① (明)高濂:《遵生八笺》,《景印文渊阁四库全书》(第 871 册),台湾商务印书馆,1982:631.
② 邵万宽:《中国小吃香飘海外》,国际食品,1987(3):12-13.

"水饺"的冷冻食品较为普遍，特别受华人家庭的欢迎。在中国杂货店可以买到多种品牌的中国饺子。由于中国的水饺名声远扬，许多外国人也加入了食饺子的行列。

中国式"包子"也香飘海外。天津的狗不理包子在纽约的饮食业中就占有一席之地，生意兴隆；上海的"小笼包"风靡纽约；广东的"叉烧包"在欧洲传扬。包子在海外中餐馆的菜单上有多种多样的名称：小包子、三鲜包、蟹肉灌汤包。一位上海餐馆的老板说："来到唐人街，许多美国人都要到我这里来，他们对灌汤包情有独钟。"

中国的"面条"也是深受海外客人的欢迎。一碗带汤的面，可以加上猪肉，也可以加上蔬菜，爱吃海鲜的还可以加上虾、干贝等。云吞面等纯中式的面食，再浇上多种中国的麻油、麻酱等调料；干炒面配上荤素多种原料一起炒制，也是外国人的偏爱。

其他名小吃有四川抄手、担担面、川北凉粉、北方水饺、兰州拉面、宁波汤圆以及广式的早茶小吃等，品种繁多，应有尽有。

综观海外的食品市场，在中国食品中，岭南面点是唱了主角的，这是东南亚地区及岭南商人的主要贡献。19世纪末至20世纪30年代，不少海外华侨就将中国的食品带到外国去，并兴办中国式餐馆，加上广州毗邻港澳，接近新马，从此，包括饼食面点与小吃在内的中国饮食，以前所未有的规模传到海外，而岭南面点充当了排头兵。

岭南面点以其小巧雅致、款式新颖、口味丰美的特色名扬中外，其品种丰富繁多，特色分明，许多品牌在欧洲、美洲、澳洲、东南亚等地已经扎根，特别是那些以点心为主要特色的中餐馆，其品种有几十种之多，诸如虾饺、肠粉、荷叶饭、糯米鸡、沙河粉、荔浦芋角、马蹄糕、干蒸烧卖、凤眼饺、莲蓉包、蚝油叉烧包、水晶包、椰蓉软糍、麻枣、咸水角、江南百花饺、广式月饼，等等，这些餐馆和国内一样，早餐（早茶）从上午卖到中午，还兼卖各式菜肴，食客络绎不绝，这其中70%的客人是华人，30%是外国当地人，并吸引着方圆几十里甚至上百里的老华侨们。

"荷叶饭"是海外中餐馆常制作销售的品种，这是一款岭南人民自古代起就食用的一种方便食品。海外中餐馆因循岭南人的制法，选用上等大米、虾肉、叉烧、烧鸭肉、鸡蛋、冬菇等料炒制，再用荷叶包裹，预先蒸制好，然后客人即点即食，十分方便，食之充满荷香，风味怡人。

"蚝油叉烧包"已风靡海外的食品市场，柜台里有皮白光滑的速冻叉烧包，供各国人民家庭食用；中餐馆里有现做现卖、暄软馅嫩的叉烧包，特别吸引东南亚地区的食客，许多欧美人也常将其作为休闲点心食用。

"月饼""粽子"也是海外华人世界里十分旺销的中国面点品种，在华人食品店一年四季常年供应。华人们已经打破季节食品的习惯，传统小吃成为许多华人家庭不可缺少的消闲食品，多种多样的馅料风味，也不同程度地吸引着海外各国人民。

中国的面点小吃在海外的影响范围已越来越广泛，特别是现代化生产的各类速冻食品，已不局限于中国杂货店，许多食品商场也都大量供应。中国式的水饺皮、馄饨皮、春卷皮，质量好，规格全，可满足各类餐馆、家庭制作中国式面点小吃的需求。中国餐馆里各套餐（头盘）、点菜单、自助餐等，都少不了各式中餐风味面点。中国的风味面点与中国的菜肴一起已深入到世界各地，并带着浓郁的民族特色在海外各国长久飘香。

第二节　中华面点与非物质文化遗产

从青海喇家遗址出土的面条算起,中华面点至少有四千年的历史。在历代的许多典籍中也都有关于面点的文字记载和制作食谱,许多面点品种都有历史的传承,各朝各代都有不同的饼、饺、糕、糍等相关食品,绵延不绝,且新品迭出。不少中华传统面点是耳熟能详的中华老字号产品,许多品种还是清代遗留下来的品种,这些都是我国人民创造出的优秀的文化遗产。

一、古代面点与特色品种

我国古代有关面点的系统论述几乎是没有的,我们现在能够见到的大多是有关面点的食谱和食单,从留存下来的食谱看,有不少是较有特色的品种。古代面点制作的水平是随着社会的发展而逐渐提高的。

1. 汉魏南北朝代表面点

从汉魏南北朝时期的饮食文献来看,有关面点方面的记载比前代有所增加,但专门论述面点的内容不多。这时期出现的饮食类著作计有30多部,但大部分作品已随着历史变迁而亡佚。

《齐民要术》是这时期的代表性作品,记载了当时黄河流域的农业生产和食品制造情况,是我国乃至世界上被完整地保存下来的最早的一部杰出的农学和食品学著作。原书共10卷92篇,内容广泛丰富,从农、林、牧、渔到酿造加工,直至烹调技术都作了专门介绍。书中运用较多的篇幅谈论饮食和烹饪的内容,从第64篇到第89篇,共达26篇之多,而全篇谈面点的为第82篇到第87篇。《齐民要术》在中国面点发展中起到了非常重要的作用,记载的代表面

唐代墓葬壁画野宴图

点有白饼、烧饼、髓饼、水引饼、鸡鸭子饼、细环饼、截饼、粉饼、豚皮饼、馎饦、饆饠等。

2. 隋唐五代代表面点

这一时期的饮食烹饪著作,以记载佳肴美点的烹饪和加工的各种食谱、食经、食法等专著较为突出。从《隋书·经籍志》和《唐书》志著录中看,这时期有关面点的著作留存得很少,多数著作已经散佚。

现存内容较多的为隋谢讽的《食经》、唐韦巨源的《烧尾宴食单》。谢讽的《食经》实际上只是残存的部分目录,共53种。在这53个菜点中,面点近20种。代表品种有急成小饺、千金碎香饼子、花折鹅糕、云头对炉饼、紫龙糕、象牙䭔、滑饼、汤装浮萍面、朱衣饺、添酥冷白寒具、乾坤夹饼、含酱饼、撮高巧装檀样饼、杨花泛汤糁饼,等等。韦巨源《烧尾宴食单》中共记录了58种菜点的名称,另有简要的说明。其中,面点达20多种,有多种饼饺、糕、䭔、寒具、

饆饠、粽子、馄饨、棋子、汤饼等①。

唐诗中的代表品种有槐叶冷淘面。如杜甫《槐叶冷淘》记载的是用槐叶汁与面粉拌和所做的一种凉面。"青青高槐叶,采掇付中厨。新面来近市,汁滓宛相俱。入鼎资过熟,加餐愁欲无。碧鲜俱照箸,香饭兼苞芦。经齿冷于雪,劝人投比珠……"

3. 宋代代表性面点

(1)《吴氏中馈录》与面点内容

宋代浦江吴氏撰。《吴氏中馈录》载录脯鲊、制蔬、甜食三个部分,共70多种菜点制作方法,都是江南民间家食之法,有些至今还在吴越江淮流行。书中收录面点(甜食部分)15种,为炒面方、面和油法、雪花酥、洒字你方、酥饼方、油侠儿方、酥儿印方、五香糕方、煮沙团方、粽子法、玉灌肺方、馄饨方、水滑面方、糖薄脆法、糖榧方②。

(2)《山家清供》与面点内容

南宋林洪撰。《山家清供》是南宋的一部重要著作,内容以素食为主,包括当时流传的104种食品,夹叙夹议,丰富多彩。书中共收录了20多种面点的制法或典故,如寒具、槐叶淘、地黄馎饦、梅花汤饼、椿根馄饨、百合面、松黄饼、酥琼叶、玉灌肺、真汤饼、神仙富贵饼、通神饼、洞庭馂、蓬糕、萝菔面、玉延索饼、笋蕨馄饨、广寒糕等③,许多品种的制法别出心裁,各具一格。

(3)《本心斋疏食谱》与面点内容

宋人陈达叟撰写,一卷。书中记有20种食品。在每一种食品后面均先有说明,后加十六字的《赞》。所收面点有粉糍、贻来、玉砖、水团、绿粉五种④。该书只有一卷,所收内容较少,制作方法写得也较简单。

(4)诗词中的面点描述

宋代诗词中涉及的面点品种逐渐多了起来。苏东坡、范成大、张耒、杨万里、陆游等人均有传世佳作,代表性的如陆游的《初冬绝句》。这是一首思乡诗,他想到了鲈鱼脍、茭白和家乡的"荞麦饼"。诗云:"鲈肥菰脆调羹美,荞熟油新作饼香。自古达人轻富贵,例缘乡味忆还乡。"

4. 元代代表性面点

(1)《饮膳正要》与面点内容

《饮膳正要》⑤为元代御膳太医忽思慧所作,计三卷。忽思慧在长期担任饮膳太医职务的过程中,积累了丰富的有关饮食食疗养生的理论和实践经验,并加以总结,撰成此书。在面点制作方面,该书具有两个显著的特点:其一,书中的面点制作都突出了它的食疗特点,它除阐述各种面点的制作方法以外,更为注重各种食品的补益作用;其二,它是蒙汉饮馔并蓄,以蒙古族面点为主体的食谱,是较好的蒙汉两族文化合于一体的文献,代表品种有:山药面、挂面、经带面、秃秃麻食(手撒面)、马乞(手搓面)、茄子馒头、剪花馒头、水晶角儿、莳萝角儿、荷莲兜子、牛奶子烧饼等。

① (宋)陶谷:《清异录》,《景印文渊阁四库全书》(第1047册),台湾商务印书馆,1982:919.
② (宋)浦江吴氏:《吴氏中馈录》,《景印文渊阁四库全书》(第881册),台湾商务印书馆,1982,414.
③ (宋)林洪:《山家清供》,《丛书集成初编》(第1473册),商务印书馆,1937.
④ (宋)陈达叟:《本心斋疏食谱》,《丛书集成初编》(第1473册),商务印书馆,1937:1-2.
⑤ (元)忽思慧:《饮膳正要》(卷一),上海书店,1989.

(2)《云林堂饮食制度集》与面点内容

元代倪瓒(号云林)撰。倪瓒,江苏无锡人,为元末著名的四大画家之一,擅长描绘江南平远景色。倪瓒家中有一处叫"云林堂"的建筑,故他编著的这本菜谱叫《云林堂饮食制度集》[①]。书中共记载了约50种菜点、饮料的制法,部分反映了元代苏南无锡一带的饮食风貌。书中收录的面点有面、馄饨、黄雀馒头、糟馒头、冷淘面、手饼等制法。

(3)《居家必用事类全集·饮食类》与面点内容

《居家必用事类全集》[②]为元代无名氏编撰的一部家庭日用手册式的古代通书。其中,面点有50多种,分别记载在"回回食品""女直(真)食品""湿面食品""干面食品""从食品""素食"的内容中。书中民族面点占有重要的比重,如设克儿足剌、卷煎饼、糕糜、秃秃麻失、八耳塔、哈尔尾、古剌赤、即你足牙、哈里撒、柿糕、高丽栗糕等。传统的面点也丰富多样,如馄饨、角儿、包子、馒头、兜子、面条、拨鱼、馎饦、煎饼、炉饼、糕,等等。从其面团调和、馅心拌制、成形技法、熟制方法等诸方面来看,其品种丰富,制作多样。

5. 明代代表性面点

(1)《易牙遗意》与面点内容

《易牙遗意》[③]是元末明初平江(苏州)人韩奕撰写的一本食谱,书中所收面点体现了江南地方特色。全书共二卷,其中下卷分四大类,分别以"笼造类""炉造类""糕饵类""汤饼类"介绍制馅及点心的制作,笼造类分为大酵、小酵、水明角儿等4种;炉造类分为椒盐饼、酥饼、风消饼、肉油饼、素油饼、烧饼面枣、雪花饼、芋饼、韭饼、白酥烧饼、薄荷饼、卷煎饼、糖榧、肉饼、油馎儿、麻腻饼子16种;糕饵类分为藏粢、五香糕、水团、松糕、生糖糕、裹蒸、香头、夹沙团、粽子9种;汤饼类分为爆子肉面、馄饨、水滑面、索粉4种。在"果实类"中还记载了炒团、玛瑙团、松花饼的制作状况,总计有37种水面、酵面、粉面、酥面品种和馅心。

(2)《宋氏养生部》与面点内容

明代宋诩撰。《宋氏养生部》[④]共六卷,保存了相当数量的古代菜点的制作方法,兼收并蓄了1 010种食物、1 340多种制法。其中卷二收录了"面食制""粉食制"的面点品种,卷六的"杂造制"中也收录有少量面点。全书收载的面点近百种,是相当丰富的一本烹饪食谱。面点的代表品种有:玲珑面、扯面、包子、蒸卷、千层面、回回煎饼、糖酥饼、蜜酥饼、香露饼、甘露饼、芡糕、松黄糕等。

(3)《饮馔服食笺》与面点内容

《饮馔服食笺》是明代高濂所著的《遵生八笺》[⑤]中的一部分。他所写的《遵生八笺》,提倡清修养生,燕闲清赏;讲究起居安乐,尘外遐举;重视四时调摄,延年却病。《饮馔服食笺》为第十一、十二、十三卷。面点部分收录了粥糜类38种、粉面类18种、甜食类58种,代表品种有:松子饼、雪花酥、一窝丝、椒盐饼、肉油饼、芋饼、韭饼、白酥烧饼、五香糕、煮砂团、臊子肉面、到口酥、鸡酥饼、高丽栗糕、豆膏饼等。

[①] (元)倪瓒:《云林堂饮食制度集》,《续修四库全书》(第1115册),上海古籍出版社,2002:611.
[②] (元)佚名:《居家必用事类全集》,《续修四库全书》(第1184册),上海古籍出版社,2002:568-584.
[③] (明)韩奕:《易牙遗意》(卷下),《续修四库全书》(第1115册),上海古籍出版社,2002:633-637.
[④] (明)宋诩:《宋氏养生部》,中国商业出版社,1989.
[⑤] (明)高濂:《遵生八笺》,《景印文渊阁四库全书》(第871册),台湾商务印书馆,1982:664-665.

6. 清代面点食谱与名点

(1)《闲情偶寄》与面点内容

《闲情偶寄》①为李渔(1611—1680年)所撰,其中的"饮馔部",全面阐述了主食和荤、素菜点的烹制和食用之道。全书分论各种饮馔,倡导重蔬食、崇俭约、尚真味、主清淡、忌油腻、讲洁美、慎杀生、求食益八点。"饮馔部"在"谷食第二"中,主要论述了"粥饭""汤""糕饼""面""粉"几方面。在"面"中介绍了他擅长的特色品种五香面和八珍面。

(2)《食宪鸿秘》与面点内容

《食宪鸿秘》②为朱彝尊所撰,共二卷。该书的"粉之属"部分收录了15种粉类品种,"粥之属"部分收录了8种粥品,"饵之属"部分收录了31种面点的制法,"馅料"中收录了21种馅心。书中许多面点的制作都较精致,如顶酥饼、雪花酥饼、薄脆饼、裹馅饼、素焦饼、荤焦饼、八珍糕、阁老饼等。

(3)《随园食单》与面点内容

袁枚(1716—1797年)撰写。袁枚,浙江钱塘(今杭州)人,40岁起退隐于南京小仓山房随园,论文赋诗。《随园食单》分为14个方面。在"须知单"中提出了既全且严的20个操作要求,在"戒单"中提出了14个注意事项,共记述了326种南北菜肴饭点和美酒名茶。

《随园食单》中的"点心单"共收集面点55种之多③,如萧美人点心、刘方伯月饼、陶方伯十景点心、杨中丞西洋饼、扬州洪府粽子、裙带面、鳗面、鳝面、松饼、油脂糕、百果糕、合欢饼、鸡豆糕、天然饼、花边月饼,等等。

(4)《调鼎集》与面点内容

《调鼎集》④是清代的一部饮食专著,无名氏编。全书共十卷,面点部分主要在第八、九两卷。卷六的"西人面食"有31种。卷八的饭、粥食品共有28种。卷九的点心部分有切面(面条)23种,面食饼羹45种,酥油面食16种,馍馍、烧卖4种,馄饨6种,面卷8种,粳糯粉食6种,米粉糕38种,粉饼9种,粉饺3种,粽9种;干鲜果部分还有不少点心品种,共收录、转录面点180多种。面点的代表品种有:荷花馒头、千层糕、鸡蛋春饼、梨糕、菊花团、苏(酥)盒、金丝包、藕粉饺、春饼、米盒等。

(5)《素食说略》与面点内容

薛宝辰(1850—1926年)撰写于作者晚年。《素食说略》⑤除自序、例言外,按其类别分为四卷,共记述了清朝末年比较流行的170余种素食的制作方法。该书卷一以腌制蔬菜为主,卷二为各式蔬菜的制法,卷三以豆制品为主,卷四为面点和蔬菜汤,记录了粥、饭、面以及油酥干饼、淋饼、托面、炸油果、炸油糕、酥面、炒油茶、菊叶粉片、削面、炒面条、面菱、汤圆等面点。

(6)《醒园录》与面点内容

乾隆七年进士李化楠撰写,系四川人,曾任浙江余姚、秀水县令,他在宦游江浙时搜集的饮食资料手稿《醒园录》,由其子李调元整理编纂而刊印成书。他在其"序"中言:"至于宦

① (清)李渔:《闲情偶寄》,上海古籍出版社,2000.
② (清)朱彝尊:《食宪鸿秘》,上海古籍出版社,1990.
③ (清)袁枚:《随园食单》,《续修四库全书》(第1115册),上海古籍出版社,2002.
④ (清)佚名:《调鼎集》,中国商业出版社,1986.
⑤ (清)薛宝辰:《素食说略》,中国商业出版社,1984.

游所到,多吴羹酸苦之乡。厨人进而甘焉者,随访而志诸册,不假抄胥,手自缮写,盖历数十年如一日矣。"①《醒园录》分上、下二卷,其中面点只有 10 多种,如鸡蛋糕、西瓜糕、山楂糕、蔷薇糕、西洋糕、茯苓糕、莴菜糕、萝卜糕等。

(7)《养小录》与面点内容

顾仲的《养小录》分上、中、下三卷②。序文中说明,《养小录》的成书,是借录了杨子健家先世所辑之《食宪》一书,再增删而成的。现将两书拿来比较,其中的面点品种也较相似,只是数量少一些。但也正如顾氏所言,增加了一些新的面点内容,如蒸酥饼、粉枣、核桃饼、橙糕、梳儿印等。

二、历史留存的代表性名点

我国的许多传统名点都是经过历代传承下来的,如烧饼、环饼、粽子、馒头、面条、糙糕、花糕、麻团、汤团、馄饨、包子、春卷等至迟在元代以前就已经存在了。这些品种流传到全国各地后,又产生了许多花色品种和分支特色,遂形成了千姿百态的系列品种。宋代《东京梦华录》《梦粱录》《武林旧事》等书中记载,各式包子、糕、饼的品种就有近百种之多,可谓洋洋大观。经过历史的沉积和战争的毁败,能够留存下来的老字号店铺少之又少,我们只能从现有的资料中略知一二。《东京梦华录》里记载了一些颇具规模的酒楼,如"会仙酒楼,如州东仁和店、新门里会仙楼正店,常有百十分厅馆动使,各各足备,不尚少缺一件……其果子菜蔬,无非精洁。若别要下酒,即使人外买软羊、龟背、大小骨、诸色包子、玉板鲊、生削巴子、瓜姜之类"③。当时的饭庄酒肆林立,如汴梁城的和乐楼、清风楼和会仙楼,临安城的熙春楼、风月楼、嘉庆楼、赏心楼和太和楼等。清代以前的老字号几乎不复存在了,而清代时期因与近现代较接近,还留下了一些老字号品牌,是我国珍贵的文化遗产,如清乾隆十七年(1752 年)的北京都一处烧卖,清嘉庆元年(1796 年)的沈阳马家烧卖,清道光元年(1821 年)的苏州黄天源糕团店,清道光九年(1829 年)的沈阳老边饺子,清咸丰八年(1858 年)的天津狗不理,等等。民国时期的中华老字号就更多了。

1. 民国时期的代表名点

民国时期诞生了一批面点名店名品,其经营也有一百年左右的历史,如天津的桂发祥麻花店、南京清真奇芳阁店、广州泮溪酒家以及当时名噪各地的苏州黄天源糕团店、扬州富春茶社、北京致美斋等,这些名店为民国时期的面点制作谱写了辉煌的一页。民国时期各地最有影响的代表面点品种有:

(1)王兴记馄饨

无锡王兴记馄饨馆成立于 1913 年,以经营锡帮传统名点见长,王兴记馄饨工艺独特、用料讲究、制作精细、味道鲜美。南来北往的顾客和当地群众常常光顾该店。该店的馄饨品种多样,各具特色,主要品种有手推皮子馄饨、菜肉馄饨、三鲜馄饨、红汤辣油馄饨、麻油拌馄饨等。该店的汤料主要采用肉骨头和葱、姜等一起入锅,加清水烧沸后撇去浮沫,加入绍酒,煮至乳白色,用此汤煮成的馄饨与众不同。

① (清)李化楠:《醒园录》,《中国本草全书》(第 109 卷),华夏出版社,1999.
② (清)顾仲:《养小录》,《丛书集成初编》(第 1475 册),商务印书馆,1937.
③ (宋)孟元老:《东京梦华录》(卷之四),中华书局,1982:127.

(2) 桂发祥麻花

桂发祥什锦麻花是天津小吃"三绝"之一,因其店铺原设在东楼十八街,故人们习惯称"十八街麻花"。桂发祥麻花店的前身并无特别,麻花销路也不大。在店里学徒的范贵才、范贵林两兄弟立意改革,屡经探索,终于创制出夹馅、半发面麻花,使所制产品倍受欢迎。1928年,范氏兄弟各自竞争,使麻花的质量不断提高,形成独特风味。1956年后,两家麻花铺合并,改"贵"为"桂",定名"桂发祥",从而使这一特色食品走上了更广阔的发展道路。桂发祥麻花油润,酥香脆甜,具有多种原料的复合香味,且久放不绵。

(3) 黄桥烧饼

1940年10月,苏北黄桥战役取得了辉煌的胜利。当时,黄桥人民用自己做的美味芝麻烧饼,拥军支前,慰问子弟兵为革命做出了贡献。"黄桥烧饼黄又黄,黄桥烧饼慰劳忙;烧饼要用热火烤,军队要靠百姓帮;同志们呀吃个饱,多打胜仗多缴枪。"苏北黄桥镇人民在决战的关键时刻,起早贪黑烤制烧饼,人们用独轮车装载着大包大筐烧饼,转送到各个前沿阵地。当年新四军服务团副团长李增援写下了这首与这场战役一起名扬天下的《黄桥烧饼歌》,黄桥烧饼也因此闻名全国。

(4) 高桥烧饼

在上海浦东,最著名的面点要数"高桥烧饼"。凡是到高桥来的人们,没有一个不稀罕地要买几盒烧饼回去送给朋友亲戚,算是一件贵重的礼品。烧饼的花色种类较多,有洗沙、枣仁、鲜肉、百果、菜甘、枣泥、净素以及松仁洗沙、猪油洗沙、瓜仁洗沙、桃仁洗沙、椒盐洗沙等。其制饼用馅比较考究,发酵比较精到,炉火比较细到,使其烤得干、脆,饼面嫩黄,松香有味。

(5) 五芳斋粽子

浙江嘉兴的五芳斋粽子,已赫赫有名,它的品质与其他地区不同,货真价实。其主要用料是糯米、去骨猪腿肉、白酒、红酱油、白糖、精盐、粽叶等。在甜、咸馅中,料下得很多。无论是鸡肉粽子,还是鲜肉粽子,内馅都是一大堆的肉,其馅之大,竟占据了整个粽子体积的十分之七,外层所包裹的糯米,成为一种藩篱。此粽外形整齐,包裹均匀。若用筷将粽子夹成四小块,则块块见肉,糯而不烂,肥而不腻,肉嫩香鲜。

(6) 糯米鸡

糯米鸡是广州的传统食品。清末民初,已有小贩挑担在广州街头叫卖糯米鸡,多在深夜游走,以满足街坊顾客夜宵之需。起初以碗装生糯米中间放馅料炖熟出售,后在茶室制作"糯米鸡"出售,改进制作方法,以莲叶包糯米各料蒸制,更添此食品的清香。糯米鸡以糯米为主料,馅料有鸡、猪瘦肉、叉烧、熟虾、冬菇、笋片等,以莲叶包裹后大火蒸熟而成。其品质黏糯鲜香,有莲叶包裹,食用方便。

(7) 赖汤圆

赖汤圆因赖源鑫于1937年开办而得名,以卖"鸡油汤圆"获得好评。它是当地接待顾客最多、服务时间最长的一家店铺。赖汤圆以其色白光滑、软硬适度、入口滋糯、香甜可口的特色,深受广大群众的喜爱。赖汤圆的主料是糯米,专门选用附近马家寺一带出产的优质糯米,粒大、形圆、黏性强,加工出来的米粉色白、细腻、滋润。由于浸泡得法、碾磨有当、吊浆适度,坚持当天出货当天卖,绝无酸味馊气。在馅心配料上,煎、熬、炒、拌自有一套传统工艺过程。在吃法上特配有芝麻酱碟,吃的时候,在汤圆外层再滚上芝麻酱,香味浓郁,别

具特色。

（8）虾爆鳝面

杭州清和坊有一家面馆，名奎元馆，以面为独门生意，他们的名品"虾爆鳝面"是店面最具特色的招牌面。虾爆鳝面选料精细，所用虾、鳝鲜活，且因缸养而泥土吐尽，每天有三四个厨师在小方桌子上"挤虾仁""划鳝鱼"，随出随烧，非常新鲜适口。所用面条保持刀切面的特色，有咬劲。此外，烹调讲究"素有爆、麻油浇"，故面条柔滑不糊，虾仁洁白鲜嫩，鳝鱼香脆味醇。其每一碗面都是小锅个别煨煮，口感特别好。

（9）热干面

20世纪30年代初期，汉口长堤街有个名叫李包的食贩，在关帝庙一带靠卖凉粉和汤面为生。他在无意当中将剩面煮熟沥干，晾在案板上，不小心碰倒案上的麻油，泼在面条上。李包见状，只好将面条用油拌匀重新晾放。第二天早上，李包将拌油的熟面条放在沸水里稍烫，捞起沥干入碗，然后加上卖凉粉用的调料，弄得热气腾腾，香气四溢。人们争相购买，吃得津津有味。从此他就专卖这种面，不仅人们竞相品尝，还有不少人向他拜师学艺。过了几年，有位姓蔡的在中山大道满春路口开设了一家热干面面馆，取财源茂盛之意，叫做"蔡林记"，成为武汉市经营热干面的名店。后迁至汉口水塔对面的中山大道上，改名武汉热干面。

2. 以面点为主的代表名宴

（1）西安"饺子宴"

饺子有着千余年的历史。西安的面点技师们在20世纪80年代研究历史资料的同时，走出店外向社会学习，经过一番认真的准备，他们集众家之长，巧妙地把炒菜的烹调方法用于制馅和烹制饺子上，打破了饺子只能用生皮生馅制作的传统，采用了生拌、熟制法。在口味上从单纯的咸鲜，发展到甜、咸、鲜、麻辣、鱼香和怪味六种味型。在烹制方法上从单纯的煮饺，发展到煮、蒸、煎、烤和炸等。在原料上采用各种新鲜的、干制的荤、素原料及干果、果品等。制作出一百余种花样饺，初步形成了独树一帜的"饺子宴"。

在研制过程中，他们把每一种饺子造型技术与艺术巧妙结合，使上席的饺子有的像金鱼，有的如白兔，有的似寿桃，有的若明珠，形象生动，意境高雅。为了配合旅游宣传，还特地研制了各种应时饺宴，如二龙戏珠、金龙迎宾和龙凤呈祥等。饺笼上席，食者在品尝美味饺子的同时，得到了情景交融的艺术享受。港澳同胞赞其"山珍海味天下第一，艺术享受令人难忘"。

德发长饺子馆设计的饺子宴有九大种类，即"二龙戏珠宴""金龙迎宾宴""龙凤呈祥宴""鸡鸭宴""贵妃宴""鸳鸯宴""吉祥宴""三鲜宴"和"罗汉宴"。这些筵席，在研究的过程中总体注意了究其料、考其技、品其味、会其意，讲究营养组合，使其饺子风味更趋浓郁，以使这朵传统的面点之花争芳斗艳，大放异彩。

（2）山西"面食宴"

山西面食宴运用山西面点前辈几十代人总结出的经验形成了擀、拉、揪、切、拨、削、压、捻、擦、抿、溜、抉、剪、捏、握、扯、拌、包等面食制作的高超技艺，并形成蒸、炸、煎、烙、烤、煮、焖、烩、汆等熟制工艺，面食品种达百种之多。

在太原的面食宴，凉菜是用山西杂粮制作的风味食品，有荞面碗托、荞面灌肠、苦荞河捞、莜面拨鱼、莜面切条，或者是凉粉、拉皮等选择其中一种，经过精心调制而成。

面食宴六种热炒特色鲜明,面中有菜,菜中有面,滋味鲜美,营养全面。其中的菜肴有:迎宾花篮面、大展宏途面、扇贝珍珠面、山花烂漫面、瀑布全鱼面、香菠猪扒面等;餐中汤和随汤点心、面食有:刀削面、剔拨股、擦蝌蚪、抿曲曲、小拉面、猫耳朵、夹心面、剪刀面、搓鱼鱼、栲栳栳、一根面等。

(3) 南京"小吃宴"

南京秦淮区夫子庙地区是南京历史文化名城的古城风貌区。随着历史上各种节令风俗的产生,秦淮传统的时令糕点茶食因时更新,成为我国"四时茶食"的产生地和发源地之一。夫子庙一带饭馆茶楼、摊贩小吃,鳞次栉比,满目皆是,形成了独具秦淮传统特色的饮食集中点。20 世纪 80 年代以来,秦淮区政府十分重视传统小吃的挖掘工作,号召饮食界继承、研究、开发出新地区风味小吃。通过努力,夫子庙地区的许多饭店、餐馆相继策划、开发了"秦淮风味小吃宴",因其工艺精细、造型美观、选料考究、风味独特而著称。其面点小吃以一干一稀配套上桌。

秦淮小吃的主要品种有:茶盒(四干果);五香茶叶蛋、雨花茶;烧鸭干丝、鸭血汤;牛肉锅贴、金牌牛肠;酥油烧饼、鸡汁回卤干;什锦菜包、原汁百叶;薄皮包饺、豆腐脑;油炸臭干、鸡汁馄饨;春卷、糯米甜藕;雨花石汤圆、牛肉粉丝汤。

三、非物质文化遗产与中华面点

"非物质文化遗产"一词,近几年来更多地进入人们的视野,在电视、广播、网络各种媒体中频频出现,并与人们的生活越来越接近,人们对其认识和了解逐渐增多,国家也有专门机构(文化和旅游部非遗司)对其进行宣传、保护、申报和管理等。

1. 我国非物质文化遗产与面点技艺

2003 年,联合国教科文组织通过了《非物质文化遗产保护公约》(简称《公约》),该《公约》对非物质文化遗产作了明确的界定和定义,并缔约了保护规则和措施。此后,非物质文化遗产在世界各国越来越受重视。

非物质文化遗产又称无形遗产,简称"非遗"。《公约》将其定义为:"被各社区、群体,有时是个人,视为其文化遗产组成部分的各种社会实践、观念表述、表现形式、知识、技能以及相关的工具、实物、手工艺品和文化场所。这种非物质文化遗产世代相传,在各社区和群体适应周围环境以及与自然和历史的互动中,被不断地再创造,为这些社区和群体提供认同感和持续感,从而增强对文化多样性和人类创造力的尊重。"[①]

我国参照联合国教科文组织的《非物质文化遗产保护公约》,由国务院颁布的、代表了中国政府意见的、具有权威性的《国务院办公厅关于加强我国非物质文化遗产保护工作的意见》的附件《国家级非物质文化遗产代表作申报评定暂行办法》(简称《暂行办法》),对非物质文化遗产作了具体的界定:非物质文化遗产是"指各族人民世代相承的、与群众生活密切相关的各种传统文化表现形式(如民俗活动、表演艺术、传统知识和技能,以及与之相关的器具、实物、手工制品等)和文化空间"[②]。2011 年 2 月我国颁布了《中华人民共和国非物

① 联合国教科文组织第 32 届大会文件《保护非物质文化遗产公约》,联合国教科文组织 2003 年 10 月 17 日发布。
② 参见《国务院办公厅关于加强我国非物质文化遗产保护工作的意见》(国办发〔2015〕18 号),国务院办公厅 2005 年 3 月 26 日发布。

质文化遗产法》，对非物质文化遗产的界定和分类，和上述《暂行办法》中的分类方法大致相同。非物质文化遗产的定义为：各族人民世代相传并视为其文化遗产组成部分的各种传统文化表现形式，以及与传统文化表现形式相关的实物和场所。包括：

① 传统口头文学以及作为其载体的语言；
② 传统美术、书法、音乐、舞蹈、戏剧、曲艺和杂技；
③ 传统技艺、医药和历法；
④ 传统礼仪、节庆等民俗；
⑤ 传统体育和游艺；
⑥ 其他非物质文化遗产。

中华面点技艺是非物质文化遗产认定中的一部分，它归类于"传统技艺"类。2006年5月20日国务院发出通知，批准文化部（2018年，文化部更名为文化与旅游部）确定并公布《第一批国家级非物质文化遗产名录》，并于2008年、2011年、2014年、2020年分别确定公布了第二批、第三批、第四批、第五批名录。在五批名录中，有关面点技艺的内容有如下项目。

国家级非物质文化遗产名录——面点类项目

编号	项目名称	申报单位	批次
Ⅷ-160	传统面食制作技艺（龙须拉面和刀削面制作技艺，抿尖面和猫耳朵制作技艺）	山西省全晋会馆、晋韵楼	第二批次
Ⅷ-161	茶点制作技艺（富春茶点制作技艺）	江苏省扬州市	第二批次
Ⅷ-162	周村烧饼制作技艺	山东省淄博市	第二批次
Ⅷ-163	月饼传统制作技艺（郭杜林晋式月饼制作技艺、安琪广式月饼制作技艺）	山西省太原市 广东省安琪食品有限公司	第二批次
Ⅷ-165	同盛祥牛羊肉泡馍制作技艺	陕西省西安市	第二批次
Ⅷ-171	都一处烧麦制作技艺	北京便宜坊烤鸭集团有限公司	第二批次
Ⅷ-207	五芳斋粽子制作技艺	浙江省嘉兴市	第三批次
Ⅷ-160	传统面食制作技艺（天津"狗不理"包子制作技艺，稷山传统面点制作技艺）	天津市和平区 山西省稷山县	第三批次扩展项目
Ⅷ-235	蒙自过桥米线制作技艺	云南省蒙自市	第四批次
Ⅷ-160	传统面食制作技艺（桂发祥十八街麻花制作技艺、南翔小笼馒头制作技艺）	天津市河西区 上海市嘉定区	第四批次扩展项目
Ⅷ-276	小吃制作技艺（沙县小吃制作技艺）	福建三明市	第五批次
Ⅷ-277	米粉制作技艺（沙河粉传统制作技艺、柳州螺蛳粉制作技艺、桂林米粉制作技艺）	广东省广州市 广西壮族自治区柳州市、桂林市	第五批次
Ⅷ-160	传统面食制作技艺（太谷饼制作技艺、李连贵熏肉大饼制作技艺、邵永丰麻饼制作技艺、缙云烧饼制作技艺、老孙家羊肉泡馍制作技艺、西安贾三灌汤包子制作技艺、兰州拉面制作技艺、中宁蒿子面制作技艺、馕制作技艺、塔塔尔族传统糕点制作技艺）	山西省晋中市太谷县，吉林省四平市，浙江省衢州市柯城区、丽水市缙云县，陕西省，甘肃省兰州市，宁夏回族自治区中卫市中宁县，新疆维吾尔自治区、塔城地区塔城市	第五批次扩展项目

2. 非物质文化遗产与饮食文脉

非物质文化遗产的传承保护和发展利用,有助于促进文化繁荣、保持人类文化的多样性,有助于增强民族凝聚力和国际软实力,有助于丰富群众精神生活、促进文化资源的利用、发展文化产业。近10多年来,我国对非物质文化遗产传承和保护工作十分重视,研究的机构和人员也不断增多。根据2005年国务院下发的《国务院关于加强文化遗产保护的通知》中对非物质文化遗产的定义,可以将其归纳出这些关键点:

① 主要以非物质形态存在;
② 与群众生活密切相关;
③ 世代相传;
④ 活态流变;
⑤ 传统文化烙印较深;
⑥ 地域色彩鲜明。

人类非物质文化遗产保护本质上就是保存具有永恒人类价值的族群记忆。换句话说:"物质性就是文象,非物质性就是文脉……对于一切形式的非物质文化遗产而言,文脉的传承才是实质。"[①]

从多地前五批申报的以饮食为主题的非物质文化遗产类型来看,各地申报的内容花样众多,申报单位大多缺乏认真的研究和规范的整理,许多申报项目只是为了装点门面、扩大影响,或者是满足地方职能部门的政绩需要而入选的。这种"重申报、轻研究、少保护"的行为,是各省市区的一个普遍现象,导致这种现象产生的根源,主要是大家对《非物质文化遗产保护公约》缺少严肃认真的学习态度,在一知半解中蠢蠢欲动,在以讹传讹中快速上位,更有甚者在几十年的"中国烹饪热"的狂躁与浮躁中,催动了"积极向上"的热情。

在饮食类非遗的认识上,我们确实走过一些弯路,大家的认识和研究还不足,没有深刻理解其中之要义。国内烹饪协会或一些代表性的餐饮行业协会一贯主张将中国八大菜系中的名菜名点、名厨刀工技艺认定为饮食文化遗产代表作。这些是误读国际上饮食文化遗产的定义,是很难引导国内科学地开展饮食文化遗产的传承保护工作的。

过于偏重烹饪技艺的思路,偏离了非遗申报的方向。饮食类非遗不应是这种高、大、上的刀工技法、名厨绝技,也不是某个特色菜品、烹饪技术,它不仅仅属于烹饪队伍的群体,而应该是围绕着饮食的各种文化实践,必须要包含享受饮食的群体,即全民共享性,是属于民众日常生活的内容。这种技艺首先应该回归日常生活,然后才能走向全国、走向世界。技艺类非遗也可以这样理解:它是与日常生活密切相关的、具有传统特性的文化。非遗的本质不在"技艺"本身,而在民众群体文脉的传承。

3. 中华面点与文化遗产

在面点的制作与研究中,面点与文化遗产的问题也越来越得到人们的重视和关注。面点制作属于手工技艺范畴,而个性十足的手工技艺如果失去了它的技艺传承链条,就会失传,特别是那些带有许多制作秘诀的面点产品。如传统的"龙须面"制作,在20世纪的国际烹饪大赛中,中国的面点大师现场拉抻"细如发丝"的面条就让现场观摩的世界烹

① 陇菲,文脉:《非物质文化遗产的实质所在》,光明日报,2010-11-05(09)。

饪名厨翘楚惊艳。在拉抻制作时,先将已打好条的面坯对折,抓住两端均匀用力上下抖动向外拉抻,将条逐渐拉长,一般拉约160厘米长,由此不断对折、拉抻,根据所需的粗细,反复对折拉抻。龙须面需要拉抻13扣,就会使面团形成粗细一致的银丝面线,凸显出中华面点的独特技艺。抻面的技术性较强,要求很高,其用途也很广,不仅用于制作一般的拉面、龙须面,其他品种如金丝卷、银丝卷、一窝丝酥、盘丝饼等都需要将面团拉抻成条或丝后再制作成形。

我们的祖先为了获得制作面点的粉质原料,千万年来不断寻找、制作、开拓有限的工具,吃尽了千辛万苦,从杵臼、石磨、畜力加工到机械加工,再经过簸、扇和罗筛,才有后来的精细粉料制作出的美味可口的面点,尽管先前的这些器具已进入了博物馆,但在我国面点制作的历史中做出了不可磨灭的贡献。

自古以来的中国面点制品,有的已经失传了,有的被保留了下来,有的虽保留了但产品的特色已走了样。在国务院已经公布的国家级非物质文化遗产名录中,2008年发布的第二批有510项[1],其中饮食烹饪方面的有30项,菜肴面点方面占其中的14项,有关面点方面的有传统面点制作技艺(龙须拉面和刀削面制作技艺)、茶点制作技艺、周村烧饼制作技艺、月饼传统制作技艺、同盛祥牛羊肉泡馍制作技艺、都一处烧卖制作技艺;2011年发布的第三批有五芳斋粽子制作技艺,及扩展项目狗不理包子制作技艺等[2];2014年发布的第四批有蒙自过桥米线制作技艺,及扩展项目传统面食制作技艺(桂发祥十八街麻花制作技艺、南翔小笼馒头制作技艺);2020年发布的第五批有小吃制作技艺和米粉制作技艺,及扩展项目传统面食制作技艺10个项目。从各省区来看,入选省一级的非遗项目就更加丰富了。就江苏省而言,有富春茶点、黄桥烧饼、淮安茶馓、刘长兴面点等制作技艺。中国古代的特色面点现在有许多已不复存在了,如唐代的"二十四气馄饨"早已销声匿迹,元代的"兜子"面点也已失传,清代李渔善治的"五香面""八珍面"也难觅踪影。这些历代面点名品,是我国面点技艺中的一笔宝贵的文化遗产。从全国各地来说,山东的煎饼、河南的锅盔、北京的焦圈、天津的麻花、山西的栲栳、甘肃的拉面、陕西的泡馍、青海的面片、新疆的馕、西藏的糌粑、内蒙古的莜面窝窝、东北的李连贵大饼、上海的南翔馒头、江苏的黄桥烧饼、云南的过桥米线、广东的叉烧包、四川的抄手等,都体现了我国各地日常饮食中面点文化的崇高地位。就当今流传的特色"面条"制作技艺而言,全国各地名品甚多,如山西刀削面、北京炸酱面、贵州肠旺面、广西酸辣面、福建豆干面、四川担担面、岐山臊子面、武汉热干面、徽州蝴蝶面、延边朝鲜族冷面、东台鱼汤面、昆山奥灶面、镇江锅盖面、福山拉面、宜宾燃面、饶阳金丝杂面、漳州手抓面、马保子清汤牛肉拉面、冰城三丝面、杭州虾爆鳝面、上海阳春面、广州云吞面、重庆小面、台南度小月担仔面等,都是我国饮食文化中的宝贵遗产。当前,加强对面点非物质文化遗产传承人的保护至关重要,否则就会出现"人在艺在,人亡艺绝"的现象。在这方面,不少地区进行了有益的探索。如上海市非物质文化遗产项目南翔小笼馒头制作技艺遴选了第六代、第七代传人;扬州富春茶社成立了"非物质文化遗产传习所",传承人授牌、带徒、传习,使传统技艺得到了延续。

[1] 参见《国务院关于公布第二批国家级非物质文化遗产名录和第一批国家级非物质文化遗产扩展项目的通知》(国发〔2008〕19号)。

[2] 参见《国务院关于公布第三批国家级非物质文化遗产名录的通知》(国发〔2011〕14号)。

第三节 中华传统面点与开发革新

在中华饮食发展的历史上,古代的面点发展迅速,特色品种也较丰富。从汉代到南北朝,再到唐宋元,明清时期是各类面点发展的高峰。在粮食方面,除米、麦之外,从外域引进了玉米、甘薯等,而在面点的制作方面,利用山药、栗子、莲藕、芡实、菱角等果蔬杂粮制作的各式面点特色显著。由于粉料的生产加工更加精细化,使得各式杂粮食品的口感更加可口,成为人们日常生活的主食和调剂食品。在这些丰富的面点品种中,不同的历史时期,都有新的创新品种,特别是明清时期,它突破了宋元时期面点制作的框框,形成了用料特殊、配味讲究、形制多样的风格特色,在中国面点文化史上具有独特的地位。

一、传统面点的变化与革新

中华面点文化是由传统遗产和现代创造成果共同组成的。在今天的饮食活动中既有古人使用的炉灶、锅具,也有现代的天然气灶、微波炉。社会的饮食习俗传统表现了文化的继承性,而革新提高的新成果则表现了它的发展与进步。

1. 传统面点的继承与革新

在中华面点文化几千年的发展中,食物原料的开发利用和炊具改革取得了很大进展。厨房用具中,铁器、陶器继续使用,但机械增多,冷藏设备增多,而且电能已成一种新热源和新力源。饮食成品中面点小吃的品种粗略估计总共不下万种。所有这一切都是在继承中创新而获得的成果。

(1) 挖掘整理与开发利用

我国饮食有几千年的文明史,从民间到宫廷,从城市到乡村,几千年的饮食生活史料浩如烟海,各种经史、方志、笔记、农书、医籍、诗词、歌赋、食经以及小说名著,都涉及饮食烹饪之事。这些都可以创制出较有价值的肴馔来。

"兜子"类点心,明代时从宫廷到民间十分流行,而今已不为人们所熟知。其品的特色之处在于,不用面皮而用粉皮,不用手包而用盏包。它是以肉馅包入粉皮中上笼蒸熟的点心品种。元代的《居家必用事类全集》中对"蟹黄兜子"的记载是:"熟蟹大者三十只,斫开,取净肉,生猪肉斤半,细切。香油炒碎鸭卵五个,用细料末一两,川椒、胡椒共半两,擂、姜、桔丝少许,香油炒碎葱十五茎,面酱二两,盐一两,面摞(芡)同,打拌匀。尝味咸淡,再添盐。每粉皮一个,切作四片,每盏先铺一片,放馅,折掩盖定,笼内蒸熟供。"[①]

"兜子"是一种很有特色的点心,用淀粉先制成粉皮,然后放在酒盏里,包裹馅料,一盏一个包制好后,再放在笼里蒸熟。兜子采用粉皮包裹,其馅心可以多种多样,馅心的用料不同,兜子的品种也就各不相同,各具特色。如用鹅肉作馅则为"鹅兜子",用鸭肉作馅则为"鸭兜子",用肉作馅则为"肉兜子",用蟹黄作馅则为"蟹黄兜子",等等。

古为今用,推陈出新。我国面点师一直没有停止过对面点的开发和研究,许多历史名点诸如"二十四气馄饨""翠缕面""山药拨鱼""七宝卷煎饼"等的开发,是需要我们认真研究

① (元)佚名:《居家必用事类全集》,《续修四库全书》(第1184册),上海古籍出版社,2002:584.

和利用的。

(2) 发扬传统与勇于开拓

继承和发扬传统风味特色是饮食业兴旺发达的传家宝。如今,全国许多大中城市的饭店在开发传统风味、重视经营特色方面取得了可喜的成绩,并力求适应当前消费者的需要,因而营业兴旺,生意红火。

但是,继承发扬传统特色也不是说完全照原来的老一套做法不变,而是要随着时代的发展而不断改进,以适应时代的需要。20世纪70年代,人们提倡的"油多不坏菜",如今已过时了,已不符合现代人的饮食与健康的需求。传统的"千层油糕""蜂糖糕""玫瑰拉糕"等需要加入一定量的糖渍猪板油丁,随着人们生活的变化,其量都必须适当减少,甚至不用动物油丁。清代宫廷名点"窝窝头"现在进入人们的宴会桌面,但已不局限于原来的玉米粉加水了,而增加了米粉、蜂蜜和牛奶,其质地、口感都发生了新的变化。

(3) 大胆吸取与拿来所用

广泛运用传统的食物原材料,是制作并保持地方特色菜品的重要基础。在现代市场全球化的基础上,不断跟随新时代的步伐、迎合现代市场的需要,就必须大胆吸收和运用国内外的食物原料,利用传统的制作方法,引用新的调味手段,使菜品的风格多样化,以满足现代市场和顾客的需求。

自古及今,中国的面点师们敢于吸收和利用其他地区甚至国外的原材料为我所用,如胡萝卜、番茄、黄油、奶油、咖喱等,不断丰富着各地区面点的特色,在尊重传统的基础上得到了充实提高。如"灵芝酥"的制作,在保持传统风味"盒子酥"的基础上,制作时稍加可可粉成两块酥面,包上馅心,两层相合,酷似天然灵芝的造型,从外形和色泽上下功夫,可可色的酥层制作清晰,达到了天然而完美的艺术效果。

2. 工艺改良与不断创新

对于传统菜的改良不能离其"宗",应立足于保持和发展本味特色。许多面点师善于在传统点心上做文章,确实取得了较好的效果。如进行"粗粮细作",将一些普通的面点进行深加工,这样改头换面后,可使菜品质量提升;或在工艺方法上进行创新,"豆渣白玉饼""荞麦饼"等,改变了过去粗粮难登大雅之堂的局面,而成为现代宴席之美品,口味一新。

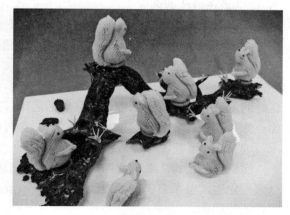

松鼠酥

近几年来,全国各地的面点师在对传统工艺的改良上做出了许多尝试,而且取得了很好的效果。面点的创新,关键在于思路的开阔与变化。其基本思路与方法,主要有以下几个方面。

(1) 原料变异,推陈出新

近几年来,进入厨房的原材料更加丰富,连过去贫困年代经常食用的山芋藤、南瓜花以及贫民食用的臭豆腐、臭豆腐干等,现在也纷纷进入大饭店。过去饭店不屑一顾的红花草、蒲公英、鱼腥草等也登上大雅之堂,成了人们的喜爱之物,厨师们将其制作成包子、饺子的

馅心,尽管其口味有些令人不适,但由于其特殊的药理功效,依然得到了许多人的喜爱。在江苏省苏中、苏南地区,"草头包子"色泽碧绿,口感清香、爽嫩,尽管价格远远高于肉包子,但还是供不应求。因此,对于原料的利用,重在发现、认识和开拓。

改革开放以后,我国引进外国的食品原料更加丰富多彩。除了天然的食物原料以外,也出现了许多加工品、合成品,这为我国面点原料增添了新的品种。面点师利用这些原料,洋为中用,大显身手,不断开发和创作出许多适合中国人口味的新品面点。

许多原材料在本地看来是比较普通的,但一到外地,即身价倍增。如南京的野蔬芦蒿、菊花脑,淮安的蒲菜,云南的野菌,胶东的海产,东北的猴头菇等,当它在异地烹制开发、销售,其效益将难以估量。如今交通发达,开发异地原材料并不困难,如芦蒿火饺、菊叶茶糕、蒲菜包子、鲅鱼馅饼、猴头菇烧饼等,创新面点也必将有其广阔的市场。

(2) 味中之变,出奇制胜

面点风味的形成,首先是具有食物原料和调味品。高明的面点师就是食物的调味师,所以,面点师必须掌握各种调味品的有关知识,五味调和,才能创制出美味可口的佳肴。

在原有面点中就口味味型和调味品的变化方面深入思考,更换个别味料,或者变换一下味型,就会产生一种与众不同的风格菜品。只有敢于变化,大胆设想,才能产生新、奇、特的风味菜品。

西安"饺子宴"的产生打破了饺子从古到今、从北到南几乎都是一个咸鲜味的格局。这种普通饺子之所以能闻名全国,就因为在饺子馅心的调味上大胆借鉴菜肴的调味手段和模式,研制出了茄汁味、鱼香味、五香味等多种味型的饺子,大大丰富了饺子的品种。许多人受西安饺子宴的启示,对包子馅心的调味也进行了大胆改革,改变了包子馅心"一把盐调味"的老传统,使许多风味独特的包子应运而生。

小吃宴近几年来在全国许多城市盛行。南京夫子庙地区的小吃宴闻名遐迩,特色分明,特别是在口味的调配上跌宕起伏,变化较大。它把点心的普通口味与小吃的变化之味两者有机地揉和起来,在味型上,咸、甜、麻、辣、酸、鲜多味并举,其搭配也有章可循,一般的规律是干配稀、软配硬、甜配甜、咸配咸、原味配清淡、冷配热等,其编排与创意是值得人们大力推广的。

调味原料的广泛开发,新调料的不断研制,海外调料的不断引入,可为调制新味型奠定良好的基础。把各种不同的调味品灵活运用、进行多重复制,制作出新型口味的菜肴,这是面点变新的一种方法,也是以味取胜、吸引宾客的一个较好的途径。

(3) 点借菜艺,样式翻新

面点借鉴菜肴工艺的思路,是中国面点变新的一种独特风格。点借菜艺,主要是指"面点菜肴化",借鉴菜肴的烹调方法、调味手段,改进传统面点制作工艺,使面点具有菜肴的某些特征和功能。

面点制作的烹调方法一般比较单调,常用的蒸、炸、煮三种烹调方法约占面点整个烹调方法的60%以上,这在一定程度上束缚了面点品种的发展与创新。近几年来,人们在改进面点工艺、创新面点品种的时候,首先选定了烹调方法作为突破口,把变化多端的菜肴烹调方法引进到面点制作工艺中来,创新了一批面点品种。如"挂霜馒头""挂霜仔粽",即是利用我国传统面食小馒头和小粽子作为挂霜的原料。12克一只的小馒头、10克一只的小粽子,将其蒸熟后油炸,再熬糖挂霜,使之具有酥脆香甜柔软的特点,确是一种新的创举。

"珍珠汤",从名称和形状来看,都像一份汤菜,其实它是用面皮包肉馅,制成如同小指甲壳大小、形似"珍珠"的馄饨,借用菜肴"氽"的方法烹制而成的一道面食。

（4）洋为中用,中外合璧

随着中外饮食文化交流的增多,面点制作也呈现多样化的势头,特别是广东的点心制作,吸收西点的制作之长为我所用,如奶油、黄油、琼脂、可可粉、果胶粉、鱼胶粉、坚果粉、香草等的普遍运用。不可否认,这些西点的制作方法已成为一种新的面点制作方法,影响着广大的面点师。

由于西式面点制作和风味进入国内,传统面点制作便不断地拓展,无论是在原料、器具和设备方面,还是在技艺、装饰方面都掺进了新的内容。我国面点的制作一方面发扬传统优势,另一方面善于借鉴西洋风格制作之长,为我所用。

蛋糕是西点中最常见的品种之一。生日蛋糕是西风东渐取代传统的寿桃、寿面的生日寿辰食品。裱挤技术是蛋糕装饰的一门艺术。它的技术性很强,质量要求也很高。西点的裱挤技术被中餐借用,并广泛在我国饮食行业中盛行。在城镇,过生日吃蛋糕,慢慢地取代了中国传统的"长寿面"和"寿桃",如今此风已深入民间,影响各个家庭。裱挤技术和生日蛋糕,从西方而来,现已和我们的生活紧密相连,甚至成为连我们的高级面点师升级考核也离不开的技术和品种。

清酥面点,又称松饼,英文统称"puff pasty"。香港、广东人称其为"擘酥"。广东面点师制作的擘酥是沿袭西点制作工艺方法而成的。清酥面的制作用油,通常都使用黄油和玛琪淋（人造黄油）,因为这类油脂中含有一定水分,在烘烤过程中可产生蒸汽来帮助产品膨胀。擘酥面团又叫千层酥、多层酥。它是广式面点制作中吸收西点清酥面的一种特色面团。因为它有筋韧性,当受热时产生膨胀,成为层次分明的多层酥,因此有千层酥之称。其品松香、酥化,可配上各种馅心或其他半制品,如广式点心鲜虾擘酥夹、鹌鹑焗巴地、冰花蝴蝶酥、莲子茸酥盒等。

二、现代面点的开发与创新

新中国成立以后,社会的发展变化带来了人们生活水平的变化,在面点的需求方面人们也有了新的要求。人们希望吃到原料多样、品种丰富、口味多变、营养适口、简单方便的食品,在原有面粉、米粉的基础上,讲究口味的多变性,并向杂粮、蔬菜、鱼虾、果品为原料的面点方向发展,要求生产出既美观又可口、既营养又方便、既卫生又保质的面点品种。

1. 挖掘和开发皮坯料品种

米、麦及各种杂粮是制作面点的主要原料,成熟后都具有松、软、黏、韧、酥等特点,但其性质又有一定的差别,有的单独使用,有的可以混合使用。面点品种的丰富多彩,取决于皮坯料的变化运用和面团不同的加工调制手法。新中国成立以后,中国面点不断扩大面点主料的运用,使我国的杂色面点形成了一系列各具特色的风味,为中国面点的发展开掘了一条宽广之路。

广泛使用皮坯原料,是现代面点的一大特色。面点皮坯料的原料很多,这些原料均含有丰富的糖类、蛋白质、脂肪、矿物质、维生素、纤维素,对增强体质、防病抗病、延年益寿、丰富膳食、调配口味都能起到很好的效果。

（1）传统杂粮面点的加工制作

现代面点制作，以追求健康为目的，合理进行面团的调制，把过去人们认为的粗粮之品通过锦上添花的加工制作，使其面貌一新，营养平衡，成为适应现代人们需求的并乐于享用的食品。如玉米、高粱、小米、荞麦等，这些杂粮原料除加工成饭、粥食品外，经合理加工和调制还可制成许多特殊的风味品种。

如今玉米已成为热门食品，人们对它的价值有了新的认知，玉米的营养十分丰富，特别是抗癌和防衰老的作用被人们所重视。玉米产品的研发，从营养吸收出发，宜于同豆类、大米、面粉等食物混合制作，这样更能提高玉米的营养价值。玉米加工成粉，粉质细滑，吸水性强，韧性差，用水烫后糊化易于凝结，凝结至完全冷却时呈现爽滑、无韧性、有些弹性的凝固体。玉米与面粉掺和后可制各式发酵面点及各式蛋糕、饼干、煎饼等食品，如玉米馒头、玉米包子、玉米花卷、玉米蜂糕、玉米千层糕、玉米烧卖、玉米蛋糕等。

小米是我国传统的杂粮，其营养全面、丰富，富含维生素 B1、B2，其脂肪含量亦高于大米、小麦，不饱和脂肪酸、亚油酸、亚麻酸占 85.7%。小米的各种营养成分易被人体吸收，消化率达 90% 以上。小米磨制成粉面可制成各式糕、团、饼，还可以掺入面粉制作各式发酵食品，通过合理的加工也可以制成小巧可爱的食品，如小米面窝头、五香馒头、小米面蜂糕、小米丝糕、小米面煎饼、糖酥煎饼、烤小米饼等。

荞麦是西南边远高寒山区、少数民族地区主要的民食。荞麦的营养价值很丰富，并且美味可口、壮体益寿，特别是具有明显的防病治病的药理生化功能，是其他任何食物所不及的。它的蛋白质成分比其他谷物或面粉等都高，而且接近于牛奶或鸡蛋中的蛋白质。赖氨酸的含量也很高，容易被人体吸收，是目前世界各国公认的高级营养品。荞麦经过加工磨粉，多制成面食、煎饼或各类点心食品，如荞面馍馍、荞面蒸饺、四味荞面包、荞麦面条、荞面扒糕、荞面煎饼、荞面凉团、荞面猫耳朵等。

（2）根茎蔬果的掺粉调制

现代面点在主坯的加工上，更加重视粉料的掺和，以达到营养的互补。我国富含淀粉类的杂粮蔬果原料异常丰富，这些原料经合理加工后，可制成许多丰富多彩的面食糕点。根茎蔬果原料的产品研发，从营养和口感方面出发，都宜与其他粉料掺和，这样不仅改变其原有口味的不足，而且能够增加其特殊风味。山药含有多种营养素，可以强健机体，滋肾益精，其色白、细软、黏性大，蒸熟去皮捣成泥与面粉、米粉掺和能做各式糕点，如山药糕、山药卷、八宝山药桃、鸡粒山药饼、水晶山药球、素馅山药饼、山药面条、山药凉糕、冰糖山药羹等。红薯（亦称甘薯、番薯、山芋等）所含淀粉很多，由于糖分大，与其他粉料掺和后，有助于发酵，将红薯煮熟、捣烂，与米粉等掺和后，可制成各式糕团、包、饺、饼等，如薯松糕、蒸薯圆、薯粉家常饼、香麻薯蓉枣、桂花红薯饼、薯粉烧饼、红薯米粑等。马铃薯（亦称土豆等）是食用广泛的菜蔬，性质软糯细腻，去皮煮熟捣成泥后，可单独制成煎、炸类各式点心；与面粉、米粉等趁热揉制，亦可做各类糕点，如像生雪梨果、土豆饼、薯仔饼、薯仔丸子、土豆角等。芋芳（亦称芋头）含有大量的淀粉、蛋白质和维生素等，性质软糯，蒸熟去皮捣成芋泥，软滑细腻，与淀粉、面粉、米粉掺和，能做各式糕点，如芋头糕、芋头年糕、咸馅芋饼、芋芳包、珍珠芋丸、荔浦秋芋角、荔浦芋角皮、炸椰丝芋枣、脆皮香芋夹等。

利用杂粮和根茎蔬果类原料富含淀粉的特色，人们研制开发出许多面食糕点，将这些原料加热制蓉或制粉后，与澄面、米粉、面粉掺和后，揉制成面团，可制成风味独特的烘、烤、炸、蒸、煎等类食品。如莲子作为药食兼用资源，具有非常高的营养和药用价值，其氨基酸

组成比较齐全,尤其是赖氨酸含量丰富。因此,将莲子粉添加到小麦粉中,通过合理的营养互补,能解决谷物食品中赖氨酸含量不足等营养失衡问题。莲子加工成粉,质地细腻,口感爽滑,除制作莲蓉馅外,作为皮料与面粉或米粉掺和,可制成多种米糕、面饼、糍团以及各种造型品种。南瓜色泽红润,粉质甜香,将其蒸熟或煮熟,与面粉或米粉调拌制成面团,可做成各式糕、饼、团、饺等,如油煎南瓜饼、甜香南瓜包、素馅南瓜饺、象形南瓜团等。百合可制成百合糕、百合蓉鸡角、三鲜百合饼、四喜百合丸、桂花百合饼等;马蹄(荸荠)粉可制作马蹄糕、九层糕、芝麻糕、拉皮和一般夏季糕品等;慈姑可制成慈姑家常饼、慈姑面窝头、慈姑面饺、炸慈姑丸子等。这些食品不仅可以适应餐饮企业的开发利用,而且可以成为机械生产的各式食品。

(3) 各种豆类的变化调配

豆类食品是面点制作的特色原料。豆类含有丰富的蛋白质,一般为 20%～40%,豆类蛋白质的氨基酸组成与动物性蛋白质相似,其中赖氨酸的含量丰富,只有蛋氨酸的含量低。豆类与谷类配合使用,谷类蛋白质则是赖氨酸含量低、蛋氨酸含量高,两者混合使用,可以相互补充,提高蛋白质的营养价值。

玉米面窝窝头,过去老百姓就是用玉米面加水和成,做成圆圆的形状,颜色金黄。后来人们将其做了一些变化,他们在玉米面中加入了适量的豆粉,再放白糖、桂花,制作得小巧玲珑。这种配制,不仅味美,而且营养价值也较高。因为玉米面中缺少的赖氨酸和色氨酸可以得到黄豆粉高含量的补充,而黄豆粉缺乏的蛋氨酸又可得到玉米面的弥补,从而提高了蛋白质的质量。而今的"窝窝头",经过面点师进一步出新,即在玉米面、豆面中加入糯米粉,用蜂蜜、牛奶和面,其口感软糯甜香,营养更加丰富。

绿豆加工成粉,粉粒松散,有豆香味,经加热也呈现无黏、无韧的特性,香味较浓,常用于制作豆蓉馅、绿豆饼、绿豆糕、杏仁糕等,与其他粉料掺和可制成松糕、黏糕及各类点心。赤豆软糯,沙性大,煮熟后可制作赤豆泥、赤豆冻、豆沙、小豆羹,与面粉、米粉掺和后,可制作各式面食糕点。扁豆、豌豆、蚕豆等豆类具有软糯、口味清香等特点,蒸、煮成熟后均可捣成泥制作馅心,与米粉、面粉掺和可作为面食糕点的面皮,制成各式糕团、面食点心。

(4) 澄粉面团的广泛利用

将面粉经过特殊加工的纯淀粉,用沸水烫制而成的面团,称澄粉面团,又称淀粉面团。新中国成立后,此面团的调制在广东地区普遍流行,如广式的虾饺等。此类面团由于采用了纯淀粉,所以面团色泽洁白,并具有良好的可塑性,其制品成熟后呈半透明状,柔软细腻,口感嫩滑,如绿茵白兔饺、千姿百鹅等。

调制时,先将澄粉倒入盆内,用煮沸的开水迅速冲入粉中,搅拌均匀,倒在抹过油的案板上,揉擦至匀,盖上湿布即可;也可以搅拌均匀后,加盖盖严,防止风干。如现在的各式象形点心,包上馅心,加热蒸熟,色味绝佳。

(5) 鱼虾肉制皮体现特色

新中国成立后,在面点的坯料上,人们敢于大胆创新,除利用粉类原料外,还不断拓展主料,将鱼、虾肉与粉料拌和调制成团加工成面点食品。新鲜河虾肉经过加工亦可制成皮坯。将虾肉洗净晾干,剁碎压烂成茸,用精盐将虾蓉拌挞至起胶黏性加入生粉即成为虾粉团。将虾粉团分成小粒,用生粉作面醭把它开薄成圆形,便成虾蓉皮。其味鲜嫩,可包制各式饺类、饼类等。

新鲜鱼肉经过合理加工可以制成鱼蓉皮。将鱼肉剁烂,放进精盐拌打至起胶黏性,加水继续打匀放进生粉拌和即成为鱼蓉皮。将其下剂制皮后,包上各式馅心,可制成各类饺类、饼类、球类等。

(6) 时令水果运用风格迥异

利用新鲜水果与面粉、米粉等拌和,也是现代面点的一大特色,通过合理调配后,可制成风味独具的面团品种。其色泽美观,果香浓郁。通过调制成团后,亦可制成各类点心,如草莓、猕猴桃、桃、香蕉、柿子、橘子、山楂、椰子、柠檬、西瓜等,将其打成果茸、果汁,与粉料拌和,即可形成风格迥异的面点品种。

现代面点制作的皮坯料是非常丰富的,广大面点师善于思考,认真研究,根据不同原料的特点,加以合理利用皮料、馅料,采用不同的成形和熟制手段,使得中国面点业的发展走进了营养美味的时代。

2. 馅心品种的拓展与变化

中国面点馅料是非常广泛的,它不同于皮坯料局限于粮食淀粉类原料。用于制馅的原料很多,馅心的开拓也发生了很大的变化,面点借鉴菜肴的制作与调味,引用到馅心中,只是在加工中注意刀切的形状。西安餐饮企业在饺子宴的制作中,注重调馅的原料变化,大胆采用各种调味料,使制出的馅心多彩多姿。除传统的馅料以外,他们还开发出了辣味馅、麻辣味馅、酸甜味馅、怪味馅等,在原料上大胆利用海鲜、山珍。"饺子宴",就是各种山珍海味、肉禽蛋奶、蔬菜杂粮的大荟萃,确实给馅心制作开辟了一条广阔的道路。

迎合消费者的饮食需求是现代面点业经营的主要方针。面点在调馅时根据各地人的饮食习惯、喜好,合理调制馅心。人们在拥有丰富的原料、调料的同时,调制出多种多样、不同风味的馅心,使宾客有更大的选择范围,满足了不同客人的需求,达到了众口可调的制作境地。

3. 迎合市场开发产品

(1) 开发方便面点

现代人们对食品的要求不仅要营养好、味道好,而且要更方便。随着社会节奏的加快,人们对方便食品的需求量增大,从生产经营的切身需要来看,营养好、口味佳、速度快、卖相绝的产品,将是现代食品市场最受欢迎的品种。许多原先在饭店厨房生产的品种,现在都已实行工厂化生产,诸如八宝粥、营养粥、酥烧饼、黄桥烧饼、山东煎饼、周村酥饼等。方便的面点食品,因其具有独特的营养价值和风味,必然会受到市场的欢迎。许多饭店企业也专辟了生产车间加工操作,树立自己的拳头产品赢得市场,像小米酥饼、高粱薄饼、荞麦即食面、玉米炒面、百合糕、马蹄糕、红豆糕等都已制成方便食品,走进超市和百姓家中。

方便食品特别适宜于烘、烤类面点,经烤箱烤制后,有些可以贮存一周左右,还有些品种可以放几个月,保证了商品的流通和打入外地市场,这为杂粮食品走出餐厅、走出本地创造了良好的条件①。

(2) 开发速冻面点

改革开放以后,随着经济的发展,面点制作中的不少点心,已经从手工作坊式的生产转向机械化生产,能成批地制作面点品种,不断满足广大人民的一日三餐之需。速冻水

① 邵万宽:《杂粮及根茎蔬果原料的加工与产品研发》,农产品加工·创新版,2013(2):77-80.

饺、速冻馄饨、速冻元宵、速冻春卷、速冻包子等已打开食品市场,不断增多的速冻食品已进入寻常百姓家庭。随着国家《速冻预包装面米食品卫生标准》的制定,这一政策有利于特色面点食品营养优势的充分发挥,加速营养面食糕点高端产品的研发。面点食品品牌与高端市场竞争已成为当今速冻食品行业发展焦点和潮流。加之现代食品机械品种的不断诞生,以及广大面点师的不断努力,开发更多的速冻面点已成为广大面点师不断探索的课题。

中国面点具有独特的东方风味和浓郁的中国饮食文化特色,在国外享有很高的声誉。发展面点食品,打入国际市场,面点占有绝对的优势。天津粮油出口公司制作的速冻春卷,年创出口外汇百万元;青岛某食品加工厂生产的春卷、小笼包、水饺3个系列50多个品种和规格的速冻食品,已销往东南亚、欧洲、北美等20多个国家和地区,成为国内速冻面点最大的出口基地。拓展国外市场,开发特色面点,发展面点的崭新天地有更广阔的市场空间。

(3) 开发节令面点

节令食品的开发,可以撩起人们传统的生活情结,也有着较好的食品市场,如正月吃年糕、元宵,清明吃青团,五月吃粽子,中秋吃月饼,重阳吃花糕等。我国主食杂粮食品自古以来与中华民族的时令风俗和淳朴感情有密切的关系,在一年四季的日常生活中,不同时令均有独特的面点品种。各种不同的民俗节日,是杂粮开发的最好时机,也是年节销售的大好时机,如各式年糕、元宵节的各式风味元宵、中秋节的各种月饼、重阳节的重阳糕品等。在节日之间,各种营养丰富的节日面食糕点不仅丰富了人们的节日生活,而且增添了人们的生活情趣。节日面点的开发与利用,已成为当今食品经营的黄金期,人们在注重面点营养价值的同时,也注意到从民众的生活质量出发,制作出深受人们欢迎的节日营养食品,并根据不同的节日提前做好批量生产的各种准备。

(4) 开发快餐面点

快餐是社会进步、工作与生活节奏加快的必然产物。我国快餐业的营业额正在以每年大约20%的速度增长。当今生活节奏快,人们要求在几分钟之内能吃到或外带配膳科学、营养合理的快餐食品。近年来,以解决大众基本生活需要为目的的快餐食品需求量增大。传统杂粮在快餐食品中前景广阔,面点快餐食品将成为受机关干部和企事业单位职工特别是中老年人欢迎的餐点。玉米、荞麦、南瓜、红薯等快餐食品的开发,不仅调剂口味、营养丰富,而且食用方便、饱腹、美味,是未来快餐食品的最佳选择。有人将中式快餐特点归纳为"制售快捷,质量标准,营养均衡,服务简便,价格低廉"五句话。面点快餐已进入发展的快车道,并具有广阔的发展前途,如面点风味套餐、风味杂粮特制花卷、五谷杂粮卷饼等正被人们开发生产,杂粮馒头、杂色花卷、荞麦面饼、豆粱粽子等也是较好的新品种。如北京瑞年食品公司特制的馒头、浙江的五芳斋粽子、四川的担担油茶等,都为开发面点快餐走出了新路。

(5) 开发保健面点

人们在饮食中讲究营养,合理调配食物,不仅可以维持生命,而且还能增强体质、防病抗病、延年益寿。因此,保健养生已日益受到人们的关注。现在,越来越多的人开始注重食品的保健功能,像儿童的健脑食品,利用原料营养的自然属性配制成面点食品,以食物代替药物,将是面点的一大出路。世界人口日趋老龄化,发展适合老年人需要的长寿食品,前景越来越被看好,这些消费者对食品的要求是多品种、少数量、易消化、适口、方便,有适当的

保健疗效,有一定的传统性及地方特色。各种杂粮和根茎蔬果原料都具有以上特点,开发和创新杂粮类食品,应着重改善我国面食糕点高脂肪、高糖类的不足,从食品的低热量、低脂肪,多膳食纤维、维生素、矿物质入手,创制适合现代人需要的面食糕点。

(6) 开发杂粮饮料食品

近十多年来,利用五谷杂粮而开发的热饮在国内餐饮业不断发展。饭店和家庭十分流行制作五谷杂粮热饮,特别是秋冬时期。人们习惯将不同的杂粮品种掺和经过浸泡后用豆浆加工机来加工。各不相同的五谷杂粮饮料,色泽自然、口感芳香、食之爽口,深受广大消费者欢迎。这种杂粮谷物代餐饮料是一种全新液态主食,类似于我国有几千年历史的豆浆、稀饭,采用营养丰富的五谷杂粮制成含碳水化合物的谷物代餐饮料,如豆奶、米乳、五粮浓浆、玉米浓浆、红豆浓浆、绿豆浓浆、燕麦浓浆、荞麦浓浆、薏米浓浆、黑米浓浆、黑芝麻糊等,不仅营养丰富,可替代豆浆等早餐,还可成为旅行、旅游的理想谷物饮料。许多食品行业和餐饮企业都可打开谷物代餐饮料市场。杂粮谷物代餐饮料早、中、晚以及休闲时均可享用,它不仅可以润肺、生津、饱腹,还是营养绝佳的保健食品。

三、现代面点的产业化经营

中国面点经过2 500多年的发展,其枝繁叶茂的面点风味,孕育着历代的华夏儿女。中式面点的制作一直维系着传统生产,沿袭传统、作坊生产是自古以来面点加工制作的主要特征。在飞速发展的现代社会,中式面点制作也在突破自身的不足,一是突破作坊式的生产经营,二是进一步加大连锁经营的步伐,三是提升面点产业化的进程。中式面点的发展运用了现代经营与管理的方式,开拓了连锁经营市场。

1. 开展面点的连锁化经营

中式面点开始走连锁经营,江苏常州人把"大娘水饺"卖到了全国、卖出了国门,这是值得骄傲和推崇的。它为具有两千年传统文化的水饺注入了时尚元素和标准化的灵魂,引领了中式快餐的新潮流。1996年4月始创的"大娘水饺"至今已在南京、上海、北京等上百个城市开设了连锁店。现在,大娘水饺有100多个品种,根据季节的变换,每天的供应品种在20种以上,其中既有青菜、韭菜、白菜等大众品种,也有三鲜、三菇、虾仁等中高档品种。《全球商业经典》杂志以"大娘水饺靠中央厨房创造6亿只水饺传奇"为题,对"大娘水饺"的成功模式进行了分析和研究。

享誉世界的台湾老字号小吃专卖店"鼎泰丰",1972年成立于台湾,几十年间,它走过了从创立品牌到蓬勃发展的辉煌历程,先后在日本、美国、中国香港、新加坡、上海、深圳等地开有分店。这里每天出售的品种也是各式荤素饺子、烧卖、包子,品种虽很传统,但他们对产品品质的要求是十分明确的。1993年鼎泰丰餐厅被美国《纽约时报》评选为"世界十大美食餐厅之一",在台湾它已成为中华传统美食的代表。

目前国内有三全、龙凤、思念等大型食品企业率先实施了工业标准化生产,也逐步出现了采用中央工厂标准化生产配送的一些连锁型馒头包子店,比如上海的巴比馒头、南京的绿柳居、安徽的青松食品、厦门的五润等,目前这些企业都得到快速的发展。扬州的包子在多家企业实施工厂化生产后也出现了连锁经营的好产品,它的成功,关键是产品质量的标准化,使得包子口味稳定、发面暄软、馅心味美。

现代许多的面点生产店铺,店面窗明几净,店堂干净整洁,利用明档制作面点。像大娘

水饺店铺,新颖的店堂环境充满个性,浓郁的中华民族的审美底蕴与国际大环境的广阔视角在这里水乳交融,为顾客呈现出独特的艺术氛围。清洁的高标准是大娘水饺的又一张王牌,即使是擦一张桌面也要按照完整的清洁工序去做。这种规范化的环境定位,使大娘水饺所有的连锁店一样清洁美观,成为各个层次的顾客既能品尝美食,又可休闲小憩的好去处。而台北市的鼎泰丰老字号小吃店,厨房是透明的玻璃,厅堂干净明亮,笼屉是崭新的,笼布是雪白的,馅料是当日新鲜的,这些点点滴滴折服了南来北往的客人,到这里来吃饭没有不放心的。而且,要到这里吃上一顿,还必须提前订餐和排队。

2. 实施面点标准化的生产

标准化是保证企业品质恒定的生命线,没有标准化就没有品牌连锁。天津的麻花、南京的素菜包、济南的烧饼等大型企业的产品制作,都注重面点生产的标准化配方,以确保面点品质的统一与唯一性。

大娘水饺将传统中式餐饮与洋快餐的标准化理念相结合,成功地实现了中餐制作与服务的各个环节的标准化操作。他们在生产操作程序上采用了标准化的生产与管理,在每道工序上都制定了作业指导书,采用科学量化标准,即水饺大小定量、馅心配置定量、和面兑水定量、佐料配方定量、汤品主辅料定量。同时每道程序均有质量检验标准,并严格地贯彻实施,从而保证了产品质量能够长期稳定,并且制定了完善的质量手册和营运标准手册,让连锁店各个工序、各个岗位、各个环节进行运作时,最大限度地做到简单化、模式化,实现了统一商标、统一品种、统一采购、统一配送、统一管理、统一核算、统一经营方针、统一广告宣传、统一服务规程等,使企业逐渐形成了顾客群庞大稳定、规模经济效益日益提高等优势。

编制质量控制规范是现代面点连锁企业经营的要点。质量控制规范是为了强调控制每一生产过程,以保证生产服务满足规范和顾客需要。在面点产品制作中,每一项完整的产品提供程序都有一定的控制措施,以保证面点产品质量控制[1]。

现代面点产品在保障质量控制的设计中采取的主要措施包括:识别每个流程中那些对规定的生产有重要影响的关键环节;对关键环节进行分析,选出一些失误关键点,进行测量和控制,以充分保证产品的质量规格;对所选出的关键点规定生产的具体方法;建立将影响质量的关键点控制在规定界限内的方法。

这些质量控制措施,确保了面点产品质量的稳定,杜绝了不合格产品的出现。在产品的品质要求方面,利用多种数据来强化和控制产品规格质量,这就是现代企业面点生产制作的纪律。

3. 注重面点生产各环节的控制

现代面点的生产与连锁经营,要求企业内每一连锁店的产品质量规格一致。从面点生产各环节来看,主要需要做好以下几个方面的控制。

(1) 原料质量的管理

许多企业开始对原料的使用进行把关,这是产品质量稳定与否的关键所在。包子馅的肉,选取什么样的猪肉、哪个部位的肉都应有所明确,否则包子的口感不可能稳定。对原料的使用,许多企业为了保证原料货源的供应,更加讲究原料的产地和部位的要求。原料加工好坏是产品质量的重要环节,许多企业根据不同品种的具体要求,合理使用原材料,妥善

[1] 邵万宽:《论中式面点的连锁经营与控制》,扬州大学烹饪学报,2010(4):62-64.

加工原料,以保证加工规格的统一。

台湾鼎泰丰餐厅主营中华传统风味小吃,品种丰富、风味纯正,元盅土鸡汤、蟹黄小笼包、红烧牛肉面、菜肉蒸饺等都是它的招牌产品,小笼包更是一枝独秀,汁丰味美、皮薄馅多是它最大的特色。选材严谨、一丝不苟,小笼包用的肉馅一律采用新鲜猪肉,绝不可用冷冻肉。虾饺、蟹黄小笼包等皆采用活虾活蟹,以保证肉质鲜嫩。面粉使用特制专用面粉。鼎泰丰制作的每种出品,都有严格的出品标准,因此每位面点师都必须经过严格的厨艺训练,熟练掌握每一道操作过程后才能上岗。鼎泰丰不但对产品的制作有近乎完美的要求,还力求有一定的审美品位,让人们在享受美食的同时,还能感受到浓浓的饮食文化。

(2) 食品配送的管理

目前,许多餐饮企业在原料的使用上强调的是从"地头到手头"的全方位控制。现在的百强餐饮企业已有许多考虑到对主配料的控制。另外,在原料的清洗、切配等方面也有自己的质量规格要求。中式面点连锁经营的店铺,对部分产品的半成品如馅料都进行了集中生产、统一配送。通过高度集中的采购与配送以及集中的库存行为,降低单位费用,或是将分散的、零星的店铺原料配送集中起来,由一个专业的供应公司与配送中心统一进行,形成一定的经济规模,使各个店铺分享效益。现代餐饮企业的配送中心也有通过媒介的作用,使流通环节减少,将长距离流通转变为短距离流通,以降低费用,使价廉物美成为可能。

大娘水饺集团将营运物资细分为若干等级,采取统购统配物资与各地定牌采购相结合的方针,既保证了主要核心物资的监控调配,也使各地经营者有了更加灵活的拓展能力。公司在四大地区建立了大型物流集散基地,公司总部物流配供中心数十辆运输车按要货计划向各物流集散地配送物资,保证了各连锁店的正常运营。在大娘水饺的冷链支撑系统中,其周转冷库、冷藏车辆及终端冷藏系统的覆盖范围之广、路线之长,在目前中式快餐企业中处于领先地位。

(3) 产品的标准化管理

面点连锁店铺在规范店成功经营的基础上可顺利并快速"复制"连锁店。而规范店成功经营的重要因素靠的是过硬的产品质量与服务质量。规范化经营是连锁企业的基本特征,而产品质量体系的规范性和统一性则是连锁企业发展的基本保证。中式面点连锁经营的基础是实现产品的标准化。在面点连锁生产工艺的定性、定量标准化方面,许多企业狠抓以下几个要素:第一,中式面点品种的定性、定量标准;第二,有了成品的定性、定量标准后,实行对所用原料在加工前、加工中、加工后的定性、定量标准;第三,对加工制作方法的定性、定量标准,包括原材料的加工和切配、加热成熟两个方面。

对面点产品实行标准化管理的最终要求是:按面点成品要求和所提供的原料,用一定的加工工序,按一定的程序,能生产出合乎连锁经营要求的标准化产品。如发酵面食包子,一改过去凭操作经验、品质不规范的弊端,对包子、馅料从原料、生产到销售都制定出一整套质量保证体系,把包子操作过程分解为制馅、和面、搓条、下剂、擀皮、调馅、捏包、蒸制等步骤,明确规定每一个步骤的质量标准和操作规范,以保证产品制作的标准化,确保包子质量的一贯性。

统一了面食品种的具体规格,让每个员工按规范的标准要求去生产操作每个品种,管理人员定期或经常进行监督检查,面点产品的质量得到了保证,企业不断发展的基础更加牢靠了。

思考与练习

1. 中华面点有哪些传播途径？各自的传播原因是什么？
2. 面点文化传播对每个人的生活有哪些影响？
3. 请以古代某一食谱典籍为例，分析面点制作的特色。
4. 列举清代及民国时期代表名点品种及特色。
5. 我国有哪些代表性的面点宴席？请简述之。
6. 非物质文化遗产的定义是什么？
7. 前四批国家级非物质文化遗产名录中有哪些面点项目？
8. 中华传统面点如何去开发革新？
9. 现代面点如何适应市场而创新？
10. 现代面点如何走产业化经营之路？

主要参考文献

古代部分

[1] 黄帝内经素问[M].北京:人民卫生出版社,1963.

[2] 先秦烹饪史料选注[M].北京:中国商业出版社,1986.

[3] (战国)吕不韦.吕氏春秋[M].上海:上海古籍出版社,1996.

[4] (汉)刘安.淮南子[M].南京:凤凰出版社,2009.

[5] (汉)司马迁.史记[M].长沙:岳麓书社,2007.

[6] (汉)班固.汉书[M].北京:中华书局,1962.

[7] (北魏)贾思勰.齐民要术[M]//丛书集成初编:第1460册.上海:商务印书馆,1937.

[8] (南朝)刘义庆.世说新语[M].北京:中华书局,1998.

[9] (南朝宋)范晔.后汉书[M].北京:中华书局,1965.

[10] (南朝梁)宗懔.荆楚岁时记[M]//景印文渊阁四库全书:第589册.台北:台湾商务印书馆,1982.

[11] (唐)房玄龄,等.晋书[M].北京:中华书局,1974.

[12] (唐)段公路.北户录[M]//文津阁四库全书:第589册.北京:商务印书馆,2006.

[13] (唐)孙思邈.千金食治[M].北京:中国商业出版社,1985.

[14] (唐)孟诜.食疗本草[M].上海:上海古籍出版社,1992.

[15] (唐)段成式.酉阳杂俎[M].北京:中华书局,1981.

[16] (宋)欧阳修,宋祁.新唐书[M].北京:中华书局,1975.

[17] (宋)孟元老.东京梦华录[M]//景印文渊阁四库全书:第589册.台北:台湾商务印书馆,1982.

[18] (宋)吴自牧.梦粱录[M]//景印文渊阁四库全书:第590册.台北:台湾商务印书馆,1982.

[19] (宋)周密.武林旧事[M]//景印文渊阁四库全书:第590册.台北:台湾商务印书馆,1982.

[20] (宋)陶谷.清异录[M]//景印文渊阁四库全书:第1047册.台北:台湾商务印书馆,1982.

[21] (宋)吴曾.能改斋漫录[M].北京:中国商业出版社,1986.

[22] (宋)林洪.山家清供[M]//丛书集成初编:第1473册.上海:商务印书馆,1937.

[23] (宋)浦江吴氏.吴氏中馈录[M]//景印文渊阁四库全书:第881册.台北:台湾商务印书馆,1982.

[24] (宋)陈达叟.本心斋疏食谱[M]//丛书集成初编:第1473册.上海:商务印书馆,1937.

[25] (宋)陈直.寿亲养老新书[M]//景印文渊阁四库全书:第738册.台北:台湾商务印书馆,1982.

[26] (宋)陆游.老学庵笔记[M].西安:三秦出版社,2003.

[27] (宋)李昉.太平御览[M].石家庄:河北教育出版社,1994.

[28] (元)王祯.王祯农书[M].杭州:浙江人民美术出版社,2015.

[29] (元)倪瓒.云林堂饮食制度集[M]//续修四库全书:第1115册.上海:上海古籍出版社,2002.

[30] (元)忽思慧.饮膳正要[M].上海:上海书店,1989.

[31] (元)佚名.居家必用事类全集[M]//续修四库全书:第1184册.上海:上海古籍出版社,2002.

[32] (元)贾铭.饮食须知[M]//丛书集成初编:第1473册.上海:商务印书馆,1937.

[33] (元)韩奕.易牙遗意[M]//续修四库全书:第1115册.上海:上海古籍出版社,2002.

[34] (明)宋诩.宋氏养生部[M].北京:中国商业出版社,1989.

[35] (明)高濂.遵生八笺[M]//景印文渊阁四库全书:第871册.台北:台湾商务印书馆,1982.

[36] (明)徐光启.农政全书校注[M].上海:上海古籍出版社,1979.

[37] (明)李时珍.本草纲目[M].北京:人民卫生出版社,1979.

[38] (明)宋应星.天工开物[M].杭州:浙江人民美术出版社,2013.

[39] (明)兰陵笑笑生.金瓶梅[M].济南:齐鲁书社,1991.

[40] (清)王士雄.随息居饮食谱[M].南京:江苏科技出版社,1983.

[41] (清)李化楠.醒园录[M]//中国本草全书:第109卷.北京:华夏出版社,1999.

[42] (清)陈梦雷.古今图书集成(食货典)[M].北京:中华书局,1987.

[43] (清)朱彝尊.食宪鸿秘[M].上海:上海古籍出版社,1990.

[44] (清)袁枚.随园食单[M]//续修四库全书:第1115册.上海:上海古籍出版社,2002.

[45] (清)李渔.闲情偶寄[M].上海:上海古籍出版社,2000.

[46] (清)薛宝辰.素食说略[M].北京:中国商业出版社,1984.

[47] (清)顾仲.养小录[M]//丛书集成初编:第1475册.上海:商务印书馆,1937.

[48] (清)曾懿.中馈录[M].北京:中国商业出版社,1984.

[49] (清)佚名.调鼎集[M].北京:中国商业出版社,1986.

[50] (清)潘荣陛.帝京岁时纪胜[M]//续修四库全书:第885册.上海:上海古籍出版社,2002.

[51] (清)富察敦崇.燕京岁时记[M].北京:北京古籍出版社,1981.

[52] (清)屈大均.广东新语[M].北京:中华书局,1985.

[53] (清)顾禄.清嘉录 桐桥倚棹录[M].北京:中华书局,2008.

[54] (清)曹雪芹,高鹗.红楼梦[M].北京:人民文学出版社,1982.

[55] (清)郑燮.郑板桥文集[M].成都:巴蜀书社,1997.

近现代部分

[1] 孙中山.建国方略[M].呼和浩特:内蒙古人民出版社,2006.
[2] 周作人.知堂谈吃[M].北京:中国商业出版社,1990.
[3] 胡朴安.中华全国风俗志[M].上海:上海书店,1986.
[4] 潘宗鼎.金陵岁时记[M].南京:南京出版社,2006.
[5] 张通之.白门食谱[M].南京:南京出版社,2009.
[6] 姜习.中国烹饪百科全书[M].北京:中国大百科全书出版社,1992.
[7] 萧帆.中国烹饪辞典[M].北京:中国商业出版社,1992.
[8] 任百尊.中国食经[M].上海:上海文化出版社,1999.
[9] 周谷城.中国通史[M].上海:上海人民出版社,1957.
[10] 吴汝康,吴新智,邱中郎,等.人类发展史[M].北京:科学出版社,1978.
[11] 赵荣光.中国饮食文化史[M].上海:上海人民出版社,2006.
[12] 邱庞同.中国面点史[M].青岛:青岛出版社,2010.
[13] 徐海荣.中国饮食史[M].北京:华夏出版社,1999.
[14] 邵万宽.中国面点文化[M].南京:东南大学出版社,2014.
[15] 邵万宽,章国超.金瓶梅饮食大观[M].南京:江苏人民出版社,1992.
[16] 洪光住.中国食品科技史稿(上册)[M].北京:中国商业出版社,1984.
[17] 赵荣光.中国古代庶民饮食生活[M].北京:商务印书馆,1997.
[18] 姚伟钧.中国饮食文化探源[M].南宁:广西人民出版社,1989.
[19] 苑利.二十世纪中国民俗学经典·物质民俗卷[M].北京:社会科学出版社,2002.
[20] 陶振纲,张廉明.中国烹饪文献提要[M].北京:中国商业出版社,1986.
[21] 邱庞同.中国烹饪古籍概述[M].北京:中国商业出版社,1989.
[22] 陶文台.中国烹饪史略[M].南京:江苏科学技术出版社,1983.
[23] 周光武.中国烹饪史简编[M].广州:科学普及出版社广州分社,1984.
[24] 张辅元.饮食话源[M].北京:北京出版社,2003.
[25] 张孟伦.汉魏饮食考[M].兰州:兰州大学出版社,1988.
[26] 黎虎.汉唐饮食文化史[M].北京:北京师范大学出版社,1998.
[27] 王赛时.唐代饮食[M].济南:齐鲁书社,2003.
[28] 王赛时,齐子忠.中华千年饮食[M].北京:中国文史出版社,2002.
[29] 王学泰.华夏饮食文化[M].北京:中华书局,1993.
[30] 王仁兴.中国饮食谈古[M].北京:轻工业出版社,1985.
[31] 邵万宽.中国面点[M].北京:中国商业出版社,1995.
[32] 邵万宽.面点工艺学[M].北京:中国旅游出版社,2016.
[33] 邵万宽.中国烹饪概论[M].3版.北京:旅游教育出版社,2016.
[34] 〔日〕篠田统.中国食物史研究[M].高桂林,薛来运,孙音,译.北京:中国商业出版社,1987.

[35] 〔日〕中山时子.中国饮食文化[M].徐建新,译.北京:中国社会科学出版社,1992.

[36] 阎万英,尹英华.中国农业发展史[M].天津:天津科学技术出版社,1992.

[37] 李伯重.唐代江南农业的发展[M].北京:农业出版社,1990.

[38] 王利华.中古华北饮食文化的变迁[M].北京:中国社会科学出版社,2000.

[39] 邱庞同,于一文.古代名菜点大观[M].南京:江苏科学技术出版社,1984.

[40] 林乃燊.中国饮食文化[M].上海:上海人民出版社,1989.

[41] 王仁湘.民以食为天[M].济南:济南出版社,2004.

[42] 朱伟.考吃[M].北京:中国人民大学出版社,2005.

[43] 王子辉.中国饮食文化研究[M].西安:陕西人民出版社,1997.

[44] 林永匡.饮德·食艺·宴道[M].南宁:广西教育出版社,1995.

[45] 尚园子,陈维礼.宋元生活掠影[M].沈阳:沈阳出版社,2001.

[46] 林正秋,徐海荣,陈梅清.中国宋代菜点概述[M].北京:中国食品出版社,1989.

[47] 俞允尧.秦淮古今大观[M].南京:江苏科技出版社,1990.

[48] 刘朴兵.唐宋饮食文化比较研究[M].北京:中国社会科学出版社,2010.

[49] 张承宗.六朝民俗[M].南京:南京出版社,2002.

[50] 李炳泽.多味的餐桌[M].北京:北京出版社,2000.

[51] 中国烹饪编辑部.烹饪史话[M].北京:中国商业出版社,1986.

[52] 巫仁恕.品味奢华:晚明的消费社会与士大夫[M].北京:中华书局,2008.

[53] 李士靖.中华食苑(第1—10集)[M].北京:中国社会科学出版社,1996.

[54] 〔美〕安德森.中国食物[M].马嬿,刘东,译.南京:江苏人民出版社,2003.

[55] 〔日〕青木正儿.中华名物考(外一种)[M].范建明,译.北京:中华书局,2005.

[56] 王稼句.姑苏食话[M].苏州:苏州大学出版社,2004.

[57] 高旭正,龚伯洪.广州美食[M].广州:广东省地图出版社,2000.

[58] 朱锡彭,陈连生.宣南饮食文化[M].北京:华龄出版社,2006.

[59] 赖存理.中国民族风味食品[M].北京:中国商业出版社,1989.

[60] 颜其香.中国少数民族饮食文化荟萃[M].北京:商务印书馆,2001.

[61] 王仁兴.中国年节食俗[M].北京:北京旅游出版社,1987.

[62] 范勇,张建世.中国年节文化[M].海口:三环出版社,1990.

[63] 罗启荣,阳仁煊.中国传统节日[M].北京:科学普及出版社,1986.

[64] 南京市地方志编纂委员会办公室.南京通史·民国卷[M].南京:南京出版社,2011.

[65] 张亦庵,天生我虚,等.船菜花酒蝴蝶会[M].沈阳:辽宁教育出版社,2011.

[66] 周芬娜.品味传奇Ⅱ——大唐风范与民国味儿[M].北京:生活·读书·新知三联书店,2012.

[67] 邵万宽.明清时期我国面食文化析论[J].宁夏社会科学,2010(2):127-130.

[68] 邵万宽.中国年节食俗中的面点取向[J].扬州大学烹饪学报,2012(4):10-14.

[69] 邵万宽.明代特色面点制品考释[J].农业考古,2013(4):257-261.

[70] 邵万宽.中国南北区域美食文化自然习性之比较[J].楚雄师范学院学报,2014(5):

18-23.

[71] 邵万宽.汉魏时期米麦粉料的加工[J].四川旅游学院学报,2014(5):4-6.

[72] 邵万宽.民国时期我国面点风味特色探究[J].扬州大学烹饪学报,2013(4):6-10.

[73] 邵万宽.模糊与量化:中国古代食谱文化述论[J].农业考古,2015(3):219-224.

[74] 邵万宽.胡饼、烧饼、黄桥烧饼新探[J].美食研究,2018(3):11-14.

[75] 邵万宽.中国境内各民族饮食交流的发展和现实[J].饮食文化研究,2008(1):12-20.

[76] 邵万宽.杂粮及根茎蔬果原料的加工与产品研发[J].农产品加工·创新版,2013(2):77-80.

[77] 邵万宽.论中式面点的连锁经营与控制[J].扬州大学烹饪学报,2010(4):62-64.